熊式一

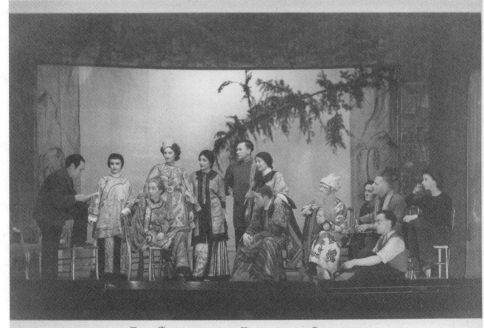

THE COLCHESTER REPERTORY COMPANY
IN "LADY PRECIOUS STREAM"—
CHRISTMAS 1943.

熊式一

消失的「中國莎士比亞」

鄭達 著

香港中文大學出版社

《熊式一：消失的「中國莎士比亞」》

鄭 達 著

© 香港中文大學 2022

本書版權為香港中文大學所有。除獲香港中文大學
書面允許外，不得在任何地區，以任何方式，任何
文字翻印、仿製或轉載本書文字或圖表。

國際統一書號 (ISBN)：978-988-237-268-9

出版：香港中文大學出版社
　　　香港 新界 沙田・香港中文大學
　　　傳真：+852 2603 7355
　　　電郵：cup@cuhk.edu.hk
　　　網址：cup.cuhk.edu.hk

Shih-I Hsiung: A Glorious Showman
By Da Zheng

Traditional Chinese edition © The Chinese University of Hong Kong 2022
All Rights Reserved.

ISBN: 978-988-237-268-9

Translated from the English Language edition of *Shih-I Hsiung: A Glorious Showman*,
by Da Zheng, originally published by The Rowman & Littlefield Publishing Group, Inc., Lanham, MD, USA.
Copyright © 2020 by Da Zheng. Translated into and published in the Chinese Complex Characters language
by arrangement with Rowman & Littlefield Publishing Group, Inc., and SinoMedia. All Rights reserved.

No part of this book may be reproduced or transmitted in any form or
by any means electronic or mechanical including photocopying, reprinting,
or on any information storage or retrieval system, without permission in writing from
Rowman & Littlefield Publishing Group.

Published by　The Chinese University of Hong Kong Press
　　　　　　　The Chinese University of Hong Kong
　　　　　　　Sha Tin, N.T., Hong Kong
　　　　　　　Fax: +852 2603 7355
　　　　　　　Email: cup@cuhk.edu.hk
　　　　　　　Website: cup.cuhk.edu.hk

Printed in Hong Kong

目錄

中文版序　陳子善 / vii

英文版序　吳芳思（Frances Wood）/ xi

前　言 / xv

引　子 / 3

孩童時代（1902–1911）/ 5

一　進賢門外 / 7

二　天才演員 / 17

嶄露才華（1911–1932）/ 29

三　現代教育 / 31

四　出國鍍金去 / 45

明星璀璨（1933–1937）/ 61

五　霧都新聲 / 63

六　中國魔術師 / 87

七　百老匯的明星 / 117

八　美妙的戲劇詩 / 139

九　衣錦歸鄉 / 157

戰爭年代（1938–1945）/ 173

十　　政治舞台 / 175

十一　聖阿爾般 / 197

十二　異軍突起 / 211

十三　牛津歲月 / 229

十字路口（1945–1954）/ 247

十四　逸伏廬 / 249

十五　海外花實 / 269

新加坡（1954–1955）/ 293

十六　南洋大學 / 295

香港（1955–1991）/ 317

十七　香港之戀 / 319

十八　拓展新路 / 341

十九　清華書院 / 361

二十　落葉飄零 / 379

後記　熊德荑、傅一民 / 405

附錄

為什麼要重新發現熊式一——答編輯問 / 411

熊式一作品列表 / 421

參考文獻 / 427

中文版序

陳子善
華東師範大學中文系研究員

2006年3月，北京商務印書館出版熊式一先生的劇本《王寶川》中英文對照本。四年之後，也即2010年10月，拙編熊式一的散文集《八十回憶》由北京海豚出版社出版。再兩年之後，也即2012年8月，熊式一的長篇小說《天橋》也由北京外語教學與研究出版社出版中文本（此書原為英文本，後由作者自譯為中文）。竊以為，這是熊式一中文作品傳播史上幾次較為重要的出版，標誌著在作者去國七十多年之後，他的代表性作品終於重歸故土，與廣大讀者見面了。當然，他的中文作品早已在港台印行。

早在二十世紀20年代末，熊式一就在《小說月報》、《新月》等新文學代表性刊物上亮相，1930至1940年代他又因《王寶川》、《天橋》等作品享譽歐美。但1949年以後，他的名字就在中國內地銷聲匿跡達半個多世紀。1988年，年屆古稀的熊式一才有機會回國探親。他1991年病逝於北京，總算了卻了葉落歸根的夙願。然而，翌年《中國現代作家大辭典》（中國現代文學館編，新世界出版社出版）出版，書中已經有了林語堂的條目，卻依然未見熊式一的大名。直到熊式一逝世15年之後，他的主要作品才陸續在內地問世。

我之所以一一列出以上這些時間節點，無非是要說明一個不爭的事實，那就是我們忽視熊式一太久，我們虧待熊式一也太多了。

我曾經在《天橋》大陸版序中寫道:「綜觀二十世紀中國文學史,至少有三位作家的雙語寫作值得大書特書。一是林語堂(1895–1976),二是蔣彝(1903–1977),三就是本書的作者熊式一(1902–1991)。」時至今日,我們對熊式一的了解又有多少?中國學界對熊式一的研究,不說過去,就是近年來,又有多大進展呢?

對於我個人而言,真要感謝1980年代主編《香港文學》的劉以鬯先生。由於那時我也是《香港文學》的作者,所以,熊式一先生在《香港文學》上發表譯作和連載文學回憶錄,我都注意到了。我終於知道了中國現代文學史上還有一位獨樹一幟的熊式一,從而開啟了我與熊式一的一段文字緣,為他老人家編了《八十回憶》這部小書,為《天橋》內地版寫了一篇序,雖然熊式一本人已不可能看到了。也因此,我才有機會與本書作者鄭達兄取得了聯繫。

2021年9月,我意外地收到鄭達兄從美國發來的微信,始知他剛從波士頓薩福克大學英語系榮休,還得知他所著 *Shih-I Hsiung: A Glorious Showman* 已於2020年底由美國 Fairleigh Dickinson University Press 出版。這真是令人欣喜的空谷足音。已有研究者慧眼識寶,不僅致力於熊式一研究,而且已經寫出了熊式一的英文傳記,多好啊!他選擇熊式一作為自己的研究對象,顯然對熊式一其人其文及其貢獻,有充分的認識。兩年之後的今天,鄭達兄這部熊式一英文傳記的中文增訂本將由香港中文大學出版社推出,無疑更是喜上加喜了。

我一直以為,研究一個作家,建立關於這個作家的文獻保障體系是至關重要的。其中,這個作家的文集乃至全集,這個作家的年譜,這個作家的研究資料匯編等,缺一不可。這個作家的傳記,尤其是學術性的傳記,自然也是題中應有之義,不可或缺。中國現代作家中,魯迅、胡適、周作人、徐志摩、郁達夫、張愛玲……早已都有傳記行世,有的還有許多種。以熊式一在中國現代文學史和現代中外文學和文化交流史上的重要地位,也應該而且必須有他的傳

記，讓海內外讀者通過傳記走近或走進熊式一，對熊式一產生興趣，進而喜歡熊式一的作品，甚至研究熊式一。這是熊式一研究者義不容辭的職責，而這項富有意義的工作由鄭達兄出色地承擔並完成了。

撰寫熊式一傳的難度是可想而知的。由於熊式一去國很久，更由於他在英國、新加坡、香港和台灣地區等多地謀生的經歷，搜集整理關於他的生活、創作和交往的第一手史料並非易事。再加熊式一「一生扮演了多重角色：學徒、教師、演員、翻譯家、編輯、劇作家、小說家、散文作家、傳記作家、戲劇導演、電影製片人、電台評論兼播音員、藝術收藏家、教授、文學院長、大學校長」等等，在中國現代作家中幾乎不作第二人想。這樣豐富而又複雜的人生，一定給撰寫熊式一傳記帶來少有的困難。但鄭達兄充分利用他長期在海外的有利條件，多年銳意窮搜，不折不撓，還採訪了熊式一的諸多親友，尋獲了英國文化藝術界當年對熊式一的眾多評論，終於史海鉤沉，爬梳剔抉，完成了這部首次披露許多重要史實，內容豐富、文筆生動，同時也頗具創意的熊式一傳，較為圓滿地達到了他所追求的「比較完整、準確地呈現熊式一豐采多姿的人生」的目標（以上兩則引文均引自本書鄭達的〈前言〉）。

更應該指出的是，鄭達兄這部熊式一傳，不但填補了熊式一研究上的一項極為重要的空白，也給我們以發人深省的啟示。中國現代作家中之卓有成就者，大都有到海外留學和遊學的經歷，或歐美，或東瀛，或西東兼而有之，甚至進而在海外定居多年，成為雙語作家，揚名海外文壇的，也大有人在，如英語界的林語堂、蔣彝，法語界的盛成等等，熊式一當仁不讓，也是其中傑出的一位。他們大都走過這麼一個創作歷程：先中文，再西文，最後又回到中文；林語堂是如此，盛成是如此，熊式一也不例外。鄭達兄的熊式一傳就很好地展示了這一過程。中西文化在包括熊式一在內的這些中國作家身上碰撞、交融以至開花結果，而且這些中國作家把中國文化通過他們

的作品成功地傳播海外，這是很值得中西文學和文化交流研究者關注並進行深入研究的。以往的研究一般只注重他們中文寫作的前一段或西文寫作的後一段，往往顧此失彼，也就不能全面和深入地把握這一頗具代表性的國際文化現象。鄭達兄的熊式一傳正好為研究這一國際文化現象提供了一個難得的範本。

因此，我樂意為鄭達兄這本熊式一傳作序，期待熊式一研究和中國雙語作家研究在這部傳記的啟發下進一步展開。

2022年10月9日於海上梅川書舍

英文版序

吳芳思（Frances Wood）
前大英圖書館中文部主任、漢學家

20世紀中國經歷了巨大的蛻變，從滿清皇朝被推翻到中華人民共和國的成立，從長衫大褂的舊式傳統進入西服革履的摩登時代，從文言文改用白話文。如果要遴選一位能代表這一時期的人物，熊式一無疑是最佳的人選。他出生於世紀之交，浸淫於舊式的傳統文化，但很快便積極投入西風東漸、革故鼎新的20世紀。他身體力行，與1920年代和1930年代許多知識分子一樣，出國去了西方，穿上洋裝，學習研究英國戲劇。他不失時機，創作了蜚聲遐邇的戲劇作品《王寶川》（*Lady Precious Stream*），一身絲綢長衫、戴著玉手鐲，弘揚中國傳統文化。

熊式一對舞台藝術的精湛研究，可上溯到1920年代後期，他當時在北京，開始翻譯 J · M · 巴蕾（J. M. Barrie）的劇本。1932年，他去英國，原打算在倫敦大學研究英國戲劇，結果卻將一齣傳統京劇的故事成功改編成英語話劇。

自1934年後的幾年中，《王寶川》在倫敦和紐約上演，轟動一時，其劇作者名聲大振，文學界的名人作家紛紛與他交友往來。我還記得，參觀蕭伯納（George Bernard Shaw）故居時，曾經驚喜地發現書桌上展放著熊式一的名片，那戲劇界巨匠與他的友情可見一斑。

　　與蕭伯納一樣，熊式一注重教育事業，那也是清末民初中國的思想和政策上一個主要方面。自1912年始，民國政府便致力於教育的轉型和改進，熊式一孩童時代那種狹隘的死記硬背儒家經典的傳統方法被摒棄，取而代之的是充實豐富的現代課程。1919年的五四運動，普及了白話文的寫作和出版，並加速了這一轉變的進程。熊式一幼年熟讀四書五經，然後隨著中國的變化，在南昌和北平一些新式的學校求學和任教，日後又去新加坡參與創建南洋大學。最後，他在香港創辦清華書院，以紀念他1910年代曾在北平就讀過的著名清華大學。我記得去香港拜訪他時，他身上的長衫和玉手鐲，在希爾頓酒店的大堂內相當惹人注目[1]（他認為這街名寓意深遠）的寓所小坐。那可謂地地道道的文人斗室，四處堆放著書報文稿，幾乎夠到天花板。

　　熊式一筆耕不輟。晚年改用中文——而不是英文——寫作，不過在經濟收入上不那麼理想。他受到政治形勢的影響，1938年，義無反顧地參與各種形式的援華反日本侵略的活動。1930年代，熊式一遠赴倫敦求學，家眷留在了中國，全家分居中英兩國；1940年代，家人聚合分離，結果分散在美國、英國、中國、香港等地。他的三個孩子，在英國接受教育，牛津大學畢業之後，便回了國；原先留在中國的另外兩個子女，來英國團聚，可惜，全家從未能歡聚一堂、合府團圓過。

　　1970年代，我在倫敦初次見到熊式一的小兒子熊德達。介紹我們認識的是何伯英，她的父親原來在倫敦的中國大使館工作，1949年之後，滯留英國，住在東芬奇利的林語堂舊居。德達從藝術學院畢業，從事過一陣子電影工作，後來在英國介紹中國烹飪，大獲成功。他的家庭幸福美滿，愛妻塞爾瑪是個畫家，他們有三個孩子。德達的母親蔡岱梅住在附近的瑞士屋，那地區聚居著不少著名的中國流亡者。她小時候家裏有傭人照顧生活起居，1930年代時到了牛津和倫敦，為了招待家中的來客，她學習掌握了廚藝。我記得，曾經

多次與她和家人一起包餃子，還記得她經常在廚房做菜，燒大鍋紅燒肉，地板都黏乎乎的。大女兒德蘭1978年來倫敦探親，結果與母親鬧得很不愉快。此後，我去北京拜訪過她。熊德蘭是大學老師，備受尊敬，為高級外交官員教授英語。她獨立自信，不隨波逐流，招待客人時，一反熱情好客的傳統理念，不去專門精心準備一大堆菜餚，而是仿效英國人燉菜的習慣，只燒一道菜。退休之後，她寫了很多膾炙人口的小說，其中有不少是自傳性內容，向中國讀者講述她在二戰時期撤離倫敦、與汽車司機一家人生活的經歷。他弟弟德輗為人低調，但魅力十足，我們在北京見過好多次。我記得他告訴我，說自己在文革時儘可能躲避參與，每次聽到通知開批鬥大會，便往家中的衣櫃裏躲起來。

熊式一的子女個個出類拔萃，他們大都有家小，對外開放之後，好多孩子都先後出國留學，去倫敦看望蔡岱梅和德達，或者去華盛頓首府看望德薾。熊式一和蔡岱梅夫婦倆的小女兒德薾出生於英國，在英國接受教育，後來移居美國。父母之間的關係日漸緊張疏遠，她幫著斡旋，並且將分散各地的家庭成員維繫在一起，她還將大量的家庭資料、書信文稿保存了下來，正因為此，鄭達得以完成其先父的傳記寫作。德薾始終盡力，支持幫助她的侄甥，他們現今不少在從事教育和翻譯工作，才華橫溢，延續了熊氏家族精通中西文化的優良傳統。

《熊式一：消失的「中國莎士比亞」》的章節標題，彰顯了熊式一的人生軌跡，從「天才演員」和「百老匯的明星」到最後「落葉飄零」。一方面，這是關於一個才情橫溢的文人和「中國莎士比亞」的故事，另一方面，這也是一段家庭破碎分離的悲情舊事。熊式一家年長的三個孩子在中國生活，1980年代終於有機會先後去英國探望母親了，但後者卻從來沒能重返故土；與此同時，熊式一如「落葉飄零」，在香港和美國之間徘徊，偶爾去台灣和中國作短期逗留。他享受過輝煌榮耀，也遭遇過災禍厄運，鄭達對這個日漸式微的人物所作的描

述精彩連貫。熊式一四處遊蕩，家人又分散居住在世界各地，所幸的是，熊氏家人完好地保存了大量的信件和文稿，包括回憶文字，鄭達因此能查閱參考，受益匪淺。

熊式一的生命歷程，象徵性地代表演變中的中國，反映了傳統與現代之間的矛盾，以及中國政治散民的悲情遭遇；同時突顯教育的重要性，並展現了1930年代中國在倫敦和紐約戲劇舞台上風靡一時的盛況。就此而言，熊式一是個不容忽視的人物；正因如此，鄭達撰寫的這部傳記也不容忽視，它將熊式一的傳奇人生載入了史冊，世代相傳。

鄭達 譯

註 釋

1　譯註：界限街是香港九龍半島一條東西向的街道，根據1860年《北京條約》，清朝政府將九龍半島南部的一部分割讓給英國而劃分的分界線（boundary line），後來發展成為今日的界限街（Boundary Street）。

前言

<div align="right">

香港九龍界限街170號A2室

1977年8月11日

</div>

我親愛的孩子們：

我的記憶在迅速衰退。我得抓緊在完全失憶之前，把我本人、我們的家庭以及親友的情況向你們作個介紹。我不想把這事留給別人去做。我聽到過許許多多胡編亂造的有關我的故事，我為之難免震驚，或者深感可笑，居然有那麼一幫子傢伙專以妄議、謠傳為樂，而且還真會有人去相信他們！這幫人中間其實有不少並不是什麼腦子簡單或者愚笨的傢伙。[1]

以上是熊式一「回憶錄」的起首部分。這一部「回憶錄」，他前前後後寫了近20年，經歷了一次又一次的修改，但最終還是沒能寫完。作者開始這項寫作的時候才剛過70歲，一直到近90歲時還在修改。他外出旅行時，常常把稿子放在手提箱裏，隨身帶著。正如他所說的，寫這部「回憶錄」是為了留下一份確鑿可靠的紀錄，為家人和後代留下一份有關他生活經歷的完整寫照，並且對那些污蔑和貶低的荒唐說法作個批駁和解釋。儘管他自稱年事已高、記憶衰退，但他充滿

自信，精力旺盛，絲毫沒有任
何氣衰病虛的跡象。事實上，
其自謙的口吻與決斷的語調形
成一種明顯的反差，極具戲劇
性的效果，形象地反映了他那
灑脫不拘、率性直言的個性。

「回憶錄」起首的這一段內
容，使人聯想到美國歷史上
的著名人物本傑明·富蘭克林
（Benjamin Franklin）。近200年
前，富蘭克林寫的書信體《自
傳》（*The Autobiography of
Benjamin Franklin*），其起首部
分如下：

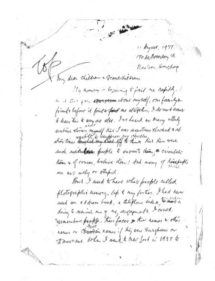

圖0.1 熊式一「回憶錄」手稿首頁（由作者
翻拍）

特威福德教區聖亞薩夫主教私邸

1771年

吾兒愛覽：

余素喜搜集先人遺事，汝當憶及昔與余同在英格蘭時，余之長
途跋涉，遍訪戚族中之遺老，其目的固在是也。余今思汝亦或
同余所好，樂聞余生之行休，蓋其中汝所未悉者，正復不鮮。
且因余近日適退居休息，無所事事，特危坐而為汝書之。[2]

富蘭克林的《自傳》是半文言文，但它與熊式一的「回憶錄」有驚人的
相似。兩者都使用了書信的形式，右上角標明住址和寫信日期，信
的對象都是自己的孩子，而且都開門見山，說明這是為了要把自己的
故事或「余生之行休」用文字記錄下來傳給後代。除此之外，兩人的

寫作過程也十分相似。富蘭克林在65歲那年開始動筆寫《自傳》，他的兒子當時任新澤西州殖民地州長。此後20年中，《自傳》的寫作曾中斷多次，數易其稿，但到他去世時，他的《自傳》始終沒能完稿。不過，這一份作為私家信件的材料，結果卻成了公開的文獻紀錄，被奉為經典作品，廣為傳播，備受歡迎，後世青年以此引為「奮發圖強、立身處世的金科玉律」。

富蘭克林的《自傳》與熊式一的「回憶錄」相互之間的關聯，其實既非偶然，亦非牽強附會。富蘭克林的《自傳》於1929年首次在中國出版，其翻譯者就是熊式一。他1919年上大學之後不久便開始動手翻譯此書，那時他才17歲，這成為他首次翻譯寫作的嘗試。當時，許多同學受五四文化運動的影響，滿懷一腔愛國熱忱，參與各種社會政治活動，時時罷課。學校的教室經常空蕩蕩的，很少有人在裏面上課。熊式一則獨自埋頭鑽研，把富蘭克林的《自傳》譯成了中文。十年之後，這本書由商務印書館在上海出版，繼而被教育部大學出版委員會指定為大學國文補充讀本，印成單行本，多次翻印再版。《自傳》的翻譯，標誌著熊式一寫作生涯的開端，也對他日後的人生歷程產生了巨大的影響。他在「回憶錄」中坦率地自述：這「小小的一本自傳」，如同精神伴侶，如同生活中的《聖經》，伴隨著自己，「治學處世，沒有一刻不想學他〔富蘭克林〕，遵循他的遺教」。如今，熊式一自己已經與當年富蘭克林的年紀相仿，他認為由於自己一貫低調謙恭，凡認識他的、與他共事過的、討論過他的作品的、了解他情況的人，他都贏得了他們普遍的敬重。他覺得輪到了他追憶人生。「我應當至少要盡力把自己寶貴的經驗傳授給後代，這樣，他們日後遇到類似的情況時，會有所幫助。」[3]

當然，富蘭克林屬於美國歷史上一位獨特的人物。他是開國元勛，在美國家喻戶曉，100美元紙幣的票面上印的就是他的肖像。他在商業、科學、印刷、外交、寫作等方面均有建樹，可謂舉世聞名。他的豐功偉績，對美國以及全世界的貢獻，不勝枚舉，很少有人能與

他相提並論。他是第一位在歐洲贏得盛名的美國人；他是革命戰爭爆發之前那場大辯論中代表美方的先鋒成員；他是美洲對歐洲最出色的詮釋者；他在科學和實際生活方面所作的貢獻超過同時代所有的美國人；他以新聞寫作開始，一生致力於此，為美國的文學最早作出了不朽的建樹。[4]

與此相比，距離200年後的中國作家熊式一似乎顯得微不足道，不可相提並論。但其實不然，熊式一也同樣值得稱頌。他除了把富蘭克林和他的《自傳》翻譯介紹給中國的讀者之外，還翻譯了巴蕾的主要戲劇作品，包括《潘彼得》(*Peter Pan*) 和《可敬的克萊登》(*The Admirable Crichton*)，以及蕭伯納的戲劇作品。他是首位在西區上演戲劇的中國劇作家，[5]他根據傳統京劇《紅鬃烈馬》改編的英語話劇《王寶川》，於1934年11月在倫敦小劇場開始公演，一舉成功，計約900場，他因此成為家喻戶曉的明星人物。1936年初，他在紐約布思劇院 (Booth Theatre) 和49街劇院 (49th Street Theatre) 執導《王寶川》，成為第一個在百老匯導演自創戲劇的中國劇作家；他的小說《天橋》(*The Bridge of Heaven*) 獲得文學界高度評價和讚賞，風靡一時，被翻譯成歐洲所有的主要語言。1950年代，他應林語堂之邀，去新加坡擔任南洋大學文學院長，後來在香港創辦清華書院並擔任校長。他像富蘭克林一樣，一生扮演了多重角色：學徒、教師、演員、翻譯家、編輯、劇作家、小說家、散文作家、傳記作家、戲劇導演、電影製片人、電台評論兼播音員、藝術收藏家、教授、文學院長、大學校長、「熊博士」。

圖0.2 熊式一所譯的《佛蘭克林自傳》，商務印書館出版。(由作者翻拍)

　　1943年7月，《天橋》剛出版不久，哈羅德‧拉滕伯里(Harold B. Rattenbury)在英國廣播公司的電台節目上討論這部小說，作了如下精闢的結論：「熊式一是個光彩奪目的演員。」[6]拉滕伯里的比喻，生動而且形象，點出了熊式一刻劃人物性格和描繪細節內容方面卓越的文學技巧。本傳記借用拉滕伯里的這一比喻，並引申其含義，著重反映熊式一在文學創作、戲劇領域、社會政治舞台等三個方面的主要經歷和成就。

　　熊式一在文壇上是個出類拔萃的「演員」。他精於戲劇和小說的創作，擅長散文隨筆，還涉獵翻譯。他的文筆流暢生動，故事情節跌宕起伏，引人入勝，讀者往往難以釋卷。英國詩人埃德蒙‧布倫登(Edmund Blunden)十分佩服熊式一的文學才能和成就，曾經說過：「像波蘭裔英國小說家康拉德(Joseph Conrad)那樣享譽文壇的非母語作家屈指可數，而那位創作《王寶川》以及其他一些英語作品的作家就是其中之一。」熊式一被《紐約時報》(*The New York Times*)譽為「中國莎士比亞」和「中國狄更斯」。[7]他的作品以獨創與機智著稱，他筆下的人物個性鮮明，具有濃厚的人文和現實主義氣息。他熟練駕馭語言文字，無論是中文還是英文，為作品注入了絢爛的色彩和活力。英國作家莫里斯‧科利斯(Maurice Collis)曾以如下類比，來說明熊式一在文學領域的成就和知名度：

　　　　要想精準地衡量熊先生的獨特性，很難，但要是換個角度，假
　　　　設一個英國人在用中文寫劇本，那或許會有幫助。那個英國
　　　　人──當然是個假設──選了一齣伊麗莎白時代前的道德劇，
　　　　把它翻譯成表意文字，在他的指導下用國語演出，他本人被天
　　　　朝的批評家譽為偉大的漢語作家，而且他的作品又被翻譯成了日
　　　　文、韓文、滿文、暹羅文、馬來文等文字。這就是熊先生創作
　　　　《王寶川》的成就，不過是換了個角度而已。那真是了不起的成
　　　　就，可以毫無誇張地說，他算得上當代最神奇的文學人物之一。[8]

　　熊式一在戲劇界也算一個出色的「演員」。作為劇作家、演員、導演，他熱愛戲劇和舞台，一到台上便如魚得水。他談笑自若，幽默風趣，從不避諱表演發揮的機會。他熟悉中國古典戲曲和戲劇傳統，也了解西方的戲劇，特別是英美現代戲劇。他創作並翻譯戲劇，導演戲劇，教授莎士比亞（William Shakespeare）以及中西方的戲劇藝術，甚至參加舞台表演。他還是個電影迷，從小鍾情於好萊塢電影，1920年代曾經在北平和上海管理過電影院；1940年代英國拍攝蕭伯納劇作《芭芭拉少校》（*Major Barbara*）的電影，他客串扮演華人角色；1950年代居住香港期間，組織成立電影公司，拍攝並製作了彩色電影《王寶川》。

　　此外，熊式一是活躍在社會文化舞台上的「演員」。他喜歡公共場合，善於社交，即使到了八旬高齡，依然樂此不疲，在社會空間熱情大方，無拘無束。無論男女老少，中國人還是外國人，他都能很快打破隔閡，談天說地，像多年摯友一樣。他平時在街頭散步，一襲中式長衫，握著把摺扇，一副休閒優雅的模樣；他的手臂上戴著兩三隻翡翠玉手鐲，有時腳腕上也有，走起路來玉鐲碰撞，發出清脆悅耳的聲音。他這麼一身與眾不同的穿著打扮，過路的行人或車上的乘客見了，往往投以好奇的目光，而他毫不以為然。他是個「演員」，博聞強記，凡古今中外的舊俗軼聞信手拈來，說得頭頭是道，妙語連珠，大家都聽得如痴如醉，或者笑得前俯後仰。他是個性情中人，不古板、不裝模作樣，但也不放過任何可以表現自己的機會，即使在為朋友的著述和展覽作序言介紹的時候，都忘不了提升一下自己。簡言之，不管是戲劇舞台上還是社會舞台上，他都愛在聚光燈下表演一番。

　　20世紀，東西方之間的交流大規模發展，在世界各地，不同的傳統、文化、理念和價值，發生了衝撞、摩擦與影響，熊式一在跨文化和跨國領域中，為促進東西方文化交流作出了重要的貢獻。20世紀初，清朝政府被推翻，結束了幾千年的封建統治，中國的知識分子

開始認真地思索、探討、實踐現代性。印刷機器的使用，出版社的成立，大量的報刊、雜誌、書籍隨之出版發行，如雨後春筍，前所未有；與此同時，許多文學作品、哲學理論、政治思想、科學技術，也通過翻譯引入中國。在戲院裏，觀眾們津津有味地品嘗傳統戲曲劇目，而各地新建的電影院和現代劇院內，西方的好萊塢電影和現代話劇為大眾提供一種全新的體驗，吸引越來越多的觀眾。大批中國學生出國留洋，去看看外面的新世界，接受現代的教育；同樣地，中國也熱情地伸開雙臂，歡迎世界名人來訪問交流，其中包括羅素（Bertrand Russell）、泰戈爾（Rabindranath Tagore）、卓別林（Charles Chaplin）、蕭伯納等等 —— 熊式一就是在這新舊文化歷史轉型時期度過了他的青少年時代。他幼年接受的是中國的傳統教育，熟讀四書五經，然後去北京上大學，選擇英語專業，完成了現代高等教育。大學畢業後，他致力於文學翻譯，把西方的文化和文學作品介紹給國內的讀者。

1930年代到1950年代，熊式一旅居英國，通過文學創作和社會活動，把中國文化帶給西方的大眾。長久以來，歐美許多人對東方的文化歷史了解相當膚淺，大都是通過傳教士、商人、外交官員的作品和翻譯這些渠道獲得的知識。至於中國戲劇在西方的介紹，則稀如鳳毛麟角。1912年和1913年在紐約和倫敦上演的《黃馬褂》（*The Yellow Jacket*），由喬治·黑茲爾頓（George C. Hazelton）和J·哈里·貝里莫（J. Harry Benrimo）編寫，算是西方公演的第一部中國傳統劇目。1930年，梅蘭芳在北美巡迴演出，當地的觀眾才算有幸首次領略國粹京劇的精美。熊式一的一系列作品，尤其是1934年創作演出的《王寶川》，既讓西方的觀眾得以欣賞中國戲劇文化和舞台藝術，也喚起了歐美大眾對中國文化歷史的熱情、關注和尊重。

熊式一的晚年在新加坡、香港和台灣度過。這一時期，世界上發生了一系列重要事件：冷戰、朝鮮戰爭、越南戰爭、文化大革命、尼克松（Richard Nixon）訪華、蔣介石和毛澤東先後去世、中國的改革

開放。熊式一在享受相對自由的政治文化氛圍之中，在東西方跨文化交往共存的環境之中，主要使用中文寫作，創作戲劇、小說、散文，還把自己的一些主要作品翻譯成中文，如《王寶川》、《天橋》、《大學教授》(*The Professor from Peking*)。

　　1991年，熊式一去世後，國內的學術界開始認真研究和評判這位長期被忽略的文壇名人。1990年代，近現代歷史中跨文化的交流影響成為熱門課題，學術界把目光投向那些先前被忽視的跨文化學者人物，包括熊式一、辜鴻銘、盛成、溫源寧、蕭乾、林語堂、蔣彝等等。在中國，自1949年後鮮少提及熊式一，這無疑與當時的政治形勢和政策有關。1960年代後，他的一些作品在香港、台灣和東南亞地區出版發行，但內地的公眾讀者，甚至包括他自己的孩子們，根本無法接觸到那些出版物。2006年，北京商務印書館推出中英雙語版《王寶川》，然後，北京外語教研社又先後重版發行中英文的《天橋》。陳子善編輯的《八十回憶》(2010)收集了熊式一晚年創作的一部分散文，其內容翔實，清新可讀。國內的讀者和研究者正關注民國時期和跨國文化的歷史，這本集子的出版，如久旱遇甘霖，備受歡迎。國內和港台的學術界對熊式一的研究日趨重視，出現了不少以熊式一為題材的碩士和博士論文，不過它們大都集中在對《王寶川》和《天橋》這兩部作品的討論，主要探討熊式一的作品在翻譯闡釋和跨文化交流方面的作用。熊式一的文學創作在海外也日漸受到批評界重視。英國阿什利·索普(Ashley Thorpe)的專著《在倫敦舞台上表演中國》(*Performing China on the London Stage*, 2016)研究1759年以來中國戲劇在英國的演出和影響，其中對《王寶川》一劇的中國風格模式和跨文化努力進行了剖析。2011年索普曾指導他在雷丁大學的學生排練上演了《王寶川》。我發表的一系列論文擴展了研究的寬度，除了研究《王寶川》在倫敦西區的成功演出之外，還涉及《王寶川》在上海和百老匯的演出、《王寶川》的電影製作、熊式一在英國廣播公司的工作經歷，以及熊式一夫人蔡岱梅的自傳體小說《海外花實》(*Flowering*

Exile) 與現實生活之間的關係等等。迄今為止,英國學者葉樹芳 (Diana Yeh) 的《快樂的熊家》(*The Happy Hsiungs: Performing China and the Struggle for Modernity*, 2014) 是有關題材中唯一的批評研究專著,它把熊式一的創作和社會活動置於 20 世紀現代國際舞台背景中,突顯他作出的種種努力,如何打破種族、文化藩籬,宣傳中國文化,獲得國際認可,成為著名劇作家和作家,享譽西方文壇。

本傳記力圖在現有的研究基礎上,作一個完整的全方位闡述。它講述的是熊式一的人生歷程,著重於他的文學戲劇創作、社會活動,以及跨文化闡釋和交流等諸方面的貢獻。到目前為止,熊式一的文學成就尚未能得到詳細的介紹和討論,特別是他在新加坡、香港、台灣地區度過的第三階段的生活創作經歷。這一段相當重要的歷史,基本上都被忽略了,僅僅偶爾被提及,從未仔細審視過,本傳記希望能彌補這一不足。傳記的中文版本,是基於英文版原作,但考慮到中文讀者不同的文化教育背景以及對歷史知識的了解,作了相當程度的增補和修改,特此說明。

在準備熊式一傳記的寫作過程中,我有幸獲得熊氏後人的熱心支持,得以翻檢他們保存的書信手稿,其中有大量至今尚未披露的第一手資料和內容。我還查閱了英國、美國、中國、香港、台灣等地的圖書館、檔案館,以及私人收藏的資料,採訪了熊式一的諸多親友以及曾與他有過接觸的人員。此外,我的研究成果還得益於其他許多個人與單位的熱情幫助,在此亦一併誠致謝忱。

前大英圖書館中國部主任、著名漢學家吳芳思 (Frances Wood) 撥冗撰寫序,追憶她與熊氏家人的交往軼事,熊式一的女兒熊德荑和外孫女傅一民合作準備了後記,敘述熊式一百年之後輾轉世界各地,最終落葉歸根並安葬於北京八寶山公墓的經過。她們不吝賜文,我表示深切的謝意。

我衷心感謝自己的家人,多年來給予支持、幫助以及鼓勵,使我能順利完成此書的寫作。

　　我感謝香港中文大學出版社甘琦社長、林驍和冼懿穎兩位編輯的信任和支持。林驍樂觀向上,其敬業精神和專業水準,令人欽佩。冼懿穎認真負責,拙作受益匪淺。此外,承陳子善老師撥冗賜序,我倍感榮幸,謹致謝忱。何浩老師設計的封面,構思奇特,唯妙唯肖地凸顯出傳主的性格和主題思想,亦一並致謝。

　　最後,我希望——也相信——本傳記所提供的眾多的具體細節和內容,能比較完整、準確地呈現熊式一風采多姿的人生。熊式一的成功,與20世紀社會政治及文化經濟方面翻天覆地的發展變化有關,他的成就和影響為中外文學和文化史添上了濃墨重彩的一筆。正因為此,宣傳介紹熊式一,讓世人重新認識熊式一,不僅僅是史海鉤沉,填補空闕,更是為了能客觀地將他的故事載入文化史冊,讓子孫後代了解先輩的艱辛努力和奮鬥業績,以史為鑑,繼往開來,勇於進取,不斷砥礪向上。

註　釋

1　Shih-I Hsiung, "Memoirs," unpublished manuscript, Hsiung Family Collections (hereafter cited as HFC), p. 1.

2　熊式一:〈序〉,載熊式一譯富蘭克林《自傳》,手稿,熊氏家族藏,頁1;佛蘭克林著,熊式一譯:《佛蘭克林自傳》(上海:商務印書館,1929),頁1;Benjamin Franklin, *Benjamin Franklin's Autobiography* (New York: Norton, 1986), p. 1。熊式一的譯文使用的是當時流行的譯名「佛蘭克林」,本書中除了註釋引文外,均用「富蘭克林」。

3　Hsiung, "Memoirs," pp. 5–6.

4　"Introduction," in Benjamin Franklin, *Autobiography of Benjamin Franklin* (New York: Macmillan, 1901), p. xv.

5　西區 (West End of London) 是倫敦的商業和娛樂中心,有眾多的劇院,類似於紐約的百老匯。

6　The Reverend H. B. Rattenbury, "Books of Our Allies—China," *What I'm Reading Now* (BBC Forces Program, July 31, 1943).

7　"Chinese Bard Here to Put on Old Play," *New York Times*, October 31, 1935.

8　Maurice Collis, "A Chinese Prodigy," *Time and Tide*, August 12, 1939.

熊式一

消失的「中國莎士比亞」

引子

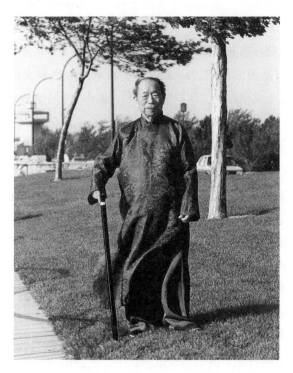

圖0.3 熊式一在紐約上州水牛城，1988年（熊傑攝）

十年前，我收集資料準備撰寫熊式一傳記時，第一次看到這張照片。當時內心的震撼，今天依然感覺如新。

這照片攝於1988年秋天，熊式一首次去紐約上州水牛城探親。他站在草地上，身後是楓樹，燈柱，停泊的車輛。秋風吹拂，夕陽斜照，他雙目凝視前方，左手微捲成拳狀，右手拄著手杖，手臂略略伸展朝著前方。他精神矍鑠，平靜安詳，充滿自信和智慧。額頭上

和眼角邊的皺紋，記錄著他一生的坎坷和滄桑。他雖已步入晚年，卻不見些許遲暮的迷茫。他身板硬朗，身上褐紅色的長衫，在綠茵映襯下，猶如熾烈的火焰一般。

在我的印象中，他是一位光彩奪目的演員，年輕瀟灑，臉上總是掛著輕靈活潑的笑容，短短的下巴，雙眸明亮，永遠透露出聰穎自信。他學步不久，便開始了表演生涯，在家中為來訪的客人演示他的才智。1930年代，他在英國倫敦的西區劇院內，成為有史以來第一個華人劇作家和導演，說一口流利的英語，用他的劇作《王寶川》，向英國和歐洲的觀眾展示了中華民族精美的戲劇文化和傳統。不久，他又去美國紐約，作為第一個華人劇作家，在百老匯的舞台上導演《王寶川》，與羅斯福夫人（Eleanor Roosevelt）合影，讓美國的民眾領略了他的戲劇才華和風采。盧溝橋事變後，他去布拉格參加國際筆會（PEN International）的第16屆年會，發表演講，義正詞嚴，慷慨激昂，譴責日本侵華的罪行，呼喚正義、呼喚良知。他的演講氣勢磅礴，在座的來自世界上不同國度的作家和詩人代表們，無不為之感動。他發言剛結束，全場起立，掌聲如雷，歡呼聲經久不息。

熊式一的人生行旅，有重巒綿延，也有波瀾洶湧；他渡過漂泊憂患的歲月，也經歷過起伏跌宕，曲折驚險，山窮水複卻峰迴路轉。照片上的熊式一，年屆九十，毫無病弱的衰跡。昔日的輝煌還是能依稀可辨，奪目的光彩，經過了歲月的磨洗依然頑強地存留了下來。

他瀟脫自如，似乎正在聚光燈下，面對的不是照相機，而是舞台前的觀眾，手上握著的，不是助行的手杖，而是指揮表演的魔棒。他似乎已經準備就緒，表演即將開始。

他，就是故事的主角，傳主熊式一。

1902–1911
孩童時代

清末民初南昌老城一隅（Symane / Public Domain）

進賢門外

常言道，水往低處流，人往高處走。熊惠決定遷居，其實就是這個原因。

熊氏家族以農為生，祖祖輩輩在熊家坊居住。19世紀中，村裏的幾百戶人家，全都姓熊。他們朝耕暮耘，節儉度日，雖然沒有誰家藏萬貫，倒也甘於現狀，無所欲求。熊氏的祖廟香火鼎盛，村民們都虔誠前往，燒香祈福，供奉先祖，他們的族譜也珍藏在那裏。村上發生了什麼爭端和糾紛，均由族老出面調停處理。[1]

熊惠是做買賣的。多年下來，總算一切順利，攢了一大筆錢。出門做生意，一去便是幾個星期，甚至幾個月，長期在外奔波，其中的甘苦，他心裏明白。他覺得，自己發了財，應該設法改變一下，留在家花多點時間陪陪孩子和家人。他萌生了一個想法：搬去蔡家坊住。熊家坊離城裏有好幾里路，而蔡家坊就在城外邊，坐落在南下去中心城市撫州的通衢大道上，那無疑是個最佳選擇。熊惠也知道，就生意角度而言，搬到南昌城裏住，自然更理想一些。可他不喜歡城市的喧鬧噪雜，因此，搬到蔡家坊，既有利於經營買賣，又能佔到了外沿的優勢，享受到城鄉兩邊的好處。

南昌城的南側大門稱為「進賢門」，又名「撫州門」。它貫通東南驛道，連接兩廣官道，城門附近，一年到頭商旅繁多，絡繹不絕。

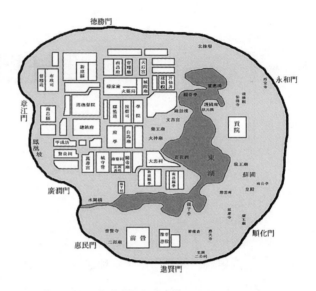

圖1.1　南昌老城地圖（Symane / Public Domain）

南昌是文化古城，其歷史可上溯到漢高祖六年（前201），漢將灌嬰修建城池，並設「南昌縣」，意為「昌大南疆」。由於南昌的自然地理之便，其後幾百年間，它在商業、貿易、政治、文化生活方面發揮越來越重要的作用。763年後，南昌成為江西的省中心；961年，南唐中主李璟遷都南昌，號「南都」。北宋時期，南昌的城市格局進一步擴大，文化興盛，經濟繁榮，主城池一共擁有16座城門。明初洪武十年（1377），朱元璋命令整修城牆，統一規格，前面加設護城壕，環繞全城，並廢去了一部分城門，留下七座，包括城南正中的「進賢門」。

　　蔡家坊離進賢門不遠，是出城之後必經的第一站，或者說是進城前的最後一站。村裏有一些小店和茶館，常有行旅商賈或者官吏衙役光顧。熊惠信心十足，搬遷之後新店開業，生意必定蒸蒸日上，自己再不用出門奔走辛苦了。

改革或變化，風險難免。熊惠決定遷離熊家坊，被村民和族親視為叛逆之舉，從此不屑與之往來，漸漸疏遠了關係。與此同時，熊惠發現自己在蔡家坊並沒有受到歡迎。那裏的村民來自南北各地，姓氏不同，背景也多種多樣。他們對這位外來的村民，既不熱情，又沒有示好。熊惠想要融入其中，更是難上加難。他買了塊地，蓋建了兩棟相連的房子，前面用作店鋪。他手頭寬裕，所以決定其中一家作當鋪，他認為，村民或附近有誰急需錢用，不必專門趕到城裏賒欠以救燃眉之急了。另一家是藥鋪，周圍的村民有了病痛，他可以幫著紓解。他深信，這兩家店鋪既能造福眾人，又可招財納福，兩全其美。不料，村民們去南昌省府告了他一狀，稱他的房子前面部分擋住了官道，後面的部分侵佔了公共地界。更糟糕的是，村上禁止熊惠使用公共水井，為此他只好走到很遠的地方去汲水。除了這些令人失望的事以外，當鋪和藥鋪的生意十分慘澹，來店裏光顧的村民屈指可數，寥寥無幾，實在是門可羅雀。開了不多久，熊惠出於無奈，只好倒閉，關門了結。[2]

熊惠蓋的這兩棟房子，正中設一道牆，把它們左右隔開，還開了兩道耳門，所以兩邊可以走通。它們各自有天井和住房，左側的房子有驗收穀米的大廳，兩間廂房改作了糧倉，還有一間大廚房，而右側的房子，後部是個花園，它的右邊有一間南向的書房。熊惠，字暢齋，喜愛附庸風雅，為書房起名「惠風和暢室」，還專門請當地的書法家寫了一幅橫匾掛在書房的門上。[3]

至於那書房，熊惠本人從來沒有用過，但他父親倒是喜歡常常站在書房的大門邊，身上穿著長袍馬褂，臨風拂鬚，眺望遠景，一派怡然自得的模樣。村民路過，見他站在那兒，會特意奉承他幾句：「呀，原來是您老人家！我們老遠看見，還以為是京裏派了一員大官來了。」熊惠的父親，歷經道光、咸豐、同治幾個朝代，卻始終沒有能謀得一官半職。村民的這些恭維話，正中下懷，他每次聽了，可以洋洋得意一陣子。[4]

熊惠有了錢，蓋了書房，決心好好培養自己的兩個兒子。[5]他延請南昌的飽學鴻儒，在「惠風和暢室」中教他們經史子集，以期將來功名及第，榮宗耀祖。他的表弟梅啟照和梅啟熙，一位是同治二年（1863）翰林，另一位是咸豐二年（1852）翰林，有「一門兩進士」之譽。梅啟照在京任監察御史，梅啟熙先後任浙江巡撫、兵部右侍郎、河東河道總督等要職。兄弟倆每年總要回鄉省親掃墓。他們的老家在梅家巷，離蔡家坊才十來里路，所以會專程來探望一下姑母，即熊惠的母親。毫無疑問，親戚裏出了這麼兩位顯赫的朝廷大員，人人羨慕。熊惠盼著自己的兩個兒子能效仿表叔，發奮努力，日後也功成名就，為熊家添個光彩。他歡迎梅氏兄弟的來訪，也希望能借機鞭策兒子，促使他們用功上進。

可惜，他的兩個兒子淡於功名榮祿，根本沒有經民濟世的遠大抱負。大公子允瑄天性聰明，精於理財致富之道，每次談到買賣經營，他就神采飛揚；但是，一談到《大學》、《中庸》，他就感覺頭疼。後來他索性棄文從商，每年出遠門去做生意，深秋時滿載而歸。但他帶回來的不是金銀貨幣，而是各處的廉價土產，所以熊家從不短缺南北乾貨。那些罕見罕用的廢物，堆積在家，過了幾年，只好送人或者乾脆扔了。熊惠見允瑄不是個讀書料，生性如此，也不便勉強，於是寄希望於二公子允瑜。允瑜愛看書，手不釋卷，但他酷愛的是三教九流、星相百家之類的雜書，對孔孟之學和儒家經典絕無興趣。他愛書法，但不願循規蹈矩，不肯去研習科舉必須的顏柳歐褚楷書。他精心琢磨鐘鼎、發古思幽，或臨摹狂草、抒發個性。梅啟照的館閣體楷書秀麗工整，他見允瑜天資聰穎，極力誇獎，專門寫了一部寸楷千字文，讓他摩習。熊惠如獲至寶，刊印了一大箱，分送給親友，餘下的半箱，結果全都被允瑜用來揩煤油燈罩和雜件，當作廢紙給糟蹋了。允瑜嚮往自由，不甘束縛。每次表叔來訪，別人都想法恭維巴結，他卻總是找個藉口，設法走開，避不見面。有一次

躲避不及，便索性在書房後間的睡椅上躺著假裝睡熟了。不用説，熊惠心裏有數，他的兩個兒子也就沒有去參加童試。[6]

允瑄和允瑜性格迥異，就像白天和黑夜。一個精明、勤儉、務實；另一個悠閒、闊綽、豪爽。熊惠去世時，家產很大，兩兄弟承繼下來，各分到一棟房子，彼此緊挨著住。允瑄像當年他父親那樣，出遠門做貿易，家裏的資財一年比一年多；允瑜是個樂天派，是個「胡天胡帝的浪漫主義者」，從來無心去顧念家務。[7]他對貿易毫無興趣，可每年也學著哥哥出門做一趟生意。他對錢財十分達觀，他認為，賣東西超過成本價，就是「地地道道的欺騙」。他每次聽到允瑄與別的做小本買賣的生意人爭論價錢，就會大發脾氣，覺得這是對弱勢群體的不公和剝削。他常常帶了一大筆錢出門做生意，回來時兩手空空。對他來説，出門經商實在是為了到外面混混，住上幾個月，名正言順地變賣一部分家產。他的兒子式一多年後這麼總結道：他父親出遠門做生意純粹是「為了享受生活，為了多花點錢」而已，他應該被譽為「中國第一位旅行家」。[8]允瑜不愛與富人和紳士為友，他結交的大都是不登大雅之堂的村民，一幫子吃喝嫖賭、抽煙酗酒之徒。他出手大方，揮霍無度，家裏的錢財很快耗去，結果他不得不變賣地產。

允瑜過世的時候，式一還不滿三歲。他敬慕父親，他説：「我從心底尊崇父親。我真希望能有更多的材料，寫一本關於他的書。」[9]

不過，以「敬慕」兩個字，還不能準確概括他對父親的感情。真正吸引他的，其實是父親那崇尚自由、無所畏懼、愛憎分明的個性。在他後來創作的小説《天橋》中，式一把允瑜的一些「可愛的特性」寫進了李剛這一人物中。小説中，李明和李剛是兄弟倆，他們與原型允瑄和允瑜有許多明顯的相似之處。下面關於李剛的細節，顯然是基於式一聽到的有關他父親的真實故事。一天，全村的人都擁去秀才的家，把菩薩也抬了去，鳴鑼聚眾，要宰他的豬，分他的糧，因為

大家發現他造假賬，貪污挪用公款。李剛得到消息，拔腿趕去，幫
著為秀才解圍：

　　「各位尊長，各位兄弟，請大家聽我講幾句話。」
　　大家不知道他有什麼事要説，都呆呆的望著他。
　　「我們的秀才先生經管祭祀會的銀錢賬目，出了毛病。各位
查出來了，他的賬目有一點兒不清不楚。對不對？我要請問各
位：我們李家莊上，有幾位秀才呀？天上沒有掉下來，地上沒
有長出來，我們就只有這麼一位秀才先生啦！秀才先生可以耕
田嗎？秀才先生可以種地嗎？秀才先生可以礱穀嗎？秀才先生
可以舂米嗎？秀才先生可以挑擔嗎？秀才先生可以推車嗎？秀
才先生上有老母，下有妻兒子女，一大家人，他既不能耕田種
地，礱穀舂米，挑擔推車，只能經管祭祀會的銀錢賬目，他要
是再不吃銅打夾賬，他一大家人只有吃西北風，難得你們各位
要看著他們一個個都餓死嗎？」[10]

　　村裏的農民都尊敬李剛，覺得他説的有道理，大家也知道李剛
與秀才素無往來，絕不是有意偏袒而編造出這麼一套話的，於是他們
自覺做得太過分了。在李剛勸説下，眾人紛紛散去，神轎也給抬回
了祠堂。秀才和家小先已逃之夭夭，其老母親躲在廚房後，這一下
戰戰兢兢走了出來，想叩謝李剛的救命之恩，可李剛早已陪著大家離
去了。

　　式一的父親桀驁不馴，偶爾還喜歡戲弄調侃一番。式一敘述的
下面這故事，足以表現他父親天不怕、地不怕的性格。當地的村民
都信奉楊泗將軍，那是驅妖降魔的神靈，誰家有了生病的，就會去祈
求楊泗將軍四出採藥救治。於是，四個人抬著轎子，沿著大街，挨
家挨戶地找這種靈丹妙藥。村民看到轎子來了，趕緊把門打開，拿
出各種好吃好喝的東西，問菩薩：「這是不是救命的靈藥？」如果不

是，轎槓在門柱上撞一下；如果是的，轎槓在門柱上撞兩下。一般總要鬧上一兩天才罷休。式一寫道，他父親不信菩薩，見轎子來了，通常大門緊閉，不予理睬。可有一次，他突然一反常態，放鞭炮歡迎楊泗將軍。他先拿出這樣那樣的東西，前前後後都試過了，但轎槓總是撞一下。

家父笑嘻嘻的由房內拿出一個瓷罐子來，說：「我曉得泗將軍一定要我這個瓷罐子裏的妙藥！」果然轎槓在門柱上撞了兩下，大家齊聲喝彩，家父叫人快拿黃紙來，小小心心的倒出一點點藥粉，包好交給轎夫。村中不知多少人都圍著看，看這位素來不信菩薩的人如此能改過。轎夫剛要轉轎回去，家父大聲叫道：「可是我得告訴泗將軍，這是我孩子拍屁股的國丹，誰吃了誰準會送命的！」從此以後，楊泗將軍的轎子再不走我們家的門前過了。[11]

允瑜不放債，但有誰向他借錢，他從不拒絕，而且不指望別人會還。他妻子偶爾會提醒他借錢要謹慎，可他照樣我行我素。有一回，村上一個出名的無賴找上門來，說要替他的母親辦喪事，急需一筆錢。那數字很大，允瑜竟一口答應了。他妻子提醒他說，那筆錢其實是不該借的，將來恐怕是收不回來了。允瑜聽了，毫不奇怪，回答說：「當然不會還！他要是打算還，那何必要借我們的錢？借這麼大的數目？外邊放債為生的人很多，他都認識，他為什麼專挑我從不放債的人借錢呀！」允瑜把這看成是一件善事。他的妻子賢惠隨和，聽他這麼一說，就再沒有提這事。[12]

允瑜為人慷慨大方，廣結人緣，最後居然因此而意外獲得救贖。村上最大的一家茶館在大路旁邊。一天，遠鄉來了一批人，在那裏喝碗茶，歇歇腳。允瑜路過，看見其中一個人躺在竹床上，頭破血流，遍體鱗傷，於是便上去打聽原委。原來他們是去省城打官司，那原告要求徹底治傷和索賠，而被告不肯出這錢，也沒有這錢。

原告和被告各執一詞，雙方都帶了一大批證人跟著去打官司。允瑜
聽了，笑著說，為這事打官司，不值。這麼一場官司，起碼拖上半
年一年的，最後誰輸誰贏，任何人都無法預料。「算了吧，你們都回
家去，治療養傷費歸我拿給你。」這批外鄉人一聽，個個心服口服，
千恩萬謝地轉身回去了。[13]

可是，茶館的老闆卻氣得兩眼發直，七竅生煙。這麼一大批遠
客，要是打官司，他們進城出城都會在他店裏歇腳，半年多下來，他
可以賺不少錢。允瑜這麼一插手，這一大筆穩拿的錢財瞬息間全落
空了。他惡狠狠地詛咒：「嘿！他這樣救濟別人，再加上自己胡花亂
用，抽煙喝酒，馬上快要別人救濟他了！」[14]

這詛咒還真靈驗了，不過其效果恰恰相反。式一是這麼描述的：

> 我們村中的人大都和家父好，馬上就把這個消息傳開了。傳到
> 家父耳朵裏的時候，他正躺在書房炕床上抽煙。他不聽則已，
> 一聽之後，怒氣衝天——被人罵最傷心時是罵對了——跳起身
> 來，把煙盤連煙燈、煙槍，使勁向窗戶外一擲，從此再不抽煙
> 了。別人戒煙要吃藥或找醫生打針，他只是這一次一橫心，什
> 麼都不要了。嗣後他身體日見強健，一年之內發胖到不能穿舊
> 衣了。在他去世的時候，房屋也保留著了。[15]

式一欽佩父親的堅韌毅力，他吹噓說，父親去世之前成功戒了
煙，而他的伯伯卻一輩子都沒有能戒掉。他甚至開玩笑說，牛津大
學的PPE專業，即政治哲學經濟專業，要是頒發名譽學位的話，當年
第一個輪到的應該就是他父親了。[16]有其父，必有其子。式一後來也
學著戒煙，結果立竿見影。「我想到父親能不求醫，把一輩子的抽煙
習慣改掉，就覺得自己應當爭氣，馬上停止吸煙。」式一常常勸別人
效法自己，要向他的父親學習。「其實只要有一點點自制力就行
了。」[17]

　　允瑄和允瑜都成了親，有自己的家小。允瑄生了四個女兒，兩個兒子，大女兒幼年時不幸夭折。允瑜有三個女兒，兩個兒子。他們兩家各自住在自己的房子裏，緊挨在一起。熊惠去世之後，這兩個「雙胞胎家庭」和睦相處，親如一家。事實上，這11個孩子，像孿生兄弟姐妹一樣的排行。式一是所有這些孩子中最小的一個，他的哥哥鏡心排行第八，他的三個姐姐 —— 棣華、琄華、韞華 —— 分別是第四、第七、第十。[18]式一的名字表示式式，也就是排行11。他比韞華小10歲，比棣華小27歲。[19]

註　釋

1　Hsiung, "Memoirs," p. 7.

2　Hsiung, "Memoirs," pp. 13–14.

3　熊式一：〈熊式一家珍之一〉，《天風》，創刊號 (1952)，頁57。

4　同上註。

5　熊惠還有一個女兒，其夫婿姓李，家境富裕。他們夫婦倆有一個獨生兒子。可惜那兒子遊手好閒，揮霍無度，還常常來舅舅熊允瑄家要錢。多年後，他居然改邪歸正，曾經在農專認真工作了一段時間。Hsiung, "Memoirs," pp. 17–18.

6　熊式一：〈熊式一家珍之一〉，頁57–58。

7　熊式一：〈我的母親〉，手稿，熊氏家族藏，頁3。

8　Hsiung, "Memoirs," p. 13.

9　Ibid.

10　熊式一：《天橋》(台北：正中書局，2003)，頁73。

11　熊式一：〈熊式一家珍之一〉，頁58–59。

12　同上註，頁59。

13　同上註。

14　同上註。

15　同上註。

16　同上註，頁53。

17 Hsiung, "Memoirs," p. 23.

18 熊式一在回憶錄中明確說明，他哥哥的名字是「Shih-shou」；但據他哥哥的兒子熊葆菽稱，其父親的名字應當是「熊鏡心」。很可能兩者都是正確的，其中一個是名，另一個是字。見熊葆菽：〈熊家小傳〉，手稿，2020年1月；Hsiung, "Memoirs," p. 11。

19 熊式一的名字，有幾種諧音的變體寫法，他比較常用的是「適逸」、「式弌」和「拾遺」。據台灣文化大學王士儀教授回憶，熊式一晚年時，一些台灣的老朋友還給他建議過一個新的諧音名字，即「十易」，暗喻他的坎坷人生、經歷豐富。

二
天才演員

　　1902年11月13日，光緒二十八年，丑寅十月十四，熊式一在南昌周氏家呱呱墜地。

　　母親周砥平，號勵吾，當時已經42歲。周家在當地也算是個大戶殷實人家。砥平的父母過世之後，房產由她的哥哥雨農繼承。他們家的主樓相當寬敞氣派，對面是一座小房子，有兩間臥室。砥平分娩前搬去娘家，熊式一就在那小房子裏出生。住了一陣之後，母子倆又搬回蔡家坊。

　　周家只有雨農和砥平兩個孩子。當時實行科舉制度，要是能功名及第，一定前程似錦，出人頭地。做父母的，都希望自己的孩子榜上有名，光宗耀祖。雨農小時候，家裏專門為他請了一位私塾教師。砥平年歲稍小一些，讓她坐在旁邊陪著。沒過多久，他們驚訝地發現，砥平天資聰穎，雨農則生性駑鈍，很少長進。家裏決定不再讓砥平進教室，他們認為，如果男女同窗，男生的智力會大打折扣，他們會變得愚笨。再說，砥平去上學讀書其實也沒必要，因為女孩子是不允許參加科舉考試的。從此，砥平只能偷偷自學。可她居然無師自通，學識相當不錯。與此同時，雨農雖然擺脫了妹妹的干擾，但並沒有像父母所期盼的那樣突飛猛進。他順利通過了鄉試，考取秀才，但卡在了會試這一關。他不甘失敗，努力多年，反覆考了好幾次，卻無奈一次又一次地落榜，人都變得迂腐了，總是一

副心不在焉的神態。最後，他不得不認命，自己與舉人無緣，只好教教親友和附近鄉鄰的孩童。

中國的儒家傳統重男輕女，女子自小被視為外人，由於她們長大後要出嫁，為他人生育繁衍後代。她們通常得不到足夠的教育，家裏不願在她們身上花太多的學費。此外，女子無才便是德，智力低下並非是缺點，她們依賴丈夫，唯唯諾諾，靠丈夫提供經濟、生活、社會方面的幫助。

周砥平與同時代的大部分女性不同。她是個千金出身，個子不高，皮膚白皙。她嫁到熊家之後，相夫教子，操持勤奮，是個賢內助。鄉裏人都稱她是「熊家坊的第一碗菜」，這是當地比較平民化的一句土話，意思是頭號美女，相當於「村花」。[1]丈夫過世之後，家裏大大小小的事，全靠她一個人頂了下來。前面提到過，熊允瑜去世前，家裏的田產都讓他經營得差不多了。當時家裏剩餘的租穀，僅僅夠用到年底。砥平只好在除夕時，自己去掃倉，勉強捱過了年關。至於第二年正月到七月收成之間是如何渡過的，熊式一說：「那只好看看她老人家腦蓋上那幾條困苦卻含著忍耐的皺紋，便可以略知一二了。」[2]周砥平經常告誡孩子們：「家運的興衰，並不是專靠在外面賺大錢的！」[3]她繼續經營公公未竟的店業。在她看來，開店操業，並不一定非得轟轟烈烈，關鍵是要方便顧客，能吸引顧客。她熟悉典當行使用的蘇州碼子，村民常常帶著當票來找她，請她解釋上面寫的內容，包括當本和利息。後來，她索性自己開當鋪。她公公當年經營當鋪時虧損了不少錢，她卻管理得法，收入穩定。此外，她還為村民提供醫療診治。她自學過《本草綱目》，還會診脈，所以村民有了病就來找她，請她診斷開方。凡是家境富裕的，她收費低廉，至於窮苦人家，則完全免費服務。用熊式一的話來說，那是地地道道的「慈善行為」。[4]村民對此感恩戴德，稱她為「救命恩人」或者「觀世音菩薩」。[5]她贏得了村民普遍的尊敬和愛戴，憑藉自己的文化知識、經濟頭腦、社交能力，成功地把一些居心叵測的「豺狼」拒之於門外。她不僅把五個孩子都撫養長大，還用積蓄買回了一些田產。[6]

　　熊式一敬重母親。父親去世後，母親含辛茹苦，親自將他培育成人。更重要的是，母親的言行影響了他的思想和性格的形成。在他的心目中，母親是「慈母」兼「嚴師」。他咿呀學語時，母親便開始教他學中文。到三、四歲的時候，已經掌握了三千多漢字。他們家房子後面的書房改成了私塾，母親在那裏為熊式一和村鄰幼童教授國文經典。在他的記憶中，母親是「一位慈祥和藹的老太太，穿著比她的時代還要退後二、三十年的衣服」。她授課的時候，「桌上右手邊總放著一根長而且厚的竹板」。[7] 一年四季，除了個別主要節日以外，熊式一每天的晨課是練習書法，然後誦讀並熟記一段課文內容。中午休息之前，他必須在母親面前流利地背誦這段內容，隻字都不得有差錯；下午也同樣如此，學習和背誦新的一段課文。然後在結束一天的功課前，他得複誦當天學過的所有內容。學完整個章節後，他得複誦整個章節的內容。同樣，學完整本書之後，他必須從第一頁到最後一頁背得滾瓜爛熟。如果有什麼地方卡住了，哪怕是幾分之一秒，他母親就會嚴厲地把書扔給他，讓他去繼續用功。按現代的標準看，這種傳統的教育方法似乎過於苛刻，近乎殘忍，但熊式一卻絕無怨言。在「回憶錄」中，他說自己因此「獲益匪淺」：「即使今天年近八十了，我還能大體記得在我看來世界上最重要的作品中最重要的部分。」[8] 他在國文經典方面的扎實基礎，全部歸功於慈母的厚愛和精心培育。

　　熊式一是個天生演員。他開始學步的時候，母親就喜歡讓他在客廳裏為客人展示他的稟賦才華。表演的道具，是一隻小木櫃，外加一張小櫈。小木櫃裏邊放著許多小包包，每包有 50 個漢字。熊式一在小櫈上坐下，拿出一隻小包，一個接著一個地識字並解釋。漸漸地，他認識的漢字越來越多，小木櫃裏邊的包包也多了不少，但他不厭其煩，照樣一個接一個地識字，炫耀自己的才能。熊式一自豪地誇耀：「那是表演啊！」[9] 這些都是在他四歲前的事。他這麼招待客人，不光是才藝表演，還是在為母親爭光，宣傳她教子有方。等到他掌握的漢字多達三四千時，表演的時間太長了，客人漸漸地感覺乏

味，如坐針氈，但出於禮貌，還是耐心聽著。有時候，他們實在憋不住了，便大聲誇獎，「讚不絕口」，說這孩子了不起，是個「天才」，演出也就只好到此結束。[10]

　　偶爾，母親也會讓兒子急速剎車，停止表演。一天，母親在教他學習《論語》中的一段，他讀了三、四遍後，就熟記在心。於是，他到母親面前，流暢地背了出來。母親一聽，相當滿意，告訴他說上午的功課完成了，可以出去玩了。熊式一聽到這話，心花怒放，朝教室外衝出去，一路上尖聲高叫：「老子自由啦！」他母親聽了，大吃一驚，馬上把他叫回來。一個有家教的孩子，絕不能講粗話，絕不能狂妄地自稱「老子」。熊式一為此受到了懲罰：他在母親的桌子前跪著，一直跪到午休。那天上午，他丟了臉面，也沒有享受到自由，但他得到了一個教訓，並因此終生獲益。他從此再不會去惡意詛咒或者得意自狂。[11]

<div align="center">卐卐卐卐卐卐卐卐卐卐卐卐</div>

　　20世紀初期，中國處於十字路口。兩次鴉片戰爭、甲午戰爭、義和團運動，加上八國聯軍鎮壓，中國一次又一次地蒙受戰敗的恥辱，被迫割地，並負擔巨額賠款。一系列的內憂外患，國內要求改革體制、變革維新的呼聲日漸高漲。廣大的學者、官員，甚至皇帝，都認識到「舊的帝制已經徹底過時」，難以應對現代的挑戰，政府「必須考慮外交關係和工業化方面的新問題，並相應地使其結構現代化」。[12]1898年6月11日，光緒頒布《明定國是詔》，開始維新運動，推行君主立憲制，進行新政變革。

　　中國要強盛，必須實行新政，必須「改變以自強」。[13]1901年，清政府又一次開始大規模變革，涉及政治、經濟、行政、軍事、司法、文教等各個領域。1905年，廢除了千年仕宦之道的科舉制度，代之以現代的教育制度，設立小學堂、中學堂、高學堂，開設歷史、物理、化學、地理、外文等多種課目。1905年成立的總管教育事務的

學部公布法令，強調普及教育的重要性，以及學齡兒童上學的必要性。清政府還命令各省督撫選拔派遣學生出國留學。

戊戌維新運動的興起，影響了江西的思想文化界，也促進了大批新式學堂的湧現，揭開了江西近代教育的序幕。1902年，江西大學堂在南昌進賢門內書院街成立，開設中文、歷史、地理、外語、體操、植物等課程。短短的幾年內，南昌開辦了一系列專科訓練的學堂，如武備學堂、江西醫學堂、江西實業學堂、江西初級師範學堂、江西省法政學堂、江西女子蠶桑學堂、江西女子師範學堂等。除了公立學堂外，私立學堂的發展也極為迅速。同時，江西政府派遣大批留學生出國，自1904年到1908年，近300名學生去日本留學，另外還有留歐美的學生。這些留學生歸國後，宣傳進步思想，創辦各種學堂，傳播文化科學知識。[14]

1903年4月間，南昌一些學校的師生自發組織成立易知社，以期推翻清朝政府。他們以「倡和詩文」為掩護，暗中進行革命活動。為了掩人耳目，特別是防止政府密探，他們在1905年開辦了一所女子學校，名為「義務女校」，招收十歲左右的女孩，免費入學，設小學初、高級兩班。後來又增加了師範班、美術班和職業班，寒暑假期間還舉辦音樂和體育傳習所。義務女校的校長是虞維煦，他擔任江西陸軍測繪學堂教官，又受聘於江西省立實業專門學堂，他把薪金全部獻出，貼補義務女校的經費開支。[15]

經過熊世績的介紹，周砥平認識了虞維煦。熊世績是熊式一的堂哥，排行第五，他從東京帝國大學留學畢業，不久前剛回國。一天，他帶著虞維煦和其他幾個青年朋友來熊家拜訪。他們志同道合，個個意氣風發，身穿新式制服，一頭短髮，而不是長衫長辮。他們在私塾看了周砥平教課，虞維煦表示非常滿意，邀請她去義務女校任教。

女校在洪恩橋席公祠內，熊式一和母親一起搬去住校內。因為是女校，男孩在裏面走動不方便，所以熊式一平日只好呆在自己的房間裏。一個學期過去了，虞校長同意讓他偶爾出房間走走，但不准進任何教室。

　　熊式一對女校對面大街上的電燈深深著迷。它怎麼會突然變亮的？那誘人的魅力到底是哪裏來的？這些問題他久思不得其解。既然現在可以出房門走動了，他想做的第一件事就是要仔細觀察，找出這閃閃發亮的電燈背後的秘密。傍晚，他站在大門旁，緊緊盯著路燈，等了很久很久。他感到有點倦了，視線稍稍移開了一點，可就在那一瞬間路燈突然亮了。他沒有放棄第二天晚上再嘗試，但又是同樣的結果。他還是堅持不放棄，後來終於捕捉到了路燈閃亮的那一刻。然而，他並沒有獲得愉悅的感覺，相反他覺得「大失所望」。他發現那電燈並沒有什麼真正能令人怦然心動之處，「其實根本就沒什麼意思」。[16]那可能是他第一次窺探和品嘗戲劇表現的秘密與效果。舞台上那些精彩的景觀表象，對製作表演者來說可能十分簡單，不足為奇，但關鍵是它們那絢麗奪目的一刻，足以打動觀眾的心。

　　義務女校為女孩子提供教育機會，提高了地方上婦女的知識水平和社會地位。六歲的熊式一，見證了教育的力量，親眼目睹它為女孩子帶來的變化。他回憶說，熊世績伴著虞校長來訪之後，熊家所有的女孩「都開始認真學習」。他們家有三個女孩上義務女校：他的姐姐琯華和韞華，還有堂姐煦華。他看見虞校長的夫人也在高級班學習，她的年紀比班上其他同學都大得多。期末，學校在牆上公布學生的成績。琯華和煦華在高級班總是排名第一和第二，韞華在初級班名列前茅。文化教育為這些年輕人奠定了人生的堅實基礎。幾年之後，他的兩個姐姐都報名參加公試，韞華考第一名，琯華第三名，結果兩人一起去日本公費留學。琯華在東京國立女子師範大學讀數學專業，韞華學習體育專業。琯華歸國後，一生致力於教育事業，曾經任南昌女中校長，還在當地先後創辦義童學校和完全小學，擔任校長，桃李芬芳遍天下。[17]熊式一曾驕傲地宣稱：「南昌省的婦女教育辛亥革命前始於我家。」[18]

1910年夏，虞維煦突然病逝。噩耗傳來，人人震驚不已。義務女校失去中流砥柱，且經費無著陷於停頓狀態，可能因此被迫關閉。

熊式一的母親為了維持生計，只好另找工作。不久，南昌城裏一戶姓萬的人家延請她去為兩位女兒教習國文。他們住在一棟著名的民居中，有院子、大廳，家人、教師、僕人都各有自己的臥房。熊式一平生首次進入豪宅大院，親眼目睹了富人的生活。周砥平每月薪俸為一萬文，婦女能得到如此高的薪資，在當時可謂前所未聞。他們抵達萬家的那天，主人專門設宴，周砥平坐上座，旁邊是熊式一，兩個女學生遵命上前，恭恭敬敬地下跪，腦袋輕磕地上九次，行了拜師禮。熊式一有生以來第一次經歷如此繁縟的禮節。那場景深深印在了他的腦海之中，後來在他的小說《天橋》裏，也作了相關的描述。

他們母子倆在城裏萬家住了大約一年光景。周砥平利用授課之餘，繼續督促教育自己的兒子。

1911年一個炎熱的夏晚，他們在萬家的大院裏乘涼，黑色的夜空中一道彗星閃過，帶著掃帚似的尾巴。好一派壯觀的景象！但是，當地不少人都覺得那是不祥之兆。萬家的老太太惶惶不可終日，認定掃帚星橫空，地上必然戰禍兵亂或者改朝換代。她甚至斷言，過不了多久，大家都得逃離，去鄉下避難。

人們如此焦慮，並非空穴來風。1905年以來，社會動亂，江西各地搶米、抗捐、暴動事件接連不斷，武裝起義、革命組織、新思想刊物層出不窮。[19]全國範圍內，立憲請願的呼聲日漸高漲。各地開展立憲活動，組織赴京請願代表團，要求儘快召開國會，組成內閣。1910年底，南昌為此舉行萬人集會，京津等地的學生也都罷課響應。但由於清政府不願徹底改革，迅速採取了鎮壓行動，立憲派的請願國會運動受挫。[20]不難想像，公眾感到憤怒和沮喪，許多人對政府的幻想破滅，轉向革命行動。

那年夏天，周砥平送熊式一去省立模範小學讀書。那裏的學生分為初、高等兩級，熊式一被分在初等班。他在班上年紀最小，個子也最矮小，其他同學個個又高又壯。有個叫黃隼（音譯）的，是班上的孩子王，他性格很好，而且絕頂聰明、成績拔尖，大家都佩服他、聽他的。但熊式一的出現，無意中顛覆了他的權威地位。

熊式一從來沒有上過公立學校。他作夢都沒想到學校裏會有那麼多科目：音樂、美術、圖畫、手工、體操，還有歷史、地理、國文、算術、自然等等。他最喜歡的是算術課，但國學經典課相當枯燥無味，因為那些內容他早已經學過了。一天，他上課時走神，老師點了他的名字。他索性利用那難得的機會露一手，出出風頭，今後誰都不要再小看他。下面是他唯妙唯肖的描述，生動再現了他的才智、機敏、活力。

「熊式一，你在聽我講課嗎？」

「是的，先生，我在聽。」

「你知道我在講什麼？」

「是的，先生，我知道！」這其實是半真半假。我知道他在教《論語》，但說實在的，我不知道他那天講課講到了哪裏，在教什麼。

「好！」他嘲諷地說。「我以為你在看著窗外的小鳥，沒有在聽我。」

全班同學哄堂大笑。本來死氣沉沉的課，突然獲得這麼戲劇性的效果，老師十分得意。他溫和但嚴厲地繼續道：

「接下來，你給大家看看你已經掌握了學過的內容，把我教過的章節朗誦一下。」

「好，先生。你要我從哪裏開始？」

「隨便你！」他以為我在拖時間，「只要你學過的，已經掌握的，都行。」

「但我整本書都知道啊，先生。」

又是一陣大笑！同學們都以為我故意胡說八道，想拖延時間。他們在等著看好戲。

「別吹牛！別再磨蹭了！快開始吧！你要是真知道整本書的話，就從頭開始吧。」

到處都是咯咯的笑聲，老師不得不大聲制止。

「大家安靜下來！熊式一自稱掌握了整部《論語》，現在讓他從第一篇〈學而〉開始！」

教室裏，每一對眼睛都在盯著我。大顯身手的機會來了！我母親可沒有白白地培養我。我把書合上，開始飛快流利地嘩嘩背誦。句子與句子之間、章與章之間、篇與篇之間，我故意不作任何停頓，這是我每天的功課，太容易了！

我肯定做過分了。我發現自己都剎不住了，只能洋洋得意地嘩嘩背個不停，其實我眼睛在看著教室窗子外那群嘰嘰喳喳互相打架調情的麻雀。突然間，老師大聲叫道：

「停下，停下！夠了，足夠了！你已經遠遠超出我們學習的範圍。你一定是在家裏學過《論語》了。是誰教你的？」

「是家慈，先生。」那屬於文雅的謙辭，「家慈」等於現代普通語言的「母親」，「家嚴」則表示「父親」。

「令堂學問淵博。」老師稱謂我母親時也使用了文雅的敬語。

「其中每個古字，特別是那些異體或者假借的字，你都掌握了，而且發音正確。還有，你記憶力很強。熊式一，你坐下吧。」

他轉向另一個學生，說：

「黃隼，你有沒有學會熊式一剛才背的內容？你總是說我們進度太快；你現在怎麼說啊？」

「先生，我還是說進度太快。」全班又一次哄堂大笑。老師讓大家安靜下來。黃隼繼續說道：

「熊式一背得太快，我們都跟不上。我跟不上！你們跟得上嗎？」他問大家。

許多人見他如此大膽直率，又笑了起來，表示贊同。有些不同意，但他們只是少數。國學經典課向來枯燥乏味，這次卻變得生動活躍。到處在議論紛紛，教室變成了茶館店，人人都在隨意地大聲說話。[21]

熊式一事後有點後悔，他這麼一番表演，出了風頭，結果卻引火燒身。班上為此鬧得不可開交，以至於校長親自出面干預，好幾個調皮搗蛋的學生受到處分。他得到老師的表揚和讚美，贏得了許多同學的尊敬，同時也招來其他人的嫉妒和仇視。這件事成為新聞，轟動一時，廣為流傳。但熊式一內心難免歉疚，因為他肇事影響了正常上課。他母親也暗暗擔憂，怕他與其他孩子疏遠了關係，不能合群。

說來湊巧，一個意外的機會幫助熊式一擺脫了困境。表叔梅則肇（音譯）來探訪他母親。梅則肇在負責籌辦集知小學，他想讓熊式一轉去那學校。他答應說，會讓熊式一擔任初級班的學生代表，學校開學大典時，讓他代表初級班發言。這機會實在太誘人了，周砥平當即欣然應允。

開學典禮那天，熊式一作了一場鼓舞人心的講演，主題援引《論語・為政》：「吾十有五而志於學。」他告訴大家，他的雄心壯志不是讀書，「是參加海軍」；他的願望不是遊覽世界，是「與日本抗爭，把海戰中失去的領土從鄰國那裏奪回來」。[22]這場全校性的講演，對熊式一來說，是個巨大的進步，它遠遠超過了在客廳裏的認字表演或者課堂上背誦《論語》。他的才華得到了公認和嘉獎。南昌知府親臨開學盛典，為他頒發了一枚銀質獎章。

沒人比他的母親更快樂了。她的五個孩子，四個已經先後成了家，熊式一年紀最小，無疑最優秀，前途無量。她悉心培養熊式

一,十年如一日,讓他「經書瑕目,子史須通」。她心頭有個「願望」,要親眼看著熊式一參加鄉試、會試、殿試,功成名就,報效祖國。1905年,清政府宣布廢除科舉時,她感覺失望,極度惆悵。集知小學似乎又燃起了她心底的希望,她成了「最幸福的女人」。據公開消息稱,「小學畢業可授予『秀才』;中學畢業『舉人』;完成大學學業的獲『貢士』或『進士』稱號。」[23]梅則肇那三項「誘人的許諾」,兩項很快兌現了:熊式一擔任初級班的學生代表;在開學大典發言並獲得一枚銀質獎章。現在還剩第三項,也是最重要的許諾:他身穿青色的長衫,帽子上帶著飛禽紐飾,也就是説,再過幾年,從小學畢業,獲得一個「秀才」名號。

不幸的是,1911年10月10日武昌起義爆發,徹底破碎了母親對兒子狀元及第、官拜翰林的厚望。1912年1月1日,中華民國正式宣告成立,孫中山任大總統,開始了現代中國的新篇章。光緒皇帝被迫退位,千百年的封建制度就此終結,通往財富、名望、榮譽的傳統之路被永久阻絕,周砥平寄予兒子身上的希望和夢想也徹底破滅了。熊式一為之不勝感慨:幼帝遜位固然可憐,但母親覺得自己的兒子更為可惜,本來十拿九穩的功名從此永遠無緣了。[24]

母子倆搬回蔡家坊,在自己的家裏住了幾個月。其間,熊式一的伯父允瑄去世了,他的兩個兒子負責料理後事,安排了隆重的喪葬儀式。他們在家守喪,七七四十九天,身穿白色孝服,不准理髮,足不出戶。幾年前,熊式一的父親去世時,他才三歲,年紀太輕,還不能完全理解死亡的含義。現在,他伯父去世的這一刻,國家正發生巨大的歷史變更,從封建王朝轉向現代共和,他在經歷儒家孝道祭奠的禮儀的同時,隱隱領悟到民族文化傳承的責任,也感觸到恢弘的古典歷史傳統的重負。

註 釋

1　熊式一：〈我的母親〉，頁2。

2　同上註。

3　同上註。

4　Hsiung, "Memoirs," p. 28.

5　Ibid.

6　Ibid.

7　熊式一：〈我的母親〉，頁2、6。

8　Hsiung, "Memoirs," p. 29.

9　Ibid.

10　Ibid.

11　Ibid., p. 31.

12　Immanuel C. Y. Hsu, *The Rise of Modern China* (New York: Oxford University Press, 2000), p. 372.

13　Ibid.

14　陳文華、陳榮華：《江西通史》（南昌：江西人民出版社，1999），頁696–698。

15　王迪諏：〈記蔡敬襄及其事業〉，載南昌市文史資料研究委員會編：《南昌文史資料》（南昌：南昌市文史資料研究委員會，1984），第2輯，頁65–66。

16　Hsiung, "Memoirs," p. 33.

17　熊葆菽訪談，2010年6月29日；熊葆菽：〈熊家小傳〉。

18　Hsiung, "Memoirs," p. 33; 熊志安訪談，2010年6月29日。

19　陳文華、陳榮華：《江西通史》，頁710–724。

20　同上註，頁724–727。

21　Hsiung, "Memoirs," pp. 40–42.

22　Ibid., p. 44.

23　Ibid.

24　Ibid.

嶄露才華

三
現代教育

經由姐姐的安排，熊式一轉學去義務女校。

義務女校的校長是蔡敬襄。其祖父蔡遜元是舉人，擔任過清江縣學訓導和萬安縣學教諭，其父親是國學生。蔡敬襄，字蔚挺，江西新建縣人，1877年生。他畢業於上海龍門師範學校，後來回南昌，參加易知社，並幫助經營義務女校。1910年夏，虞維煦校長病逝，義校處於生死存亡之際。蔡敬襄挺身而出，矢志保學：「只要女校能夠保持，我雖死不足惜！」他用利刃斬斷左手無名指，用鮮血在白絹上寫下鏗鏘誓詞：「斷指血書，保存女校。」南昌全城為之震撼，江西各界人士紛紛解囊相助，南京、南通、青島等地也有人捐款支援。義務女校得以倖存，蔡敬襄被共推任校長。義校聲譽日增，加添了不少設備，課程和學生人數也有增加，不久又租了一所民房為分校。[1]

辛亥革命的爆發，喚醒了人們對外部世界探索了解的迫切希望。受過西方教育的進步知識分子，大力鼓吹現代科學和民主，以此作為新社會的基礎。以前日語流行，現在，年輕人多半在學英語、德語、法語。熊式一開始學英語，他和兩個表哥一起，每天趕去南昌城北的基督教青年會的英文夜校上課，教課的都是外國老師。

學英語可不容易。二十六個字母，奇離古怪的形狀，每個字母有大小寫之分，還有印刷體和草體的區別。相對而言，中文既容易

學，也更有意思。第一堂課上，熊式一跟著老師念：「B─A─，BA；B─E─，BE；B─I─，BI；B─O─，BO；B─U─，BU；B─Y─，BY！」讀起來容易，也挺有趣，可他花了好幾個星期，才總算掌握了這些字母的發音和書寫。[2]最頭痛的是英文文法。規則定理不計其數，厚厚的語法書上常常援引莎士比亞和彌爾頓 (John Milton) 的名言為例句，但他發現那些名作家常常自創一格，不遵守那些規則。實在令人費解！

一年之後，他好像入了門，可以看懂聽懂一些基礎英文了。為了提高自己的口語能力，他在南昌城裏到處找外國人練習，那絕對是條捷徑，又快又好。他膽子很大，從不害羞。不過，偶爾因為用詞或表達不當，難免會碰到意想不到的尷尬場面。多年後，他津津有味地回憶下面這一幕時，好像還有點忧心。

> 一次在路上看見幾個外國人跑到一家古董店買東西，我就跟進去了。古董店老闆跟一個外國人講話有些隔閡，我跑過去跟那人講 What do you want?
>
> 那個英國女人覺得我非常無禮。我應該説 May I help you? 但那時候我還不知道。What do I want? 她説。她四處看看，看見一個大桌子。I want this table! I'm sure I want a good table! 我一看不對勁，趕緊走。[3]

學英文，入門容易，真要掌握，很難。幾十年之後，他已經在文壇聲名卓越，但他坦率地承認，自己「講英文時仍常常覺得略有困難，語言當中，不知出了多少文法上的小毛病」。自己的寫作常常是「亂七八糟，改了又改，難看極了」。他提醒朋友，英文是「一種最難學最不講道理」的文字。[4]不過，學習英文無疑是他一生中最重要的決定之一。他睜開了雙眼，看到了一個廣袤、絢爛多彩的文化世界，他憑藉英文能力，日後在世界舞台上贏得了文學聲譽和國際名望。

〽〽〽〽〽〽〽〽〽〽〽〽

1914年，熊式一距小學畢業尚差一年，提前參加考試，考入了新成立不久的清華學校。

根據《辛丑條約》，清政府向外國政府支付巨額庚子賠款。1909年，美國決定將部分賠款用於中國的人才教育培養計劃。清政府外務部決定，成立遊美肄業館，繼而改名清華學堂，並擇定皇家園林清華園為校址。1912年，學校改名為清華學校，分中學科四年和高等科四年，共計八年學制。學校從全國各省考選，考試項目包括國文、英文、歷史、地理、算學。[5]這些學童，個個聰穎好學，出類拔萃。熊式一參加考試那年，江西有一千多名學生參加考試，錄取的才八個人。

清華學校的教育目標是培養留美預備生。學生在完成清華學校的學業後，轉去美國大學，作為三年級學生繼續深造。但是，建校更長遠的目標是成為「造就中國領袖人才的試驗學校」，這些留美學生將成為「中國的未來領袖」，幫助「改善我們困苦國家的命運！」[6]在清華的八年預備期間，他們除了學習功課知識，還要了解熟悉美國的社會、文化、政治方面的情況，為日後出洋做好準備。學校的教學、行政組織方面，均沿襲美國的制度，除國學外，所以課程均用英語講授。布告欄、演講辯論會、戲劇歌舞等，大半也是用英文，整所學校猶如一所美國學校搬到了清華園。[7]

清華時常邀請著名的學者來訪問講演。1914年11月5日，梁啟超以「君子」為題發表演講，他引述《易經》中的句子，「天行健，君子以自強不息」，「地勢坤，君子以厚德載物」，以此勉勵清華學子胸懷大志，兼善天下。「自強不息，厚德載物」後來成為清華校訓。[8]那可能是熊式一上清華之後參加的第一場最重要的演講活動。

北平在南昌以北約1,500公里處。熊式一首次負笈他鄉，生活在歷史故都，沉浸於清華校園現代又西方化的氛圍之中。每天上午的

課目，包括英文、作文、閱讀、數學等，全是美國老師用英語教課；下午，是國文、歷史、地理、音樂、國畫、體操等。學校提倡體育，鼓勵學生強健體魄。每天第二、三節課之間，安排15分鐘體操，下午4點，所有的學生必須去操場活動。[9]

清華的英文教科書是帶彩色插圖的《錢伯斯二十世紀英文讀本》。第一年末，學完了三冊課本，熊式一的英語水平有了相當程度的提升。他想找一本英語書看看。從前他聽表姐夫提起過英國漢學家翟理斯 (Herbert Giles) 的英譯名著《聊齋志異》，沒想到自己湊巧找到了一本。他欣喜若狂！翟理斯的譯本，選譯了蒲松齡原作中164篇故事。熊式一早已讀過中文原作，內容大致記得，所以可以直接閱讀，不用對照原作。他對翟理斯的翻譯水平佩服得五體投地，那「古雅的文言，譯成和中文絕不相同的現代英語，用筆既傳神而又流暢，真不容易！」[10]蒲松齡的生花妙筆，經由翟理斯的傳神翻譯，其中的狐仙惡魔和神靈妖精，活靈活現，栩栩如生，把熊式一引進了一個璀璨奪目的魔幻王國。

1916年，熊式一接到電報，稱母親病篤，便急速趕回南昌。不幸的是，他還沒有抵家時，母親已經辭世。[11]他悲痛欲絕。母親溫柔婉約，堅韌剛毅，無私地將母愛獻給自己的孩子。熊式一是家中幼子，母親和他的三個姐姐都疼愛他。這些教育良好的女性影響了他心目中理想女性的形象和觀念。在他的眼裏，她們與男性一樣，有能力，也有毅力。母親成為他日後的作品中理想女性角色的原型。

熊式一遭遇母親喪事，被迫輟學，留在了南昌。他在清華的同學繼續學業，畢業後去美國深造。許多人後來成為著名的學者、科學家、政府官員。熊式一對清華情有獨鍾，一生以清華為豪。1960年代，他甚至在香港創辦了一所清華書院，發揚其文商傳統。

熊式一轉學入省立第一中學。他失去了父母，孤苦伶仃。他經濟拮据，忍受了貧困和羞辱的苦痛。為了省錢，他只好穿姐姐的舊鞋子，腳上那些女孩鞋子招來學校同學的嘲笑。他個子矮小，學校裏有的同學欺負他，甚至有人誇口，背著身子賽跑都能贏他。他在

伯母家寄居了一年，然後搬到他在義務女校教書的姐姐家住。熊式一對伯母從未有好感。她曾經公然在母親和其他幾個人面前貶低熊式一，説這孩子將來是塊「廢料」。她信誓旦旦，説要是這預言有錯，她可以「吃屎」。在她家寄宿的一年中，熊式一「承受了不盡的羞辱」，[12]他默默地挺過逆境和挑戰。這一段經歷和砥礪，堅定了他生存和奮發的意志，播下了堅韌不拔的種子。幾年後，他重返家鄉，在大學任教，他的伯母見了，畢恭畢敬的，完全變了個樣。熊式一回憶道：「我倒是應該感謝她當初那一番話。」[13]

上中學的那幾年，熊式一去哥哥的書鋪裏當學徒，借機貪婪地大量閱覽，讀完了所有的書籍。他特別喜歡中國古典戲劇，其「風格和表現之美」，使他心往神馳。[14]他從有關的書籍中獲得了知識，也益發自信。在討論文學和中國戲曲時，他成熟的觀點和精到的判斷常常贏得人們的驚訝和欽佩。15歲時，他在基督教青年會首次登台表演。他還喜歡電影，特別是好萊塢電影。所有這一切，都為他日後戲劇領域的成功作了鋪墊。

1919年，熊式一中學畢業，考取國立北平高等師範學校英語部。其實，他當時對醫學更有興趣，北平協和醫學院是他的夢想學校，那新近成立的醫學院有先進的設備和現代的課程設置。但棄文從醫意味著背離母親要他成為文人學者的意願。再説，醫學院學費昂貴，令人卻步。北平高師可以免學費，蔡敬襄慷慨解囊，給他一些資助，熊式一再度負笈京城。

第一次世界大戰在前一年剛結束，1919年戰勝國在巴黎召開和平會議，簽訂不平等的《凡爾賽條約》，引致中國國內如火如荼的學生抗議活動，開始了歷史性的五四運動。熊式一追述自己在京城捲入這場歷史運動的往事如下：

圖3.1 青年時代的熊式一（熊德荑提供）

我第一次看到紫禁城是1919年，我和幾百個北平國立八大校的學生在天安門和午門中巨大的廣場裏，被困了好幾個小時。我們在抗議巴黎和約，其中的「中國」條款，規定德國放棄先前在中國所有的權益，另一項「山東省」條款，規定德國放棄所有在中國的權益，全部轉讓給日本，彷彿山東不是中國的一個部分。這一事件導致了席捲全中國的「學生運動」，我國代表團後來拒絕在《凡爾賽合約》上簽字。紫禁城當時給我的印象是，拜謁皇上的百官，到了那裏會肅然敬畏，對於被關閉其中的學生，它其實是個苦難之地。[15]

五四運動促使中國有意識地尋求社會變革，提高中國在世界舞台上的地位。借用史景遷（Jonathan D. Spence）的觀點，由於民族主義與文化自我剖析的並置，中國朝一個新的方向快速發展。一些人開始批判儒家學說，批評男尊女卑的家庭結構和婚姻制度；一些人試圖在現代世界的結構中為中國文化重新定義；一些人倡導白話文，以求改革文學寫作的風格；還有一些人考察文學、藝術、戲劇、時尚、建築等文化元素，以此探索西方的思想和中西方的異同。[16]

這些社會、政治、文化上的變化，為北京高等師範學校帶來了新的社會意識。1919年11月14日，學校舉行校慶，蔡元培、蔣夢麟、杜威（John Dewey）應邀參加慶典並致詞。那天，學生會宣布成立，負責監督不少先前由學校行政部門負責管理的事務。學生開始提倡勤工儉學和全民教育等進步思想。他們組織俱樂部、出版刊

物、舉辦討論會，希望通過教育來促進幸福平等，縮小特權階層與勞工階層的差距。[17]

愛國學生到處演講或清查洋貨，熊式一獨自「找個地方躲起來看書」，埋頭閱讀英美文學名著。[18]他記憶驚人，過目不忘，可以背誦狄更斯 (Charles Dickens)《苦海孤雛》(Oliver Twist) 中的章節。大量閱讀提高了他的語言能力，也擴展了他的知識面。

大學一年級的時候，他閱讀了富蘭克林的書信體《自傳》。他在清華讀書期間，就已經對富蘭克林有所了解。這位傳奇人物是個美國成功經典故事的典型，他出生貧寒，刻苦努力，從印刷坊學徒成為世界名人，奉為傳世楷模。富蘭克林還是一位出色的作家，他的散文清新、自然，毫無矯揉造作。在他的《自傳》中，富蘭克林「把他一生的遭遇、事業、思想、求學之道，坦坦白白的對後人明說，好不文過飾非，教他的子孫做人讀書、處事接物之道」。[19]熊式一動手把這本書譯成了中文。他使用的是當時小說和翻譯流行的半文言體。作為大一學生，能這樣得心應手地翻譯，是很了不起的，標誌著熊式一文學生涯的開端。

他的同學王文祺認識胡適，說共學社在翻譯出版世界學術名著，可以爭取在那裏出版，並主動把譯稿推薦給胡適。胡適曾經在哥倫比亞大學讀書，師從杜威，是學術思想界的名人，也是新文化運動的倡導者，大力鼓吹白話文。他認為，文學傳統需要根本性的轉變，白話文不受文體束縛，是唯一適合於現代中國文學的形式。胡適對文言的稿子一律不收，既然熊式一的譯文沒有採用白話文，他的稿子被原封退回。[20]

熊式一的英語水平提高後，對中英語言中的細微差別益發敏感，他常常注意到出版物中的錯譯或病句，即使英漢字典，也難免有翻譯錯誤。譬如，「quite」一字被譯成「十分」，而「I am quite satisfied with it」句中，「quite」其實表示差強人意，還算滿意，並不是十分滿意。相反，中文的「相當好」，不完全等同於「quite good」，它近乎於

「extremely good」。[21] 熊式一愛看英文電影,他把銀幕下沿的對白字幕當作課文讀,獲益匪淺。不過,有幾次他讀的聲音太響,影院旁座的人用手捅他,叫他不要出聲。[22] 課外閱讀和電影擴大了他的知識面,上課時他的回答常常使老師和同學們吃驚。有一次,老師談及印加社會,只有他一個人知道,因為他看過許多關於印加文化的電影。[23]

畢業前一年,他應聘去真光影戲院工作,任副經理。當時報名應徵的人數很多,熊式一脫穎而出。戲院老闆羅明佑很欣賞熊式一的英語水平和電影知識,他讓熊式一兼任英文文書,做一些翻譯工作。真光影戲院於1920年開業,是北平第一家中國人開設的電影院。這一座新式劇院,採用鋼筋混凝土框架結構,巴洛克建築風格,劇場內有鏡框式舞台,還設有小賣部供應飲料和小吃。戲院裏放映好萊塢電影,也上演傳統京戲,支持新劇目的首演。它明顯有別於京城那些老式的小劇院,傳統與現代,西方與中國,在這裏交織並行。真光影戲院的經歷,對熊式一來說,意義重大,因為他從那裏「開始了戲院和戲劇生涯」。1922年夏天,他在真光影戲院工作時,梅蘭芳組織的「承華社」在那裏上演《西施》。戲院在英語報紙《北平讀者》(*Peking Reader*) 中登了廣告。[24] 此後不久,戲院上映美國影星李麗‧吉舒 (Lillian Gish) 主演的電影《二孤女》(*Orphans of the Storm*) 和《賴婚》(*Way Down East*)。戲院的電影說明書和戲單上都有廣告:「愛看梅蘭芳者不可不看李麗‧吉舒影片。」[25]

熊式一對政治活動不太感興趣,他參加文學團體。1921年,清華文學社正式成立,成員包括聞一多、余上沅、朱湘、吳景超等人,其中有些人是熊式一的同學。他們在學校刊物上發表詩歌散文,還邀請知名作家徐志摩、周作人等前往講演。熊式一也參與活動,重返清華校園,看到新建成的圖書館、體育館、科學大樓、大禮堂,他心裏一定很高興。

在北平高師,熊式一在教育、英語、文學等方面接受了扎實的訓練。除了大量的英語專業的閱讀寫作課程外,他還選了莎士比

亞、戲劇、心理學、教育史、德文、辯論等課目。他的主要課目成績優秀，如國語為99.5分，戲劇89分，翻譯92.5分，長篇故事92分，辯論80分；最差的是今日文選70分，修辭70分，倫理67.5分，體操63.5分，邏輯61分。

熊式一大學畢業後，回到家鄉南昌，在省立第一中學和江西公立農業專門學校任教。省一中的校長原先在省立模範小學當校長，那次熊式一背誦《論語》，班裏鬧得不可開交，就是他出面干預的。誰想到十多年後，熊式一居然回家鄉任教了。農專的校長是他的堂哥熊世續。農專建於1895年，當時屬於南昌最高的教育學府。它坐落在進賢門外南關口，距熊式一小時候的家很近。遠遠望去，只見學校的主樓，紅色磚牆，巍峨高聳，周圍一片農田農舍。在熊世續

圖 3.2 熊式一北平高等師範學校時期的成績單（熊德荑提供）

的領導下，學校設立了農工夜校和見習生班，教授基礎國文、算術、珠算、農事常識等等，普及農業科學知識。

　　1923年11月，熊式一和蔡岱梅喜結連理。蔡岱梅是蔡敬襄的女兒，18歲。他們倆第一次見面是在孩提時代。熊式一當時十歲左右，他雖然比蔡岱梅年長三歲，卻顯得稚嫩可笑，手裏揮舞一把玩具手槍，嘴裏「趴趴」地大聲喊叫。轉眼十年過去了，眼前的他，成熟英俊，文質彬彬，一洗昔日調皮的舊跡。他個子不高，才一米五十出頭，「下頜很短，但他的嘴挺大的」。圓圓的孩子臉上，一對明亮的雙眸，閃爍著機智和迷人的魅力。同樣，在熊式一的眼中，蔡岱梅像一朵「嬌嫩的花朵」。她五官端正，秀麗矜持，頭腦清晰，據說有不少男青年在追求她。熊式一失去了父母，他不想再失去蔡岱梅。[26]

　　蔡岱梅出生教育世家。父親蔡敬襄熱心教育，自1910年起，一直任義務女校校長，他把工資收入大半捐給女校作經費。同時，他擔任江西省視學員十多年，視察教育事務，足跡踏遍了全省八十一縣。此外，他還是江西著名的藏書家。據蔡敬襄自稱，自漢以降，江西名賢輩出，文人薈萃，不可勝數，「誠禮儀之邦也」。「鄉先正之流風遺韻，至今猶存。發潛闡幽，守先待後，余雖不敏，竊引為己任焉。」[27]他收藏了大量的江西方志文獻、金石、文物、古籍、碑帖，

圖 3.3　江西農業專門學校，熊式一大學畢業後在此任教。（由作者翻拍）

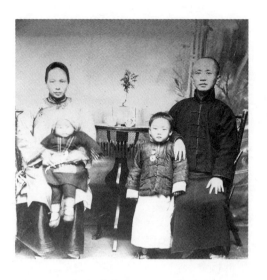

圖3.4 蔡岱梅與父親蔡敬襄、母親及妹妹，攝於約1911年。照片中，蔡岱梅身穿男裝。另外，蔡敬襄的左手無名指前短了一截。前一年，義務女校面臨危機，他毅然斷指血書，表示矢志繼續辦學。他獻身教育事業的精神，轟動江西各界。（傅一民提供）

並於1925年在義務女校南面蓋建了一棟西式樓房，命名為「蔚挺圖書館」，將精心收集而得來的金石圖書珍藏其中。[28]

　　蔡敬襄與熊家很熟。熊式一的母親曾經在女校教書，兩位姐姐是他的學生和同事。蔡敬襄器重熊式一，認為他稟賦出眾，前途無量。蔡敬襄贊同這門婚事，但是，他的妻子有所顧慮，而她的擔憂並不是毫無根據的。熊式一向來出手大方，「賺到一分錢，就會去花兩分錢」。蔡岱梅是家中的獨苗，曾經有個哥哥和妹妹，但不到十歲就都夭折了，所以父母格外地疼愛她。他們希望女兒婚後的經濟生活有保障，那畢竟事關重大，關係到家庭和睦、婚姻美滿。為此，蔡敬襄夫婦在應允婚事之前，讓熊式一作了許諾，保證婚後要好好照顧蔡岱梅，「依順她，呵護她」。[29]

　　1926年，蔣介石為首的國民黨政府發動了北伐戰爭，旨在統一中國。江西屬於貫通南北的戰略重地，國民革命軍在此遭遇當地軍閥的頑強抵抗。經過三場大戰役，雙方死傷數以千萬計，革命軍終於在11月初佔領了南昌。不久，附近幾個大城市中的敵軍也被擊潰，蔣介石完全控制了江西。

　　北伐的勝利為南昌帶來了希望。局勢漸趨穩定，江西農專打算復課繼續教學，讓學生返校。可是，沒過多久，蔣介石突然開始清黨捕殺共產黨和國民黨左派分子，即所謂的「四一二」事件，白色恐怖籠罩全國。1927年秋收起義，毛澤東領導的工農革命軍決定在南昌西南部250公里處的井岡山建立革命根據地，1928年4月與朱德所率的部隊會合，成立中國工農紅軍。由於局勢的急劇變化，農專與其他學校都只好放棄復課的計劃，農專的校園內教學設施遭到嚴重破壞，滿目瘡痍，廢墟一片，慘不忍睹。

　　熊式一和蔡岱梅已經有了三個孩子：德蘭、德威、德輗。南昌險情重重，非久留之地。1927年秋天，熊式一決定離開南昌，去上海闖蕩一番，看看有什麼發展的機會。

註　釋

1　王迪諏：〈記蔡敬襄及其事業〉，頁64、66–67。

2　熊式一：〈初習英文〉，《香港文學》，第20期（1986），頁78–79。

3　Chien-kuo Chang, "Learn to Distinguish, Says Dramatist," *China Post*, ca. 1988.

4　熊式一：〈後語〉，載氏著：《大學教授》（台北：中國文化大學出版部，1989），頁181。

5　蔡孝敏：〈清華大學史略〉，載董彤編：《國立清華大學》（台北：南京出版有限公司，1981），頁18–24。

6　清華大學校史編寫組：《清華大學史稿》（北京：中華書局，1981），頁26。

7　同上註，頁27。

8　蔡孝敏：〈清華大學史略〉，頁39–41。

9　同上註，頁44。

10　熊式一：〈初習英文〉，頁79–80。

11　熊式一：〈第十二屆同學畢業紀念刊序〉，載《清華書院第十二屆畢業同學錄》（香港：清華書院，1975），頁4。

12　Hsiung, "Memoirs," p. 16.

13　Ibid.

14 "Chinese Writes Better English than English," *Times of Malaya*, June 24, 1935; 熊葆菽：〈熊家小傳〉。另據熊式一自述，他的哥哥很小就去一家石油公司當學徒，所以沒有接受很多教育，但他刻苦自學，學了中國古典文史，還掌握了數學和一些英文。後來他去贛州中華書局當代理人，經過多年努力，當上了贛州的商會主席。幾個兄弟姐妹中，他哥哥最聰明，可惜英年早逝，見 Hsiung, "Memoirs," p. 11。

15 Shih-I Hsiung, "Review of *The Great Within* by Maurice Collis," *Man and Books*, ca. 1942.

16 Jonathan Spence, *The Search for Modern China*, 2nd ed. (New York: Norton, 1999), p. 289.

17 北京師範大學校史編寫組：《北京師範大學校史》（北京：北京師範大學出版社，1986），頁 54–58。

18 Chang, "Learn to Distinguish, Says Dramatist."

19 熊式一：〈序〉，載熊式一譯富蘭克林《自傳》，頁 1。

20 熊式一：〈難母難女前言〉，《香港文學》，第 13 期（1986），頁 122。

21 Chang, "Learn to Distinguish, Says Dramatist."

22 Ibid.

23 Ibid.

24 熊式一當年顯然對梅蘭芳這名伶的性別身分表示困惑，他自問：「我們應當如何稱呼他：男演員呢，還是女演員？」見 Shih-I Hsiung, "Speech," unpublished manuscript, ca. 1934, HFC。

25 梅蘭芳：《梅蘭芳回憶錄》（台北：思行文化傳播有限公司，2014），頁 812–813。

26 熊德荑訪談，2009 年 8 月 22 日。

27 蔡蔚挺［蔡敬襄］：〈江西省蔚挺圖書館記〉，《中華圖書館協會會報》，第 10 卷，第 6 期（1935）。

28 同上註；王迪諏：〈記蔡敬襄及其事業〉，頁 64、66。

29 熊德荑訪談，2009 年 8 月 22 日。

四
出國鍍金去

　　1920年代的上海，五光十色，魅力無限。它充滿了誘惑、機會、冒險、許諾，炫眼的摩登和七彩，喚起無盡的驚喜和激情。在熊式一的記憶中，這座大城市曾經給他詫異和興奮，而光彩背後的貧富差距和激烈的競爭，也導致他極度的失望。他在小說《天橋》中有關20世紀初上海灘的描述，很可能就是他初次抵達時的印象：

> 遠遠的由船上望過去，十里洋場，一片燈火燦爛，五花十色，真和人間的仙境一般，煞是好看。但是等到他們走近了碼頭，只見黃浦江中，塞滿了的大船小船，千千萬萬破破爛爛的小漁船兒和渡船，雜在幾隻乾乾淨淨漂漂亮亮的大洋船和遊艇之間，越顯得瘡痍滿目。等到可以看清楚岸上的行人時，更不成話。碼頭上成群結隊的小工，赤著背，穿著幾難蔽體的短褲岔，或是只繫著一塊半塊圍裙，扛著，抬著，挑著，沉重的東西，頭也不能抬起，東奔西跑，和螞蟻一般，忙個不停，在汽車，貨車，馬車，人力車之間，橫衝直撞，紛紛亂亂，一塌糊塗。[1]

對新來的外省人，這裏遍地都是成功的希望、飛黃騰達的可能、無法抗拒的誘惑。上海，成了熊式一開始文學生涯的理想之地，就像當年費城作為富蘭克林的事業始發站一樣。

　　熊式一應聘在百星大戲院任經理。福生路上的百星大戲院，新古典主義風格的建築，不久前剛剛全面翻建一新。戲院內，華麗時尚，裝有幾十台電扇，加上壁燈、吸頂燈，天花板上到處是鍍金的裝飾。1926年12月中，百星大戲院放映了從美國引進的《司密克三弦琴獨奏》和《美總統柯立芝在白宮的演說》等短片，那都是片上發音的有聲電影，在中國首次放映，一時轟動全市，戲票全部售罄。[2]除了上映好萊塢電影外，百星大戲院還上演音樂劇和其他戲劇。它地處虹口和閘北交界處，不少作家和文化人物經常光顧，如郁達夫、魯迅、許廣平等。

　　為了招徠觀眾增加生意，熊式一降低票價，更趨大眾化。他身穿半新的西裝，在大堂裏歡迎觀眾。說實在的，這份工作其實並不完全適合他，他根底裏更像個「學者」，而不是「精明的生意人」。[3]不過，從另一個角度看，這絕對是一份理想的工作，因為他對電影戲劇興趣濃厚。他的表侄許淵沖回憶說，熊式一在南昌的時候，常常帶著孩子們和堂表侄一起去看電影。[4]

　　上海商務印書館位於閘北，以出版教科書、叢書、詞典、翻譯、文學雜誌聞名，是中國規模最大、口碑最佳的出版社。它勇於創新，在1920至1930年代中國文化生活中發揮了舉足輕重的作用。通過蔡敬襄的介紹，熊式一拜見了董事長張元濟先生，後者看了他的富蘭克林《自傳》譯稿，很是欣賞，立刻將他推薦給新任的總經理王雲五。王雲五委聘他為特約編輯。那不算一份固定工作，沒有固定的薪金，根據編譯的數量計算工資。但是熊式一興奮不已，作為特約編輯，他可以為商務印書館工作，而且多多少少有一些收入。更重要的是，王雲五同意出版他翻譯的富蘭克林《自傳》，甚至還邀請他翻譯林肯（Abraham Lincoln）傳記。

　　王雲五大力倡導知識，推廣出版和普及書籍。1928年1月，他在組織籌備出版大型叢書「萬有文庫」。經過一年多的努力，其第一集籌辦告成，共收1,000種，計2,000冊，它們經過細心篩選，均為中等以上學生必須參考或閱讀之書籍。其內容包羅萬象，涵蓋21個類別：目錄學、哲學、政法、禮制、字書、數學、農學、工學、醫學、書畫金石、音樂、詩文、詞曲、小說、文學批評、歷史、傳記、地理、遊記等。整套文庫叢書，全部用道林紙印刷，袖珍版本，類似一個精緻的小型圖書館，不僅公司學校可以購買，也適合私人家庭添置。1929年4月，王雲五在《小說月報》中，用二十餘頁的版面，詳細宣傳介紹「萬有文庫」的構想和內容，並開始預約訂單。[5]

　　值得一提的是，「萬有文庫」內含有漢譯世界名著100種，計300冊，涉及哲學、心理學、社會學、政治學、經濟學、文學、歷史、地理等。其「英美文學」類，包括八部英國作品，兩部美國作品。其中林紓翻譯的有五部，如《魯濱遜漂流記》(*Robinson Crusoe*)、《海外軒渠錄》(*Gulliver's Travels*)、《塊肉餘生述》(*David Copperfield*) 等。還有傅東華譯的《失樂園》(*Paradise Lost*)、邵挺譯的《天仇記》(*Hamlet*)、熊式一譯的富蘭克林《自傳》。[6]林紓屬譯界泰斗，他的譯文以古風典雅著稱，傅東華和邵挺均為後起之秀。熊式一的翻譯，使用半文言體，老辣成熟，與他們的譯作風格相似，毫不遜色。

　　富蘭克林的《自傳》，於當年11月發行，分一、二兩冊。熊式一的譯本，基於1901年麥米倫 (Macmillan Publishers) 的版本，其中包括導言、《自傳》、1757年《窮理查的年鑑》(*Poor Richard's Almanack*)，以及其他一些精選作品。那篇導言概述了富蘭克林的生平、成就，以及《自傳》的背景，強調指出這部經典著作一直是「文學領域最重要的貢獻之一」。[7]熊式一的中譯本剔除了麥米倫版本中的導言和精選的作品，但增添了富蘭克林去世前寫的自傳最後一部分內容。熊式一的翻譯基本上準確通順，半文言體與原作的風格很相近。

　　富蘭克林是個世界公民。他生活在18世紀的美國，但他的故事經久彌新，在200年後對遠在中國的現代讀者仍然具有強烈的吸引力。他的《自傳》被教育部指定為大學國文補充讀本，多次再版，在青年學生中廣為流傳。1936年，楊易撰寫長文，詳細介紹《自傳》，說自己讀了三遍，並且力行實踐，模仿富蘭克林的修養方法，收效甚多。他還運用富蘭克林的讀書方法，提高了不少效率。楊易大力推薦此書，「希望每個青年都要看一看」。[8]河北邢台師範學校的尹濟之看到那篇推薦文章後，馬上閱覽了一遍《自傳》，感觸良深。他欣賞富蘭克林「艱苦卓絕的精神，奮鬥向上的生命，以及做人的態度，為國家社會改革的熱誠」。他認為，閱讀富蘭克林的《自傳》，可以振作精神，激燃奮發向上的生命火花。「這本書，現在中國的青年，都有一讀之必要。」[9]

　　熊式一把富蘭克林介紹給了中國的讀者；通過譯介《自傳》，熊式一在文學領域跨出了可貴的第一步。

　　熊式一的興趣和注意力開始轉向英國現代戲劇，他尤其關注和喜歡詹姆斯·巴蕾的作品。他以前看過根據《可敬的克萊登》改編的無聲電影《男與女》（*Male and Female*），後來又看了電影《潘彼得》等。他佩服巴蕾，便動手翻譯巴蕾的喜劇傑作《可敬的克萊登》。

　　四幕劇《可敬的克萊登》涉及文明社會中的平等和階級分化問題，被譽為「現今最深刻尖銳的戲劇化社會檄文」。[10]羅安謨伯爵是個思想進步的貴族，他每月組織一次茶會，試圖以此來消除貴族與僕人之間的階級隔閡。他的管家威廉·克萊登卻認為階級區分是文明社會的自然產物，他堅信，即使人回歸自然狀態，平等也不會佔主導。一天，羅安謨伯爵帶著他的三個女兒、克萊登，還有幾個人出海旅行。途中遇上狂風，他們的汽船被打得破爛不堪，眾人只好棄船，

逃到附近一個荒島上。這群人中，唯獨克萊登具有野外生存的技能和實際知識，他因此搖身一變，成了「老總」，統領大家齊心協力，蓋建了一棟木屋，耕種狩獵為生，原先壁壘森嚴的階級界限徹底廢除了。轉眼兩年過去，克萊登與羅安謨的大女兒馬利小姐準備結婚。預定婚禮的那天，一艘英國兵艦恰好經過，它的到來打破了荒島上新建的社會結構，受困的眾人被營救送回倫敦的家中。於是，一切又恢復原狀，包括貴族與平民的階級界限：馬利小姐準備恢復履行往日訂下的婚約，與未婚夫布洛克爾·赫斯特勛爵成婚；羅安謨伯爵決定放棄茶會的計劃，並且加入保皇黨；克萊登則選擇退休，不再為伯爵家人效勞。

　　熊式一用白話文翻譯了這部戲劇，1929年初，在《小說月報》上，從3月號到6月號分四次登載。商務出版的《小說月報》是國內最有影響力的文學雜誌，它提倡白話文，宣傳寫實主義，強調「為人生而藝術」的新文學，定期刊登近代著名作家的文學作品和評論，如魯迅、周作人、鄭振鐸、老舍、巴金、徐志摩、冰心、趙景深、傅東華。此外，《小說月報》編輯特刊，介紹海外文學趨勢，重點介紹泰戈爾、安徒生 (Hans Christian Andersen)、拜倫 (Lord Byron) 等文學名家。在《小說月報》上發表文章，無疑會立刻受到重視，《可敬的克萊登》引起「中國文學界強烈反響」。[11]1930年末，該劇又作為文學研究會叢書，以單行本形式出版，其中附有熊式一寫的〈譯序〉。[12]

　　熊式一認為，巴蕾的作品應該得到重視。他斷言，「凡讀過他〔巴蕾〕的作品的，必然會折服無疑」。[13]巴蕾的戲劇作品，風格技巧精湛，他善於將各種思想巧妙地編織在一起，通過戲劇呈現給觀眾，讓他們思考。他常常在劇本中提出一些看似簡單但具實質性的問題，向觀眾進行挑戰。巴蕾受盧梭 (Jean-Jacques Rousseau) 影響，強調民權思想，借助戲劇來表現理想中的社會形式。[14]他運用簡單的語言和諷刺的手法，表現貴族主人的平庸無能以及平民僕人的精明幹練，突顯出等級制度的實質性缺陷，令人耳目一新。另外，巴蕾喜歡在

幕前和劇中插入長段的敘事文字，介紹人物，描述場景，或者指導舞台。在熊式一看來，這標誌著「新劇本的創始」。那些絕佳「妙文」，他常常「如獲至寶」，「讀了又讀，不忍釋手」。[15]他受此影響，後來在劇本創作中也經常使用這一手法。

巴蕾對熊式一有一種異常的吸引力，這可能與兩人的性格背景有關。巴蕾出生貧寒，他父親平淡無奇，其母親是巴蕾「最親愛的最敬仰的人」。巴蕾之所以事業有成，「完全是他母親教導鼓勵出來的」。他勤奮苦讀，畢業於愛丁堡大學，當過編輯，賣文糊口，通宵達旦地工作，「最後以文筆征服了全世界」，並獲得無數榮譽。他的小說、劇作在大西洋兩岸風行一時，倫敦的大劇院，有時同時兩家分別上演他的劇作。[16]巴蕾雖然妙筆生花，但其貌不揚，土頭土腦，留一點小鬍子。他不善交際，不喜歡講話，他以才能和成就贏得了「世界文壇上最高的地位」。[17]熊式一與這位巨星之間確有不少相似之處，特別是五呎的身高，完全一個樣。

1929年2月，熊式一買到一冊剛問世不久的《巴蕾戲劇集》(*The Plays of J. M. Barrie*)，其中包括8部長劇、12部短劇。熊式一興奮極了，他終於有機會能接觸和欣賞《潘彼得》和其他一些劇本的原作。

就在這時，意想不到的災禍降臨：竊賊盜去了戲院的幾盤電影膠片。它們是熊式一作擔保的，為了避免捲入糾纏，他迫不得已，悄悄地逃離了上海。[18]

幸好，他很快在北平民國學院英國文學系謀得一份講師教職。那是一所私立學校，教學工作相對穩定，收入也有保證。

他在文學領域已經獲得了寶貴的經驗：他為商務印書館編輯了11本英美作家的作品，他有了好幾本翻譯出版物，算得上一名成熟的翻譯家了。

隨後一年半中，熊式一全力投入巴蕾作品的翻譯。[19]《潘彼得》於1904年聖誕節首演以來，感動了世界上無數的觀眾，老少皆宜，成為每年聖誕節的必備節目。熊式一總想讀一讀劇本，但苦於沒有機

會。得到《巴蕾戲劇集》之後，他迫不及待，馬上讀了一遍，卻大失所望。這一部幻想劇，大名鼎鼎，卻沒有什麼特別值得誇耀的地方。它只不過是由一連串瑣碎的童話故事拼湊集成。他接著又讀了幾遍，很快改變了看法：

> 幸而我對於有名的東西，向來是不止看一遍的，因為我自知沒有別人那麼聰明，一看——或不看——便能領悟，總要多看兩遍。當我看了兩遍三遍的時候，愈看愈好，那些瑣瑣碎碎的事情，盡是大學問，好文章！[20]

他認為，《潘彼得》對社會制度、傳統、習慣、風尚竭盡挖苦諷刺。與蕭伯納痛快淋漓的「指戳直罵」不同，巴蕾罵得「巧妙俏皮」，他通過日常普通的場景，讓讀者自己去罵。[21]

1930年，《小說月報》10月號刊登了熊式一翻譯的《半個鐘頭》（*Half an Hour*）和《七位女客》（*Seven Women*）。他為《半個鐘頭》加了個副標題：「為巴蕾七十歲紀念而譯」。1931年的《小說月報》中，又陸續刊登了《我們上太太們那兒去嗎？》（*Shall We Join the Ladies?*）、《潘彼得》、《十二鎊的尊容》（*The Twelve-Pound Look*）、《遺囑》（*The Will*）等。[22]他已經翻譯了十多部巴蕾劇本，《每個女子所知道的》（*What Every Woman Knows*）、《難母難女》（*Alice Sit-by-the-Fire*）、《洛神靈》（*Rosalind*）在雜誌上已經有出版預告。沒料到，1932年淞滬戰爭爆發，《小說月報》停刊，這些譯文未能如期出版，有的在半個世紀後才得以問世。

那是熊式一職業生涯中多產的階段。大量的翻譯，使他得以登堂入室，仔細窺探巴蕾的創作藝術，深入地理解欣賞巴蕾的寫作技巧、修辭風格、主題思想。他在報章發表的一些評論巴蕾劇作的文章，簡潔犀利，見解獨到。他成了中國的巴蕾專家。

儘管如此，熊式一多次重申，要把巴蕾原汁原味地譯介給中國的讀者，難度很高。以《潘彼得》的序言為例，那是該劇風靡世界舞台二

十多年後、劇本首次出版之前，巴蕾特意撰寫的洋洋萬言的長序，題為〈給那五位先生——一篇獻詞〉。其中，作者介紹了該劇本的起因、創作過程、素材來源。他在這段獻詞中，「指東畫西，說南道北，時而天上，時而地下，令局外人看得如墜五里霧中」。熊式一反覆研讀，梳理其中的脈絡，終於悟出那是「再好不過的妙品」。他想把這篇序文與《潘彼得》一起譯出，但其中連珠妙語，亦莊亦諧，譯文實在難以傳神。他與梁實秋商量了幾次，後者也認為這篇序文不容易譯，勸他放棄。可是熊式一考慮再三，實在不捨得，於是鼓足勇氣譯了出來。[23] 他在譯文後記中記敘這段經驗，並作了如下聲明：

> 末了，我還要鄭重聲明，巴蕾的好文章，經我的笨筆一譯之後，不知失去了多少精彩。其中好的地方，你們要感謝他的妙筆，不好的地方，當然只好恕我是飯桶。[24]

「飯桶」等於「笨蛋」，是個貶義詞。熊式一如此自貶並非完全出於謙虛。他翻譯的序文，通篇大致準確，但有些地方顯得笨拙，欠推敲。這固然與時間受限有關，巴蕾的寫作風格也是個原因。其長句中接二連三的形容修飾語、幽默俏皮話，原文讀起來流利自然；但要譯成另一種語言，談何容易？即便如此，熊式一在巴蕾身上花的時間精力是值得的，他了解掌握了巴蕾的寫作風格技巧，這對他日後的寫作生涯產生了深遠的影響。

1931年，在熊式一的鼓勵和支持下，蔡岱梅考上國立北平女子大學，在文理學院文史系攻讀中國文學專業。她已經26歲，有四個孩子，還懷著第五個。按她這樣的年齡和婚姻狀況，依然選擇高等教育，其勇氣和精神令人感佩！她在報名時，由於考慮到考生的年齡限制，故意把年齡改為21歲。1932年2月，第五個孩子出生，取名德達，她每天在課外要為孩子餵奶。另外四個孩子，包括1930年在上海出生的女兒德海，都寄放在南昌，由蔡岱梅的父母幫助撫養。

第二次世界大戰迫在眉睫，「準在最近的將來吧」，熊式一在1932年5月9日的文章中大膽預言。《巴蕾戲劇集》中的12部短劇，他已經譯了8部，其餘4部都是一戰中的應時作品，他打算留著在二戰中翻譯。[25]

說來也巧，就在同一天，日本為使「他們赤裸裸的侵略合法化」，成立了偽滿洲國。[26]半年之前，九一八事件拉開了日本野蠻侵佔東北三省的序幕。1月28日，日軍又突襲上海，狂轟爛炸閘北居民區，大批民房被毀，商務印書館及其著名的東方圖書館被夷為平地，其中逾30萬冊藏書，包括許多珍本古籍，全部毀於一旦，熊式一的部分手稿也因此遭殃。[27]

日軍的暴行遭到世界上正義人士的強烈譴責。國際聯盟組織了李頓（The Earl of Lytton）調查團，到中國調查滿洲問題和中國的形勢。他們在東北和其他地區活動了一個半月，遞交了調查報告書，譴責日方侵略行為，並確定偽滿洲國為傀儡政府。國際聯盟雖然拒不承認滿洲國的合法性，但它僅僅施以道義上的制裁，沒有採取任何具體行動，根本沒能制止日本對東北的侵略。中國民眾對此極度失望。他們原先對李頓和國聯寄予厚望，但是等待了一年多之後，他們得到的只是一份口頭禮物。熊式一以巴蕾風格，表達了他由衷的沮喪和失望：

> 我們大家沒有一個不衷心歡迎李頓的……國人沒有一個不是對他敬仰萬端的，因為他是第一個西方人士居然敢在他的馳名天下的報告文中，公然稱日本明目張膽的戰爭，只是一種掩飾好了的欺世戰爭。我私人更是由衷地讚賞他的這份報告。他用的英文文筆及其高妙，馬上成為全中國文壇當年最暢銷的讀物，那時正是日本進軍侵略熱河的一九三三年。這份報告實在可以算是一本文藝傑作，和蕭伯納早年的舞台名劇不相伯仲，無論何人讀完了它就連聲讚美，但也就馬上束之高閣。[28]

　　熊式一樂於結交朋友。他信奉取法乎上，在交友上也同樣如此。他幼時喜愛填詞賦詩、金石書畫，儘管年紀輕輕，卻喜歡與文人名士交往，因此大有裨益。一次，他不揣冒昧，前往南昌城裏金石名家周益之府上拜訪，下面是他的自述：

> 他家的門役，一見我就説：「我們孫少爺不在家……」（因那時他的孫兒周必大正在中學讀書）我説我不是看他的……他瞪大他的眼睛問：「不找孫少爺？找我們少爺嗎？」他看見我一直在搖頭便改口驚問：「難道是要見我們老爺？」我只好大聲地説：「不是，是你們的老太爺約我來拜訪他老人家！」[29]

　　他在上海和北京生活期間，思賢若渴，「遊藝中原，以文會友」。他自稱「醉心文藝，吟詩填詞，書畫篆刻」，「一天到黑，專門追隨一班六七十歲的大名家」，交往的人大多年長他二、三十，甚至四、五十歲，包括林紓、張元濟、黃以霖、沈恩孚、江問漁、黃炎培、曾熙、陳衡恪、陳半丁、張善孖、李梅庵等。[30]熊式一的青春活力、旺盛的求知欲、中西文史和書畫方面廣博的學識，使這些文人前輩為之感染，他們不計較代溝，與他成為忘年之交。

　　1930年代初，胡適先生主持中華文化基金委員會，以庚子賠款的退款，津貼出版翻譯，將外國文學作品系統地翻譯介紹給中國讀者。胡適告訴熊式一，説可以出版所有的巴蕾戲劇譯文，而且他們的稿費優於商務印書館。於是，熊式一將十幾部譯稿全部交給了胡適。等了幾個月，不見任何消息，他決定去米糧庫9號胡適家將譯稿收回。胡適正忙著招待客人，不便抽身，便請徐志摩去他書房取稿子。胡適很客氣的抱歉，説自己太忙，無暇看稿，倒是抽空看了一遍巴蕾的劇本。胡適讚揚巴蕾，説他的文字棒極了，其中的雋永妙

語，含蓄蘊藉，都是絕對不可能翻譯的。胡適沒有直接評論譯稿，但熊式一聽出話裏有音，不免心裏一沉。[31]

徐志摩到書房取稿，去了半天才回來，手上捧著一摞稿紙，邊走邊翻看其中的獨幕劇《財神》。他隨口問道，說不記得巴蕾曾經寫過《財神》這劇本。熊式一很窘困，解釋說，那是他自己寫的劇本，夾在了譯稿中，原想請胡適先生指教的。沒料到，徐志摩一聽，讚不絕口，誇他的創作「和巴蕾手筆如出一轍」，還說要將所有這些稿子借去仔細看看。徐志摩比熊式一年長幾歲，是個現代派詩人，在文壇上久負盛名，並且在北大英語系任教。聽到徐志摩如此嘉許，熊式一喜出望外，受寵若驚，方才的失望情緒，頓時煙消雲散。[32]

徐志摩真心賞識熊式一的譯文和才識。他四下宣傳，說熊式一對英美近代戲劇造詣極深。熊式一的一些多年不見的老朋友，像清華校友羅隆基和時昭瀛，紛紛上門，專程來拜望，與他討論戲劇文學。時昭瀛從事外交事務，卻有美國戲劇家尤金‧奧尼爾（Eugene

圖 4.1 熊式一青少年時以文會友，結交了不少文史書畫界的名人。此照片攝於1929年，左起：江問漁、熊式一、黃以霖、方還、周均、沈恩孚、黃炎培。（熊德荑提供）

O'Neill) 專家之譽，他恭維熊式一，說自己看了《財神》劇本，今後應當改稱他「詹姆士・熊爵士」(因為巴蕾是「詹姆斯爵士」)。[33]

徐志摩的宣傳大大提升了熊式一的聲譽，兩人惺惺相惜，成為文友。可惜，徐志摩在1931年11月飛機失事罹難，年僅34歲。熊式一在徐志摩追悼會上碰見胡適，了解到徐志摩曾與上海新月交涉，打算將巴蕾譯稿全部出版。既然他已經去世，胡適表示願意由中華文化基金委員會完成此事。熊式一「念在亡友徐志摩的熱忱」，把一百多萬字的稿本悉數交給了胡適，得到了幾千塊預付版稅。可惜此事後來不了了之。幸好熊式一的譯稿，自己都備存了一份，所以有些後來可以付梓。[34]

〽〽〽〽〽〽〽〽〽〽

生活中，一個偶然的際遇，一段無意的對話，有時會迸發火花，甚至促成人生軌跡的重大改變。陳源的訪問就是這麼一個例子。

陳源是著名文學家，在武漢大學任文學院院長。他聽徐志摩稱道，說熊式一對英文戲劇很有研究，便慕名登門拜訪。熊式一與他素昧平生，聽了陳源這麼誇獎，自然心花怒放。兩人大談歐美近代戲劇，十分投契。陳源說，武漢大學正需要西方文學戲劇方面的人才，準備招聘一位正教授，如果熊式一有意，可將簡歷寄給他，他會大力推薦。他還介紹了武漢大學的教師、課程設置、福利待遇、校園生活等情況。

告辭之前，陳源隨口問道：「你是英國哪所大學畢業的？」

熊式一老老實實地回答：「不，我從來沒有去過英國。」

「哦？那你是留美的嗎？」

「不是，我根本沒有到過外國！」熊式一答道。「我是北平高師畢業的。是個土貨，從來沒有留過學。」[35]

陳源一聽，黯然神傷，搖頭嘆息，解釋說教育部對大學聘請教師有明文嚴格規定，不會同意延聘熊式一這樣背景的教師。此事實在難以通融，他愛莫能助。末了，他補充道：「你們研究英國戲劇，不到外國去是不行的。」[36]

武漢大學是國內最有聲望的高等學府之一。相比之下，民國學院不可同日而言，規模小，學術地位也低。去武漢大學任教，無疑是夢想成真！熊式一眼睜睜地看著那誘人的機會降臨頭上，稍事停留，又無情的飛逝遠去，在心中殘留下萬般的苦澀。

熊式一毫不猶豫地做了個決定：出國留洋，掙個英語博士。

這是一個大膽的抉擇。出國，風險難免。但他下定了決心，破釜沉舟，不計任何代價，為了一個光明美好的未來。

他向省政府申請財務援助，幾番努力，均遭拒絕。他只好東拼西湊，把所有的積蓄、稿酬都拿了出來，用作盤纏、學費、生活費。蔡岱梅和五個孩子得留在中國。蔡岱梅還在上大學，熊式一替她在一家中學找了份教職，可以有點收入貼補。

1927年，他隻身離開南昌去上海；1929年，他又隻身離開上海去北京；現在，他再一次單槍匹馬出行，離開北京去異國他鄉，千里之遙。他要去倫敦，學習英國戲劇；他要去見識見識歐美的戲劇世界；他要去拜訪戲劇大匠，特別是巴蕾和蕭伯納，還有新近獲諾貝爾文學獎的約翰·高爾斯華綏（John Galsworthy）。

出國鍍金去——他會勇往直前，無所猶豫，無所畏懼。

註　釋

1　熊式一：《天橋》，頁316–317。

2　黃德泉：《民國上海影院概觀》（北京：中國電影出版社，2014），頁114–117。

3　〈北京教授在港公演〉，《電影生活》，第4期（1940），頁8。

4　許淵沖訪談，2015年7月7日。

5　〈商務印書館萬有文庫第一集一千種目錄預約簡章及對於各種圖書館之適用計劃〉，《小說月報》，第20卷，第4期（1929年4月10日），頁2–3。

6　這些作品後來又有其他的譯本出現，書名使用不同的譯名，如《魯濱孫漂流記》譯為《魯濱遜漂流記》；《海外軒渠錄》為《格列佛遊記》、《塊肉餘生述》為《大衞・科波菲爾》，《天仇記》為《哈姆雷特》。

7　"Introduction," in Franklin, *Autobiography of Benjamin Franklin*, p. xv.

8　楊易：〈佛蘭克林自傳〉，《現代青年》，第2卷，第4期（1936），頁154–155。

9　尹濟之：〈佛蘭克林自傳〉，《現代青年》，第3卷，第3期（1936），頁41。

10　Harry M. Geduld, *James Barrie* (New York: Twayne Publishers, 1971), p. 120; H. M. Walbrook, *J. M. Barrie and The Theatre* (New York: Kennikat Press, 1922), p. 68.

11　Shih-I Hsiung, "Barrie in China," *Drama* (March 1936) p. 98.

12　熊式一的譯者名字為「熊適逸」，他的譯序則以「熊式式」署名。

13　Hsiung, "Barrie in China," p. 97.

14　熊式一：〈譯序〉，載巴蕾著，熊適逸［熊式一］譯：《可敬的克萊登》（上海：商務印書館，1930），頁vii。

15　熊式一：〈論巴蕾的二十齣戲〉，《北平新報》，1933年5月9日，頁2。熊式一：〈《潘彼得》的介紹〉，《北平新報》，1933年5月9日，頁2。

16　熊式一：〈難母難女前言〉，頁120。

17　同上註。

18　熊德荑訪談，2015年11月9日。

19　熊式一稱，不少人認為他英文和翻譯水平有限，曾經「良言相勸」，讓他謙虛為要。胡適要他有自知之明，千萬不要將英文作品示人；前母校英文系主任沈步洲聽到他譯的《可敬的克萊登》獲得成功的消息，便勸他見好就收：「再也不可多翻下去，以免後來受人指摘！」見熊式一：〈出國鍍金去〉，《香港文學》，第21期（1986），頁99。

20　熊式一：〈《潘彼得》的介紹〉。

21　同上註。

22　《我們上太太們那兒去嗎？》於1932年出版單行本。書首附有熊式一所譯的哈代短詩〈贈巴蕾〉以及熊式一的序文〈巴蕾及其著作〉。此單行本為「星雲小叢書」第二集，第一集為沈從文所作中篇小說《泥塗》。

23　熊式一：〈給那五位先生──一篇獻詞〉，《小說月報》，第22卷，第2期（1931），頁317。

24　同上註。

25　熊式一：〈論巴蕾的二十齣戲〉。

26　Hsu, *The Rise of Modern China*, p. 551.

27　熊式一：〈世界大戰及其前因與後果〉，手稿，1972年，熊氏家族藏。

28　熊式一：〈後語〉，載氏著：《大學教授》，頁180。

29　熊式一：〈代溝與人瑞〉，《香港文學》，第19期（1986），頁18。

30　熊式一：〈漫談張大千——其人其書畫〉，《中央日報》，1971年12月13
　　日，第9版。

31　胡適曾經狠批熊式一的《可敬的克萊登》，他在日記中寫道：「巴蕾的
　　文字『滑稽漂亮，鋒利痛快。但譯筆太劣了，不能達其百一，還有無
　　數大錯』。」見胡適：《胡適日記全集》，第5冊（台北：聯經出版公司，
　　2004），頁328。

32　熊式一：〈難母難女前言〉，頁121。

33　同上註。

34　同上註。據施蟄存1932年12月7日稱：「熊式一譯了一部《蕭伯納全
　　集》，一部《巴蕾全集》，賣給文化基金委員會，共得洋八千元。此君以
　　四千元安家，以四千元赴英求學。」見施蟄存著，陳子善、徐如麒編：
　　《施蟄存七十年文選》（上海：上海文藝出版社，1996），書信、日記章節。

35　熊式一：〈難母難女前言〉，頁121；熊式一：〈出國鍍金去〉，頁94；熊
　　式一：〈回憶陳通伯〉，《中央日報》，1970年4月4日，第9版。

36　熊式一：〈回憶陳通伯〉。據王士儀稱，熊式一曾親口透露，當初「反對
　　他升為武漢大學正教授的人正是胡（適）先生。」而熊式一晚年的自敘
　　中，都只提到陳源，沒有談及胡適。參見王士儀，〈簡介熊式一先生兩
　　三事〉，載熊式一：《天橋》，頁9。

1933–1937

明星璀璨

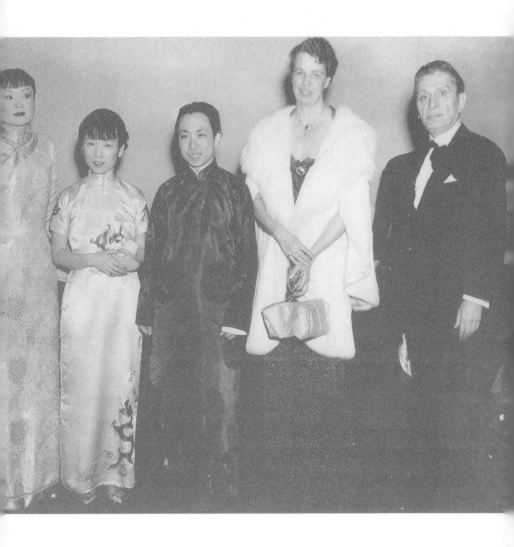

五
霧都新聲

1932年12月初，熊式一從上海碼頭登上意大利遠洋郵輪，途經科倫坡港、蘇伊士運河，翌年1月5日抵達歐洲大陸。次日，渡過英吉利海峽，到英國海港城市多佛，從那裏前赴倫敦。

旅途漫漫，百無聊賴，熊式一便利用這一個多月的時間，嘗試做了一件前未涉獵的事：把短劇《財神》翻譯成英語。抵達目的地前，他恰好全部譯完。這是一項有意識的努力，既練習了英語，又為日後的英語創作做一些準備。這標誌著他的文學生涯上又一個新階段的開始：在此之前，他翻譯介紹西方文學，對象是中國的讀者；接下來他將生活在一個完全不同的語言文化環境中，英語成為交流的主要媒介，創作的對象是西方的英語讀者。儘管他有出色的英語能力，但是否足以勝任在國外寫作出版，他心中沒有太大的把握。

獨幕短劇《財神》於1932年5月7日由北京立達書局出版。[1]書首扉頁上是醒目的獻詞：「致 J. M. B.」。[2]書中不見傳統意義上的前言或後記，取而代之的是一篇自我吹噓的幽默短文，題為〈我自己的恭維話〉。

> 這點小東西，原是去年春天章友江先生促著我寫的；後來無意中被徐志摩先生看見，他硬說是我從 Barrie 劇集中譯的，他又給

胡適之先生看，他也說充滿了 Barrie 的風味，只有中間一段話
不大像。暑假中時昭�先生在北平，他看了之後，簡直叫我做
James Hsiung！這種恭維話，叫人聽了自然會膽大而臉厚的，於
是又拿給余上沅先生看。他說外面是 Barrie，骨子裏還是 Shaw。
他是生平最恨 Shaw 的，所以這不是一句恭維話。暑假後鄭振
鐸先生來了，我又給他看，他竟把它寄到上海，預備在今年一
月號的小說月報上發表。我後來見他便對他說，我是請他批評
的，並不是要發表。他說沒有什麼關係吧，寫得很好玩很俏皮
的。雖然他從前對別人的稱讚也只是俏皮兩個字，在我受過那
麼大的恭維之後，聽了仍是很覺得洩氣。現在我只好自己來多
恭維幾句。假如讀者覺得它頗有 Barrie 的細緻，Shaw 的詞鋒，
Galsworthy 的思想，Pinero 的技巧，Jones 的結構，Dunsany 的玄
妙，Synge 的深刻，Milne 的漂亮，Ervine 的理論，Drinkwater 的
超脫，那才是我得意的時候呢！

熊式弍[3]

《財神》刻劃了現代中國社會中的拜金主義和物欲橫流，以至於
道德淪喪的現象。故事的主角是兩對夫妻，他們的地位截然相反。
少爺和少奶奶摩登時尚，闊綽有教養。「他們是在太平洋裏見面，在
美洲戀愛，在歐洲結婚，在非洲度蜜月，回到亞洲便開始吵鬧打架起
來了——不對，不對，回到中國開始度他們甜蜜的家庭生活了。」[4]
儘管他們享有社會特權，物質財富應有盡有，他們的婚姻像一道陷
阱，越來越無法容忍。他們失去了自由，失落了幸福。少奶奶認
為，究其原因，就是物質這魔鬼在作祟，它會完完全全的支配人，把
人變成它的奴隸。

在這種經濟制度所支配的社會裏過活下去，誰也會不知不覺
的把她安琪兒一般的面目，和他英雄一般的態度，漸漸的消

減了；同時，也是不知不覺的，會把他猙獰可怕的面目和態度
露出來，這都是因為人類免不了受物質的支配，受金錢的支
配——5

《財神》的下半場，聚光燈轉到隔壁的豆腐店店主夫婦。他們與
少爺、少奶奶實際上年齡相近，但因為辛勞，看上去似乎已經近四、
五十歲了。他們生活貧苦，卻恩恩愛愛。事出偶然，他們在老鼠洞
中發現了兩隻銀元寶，這意外的收穫頓時使他們反目為仇，變成了
「老鬼」和「賤人」。他們拚命爭奪元寶，把店舖砸得破爛不堪。一個
揚言要去放印子錢，一個要吃喝嫖賭。這戲劇化的轉變，證明了先
前少奶奶所預言的財神的影響：豆腐店店主夫婦之所以快樂，是因為
受物質的毒害尚淺；一旦財運亨通，他們便淪為金錢的奴隸，爭吵不
休，再也不得安寧。6

下面是該劇的主題歌，它聽上去抑揚頓挫，但搞得人人心神不
寧。它像幽靈一般，困擾著劇中的人物，使他們感到惶恐和畏懼：

混蛋，混蛋，要混蛋，
混蛋的東西不要走；
大家拚命去混蛋，
混蛋到底，終究會殺頭。7

豆腐店店主夫婦聽到牆後面傳來的歌聲，膽戰心驚，以為是隔壁鄰居
在唱；同樣，少爺和他太太以為是豆腐店老闆每天清早在唱著「混蛋
的歌兒」。《財神》以此結束，讓觀眾去思考自由、物質生活、人際關
係等問題。這部短劇中的戲劇化和尖刻的諷刺，很像巴蕾的戲劇作
品。同時，它的副標題「一齣荒唐的喜劇，也是一段荒唐的哲理」，
也顯示了此劇與熊式一先前翻譯的蕭伯納的《地獄中的唐璜》(*Don
Juan in Hell*) 之間微妙的內在聯繫。

　　劇中有個細節值得一提。那對年輕夫婦在美國受的教育，少爺混了個哲學博士的頭銜，少奶奶得了個文學碩士。少奶奶毫無學者架子，與普通百姓交友。熊式一借少奶奶之口，嘲笑那些捧揚外國文憑的勢利者，直言抨擊，不事掩飾。少奶奶說，沒有地位沒有教育的人，常常被鄙視，原因就是他們沒有哲學博士的頭銜。「文學碩士多如狗，哲學博士滿街走。」但是，「中國二萬萬男子，總不能夠全上美國去混一混，一個個都混一個博士回來嚇唬嚇唬人」。[8]有趣的是，劇作家熊式一本人，眼下正在去英國攻讀博士，其目的就是為了彌補學歷的不足，他要追逐的目標，恰恰就是他在此抨擊的現象。

<center>～～～～～～～～～～～～～～</center>

　　抵達倫敦後不久，熊式一帶著張元濟準備的介紹信，去南肯辛頓，登門拜訪駱任庭（James Stewart Lockhart）。[9]駱任庭是前英國殖民地官員，曾經任香港輔政司，後來又在山東任威海衛專員，他在中國多年，是個漢學家、中國通。退休回英國之後，依然活躍於倫敦地區的學術和社會團體中。駱任庭夫婦熱情地歡迎招待這位遠道而來的年輕學者，很快與他成了好朋友。熊式一舉止得體，談笑自如，風趣幽默。駱任庭惜才，很賞識熊式一，把他介紹給倫敦許多重要的文化學術界人士。熊式一也很喜歡駱任庭夫婦，與他們坦誠相見，視為知己。他給駱任庭夫婦的信件文字幹練，才氣橫溢，也少不了一些幽默。例如，他在一封信件的尾部，沒有使用「真誠的」或者「誠摯的」之類的習慣短語，而是故意略帶誇張的謙恭：「您的十分謙卑的僕人」。[10]

　　東倫敦學院（後來改名為瑪麗王后學院）春季班1月16號開學，熊式一趕在開學後不久被錄取成為英語專業博士生。一般來說，博士生的申請需要具備兩年預科加上四年的大學學歷，還要有榮譽學士的背景。經駱任庭引薦，熊式一得到校方中華學會秘書哈里‧西爾

科克 (Harry Silcock) 的幫助，校方審閱了他的履歷以及學術業績後，立刻批准錄取了他。1933年1月26日，他註冊為英語 (戲劇) 專業博士生，導師是阿勒代斯‧尼科爾 (Allardyce Nicoll) 教授。[11]

尼科爾教授是莎士比亞權威和英國戲劇專家。他和藹可親，在辦公室會見熊式一，聽他談了自己的學習計劃。熊式一打算研究莎士比亞，以此作為他的博士論文課題。尼科爾一聽便說，莎劇研究的書籍多如牛毛，論文寫得再好，恐怕日後很難出版。但畢業論文如果研究中國戲劇，將來成功出書的可能倒是十拿九穩的。在西方，中國戲劇藝術開始受到關注，可是有關的學術出版物屈指可數，例如，莊士敦 (Reginald Fleming Johnston) 的《中國戲劇》(*The Chinese Drama*) 和L‧C‧阿林頓 (Lewis Charles Arlington) 的同名專著 (*The Chinese Drama from the Earliest Times until Today*)。研究中國戲劇必然會引起學術界相當的興趣，它比莎士比亞的論文更有意思，即使尼科爾本人，也更願意讀這一類書。[12]熊式一聽了，幾乎不敢相信：英文博士學位，畢業論文研究中國課題！真的？尼科爾肯定地回答，只要是用英文寫的論文，當然可以。熊式一答應回去仔細考慮一下，看看有什麼合適的論文題目。

熊式一到倫敦後，急切希望結識戲劇界他最欽佩的三個大作家：高爾斯華綏、巴蕾、蕭伯納。

高爾斯華綏是1932年諾貝爾文學獎的得主，他創作了大量的戲劇作品和小說，包括《福爾賽世家》(*The Forsyte Saga*)。可惜，熊式一到英國後不到一個月，高爾斯華綏就因病去世，兩人從來沒有機會見上一面。

巴蕾深居簡出，素不喜歡會客。當時他正臥病，住在私人療養院，不在倫敦。有人勸熊式一耐心等待機會。於是，他給巴蕾寫了

一封信，作為自我介紹，其中還附上駱任庭和英國戲劇聯盟秘書長傑弗里·惠特沃斯 (Geoffrey Whitworth) 的兩封信，作為引薦。

　　5月9日，巴蕾73歲壽辰，熊式一為他送去一份特別的禮物。他訂製了一隻褐色的皮製文件夾，裏面放了他自己的兩份手稿，即短劇《我們上太太們那兒去嗎？》的譯稿和中文評論文章〈巴蕾及其著作〉。封皮上燙金的英文字樣赫然醒目：

<div align="center">

中文手稿

《我們上太太們那兒去嗎》

和

〈巴蕾及其著作〉

謹獻給

詹姆斯·M·巴蕾爵士

七三華誕

1933年5月9日

美好的祝願

熊式一敬呈[13]

</div>

熊式一這招可謂匠心獨運，既顯露了自己在文學翻譯上的成就，又表達了對巴蕾戲劇藝術的敬仰。巴蕾收到這一份別致的禮物時，必定怦然心動，十分愉快。

　　熊式一抵達倫敦後沒過多久，蕭伯納夫婦從亞洲訪問歸來，熊式一應邀去他們泰晤士河畔的寓所吃午飯。蕭伯納這個聞名世界的大文豪，禮貌待人，和顏悅色，為這位年輕的來客開門，幫著脫大衣，他等客人坐下後，才肯就座。熊式一僅三十出頭，而蕭伯納已近八十，其禮節周到，毫無架子，令熊式一「驚奇佩服」。[14]蕭伯納謙虛地告訴熊式一說，他們夫婦倆抵達香港時，沒想到碼頭上早已有許多人排著長隊等候歡迎。蕭伯納在中國受到很高的禮遇，像

圖5.1 熊式一贈送給英國戲劇家巴蕾
73歲生日禮物（由作者翻拍）

個超級明星。到上海訪問時，胡適、魯迅、宋慶齡、蔡元培、楊杏佛、林語堂、史沫特萊（Agnes Smedley）等文化界名人都出來迎接作陪，許多人以一睹尊容為榮。但是，蕭伯納對名流的光環不屑掛齒，他津津樂道的是中國的萬里長城。他在北京看了京戲，最吸引他的不是舞台上的表演，而是場子裏觀眾頭上東飛西舞的毛巾。那些茶房拋接毛巾的功夫，高妙絕倫，看得他目瞪口呆。熊式一猜想，蕭伯納在戲院裏的時候，可能專注於場子內的觀眾，背對著舞台看得津津有味。熊式一發現蕭伯納不光觀察敏銳，見解奇特，還是一個偉大的哲學家、思想家。對蕭伯納的這些認識，幫助熊式一後來對蕭伯納的評論和觀點能正確理解，並作出正確的反應。

熊式一對《財神》的英文稿沒有太大的把握，多少有幾分膽怯。他先把稿子給駱任庭，請他指教；隨後又給劇作家約翰·德林克沃特（John Drinkwater）、巴蕾、蕭伯納，聽聽他們的意見。所有人都給予好評。德林克沃特認為這劇本寫得很漂亮；巴蕾誇獎説，「您的文筆很美麗而且優雅」。[15]蕭伯納的讚詞洋洋灑灑一大堆，但他的措詞令人有點捉摸不定：

> 中國人對於文藝一事，比任何人都高明多了，而且早在多少世紀之前，就是如此，所以到了現在，他們竟然出於天性而自然如此。

可是有利也有弊，您的英文寫得如此可喜可嘉，再沒有英國人寫得這麼好，這比英國人寫的英文高明多了（普通的英文多欠靈活，有時很糟），我們應當把您的英文，特別另標一樣，稱之為中國式的英文，就和說中國式的白色、中國式的銀珠色等等，諸如此類。[16]

蕭伯納的評語模棱兩可，那究竟是讚美褒獎，還是挖苦諷刺？如果熊式一的英語確是高明無比，遠勝過地道的英國人，為什麼又要另歸別類？如果不能算作純正的英語，為什麼又竭盡恭維之詞？不過，「中國式的英文」這詞倒是精準地點出了離散作家在異域文化環境中的另類邊緣位置。作為一位非英文母語的作家，熊式一在新的語言環境中，使用英文作為謀生的工具。由於思維、表達方式的區別，他當然不可能像中文那樣熟練駕馭英文。但是，異國的語言環境，卻為他提供了一個特殊的可能：他可以創造一種獨特的、奇異誘人的「中國式的英文」。換句話說，全新的語言環境既為他帶來了嚴峻的挑戰，又提供了一個激勵創新的好機會。

《財神》的英文版（*Money God*）於1935年在英國的《人民論壇報》（*People's Tribune*）上發表。

巴蕾和蕭伯納都提供了一個寶貴的建議：避免現代寫實戲劇。蕭伯納甚至寫道：「嘗試與眾不同的東西。寫地道的中國而且傳統的東西。」[17]這些金玉良言，引起了熊式一認真的思考，並確定了自己寫作的新方向。

其實，這正是他在做的事情：將中國古典戲劇改編成英文現代話劇。

一天，熊式一去導師尼科爾教授的辦公室，討論論文研究計劃。他準備研究中國戲劇，在選題和方法角度上還得做進一步的努力。

談話快結束時，尼科爾教授提到，倫敦舞台上從來沒有上演過地道的中國戲。他認為，熊式一其實可以「創作或者翻譯一部中國的傳統戲劇」。他又補充道，要是運氣好的話，説不定還能賺一大筆錢呢。[18]

這番話猶如一道閃電，劃破灰霧濛濛的天空。熊式一直奔阿德爾菲，去英國戲劇聯盟，在圖書館的書架上前前後後查了一遍。不錯，倫敦只上演過兩部完整的中國戲劇：美國作家喬治·黑茲爾頓和J·哈里·貝里莫的《黃馬褂》(1912) 和巴茲爾·迪安 (Basil Dean) 根據元曲英譯的《灰闌記》(*The Circle of Chalk*, 1929)。儘管當時劇院和媒體大肆宣傳，做得轟轟烈烈，但限於文化隔閡，結果都不夠理想。《灰闌記》的舞台製作富麗堂皇，邀請明星黃柳霜 (Anna May Wong)、勞倫斯·奧利維爾 (Laurence Olivier) 擔綱主演，加上名導演，但結果還是一敗塗地，沒有多少人欣賞，只好「早早關門大吉」。[19]

熊式一從一家二手書店買了一本英語劇本《灰闌記》，仔細做了研究。那是前幾年出版的限量本，譯者是個名叫詹姆斯·拉弗 (James Laver) 的青年學者。

> 我看了前言，發現那英語劇不是根據中文原作翻譯而成，他的依據是德文本。詹姆斯·拉弗對德國詩人艾爾弗雷德·亨施克 (Alfred Henschke)——筆名克拉本德——推崇備至，他肯定地告訴我們，説德文本非常漂亮，是那位才華橫溢的詩人幾乎重新創作的劇作，因為譯者根據藝術需要，對原作進行了剪裁、改動、增添。後來又透露，那位德國詩人依據的、詹姆斯·拉弗先生所謂的「原作」，其實是斯坦尼斯拉斯·朱利安 (Stanislas Julien)……一百多年前……從中文翻譯的法文本。[20]

通過分析研究《灰闌記》的英文劇本，熊式一得到兩項重要的啟示：第一，他為西方觀眾寫一齣中國傳統題材的戲劇，不必忠實地、字斟句酌地把中國劇本翻譯成英文，改編可能是更為可取的方

法；第二，舞台是戲劇的成敗關鍵，光憑藝術性和可讀性還不夠，成功的劇本得具備商業和藝術兩方面的價值。

　　既然身在倫敦，熊式一利用這個機會，盡情體驗其戲劇文化。除了閱讀名著之外，他去西區各劇院看演出。凡是在上演的，精彩的也好、失敗的也好，他都一一觀賞領略。他看的第一齣戲是《潘彼得》。因為手頭緊，他就坐前排池座，票價便宜，可是能近距離觀摩舞台上的表演，又能觀察場內的觀眾。他說：「我專心注意觀眾們對台上的反應，我認為這是我最受益的地方。」換句話說，倫敦劇院內的觀眾成了他「最得力的導師」。他從中領悟到舞台與觀眾的互動以及劇作成功的真諦所在。[21] 與此同時，他還留意戲劇評論家對演出的批評反應。這些實際的劇場經驗，幫助他看到了英國戲劇的具體實踐，也在心理上做了充分的準備。

　　熊式一對劇本的選擇特別謹慎。經過認真的篩選，剩下三個經典劇作：《玉堂春》、《祝英台》、《紅鬃烈馬》。《玉堂春》的主角是位風塵女子，故事涉及逛窰子、通姦、謀殺親夫等內容。因為故事內容與《灰闌記》有不少相似之處，而且熊式一生怕背上辱國喪節之名，便決定捨棄。至於《祝英台》，他採集校正了原作的民間長歌，但打算日後先把歌詞英譯發表，再編成劇本。於是，最後選定《紅鬃烈馬》。那是一個古代的愛情故事，女主角王寶釧是宰相王允的小女兒，彩樓擇配，拋繡球擊中乞丐薛平貴。她拒絕父母與家人的規勸，與父親三擊掌，放棄榮華富貴，離開相府，與夫婿一起去寒窰居住。後來，薛平貴降伏紅鬃烈馬有功，唐王封其為後軍都督府。西涼作亂，薛平貴封命先行，遠赴邊疆，為朝廷平定西域。在戰場上，他被代戰公主生擒，成為番邦軍營的階下囚。幸運的是，西涼王愛才，非但沒有將他斬首，反而將公主許配給他。西涼王駕崩後，薛平貴登基為王。十八年後，薛平貴接到王寶釧的血書，遂歸心似箭，設計灌醉代戰公主，飛速歸鄉，與糟糠之妻王寶釧團聚，並報仇雪恨。數百年來，《紅鬃烈馬》在中國一直廣受歡迎，家喻戶曉。熊式一堅信，這部戲有「藝術價值」，一定能獲得戲劇舞台的成功。

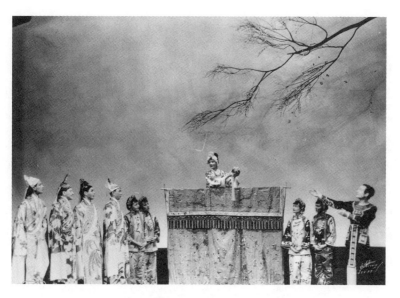

圖 5.2　《王寶川》舞台劇照「拋繡球」一幕（熊德荑提供）

1933年3月31日，春季學期結束，熊式一馬上動手。他白天裝作在認真準備論文，或者去倫敦參觀、處理一些事務，晚上偷偷摸摸地動筆。由於原劇從未完整地印刷出版過，因此他不用考慮原本的束縛。「我就只借用了它一個大綱，前前後後，我隨意增加隨意減削，全憑我自己的心意，大加改換。」六個星期後，他完成了這一部「四幕的喜劇」。中國舊時京劇，被改成了「合乎現代舞台表演，入情入理」，而且人人都可欣賞的話劇。[22]那是他改編或改寫而成的作品，所以他始終沒有用過「翻譯」一詞。

熊式一為這部話劇起名《王寶川》。劇名用女主角的名字，但把「釧」字改成了「川」字。他自豪地宣稱，「王寶川」朗朗上口，優雅、有詩意，而且更容易被接受。[23]值得一提的是，《紅鬃烈馬》原劇共有十幾折戲，其中《彩樓配》、《三擊掌》、《平貴別窰》、《探寒窰》、《武家坡》、《大登殿》等最為著名，通常戲院每晚上只演其中的一兩折戲。熊式一把所有的內容合併在一起，做了增刪修改，削除了唱段和武打部分，壓縮成兩個多小時的英語話劇，與西方戲劇的慣例形式相仿，也適合西方觀眾的口味。

　　與原劇《紅鬃烈馬》相比，《王寶川》的內容有幾處大修改。熊式一創作了一幕全新的開場：大年初一，王允在相府的花園內擺酒席，賞雪賀年，並借機商討小女兒的婚事。在這新戲內，熊式一剔除了舊劇中那些迷信荒誕的成分。例如，薛平貴在原劇中是個流落街頭的乞丐，王寶釧意外發現她家的花園外似乎有個火球，經察看，才注意到臥在街頭的薛平貴。前一天晚上，王寶釧曾夢見紅星墜落在房內，據此，她猜測眼前這位必定是個貴人，因此愛上了薛平貴。在《王寶川》中，薛平貴改成為相府的園丁，他穩重老成，膂力過人，而且會吟詩書法。借由移石、賦詩、猜暗謎等一系列細節，王寶川對他暗萌愛意。兩人之間產生愛情，合乎邏輯，也在情理之中。在原劇《紅鬃烈馬》中，王寶釧從花園的彩樓上朝街頭拋繡球，月下老人截接繡球，遞給薛平貴，促成了兩人的姻緣。在熊式一的新劇中，拋繡球的細節被保留了下來，但做了一個微妙的轉折：王寶川先把眾人的注意力轉移開，然後把繡球拋給預先約定在犄角等候的薛平貴。這一修改，看似簡單，卻突出了王寶川反傳統規範、追尋自由幸福的努力，而不是依賴天神相助或運氣巧合。另外，原劇中所謂的紅鬃烈馬，其實是一頭妖怪，被降伏後，現出原形，成為薛平貴的坐騎。熊式一將此改為猛虎騷擾村民，薛平貴不畏強暴，飛箭將牠射死，為民除了害。還有，原劇末對魏虎的死刑懲罰，改成了杖責，並增加一個外交大臣的角色，讓他出面招待西涼公主。

　　這些修改為《王寶川》帶來了活力和新意。王寶川聰明、美麗、機智、富有尊嚴，與原劇的女主角王寶釧截然不同，後者是個舊傳統女性的典型，唯唯諾諾、百依百順。最重要的是，熊式一改變了有關薛平貴與西涼代戰公主的關係。《王寶川》中，薛平貴被俘後，答應與代戰公主結婚，但藉口拖延，要等征服西涼各部落之後登基之日再行大婚典禮。十八年後，在登基前夜，他伺機脫身重返祖國，一直沒有與代戰公主成婚。這一改變，戲劇性地突出了薛平貴智勇雙全的品質和衷心不二的美德，也消除了重婚的細節，從而避免了棘手的道德問題和在西方可能引發的批評。

　　值得一提的是，熊式一借助扎實的文字功底和文學基礎，駕馭自如，恣肆發揮。劇中不少插科打諢、幽默暗喻之處，常常令人忍俊不禁。例如，王寶川姐姐銀川的丈夫魏虎不學無術，卻偏偏喜歡自吹自擂。他聽到丈人王允要自己寫詩助興，便畏縮推諉，一時間窘態百出。

　　　　魏虎：哦！勞駕啦！（急得直抓後腦。）對不住得很；我一時沒有半點兒詩興。我記得有一位名家說過，要詩做得好，必得淋汗。今兒個大冷天，下著大雪，誰會出汗啦，我要等到夏天，那時候才會有汗出呢！

　　　　王允：淋汗？你是說靈感罷？

　　　　魏虎：啊！對啦！您敢！您敢！（他滿頭大汗，用袖子去揩。）不是淋汗，當然不是淋汗！[24]

　　熊式一在編寫時，考慮到西方觀眾的文化背景和價值觀，在一些內容細節的表現方面作了適當修改，以便於減小隔閡、易於接受。既然魏虎不能寫詩，王允轉而讓園丁薛平貴賦詩，後者略作沉吟，一揮而就，寫下「雪景詩」：

有雪無酒不精神；

有酒無詩俗了人；

酒醉詩成天又雪；

闔家同慶十分春！[25]

熊式一顯然借鑑了宋朝詩人盧梅坡的詩作〈雪梅〉：

有梅無雪不精神，

有雪無詩俗了人。

日暮詩成天又雪，

與梅並作十分春。

熊式一套用原詩的形式，但將重點由梅、雪、詩改成了酒、雪、詩之間的關係，末句為點睛之筆，既符合劇情，又突出了王允闔家歡聚共慶佳節的喜樂氛圍，恰到好處，順暢自然。[26]

　　熊式一寫這部戲，對象是不熟悉中國戲劇文化傳統的西方觀眾。在中國，戲中的場景或人物往往不需要作詳細的描述，通常情況下，類似的描述是不必要的，因為觀眾大都了解背景內容。在《王寶川》中，熊式一不憚其煩，在每個場景或者每個角色上場之前都添加了詳細的交代，像一段段精彩的素描，極其有趣，其風格有明顯的巴蕾戲劇影響。還有，熊式一專門加設了報告人角色，在演出中宣讀這些介紹性的文字內容。

　　替熊式一打字的 A．C．約翰遜（A. C. Johnson）太太很喜歡這劇本，她是《王寶川》的第一位讀者，也是第一個預言這部戲會大獲成功的人。約翰遜太太告訴熊式一，説自己在打字的時候心裏一直在想：「這戲與眾不同 —— 令人耳目一新。要是哪個有眼光的能把它搬上舞台，多好！」[27]

　　熊式一聽了，沒有太大的把握，不知這是真心的欽佩，還是出於禮貌的恭維話。他去請教斯科特（Catherine Amy Dawson Scott）。斯科特是作家、國際筆會發起人，自稱「筆會之母」。熊式一轉述了約翰遜太太的話，斯科特一聽，即刻表示打字員的話不可信。但是，當她讀了稿本之後改變了看法。她坦誠而且直率地告訴熊式一：這部戲會立刻使他一舉成名。她甚至斷言，熊式一會因此發一點點財，但不會發大財。[28]

　　熊式一受到鼓勵，大膽地把稿子給尼科爾教授及其夫人去看。尼科爾受耶魯大學聘任，秋天要去美國工作。他和夫人讀了稿子十分喜歡，都認為這齣戲會演出成功。尼科爾又把劇本轉給巴瑞·傑

克遜（Barry Jackson）爵士，後者在主持一年一度的摩爾溫文藝戲劇節（Malvern Festival），專門上演蕭伯納和其他著名英國作家的戲劇。

那年夏天，摩爾溫戲劇節期間，熊式一應邀去傑克遜家共進午餐。傑克遜告訴熊式一，這劇本寫得不錯，他很喜歡。整整一個下午，他們倆靠在躺椅上，四周鮮花簇擁，一邊享受豐盛的英國下午茶，一邊推敲手中的稿子，細細揣摩這齣戲。傑克遜對《王寶川》深感興趣，準備以後安排在摩爾溫戲劇節或者他主持的伯明翰劇院上演。不過，他認為，像這麼一部傳統戲，最後一幕中使用「現代口語」不合適，與整體氣氛「格格不入」。[29] 他提了好幾條建議，熊式一在副本上用鉛筆標記了下來。傑克遜說，他「急切盼望著能再仔細閱讀」修改本。[30] 不用說，熊式一為之心花怒放。既然能得到傑克遜的首肯和重視，這部戲一定有卓異出眾的成分。但對於其中需要改換那麼多字句，他心中難免悵然。

在摩爾溫文藝戲劇節，熊式一認識了貝德福德學院的文學教授拉塞爾斯‧艾伯克龍比（Lascelles Abercrombie），一位名重一時的詩人、劇作家、文學評論家。熊式一把那份已用鉛筆修改的副本給他，請他「直言賜教」。艾伯克龍比很快來信，說他對這劇本只有「大大的讚賞而已」，那些標出的地方絕無修改的必要。他甚至明確地講，他很不願意看到任何的修改。這封信給了熊式一「自信和勇氣」，他一直銘記在心。[31]

1933年8月，熊式一搬到漢普斯特德上公園街50號，與不久前剛來倫敦的蔣彝合租一套公寓。他們倆是江西老鄉，年齡相仿，但背景大不一樣。蔣彝從東南大學畢業，化學專業，參加過北伐，教過書，然後又在當塗、蕪湖、九江等地當縣長。他對國民黨政府的腐敗深痛惡絕，憤然離職，決定來英國研究考查政府制度，日後回中

國實現社會改革。他的英語能力很差，想儘快提高語言水平。經過熊式一的介紹，蔣彝認識了駱任庭。駱任庭熱情地接待蔣彝，聽了他的背景和學習計劃，便推薦蔣彝進倫敦經濟學院攻讀政府專業碩士學位。後來，駱任庭又推薦介紹蔣彝去東方學院教中文。

熊式一寫了一部戲，而且很快要上演了——這消息沸沸揚揚，人人皆知。可是，結果沒有像預期那麼順利。熊式一四處奔走，想找個劇場上演，但處處碰壁。劇場經理或代理商都不願接手，誰都不看好它，誰都不認為這戲能賺錢。

轉眼幾個月過去了，仍然不見任何進展。熊式一多年後用戲謔的口吻重述那段遭人白眼的經歷：

> 嘴上沒有長毛的作家，在英國實在可憐！我從中國來此，寫了一齣《王寶川》劇本，向倫敦各大劇院接洽，一般大經理讀了我的劇本，一見到了我之後，馬上就不要這齣戲了！假若是他在尚未讀到我的劇本之前就看見了我，他便不肯再去讀我的劇本了！就算一般大經理，重利不重文藝，我便去試試那些重文藝不重利的小劇院主持人吧！哪知大經理雖不要你的劇本，倒也彬彬有禮！他們謝絕你的時候，多半是說：「您的劇本好極了，請您另找高明，去遠方發財！」小劇院的主持人，文藝界人士有文藝界的口頭禪，他們毫不客氣；退回你的劇本時，口中常常難免帶上「三字經！」[32]

熊式一年輕的相貌，矮小的身材，成了一道難逾的障礙，誰都不去認真理會他，總把他看成一個「騙子」，認準了他的戲是「假貨」。有個在大英博物館任職的中國通，聽到熊式一寫了《王寶川》，哈哈大笑，嗤之以鼻，認為不屑一顧，說：「黃臉人也能寫書？」[33]這經歷從一個側面反映了當時中國的新作家面臨的實際困難。確實，在英國，中國人寫的英文書，寥若晨星。華人大多經營餐館或洗衣作

坊，沒有太多的文化教育背景，普遍得不到尊重。賽珍珠（Pearl Sydenstricker Buck）的小說《大地》（*The Good Earth*）於1934年出版，書中對中國的農民表示同情理解，但這類作品所佔的比例很小。媒體新聞關於中國的報道大多是負面的，貧困、落後，華人多半被描繪成愚昧無知，是狡猾奸詐的異教徒。傅滿洲（Dr. Fu Manchu）的系列電影和音樂劇《朱清周》（*Chu Chin Chow*）加深了社會的偏見，煽動了反對、歧視華人的情緒。華人在街上會受到小孩的嘲弄，唱著電影《請，請，中國佬》（*Chin Chin Chinaman*）中的調子，朝他們扔石塊。

熊式一素來十分自信，而且很頑強，他毫不氣餒，繼續不懈。功夫不負有心人，終於時來運轉，遇上了伯樂。

E・V・茹由（E. V. Reau）是梅休因出版社（Methuen Publishing）新任主管。1934年3月9日，他接到了《王寶川》書稿。晚上，在家裏翻閱，一下就深深地迷上了，馬上決定要接受出版。出版社的秘書蒂根・哈里斯（Tegan Harris）後來告訴熊式一：「那完全是他發自肺腑的真情，我從來沒有看見他對**任何事情**如此興奮過。」[34]

第二天一早，茹由撥通電話，通知熊式一，說他願意出版這劇本，版稅條件十分優渥：預付20英鎊；1,500冊以下，版稅10%；2,500冊以下，12%；超過2,500冊，15%。梅休因還包下了他後面四部作品的出版權。[35]至於出版時間，預計在夏末之前。此外，茹由還考慮在書皮和標題頁上印一些彩色畫頁，書中包括十來幀黑白插圖。他與熊式一約定下週一見面，屆時簽署合約。

這消息太突然了，它帶來的驚喜可想而知。劇本通常都是先上舞台演出，獲得成功之後才可能被考慮出版。《王寶川》走了一條不同尋常的路，它還沒有被搬上舞台，居然就得以出版發行了！

熊式一決定與傑克遜聯繫，轉告他這個好消息。傑克遜前不久親口說過，最近這段時間太忙，無法考慮《王寶川》的舞台演出，但這事他不會忘記，絕對會放在心上的。熊式一一想，傑克遜聽到這消息，大概會興奮起來，甚至可能會安排在夏天摩爾溫文藝戲劇節上演

出這戲。熊式一趕到傑克遜辦公室，他恰好不在。斯科特・森德蘭
(Scott Sunderland)幫他給傑克遜打電話，轉告有關劇本出版的合約和
20磅預付版稅的細節。森德蘭是個英國演員，他看著熊式一，戲謔
地眨眨眼，補充說：「熊先生在掂量著是不是應當把白金漢宮買下
來。」[36]

　　1934年6月底，《王寶川》出版發行。精裝本的書皮裝幀雅致，
明顯的中國風格。正中是徐悲鴻畫的彩色水墨畫《賞雪》，畫的中
央，王允坐在相府花園內的石桌邊品茗賞雪，周圍翠竹、芭蕉、湖
石。畫的上下部是醒目的紅色書名和作者名字。書中共附有徐悲鴻
畫的三幅彩色插圖。前一年夏天，徐悲鴻和蔣碧薇來倫敦，在熊式
一的公寓裏住了半年。他們成了好朋友。熊式一介紹徐悲鴻認識了
許多英國文化界的名人，包括駱任庭、畫家菲利浦・康納德(Philip
Connard)、藝術評論家勞倫斯・比尼恩(Laurence Binyon)。徐悲鴻近
期在巴黎、米蘭、柏林、布魯塞爾、羅馬、莫斯科、列寧格勒舉辦展
覽，熊式一請他為《王寶川》畫插圖，徐悲鴻慨然應允，在赴蘇聯的
途中，抽空完成了這事。[37]此外，蔣彝也畫了12幅線描插圖，古典人
物傳統畫法，美輪美奐，穿插其中，可謂珠聯璧合。

　　熊式一把劇本《王寶川》獻給他的導師阿勒代斯・尼科爾。不
錯，正是尼科爾的鼓勵和指導，促成了這部戲劇作品。在〈前言〉
中，作者概要地介紹了中國戲劇表演的傳統，包括語言、風格、美
學、檢場人；他強調，這齣戲是「一部典型的戲，與中國舞台上製作
的一模一樣」。除了英語以外，每一絲每一毫都是「中國戲」。最後，
他承認，英語不是他的母語，而這又是他的第一部英語作品。他謙
虛地致歉，但又略帶幾分調侃，懇請讀者「寬恕鑑諒」。[38]

　　但其實熊式一沒必要自謙。艾伯克龍比在〈序言〉中宣稱，這部
戲是「一部英語寫成的(而且寫得非常好的)文學作品」。他記得去年
7月間的一個下午首次讀到這部書稿，那次經歷留下了永不褪色的記
憶。「熊先生的散文機靈、含蓄，它的魔力，可以讓我們西方人深深

圖 5.3　《王寶川》書封，由梅休因出版
社於1934年出版。中央的《賞雪》圖出
自徐悲鴻的手筆。徐悲鴻為此書一共
作了三幅彩色插圖。（由作者翻拍）

圖 5.4　《王寶川》中蔣彝作的線描插圖之
一（由作者翻拍）

著迷。讀者一旦開始閱讀這劇本，就立刻能感覺到此。」艾伯克龍比
多次使用「魔力」這詞，用以突出強調《王寶川》無比奇妙的魅力。他
認為，這源於中國精湛的戲劇技巧以及中國文化傳統中「厚重的人文
現實」。簡言之，那個7月的下午令他著迷，那獨特的記憶永久地留
了下來。艾伯克龍比宣布：熊先生是位「魔法師」。[39]

　　熊式一確實是個「難得一見的迷幻人的魔術家」。[40]這齣戲，出自
於一位默默無聞的中國來的青年作家的手筆，居然贏得所有作家朋友
和評論家的一致好評，這份文學瑰寶魔幻般的魅力，讓大家目瞪口
呆。倫敦大學的漢學家莊士敦爵士，曾經在紫禁城內擔任末代皇帝
溥儀的外籍帝師，評論道：「文字優美，印製精良。」[41]筆會秘書長赫
曼‧奧爾德（Herman Ould）稱，這劇本中散發一種「文學中罕見的馨
香，我們同時代作品中幾乎很難覓到」。[42]《吉‧基‧週刊》（*G. K.'s*

Weekly）稱它為「一部小型的傑作」。其他文學評論家用各種比喻來形容《王寶川》的精雅，如「盛開的杏花」、「綠草尖的白露」、「彩蝶粉翼上的輕羽」、「朝陽晨露」。有些評論家甚至斷言，這劇本「大概是英國人寫的作品」，或者是「三、四個歐洲最優秀的戲劇家完美合作的產品」。[43]

許多人確信，這劇本在舞台上演出肯定會大獲成功。甚至有評論者預言，哪個經理慧眼識珠，把它搬上舞台，絕對能轟動一時。「它有精美的文字內容，加上獨特的創意，戲院一定會座無虛席。」[44]

問題是哪一家戲院願意上演這戲？什麼時候呢？

1934年6月14日，熊式一去蘇格蘭參加筆會前，給駱任庭夫婦寫信，後者剛從那裏度假回來。下面是信的起首部分：

> 我簡單寫兩句，歡迎您和夫人回到我的倫敦。但願您們在您們美麗的蘇格蘭過得非常愉快，而且會強烈建議我儘快去那裏。如是，我會接受您們的意見，星期六就出發去蘇格蘭。[45]

其中「我的倫敦」和「您們美麗的蘇格蘭」兩個詞語，駱任庭看了肯定大吃一驚。他在「我的」和「您們的」底下分別發了兩條線，表示自己的驚喜。「我的倫敦」，標誌著一項重要的轉變，其中的所有格形容詞「我的」，顯示出熊式一對這座歐洲大城市的心理認同和情感的依戀，對他來說，倫敦已經不再是一座渺遠陌生的西方城市。

《王寶川》的出版，令熊式一信心百倍。他成了新星人物，眾目睽睽。他與另外兩位中國代表一起去愛丁堡出席筆會，加入文壇上遐邇聞名的作家行列。駱任庭和梅休因出版社將他介紹給筆會的一些作家。他不再是一個默默無聞的陌路人。正如《格拉斯哥先驅報》

（*Glasgow Herald*）報道的那樣，他是一名文學使者，他要傳遞寶貴的信息；在他的身上，絲毫不見西方人筆下那種華人的「倦怠與冷漠」。[46]

熊式一身上總是一襲藍色長衫，特別引人注目。他談笑風生，急智幽默，是「最有魅力的人之一」。[47]在前一年的筆會晚宴中，他有下面這麼一段小插曲：

我記得三十幾將近四十年前，我初次到倫敦時，參加筆會晚宴，座中有一位談笑風生的女作家，說是那晚的大菜燒得不好，她自己做出來的東西比之高出百倍。另有一位客人（非會員）對她說，沒想到大作家還肯屈尊入廚房。那女作家答道：「我不以為燒菜是我不屑做的事：寫作是我的生活，烹飪卻是我的娛樂。」我看見她那副洋洋得意的神奇，不禁插口道：「我卻恰恰與你相反：我的生活全靠烹飪，而寫作反是我的娛樂！」

全座聽了大驚，這位漂亮的女作家瞪大了她的眼睛問道：「你真是一位職業性的大廚師嗎？」我答道：「我不是廚師！只因為你們貴國是世界上第二不會燒菜的國家——日本第一——我來了兩個月，再繼續吃英國飯吃下去，一定會餓死，所以只好自己做飯燒菜。這樣豈不是我的生活全靠我的烹調嗎？至於我的寫作，我是從吾所好，一向總是喜歡就寫，不喜歡就擱筆，當然只好算是我的娛樂。」

那位女作家聽了笑不可仰，馬上請我週末到她家中參加晚會。[48]

第六屆摩爾溫戲劇節在當年7月23號開幕。這一年一度的戲劇節，成為英國戲劇界最精彩活躍的文化節，它像一個盛大的國際性節日，吸引來自世界各地的遊客，朋友相約、觀賞戲劇、切磋交流等等。

對這一屆戲劇節，熊式一格外關注，因為他期盼著《王寶川》能借機上演。一天，他無意中聽一個朋友提起，說這次戲劇節的節目

五

霧都新聲

83

中有一部中國戲。熊式一便問她是什麼劇名,她說記不清劇名了,只記得是「什麼河之類」的。熊式一馬上追問,是不是有個「川」字,劇名是不是《王寶川》,她回答說,「很可能是的」。熊式一興奮得幾乎快暈過去了。他好不容易站穩腳跟,衝去打聽消息。確切的結果,卻令他失望萬分,幾近心碎。上演的是《黃河中的月亮》(*The Moon in the Yellow River*),愛爾蘭青年作家丹尼斯·約翰斯頓(Denis Johnston)的戲劇作品,與中國毫不相干。[49]

熊式一出席摩爾溫戲劇節,新聞報道總是將他重墨介紹。他身穿中式長衫,與蕭伯納談笑自若,與演員、劇作家、戲劇界專業人士打成一片,儼如圈內人一般。7月26日,他出席蕭伯納的生日聚會,嘉賓雲集,包括劇作家德林克沃特、戲劇歷史學家喬治·奧德爾(George Odell)、尼科爾教授。

他在摩爾溫戲劇節出席了《黃河上的月亮》的首場演出。就在那天,他接到約瑟夫·麥克勞德(Joseph Macleod)發來的電報,說打算排演《王寶川》,想與他談談具體條件。麥克勞德是詩人和劇作家,經營劍橋的節日劇院。他安排邀請熊式一去劍橋,陪他遊覽觀光,觀看巴蕾的《瑪麗·蘿茜》(*Mary Rose*)的演出,並商談了上演《王寶川》的細節和條件。遺憾的是,此事最後沒有談成功,但兩人自此結成深厚的友誼,持續了許多年。

麥克勞德的願望無疑又激燃了熊式一的希望。《王寶川》出版後,他一直在尋找上演該劇的機會。但劇場經理普遍認為一部劇本如果受讀者歡迎,那肯定不適合舞台製作。這想法倒也不能算無稽之談。蕭伯納、高爾斯華綏、路伊吉·皮蘭德婁(Luigi Pirandello)等諾貝爾獎得主,最近都有劇作在舞台演出時慘敗,不得不草草收場。

當然,熊式一絕對不甘就此罷休。既然有人提出了要排演這部戲,他相信,必然會接二連三,有更多的人表示類似的意願。

註　釋

1　《財神》的末頁列出了作者業已翻譯的15部劇本，其中有兩部蕭伯納的
　　作品《人與超人》(*Man and Superman*) 和《安娜珍絲加》(*Annajanska*)，其
　　餘的都是巴蕾的劇作。見熊式弍［熊式一］:《財神》(北平:立達書局，
　　1932)。

2　即「致詹姆斯‧巴蕾」。

3　熊式弍:《財神》。

4　同上註，頁6–7。

5　同上註，頁16。

6　同上註，頁16–17。

7　同上註，頁13、41。

8　同上註，頁6、9–10。

9　駱任庭，又名駱克。

10　Shih-I Hsiung to James Lockhart, January 16, 1933, Acc. 4138, James Stewart
　　Lockhart papers, National Library of Scotland.

11　"Shih-I Hsiung," Student Card, 1933–1935, Main Library Archives, Queen
　　Mary College, University of London.

12　熊式一:〈出國鍍金去〉，頁95。

13　Shih-I Hsiung, "The Chinese Manuscript of *Shall We Join the Ladies* and 'Barrie
　　and His Work,'" (gift to Sir James Barrie, May 9, 1933), SLV/38, Senate House
　　Library, University of London.

14　熊式一:〈談談蕭伯納〉，《香港文學》，第22期 (1986)，頁92、98。

15　熊式一:〈後語〉，載氏著:《大學教授》，頁165。

16　同上註，頁164–165。

17　"Chinese Writes Better English Than English."

18　Shih-I Hsiung, "S. I. Hsiung's Reminiscence in Chinese Drama in England,"
　　manuscript, ca. 1950s, HFC, p. 1.

19　熊式一:〈出國鍍金去〉，頁95。

20　Shih-I Hsiung, "S. I. Hsiung's Reminiscence in Chinese Drama in England," p. 3.

21　熊式一:〈出國鍍金去〉，頁95。

22　同上註，頁95–96。

23　見鄭達:〈徜徉於中西語言文化之間〉，《東方翻譯》，第46卷，第2期
　　(2017)，頁77–81。《王寶川》在其他國家翻譯出版或舞台演出時，劇名
　　常常有不同的譯法，譬如，在荷蘭它被譯為《彩球緣》，在匈牙利成了
　　《鑽石川》，在捷克則變成《春泉川》。見熊式一:〈良師益友錄〉，手稿，
　　熊氏家族藏，頁4。

24　熊式一：《王寶川》（香港：戲劇研究社，1956），頁 16–17。

25　同上註，頁 20。

26　見鄭達：〈徜徉於中西語言文化之間〉，頁 77–81。

27　A. C. Johnson to Shih-I Hsiung, July 5, 1933, HFC.

28　熊式一：〈出國鍍金去〉，頁 96。

29　Allardyce Nicoll to Shih-I Hsiung, August 12, 1933, HFC.

30　熊式一：〈出國鍍金去〉，頁 96–97；Scott Sunderland to Shih-I Hsiung, August 20, 1933, HFC。

31　Shih-I Hsiung, "S. I. Hsiung's Reminiscence in Chinese Drama in England," p. 7.

32　熊式一：〈談談蕭伯納〉，頁 97。

33　《王寶川》印行和成功上演之後，該英國人改變了看法，「不再亂說了」。見蔣彝：〈自傳〉，手稿，頁 96。

34　Tegan Harris to Shih-I Hsiung, March 10, 1934, HFC.

35　E. V. Reau to Shih-I Hsiung, March 10, 1934, HFC.

36　Hsiung, "S. I. Hsiung's Reminiscence in Chinese Drama in England," p. 10.

37　徐悲鴻在赴蘇聯途中，經過羅馬尼亞，得閒一日，總算找到了機會為《王寶川》畫插圖。他一共畫了四幅，其中三幅為彩色，而《探寒窯》未及上色。劇本出版時，刊印了其中的三幅彩畫作插圖；少數限量版中則用了所有的四幅畫。見王震編：《徐悲鴻文集》（上海：上海畫報出版社，2005），頁 92；Paul Bevan, email message to the author, July 24, 2019。

38　Shih-I Hsiung, "Introduction," in Shih-I Hsiung, *Lady Precious Stream* (London: Methuen, 1934), p. xvii.

39　Lascelles Abercrombie, "Preface," in Hsiung, *Lady Precious Stream*, pp. vii–x.

40　熊式一：〈後語〉，載氏著：《大學教授》，頁 154。

41　Reginald Johnston to Shih-I Hsiung, July 10, 1934, HFC.

42　Herman Ould to Shih-I Hsiung, August 24, 1934, HFC.

43　Shih-I Hsiung, handnote, n.d., HFC.

44　H. Z. "A Chinese Play," *World Jewry*, August 31, 1934.

45　Shih-I Hsiung to James Lockhart, June 14, 1934, Acc. 4138, James Stewart Lockhart papers, National Library of Scotland. 其中「美麗的蘇格蘭」，熊式一使用了蘇格蘭方言「bonnie Scotland」。引言強調處係由本書作者所加。

46　"Barrie's Plays in Chinese," *Glasgow Herald*, June 1934.

47　Ibid.

48　熊式一：〈序〉，載高準：《高準詩抄》（台中：光啟出版社，1970），頁 13–14。

49　熊式一：〈出國鍍金去〉，頁 96；Hsiung, "S. I. Hsiung's Reminiscence in Chinese Drama in England," pp. 10–11。

中國魔術師

　　阿勒代斯·尼科爾在耶魯任教，但還是非常關心熊式一的博士論文。在他們倆的通訊往來中，尼科爾經常問起熊式一的論文進展。在他的眼裏，中國戲劇還沒有真正得到挖掘，其傳統歷史和表演手法值得深入研究。他對熊式一的論文寄予厚望，深信它會在學術界引起轟動。「你是知道的，對你正著力準備的論著，我一直在翹首期盼。」[1]1934年11月間，尼科爾寫信，告訴熊式一耶魯大學提供斯特林研究基金，他鼓勵熊式一申請，並寄去了具體的申請資料。熊式一的論文進展順利。他的學生檔案中，有一條11月20日增補的說明：他的論文課題定為〈英語戲劇對中國戲劇和劇院之影響〉，已經得到了校方批准。[2]

　　那是一段極其忙碌但卓有成效的時期。熊式一除了應付研究生院的學業外，還完成了中國經典戲劇《西廂記》的翻譯。將近11個月的時間裏，他差不多每天一清早就離開漢普斯特德的住所，乘地鐵到市中心，轉車去南肯辛頓，直奔駱任庭的寓所，在他的私人圖書館裏伏案翻譯八、九個小時。那是一項細緻、艱苦、緩慢的工作，他得比較十多種不同的版本，為了確定詞意和文本的內容，字斟句酌，細細推敲。在這一階段中，他還寫了一齣短劇《孟母三遷》(*Mencius Was a Bad Boy*)，並與聖安出版社 (Saint Ann's Press) 商妥了出版事宜。

一個意外的小插曲，急遽改變了熊式一的人生軌跡：小劇院(Little Theatre)導演南希·普萊斯(Nancy Price)提出要上演《王寶川》。頃刻之間，熊式一成了明星，成為媒界的聚焦點，各式各類的社會應酬旋風式般鋪天蓋地而來，以至於他無法安心研究、攻讀博士學位不復可能。

普萊斯是人民國家劇院運動的創始人，該運動旨在發展優質戲劇，提高戲劇藝術，為業餘演員創造更多的舞台表演機會。她為之奔走吶喊，得到蕭伯納和美國著名歌手保

圖6.1 南希·普萊斯（由作者翻拍）

羅·羅伯遜(Paul Robeson)等人的堅定支持，他們銳意改革，呼籲業餘戲劇人員多加合作，使更多的人有機會接觸舞台。普萊斯是個理想主義者，為了戲劇藝術，她甘於犧牲一切，為之奮鬥。她認為，劇院應當直接參與社會生活，戲劇是社會政治舞台上最有效的武器，是「心靈的醫院」，有助於形成公正的判斷和建立一個健康的人類社會。[3]1932年，她接手阿德爾菲薩沃伊酒店附近的小劇院，擁有377個座位。可惜，沒過多久，小劇院就陷入嚴重的財務困境。第二個演出季結束時，竟負下了高達4,475英鎊的巨額債務。普萊斯焦慮萬分，財政拮据使她寸步難行，從政府那裏她得不到任何的幫助。

普萊斯是位老演員，從事舞台生涯三十多年，經驗豐富，拍過許多電影，還導演製作過許多戲劇作品。作為劇院經理，她一直在發掘新的現代作品。她每年閱讀六、七百部戲劇作品，但它們大都雷同，很難找到一部中意的劇本，她常常為之失望不已。一天，她聽秘書喬納森·費爾德(Jonathan Field)推薦《王寶川》，於是，週末去郊外度假回家，途經書店時買了一本。晚上，她在床頭翻閱，這優美精妙

的故事一下把她吸引住了。第二天一早，她打電話給熊式一，約他11點來辦公室商談。

見面的時候，普萊斯告訴熊式一，她準備排演《王寶川》，想試一試。小劇院最近接連兩次演戲失敗，所以這將是一場賭博，她要把銀行裏剩下的一點點存款全部都押上去。普萊斯説：「如果這齣戲失敗的話，我只好去貧民院了。」可她自信地補充：「但這不至於如此。我知道這齣戲會獲得巨大的成功，很可能是倫敦相當一段時間以來最大的成功。」午餐之前，「一切都談妥了」。兩人開始討論舞台製作的細節。[4]

接下來的兩個月裏，排演和舞台製作等種種準備工作，緊鑼密鼓進行。不難想像，其中的困難重重。以甄選演員為例，飾女主角王寶川的演員，來排了一天戲，便逃之夭夭。忙了一個多星期，總算湊齊了角色，羅傑‧利夫西 (Roger Livesey) 和梅西‧達雷爾 (Maisie Darrell) 扮演男女主角，埃斯米‧珀西 (Esme Percy) 出演王允。但魏虎的角色，一直沒能定下來。選了好幾個，都來試一試就辭去不幹了。1934年11月初，普萊斯在辦公室裏私下向熊式一表示，要是實在找不齊角色的話，只好由熊式一不動聲色地宣布，讓大家暫時不要再來了，等過了聖誕節再説。沒想到，莫里斯‧哈維 (Morris Harvey) 同意接下這個角色，於是，人馬齊備。這一組演員，年輕、熱情、才華橫溢，但他們都是第一次接觸中國古代題材的作品，都十分好奇，嘻嘻哈哈的。即使是服裝，他們也覺得新奇，女演員對男式長袍饒有興趣，而男演員則鬧著要穿女人的裙子。熊式一耐心地為他們講戲，介紹中國戲劇傳統，幫助他們理解角色，指導他們的表演。幾週之後，《王寶川》居然按期開演，連熊式一都覺得難以想像，那絕對可以「算是一大奇跡」！[5]

1934年11月28日，小劇院首演《王寶川》，出席的包括駱任庭爵士、莊士敦爵士、中國駐英公使郭泰祺等。熊式一成為公眾注目的中心人物，他身穿綠色長衫，笑容燦爛，與來賓一一握手。中式長

衫，偶爾外面套一件西式上裝，這已經成了他在正式社交場合露面時的招牌服飾。其裝束明顯的與眾不同，卻明確無誤地展示了他的文化身分，當他與白膚金髮的西方人混雜一起時，一眼就能辨認出來。

《王寶川》讓觀眾大開眼界。普萊斯從一開始就強調，要把它設計成地道的中國戲。她與熊式一共同執導製作這齣「四幕喜劇」，經過巧妙的演繹，自始至終跌宕起伏，引人入勝。觀眾津津有味地品賞對話和享受故事魅力的同時，還體驗了一個陌生卻有趣的戲劇傳統。舞台上，左側豎立著一棵樹，除此之外，沒有舞台佈景，也不見道具。中央幕布的兩側，懸掛著巨大的中國刺繡掛毯，製作精美，那是向駱任庭借用的。觀眾必須得調動想像力，在腦中創設場景，構建宮殿、相府花園、寒窯、關隘等景物。演員身上穿著私人借來的中式刺繡服裝，按照中國傳統戲劇的傳統，從右側上場，左側退場。演出中，兩個負責道具的檢場人始終在台上，幫著搬移桌椅，沒事的時候，就坐著抽煙或裝著看書。普萊斯扮演報告人，每次場景改變時，向觀眾做一些介紹和解釋。[6]《王寶川》與此前英國舞台上所有的中國戲劇表演明顯不同，借用一位評論家的說法：「那都是一些西方人眼中看到的中國戲」，而《王寶川》是「中國人的中國戲」。[7]劇終，全場報以雷鳴般的掌聲。在倫敦戲劇首演的夜晚，觀眾報以如此熱烈、激情的反應，實屬罕見。

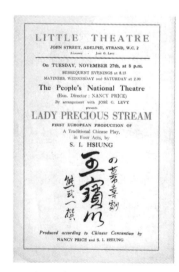

圖 6.2《王寶川》小劇場演出節目單（熊德荑提供）

演出結束後，劇組讓觀眾留在座上，談談他們的意見和反應。莊士敦在中國生活多年，又是個中國戲劇行家，熊式一請他與大家分享一下他的看法。幾天後，莊士敦寫信給熊式一，真誠地致以謝意，並表示熱烈的祝賀。

那天我並沒有打算發言，很榮幸，承你點名邀請，所以就只好站起來湊合了幾句。你一定還記得，我沒有什麼可批評的，我只是說那齣戲讓我很思念（想家）中國。我能說的就這些，但這其實是我對你和這部戲、還有對所有參與製作的人員最高的嘉許。[8]

報界對《王寶川》好評如潮，誇它是「難得一見的好戲」，「無與倫比」，「美不勝收」。至於那不同於常規的表演，評論家一致稱道，認為那是「無藝術的藝術」。[9]根據《星期日泰晤士報》（*The Sunday Times*），在倫敦劇院上演的各種戲中，《王寶川》出類拔萃，絕對首屈一指。[10]在《新聞紀事報》（*News Chronicle*）中，E·A·班翰（E. A. Banghan）寫道：「《王寶川》這部喜劇生動有趣，別具一格，戲中還帶著點蕭伯納的味兒。」[11]青年評論家休·戈登·波蒂厄斯（Hugh Gordon Porteus）在題為〈中國魔術師〉的評論文章中，眼光敏銳，論點精到，鞭辟入裏。他撇開了「迷人」、「愉悅」、「精彩」之類的常用套語，振臂高呼，認為《王寶川》是英國文化史上的一個里程碑，是「一項偉大的創新，一個文學事件」，使公眾對中國的戲劇從一無所知提升到了新的了解。波蒂厄斯的文章談及中國戲劇、《王寶川》以及熊式一的文學才華，他在結尾部分寫道：「《王寶川》的重要意義在於：這是第一個信號，表示一顆新的行星進入了我們的視野。小劇院上演《王寶川》的那一天，其重要意義不亞於倫敦首演契訶夫（Anton Chekhov）戲劇的那日子。」[12]倫敦的觀眾有幸領略到動人的新藝術，同時還受益於這位東方來的文化詮釋者的聰明睿智。「熊先生是位名副其實的魔術師。」[13]

熊式一在報刊雜誌上發表一系列文章，介紹中國戲劇和規範程式。這些文字說明至關重要，既教育了公眾，又引起社會各界對《王寶川》的廣泛興趣。他強調，中國的傳統舞台不是現實主義的，他分析介紹一些中國戲劇的基本常識，包括表演中的性別角色、行當劃分、虛實結合的表現、象徵的表現手法，以及簡約的舞台布置等等。《王寶川》的製作經歷，使他進一步意識到中西方文化傳統的差異。

例如，在中國戲劇中，觀眾憑藉服飾的顏色或者臉譜，能輕易地識別忠勇奸佞、神怪精靈；男女之間沒有熱情的擁抱，連肢體接觸都很少見；正面人物的性格特點中，常常包括知書達禮、孝順父母等等。

中華學會、摩爾溫戲劇節、倫敦大學等紛紛邀請熊式一去演講，他利用這些機會，介紹中國戲劇悠久的傳統歷史，糾正西方對中國和華人的偏見和誤解。他風趣的談吐、廣博的知識，使聽眾如沐春風，大長見識。在題為〈中國舞台之點滴〉的演講中，他談到華人在英國面臨的普遍的誤解，並以自己在倫敦的親身經歷為例：

過去幾個月中，我常常路過一些小街，總有小朋友們——我應該稱他們衣衫襤褸的頑童——在那裏成羣結隊地嬉戲玩耍。他們一看到我，總是大吃一驚，壓低聲音——但我能聽見他們——說：「那是個中國佬。」他們會悄悄地商量一番，推選出一個過來，向我發問：「你知道現在幾點嗎？」女士們，先生們，毫無疑問，你們很多人都有過類似的經歷，但我的經歷略有不同。我總以為他們是真的想要問時間，於是就掏出手錶——那是極其普通的手錶——告訴他們，五點三刻，或者七點，或者別的準確時間。這樣的情況發生了一次又一次，我從他們臉上的表情琢磨出一個結論。在多數情況下，他們感到極其失望，他們發現我講的是純正的英語，我張嘴時沒有露出獠牙，手指上沒有尖長的指甲。確實，他們一看到我從口袋裏掏出來的，只是一塊普通的手錶，而不是威斯敏斯特的大笨鐘，或者起碼不是一隻鬧鐘，就覺得找錯了人，空歡喜了一場。個別比較樂觀的，會安慰其他同伙，「他不是地道的中國佬」，會勸他們再耐心等待，看哪天街頭拐角那裏冒出一個地道的好人。[14]

自17世紀起，在歐洲所謂的「中國風」盛行一時，東方的異國情調和風格成為時尚，影響了建築、園林、家具、服飾、日用器皿、文

藝思想等等。當然,「中國風」的影響也波及英國,20世紀30年代依然如此。[15]《王寶川》的演出成功,與公眾對中國的興趣和好奇不無關係。與此同時,西方世界對中國和華人的真正了解微乎甚微,有些人甚至以為中國人都是滿清大人,或者是殺人惡魔,青面獠牙,拖著一根長辮,手上留著長指甲,托著根煙槍。「我來英國之後,才第一次聽到滿清大人這詞兒」,熊式一告訴他的聽眾,「說實在的,我從來沒有殺過人,也從沒有抽過鴉片」。[16]英國有不少關於中國文化、宗教、哲學等方面的書,但大部分作者對中國的了解相當膚淺,有些連中文都不懂。熊式一希望通過戲劇,借助劇場這一深具影響的社會文化場地,為西方的觀眾介紹中國和它的文化歷史。

毫無疑問,《王寶川》的成功上演,大大改變了中國人的形象。蔣彝親眼目睹,該劇的成功,使許多英國人從此對中國人刮目相看,認識到中國人不盡是餐館或洗衣坊的工人。他認為,熊式一為中國作者寫書出版開了路,是有功之臣。「我個人對於熊氏自信力之強及刻苦奮鬥向前、百折不撓而終達成功的精神是很佩服的。」[17]

1934年12月16日,星期天,中國駐英公使郭泰祺夫婦在使館舉行招待晚會,並邀請劇組的原班人馬表演《王寶川》。雙客廳中專門搭建了一個小舞台,酷似小劇院。大廳內,中國刺繡和水墨畫琳琅滿目。來自幾十個國家的大使和外交人員蒞臨晚會,包括日本、西班牙、波蘭、瑞士、暹羅(今泰國)、墨西哥、尼泊爾、埃及、挪威等。除此以外,還有許多政府要員和名人貴賓,包括作家H·G·威爾斯(H. G. Wells)、李頓爵士夫婦、倫敦市長夫婦等等。郭泰祺夫婦笑容可掬,滿面春風,歡迎來賓。出席這一盛會的來賓,個個西裝革履或精心穿戴打扮。南希·普萊斯扮演報告人,她「身著白色衣裝,戴著大耳環」。演出結束後,熊式一發表講話。媒界一致認為,這場晚會是「倫敦地區一年中最色彩繽紛的派對之一」。[18]

《王寶川》在小劇院的演出，場場爆滿，成為西區最受歡迎的戲。它勁勢十足，前程似錦。在倫敦街頭上，處處可見《王寶川》的宣傳廣告，上面印有熊式一的照片。

翌年，2月26日，《王寶川》上演第100場。

不料，演女主角的梅西・達雷爾突然病倒，需要手術，於是趕緊選了卡羅爾・庫姆（Carol Coombe）頂替。庫姆是澳大利亞青年演員，很有天賦，準備了四天就頂了上去。在接下來的四百場演出中，她一直扮演王允相府中清純可愛的小女兒。

英國王室幾乎所有的成員都去看了這齣戲，瑪麗王后（Queen Mary）特別青睞，據說前後一共觀摩了八次。她的孫女，即伊莉莎白二世（Elizabeth II），當時才十來歲，也一同前往觀摩。[19]小劇院為了提供方便和舒適，專門為她加建了一個私人包廂。瑪麗王后去看戲，有時特意穿件中式刺繡外衣。她對劇中使用的中國服飾特別感興趣，有一次，在幕間休息時，她甚至讓劇組把郭泰祺出借的演員服裝送到包廂讓她觀賞。瑪麗王后對這齣戲如此鍾情，嘉許有加，一時傳為美談，也成為《王寶川》的最佳廣告。

加里克劇院（Garrick Theatre），在曼徹斯特附近的一個小鎮上，是全國最活躍的業餘戲劇社團之一，有1,800餘名成員，每年製作上演25到30部戲。1934年10月，該劇院在籌備成立50週年大典之際，與熊式一接洽，準備公演《王寶川》。熊式一推薦梁寶璐（Pao-lu Liang，音譯）幫助導演。梁寶璐在倫敦皇家藝術學院進修，有豐富的舞台經驗。1935年3月11至18日，《王寶川》在加里克劇院成功上演，成為全英業餘劇團上演該劇的首例。這次演出，據評論報道稱，「完全符合傳統中國風格，遠勝於倫敦的表演」。[20]

全國各地的學校和組織，特別是女子學校、戲劇俱樂部、大學，紛紛與熊式一聯繫，要求舞台製作的許可，或者就服裝、音樂、燈光、舞台等方面的內容向他請教。[21]熊式一制定了收費標準：單場表演，收費五英鎊五先令；演出一週以上，則按總收入10%收費。

一些非營利組織會向他討價還價，要求減價甚至完全免費；熊式一有時會表示理解，答應他們的要求。但是，類似的演出申請迅速增多，熊式一疲於應對，常常忙得焦頭爛額。1935年10月，他索性僱用伊夫‧利頓（Eve Liddon）任秘書，負責處理瑣碎的具體事務。

《王寶川》的消息不脛而走，美國、新西蘭、南非、印度、新加坡、中國等許多國家的新聞媒體中都爭相報道。歐洲和世界各國的劇院紛紛表達了製作上演的意願。聖誕期間，《王寶川》在愛爾蘭都柏林著名的蓋特劇院（Gate Theatre）上演，那是在英國國外的首次演出，熊式一親自前往出席首演。劇組的陣容龐大，大型劇場內座無虛席，觀眾看得如痴如醉，場場如此，所以又延續了一週。1935年，熊式一先後簽訂了一系列演出合約，同意《王寶川》在瑞士、西班牙、荷蘭、比利時、挪威、瑞典、丹麥、芬蘭、捷克斯洛伐克、香港、中國等地演出。

對這一意想不到的巨大成功，普萊斯感到十分滿意。《王寶川》挽救了小劇院，幫助其擺脫了財務困境。1935年2月17日，在人民

圖 6.3 卡羅爾‧庫姆邀請熊式一和梅蘭芳共進午餐。庫姆在《王寶川》中飾演王寶川一角。（由作者翻拍）

國家劇院的第五屆年度晚宴上，榮譽主任普萊斯發言，向與會的560名成員介紹説，三個月前他們開始上演《王寶川》的時候，虧損赤字達157英鎊；但現在，她舒一口氣，得意地宣布，他們已轉虧為盈。從首場演出到3月2日，除了聖誕到元旦停演兩週之外，小劇院的總收益為5,763英鎊。[22]不用説，熊式一按5%收取的版税應當是相當可觀的一筆收入。

普萊斯精力充沛，雷厲風行，但有時很難與她共事。她了解並欣賞熊式一的社交能力和文學稟賦，可她偶爾會口無遮攔，當眾羞辱他。普萊斯事後意識到自己的行為失禮，會主動道歉並懇請熊式一原諒。一次，聖阿爾般學校準備4月份演出《王寶川》，熊式一在與校方來賓交流指導時，普萊斯到舞台上，當著眾人的面，公然對他出口不遜，聖阿爾般學校的校長I‧M‧嘉頓 (I. M. Garton) 看得目瞪口呆，感到無比震驚。她事後在信中為熊式一打抱不平，憤憤譴責普萊斯，説自己和同事們「從來沒有見過如此的粗暴無禮」。[23]熊式一對其中的不公當然心知肚明，但他的答覆很有分寸，沒有借機發泄或渲染。

> 小劇院的管理很爛，可我無能為力。説實在的，我倒是非常感謝他們沒有扼殺我的戲。我認為，只有非常過硬的藝術作品，才可能挺過如此糟糕的處理。《王寶川》還很火爆，但你心裏有數我並不完全是歡樂無憂的。[24]

1935年3月間，限量版《孟母三遷》出版發行。這一齣獨幕劇是關於孟子孩童時代的經歷。孟子幼年喪父，其母親克勤克儉，辛苦撫育兒子。為了給孩子一個良好的生活教育環境，孟母煞費苦心，兩遷三地。他們原先的住所在墓地附近，孟子不懂事，與鄰家的小孩模仿出殯哭喪，以此為樂。孟母見了，決定搬遷，移到了集市附

圖 6.4 1934年11月底至1935年3月初《王寶川》的票房收入（熊德荑提供）

近住下。沒想到，孟子看見商人做買賣交易，也學著模仿，玩得津
津有味。於是，孟母再度搬遷，移到學校附近的住所。孟子看見官
員到文廟行禮、跪拜，種種禮節規矩，一一熟記在心。孟母認為，
兒子在此地可以專心學習，立鴻鵠之志，奮發圖進，便決定安頓了下
來。多年後，孟子果然成為中國歷史上著名的思想家、政治家，被
奉為「亞聖」。劇中，孟母身穿粗布衣衫，樸素整潔，她忙於勞作，
兩手粗糙，為了教子，她甘願犧牲自己的安逸和一切。孟母被尊為
賢母的典型，名垂千秋的女性典範。作者在刻劃孟母這一人物時，
顯然傾注了對自己生母的崇敬和感激之情。

獨幕劇《孟母三遷》，短小精彩，引人入勝，且寓教於樂，像一
塊晶瑩的文學瑰寶。熊式一是應何艾齡之邀，創作了此劇。何艾齡
是香港名商、企業家、慈善家何東爵士的女兒。1928年，她在倫敦
大學進修教育學博士期間，注意到倫敦東部地區有大量的華僑混血孩
童，他們多半是華工的孩子，母親是英國人。他們不會講中文，對

中國幾乎一無所知。何艾齡本人也有歐亞血統，她熱愛祖國，也樂於公益。為了幫助那些華僑子弟，她出力策劃，於1934年底，在倫敦東部創立了中華俱樂部，為本地的歐亞孩童提供活動場所，讓他們有一個大家庭的感覺，並幫助他們學習中國語言、文化和歷史。1935年4月30日，她組織了一場義演，為中華俱樂部籌款，地點選在聖詹士廣場英國國會首位女議員阿斯特子爵夫人(Nancy Astor, Viscountess Astor)的私人爵邸。對中華俱樂部而言，《孟母三遷》這一部兒童劇，無論是內容還是形式，都恰到好處，可謂完美契合。當地的許多名人和孩童觀看了演出，皆大歡喜。結束後，他們出席大型的茶話會。[25]

1935年，英國倫敦在歡慶喬治五世(George V)登基25週年。與此同時，倫敦有許多慶祝中國文化的大規模活動，正因為此，郭泰祺大使——中國使館升格成了大使館——多次重申，銀禧嘉華年也同時是「中國年」。倫敦不少著名的美術館和博物館中，舉辦中國藝術展。2月底，劉海粟組織的大型中國現代美術展覽會在新百靈頓美術館開幕，展出近200幅現代中國畫。中國的書籍大量出版，僅1934年就有彼得·弗萊明(Peter Fleming)的《一個人的同伴》(One's Company)、史沫特萊的《中國的命運》(Chinese Destinies)、安德烈·馬爾羅(Georges Malraux)的《上海風暴》(Storm in Shanghai)、策明鼎(Ming-ting Cze，音譯)的《中國短篇故事》(Short Stories from China)等等。還有與中國有關的電影戲劇，像《貓爪》(The Cat's-Paw)、《陳查理在倫敦》(Charlie Chan in London)、《可敬的黃先生》(Honourable Mr. Wong)、《萊姆豪斯的藍調》(Limehouse Blues)等等。當然，西區小劇院上演的《王寶川》，口碑極佳，家喻戶曉。

此外，自1935年11月28日至1936年3月7日，在新百靈頓美術館將舉辦國際中國藝術展覽會，展出各國所藏三千多件書畫、玉器、

雕刻、銅器、瓷器等展品，其陣容前無史例，舉世無雙。中國政府全力支持這次展覽，特別精選了故宮珍藏八百餘件稀世珍品參展，希望藉此讓「世界的觀眾得以一睹中華民族之偉大」，並贏得他們「對中國抗日運動的同情與支持」。[26]為了確保安全，英國政府特意派薩福克號軍艦前往中國運送這批國寶。喬治五世國王和瑪麗王后，以及中國國民政府主席林森任展覽會的贊助人，籌備組織委員會成員近200人之多，其中有十多個國家的大使、名流、藝術界著名學者等。倫敦的報紙每天都有專欄文章，介紹中國悠久的文化藝術傳統。英國各界民眾了解到中國藝術淵源久遠，博大精深，都亟切關注這大型展覽。熊式一和他的中國朋友走在大街上，常常會碰到素不相識的路人，停下來恭維幾句，表示對中國的文化歷史的感佩。

5月間，梅蘭芳應蘇聯對外文化協會之邀，由現代戲劇學者余上沅陪同，赴蘇聯訪問演出。梅蘭芳在蘇聯的演出，盛況空前，經文協要求，在列寧格勒加演了五場以饗觀眾。所有12場演出的戲票全部售罄。每天晚上，幾百名觀眾為了能一飽眼福，只好站在樂池中，從相當困難的角度欣賞他的表演。[27]最後，蘇聯政府又安排梅蘭芳在莫斯科大劇院公演，並在大都會飯店舉辦盛大的告別酒會，感謝這位嘉賓的來訪和精彩表演。

訪蘇結束後，劇團的人員回國，梅蘭芳和余上沅一起赴波蘭、德國、法國、比利時、意大利、英國等地進行戲劇考察。他們5月26日抵達倫敦，除了要觀察了解當地的劇院，還想看看有沒有將來在英國演出的可能。京劇，又名「國劇」，有一套獨特的戲劇藝術體系，包括唱、念、做、打，還有音樂，甚至檢場人等。梅蘭芳希望能在保留京劇本身獨特風格特色的基礎上，改革傳統舞台，把京劇推向國際舞台。他的觀點得到了一些戲劇學者的贊同，余上沅便是其中之一。余上沅鼓吹京劇為「國粹」，「純粹的藝術」，「最高的戲劇，有最高的價值」，他也不遺餘力推動京劇的現代化和國際化。

梅蘭芳訪問倫敦期間，住在熊式一的公寓裏。熊式一是倫敦地區知名度最高的中國人，凡重要的社交場合，都有他的身影。他愛

加領帶，熊式一則絲綢長衫，一個是現代的京劇名伶，另一個是熟諳西方語言文學的傳統中國學者。

梅蘭芳前幾年在美國巡演受到歡迎，還得了個名譽博士學位，這次蘇聯的演出又獲成功，他現在唯一的願望就是能在歐洲也巡演幾個星期。[31] 經過考慮研究，他想爭取年末借新百靈頓的中國藝術展之際在倫敦演出，名義為「中國戲劇節」。他率領的藝術團由24位成員組成，可以先在倫敦劇院演出四個星期，隨後去歐洲大陸，在

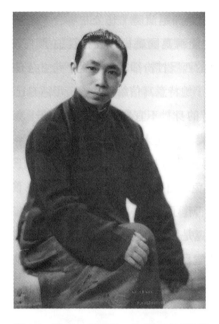

圖6.7：熊式一在倫敦，約1935年（熊德荑提供）

法國、德國、斯堪的納維亞、波蘭、意大利、荷蘭、比利時、立陶宛、拉脫維亞、瑞士、匈牙利，以及奧地利演出。那是一個雄心勃勃的計劃。

為此，熊式一出面與莫里斯·布朗（Maurice Browne）接洽。6月5日，熊式一偕梅蘭芳與莫里斯·布朗會面，商討這一計劃。布朗是個資深戲劇製作人，在英美赫赫有名。他欣然接受這項任務，馬上草擬了一份備忘錄，即刻著手行動。他指派查爾斯·科克倫（Charles Cochran）處理英國的演出部分，歐洲大陸那部分由日內瓦的海恩先生（Mr. Henn）負責。7月，梅蘭芳乘船返華，臨行前委派熊式一代表他繼續進行談判。8月6日，熊式一與L·利昂尼道夫（L. Leonidoff）簽署了一份合約，由後者處理歐洲大陸的部分。巡迴演出的日期，初步定於1936年1月25日至3月1日。利昂尼道夫迅速組建了一個財務

團隊，預定劇院、安排行程、處理無數大大小小的細節。11月間，應熊式一的要求，巡迴演出推遲到1936年3月2日，以滿足梅蘭芳的時間安排。熊式一作為梅蘭芳和藝術團的主管和全權代表，與布朗和利昂尼道夫之間有大量的信件往來，商談行程、薪水、費用、宣傳、劇院的選擇等具體內容。

當時，中國國內的局勢十分嚴峻，日本佔領了東北三省，還在覬覦華北平原，妄圖把它變為第二個偽滿洲國。自1935年5月起，日本以中方破壞「塘沽協定」為藉口，提出擁有華北統治權的無理要求，繼而又找藉口侵駐察哈爾省。對於入侵者步步進逼的行徑，全國民眾群情激憤。12月9日，北京學生六千餘人，上街示威遊行，反對華北自治，要求停止內戰、一致對外。一二 · 九運動的影響遍及全國，掀起了抗日救國運動的新高潮。12月12日，上海文化界救國會成立，發表宣言，聲援抗日愛國救亡運動。梅蘭芳於1935年8月回國後，毅然決然，積極投入救國運動，帶著他的劇團奔赴各地，演出愛國主義題材的劇目《抗金兵》和《生死恨》，在杭州和上海參加支援華北賑災義演。[32] 由於國內的形勢變幻莫測，醞釀許久的英國和歐洲巡演，作了一次又一次的日期更改和推延。1936年初，梅蘭芳告訴熊式一，「倫敦之行暫難於實現」。最後，這次精心籌劃、考慮再三的巡演，不得不放棄，終未成行。[33]

然而，熊式一卻因為此事，幾乎陷入了凶險的法律訴訟。他早先簽署了具有法律約束力的合約，但此後的幾個月中，他一直沒能直截了當告訴對方有可能取消此行的打算。利昂尼道夫和他的財政團隊在積極準備巡演事宜，與諸多劇院作了承諾，投入了大量的資金。在此期間，利昂尼道夫多次詢問，甚至幾近絕望地懇求，希望能弄清梅蘭芳的真實意願和打算，他急切希望能敲定一個確切的行程日期。然而，熊式一始終含糊其詞，既沒有取消計劃，也不直接提供明確的答覆。

利昂尼道夫後來忍無可忍，嚴厲指責熊式一，認為他不講信用；熊式一非但不作道歉，反而責怪利昂尼道夫判斷錯誤，舉措倉莽：

> 我一而再、再而三地跟你說過，先不要做任何確切預定，等我們得到梅蘭芳先生確切的行期之後再定。你一定知道我許多、許多次給他寫信發電報，敦促他做出決定，我想自己已經竭盡全力了。我發現，因為他無法提前來，我自己陷於巨大的困境之中。我想，他要是不像我原先希望的那樣在三月前坐船來這裏，我只好六月初回中國，把他拽到這裏來。[34]

利昂尼道夫一直彬彬有禮，謙恭有加。對熊式一明顯違約、且拒不承擔責任的行為，他忍無可忍，怒不可遏。他寫信譴責熊式一公然違約，這不僅致使他的「個人聲譽」受損，而且經濟上也蒙受了「巨額」損失。他的憤慨之情溢於言表。[35]

此事涉及到許許多多具體的手續和費用，確實給利昂尼道夫造成了極大的不便和損失。雖然這一切不能都歸咎於熊式一，但他肯定是負有一定的責任。他也清楚，一旦法律訴訟纏身則曠日持久，十分棘手。可是，他拒不承認自己的過錯，後來又盡力避免與對方的信件往來或直接交流。[36]

當時還另有一件頭痛的事，煩擾了他好一陣子。那與《王寶川》有關。

事情起源於《王寶川》首演那天，經何艾齡介紹，熊式一認識了格爾達·謝勒 (Gerda Schairer) 和她的丈夫。謝勒，荷蘭出生，是位德國記者，她對《王寶川》印象深刻。1934年12月10日，何艾齡陪她一起登門拜訪熊式一，討論以德語和荷蘭語翻譯《王寶川》，以及在德國和斯堪的納維亞各國演出該劇的計劃。第二天，謝勒寫信，感

謝熊式一給了她「確定無疑、獨家佔有的翻譯權」，斯堪的納維亞各國和所有德語劇院的「發行和配售權」。[37] 雙方沒有簽訂任何合約。謝勒倒是提起過這事，但何艾齡覺得沒有必要。當事的雙方都是她的朋友，她深信，他們絕不會食言。她認為，熊式一誠實無欺，如果流於形式，等於不相信他，會侮辱他的人格。

謝勒屬於最早與熊式一接洽商談《王寶川》的翻譯和外國製作權的人之一。接下來的幾個月中，她試著與歐洲的一些劇院談判公演的事，但都沒有成功。在此期間，《王寶川》在國際上聲譽鵲起。1935年8月間，熊式一單方面把挪威、瑞典、丹麥、芬蘭的演出權授予第三方，然後他把這情況通知謝勒，理由是他已經讓謝勒先行試了八個月之久，他再也不能等了。此外，他聲稱謝勒的德語譯文質量差劣，根本無法接受。

這一來，他們倆原先友好和睦的關係，突然之間變得劍拔弩張。

何艾齡介入調停。她是熊式一的好朋友，自從熊式一抵英後，她一直鼓勵他、表揚他，為他搖旗吶喊，幫他擴大影響。她相信自己說話有分量。她寫了一封長信，苦口婆心，試圖說服熊式一，讓他回心轉意與謝勒達成公平合理的處理方案。

熊式一和謝勒接受何艾齡的建議，約定8月28日見面，商談此事。謝勒表述了自己內心的失望，提議讓熊式一支付80英鎊，了結此事，作為賠償她花在德文和荷蘭文翻譯上的時間與精力。熊式一答應回頭準備好「書面協議」，第二天寄給對方。

其實，謝勒提出的和解條件應該說不算過分，是一個合情合理的處理方法。遺憾的是，熊式一沒有遵守諾言。他大概是陶醉在榮耀和成功之中，洋洋得意，絕不願承認自己有什麼過錯，更不願意負擔任何責任。一星期後，9月5日，他才發出一封信，列舉了一大堆理由為自己辯護，斷然拒絕了謝勒的賠償要求。

何艾齡不得不再度介入干預。9月10日，她又寫了一封長信給熊式一。「你現在如日中天，耳邊一片讚美的聲音，大概不會相信除了我以外，還會有其他人來批評你。」對熊式一幾度食言、不願妥協的

行為，她沒有掩飾自己的失望之情。她談了錢財與道義的價值關係，提醒對方友誼和聲譽的重要性。她還引用了幾句中國古人的經典警句，供熊式一思考：「滿招損，謙受益」；「名譽者第二生命也」；「亦有仁義而已矣，何必曰利……苟為後義而先利，不奪不饜。」[38]何艾齡建議，要是熊式一堅持認為謝勒的提議不公平、無法接受，那就索性請他們的共同朋友郭泰祺或者駱任庭裁斷。何艾齡是中華學會的委員，熊式一是榮譽秘書，郭泰祺和駱任庭分別任會長和副會長。

熊式一依舊不甘妥協。

一個月後，何艾齡又寫了一封很長的信，義正詞嚴，語重心長，呼籲同情、理解和禮義。由於當事雙方沒有簽署過正式的合約，這事顯然處於法律與道德相交的灰色地帶，熊式一不受任何法律合同的制約。何艾齡敦促他給自己的文學兄弟姐妹一點同情心，希望他的道德良心最終會佔上風，引導他糾正錯誤。「我相信你在榮耀顯赫的時刻不會忽略這個問題的。」[39]

熊式一不久與德國的一家公司接洽，請他們設法協助出版謝勒的譯稿。他通知何艾齡：「這事再沒有必要繼續爭執了。如果這條路走不通，我會盡力看看還有什麼其他辦法。」[40]

《王寶川》在英國首演後幾個月，1935年6月，便回到中國，在上海公演，以饗國人。

負責《王寶川》演出的單位是萬國藝術劇社。社長伯納丁·弗立茲出生於美國伊利諾伊州，1920年代來到亞洲，1933年在上海創辦了萬國藝術劇社，推進發展舞台戲劇藝術，率意創新，加強中外人士的合作和努力，建構一個知識和文化中心。萬國藝術劇社生氣勃勃，其會員達二百五十餘名，其中中國人約五十名，其餘都是外籍人士。1935年春天，弗立茲買下南京路50號，作為排戲辦公的工作場所，並馬上開始了《王寶川》的排練。

《王寶川》在倫敦的演出，戲班子由外國專業演員組成；上海的演出則清一色中國演員，而且全都是業餘的。劇組的所有成員都有不同程度的西方教育和文化背景，根據他們的英文名字可見一斑，如Florie Ouei（魏祖同）、Daisy Kwok Woo（吳郭婉瑩）、Wilfred Wong（黃宣平）、Philip Chai（翟關亮）等。女主角唐瑛，年僅25歲，當時已經赫赫有名。她出生富裕家庭，家教嚴格，從教會學校中西女塾畢業。她多才多藝，除了學習舞蹈、英文、禮儀教育之外，中英文兼優；能唱昆曲、會演戲，加上嗓音甜美，身材苗條，與陸小曼一起並稱「南唐北陸」。飾演薛平貴的男主角凌憲揚，出生於基督教家庭，1927年從滬江大學畢業後，赴美國南加州大學攻讀工商管理碩士學位。他先後在航空、軍界、新聞、銀行業工作，1946年擔任滬江大學的最後一任校長。凌憲揚魁梧英俊，是飾演這一角色的最佳選擇。

在這麼一座大都市演出英語劇算不上什麼新鮮事，但演出根據流行的地方戲改編成的英語劇卻是史無前例的。這齣戲的觀眾，除了在滬的外籍人士外，也包括部分本地的精英人士，他們對這一部傳統的京劇很熟悉，同時他們也很有興趣，想親眼目睹《王寶川》如

圖 6.8　上海演出時，凌憲揚和唐瑛分別扮演主角薛平貴和王寶川。（由作者翻拍）

何對根深蒂固的中國戲劇傳統改革挑戰。弗立茲的團隊作了非常出色的宣傳工作，他們在推介該劇的時候，要求公眾解放思想，打破陳見舊框框，要看到《王寶川》是根據中國古代經典改編的現代戲，應該「像對任何國家的現代劇院內新穎、獨到、原創、叛逆的作品」來作比較。[41]他們成功地請到20位政府官員、社會名流、文化界重量級人物作贊助人，譬如吳鐵城、維克多·沙遜（Victor Sassoon）、佛羅倫斯·艾斯科（Florence Ayscough）、孫科、林語堂、溫源寧、梅蘭芳等。

6月25日和26日，《王寶川》在卡爾登大戲院上演。上海卡爾登當時躋身當地八所「一流影院」之首，它坐落於市中心，在現今的南京西路後面，附近有國際飯店、大光明戲院、大上海戲院、跑馬廳等公共娛樂休閒場所。卡爾登是摩登的象徵：它由英國人士管理，提供空調，上映外國電影，並定期舉辦美國海軍陸戰隊軍樂隊的音樂會。那兩場演出大獲成功，場內座無虛席，男女演員的精彩表演贏得一陣又一陣的掌聲。唐瑛的表演尤為突出，她身姿迷人，風姿綽約，令觀眾如痴如醉。弗立茲後來給熊式一寫信陳述演出盛況時，字裏行間洋溢著驕傲和驚嘆：「上海的演出實在太棒了，那氣氛、優雅、魅力、風格，全都是地地道道的中國式……那絕對是西方人模仿不來的。」弗立茲盛讚唐瑛：「只要看一眼唐瑛在舞台上細步輕移、長袖掩顏的仙姿，足以銷魂！」[42]

原定的兩場戲，票子全部售罄，於是臨時決定於6月28日在上海蘭心大戲院加演一場。媒體對《王寶川》讚美有加，稱萬國藝術劇社「充分起到了在國際社區內的國際劇院的作用」。[43]對於《王寶川》的成功演出，好多人認為它代表了未來趨勢；有人信心十足地預言，將來一定會有更多類似的新戲問世；有些人甚至提出，要求大量翻譯改編傳統京劇和崑曲。中央政府還特別邀請萬國藝術劇社和唐瑛翌年春天去南京演出《王寶川》。

圖 6.9《王寶川》上海演出的節目單，正面為中文內容，背面為英文內容。（由作者翻拍）

《王寶川》的國際聲譽日隆，繼上海公演的成功，許多民眾為之振奮，稱慕不迭。《王寶川》提高了人們的民族自豪感，也贏得了世界上對中國抗擊日本侵略予以更多的同情和支持。

劉海粟在計劃召集社會和文化學術界名人，聯名電賀熊式一。他與中央研究院院長、前北京大學校長蔡元培商量，共同邀請了一百多人參與，包括李石曾、吳鐵城、蔣夢麟、葉恭綽、張元濟、袁同禮、王雲五、沈恩孚、黃伯樵、陳公博、潘公展、蔣復璁、褚民誼、顧樹森、朱家驊、唐瑛、錢新之、杜月笙、陳樹人等。應邀者大都立即回覆，欣然應允。劉海粟將此計劃函告熊式一，並把一部分參與人員的覆函附寄給了他。

8月1日，國內的報紙載文，赫然公布：「學術界名流百餘人電賀戲劇家熊式一」。其電報內容如下：

式一先生大鑑、閱報欣悉大著王寶川一劇、自舊歲在英倫小劇院公演以來、歷時五閱月、觀眾數十萬、各方輿論一致推崇、據泰晤士報所載此劇之成功、實打破英國舞台之記錄、極藝術之能事、其成就之驚人可知、佳音傳來、薄海同欽、夫我國劇史悠遠、其感化功能較他種文藝更為普遍、歐西人士、素目為我國文化最特殊最神秘之一部、今台端出其所學、作有系統之介紹、其於我國文化之域外宣揚、實開文化史上之新記錄、滬上人士鑑於英倫之成功、近日亦扮演一次、影響所及、轟動一時、頃聞美法德奧等國、相繼要求台端設法排演、事關播揚我國文化、尚望不辭勞瘁、勉為其難、培等仰佩之餘、特電奉賀。[44]

毋庸置疑，熊式一和他的《王寶川》在國內的聲譽達到了前所未有的高度。

小劇院經過翻修重新開放，1935年9月17日，《王寶川》舉行第300場演出。由於該劇的成功，劇院的赤字銳減，僅97英鎊。普萊斯充滿信心，演出季結束時一定能反虧為盈。與此同時，熊式一已經簽了合同，在挪威、芬蘭、丹麥、瑞典、德國、奧地利、匈牙利以及美國等國演出。

9月，《王寶川》在阿姆斯特丹公演，觀眾反應熱烈。首演之夜，熊式一親臨現場。那場戲完整演出，前後共四個半小時，深夜才結束，但觀眾都好像興猶未盡。新聞報道稱：「中國劇作家震撼歐洲。」[45]演出後，熊式一接受了絲帶花環，那是荷蘭授予作家或演員至高無上的榮譽。當地的報紙都在宣傳評論這部戲，盡是讚美和驚嘆。很多地區都希望能看到此劇公演。為此，莫里斯・布朗安排翌年2月再去荷蘭巡迴演出。

10月8日起，《王寶川》移到海牙公演，中國駐荷蘭使館的金問泗公使準備在10日舉行國慶招待會，宴請各國使節、社會名人以及王室成員，包括荷蘭首相和朱莉安娜公主（Princess Juliana），熊式一作為榮譽嘉賓也應邀參加。負責協調組織這次活動的M‧H‧布蘭德（M. H. Brander）忐忑不安，緊張萬分，因為這樣高層次的活動，容不得半點差錯。他知道熊式一日程排得很滿，在巴黎、威尼斯和其他歐洲城市穿梭。他再三乞求熊式一，千萬不要缺席或者遲到，每個來賓都期盼著能見上他一面。

熊式一通過秘書，轉告了布蘭德自己的行程安排：「熊先生夫婦將出席8日的演出，當天下午乘坐飛機，1時30分從倫敦機場出發，4時10分抵達阿姆斯特丹。」

熊式一夫婦如期出席了這兩場活動。中國使館的招待會，一百餘名嘉賓出席，熊式一大出風頭，儼然一名風雲人物，眾人簇擁著他，爭相與他交談。

蔡岱梅剛抵達英國，也隨著熊式一去荷蘭參加活動。熊式一出國近三年了，在此期間，他在文學和戲劇上的建樹令人欽羨；與此相比，蔡岱梅在國內始終默默無聞。她的成就鮮為人知，它們不起眼但值得誇耀：她完成了北平大學女子文理學院文史學系規定的課程，6月間，從大學畢業，獲文學學士學位。為了完成大學學業，她付出了巨大的努力和代價。她在北京攻讀學位的同時，獨自撫養德輗和德達；其餘三個孩子，由她在南昌的父母幫著照料，她只有在放假期間才得以回鄉看望他們。在孩子們的心目中，她「神奇無比，可親可愛，像個女神一樣」，他們「愛她、敬她」。她每次回家，孩子們感覺「就像女神降臨人間，美如天堂一般」。[46]這次她來英國與丈夫團聚，所有五個孩子只好都留在了南昌，最小的德達才三歲。

蔡岱梅身材苗條，絲質旗袍裁剪貼身，圓圓的臉龐，一頭秀髮，看上去「十分快樂」。雖然她年已三十，而且有了五個孩子，但看她那模樣，與大學生沒什麼兩樣。[47]

從荷蘭歸來後，熊式一夫婦參加了在薩沃伊酒店舉辦的茶話會。巴瑞·傑克遜爵士、亨伯特·沃爾夫 (Humbert Wolfe)、艾琳·范布勒 (Irene Vanbrugh)、坎寧安·格雷厄姆 (Cunninghame Graham)，以及其他許多文學界的著名人物歡聚一起，群賢畢至，猶如「戲劇藝術界的星空璀璨」。他們來歡迎摯友的妻子蔡岱梅，一些報紙這麼描述她：「岱梅的臉像一朵鮮花，深色傳神的雙眸，烏黑的秀髮。她身穿奶色的高領綢緞旗袍，上面是真絲刺繡的金龍，她腳上穿著銀色的鞋子，右耳插著一朵小白花。」[48]

那次聚會，實際上是為熊式一伉儷餞行。兩週後，他們將啟程去大西洋彼岸，熊式一要去百老匯導演製作《王寶川》。

🙟🙟🙟🙟🙟🙟🙟🙟🙟🙟

美國地大物博，文化藝術多元，發展鼎盛興旺。熊式一深知，百老匯欣欣向榮，在戲劇界的影響很大，勢將引領世界。再說，美國的公眾也鍾情於英國的戲劇。他和普萊斯一直在找機會，去美國上演《王寶川》。倫敦首演之前，他們就主動與美國的劇院公會聯繫了，但他們的提議遭到了拒絕，理由是「美國與倫敦的觀眾對同一部戲的反應截然不同」。[49]此後他們先後接到丹佛大學和芝加哥的聖澤維爾學院來函，表示製作該劇的意向。但普萊斯心中自有計劃，她打算把美國的演出版權先賣給專業劇院，以確保利潤和美國的成功。

好萊塢華裔女影星黃柳霜主動提出，願意幫熊式一牽線，為《王寶川》進軍百老匯出力，她自己也想在戲中扮演主角。她與美國劇院公會主任勞倫斯·蘭格 (Lawrence Langer) 聯繫，蘭格答應可安排夏天先在他主管的康州西港的小劇院上演，由黃柳霜擔綱任女主角。據黃柳霜介紹稱：蘭格是紐約地區「最出色的製作人之一」，他「在西港的小劇院上演的戲差不多全都成功移師百老匯」。[50]但熊式一認為不

妥，因為夏天上演本身具有相當的冒險性，而且《王寶川》已經在倫敦大獲成功，它的質量高低無須再作任何測試。熊式一覺得應該長驅直入，直接上百老匯舞台。

熊式一拒絕黃柳霜的提議，其中還有一層重要原因：百老匯的名牌製作人莫里斯·蓋斯特（Morris Gest）已經答應把《王寶川》帶去百老匯；8月份，普萊斯的選擇權到期，熊式一正好可以自由決定與蓋斯特或其他任何製作人合作。

蓋斯特是蘇俄移民，在美國的戲劇界和百老匯混了多年，是個頗有傳奇色彩的人物。他信奉創新，愛獨闢蹊徑，自成一家。他早年為著名的歌劇製作人奧斯卡·漢默斯坦（Oscar Hammerstein）工作，嶄露才能，得到賞識。1920年代初，經他策劃，俄羅斯芭蕾舞團和莫斯科藝術劇院首次來美國訪問演出，轟動一時。蓋斯特一直對東方的文化情有獨鍾，1916年，他幫助把音樂劇《朱清周》引到百老匯。前不久，他在倫敦時，去小劇院看了《王寶川》，印象深刻，誓言要把它引到百老匯，介紹給美國的公眾。不用說，對熊式一來說，那真是天大的好運氣！

蓋斯特不失時機，立即著手開始準備。

1935年8月31日，熊式一寫信給瑞娜·蓋斯特（Reina Gest）作自我介紹。「要是大西洋兩岸的安排工作進展順利，沒有任何意外的話，我希望在10月中旬與內子一起乘船出發，那時我將能榮幸地與您見面。」他告訴瑞娜：「蓋斯特在倫敦的時候，我們經常在一起歡度時光。我希望不久的將來，能重享這歡悅。」[51]

熊式一的職業生涯，其軌跡距離學術追求漸行漸遠了。幾個月前，他告訴尼科爾自己已經決定不去耶魯研究生院進修。尼科爾真心誠意地關心熊式一的研究，前不久還在表示想與他合作完成那畢業論文。聽到熊式一作了這個決定，尼科爾當然不無遺憾。但他仍然希望熊式一繼續博士研究生學業，不要徹底「放棄」中國戲劇論著

圖 6.10 美國百老匯製作人蓋斯特與熊式一
夫婦（由作者翻拍）

的計劃。他告訴熊式一，那課題是個大空白，亟需填補。「對此進行充分的闡述，非你不可。我認為，完成這部專著與你的創作生涯，應當可以並行不悖。」[52]

然而，尼科爾沒有能駕馭熊式一前行的軌跡走向。

10月26日，熊式一夫婦登上貝倫加麗亞號（*S. S. Berengaria*）遠洋郵輪，出發去紐約。

11月，瑪麗王后學院的學生名冊上，熊式一的名字被刪除了。他與博士學位擦肩而過，從此無緣。

註　釋

1　Allardyce Nicoll to Shih-I Hsiung, January 9, 1934, HFC.

2　"Shih-I Hsiung," Student Card, November 20, 1934, Main Library Archives, Queen Mary College, University of London.

3　Michael Sayers, "A Year in Theatre," *Criterion*, July 1936, p. 650.

4　"Play 11 Managers Refused Ran 2 Years," *Essex County Standard*, December 24, 1943; "Chinese Writes Better English Than English."

5　熊式一：〈後語〉，載氏著：《大學教授》，頁156–157。

6　Playbill of *Lady Precious Stream*, November 6, 1934.

7　"The Little, 'Lady Precious Stream,'" *Stage*, December 6, 1934.

8　Reginald Johnston to Shih-I Hsiung, December 5, 1934, HFC.

9　James Agate, "A Week of Little Plays," *Sunday Times*, December 2, 1934; "Artless Art, 'Lady Precious Stream' is Beauty Unadorned," *Queen*, December 19, 1934; A. E. Wilson, "Picturesque Chinese Play," *Star*, November 29, 1934.

10　Agate, "A Week of Little Plays."

11　E. A. Banghan, "Chinese Play in West End," *News Chronicle*, November 29, 1934.

12 Hugh Gordon Porteus, "A Chinese Magician," *The China Review* (January to March, 1935), pp. 29–30.

13 Ibid.

14 Shih-I Hsiung, handnote, unpublished, ca. 1935, HFC.

15 見 Anne Witchard, ed., *British Modernism and Chinoiserie* (Edinburgh: University of Edinburgh Press, 2015), pp. 1–11。

16 "Never Heard of a Mandarin," *Oxford Mail*, June 17, 1935.

17 鄭達：《西行畫記》（北京：商務印書館，2010），頁 82。

18 "A Chinese Evening," *Daily Sketch*, December 18, 1934; "A Chinese Entertainment," *Cork Examiner*, December 28, 1934.

19 蔣彝：〈自傳〉，頁 95。

20 "Garrick Notes," *Garrick Magazine* (March 1935), p. 1.

21 1936年，《王寶川》的舞台演出本出版發行；同年，英國中學的課本裏收錄了《王寶川》劇本的節選部分。

22 "Weekly Returns for *Lady Precious Stream* at the Little Theatre," report, November 25, 1934 to March 2, 1935, HFC.

23 I. M. Garton to Shih-I Hsiung, March 22, 1935, HFC.

24 Shih-I Hsiung to I. M. Garton, March 21, 1935, HFC.

25 這部短劇非常受歡迎，除有不少學校演出之外，英國廣播公司也曾數次播出。1956年，澳大利亞的刊物《戲劇與學校》（*Drama and the School*）亦有刊登。此劇的英文劇名為 *Mencius Was a Bad Boy*，它沒有中文譯本。熊式一有時稱它為《孟母斷杼》，有時為《孟母三遷》或《孟母教子》。見熊式一：〈良師益友錄〉，頁 2。

26 Fan Liya, "The 1935 London International Exhibition of Chinese Art: The China Critic Reacts," *China Heritage Quarterly*, no. 30/31 (2012), http://www.chinaheritagequarterly.org/features.php?searchterm=030_fan.inc&issue=030.

27 "Mei Lan-fang in Russia," *Christian Science Monitor*, April 27, 1935.

28 熊式一的藏品中有一幅徐悲鴻為他畫的素描肖像。據蔣彝稱，某雨天後，徐氏夫婦及蔣彝隨熊式一去劇院看《王寶川》，散場後他們一起乘汽車回家。蔣碧薇愛說俏皮話，無意中弄得熊式一心中不快。次日早上，徐悲鴻為了息事寧人，主動提出為熊式一畫一張素描肖像，頓時緩和了氣氛，大家都快活起來。見蔣彝：〈自傳〉，頁 97。

29 梅紹武：《我的父親梅蘭芳》（天津：百花文藝出版社，1984），頁 116。

30 Bernardine Szold Fritz to Shih-I Hsiung, March 4, 1935, HFC.

31 蔣彝：〈自傳〉，頁 100–101。

32 王長發、劉華：《梅蘭芳年譜》（南京：河海大學出版社，1994），頁 133；劉彥君：《梅蘭芳傳》（石家莊：河北教育出版社，1996），頁 288–289；謝思進、孫利華編：《梅蘭芳藝術年譜》（北京：文化藝術出版社，2010），頁 209。

33　梅蘭芳在1936年1月15日寫信給熊式一，其中提到：「基於當今形勢，倫敦之行暫難於實現。我想今後若仍要赴歐洲，我們仍可與布朗和科克倫先生合作。」見梅蘭芳致熊式一，1936年1月15日，熊氏家族藏。

34　Shih-I Hsiung to L. Leonidoff, November 16, 1935, HFC.

35　L. Leonidoff to Shih-I Hsiung, November 21, 1935, HFC.

36　利昂尼道夫曾經寫信給熊式一，說要是後者拒不給以答覆的話，他準備把這事交給律師處理。見L. Leonidoff to Shih-I Hsiung, October 29, 1936, HFC。

37　Gerda Schairer to Shih-I Hsiung, December 11, 1934, HFC.

38　何艾齡致熊式一，1935年9月10日，熊氏家族藏。《孟子》原文為：「何必曰利？亦有仁義而已矣。」

39　何艾齡致熊式一，1935年10月15日，熊氏家族藏。

40　熊式一致何艾齡，1935年10月22日，熊氏家族藏。

41　"Patrons of Play Are Announced," *China Press*, June 11, 1935, ProQuest Historical Newspapers: Chinese Newspapers Collection (1832–1953).

42　Bernardine Szold Fritz to Shih-I Hsiung, January 3, 1936, HFC.

43　"Shanghai Notes," *North-China Herald and Supreme Court & Consular Gazette*, July 3, 1935, ProQuest Historical Newspapers: Chinese Newspapers Collection (1832–1953).

44　〈學術界名流百餘人電賀戲劇家熊式一〉，剪報，1935年8月1日，熊氏家族藏。

45　"Chinese Playwright Takes Europe by Storm," *Time of Malaya*, September 7, 1935.

46　熊德輗致熊德海和熊德達，1950年1月15日，熊氏家族藏。

47　Dymia Hsiung, *Flowering Exile* (London: Peter Davies, 1952), p. 9.

48　"Little Black Plum Blossom Is Happy Now," *Daily Sketch*, October 16, 1935.

49　Anita Block to Rose Quong, December 1, 1934, HFC.

50　Anna May Wong to Shih-I Hsiung, July 19, 1935, HFC.

51　Shih-I Hsiung to Reina Gest, August 31, 1935, HFC.

52　Allardyce Nicoll to Shih-I Hsiung, April 8, 1935, HFC.

百老匯的明星

1935年10月30日，貝倫加麗亞號遠洋郵輪從英國駛抵紐約，當地的報紙爭相報道這條重要新聞。[1]郵輪上，載有價值160萬美元的黃金，還有一大批名人旅客，包括電影明星查爾斯·博耶（Charles Boyer）、梅勒·奧伯隆（Merle Oberon）、查爾斯·奧布里·史密斯（Charles Aubrey Smith），還有舞蹈家蒂利·洛西（Tilly Losch）等。他們大都身材高大，白膚碧眼，個個衣著時髦。熊式一夫婦倆是唯一的華人，所以特別引人注目。熊式一身穿褐色中式長衫，面目清秀，雙眼炯炯有神；他的夫人蔡岱梅，一身時髦的黑底繡花緞面旗袍，外面有時套一件皮大衣。他們與船上同行的旅客隨意聊天，自由自在的，毫無隔閡陌生感。

熊式一首次來紐約，將成為百老匯劇院舞台上第一位中國導演，執導百老匯第一部英文中國戲劇。他被冠以「中國莎士比亞」、「中國詩人」、「東方莎士比亞」。[2]同樣，蔡岱梅也喚起公眾無盡的想像。一份報紙的有關報道中，刊登了她的照片，與同船的蒂利·洛西和梅勒·奧伯隆的照片並排放置一起。左右兩位是耳熟能詳的超級巨星，蔡岱梅位於中間，儼然也成了明星。

紐約熱烈歡迎熊式一夫婦的來訪，每天都有介紹熊式一和《王寶川》的新聞報道。短短幾週內，有關的消息居然見諸於紐約報紙的頭版。一個華人劇作家，如此快速引起媒體關注，是很罕見的。[3]

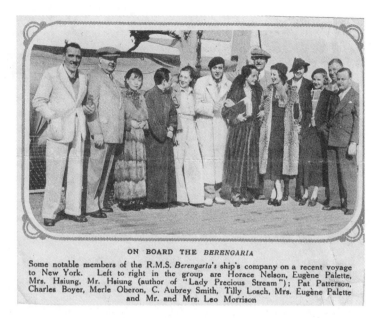

ON BOARD THE BERENGARIA

Some notable members of the R.M.S. *Berengaria*'s ship's company on a recent voyage
to New York. Left to right in the group are Horace Nelson, Eugène Palette,
Mrs. Hsiung, Mr. Hsiung (author of "Lady Precious Stream"); Pat Patterson,
Charles Boyer, Merle Oberon, C. Aubrey Smith, Tilly Losch, Mrs. Eugène Palette
and Mr. and Mrs. Leo Morrison

圖 7.1 1935 年 10 月，熊式一夫婦赴紐約，在百老匯上演《王寶川》。同船的旅客中
有許多著名的電影明星、舞蹈演員、導演編劇等，熊式一夫婦（左三、左四）是唯一
的華人。（由作者翻拍）

　　梅蘭芳1930年的美國之行，公眾依舊記憶如新。他在百老匯的
49街劇院和其他城市演出了一系列中國古典劇目，美國的公眾因此
得以觀賞到中國文化精髓京劇的神韻。梅蘭芳優美的身段、精湛的
演技，令觀眾大開眼界。熊式一這次來百老匯，計劃在布思劇院執
導《王寶川》。蓋斯特和熊式一為此悉心制定了一套策略：他們委託
梅蘭芳在上海設計訂製了雍容華麗的劇裝，特意請蘇州的刺繡高手專
門縫製。此劇的報道中，經常提及梅蘭芳和他設計的劇裝，梅蘭芳
因而成了《王寶川》的一個部分。他的魅力和名人效應，加上劇裝光
彩奪目的綢緞、栩栩如生的艷麗刺繡以及昂貴的造價，幫助抬高了這
齣戲的藝術和市場價值。

　　熊式一夫婦下榻的愛迪生酒店，坐落在時代廣場。1931年，酒
店落成開業時，愛迪生蒞臨慶典儀式，並親手點亮酒店的電燈。其
建築風格高雅時尚，屬於百老匯劇院區的豪華酒店之一。

AMONG THOSE PRESENT IN A BOATLOAD OF CELEBRITIES

TILLY LOSCH　　MRS. SHIH I. HSIUNG　　MERLE OBERON

圖 7.2 紐約的媒體大力宣傳,稱貝倫加麗亞號遠洋郵輪上「明星薈萃之一瞥」。左起:舞蹈家蒂利‧洛西、蔡岱梅和電影明星梅勒‧奧伯隆。(由作者翻拍)

　　熊式一夫婦抵達紐約後不久,溫德爾‧道奇(Wendell Phillips Dodge)寫信與他們聯繫,邀請他們和蓋斯特夫婦去墨麗山酒店(Murray Hill Hotel)共進午餐。道奇是很有影響力的作家和戲劇製作人,而且是燕京大學美國諮詢委員會成員。他和夫人在籌辦一場酒會和晚宴,正式歡迎熊式一夫婦。他告訴熊式一,燕京大學校長司徒雷登(John Leighton Stuart)博士恰好回美國,屆時也會被邀請一起參加。

　　1935年12月8日那天,墨麗山酒店的龐貝噴泉大廳作了精心布置,大廳內懸掛著古色古香的大紅燈籠,飛龍長卷,還有中美國旗。數百名上層政要名人,包括中國總領事,應邀出席,共聚一堂,歡迎熊式一和司徒雷登這兩位來自中國的嘉賓。酒會之後,賓客緩步移到隔壁宴會廳就餐。身穿中國傳統服飾的華人演員現場表演,晚宴上的內容,在本地電台作了轉播。晚宴結束,舞會開始,大家興猶

未盡,伴著音樂輕歌曼舞。道奇對這場活動感到十分滿意。他事後給熊式一的信中寫道:「毫無疑問,對中國,對閣下,對行將上演的《王寶川》,公眾已經留下了金燦的印象。」[4]

「鎢礦大王」李國欽是紐約華商鉅子,熱心公益,幾年前他曾協助華美協進社(China Institute),邀請安排梅蘭芳訪美。這次活動,他積極參與,是主辦委員會的委員,也出席了12月8日的晚宴,忝列主桌嘉賓席間。第二天,他給中國駐美大使施肇基寫了一封長信,提議在《王寶川》首演之前,再舉辦一場類似的大型晚宴,邀請近200名學術文化界的知名人士參加。他願意出資辦這場活動,並懇請施肇基大使撥冗光臨。他在信中寫道:

> 莫里斯・蓋斯特為蘇聯和意大利做過一件大好事,他把他們的戲劇藝術介紹給美國。據熊先生介紹,蓋斯特這次會全力以赴,確保演出一舉成功,我深信這應該對中國有益。這齣戲與眾不同,相當有意思。它一定程度上表現了中國哲學,但絕對彰顯了中國文化。它沒有其他那些美國人製作的中國戲劇或影片的腐臭味兒。為此,我們華人應當大力扶植。[5]

李國欽認為:「國內局勢如此,我總覺得應當竭盡全力抗禦外侮,不應該為一部戲劇而耗費時間和心思。但是轉念又覺得,也許現在正是讓世人了解我們祖國的大好時機。」他強調,《王寶川》宣傳中國文化和道德觀念,它在海外的成功是廣大僑胞的無上驕傲。海外華人必須抓住這一機會,向公眾展示中華民族「有深厚的文化底蘊,愛好和平,深明大義」,不應當受外族欺凌。[6]

李國欽組織的晚宴,後來於1936年1月底首場演出之後舉行。那天,嘉賓雲集,其中包括大學教授、文化學術界知名人士,還有其他社會各界的名人。

熊式一原計劃在紐約停留兩三個星期，1935年12月初回倫敦。蓋斯特已經事先做好安排，熊式一到紐約後，一週之內就可以面試選角，11月中旬開始彩排。但沒想到，招募建組不盡如人意，進展緩慢。年底聖誕節前，還沒有找到合適的主要演員，為此他一籌莫展。首演被一次又一次地推遲，先延到聖誕節，最後改到1月底，熊式一夫婦在紐約一共滯留了四個半月。

接二連三的推遲和日程改變，弄得熊式一十分頭疼。原先預定的在英國的社交活動計劃，只好取消或調整，因此引來相當的混亂。為了這些事，他不得不寫了許多信，解釋情況或修改計劃。即使在這種情況下，他還是不忘吹噓幾句。下面這封信就是一個比較典型的例子。在信中，他通知有關的組織人員，自己無法按原計劃出席活動。他作了解釋，既表示歉意，其中又少不了幾分得意：

> 我知道，你肯定會覺得我如此出爾反爾，太不近情理，但我實在是身不由己。管理公司決定推遲上演時間，比原定時間推遲了四個星期。他們在這裏對劇作者親自導演這件事吹得天花亂墜，我實在不忍心撇下他們，「一走了之」。[7]

有幾項十分重要的活動，熊式一因為遠在大西洋彼岸，無法親臨參加。1935年11月28日在小劇院舉辦的《王寶川》上演一週年慶祝活動，便是其中之一。毋庸置疑，那是一個有特殊意義的夜晚，對他來說，更是如此。過去的一年，他的人生和職業生涯發生了巨變。一年前，誰會想到他會一躍成為國際明星？他一定深感遺憾，無法脫身出席，否則絕對是一次大顯身手的機會。既然他不能去倫敦參加這個活動，他向組織方提議，如果可行，他願意準備好演講，

按弗立茲的說法，「全中國最適合扮演這個角色的」，非唐瑛莫屬。[13]
如果唐瑛能去百老匯演出，必定能引起轟動。

　　熊式一想方設法，選一位華人女演員加盟，這是有開創意義的
努力。自1920年代中期以來，美國的戲劇和電影中，開始偶爾出現
亞洲的影像，如百老匯戲劇《櫻花》（Sakura, 1928）、音樂劇《如果這
是叛國罪》（If This Be Treason, 1935），以及電影《大地》（The Good Earth,
1932）。但亞洲人普遍遭歧視，被認為是低下無能，亞洲人的角色基
本上都由白人演員扮演。《王寶川》在倫敦上演時，劇組清一色全是
白人演員，包括梅西·達雷爾、卡羅爾·庫姆、西婭·霍姆（Thea
Holme）這幾個扮演王寶川的主角演員。熊式一試圖在百老匯公演中
起用華人女主角演員，改變白人扮演黃種人的現象。黃柳霜很想參
與演出，可惜時間安排上有衝突，只好作罷。[14]因此，唐瑛成為最佳
最穩妥的選擇，她要是能在美國舞台上參加演出，那這齣戲會更加地
道純正。

　　可惜，唐瑛沒有接受邀請。她礙於家庭婚事等種種糾葛，難以脫
身成行。雖然一再勸說，但她依然堅辭。12月23日，她回電斷然拒
絕：「擬不復考慮。至歉。」[15]許多人為此深感惋惜。中國一家報紙甚至
說：要是唐瑛能出場，其影響和宣傳作用，「絕不亞於二十名大使。」[16]

　　蓋斯特和熊式一原先對唐瑛寄予厚望，她的決定弄得他們措手
不及，失望到極點，只好趕緊馬上重新找演員。幸好在開幕前一
週，他們選定了海倫·錢德勒（Helen Chandler）扮演女主角。錢德勒
年輕但很有天分，有豐富的舞台經驗。她八歲開始在紐約演戲，十
歲就登上百老匯的舞台。她曾在易卜生（Henrik Ibsen）的《野鴨》（The
Wild Duck）中成功扮演海特維格（Hedwig）和《哈姆雷特》中扮演奧菲
利亞（Ophelia）。她原已簽約，在百老匯另一家劇院的《傲慢與偏見》
（Pride and Prejudice）中扮演簡·貝內特（Jane Bennett）。蓋斯特專門出
面，為她解了約，並邀她的夫婿、英國演員布拉姆韋爾·弗萊徹
（Bramwell Fletcher）演薛平貴。

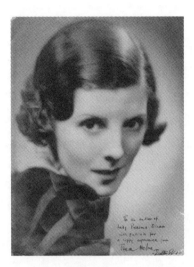

圖 7.3 英國戲劇演員西婭‧霍姆，曾飾演《王寶川》的女主角，後成為熊式一的好友。（熊德荑提供）

1936年1月27日晚上，等待已久的《王寶川》終於在布思劇院拉開了帷幕。

就在此前的一刻，蓋斯特夫婦特意給熊式一夫婦發來賀電，預祝演出成功：「祝願《王寶川》像丁尼生的『小溪』一樣，永恆長存。祝你好運。上帝保佑。」[17]丁尼生 (Alfred Tennyson) 是英國桂冠詩人，他的著名短詩〈小溪〉(*The Brook*) 描寫涓涓的溪流，穿山谷、越田野，流經石徑，淌過草坪，千里跋涉之後，匯入江河。「人們可能來來往往，而我永遠奔流向前。」詩人以磅礴的激情，豪放的筆調，讚頌那不折不撓、一往無前的拚搏精神，歌唱那嚮往光明、嚮往美好的高尚境界。蓋斯特以「小溪」作比喻，預祝並堅信，《王寶川》會一如湍急的河川，充滿活力，奔流不息，永恆長存。

首場演出，名人嘉賓雲集，座無虛席。銀行家約翰‧摩根 (John Morgan) 的女兒安‧摩根 (Anne Morgan) 看了之後，讚不絕口。她告訴蓋斯特：「《王寶川》這齣戲，即使等二十年，也值。」[18]《紐約世界電訊報》(*New York World-Telegram*) 記者驚嘆：「愉快動人，異國風味，與眾不同，耳目一新，新穎獨到，扣人心弦，引人入勝——《王寶川》就是所有這一切的總和。」[19]

百老匯充滿活力，生機勃勃，且兼收並蓄。《王寶川》首演的第一週內，百老匯的劇院裏，同時有二十多部戲劇在上演，還有十來部

音樂劇和七部電影。布思劇院附近的其他一些劇院，在演《傲慢與偏見》、《赤褐披風》（*Russet Mantle*）、《第一夫人》（*First Lady*）以及《禧年》（*Jubilee*），它們全都是新的戲劇。《王寶川》是唯一由亞洲作家創作執導的戲劇作品。

西方觀眾不熟悉京劇和中國戲劇的傳統慣例，為他們表演，面臨相當的挑戰。熊式一指出：「我們的戲，西方人難以理解。我們的戲底蘊極其深厚，那數百年的傳統、神祇的內容、我們對愛情的觀點，美國人是無法理解的，除非他們在中國長期生活過，或者看過很多、很多的中國戲。」[20]確實，百老匯對《王寶川》的宣傳中，較多的渲染東方色彩、異國情調。1930年代時，美國舞台上的華人形象，大多突出奇妙、怪異的特點，往往與龍的圖像相關聯，還經常附有扇子、燈籠之類的點綴。這些內容既令人欽佩、讚美，有時也難免為之厭惡或生畏。〈百老匯劇院指南〉中，對《王寶川》的描述就是一個頗具典型的例子。其使用的語言明顯具有東方主義色彩，《王寶川》被說成是一齣奇特、古怪、優美、誘人的戲，專供勇於冒險、追獵陌生異國情調的劇院觀眾享用。[21]

熊式一沒有去直接挑戰、抨擊那些觀點或說法。他刻意創新，多管齊下，針對觀眾的特點進行調整，確保《王寶川》演出的成功。他的策略行之有效，因為大部分觀眾都認為，《王寶川》雖然陌生，但容易欣賞，其異國情調令人著迷。

《王寶川》這部英文話劇中，保留了中國的風格，儘管原劇中的唱段被對話取代，武打技藝被動作表演替代。換句話說，它與西方的戲劇形式相吻合，但同時又令人聯想到幾年前梅蘭芳的京劇表演。舞台的布置簡而又簡。開場時，花園的場景中，一張椅子，旁邊綁著一根長杆，上面有些枝葉，代表樹木；左側是一張奇形怪狀的小桌子，代表巨石。扮演薛平貴的弗萊徹在做上馬、飛馳、下馬的動作時，手執馬鞭，代表那無形的坐騎。王夫人前往寒窰看望女兒王寶川時，在兩面旗幟中間緩步隨行，彷彿坐在馬車上似的。長棍上插

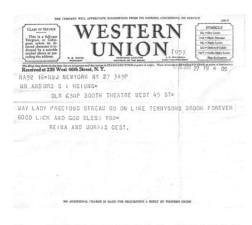

圖 7.4《王寶川》在百老匯首演前，蓋斯特發的賀電。（熊德荑提供）

著的旗幟代表馬車，上面繡有車輪，由隨從舉著。代表高山的布牆，兼而表示關隘。薛平貴單騎趕回中國經過城關時，布牆上舉，他從底下經過。觀眾在看戲過程中，必須不斷地運用想像，以便能看出台上更多的內容細節，他們必須積極投入，參與劇情的發展。

　　檢場人，對美國觀眾而言，是一個全新的現象。中國京劇舞台上，檢場人是必不可少的。他們負責更換道具，或者在演員假裝昏厥倒地時上前扶一把。他們身穿日常的服裝，遊動於舞台各方，雖然在舞台上，而且在觀眾的視線之內，但他們必須是被視而不見。在《王寶川》中，扮演檢場人的諾曼‧斯圖亞特（Norman Stuart）和傑西‧韋恩（Jesse Wynne），在舞台兩側等候，一旦有需要便立即衝到台上幫助移動桌椅、遞送馬鞭或長劍，或拋送墊子讓演員用來下跪。據說每場演出，他們搬動桌椅多達一百餘次，但這兩位演員，樂此不倦。空閒時，他們故意抽支煙，翻翻報紙，裝出一副百無聊賴的樣兒。觀眾事先就得到提醒，應當運用想像力把檢場人作為無形的存在。但結果卻恰恰相反，觀眾們饒有興趣地追隨這兩個演員的一舉一動，甚至咯咯發笑。檢場人這角色，本來就新奇，加上演員的誇張表演，非常逗笑，所以很受歡迎。傳統慣例與丑角滑稽的結合，增加了表演的娛樂性。

　　報告人是熊式一特意創設的角色。演出開始，報告人介紹場景和人物；演出過程中，解釋場景的更替銜接，或者講解中國戲劇和表演技法的基礎知識；劇末以幽默的語句結束。1930 年，梅蘭芳在美

國巡演時，特意邀請華裔舞台
新人楊秀參加，開幕之前用英
語作講解，介紹京劇技法和劇
情概要，幫助觀眾欣賞理解戲
的內容。《王寶川》比這更進了
一步，報告人的部分貫穿始終，
分量更重。他不算是劇中的一
個角色，卻是個「榮譽」成員，
是個評論解說員，是個翻譯人
員。報告人起到的作用至關重
要：他像一座橋樑，一個中介，
聯結觀眾與舞台表演，聯結中
國傳統文化和西方的現代劇院。

圖 7.5、7.6（右頁圖）《王寶川》在百老匯
演出的宣傳品（由作者翻拍）

　　百老匯演出期間，扮演報告人的是中國大使施肇基的女兒施妹
妹。[22]她在英國長大，從美國威爾斯利學院畢業，又去法國學習美
術，再回紐約開畫室。她在藝術上頗有天分，年僅26歲，已經在藝
術界嶄露頭角。首演前一週，熊式一懇切邀請她加入劇組，並訴之
以愛國情操：「你的參與，是為祖國效勞……這不是普通的表演。」[23]
施妹妹此前不久在倫敦剛看過《王寶川》的演出。熊式一如此誠意邀
請，施妹妹稍稍考慮了一下，馬上就答應了。她沒有任何舞台表演
的經驗，但全心投入，背台詞，參加排練。她雖然是第一次上台，
表現卻像個資深的演員。劇組的成員，除了她以外全都是白人。她
得到的評論最多、最好，成為該劇的亮點之一。她神態自如，穿一
身繡金的旗袍，顯得淑麗閒雅，儀態萬方。所有的評論家都齊聲稱
道。整個演出季，她一直參與其中。

　　施妹妹在舞台上的出現，引起轟動和驚嘆。她是位華人，但外
表截然不同於中國婦女那種目光呆滯、封建落後的刻板形象，更不是
那種淫蕩墮落、奸詐邪惡的「龍女士」。最令人驚訝的是，她說一口

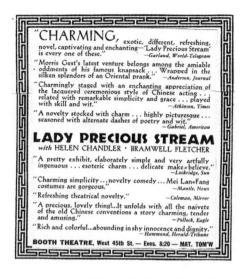

純正的英語，評論家個個為之折服，誇她的英語完美無暇。據說好萊塢因此看中了她，想慫恿她從影，取代紅極一時的華裔明星黃柳霜。

《王寶川》在百老匯的演出，特別是開演不久時，報界的評論毀譽參半。一些批評家表示失望，認為它無法與梅蘭芳的表演相提並論。有的公開承認，說自己想像力不夠，難以欣賞那些微妙精緻的細節部分。此外，中國戲劇的傳統和舞台佈景理念與美國觀眾有一定的隔閡。個別批評家不事掩飾，公然指責它為「貌似天真，故作姿態」。[24]有的乾脆哀嘆，「東方是東方」，西方人無法理解。[25]

除了上述那些負面的評論和反應外，正面的反饋和掌聲越來越多。評論報道基本上都認為，《王寶川》是「一部地道的中國戲劇」，它的簡潔難得一見，屬於「深思熟慮的簡約藝術」。[26]即使一些非常挑剔的批評者，也都承認，這部戲相當迷人，彌足珍貴。

在美國的幾個月裏，熊式一周旋於社會文化界，擴展自己的活動圈子和影響，風光無限。他喜歡拋頭露面，從來不會害羞或者怯場。他接受大量的媒體採訪，宣傳自己、宣傳《王寶川》，讓公眾了解中國文化。

美國全國廣播公司（National Broadcasting Company）為電台播音員設計準備了一份問卷，不知誰靈機一動，邀請中國劇作家「熊式一

博士」參與一試。1936年2月21日，《每日新聞》(*Daily News*) 記者約翰‧查普曼 (John Chapman) 公布了有關的問答，以饗讀者。他稱讚說，熊氏的回答聰明得體，十分詼諧。[27]

問：令尊從前是幹哪一行的？

答：家父是個自由自在的紳士。

問：尊父母希望您從事哪一行工作？

答：做人，我現在成人了。

問：您住在城市還是鄉村？為什麼？

答：我住在城市和鄉村中間，所以進城或者去鄉下都方便。

問：您認為什麼是百無聊賴？

答：我在唱歌的時候，那就是百無聊賴。

問：您認為哪一類運動或消遣最沒有意思，為什麼？

答：足球最沒有意思 —— 可能是我不踢足球的原因吧。

問：什麼情況下一齣戲會變成蹩腳戲？

答：我認為蹩腳戲在任何情況下都是蹩腳戲。

問：您喜歡做飯嗎？

答：在飢腸轆轆、家中空無一人的時候。

問：您最喜歡的是什麼菜？

答：餓得慌的時候，什麼菜都喜歡；不餓的時候，什麼菜都不喜歡。

　　戲劇俱樂部和文化機構，如紐約莎士比亞協會、巴爾的摩美國詩歌協會、戲劇喜劇俱樂部、戲劇論壇等，紛紛邀請熊式一作演講。他還去哥倫比亞大學、紐約大學、賓夕法尼亞大學作有關中國文學和劇場的講演。1936年2月底，紐約上州的聖勞倫斯大學舉辦婦女學生組織會議，學生們對熊式一充滿敬仰之情，熱情邀請這位「傑出的演講家」出席並演講。會議「圓滿成功，激動人心」，其中一個重要的亮

點就是熊式一的演講。此外，熊式一還去費城的本傑明·富蘭克林研究所，作題為〈富蘭克林在中國〉的報告，並將他的中文譯本《自傳》作為禮物，贈送給所方留存。

曾經在加里克劇院導演《王寶川》的梁寶璐，1935年回上海之後，記者紛紛採訪她，並提了一個許多人百思不得其解的問題：為什麼《王寶川》能在海外一炮走紅？梁寶璐輕描淡寫地答道：「那是熊式一的幸運！」[28] 熊式一看到報載的消息，心中憤憤不已。到紐約後，一次他與蔡岱梅作為貴賓去參加某大型宴會，他在發言中借用了梁寶璐的話。他的原意是以此作為自諷和自謙，沒想到效果驚人。他原來心中的不快，煙消雲散。下面是他的敘述和反省所得：

　　那天的主持人，在飯後就請出席的貴賓，一一站起來，讓大家瞻仰他們的風采，聆聽他們的言論。他們都是那時候的風雲人物，主席要每人談一談他成功的秘訣。這令他們很為難。在這種場合，一兩千人之中，藏龍臥虎，當然其中大有飽學之士，早已成功之人。發言的嘉賓，決不能在短短的幾句話之中，自誇其成功之道。差不多都是說：他們沒有什麼秘訣，又不便說自己比別人更下了多少功夫，更不能說是得天獨厚，或者是讀書更多，學問更好，閱歷更廣，經驗更富等等！都只能勉勉強強的說幾句謙虛的客套話，加上一些引人發笑的陳腔濫調。輪到我的時候，差不多可講的話全讓他們先講的講盡了！我在這危急存亡的關頭，幾乎要站起來道歉，只說我無話可講的時候，忽然想起了梁小姐，好像忽然逢見了救苦救難的觀世音菩薩一樣。她所說的那句耿耿在我心頭放不下去的話：「那是熊式一的幸運」真是救了我逃出苦海！

　　我於是簡簡單單老老實實的直說：《王寶川》的成功，實在全是幸運，幸好我挑選的演員，都十分了解而且誠心誠意合作；「不求文章高天下，只求文章中試宮」，這次幸好各報紙的評劇先生都一致讚揚推薦，最幸運的是西方觀眾都對於這齣和他們所一向欣賞絕不相同的外國劇，完全能接受且特別欣賞。在座的人有很多都是演員和劇評人，他們聽見我的話特別高興。其中以《一月十六黑夜謀殺案》(*Night of January 16th*)一劇之主角，愛德門·伯利茲(Edmund Breese)，尤其欣賞我這簡短的言詞。當主席請他致詞的時候，他竟說自己一無可說之處，只是生平沒有遇見過像熊某這種劇作家，把自己的成功，謙推為幸運，把獲到的好評，歸功於演員！他大大的稱讚了我之後，一句別的話也不提就坐下了。主席不肯放過他這麼一位紅得發紫的名演員，再要他起來多談幾句，他一再的推辭，不肯再講話。後來經不住大家熱烈的鼓掌催促，他再起身重新聲明，他再說也沒有別的話可說，只是要大家知道熊某這種作家，是千載難逢世界上少見的人。

　　這次的場面，給了我一個深刻的教訓！我前未曾想到，梁小姐這麼一句當初我認為是不夠交情的話，使我得到了如此意外的收穫！嗣後我常常深省，凡是逆耳之言，不管你認為它是忠告也好，譏諷也好，你都要把它再思再想，總要記得我當初不知道梁小姐是我一位難逢難遇的益友……[29]

　　熊式一與作家、演員、製片人、出版商、經紀人等建立了廣泛的聯繫。到紐約沒多久，熊式一夫婦去文學代理人南寧·約瑟夫(Nannine Joseph)家喝茶，應邀參加的是一小組「具有影響力」的人物，其中包括賽珍珠和她的新婚夫婿、出版商理查德·J·沃爾什(Richard J. Walsh)。[30]熊式一結識了他們夫婦倆，成了朋友。他尊敬賽珍珠，其描寫中國農村生活的小說《大地》贏得1932年度的普立茲

獎。同樣，賽珍珠也很尊敬熊式一，她給戲劇批評家奧利弗‧塞勒（Oliver M. Sayler）的信中提到熊式一，其敬仰之情，一覽無遺：

> 我真的很樂意這麼說，我認為《王寶川》是一齣美輪美奐的戲。熊博士的確是個天才，他能很好地把握古代中國戲劇的氛圍，他也是個藝術家，能剔除令西方觀眾生厭的方方面面，同時又保留下那些基本的形式、精美的表現、優雅的環境。[31]

熊式一在美國訪問期間，親眼目睹了種族歧視，為此而深感震驚。他知道華人和亞裔在美國受歧視，但他沒有料到會遇到猶太人受歧視的事。1936年2月間，他應邀去費城參加晚宴。宴會地點位於費城的「主線區」（"Main Line"），屬於僻靜的上流社會富人區。那天，蓋斯特沒有接到邀請，儘管他大名鼎鼎，被譽為「《王寶川》的小爸爸」和「百老匯的菩薩」。熊式一事後才發現，那是因為蓋斯特是蘇俄猶太人，而猶太人在1930年代遭到歧視。[32]

《王寶川》幫助促進西方對中國文化價值和中國現代女性的了解與欣賞。它突出強調了王寶川的堅毅、忠貞、智勇、獨立。原劇《紅鬃烈馬》中，王寶釧是古代中國典型的賢惠女性，薛平貴遠征西域，她獨守寒窰，苦苦等待，一別18年之久。薛平貴偕重婚妻子代戰公主返回時，王寶釧沒有任何嫉妒或怨恨，反而客氣地歡迎代戰，稱她為「賢妹」，感謝她多年來照顧薛平貴。王寶川卻不同於此，她聰明、鎮靜、堅定、自信、富有同情心，並且有自己的主張。關鍵時刻，她幫助薛平貴，甚至作出重要的決定。原劇中，王寶釧下令對十惡不赦的魏虎處以死刑，以解心頭之恨；熊式一的新劇中，魏虎作惡多端，理當嚴懲不貸，但王寶川出面干預，讓他免去了死刑，改以杖責四十軍棍。

通過《王寶川》，熊式一向美國的公眾提供了一個了解中國女性的新視角。在20世紀初的幾十年間，中國經歷了快速的變化，青年

女性接觸到西方的現代思想和價值。她們與男性一起接受教育，參與社會活動，追求職業和理想，經濟上獨立。她們大膽、自信，有文化、有思想。在一些大城市，青年婦女可以自由戀愛，離婚也不再是奇恥大辱。熊式一敦促美國公眾仔細認識一下中國女性，從不同的角度思考女權主義。他認為，中國婦女最大的優點是寬恕，這一點在王寶川身上得到體現，特別是她與父母、夫婿、姐夫的關係。自由和平等固然重要，溫柔卻是力量的來源。換言之，溫柔與力量並不互相排斥。他甚至宣稱，中國婦女對她們的社會角色感到滿意，甘於承擔「家中女王」之責任。[33]美國當時經濟不景氣，失業率居高不下，就業市場偏於優先男性。婦女不能公開要求工作權益，許多婦女別無選擇，只好待在家裏。熊式一的言論為公眾提供了些許慰藉，沒有任何人表示反對，也沒有哪個批評家對此質疑或反駁。

《王寶川》在百老匯的演出，將蔡岱梅推上了國際舞台。她聰明、謙虛、優雅、有魅力，陪同熊式一出席各種社會文化活動，新聞報道中常常有她的照片和介紹。她接受記者採訪，談中國的文化傳統和文學實踐、中國詩歌的創作、文學潮流、商品市場對文學品味的影響、近當代女作家的崛起等等。通過蔡岱梅，公眾看到中國新一代女性在走向現代化、走向世界。她們再也不是那些裹著小腳、百依百順的舊時代婦女。蔡岱梅受過大學教育，自信、穩重、有膽識。她才30歲，已經是五個孩子的母親，還出版過兩本詩集。從她的身上，公眾看到了與王寶川類似的素質，甚至有人稱她為「現代的王寶川」。[34]

值得一提的是，在百老匯演出《王寶川》，為中國的抗戰也出了一臂之力。1935年12月9日，北平上萬名學生組織大遊行，要求國民黨政府停止內戰，聯合抗日。12月18日，美國中華之友在紐約德拉諾飯店舉辦盛大晚宴，歡迎方振武將軍。方振武曾任安徽省政府主席，是赫赫有名的軍事將領、抗日英雄。美國中華之友舉辦的晚宴有許多社會知名人士參加。恰好熊式一在紐約，所以執行秘書長

J·W·菲利浦 (J. W. Phillips) 親自致函，邀請他光臨，並懇請他加入籌委會。12月底，紐約的華人團體也紛紛特設筵席，如中華總商會、溯源堂、中華公所等。其中，中華總商會在當地華文報紙上登廣告，宣布12月31日除夕在旅順樓歡宴，招待「抗日英雄方振武將軍、中國戲劇家熊式一夫婦及台山女子師範校長陳婉華女士」，希望眾會員「踴躍參加，共表歡迎」。確實，《王寶川》幫助並增進西方世界對中國的「同情和理解」。[35]《洛杉磯時報》(Los Angeles Times) 載文指出，此劇的成功，會贏得美國公眾的同情，中國古代文化的「復興」，「會讓日本難以對付，比蔣介石的機關槍的威力更大」。[36]

1936年3月14日晚上，羅斯福總統夫人帶著她的幾個孩子一起去觀賞《王寶川》。她很喜歡這齣戲，誇它「迷人，有趣，含蓄，服飾華麗，令西方人大開眼界」。演出結束之後，總統夫人上台向劇組人員致謝。熊式一事先讓夫人蔡岱梅去附近的唐人街準備了一份點

圖7.7 1936年3月14日，羅斯福夫人在百老匯觀看了《王寶川》演出，並上台與演員施妹妹、熊式一夫婦，以及製作人蓋斯特合影。(熊德荑提供)

心，作為禮物。蔡岱梅剛出國不久，不了解西方的文化習慣，她未作任何包裝，直接把這點心送給了總統夫人。總統夫人平易近人、毫無架子，她欣然收下了禮物，拿在手中，與熊式一夫婦、蓋斯特、施妹妹一起合影留念，這珍貴的一刻得以保存了下來。

25

3月18日，熊式一夫婦啟程返回倫敦。熊式一通過秘書通知普萊斯，他計劃趕回倫敦，出席《王寶川》第500場公演。他還精心安排了晚宴，由蔡岱梅擔任司儀，他們已經邀請了中國大使，晚宴是中餐。[37]

3月30號，星期一，晚宴隆重舉行，慶祝第500場演出，暨熊式一出師百老匯凱旋歸來。晚宴的菜單琳琅滿目，包括蛋花蘑菇湯、葱烤龍蝦、雞片蘑菇、油炸豬肉、雞絲蔬菜麵等等。每一道菜名都安插進《王寶川》中有關內容的名字，如「油炸西涼國豬肉」和「雞絲蔬菜寶川麵」。這別出心裁的設計，增添了許多驚喜和趣味，成為席間賓客的雜談佐料。

在英國，1935年全年演出的戲僅兩部：《王寶川》和《風風雨雨》（*The Wind and the Rain*），後者在倫敦已經連續上演了992場。1936年2月底，《風風雨雨》突然宣布停演。這一來，《王寶川》成了倫敦上演的戲中持續最久的一齣了。

3月初，在紐約，《王寶川》移到49街劇院，繼續又演了八個多星期，直至4月25日演出季結束為止。百老匯的第一部中國戲劇於三個月內共上演了105場。與此同時，在大西洋對岸的倫敦，它已經演了近550場。

註 釋

1　"Beauty, Brains and Gold Here on Berengaria," *Daily News*, October 31, 1935.

2　"Hsiung: Broadway's First Chinese Play Director," n.p., ca. March 1936; "A Man and Wife in the News," *Christian Science Monitor*, December 4, 1935.

3　Ibid.

4　Wendell Phillips Dodge to Shih-I Hsiung, December 19, 1935, HFC.

5　K. C. Li to S. K. Alfred Sze, December 9, 1935, HFC.

6　Ibid.

7　Shih-I Hsiung to Christine [last name unknown], November 16, 1935, HFC.

8　Ibid.

9　蔣彝撰寫的介紹中國繪畫的英文作品，書名為 *The Chinese Eye*，直譯是《中國眼》。作者在其精裝版的書面上，用隸書字體題寫的中文書名為《中國畫》。

10　Shih-I Hsiung, "Preface," in Yee Chiang, *The Chinese Eye* (London: Methuen, 1935), p. vii.

11　Ibid., pp. ix–x.

12　熊式一致唐瑛電報，1935年12月，熊氏家族藏。

13　Bernardine Szold Fritz to Shih-I Hsiung, January 3, 1936, HFC.

14　Eve Liddon to Shih-I Hsiung, October 29, 1935, HFC.

15　唐瑛致熊式一電報，1935年12月23日，熊氏家族藏。

16　Bernardine Szold Fritz to Shih-I Hsiung, January 3, 1936, HFC.

17　Reina and Morris Gest to Shih-I Hsiung, telegram, January 27, 1936, HFC.

18　"Fashion and Intelligent," *Daily Mirror*, January 29, 1936, HFC.

19　Robert Garland, "'Charming' the Word for Chinese Drama," *New York World-Telegram*, January 28, 1936.

20　"Shakespeare of the Oriental Lands Here," *New York Evening Journal*, October 30, 1935.

21　"Broadway Theatre Guide," *New York Amusements* 15, no. 6 (February 1, 1936), p. 5.

22　又名「施蘊珍」或「施美美」。

23　Martha Leavitt, "From College to Stage Career," *Herald Tribune*, February 9, 1936.

24　Percy Hammond, "The Theaters," *New York Herald Tribune*, January 28, 1936.

25　原句引自英國詩人魯德亞德‧吉卜林 (Rudyard Kipling) 的短詩：「Oh, East is East, and West is West, and never the twain shall meet」（東是東，西是西，兩者永遠不相遇）。

26　Arthur Pollock, "Lady Precious Stream," *New York Herald Tribune*, April 5, 1936.

27　John Chapman, "Mainly about Manhattan," *Daily News*, February 21, 1936.

28　熊式一:〈良師益友錄〉,頁5。熊式一當初推薦梁寶璐,讓她在加里克劇院執導《王寶川》的排演,為她提供了一個在英國實踐的好機會。梁寶璐很努力,公演十分成功,熊式一也甚為滿意。沒過多久,梁寶璐回國,在上海工部局女子學校教英文,恰逢萬國藝術劇社排演《王寶川》,她應邀去作了指導。報紙上報道宣傳時,卻張冠李戴,說她曾在英國執導《王寶川》幾百場等等。梁寶璐非但沒有糾正此錯誤的說法,還把《王寶川》的轟轟烈烈歸結為一時幸運所致。熊式一為此耿耿於懷,認為她如此說話,「太不夠朋友」,見熊式一:〈良師益友錄〉,頁5。

29　同上註,頁6–7。

30　Nannine Joseph to Shih-I Hsiung, November 7, 1935, HFC.

31　Pearl S. Buck to Oliver M. Sayler, March 5, 1936, HFC.

32　"Oriental Play Reincarnates Old China," *New York Evening Journal*, March 23, 1936; Nina Vecchi, "The Very Model of a Modern Impresario," *Daily Eagle*, April 5, 1936; 熊德荑訪談,2013年4月15日。

33　"America Leads as the Land of Romance, Declares Dr. S. I. Hsiung," *American*, February 9, 1936, E-3.

34　"They Parted in China, the Result Was a London Play," *Ceylon Observer*, April 26, 1936.

35　"I feel too that it must help in giving us sympathy for and understanding of your country—about which we have in this country so little that is really first hand." M. M. Priestley to Shih-I Hsiung, March 13, 1935, HFC.

36　*Los Angeles Times*, December 27, 1935.

37　Eve Liddon to Nancy Price, March 5, 1936, HFC.

八
美妙的戲劇詩

　　20世紀30年代，電影和戲劇相互競爭，越演越烈。好萊塢勢頭十足，傳統的劇場戲院面臨嚴峻的挑戰。不過，銀幕和戲劇舞台其實並非絕對相互排斥，水火不相容。不少演員在銀幕和舞台上都得以一展身手，同樣，劇作家們也努力打破藩籬，嘗試新的媒體，力圖靈活創新，適應時代變化。

　　現代媒體的誘惑，實在是不可抗拒。熊式一對好萊塢影片一直情有獨鍾，過去幾年中，他在尋找將《王寶川》搬上熒幕的可能，但苦於沒有機會。

　　從美國回英國後不久，報上便傳出消息，說熊式一寫了一部電影劇本，內容是關於一位青年華人藝術家從英國回故鄉，與戀人喜結良緣的故事。據新聞報道，這部電影將製作三個版本，其中之一用英語對話，供應英國市場；另一個用中文對話，供應中國各大城市；還有一個版本是無聲電影，專供中國一些內陸城鎮，那裏的放映場所缺乏音響設備。這一切，與碧珠電影公司有關。著名電影明星雷歡是該公司的業主，最近剛投資20,000英鎊，而且改建了梅德韋攝影棚。據稱，雷歡將親自飾演男主角，影片「以隆重的東方婚禮結尾，場景蔚為壯觀」。[1]1936年5月間，熊式一告訴路透社，說劇本的寫作已經完稿，只需要定一個好標題就行了，他對這部影片的前景相當樂

觀。媒界稱譽他為「中國電影製片和發行的先驅人物」，電影公司預
言「這部影片會在中國各地大受歡迎」。[2]

在此期間，羅明佑與熊式一聯繫，探索在西方的電影發行製作方
面進行合作的可能。1930年，羅明佑組建了聯華影業公司，任公司總
經理。他雄心勃勃，要拍攝製作高質量的中國電影，以好萊塢模式開
創發展中國的電影業。聯華影業公司辦得生機盎然，一度成為30年
代中國電影托拉斯。羅明佑製作的無聲電影《漁光曲》(1934)，參加
1935年莫斯科國際電影節而獲獎，成為第一部在國際電影節上獲獎
的中國故事影片。羅明佑找到熊式一，請他幫忙在歐美尋找發行
商。1936年1月，熊式一從美國發電報給秘書，安排在倫敦的電影學
院和邦德會場放映《漁光曲》。這部影片力圖逼真地反映中國勞苦大
眾的現實生活，但它顯得過於西方化，其中西方的音樂背景貫穿始
終，電影既沒有英文配音，也沒有提供任何概要說明。結果，這次
活動並沒有引起太大的反響，倫敦電影協會的觀眾成員沒等到放映結
束就先行退場離開了。[3]

那年春天，羅明佑再度與熊式一接洽。聯華的新影片《天倫》
(1935)已經與派拉蒙影業公司(Paramount Pictures)簽了有關在美國發
行的合同。著名製片人道格拉斯・麥克萊恩(Douglas MacLean)將為
這部影片「作一些編輯，並配上最佳音樂」，決心要讓它一鳴驚人，
超過美高梅公司(MGM Studios)製作的《大地》。羅明佑認為，要是
熊式一能入盟搭檔，那無疑是一個絕佳的商機。他建議，他們倆各
投入一半資金，由熊式一擔任公司董事長。他強調，相對戲劇作品
而言，電影院更具影響，也更受歡迎。憑藉羅明佑在好萊塢影界的
人脈關係，配上在戲劇界「負有盛名」的熊式一，兩人聯手合作，必
定能「相得益彰，事半功倍」，十拿九穩可以賺錢。總之，這件事於
「當事雙方和公司都有益，可以名利雙收」。[4]

當時聯華公司資金短缺，其攝影棚因日軍轟炸慘遭破壞，而且
影片的票房收入不足。這些情況，羅明佑在信中隻字未提，熊式一

完全蒙在鼓裏。其間，羅明佑好幾次敦促熊式一匯款，作為電影製片投資。6月間，熊式一又幫忙安排在倫敦放映了一次《漁光曲》，但觀眾的反應相當冷淡。

沒過多久，聯華影業公司轉手，羅明佑被迫卸任。熊式一和羅明佑再沒有進一步討論合作計劃，此事結果不了了之。

第八屆摩爾溫戲劇節於1936年7月25日開幕。翌日，星期天，首場演出《聖女貞德》(*Saint Joan*)，慶祝蕭伯納八十壽誕。戲劇節前後持續了一個月，演出的節目包括《王寶川》、《簡愛》(*Jane Eyre*)、《海沃斯牧師寓所的勃朗特姐妹》(*The Brontës of Haworth Parsonage*)、《秘密婚姻》(*The Clandestine Marriage*)，還有蕭伯納的《聖女貞德》、《賣花女》(*Pygmalion*)、《岩石上》(*On the Rocks*) 等三部戲。

摩爾溫戲劇節的頭一個星期，熊式一都在場。不用說，熊式一這位「充滿活力的小個兒」成了眾人獵奇的主要目標，他也因此得以近距離地接觸蕭伯納和其他文學巨匠，對他們有了更深的了解。一天，大家讓蕭伯納談談自己早年奮鬥成名的經歷，他「坦率」地承認，說自己當年攻擊莎士比亞和戲劇舞台，「無非是為了謀生而已」。[5]「我們要拚命去攻擊舊戲劇，否則舞台上怎麼會有我們的戲劇上演的機會呢！」有人便問他，這樣豈不是泄露天機、宣布了自己的秘密嗎？蕭伯納回答道：「這不算什麼，我還有更多大陰謀沒有告訴你們呢！」[6]

熊式一與蕭伯納一樣，喜歡批判文學作品，他常常直抒己見，甚至會毫不猶豫地直言批評蕭伯納。他有自己獨到的見解，往往有悖於流行的看法，但他總能說出一套令人信服的理由。事實上，他心裏有數，坦率犀利的批評能立時見效，引起注意。許多粉絲把《聖女貞德》捧為蕭伯納的頂峰傑作，熊式一卻不以為然。在他看來，劇中的奧爾良少女「沒完沒了地高談闊論，像蕭伯納一個模樣」，其實

圖 8.1 左起：熊式一、蓋斯特、蕭伯納和溫迪‧希勒（Wendy Hiller）在第八屆摩爾溫戲劇節。希勒在《聖女貞德》中演女主角，《王寶川》也是戲劇節演出的劇目之一。（熊德荑提供）

這人物應當是「一個多行動、少言論的女性」。[7]他的觀點與大部分批評家不同，他宣稱，蕭伯納的早期作品才是地道的「戲劇藝術傑作」，但它們被湮沒了，因為那些嘮嘮叨叨、高談哲學大道理的晚年作品都被誤認為最偉大的舞台藝術。[8]他語出驚人，說蕭伯納是個偉大的思想家、偉大的哲學家、偉大的演說家，他在這些方面的才能，甚於戲劇方面的造詣。[9]

梅蘭芳前一年到倫敦訪問時，帶了一把古銅拆信刀，作為禮物送給了熊式一。這次熊式一去摩爾溫時，隨身帶著，轉送給蕭伯納，作為八十壽禮。事後，一天，他與夫人在街頭散步，見蕭伯納迎面過來，從口袋裏掏出一枚一先令硬幣，笑著對蔡岱梅說：「熊夫人：我請您做證人。那一把中國古銅拆信刀，是我現在給了熊先生一個銀幣買的。」熊式一聽了，懵裏懵懂的，隨後才恍然大悟，原來西洋人有古俗，如果朋友之間送刀子，他們的友情就會被割斷的。於是，他欣然收下了那枚硬幣，他和蕭伯納之間的友誼一直持續未斷。[10]

　　熊式一的《西廂記》英譯本於1935年秋季出版。《西廂記》是中國傳統戲劇的經典作品，對後世文學，特別是明清才子佳人小說，產生過重要影響。書生張珙上京赴考，寄宿山西普救寺，與崔相國的千金崔鶯鶯邂逅，一見鍾情。崔相國新近剛病故，鶯鶯伴母親扶柩回鄉，在寺中西廂借住。叛將孫飛虎聞訊，率兵圍寺，欲強奪崔鶯鶯為押寨夫人。母親崔夫人出於無奈，宣布說，誰要是能發兵解圍，退得賊兵，就把女兒許配給他。張生急函知己舊友「白馬將軍」杜太守求救。杜太守接信，即刻發兵，幫助他們解危脫了險。不料，崔夫人食言，拒絕女兒與張生成婚，聲稱鶯鶯已經與鄭尚書的公子訂了婚。張生痴情，深感失望，相思成病；鶯鶯早已暗生愛慕之情，為此也大為怨恨，但苦於無奈。紅娘見義勇為，協助他們暗通書信，安排兩人秘密幽會。後來，崔夫人察覺了其中私情，紅娘無所畏懼，為張生和鶯鶯辯解。崔夫人只好勉強應允婚事，但要求張生立刻上京應試，須金榜題名，方可迎娶鶯鶯。張生在長亭與鶯鶯揮淚惜別，遠赴京城，發奮苦讀。「上賴祖宗之蔭，下託賢妻之德」，一舉及第，奪得首魁狀元。他衣錦榮歸，與鶯鶯成婚，有情人終成眷屬。

　　《西廂記》的原始創作，可上溯至唐代元稹的傳奇小說《會真記》（又名《鶯鶯傳》）。金代董解元將故事擴展，寫成了長詩〈西廂記諸宮調〉，其中作了不少重要的修改，並設計了一個幸福圓滿的結局。十三世紀時，王實甫又據此創作了雜劇《崔鶯鶯待月西廂記》，該劇的詩文委婉含蓄，精麗無比，故事情節絲絲入扣，人物性格鮮明生動。數百年來，《西廂記》一直是中國最受歡迎的經典作品。不過，這一劇作有多種版本存世，每種版本又都不盡相同。熊式一的翻譯，主要依據金聖歎的批本，參考了其他16種最佳版本。正因為此，他在英譯的過程中面臨相當的困難。《王寶川》是根據《紅鬃烈馬》作的改編，是一部為英國觀眾重新編創的劇作；而《西廂記》的英譯，則是

一項極具耐心的細緻翻譯工作。據熊式一自述,駱任庭收藏的中文古代典籍十分豐富,他每天去駱任庭的寓所,在他的私人圖書樓裏埋首工作,字斟句酌,細細推敲,「常常每天伏案八九小時,筆不停,心不停的逐字逐句——有時逐字逐字推敲翻譯……」[11]前前後後11個月,終於完成了全書的翻譯。

熊式一將譯稿寄給茹由。1935年2月,他在出版協議書上簽了字。根據協議,梅休因出版社同意出精裝版,包括印製十幅精美的木刻版畫。書名為《普救寺西廂記情史》(*Romance in the Western Chamber of a Monastery*),後來改為《西廂記》(*The Western Chamber*)。熊式一把這本譯著敬獻給駱任庭,以致謝意。

熊式一馬上與艾略特(Thomas Stearns Eliot)聯繫,請他為《西廂記》寫一篇序言。熊式一隨信寄贈《王寶川》和《孟母三遷》,作為自我引薦。他在劇本上題簽,自謙道:這「兩本拙作,不足掛齒」。他告訴艾略特,梅休因出版社準備下個月出《西廂記》,這部詩劇已經贏得著名學者拉塞爾斯·艾伯克龍比和邦納米·杜白瑞(Bonamy Dobrée)的讚譽。「如果您能撥冗惠賜短序,本人則無任感荷。」[12]艾略特在費伯出版社(Faber and Faber)任職,是20世紀現代主義文學運動的中心人物,他的詩作《J·阿爾弗雷德·普魯弗洛克的情歌》(*The Love Song of J. Alfred Prufrock*)和《荒原》(*The Waste Land*)被尊奉為英美現代派的里程碑作品。可惜,艾略特彬彬有禮地回絕了熊式一的請求:「我只是在極個別特殊的情況下才替人寫序,最近我就拒絕了兩次類似的邀請,其中之一是我們出版社的圖書。正因為此,我如果破例應允的話,那等於是違反了自己的諾言。」[13]熊式一轉而與愛爾蘭詩人、諾貝爾獎得主威廉·葉慈(William Butler Yeats)聯繫,請他寫序,但再次遭到了拒絕。

熊式一沒有氣餒。最後,戈登·博頓利(Gordon Bottomley)為《西廂記》寫了序言。博頓利是詩人和劇作家,他對中國悠久的戲劇傳統表示高度的讚賞,他認為,中國的戲劇傳統之所以能完整保留至今,是因為它沒有去追求時尚潮流。博頓利指出了《西廂記》與《王寶

川》兩部劇本之間一些相似之處：

> 這兩齣戲中，都有類似的描繪……
> 有中國生活美麗如畫的一面；有差
> 不多類似的社會階層家庭場景、軍
> 事干預，還有東方生活中常見的基
> 本儀式。最重要的是，這兩部戲都
> 圍繞著有關宰相的賢淑千金下嫁貧
> 寒這麼一個中心問題。[14]

圖 8.2 熊式一翻譯的英文版
《西廂記》書影（由作者翻拍）

博頓利還指出，《西廂記》的抒情特徵之所以存在，主要依賴高超的文學手法和音樂元素。他強調，熊式一為這部英譯劇本作的前言「迷人、精緻、詩意濃郁」，戲劇界必然會欣喜萬分，受益匪淺，會因為接觸到這西方世界難得一見的傳統慣例而大開眼界。[15]

《西廂記》的翻譯，精到細膩，熊式一本人也深以為豪。譬如，第二本第四折《琴心》中，張生依照紅娘安排，獨自在屋內彈撥琴弦，聊表內心眷眷情愫，並借此試探鶯鶯，尋覓知音。夜深人靜，皎月當空，鶯鶯到花園裏燒夜香。由於母親賴婚，她心悶幽恨，一肚哀怨。忽而聞得琴聲順風繚繞入耳來，以下是她的唱段：

> 【天淨沙】是步搖得寶髻玲瓏。是裙拖得環珮玎咚。
> 是鐵馬兒簷前驟風。是金鈎動，吉丁冬嚮簾櫳。
> 【調笑令】是花宮。夜撞鐘。是疏竹瀟瀟曲檻中。
> 是牙尺翦刀聲相送。是漏聲長滴響壺銅。
> 我潛身再聽，在牆角東。原來西廂理結絲桐。
> 【禿廝兒】其聲壯，似鐵騎刀鎗冗冗。其聲幽。似落花流水
> 溶溶。其聲高。似清風月朗鶴唳空。其聲低。似兒女語小窗中
> 喁喁。[16]

片段中，劇作家運用排比的手法和奇特的意象，層層疊疊，有聲有色，靜中寓動，借景寫情，難怪金聖歎稱此為「千古奇絕」。[17]熊式一的譯文，與原文相符，意境、物象、音調、節奏兼顧，可謂信達雅。他頗以為得意，在好幾個場合念誦了這段英譯文字，並且在《人民國家劇院雜誌》(*People's National Theatre Magazine*)和《詩人自選詩集》(*Poets' Choice*)中刊載。[18]

熊式一此前給J‧B‧普里斯特利(John Boynton Priestley)的信函中曾提起這本新作，字裏行間流露出他的自豪感。「我的下一部劇作《西廂記》已經付梓，它遠勝過前一部作品，但願它不至於讓我丟臉。」[19]《西廂記》的英譯本問世之後，巴蕾邀請熊式一到他家裏共進午餐。巴蕾高度讚揚這部戲劇，認為那是「他記憶中讀過的最好的劇本」。[20]熊式一動身去美國之前幾天，曾寫信告訴尼科爾，說蕭伯納對《西廂記》作了如下的評論：

> 我非常喜歡《西廂記》，比之喜歡《王寶川》多多了！《王寶川》不過是一齣普普通通的傳奇劇，《西廂記》卻是一篇可喜的戲劇詩！可以和我們中古時代戲劇並駕齊驅。卻只有中國的十三世紀才能產生這種藝術，把它發揮出來。[21]

熊式一對此欣喜若狂。他說這是「最佳不過」的讚詞。[22]他每次提到英譯《西廂記》時，總會引用這段評語，其影印件也被多次複製使用。

熊式一真心認同蕭伯納的看法，就藝術成就而言，《王寶川》確實難以企及《西廂記》。但熊式一愛與蕭伯納開開玩笑，一次，他在文章中這麼寫道：「想必我的讀者早已看得出來，我對這兩齣戲的意見，一向都是這樣想法的。可是現在我一定要坦坦白白的承認，我一發現蕭伯納的意見和我的完全相同時，我覺得我一定錯了！我們大家都知道，蕭伯納決不肯說大家所期望的話，他也從來不喜歡和別人表示同意！我之所以認為他和我同意時，我一定錯了，這正是尊重他

的旨意而已⋯⋯」[23]據熊式一稱，蕭伯納聽了這些玩笑話，非但「不以為忤」，反而還很「欣賞」。[24]

精裝版書套內側，有一段介紹《西廂記》的文字，很可能出自熊式一的手筆：

《王寶川》的劇本和小劇場的舞台演出都獲得了空前的成功，一位著名的倫敦評論家寫道：「熊先生明確無誤地告訴我們，那不過是一部大眾商業劇，我們因此都在琢磨，中國傳統戲劇的頂峰之作究竟有多高明。」《西廂記》是熊先生專門為此選擇的一齣戲。在中國，這戲直到最近一直被官方視為淫戲遭禁，因為其中有一個片斷，描寫雲雨私情，遣詞花艷，細述床第之歡。儘管如此，這部戲有幾千種版本，傳統文人對那些曲文熟記在心——大概是因為其語言清麗之故。這是一部東西方確確實實邂逅相遇的愛情故事。[25]

圖 8.3 梅休因出版社有關《王寶川》和《西廂記》的宣傳廣告。其中，複製了蕭伯納有關這兩部戲的評論手跡。（熊德荑提供）

可惜，《西廂記》銷路不好，出版之後並沒有引起轟動，報上有關的書評屈指可數。倫敦市民都在關注行將開幕的中國藝術展。茹由事先就有預感，他說，這部劇作不會像《王寶川》那樣廣受歡迎。[26]借用中國的一句老話：陽春白雪，曲高和寡；下里巴人，和者甚眾。其實，熊式一在紐約長期滯留，也多多少少負有一定的責任。例如，他沒能出席福伊爾午餐會（Foyles Literary Luncheons），那是倫敦一年一度的重大盛會，幫助推廣和促銷新書。借用梅休因書局主任J‧艾倫‧懷特（J. Alan White）的話，由於他這麼一次「叛逃行為」，圖書銷售為之付出了代價。當初《王寶川》出版之後，供不應求，出版商趕緊推出第二、第三版，而《西廂記》出版了八個月之後，大部分的書還積存在倉庫裏。[27]儘管如此，懷特還是抱有希望，他認為只要哪天這戲上演了，就馬上會有轉機。換言之，它要是能搬上舞台，定能促銷。[28]

熊式一想方設法，四處尋找上演機會。其實，《西廂記》出版之前，查爾斯‧科克倫已經明確表示有此意向。但他的允諾結果只是「空中樓閣」。科克倫告訴熊式一說，那是他讀過的「最美麗的劇本」，他準備挑選幾個「倫敦舞台上最偉大的明星」擔任角色，甚至打算花750英鎊製作服裝。後來，熊式一發現，科克倫之所以如此鍾情這部戲，是因為巴蕾說它是一個「很棒的劇本」，並建議他上演。[29]科克倫試圖招募明星演員約翰‧吉爾古德（John Gielgud）和費雯‧麗（Vivien Leigh）任主角，但吉爾古德拒絕了邀請，他認為，這樣的好戲「必定失敗」，而「《王寶川》一類的爛戲總是能成功」。[30]科克倫本來滿腔熱情，聽了這一番話，如當頭一盆冷水，於是擱了幾個月，最後改變了主意。到那時，《西廂記》已經失去了寶貴的時機。有幾家小型劇院原先曾表示有興趣上演的，也不再願意進一步考慮了。

1936年春天，新聞媒體有報道說中國在準備上演這齣戲，整套班子全都選用中國演員。「清一色中國演員，純正地道的英語。」「用英語演出，十足的中國韻味。」為此，他們開始在香港、上海、北京

各高校物色演員，重點考慮英語和戲劇專業的人員。[31]不久，又有消息說男女主角演員已有人選，分別由昆劇名角顧傳玠和王黛娜扮演。熊式一準備安排先在上海演出，隨後率領劇組去紐約和倫敦。熊式一還透露，梅蘭芳已經答應幫助訓練男女演員。該劇將專門配製傳統中國音樂，去倫敦和北美巡演時，還會有樂隊隨行。

<p style="text-align:center">֎֎֎֎֎֎֎֎֎֎</p>

1936年，英國的業餘劇社蓬勃發展，備受矚目。業餘劇組激增，全國共計二千七百餘家，業餘男女演員多達二十萬人。除了大城市外，大量的地方城鎮沒有專業劇院，業餘團體積極填補了這些空白。許多戲劇團體在夏天去戲劇聯盟（Drama League）或者負責簽發表演許可證的塞繆爾‧弗倫奇公司（Samuel French），了解新出的年度戲劇目錄。《王寶川》成為五部最受歡迎的劇目之一。

《王寶川》為熊式一帶來財運和聲望。他的版稅來源很多，包括每星期小劇院和後來薩沃伊劇院（Savoy Theatre）結算的收入。1935年4月到1936年4月，他的收入總計908英鎊，繳納的所得稅為54英鎊17先令3便士。這比英國國民的平均收入高得多，英國1930年代的平均收入是200英鎊，一套三居室的房子價格約350英鎊。

4月13日，《王寶川》轉到西區薩沃伊劇院上演。薩沃伊劇院剛裝修一新，富麗堂皇，共有1,200個座位。但是，普萊斯對這個選擇並不滿意。她一向「竭力反對大型劇院」，因為大劇院會「扼殺戲劇」，一些原本不至於遭此厄運的戲，一進大戲院，就一命嗚呼。普萊斯認為《王寶川》所以成功，其秘密就在於它的「精緻和魅力」，在小劇院得以完美體現。她去薩沃伊劇院看了演出後，抱怨連天，說這麼一部「美麗精緻」的戲「變成了一齣啞劇」，其中那些「偷天換日」、「插科打諢」的細節都沒有得到她的批准，她發誓要全部刪除掉。她深感遺憾，當初沒有去找一家小型劇院繼續上演《王寶川》，她決定

在聖誕節期間趕緊把它重新撤回小劇院。她祈禱《王寶川》平安無事，不至於一命嗚呼，回天無術。[32]

《王寶川》在薩沃伊劇院上演，共計225場，總算平安順利，倖存了下來。

1936年11月底，《王寶川》又回到小劇院，繼續演出。喬伊斯·雷德曼（Joyce Redman）主演，熊式一扮報告人。可惜，票房的收入不及預期。第一週的收入如下：

11月24日，星期二，8英鎊16先令1便士

11月25日，星期三日場，13英鎊19先令8便士

11月25日，星期三夜場，17英鎊0先令3便士

11月26日，星期四，10英鎊14先令0便士

11月27日，星期五，24英鎊2先令0便士

11月28日，星期六日場，31英鎊4先令7便士

11月28日，星期六夜場，37英鎊19先令1便士

收入總計為143英鎊15先令8便士，遠遠低於兩年前首次上演時的票房收入。那時，第一週總收入為224英鎊0先令6便士，隨後便直線飆升到每週550英鎊，甚至590英鎊的穩定收入。為此，普萊斯直言不諱：「對這次開演，我深感沮喪，可我們還是得力爭佳績。」[33]

演出權和財務問題變得日益複雜，有時甚至相當雜亂，熊式一決定聘請專業機構來幫助管理。他請R·戈爾丁·布萊特（R. Golding Bright）負責處理《王寶川》的專業劇團和國際權利事務。1936年2月，他與塞繆爾·弗倫奇公司簽署了合約，負責經營此劇在大英帝國範圍內業餘劇團的演出權。在此之前，截止於1936年1月14日，英國的27家專業和業餘劇團（小劇院除外）付給他的演出版稅共計382英鎊18先令9便士。塞繆爾·弗倫奇公司付給他600英鎊作為預付版稅，至1940年末餘額軋平；1937年6月，該公司又給他6,000美元，作為美國演出的預付版稅。四年之後，那筆餘額減至2,140美元。[34]

　　《王寶川》持續演出接近800場，經久不衰，可見其生命力頑強，普萊斯為之不勝感慨。兩年前，誰都不會相信這齣戲能持續上演三個星期。自那時候起，許多名演員都會毫不猶豫地接受這戲中的角色任務。共有六十多名演員扮演了劇中的主要角色，八名女演員扮演女主角。

　　1936年秋天，蓋斯特再次把這部戲帶回美國，參加第二季演出。從9月25日到聖誕節，他們在羅徹斯特、芝加哥、克利夫蘭、辛辛那提、底特律、波士頓、費城等地公演。男女主角演員分別由威廉·哈奇森（William Hutchison）和康斯坦茨·卡彭特（Constance Carpenter）扮演，除個別演員外，劇組基本上是原班人馬。巡演的組織安排絲絲入扣，各地演出均受到熱烈歡迎，觀眾的熱情和興趣持續不衰。對於那陌生的中國戲劇傳統，幾乎沒有什麼抱怨。相反，媒界給予大量好評，感謝蓋斯特再次把這一齣古老的戲劇帶來美國，參加新季演出。《芝加哥美國人》（*Chicago American*）刊載的阿什頓·史蒂文斯（Ashton Stevens）的報道，比較典型地反映了這種態度：

> 由於語言和戲劇技巧方面的障礙與神秘，我們當年虔誠地前往梅蘭芳神殿膜拜，結果如隔霧看花，不知其所以然。《王寶川》這部戲則完全相反。對我們來說，理解欣賞《王寶川》，十分容易，就像理解觀賞《大地》一樣。像觀賞《天皇》（*The Mikado*）一樣的簡單。[35]

　　9月25日到26日，在羅徹斯特的演出，票房收入為932.75美元；12月21日到26日在費城的演出，票房收入為4,838.93美元。巡演中最成功的，是9月28日至10月10日在芝加哥哈里斯劇院（Harris Theatre）舉辦的16場演出，其票房收入總數為19,969美元。熊式一所得的演出版稅，扣除了佣金、所得稅、雜費之後，共計915.65美元。

　　熊式一積極倡導和平，呼籲世界各國支持中國抵抗日本侵略。中國的局勢令人擔憂。江西是共和黨和國民黨軍隊的爭奪之地。此前，蔣介石非但沒有去抗擊日軍入侵，反而發起五次大圍剿，力圖徹底扼殺江西中央蘇區的共產黨勢力。毛澤東領導紅軍，被迫戰略轉移，進行了歷史性的兩萬五千里長征，於1935年10月，在陝西延安建立了蘇維埃根據地。共產黨呼籲各黨派、組織、部隊團結一致，同仇敵愾，抗日救國。抗日救亡運動深得人心，迅速在全國蔓延。但蔣介石堅持反共立場，拒絕加入抗日聯合陣營，繼續推行其攘外必先安內的政策。

　　無論在歐洲還是在世界其他地區，人們都憂心忡忡，密切注視世界上一系列急速發展的局勢。國際聯盟沒有能有效地調查處理滿洲事變，顯得軟弱無力，無法威懾制止肆無忌憚的侵略者，也不能提出並實施和平方案。與此同時，國際聯盟的主要成員英國，在國際政治舞台上似乎失去了「世界霸權」。1935年10月，意大利入侵並佔領了埃塞俄比亞；1936年3月，希特勒（Adolf Hitler）派遣軍隊，重新佔領了德國西北部萊茵蘭的非軍事區；兩個月之後，意大利軍隊大搖大擺地進軍位於非洲的亞的斯亞貝巴。7月17日，西班牙內戰爆發，希特勒調遣飛機，與意大利轟炸機一起，支持西班牙佛朗哥（Francisco Franco）為首的叛軍武裝勢力。

　　1936年7月，世界信仰大會在倫敦舉行。世界各地不同宗教信仰的人們聚集一堂，旨在促進團結合作，「給予共同理解和相互讚賞的團契。」[36]東西方許多著名的神學家、哲學家、學者參加了這一盛會，包括鈴木大拙、薩瓦帕利·拉達克里希南（Sarvepalli Radhakrishnan）、阿卜杜拉·約素福·阿里（Abdullah Yusuf Ali）、J·S·威爾（J. S. Whale）、猶大·L·馬格內斯（Judah L. Magnes）。熊式一在開幕式上致歡迎詞，還發表了一篇關於中國儒學及其傳統的長篇講演。他引用《論語》中的內容，說明儒家思想在中國的廣泛影響，備受推崇。熊式一借此機會，展示自己對《論語》和儒家思想瞭如指掌。他的發言幽默生動，結尾部分振奮人心：

孔子傳道授業的軼事，不勝枚舉，但他的教學思想實際上與基督教的信念或世界上其他偉大哲學的理念十分相似。他們的目標只有一個，那就是教導大家如何處事為人。正如孔子所說的：「四海之內皆兄弟也。」這表明我們不僅得和睦相處，而且我們所有的一切都是共通的。[37]

9月初，世界和平大會在布魯塞爾舉行。那是一場全球性的爭取世界和平運動，為了喚起各國民眾，支持國際聯盟力爭和平的努力。來自世界上35個國家的4,000名代表出席了大會。《每日新聞報》（Daily Sketch）刊登的照片中，除了熊式一，還有蔡岱梅、蔣彝、陸晶清，他們帶著隨身行裝，在利物浦街車站候車，照片下的標題為：「他們為和平而戰」。他們穿戴整齊，一身西服，作為列席代表，與

THEY FIGHT FOR PEACE

WHILE the world's leaders bluster and threaten w of the world continue the difficult and anxious gling to establish peace. Boycotted by governments, abused in much of the Press, the delegates attending tional Peace Conference at Brussels represented the

圖 8.4 「和平列車的乘客」，《每日新聞報》的報導（1936年9月）。（由作者翻拍）

「和平列車上其他約500名乘客」同行，前去布魯塞爾參加盛會。[38]蔣彝除了《中國畫》之外，還出版和展出了其他不少書畫作品，已經赫赫有名。陸晶清的丈夫王禮錫是位詩人、散文家和文學編輯，還是很有影響的社會活動家。他們五個人都住在上公園街50號，在二樓和三樓的公寓裏。王禮錫積極參與和平大會的活動，這次作為中國代表團成員，在開幕式上發表講話。他激情昂揚，呼籲國際社會關注中國的民族危機；他堅定捍衛中國人民反抗日軍侵犯的努力，呼籲國際社會給予同情和支持。[39]

⌘⌘⌘⌘⌘⌘⌘⌘⌘⌘

熊式一在準備中國之行，他和蔡岱梅已經訂妥了一等艙船票。1936年12月4日，他們搭乘維爾代伯爵號意大利遠洋郵輪，從意大利熱那亞出發。他想回國看望家人和朋友，去家鄉南昌看看，順便觀察一下國內的局勢。他正在創作一部有關中國當代歷史的劇本，他想利用這次中國之行收集一些資料。另外，他將要去上海製作《西廂記》，並處理一些下一年劇組去倫敦演出的細節安排。

有一件頗為蹊蹺的趣事，值得一提：熊式一在倫敦通用汽車公司買了一輛福特V8汽車，而且在上課學習駕駛。汽車無疑是速度和摩登的象徵，但擁車的奢華並不能保證提供便利。奇怪的是，熊式一即將啟程回國，為何要多此一舉，自尋煩惱？通用汽車公司提供駕駛課程，並明文規定要是客戶未能通過路試，公司將「回購」該汽車。後來，熊式一果真沒有通過路試。[40]10月，他與經銷商聯繫，要求把車退回。但是，這車有過碰撞，車身的油漆、車輪、車門都有大量的損壞，需要修理，費用不菲。熊式一通過律師，與通用汽車公司接洽談判，這事延宕了近一年半，到1938年3月才總算得以解決。

註 釋

1 "British Studio to Produce Chinese Film by Author of 'Precious Stream,'" *The China Weekly Review*, July 25, 1936.

2 "Chinese Films for England," *Hindu*, May 22, 1936.

3 Eve Liddon to Shih-I Hsiung, January 7, 1936, HFC.

4 羅明佑致熊式一，1936年4月29日，熊氏家族藏。

5 Shih-I Hsiung, "Through Eastern Eyes," in *G.B.S. 90*, ed. Stephen Winsten (London: Hutchinson, 1946), p. 197.

6 熊式一：〈談談蕭伯納〉，頁94。

7 同上註。

8 同上註。

9 Hsiung, "Through Eastern Eyes," pp. 198–199.

10 熊式一：〈談談蕭伯納〉，頁98。

11 同上註，頁97。

12 Shih-I Hsiung to T. S. Eliot, n.d., HFC.

13 T. S. Eliot to Shih-I Hsiung, May 22, 1935, HFC.

14 Gordon Bottomley, "Preface," in Shih-I Hsiung, trans., *The Western Chamber* (London: Methuen, 1935), pp. xxxiv–xxxv.

15 Ibid., pp. ix–xii.

16 金聖歎：《金聖歎批本西廂記》（上海：上海古籍出版社，1986），頁138–139。

17 同上註，頁136。

18 "Poems from the Chinese and The Western Chamber," trans. Shih-I Hsiung, *People's National Theatre Magazine* 1, no. 13 (1934), p. 10; Hsiung Shih-I trans.,"A Feast with Tears" and "Love and Lute," in *Poets' Choice: A Programme Anthology of the Poems Read by Their Authors at the Poetry Reading in the Wigmore Hall, September 14th, 1943*, ed. Dorothy Dudley Short (Winchester: Warren & Son, 1945), pp. 37–38.

19 Shih-I Hsiung to J. B. Priestley, March 19, 1935, HFC.

20 Shih-I Hsiung, "Afterthought," in Shih-I Hsiung, *The Professor from Peking* (London: Methuen, 1939), p. 182.

21 熊式一：〈談談蕭伯納〉，頁98；Shih-I Hsiung to Allardyce Nicoll, October 22, 1935, HFC.

22 Shih-I Hsiung to Allardyce Nicoll, October 22, 1935, HFC.

23 熊式一：〈談談蕭伯納〉，頁98。

24 同上註。

25 Hsiung, trans., *The Western Chamber*, dust jacket.

26 J. Alan White to Shih-I Hsiung, April 26, 1935, HFC.

27 1960年代，哥倫比亞大學出版社推出《亞洲經典作品譯叢》(*Translations from the Asian Classics*)，由漢學家狄培理 (William Theodore de Bary) 任主編，其中包括熊式一的譯作《西廂記》。據狄培理在〈序言〉中介紹，這些都是「代表亞洲思想和文學傳統的重要著作」，是西方「有教養人士必讀的書籍」。叢書所選的譯本都必須「既適合於大眾讀者，又宜於專業人士」。梅休因1938年出版的熊式一譯《西廂記》屬於「極少數合乎此標準的」譯本，當時已經絕版。夏志清為這次再版作了〈評論導讀〉。見Willian de Bary, "Foreword," in *The Romance of the Western Chamber*, trans. Shih-I Hsiung (New York: Columbia University Press, 1968), p. ix。

28 J. Alan White to Shih-I Hsiung, January 2, 1936, HFC.

29 Hsiung, "Afterthought," in *The Professor from Peking*, pp. 180–181.

30 "Prof. S. I. Hsiung, Author of 'Lady Precious Stream,' Gives Talk in Colony," *South China Morning Post*, ca. May 1955. 熊式一自稱，他反對由約翰‧吉爾古德和費雯‧麗任主角，他認為他們無法完全勝任飾演華人的角色。見 Playbill of *Lady Precious Stream*, Hong Kong, April 6, 1986, HFC。

31 Hsiung, "Afterthought," in *The Professor from Peking*, p. 183;〈記《王寶川》和《西廂記》〉,《南京晨報》，1936年4月23日。

32 Nancy Price to Shih-I Hsiung, April 17, 1936, HFC.

33 R. Golding Bright, accounting document, December 5, 1936, HFC; Nancy Price to Shih-I Hsiung, November 30, 1936, HFC.

34 Samuel French to Shih-I Hsiung, June 28, 1937 and July 24, 1940, HFC.

35 Ashton Stevens, "No Chop-Suey Is in This Chinese Play, but Caviar, Hummingbird's Nest," *Chicago American*, September 29, 1936.

36 Francis Younghusband, "Foreword," in *Faiths and Fellowship*, ed. A. Douglas Millard (London: J. M. Watkins, 1936), p. 9.

37 Shih-I Hsiung, "The Teachings of Confucius and His Followers," in *Faiths and Fellowship*, ed. Millard, p. 259.

38 "Passengers for the Peace Train," *Daily Sketch*, September 4, 1936.

39 "China's Way to Salvation," *Sunday Times*, September 27, 1936.

40 熊式一學車時，邀請一位朋友坐車上隨行。但他剛開了一條馬路，那朋友就讓熊式一趕緊停車，說他不想坐了，堅持要下車，因為車子撞到路邊，實在太可怕。那朋友直言相告：「我的生命比我們的友誼更重要。」熊式一後來也再沒有開過車。見熊德荑訪談，2014年12月27日。

九
衣錦歸鄉

　　1936年底，是個多事之秋。國內的局勢危如累卵，人人都惶恐不安，似有大難即將來臨的預感。

　　12月初，蔣介石飛去西安，設行轅於臨潼華清池，召見高級將領，密商第六次大圍剿，企圖一舉消滅紅軍。東北軍將領張學良對蔣介石攘外必先安內的政策素有不滿，他與楊虎城對蔣力諫，試圖說服他改變政策，停止剿共，聯合抗日。但他們的意見遭到拒絕。於是，張學良與楊虎城便密謀決定兵諫，12月12日凌晨拘捕了蔣介石，力圖逼迫蔣介石聯共抗日，這就是震驚中外的西安事變。此後兩個星期中，軍政各方進行了緊張而又微妙的周旋和談判。中共和張學良抓住這一機會，敦促蔣介石放棄他的政策，停止內戰，組織統一聯合政府，一致抗日。12月25日中午，蔣介石由張學良陪同，乘坐飛機離開西安赴洛陽。在機場，他表示接受這些條件，並發表口頭協議。翌日，他從洛陽飛抵南京。

　　原先一觸即發的局勢，似乎突然得到了緩解。但危機遠未結束，隨之而來的平靜，其實只是大災變之前片刻的寧謐。

　　12月28日中午，維爾代伯爵號遠洋郵輪駛抵上海。熊式一夫婦返華的行程，前前後後花了整整一個月的時間。媒體事先沒有作太多的宣傳報道，去招商局中棧碼頭迎接的，只有幾位好友，包括梅蘭

芳、歐陽予倩、劉海粟夫人成家和等。熊式一夫婦被接送去市中心的國際飯店入住。

熊式一載譽榮歸的新聞不脛而走。中外記者聞訊匆匆趕去,當天下午就有記者前往採訪。報紙上出現一系列有關的報道:〈熊式一昨抵滬〉、〈熊式一載譽歸來〉、〈熊式一訪問記〉、〈在記者包圍中〉,還刊有熊式一夫婦與梅蘭芳、成家和的合影。

熊式一好客,喜歡與媒體打交道。他住的503號房間,一早就有記者和熟人前來造訪。熊式一穿著睡衣,熱情招待。賓客絡繹不絕,但熊式一毫無倦意,他談笑風生,侃侃而談,不厭其煩,有問必答。後來,因為有一位報社女記者來採訪,他才趕緊脫下睡衣,換上了一件深青色的西服。12時,歐陽予倩來電催著去赴宴,他不得不暫時告一段落。

熊式一向大家介紹了《王寶川》的寫作和演出情況。除了英國已經上演大約850場,在美國也演了近300場,每週8場,每場有數百名觀眾。據稱,明星李麗·吉舒和菲·貝恩特(Fay Bainter)都想參演,但考慮到戲的內容與她們的音質,結果只好選用了其他演員。還有記者向熊式一打聽《王寶川》成功的秘訣,他莞爾一笑,回答說:「這也許是命運吧!」[1]

熊式一透露說,他在海外著力於將中國文化介紹給西方,首先完成了通俗劇《王寶川》的改編,又英譯了文學劇《西廂記》,下一部作品是現代劇《大學教授》。該劇本通過一位大學教授的政治生涯,反映中國近二、三十年間社會政治的發展變化。這次回國,他可以有機會親眼目睹國內的局勢動態和近況,也可順便為這一齣新劇本搜集一些材料。

熊式一計劃元旦後回江西探親,還想去南京看看。翌年3月間再回上海,籌備《西廂記》和《大學教授》的演出,5月份啟程返回英國。

梅蘭芳特意為熊式一配備了一輛汽車，供他在上海期間使用。熊式一的日程排得滿滿的，除了戲劇社團的活動外，還得出席各種各類的宴請、聚會、應酬。他下榻的國際飯店，坐落在靜安寺路上，由匈牙利建築師拉迪斯勞斯‧鄔達克（Ladislav Hudec）設計，1934年6月竣工正式開業。這座24層高的摩登高樓建築，超過了外灘附近的沙遜大廈，成為上海第一高樓，並享有「遠東第一樓」之美譽。1936年3月9日，卓別林途經上海時，梅蘭芳出面在國際飯店舉辦歡迎茶會，招待卓別林。這次，為歡迎熊式一回國訪問，梅蘭芳又特意在國際飯店舉辦跳舞晚會。

1937年1月4日下午5時許，梅蘭芳夫婦與主賓熊式一伉儷一起，在14樓舞廳門口恭候嘉賓。梅蘭芳一身西裝革履，熊式一則中式穿戴。舞廳的中央，懸掛著一隻銀色紙紮的大鐘，底部射出淡淡的紅光。正前方舞台上，醒目的紅色英文大字「Happy New Year」。別致優雅的布置，配上舒緩的西方音樂，喜氣洋洋，一派濃郁祥和的節日氣氛。賓客款款而至，約二百多人，多是各界名流和明星藝術家，可謂群賢畢至，包括胡蝶夫婦、林楚楚夫婦、葉恭綽、錢新之、黃任之、楊虎、董顯光、朱少屏、劉海粟、歐陽予倩、余少培、鄭振鐸、黃源、杜月笙、虞洽卿、李煜瀛、胡政之、汪伯奇、蕭同茲等等。[2]影星胡蝶第一個踏進舞池，劉海粟興致勃勃與她共舞。兩個小時以後，客人們才漸漸散去。

翌日，上海地方協會舉行新年茗談會，會長杜月笙主持並致詞賀年，歡迎新會員。駐美大使王正廷和熊式一也列席，並先後發言。熊式一與大家分享了他創作《王寶川》的經過和心得，最後他說：「我從國外回來。卻有點感想，就是我們要在海外宣傳國光，應該用全國力量去推動，個人的言行，也是特別的謹慎，對於外國文字，尤須有深切研究。」[3]

熊式一在上海的訪問，時間雖短，卻是一次難忘的經歷。半個世紀後，每憶及此，他的心中仍然能感覺溫馨的餘韻：

> 1936年回國來接家小——那時只有五個孩子——一進國門，大家把我看成國際聞人，政學各界大為歡迎，似乎令人有平步青雲之感！當時也有一兩位同行，認為他著作等身，對於以一齣戲成名的人，頗有微詞，不過大作家和林語堂之流，極力推崇，使我畢生心感！[4]

在熊式一的記憶裏，笑語和讚譽聲中，也間雜著冷言冷語。確實，儘管社會各界包括林語堂、梅蘭芳、胡蝶、劉海粟等名人，對熊式一和他的創作成就讚美有加，但負面的報道和評論在所難免。同行相嫉，文人相輕，加上有些人不了解情況，憑臆想作一番評判。有報道說，熊式一原先不過是淪落潦倒的一介文人，山窮水盡，無奈之下出走異國，沒想到居然名利雙收，一舉成為「光耀1936年文壇的驕子」。[5]有的認為他靠賣弄噱頭獲得成功，無非是騙騙碧眼兒而已。「拿聲色去炫惑人，已經失去藝術的價值，而是一種罪惡了！而且在一個動盪的騷擾的局面中拿脫了時代性的聲色去炫惑人，自然更是為識者冷齒的勾當。」[6]

反對的意見中，最出名的恐怕要數洪深。1936年7月，他在《光明》半月刊上發表題為〈辱國的《王寶川》〉一文，批評指責熊式一的《王寶川》，認為它喪失民族氣節，劇末對西域代戰公主的人物處理，顯然是引清兵入關的「吳三桂主義」。洪深是左派戲劇批評家，一貫強調宣傳戲劇藝術的社會政治功能，大力鼓吹政治劇。他的這篇文章，影響非常大。在他看來，《王寶川》經過熊式一的「胡亂更改」，「已不復是一齣中國戲，而是一部摹仿外國人所寫的惡劣的中國戲與摹仿美國的無聊電影出品」。[7]他以賽珍珠的《大地》為例，認為小說中

阿蘭那種唯唯諾諾、百依百順的中國舊女性形象，僅僅是迎合西方讀者的口味，無視中國現代社會中女性獲得解放和轉變的現實；而《王寶川》犯了類似的錯誤，為了恭維討好外國人，負面地反映並歪曲了中國的歷史。[8]

洪深的批評偏激，而且過於政治化。他甚至在英文月刊《中國評論週報》(*The China Critic*)上發文，攻擊《王寶川》宣傳中國古代一夫多妻制的傳統陋習，對王寶川容忍西涼公主侵犯婚姻，大加撻伐。[9]他沒有看過整部劇本，不了解劇中新添或修改後的細節。他沒有能仔細把它與《紅鬃烈馬》作比較，僅僅根據部分內容，道聽途說，借題發揮，斥之為「荒謬絕倫」、「稀奇胡鬧」、「故意的把人生虛偽化」等等。[10]其實熊式一作了一些重要的修改，包括安排公主在劇末出現，添加了外交大臣這一角色，說了幾句台詞後，與代戰公主一起退場，既增加了喜劇的成分，又避免了重婚這一問題，讓西方觀眾易於接受。

記者在上海採訪熊式一時，提到了相關的批評，特別是〈辱國的《王寶川》〉一文，熊式一作了如下的直接回答：「那篇文章，題目倒是很嚇人的哩！」[11]他認為，洪深無疑是愛國的，有自己的見解，但那些評論，用於《王寶川》卻不盡合適。熊式一的態度十分冷靜，並未過分的感情用事或者斷然全盤否定。

> 我認為，東方與西方是有不同的，舊文化好的為什麼不應該推崇和稱道呢？假使推崇和稱道舊的成就和傳統的生活就是看輕與忽略新的事物與現代精神，那麼辱罵蔑棄舊的成就與傳統生活就是推崇和稱道新的事物與現代精神了嗎？我絕不忽略與看輕新的事物與現代精神，只要確實是中國的，只要是好的。[12]

1930年代的中國，由於社會政治形勢和抗日民族主義情緒的高漲，左翼文化運動和文學思潮在上海興盛一時，大力鼓吹革命文學，即「國防文學」，旨在於發動群眾，倡導建立抗日文化統一陣線，團

結一致，抗日救國。熊式一的立場與此略有不同。他認為，文學是一種藝術形式，應當予以尊重，不應該過於政治化。他在幾次不同的場合向記者闡述自己的觀點立場。他以《王寶川》為例，認為作為一位作家，他應當享有選擇的自由，並有權決定內容的取捨改變。當然，作家需要關注現代生活，應該描寫反映現代生活的社會經歷，但傳統文化中的精髓部分，也同樣應當受到珍惜、保存和發揚。他在改編傳統戲劇《紅鬃烈馬》的過程中，剔除了原劇中封建迷信的元素，注入了新的生命，以饗現代讀者和觀眾。[13]

同樣，《西廂記》在中國也受到一些批評指責，主要集中於英語譯文的精準和文體的高雅質量。1936年4月間，《大公報》刊載了姚克寫的〈評《西廂記》英譯本〉，那恐怕是最雄辯但也最尖刻的書評。姚克年輕聰穎，才氣橫溢，致力於中外文學的翻譯，已經頗有名氣。他不到30歲就完成了魯迅的《短篇小說選集》英譯本，贏得魯迅的高度評價，並引為至交。在姚克看來，《西廂記》是詩劇，其譯文必須保留原劇「詩的美」，但熊式一的譯文中，文字和韻律間「美的組合」卻蕩然無存。熊式一自稱《西廂記》是一個忠實的譯本，姚克卻批評他沒有能徹底理解原文，沒有做到「達意」這一層。[14] 姚克從《西廂記》中挑選了幾個譯例，解析評論，重點討論了《酬簡》折中描寫性交的曲文：

【勝葫蘆】軟玉溫香抱滿懷，
呀！劉阮到天台，
春至人間花弄色，
柳腰款擺，花心輕折，露滴牡丹開。
【後】蘸著些兒麻上來。
魚水得和諧。
嫩蕊嬌香蝶恣采。你半推半就，我又驚又愛。
檀口搵香腮。[15]

姚克抄錄了熊式一的英譯，將它轉譯成中文，讀上去像一段常見的男女幽會、相擁親吻的描寫，然後再將它與原劇中的文字相比較，原文中那些交歡淫樂的細膩描寫遺失殆盡。姚克譏諷熊式一的譯文，説它莫名其妙，其荒謬之處，相當於將「Milk Way」(天河)譯成了牛奶路一般。在姚克的眼中，要是以「信達雅」來衡量《西廂記》，實在令人失望。他在批評譯文之餘，還攻擊熊式一不惜向西方觀眾獻醜，以此博得青睞和換取成功。姚克沒有讀過《王寶川》的原劇本，卻大罵熊式一宣傳一夫多妻制，「以此騙錢，罪不可赦！」[16]還指責他靠不倫不類、奇形怪狀的扮相、動作、表演手法，以博得觀眾的歡顏。姚克斷言，熊式一寫《西廂記》的目的，就是為了要「把中國的醜態獻給倫敦人看」。[17]

姚克對英譯本所提的意見並非絕無道理。必須指出的是，翻譯好壞本來就見仁見智，難求齊全。作為一部詩劇，《西廂記》的譯文，終難圓滿周全，要吹毛求疵，不是絕無可能的。姚克自己也坦承，翻譯難，譯詩尤難。正因為此，評判不可偏激。當然，比較公允的評論還是有的，如《圖書季刊》中藏雲的〈西廂記的英譯〉等等。[18]至於姚克關於熊式一向西方人獻醜的一説，則完全屬於牽強了。事實上，姚克如此刻薄，是有一些具體原因的，他事後曾在倫敦當著王禮錫、陸晶清、崔驥的面，表示道歉，説自己當初「攻擊式一完全為別人主使」云云。[19]

❦❦❦❦❦❦❦❦❦

熊式一夫婦倆在上海逗留了一個星期，從那裏乘坐快車前往南京訪問。

他們這次去南京，是應余上沅的邀請。余上沅在戲劇界素享聲望。梅蘭芳訪歐期間，余上沅全程陪同，也一起去了倫敦，在那裏親眼目睹《王寶川》在英國上演的盛況，並與熊式一結為朋友。

南京之行，熊式一得以一窺古都金陵的雄偉和渾厚，也親眼觀賞了近十年來國民政府定都南京後大規模建設的新面貌。但他們萬萬沒有想到，幾個月後，南京淪陷，日軍肆虐，殘殺無辜，幾十萬民眾生靈塗炭，慘絕人寰。熊式一後來在《大學教授》中描寫南京的片段，是他親身經歷的寫照，字裏行間，不難感受到他心情的沉重、憂患以及悲憤。

> 南京的中華民國中央政府成立到現在，已經有十年多了，在這個短暫時間中，中華民國和她的人民也收穫了很多的成就，大家對於這個新遷來的都城，都覺得可以在此安居樂業了。於是，它在歷史上的重要性雖然一度曾經消失，現在也慢慢地恢復過來。這許多年來，是新中國的建設時期，高樓大廈不知建築了多少，橋梁、公路也不知道增加了多少，鐵路延長，水運進步，還加了一個最新的空中交通，使我們這個廣大的國土上，在從前要費時費月地不方便，到現在隨便由哪兒到哪兒都不用發愁了，只要幾個鐘頭就夠了。現在既然交通有這麼方便，我們不妨到南京去看看，幸好我們決定了這就去，要不然的話，我們一失掉了這個機會，再過幾個月，那麼南京的街道就會破落不堪，房屋燒毀了許多，四處都是男女老幼的屍首了。[20]

熊式一夫婦抵達南京之後，余上沅在下關車站迎接，隨即送他們去首都飯店入住。

1935年秋，國立戲劇學校在南京成立，余上沅被教育部聘為校長。那是中國有史以來第一所戲劇專科學校，以研究戲劇藝術、培養戲劇人才為宗旨。自1936年2月至1937年1月，劇校共演出了17部劇目，除了余上沅的《回家》、章泯的《東北之家》、洪深的《走私》和《青龍潭》、張道藩的《自救》等五齣戲之外，其餘都是外國劇作，包括果戈爾 (Nikolai Gogol)、瓊斯 (Henry Arthur Jones)、奧尼爾、易

卜生、高爾斯華綏的作品，還有兩部巴蕾的作品，其中之一是顧仲彝翻譯的《秦公使的身價》(*The Twelve-Pound Look*)，[21] 另一部是熊式一翻譯的《我們上太太們那兒去嗎？》。

1936年7月，余上沅發函，正式聘任倫敦大學的熊式一為該年度國外通信研究導師。同時受聘的還有儲安平(英國愛丁堡大學)、焦菊隱(巴黎大學)、吳邦本(巴黎大學)、張駿祥(耶魯大學)。[22]

熊式一在訪問南京期間，除了參觀、會友和出席宴請之外，還去戲劇學校，與師生面談交流，並做了演講。

五天之後，熊式一夫婦前往南昌老家省親。他們倆熱切期盼已久，要去看望父老鄉親，跟自己的五個孩子團聚。四年前，熊式一離家時，最小的孩子德達才十個月，但現在都近五歲了。鄉親好友聞訊，蜂擁而至，熱情歡迎這一對年輕的夫婦風光歸來。他們都驚訝地感嘆，熊式一和蔡岱梅在西方世界生活多年，見過了世面，卻絲毫沒有沾染任何洋習氣，特別是熊式一，本色未改，跟從前完全是一個樣。

不過，蔡岱梅卻私下透露給好友陸晶清「一件秘密」：「近來在家裏每天早晨不起床，要傭人送早餐在床上吃，並且告訴他們英國人都是如此。」她坦率地承認：「這並不是要效洋派，實在是我們的懶勁太重啊！」[23] 鄉親好友紛至沓來，許多人坐下來一聊就是半天。她和熊式一兩人疲於應酬，沒過多久，連素來喜歡熱鬧的熊式一也開始感覺不堪纏繞，難以承受。他們原計劃5月前返回倫敦的，可是，由於蔡岱梅的母親和孩子們的緣故，一拖再拖，直到6月初，才開始準備動身從南昌去北平和上海，8月27日左右與劇團一起返回倫敦。

春天，浙贛鐵路舉行通車典禮。為此，南昌在百花洲圖書館舉辦了一場大規模的浙、贛特產展覽會，陳列展出各式各樣的工業、手

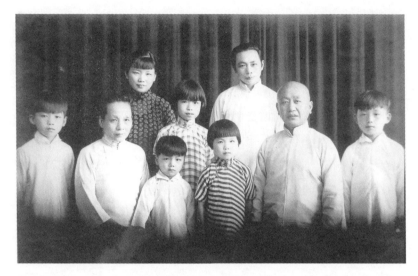

圖 9.1 熊式一夫婦1937年回國探親時，在南昌與五個子女以及蔡岱梅父母合影。
（熊德荑提供）

工業和農產品土特產，琳琅滿目。圖書館專門闢出一間小閱覽室，作為江西地方文獻展覽館，展品包括蔡岱梅父親蔡敬襄精心收藏的南昌城磚和漢鏡等珍貴文物。除此之外，蔡敬襄還提供了在英國上演的《王寶川》劇照，一併展出，以饗觀眾。[24]

熊式一這次回鄉，腰纏萬貫，帶了約三、四萬美元，相當於二萬五千英鎊，大都是版稅收入。他們在南昌期間，親友們知道他們捨得花錢，大力慫恿讓他們置辦了一些田產，還蓋了房子。二、三十里外的西山梅嶺，山清水秀，可以俯瞰南昌全城，暑夏陰涼，素有小廬山美譽。蔡岱梅十分中意，所以他們又在那兒添置了山地。[25]熊式一還買了不少古玩字畫，因此沒過多久，隨身攜帶的現款所剩無幾。在倫敦和紐約，《王寶川》業已停演，因此不再有演出版稅的收入，銀行也不見出版社新的版稅進賬。熊式一囊澀，連返程的船票錢都沒有了，無奈之中，只好向倫敦的室友王禮錫和蔣彝告急求助。

在華期間，熊式一與王禮錫夫婦多次信件往來，除了互通近況之外，還商量不少有關稅務、銀行賬戶、書籍出版、租房契約等瑣

事。他們在上公園街50號租賃的二樓和三樓相當寬敞，原先是熊式一夫婦和蔣彝在那裏住，一年前加入了王禮錫夫婦，他們都是江西人。熊式一回國之前，安排讓劇作家羅納德‧高（Ronald Gow）在他們的房間裏短期住四個月，可以有點房租收入。現在，他們延長了旅程，而王禮錫夫婦和蔣彝又來信說打算搬遷出去。這些情況，始料未及，所以一時手忙腳亂。熊式一回國之前，沒有收拾整理家具用品，寓所十分凌亂。如果他計劃繼續承租，年租金150英鎊，實在是一筆不小的數字，難以負擔。但要是退約，家裏所有的家具，包括地毯、藏書、各種用品，都得請王禮錫幫助裝箱儲存，或者出售處理，真是狼狽不堪。幸好，王禮錫夫婦後來決定暫時不回國，因此不準備搬遷了，僅僅蔣彝一個人搬了出去，到附近另一處公寓住。這一來少了一番周折。

自西安事變後，日軍一直虎視眈眈，蠢蠢欲動。1937年7月7日，北京西南郊外的盧溝橋發生日軍與國民革命軍的衝突事件。日軍在中國駐軍陣地附近舉行軍事演習，並詭稱一名日軍士兵失蹤，要求進入宛平縣城搜查。遭中方拒絕後，日軍便包圍宛平城，向宛平城和盧溝橋發起進攻。七七事變於是爆發，成為抗日戰爭的導火線。

國民黨外交部向駐華日本使館提出抗議，並要求日方立即制止軍事行動。但日方變本加厲，向中國增兵，全面大規模地入侵中國。蔣介石表示應戰，他發表動員令，準備不惜犧牲一切，領導全國軍民守衛疆土。「戰端一開，那就是地無分南北，年無分老幼，無論何人，皆有守土抗戰之責任。」[26]國民黨軍隊浴血奮戰，犧牲慘重。至7月30日，平、津先後失守，陷落日軍手中。蔣介石發布〈告抗戰全體將士書〉，「既然和平絕望，只有抗戰到底」。他勉勵全軍「驅除倭寇，復興民族」。[27]

戰前許多人反對蔣介石。「但現在，所有的分歧都消除了。年輕
的一代、學生大眾、全國知識分子鬥志昂揚。日本把中國所有階層
的民眾激怒了，它根本想像不到那深仇大恨，那種奮戰到底的決
心。」[28]這一關鍵的時刻，成了熊式一政治意識的轉折點。他積極參與
政治活動，他想要盡自己的綿薄之力，做一些報國的工作。在上
海，他與梅蘭芳和黃炎培商量，如何利用自己的社會影響力來爭取國
際社會的同情和支持。他們計劃聯名向全世界呼籲，譴責日軍在華
「摧殘文化蹂躪地方」的殘暴行徑，並且要求世界支持國際正義的人
士，為日軍暴行而流離失所的中國同胞「給以物質與精神的救濟」。[29]

國難臨頭，益發需要文學這一精神武器。確實，文學是文化政
治不可或缺的組成部分，作家的關鍵作用不容低估。對於國防戲
劇，熊式一認為：「國防戲劇要在極精細，小心，謹慎的情形下去
做，不應該過火，引起多方面的反感。在這時期，文學家自應為國
防戲劇而努力。不過，現在文學家的使命要較前尊貴到十倍或百
倍，因為在非常時期要愛惜國力，文學家的寫作也是國力的一種，求
過於供的現在，更應該非常細緻的珍惜及使用它。」[30]熊式一準備撰文
「國難時期文學界應有的態度」，具體闡述有關的觀點。[31]

他想在上海義演《王寶川》，為難民和前線的將士進行籌款。同
時，他想召集一批有影響力的文化界人士，組織一個團體，向國際社
會呼籲公道，尋求人道主義的支持。

在上海，作家和文化工作者們放棄異議和分歧，同仇敵愾，組
成了全國文人戰地工作團，宋慶齡、郭沫若、熊式一被推為主席團。
他們在上海招待各國駐華記者，做國際宣傳，擴大影響。但不久，
日軍開闢第二戰場，8月13日，日軍炮轟上海，淞滬會戰開始，日軍
的飛機、海軍對上海、南京等地狂轟濫炸。鑑此，大會決議公推宋
慶齡前往美國去作國民外交及軍事宣傳，郭沫若赴德法等歐洲國家，
熊式一回英國，在各處發表文章，向民眾作宣傳，爭取國際人士的同
情支持，共同聲討日本的侵略行徑。[32]

形勢突變,打亂了原定的計劃。熊式一本來準備先在上海首演《西廂記》,然後率領劇團赴歐美演出,現在此事只好被迫放棄。熊式一與蓋斯特一直保持著聯繫,在紐約上演《西廂記》的安排已經一切就緒,梅蘭芳也幫忙訂製了整套「製價高昂的戲劇服裝」。可是,戰事爆發,演出計劃只好暫時被擱置一旁。

北平沒法去了。8月底,熊式一乘火車又去了一趟南京。這是一段緩慢、險象重生的旅程,火車是日軍空襲的目標。但他因此得以目睹中國民工「可歌可泣」的獻身精神。他後來向路透社記者介紹:「一段鐵路被炸毀了,可是,日軍還沒有完全消逝,鐵路工人就已經開始修路,一霎眼工夫,火車又恢復了運轉。」[33]

接下來的幾個月間,中國的局勢日益嚴峻。11月間,日軍佔領太原和上海,南京告急。中華國民政府決定戰略撤退,遷都重慶。

在此期間,熊式一和家人困頓在南昌。進出南昌的交通全都阻絕了,粵漢鐵路也常遭轟炸。南昌並非安全避風港。8月15日至10月20日兩個月間,南昌七次遭到日軍空襲轟炸,炸毀或損壞近160座房屋,38人喪生,113人受傷。「我覺得,日本人根本沒有對準什麼目標,好像急急忙忙趕緊把炸彈都扔了,然後就又離開了。」[34]11月9日,蔡岱梅寫信告訴陸晶清,他們隨時準備動身回倫敦,假使有希望上船,一定馬上傳電報通知他們。[35]

熊式一自慚在國內沒有做出什麼成績,籌備江西文化界戰時工作協會已經多時,但仍無頭緒。他對王禮錫夫婦在英國宣傳抗日「心往神馳」,由衷地感佩。[36]他歸心似箭,但去上海十分艱危,返英一時難以成行。他思念在倫敦的朋友,掛念他們的工作。他給王禮錫夫婦的信中這麼寫道:

Lascelles Abercrombie現在牛津何校College任教,請告以便通信。請他罵日本。英國報紙有關中日的重要言論及名人的言論,請剪寄一點給我。筆會P.E.N.文禮公若去參加,也與H. G. Wells談

談，他頗對中國表好感。我覺得文禮公暫時還是不回國而留在外國做做工作更好，不知你們以為然否？[37]

12月13日清晨，日軍攻陷南京。

熊式一和蔡岱梅於12月15日出發去香港。四天後，他們搭乘維多利亞郵輪前往歐洲。他們乘坐的是二等艙，省下了「一大筆旅費」來支持抗日救國。他們沒有帶家中的女傭，一來怕她不適應海外生活，二來也可節省一些開支。[38]

德蘭、德威及德輗一起隨行，最小的兩個孩子德海和德達，留在了南昌，由蔡敬裏夫婦代為照顧。

註 釋

1　〈《王寶川》的編導者熊式一載譽歸來〉，《立報》，1936年12月9日。

2　〈胡蝶首先下舞池〉，剪報，1937年1月5日，熊氏家族藏。

3　〈地方協會昨舉行新年茗談會〉，《新聞報》，1937年1月6日。

4　熊式一：〈作者的話〉，載氏著：《大學教授》，頁2。

5　李吟：〈熊式一：從淪落到飛黃〉，《辛報》，1937年1月6日。

6　凌雲：〈蕭伯納與熊式一〉，《汗血週刊》，第6卷，第18期 (1936)，頁354–355。

7　洪深：〈辱國的《王寶川》〉，載氏著：《洪深文集 (四)》(北京：中國戲劇出版社，1988)，頁262–271。

8　同上註。

9　熊式一：〈後語〉，載氏著：《大學教授》，頁160–161。

10　洪深：〈辱國的《王寶川》〉，頁268。

11　戔子：〈熊式一在南京〉，《汗血週刊》，第8卷，第4期 (1937)，頁75。

12　同上註。

13　同上註。關於《王寶川》的爭論，沸沸揚揚，方興未艾，幸虧蘇雪林挺身而出，仗義執言，於1936年在《奔濤》半月刊發表文章〈王寶川辱國問題〉，為熊式一打抱不平，此風波不久才算平息下來。蘇雪林認為洪深的批評，邏輯上自相矛盾，而且使用了「辱國」這麼「嚴重」的字眼，「似乎太過」。見蘇雪林：《風雨雞鳴》(台北：源成文化圖書供應社，1977)，頁201–204。

14　姚克：〈評《西廂記》英譯本〉，《大公報》，1936年4月8日。

15　金聖歎：《金聖歎批本西廂記》，頁219–220。

16　熊式一：〈良師益友錄〉，頁5。

17　姚克：〈評《西廂記》英譯本〉。

18　藏雲：〈西廂記的英譯〉，《圖書季刊》，第3卷，第3期（1936），頁157–160。參見許淵沖：《中詩英韻探勝》（北京：北京大學出版社，1997），頁498–502。

19　崔驥致熊式一，1945年6月8日，熊氏家族藏。

20　熊式一：《大學教授》，頁97–98。

21　熊式一曾在1931年的《小說月報》上刊登中譯本，題為《十二鎊的尊容》。

22　〈國立戲劇學校聘書〉，1936年7月1日，熊氏家族藏；〈國立戲劇學校國外通信研究導師名單〉，約1936年，熊氏家族藏。

23　蔡岱梅致陸晶清，1937年2月18日，熊氏家族藏。

24　王迪諏：〈記蔡敬襄及其事業〉，頁76–77。蔡敬襄曾編著《南昌城磚圖志》，應熊式一的請求，他於1933年11月，選拓磚文32種，用玉版宣紙製成兩冊，工藝精緻，題簽「大中華民國江西省城磚文字」，由熊式一轉贈給駱任庭爵士，後者又轉交倫敦大學亞洲中心圖書館珍藏。見王迪諏：〈記蔡敬襄及其事業〉，頁76；毛靜：〈蔡敬襄：蔚挺圖書館〉，載氏著：《近代江西藏書三十家》（北京：學苑出版社，2017）。

25　蔡岱梅致陸晶清，1937年5月18日，熊氏家族藏。據許淵沖回憶，熊式一家在蔡家坊有田產，約三百多畝。另外，熊式一1937年在南昌購地產，均通過許淵沖在江西裕民銀行工作的大伯許文山協助。許淵沖致作者，2014年4月8日、2015年8月30日。

26　〈對於盧溝橋事件之嚴正表示〉，載秦孝儀主編：《總統蔣公思想言論總集》，卷十四，演講，中華民國二十六年（台北：中國國民黨中央委員會黨史委員會，1984），頁585。

27　〈告抗戰全體將士書（一）〉，載秦孝儀主編：《總統蔣公思想言論總集》，卷三十，書告，中華民國二十六年，頁217、221。

28　"Playwright Praises War-Torn China," *Malay Mail*, February 8, 1938.

29　〈熊式一等將向國際呼籲〉，《立報》，1937年8月4日。

30　同上註。

31　同上註。

32　Hsiung, "Afterthought," in *The Professor from Peking*, pp. 183–184; 熊式一：〈作者的話〉，載氏著：《大學教授》，頁2–3。

33　"Playwright Praises War-Torn China."

34　Ibid.

35　蔡岱梅致陸晶清，1937年11月9日，熊氏家族藏。

36 文禮即王禮錫。熊式一致王禮錫和陸晶清，1937年11月13日，熊氏家族藏。

37 同上註。

38 Dymia Hsiung, *Flowering Exile*, p. 9.

50 Upper Park Road London N.W.3

Primrose 4283

Oct 16, 1938.

My dear H.G.

Here is the book I have brought from Prague for you. I have not written to you earlier because I have been engrossed in a play called 'The Professor from Peking'. It's now in press & I will send you a copy when published.

I want to ask you whether you could possibly consent to send some short message to the Chinese people. My friend Prof. Shelly Wang is going back to China in a few days time. He will arrive, as far as it is possible to judge, at a time when the Hankow situation might be extreme[ly] dangerous and when anything that can be done to assure the people that there is sympathy and support for our continued resistance will

政治舞台

1938年1月11日，熊式一與家人抵達倫敦。「兩輛出租車滿載乘客，加上行李箱和手提箱」，在漢普斯特德的一棟舊式的石磚建築前停了下來。那就是上公園街50號，他們在倫敦的居所。熊式一首先下車，臉帶笑容，朝樓上看了看，然後走上台階，從口袋中掏出那把隨著他遠途去了一趟中國的鑰匙，打開了前門。[1]

王禮錫和陸晶清還住在三樓，與崔驥合用一套公寓。崔驥是江西南昌人，與熊式一和蔡岱梅家熟稔。他1931年於北京師範大學英語專業畢業，幾個月前，他受江西省政府公派，來英國考察教育制度，順便看看有什麼學術研究的機會。

熊式一他們在倫敦的居所與中國南昌的舊宅截然不同。這裏，他們沒有女傭，再沒有人為他們做飯、做家務。在中國，蔡岱梅從來不用上廚房，從今天開始，她就得掌勺，每天為一家五口準備飯菜。此外，他們這一套公寓，與舊宅相比，顯得壓抑、拘謹。孩子們習慣了在家裏無拘無束地東奔西跑，這裏可不允許隨便蹦蹦跳跳玩遊戲。房東住底層，樓上的聲音太大太吵，她是絕對不能容忍的。中國的房子雖然簡陋，但寬敞自由，有無盡的歡樂；這裏卻限制種種，令人沮喪。差別太大，要調整和適應相當不容易。

三個孩子不久便註冊去當地的學校上學。德蘭被安排在附近一所女子學校上六年級，她品學兼優，出類拔萃，在國內已經讀完八

年級。德威和德輨被安插進附近
另一所學校。他們分別起了英文
名字：Diana、David和Daniel。熊
式一請朋友英妮絲‧韓登（Innes
Herden）為他們補習英文，還請崔
驥教他們中文。沒過多久，幾個孩
子在學校裏交了不少朋友，漸漸
適應了倫敦的新生活。熊式一忙
於自己的寫作和社會活動，蔡岱梅
則擔負起家庭主婦的重任。每天
晚上，一家五口聚在餐桌邊，品嘗
著母親烹飪的飯菜，交流白天的
所見所聞，或者天南地北地聊天。
家庭的氣氛溫暖融洽，每天的晚
餐，成了全家最快樂的時刻。

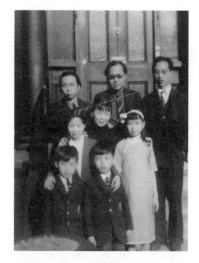

圖 10.1 熊式一夫婦和三個孩子在倫
敦寓所前，還有他們的室友王禮錫（後
排中）、陸晶清（二排左），以及崔驥
（後排右）。（熊德荑提供）

　　他們距祖國千里之遙，卻心繫故鄉，時刻掛念著敵寇鐵蹄下祖
國的興亡。他們關注國內的形勢發展，戰爭局勢與中日關係無可避
免地成為他們餐桌上交談的主要話題。蔡岱梅在她自傳體小說《海外
花實》中，生動地記錄了中日兩國的關係如何影響到海外華人的觀
點，甚至他們日常的生活。一天晚上，孩子們告訴父母，最近學校
一個日本同學不來上學了。

　　　「你們有沒有威嚇他？」母親問道。

　　　「我們從來沒有打他，但我們常常憤怒地盯著他。他看上去
挺害怕的，盡力遠遠地避開我們。」

　　　母親教育他們說：「儘管日本在侵略我們的祖國，他們的
孩子沒有犯錯。你們不跟他交朋友就行了。你們可不能粗暴無
禮！」[2]

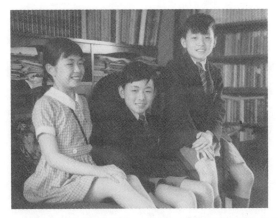

圖 10.2 左起：熊德蘭、熊德威和熊德輓姐弟三人在倫敦家中合影（熊德薁提供）

　　熊式一積極參與政治活動，他要為祖國的抗戰盡一份綿薄之力。他的政治覺悟的喚醒，與室友王禮錫的影響有關。

　　王禮錫是位詩人，仰慕英國浪漫主義詩人珀西・雪萊（Percy Shelley），以筆名「Shelley Wang」發表詩歌作品，素有「東方的雪萊」之美譽。王禮錫也是南昌人，比熊式一年長一些，在文學和政治領域已經卓有建樹。他是個社會活動家，曾經負責江西省的農民運動，與毛澤東等人籌備建立了湘鄂贛農民運動講習所。1927年後，他參加過報刊雜誌的編輯工作，領導學生運動，組織工人運動，出版左翼進步書籍，而且有不少詩歌創作出版。由於政治原因，他在1933年和1934年兩次被迫出走，流亡英國。在此期間，他從事國民外交，宣傳抗日救國。他組織「中國人民之友社」和「全英援華運動委員會」，籌款向中國提供藥品、食物和衣物。最近，他又出席在倫敦舉辦的「世界援華制日大會」。

　　熊式一坦承，王禮錫是多年來活躍在「政治舞台上的中心人物」，而他自己則是個「局外人」。[3]王禮錫偕妻子陸晶清來倫敦後，為了節省房租和生活開支，與文友胡秋原和敬幼如夫婦合住在附近的一

套公寓裏。胡秋原也是個社會活動家，參加組織「福建事變」，失敗後被迫流亡海外。王禮錫夫婦抵達倫敦後第二天一早，歐陽予倩就伴著熊式一一同前去登門拜訪。熊式一和王禮錫雖然初次見面，但「一見如故」，相見恨晚，成了莫逆之交。之後的幾年中，兩人差不多無日不見，常常在一起談天說地，長聊到深更半夜。1935年底，胡秋原夫婦回國，王禮錫與陸晶清便搬了過來，住在三樓的公寓房間。熊式一目睹王禮錫的愛國激情和獻身精神，為之感染，並以此為榜樣，一起努力幫助祖國抵禦外寇的侵略。

熊式一開始活躍在政治舞台上。他參加各種籌款募捐活動，出席「左翼書社」的集會，發表演講。1938年5月8日，他去曼徹斯特參加「中國週」活動，作了一次演講。那場活動旨在幫助英國的民眾「認識中國抗戰的正義性」，讓他們看到「對侵略行為的受害者應盡的義務」，並且通過一項決議，要求「英國政府全力支持下週內中國代表團向國際聯盟理事會提出幫助的請求」。[4]下面是地方報紙的有關報道中涉及熊式一的部分內容。

> 熊式一提到，中國將再一次向日內瓦聯盟理事會尋求幫助。國際聯盟這次如果對此置若罔聞，那中國人只好把日內瓦比作西敏寺了──一個政治家最佳的安息之所。歐洲列強助長了日本倒行逆施的囂張氣焰；英國袖手旁觀，致使日本有恃無恐，推行其侵略政策。[5]

1938年6月26日至30日，國際筆會第16屆年會在捷克斯洛伐克首都布拉格舉行，熊式一在該年會的傑出表現，是他政治生涯中最輝煌的亮點之一。筆會首創於1921年，為的是讓作家文人藉此文學團體交流思想，聯誼溝通。但是，筆會類似於一個「晚餐俱樂部」，因

為不論何種情況下筆會堅持原則,「絕不過問政治」。1930年代初,納粹德國咄咄逼人,日益猖獗,為此,筆會的非政治立場受到了質疑和挑戰。西班牙的內戰持續了兩年之久;3月,奧地利被德國吞併;德國隨即又開始覬覦捷克斯洛伐克。繼續對政治不聞不問,已經不再是一個可取的選擇。

熊式一以中國代表的身分出席了年會。6月26日,他向大會執行委員會遞交了提案,聲討日本在華「轟炸城市、屠殺平民、毀壞文化」的罪惡行徑。大會秘書認為,提案的措詞過激和政治化,恐難通過,希望他作一些修改,削弱其中的政治色彩。熊式一知道,英國和法國的代表會支持他的提案,他信心十足,堅持認為提案的原文會通過的。果然,大會執行委員會當天審查並通過了此提案,列於大會的議程項目進行討論表決。此外,該提案還提議摒除日本,由中國取代成為執委會成員。毋庸置疑,日本和意大利對此深感憤怒。日本沒有代表出席這次會議;意大利代表當晚即提前退會回國。6月28日,東京發來電報,聲稱「日本筆會對於邀請筆會於一九四零年往東京開第十八次年會之約,永遠取消」。大會秘書當眾宣讀了電文,全場「掌聲雷動,垂數分鐘之久」。[6]

6月30日,大會一致通過譴責日本的議案,接受中國取代日本成為執委會成員國。熊式一發表講話,大意如下:

中國的作家,在這緊要的關頭,向他世界上的兄弟們致意,並感謝他們所表示的好意。筆會所取的「不問政治」政策,若行之太過,便近於「不顧人道」,則我們大可「不必生存」了。世界上最「不問政治」的機關,當首推日內瓦的「國聯」,它和英國的西敏寺相同,都是大政治家休眠的地方。我覺得西敏寺還要好得多;因為大政治家,一進了西敏寺,我們便可永遠不見不聞他們了。中國作者,若不問政治,今日我不能出席。西班牙不問政治,今日決無代表參加;捷克若不問政治,大家今日決不能在此開會了。[7]

熊式一的發言剛結束，國際筆會前會長H‧G‧威爾斯第一個起立，熱烈鼓掌，表示祝賀。全場一片歡呼，掌聲如雷。來自世界各國的作家和文學工作者如此慷慨地給予道義上的支持，熊式一萬分自豪，也深受感動。此決議或許不能阻止日本的侵略行徑，但素以不問政治而自我標榜的文學團體能通過此決議，與會的代表能報以如此熱烈的掌聲，表明「世界上正義依然存在，能贏得不同國家的作家的同情」。[8]

9月29日，英法首相內維爾‧張伯倫 (Neville Chamberlain) 和愛德華‧達拉第 (Édouard Daladier) 與希特勒和墨索里尼 (Benito Mussolini) 舉行四國首腦會議。次日凌晨，簽署了臭名昭著的《慕尼黑協定》，以維護歐洲和平為名，出賣捷克斯洛伐克，允許德國吞併蘇台德地區。英國的民眾聽到這一消息，大都以為危機已經得以避免化解，甚感欣慰。張伯倫推行綏靖政策，被視為民族英雄，他返回英國時受到熱烈歡迎。當時只有極少數人真正看清《慕尼黑協定》的實質。

湊巧的是，同一天，熊式一應和平委員會組織安排，去威爾斯的海港城市斯旺西作演講。他與聽眾分享了自己對目前形勢的觀察和見解。他認為，英國政府一度在中國遵循「中間路線」，既表示同情國民政府，又與日本友好相處。恰恰就是那容忍日方肆無忌憚橫行侵略的「中間政策」，導致了1937年中國戰爭的爆發。熊式一嚴肅地提醒聽眾，對侵略行徑視若無睹，後果將不堪設想。他語重心長，強調指出，如果我們忽視過去的教訓，歷史將很快就會在歐洲重演。「今天的歐洲，與七年前的中國一樣。當年滿洲被拱手讓給了日本；今天我們在與他們交戰。」[9]

不出熊式一所料，《慕尼黑協定》成了歐戰的前奏曲。不到一年，歐戰就爆發了。

在中國，日軍逐漸控制了幾乎整個華東地區。1938年夏，日軍從南北兩個方向進逼武漢。國民政府和國民黨中央的許多重要機關軍都設在武漢，那是軍事、文化、政治中心。保衛武漢，對於粉碎日軍「三月亡華」的狂妄計劃，具有深遠的戰略意義。國民革命軍頑強抵抗，但10月底，武漢全境被日軍攻陷。

10月間，王禮錫和陸晶清夫婦響應政府的召喚，毅然決定回國，投身如火如荼的抗日救國運動。啟程之前，《新政治家和國家》（*New Statesman and Nation*）的主編金斯利・馬丁（Kingsley Martin）和全英援華運動委員會的秘書長多蘿西・伍德曼（Dorothy Woodman）組織了一場告別酒會，為他們餞行。數十位朋友出席了這一活動，包括郭泰祺大使、熊式一、左翼書社的負責人維克多・格蘭茨（Victor Gollancz）、英妮絲・韓登、倫敦大學經濟史教授艾琳・鮑爾（Eileen Power），還有日後成為印度首位總理的尼赫魯（Jawaharlal Nehru）。酒過數巡，王禮錫即席朗誦了他的英文詩〈再會，英國的朋友們！〉（"Farewell, My English Friends!"）：

我要歸去了，
歸去在鬥爭中的中華。
當我來時，
中國是一間破屋，
給風吹雨打，
洞開著門戶，
眼看著外來的盜賊搶殺：
滿地散亂的珍寶，
像破碎的經濟、政治、文化。
兩千年的古長城，
不再能屏障中華。
黃河長江帶著嗚咽，

萬里挾泥沙俱下！

我要歸去了，

回到我的國土——他在新生，

現在的血海中，

正崛起一座新的長城。

它不僅是國家的屏障，

還要屏障正義與和平。

一塊磚，一滴血；

一個石頭，一顆心。

我去了，

我去加一滴赤血，

加一顆火熱的心。

不是長城缺不了我，

是我與長城相依為命。

沒有我，無礙中華的新生；

沒有中華，世界就塌了一座長城。[10]

王禮錫的詩句，情真意切，慷慨激昂，其大義凜然、義無反顧的氣概，打動了在場所有的聽眾。大家自始至終屏息凝神，靜靜地聽著，想牢牢地捕捉住每一個音節、每一個頓挫。「我們不懂的是侵略者的言語，／沒有什麼可以隔離開我與你，／道路，語言，都隔不開我們的精神。／再見，朋友們！」[11]在場的眾人全都被深深地感染，沉浸其中，詩人結束朗誦時，大家無不為之動容，「滿座黯然」。王禮錫的文友西爾維亞‧湯森‧華納 (Sylvia Townsend Warner)，是英國的詩人和小說家，後來在BBC朗讀了這首長詩，通過電台向英國的聽眾播出。她說自己是「含著驕傲的熱淚」讀完這首詩的。[12]

　　王禮錫夫婦動身前，熊式一發信給一些英國友人，請他們寫個短信，給中國人民說幾句，由王禮錫帶回中國轉發。熊式一給H‧

G・威爾斯的信中寫道:「無論什麼內容,只要能向我們的同胞表示,我們的頑強抵抗得到了世界上的同情和支持,那必將會產生奇妙的效果。」[13]威爾斯隨即準備了鼓舞人心的短信:「謹向浴血奮戰、捍衛祖國和自由的中國人民致以最熱烈的問候。」[14]也有個別不願參與的,例如,諾貝爾文學獎得主葉慈明確表示,他採取不介入政治的立場,除了寫作以外,他「一貫拒絕對公共事務做任何評論」。葉慈解釋說:「我之所以這麼做,是因為我認為作家應當限於他熟諳的個別領域之內。」由於他不熟悉中國,所以拒絕了熊式一的請求。[15]

王禮錫早就有返華赴各戰區考察的計劃。他和陸晶清回到中國後,立即投入抗日救亡的運動。王禮錫旋即被選為中華全國文藝界抗敵協會理事,負責文協國際宣傳委員會的工作,後來又被任命為最高國防委員會的參議;陸晶清也忙於文化工作,編輯雜誌,到前方慰問宣傳等等。1939年5月,文協組織作家戰地訪問團,王禮錫任團長,率領文藝工作者奔波於川、陝、豫、晉等地,赴前線戰區訪問、慰問,收集材料,以文學藝術的形式宣傳報道中國人民可歌可泣的英勇事跡。

王禮錫在奔赴各地的日日夜夜中,長途跋涉,訪問開會、整理筆記,還要寫作。風餐露宿,勞累過度,不幸得了黃疸,突然病倒在床。1939年8月26日,他在送往醫院的路上與世長辭,年僅38歲。

噩耗傳來,中國和海外的親朋好友無不唏噓哀痛,為之扼腕。誰也無法相信,這麼一個才華出眾、充滿活力和激情的詩人、革命家,竟驟然撒手人寰。

王禮錫病逝後,政府和文藝界團體及世界友人紛紛發來唁電,或寫下詩文以誌紀念。熊式一寫了一篇紀念文章〈懷念王禮錫〉,刊載在半月刊《宇宙風》上。熊式一冠之以「奇人」,他認為,王禮錫不是常人所謂的政治家或詩人,因為王禮錫毫無政治家的「氣味」,也沒有詩人的「特徵」。他借助生活中的幾件瑣事,以生花的妙筆,輕靈瀟灑,唯妙唯肖地勾勒出王禮錫率真豪邁的氣質。王禮錫生活上

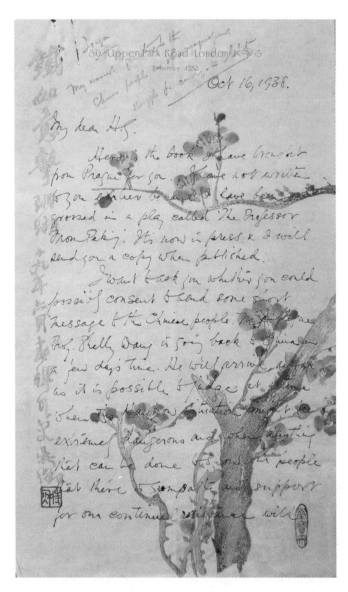

圖 10.3 1938年10月16日熊式一給 H·G·威爾斯的信，請他為奮勇抗戰的中國人民寫幾句，由王禮錫捎帶到中國轉發。（熊德荑提供）

不拘小節，但寫詩時卻字字推敲，絕不馬虎。他胸襟開闊，從不計較個人的恩恩怨怨，但他嫉惡如仇，凡遇見誰主張與日本妥協，絕不放任或寬恕。熊式一感佩這「奇人」的愛國熱忱，更為他的詩才而折服，稱之奇絕妙絕。王禮錫才情高逸，實在是絕無僅有。熊式一舉了兩個例子，予以說明：〈在聖彼得堡懷古〉絕句的前半首，「彼得一窗對水開，波羅的海見樓台」，運用外國的地名，如信手拈來，自然天成；〈自嘲〉中的詩句「豈有賣文能吃飯，自憐去國為貪生」，詩人壯志未酬報國無門的苦悶一覽無遺。[16]熊式一的散文〈懷念王禮錫〉，如同人物速寫，著墨不多，卻形神兼備，生動刻劃出王禮錫的內質。「天下幾人學杜甫，誰得其皮與其骨？」熊式一對此作品頗為得意，認為那是他自己「最好的一篇散文」。[17]

1938年11月1日至3日，《西廂記》在香港皇后劇院公演。香港中國婦女會經過幾番周詳考慮之後，選定上演《西廂記》，募集款項，支援前方浴血苦鬥的將士和後方孤苦無靠的難民。婦女會主席李樹培夫人親自主持，廢寢忘食，從招募演員到排練演出、媒體報道，事無鉅細，悉心安排。劇組的演員，陣容齊整，清一色的華人，個個擅長舞台表演，都能說流利的英語。張生和鶯鶯分別由唐璜和翁美瑛飾演，曾在上海卡爾登大戲院演《王寶川》劇中薛平貴的凌憲揚，扮演白馬將軍。歐陽予倩恰好南下在香港，被邀請與西里爾·布朗（Cyril Brown）一起任導演。《西廂記》連演三場，場場爆滿，公眾反應絕佳，稱它為「最佳業餘表演」。[18]票房收入，扣除了各項支出費用，共盈餘港幣8,244元，全部捐贈。港督和香港政府準備再度安排公演，為「英國華南救災基金」籌款。[19]李樹培夫人11月底寫給熊式一的長信中，詳細匯報了演出的經過，包括劇本、演員、台詞、導演、音樂、佈景等細節。她提到，有幾家電影公司已經表示想要將此劇

搬上銀幕。此外,她和歐陽予倩都認為,在下一年世博會期間,如果能安排組織全班人馬前往倫敦和美國公演此劇,既能為國家增加大量的收入,又可大作宣傳。[20]

其實,香港演出後才一個月,《西廂記》就在倫敦西區的火炬劇院公演了。原先《王寶川》劇組的一些演員,如梅西·達雷爾和喬伊斯·雷德曼等,都參加了演出。劇中原應吟唱的曲文,改成了朗誦,還配上輕緩優雅的中國音樂。一個月之後,演出合同期滿,轉到新劇場,1月20日繼續上演。除了扮演鶯鶯的梅西·達雷爾改由凱·沃爾什(Kay Walsh)接替之外,其餘全是原班人馬。都柏林蓋特劇院的主任朗福德伯爵(Earl of Longford)曾預言:「在西方首演這一部精美絕倫的戲,必定佔有絕對的優勢。」[21]但是,演出的結果與預期截然相反。《西廂記》上演後,票房慘淡。星期五和星期六的演出,票房收入徘徊在17至32英鎊之間,週日的票房平均收入僅10英鎊。新劇院被迫緊急決定於2月4日停演,以免損失更多。

一些評論家對《西廂記》給予高度的讚賞。但總體而言,它沒有激起太大的浪花,沒有引起公眾特別的關注。劇中那些中國舞台戲劇的程式,倫敦既沒有為之意興盎然,津津樂道,也沒有表示困惑不解,想探個究竟。至於怨言和牢騷,倒也沒有聽說什麼。究其原因,可能與這齣戲屬於陽春白雪、過於高雅有關。《西廂記》是舞台詩劇,要理解和欣賞,確實有相當的難度,對那些受限於文化障礙的觀眾而言,尤其如此。艾佛·布朗(Ivor Brown)的直率評論,可謂一針見血。他認為:

英國觀眾對這部13世紀的中國戲劇可能基本是這樣的反應:「前面40分鐘──喔,好迷人啊。」而熊先生的任務是要能讓觀眾相信,接下來的80分鐘,不是單純在重複那些怪誕的、花俏的內容。」[22]

首演那天，蔣彝去看戲，前排座位上是一對年輕的英國新婚夫婦，他聽到那位新婚太太在抱怨：「中國人真奇怪，這種事還那麼慢！」英國人一定覺得困惑，為什麼紅娘要在鶯鶯和張生之間穿梭牽線，為什麼中國古代的青年男女談情說愛如此拖拖沓沓。[23] 劇評家悉尼·卡羅爾 (Sydney Carroll) 認為，這部戲的製作和表演，都不夠水準，結果，與這戲有切身利益的各個方面都「虧損了」，那些崇拜者也大失所望，深感挫折。卡羅爾表示可惜，在他看來，《西廂記》有一種「奇特的美麗和魅力」，如果排演得當，應該會比《王寶川》「更為成功」。[24]

〽〽〽〽〽〽〽〽〽〽

1938年元旦，中華全國戲劇界抗敵協會在武漢成立，通過決議，每年國慶紀念日舉辦戲劇節。該年雙十節期間，「中華民國第一屆戲劇節」在陪都重慶舉行。中華全國戲劇界抗敵協會的主任和常務理事張道藩發表專文，闡述戲劇節的意義，特別是戲劇和文學在國難時期應當扮演的角色。張道藩認為，戲劇是「綜合的藝術」，是「教育國民的活動教科書」，是「影響青年思想最有力的武器」。不光如此，戲劇是抗日工作中不可或缺的部分，它不僅僅是娛樂活動，更是為了要教育民眾、喚醒民眾、鼓舞民眾。同樣，余上沅也撰文，強調應通過「戲劇節」，「增強國家團結精神，擴張抗戰力量，提高戲劇水準，促進建國事業」。[25] 熊式一贊同張道藩和余上沅的觀點，他的劇本《大學教授》，正是他出於愛國熱忱，向西方公眾展示宣傳中國近代歷史所作的嘗試。

1939年夏季，摩爾溫的文藝戲劇節開辦之前，梅休因書局趕印出版了《大學教授》。這部三幕三景話劇，背景是三個政局變動的關鍵時刻，中心人物是善於玩弄權術的張教授。第一幕，1919年北

京，張教授初涉政壇不久。他同情並支持參加五四運動的進步學生，他傾向國民黨，但選擇參加北洋軍閥政府，因為在政府裏做事，可以「救國救民」，能以此身分幫助營救被捕的學生。[26]第二幕轉入1927年武漢，張教授雖然沒有在政府中任職，但已經是一位顯赫人物。共產黨與國民黨的聯合陣營瀕臨危機，兩黨的分裂迫在眉睫，一場內部政變正在醞釀之中。張教授憑藉政治嗅覺，為了國家前途，決定脫離共產黨，加入南京的蔣介石政府。他尊奉的座右銘是：「要是這個政黨不能夠合我的意思，那我就得馬上脫離。」[27]最後，第三幕設在1937年南京淪陷前夕。張教授已經成為國民政府中叱吒風雲的權勢人物，是蔣介石的心腹智囊。許多人捉摸不透他的政治立場，有人甚至蔑視他是個「叛國賊」。劇末時，人們才發現他其實竭誠愛國，他向蔣介石遞呈國是意見書，建議應當「內政無條件的團結，對外抗戰到底！」[28]在初稿中，張教授是個反派角色，劇末一命嗚呼，像一部悲劇。後來熊式一作了修改，張教授活了下來，其前妻在劇末終於認識到，張教授愛國愛民，是個品行高尚的人，因此欽佩不已，冰釋前嫌。當刺客潛入室內開槍行刺時，張太太毫不猶豫，以身掩護張教授，自己中彈身亡。

這部戲通過張教授的故事，反映了近代中國的生活，展現了戰爭對人民的影響。戲的結尾部分，張教授向擔任護士工作的女兒以及世界上所有的醫務人員致敬：「感謝你們這些醫藥界的人士、全世界的醫生和看護，現在就全靠你們看護這些傷兵難民了，假如沒有你們的話⋯⋯」[29]他向女兒恭恭敬敬地鞠了個躬。隨後，他轉身，叮囑身穿戎裝、行將奔赴前線的兒子：

> 我的好孩子呀！我們亞洲的前途都在你們肩上，我的好孩子，記住了，要勇敢，同時也要謹慎！保護我們的同胞，也要保護跟我們友好的寄住在我們國土上的外國朋友。[30]

他向兒子行禮,並祈禱:「我希望世界上永遠不要有戰爭了!」[31]這時,遠處傳來槍炮聲,越來越近。熊式一曾公開承認,這戲95%是娛樂性的,政治宣傳部分僅僅5%。[32]以上這細節也許就是屬於政治宣傳的部分。有人批評說它看上去好像「畫蛇添足」,甚至「減低了戲劇的高潮」,但熊式一堅持要留著,認為是不可或缺的部分,他要大家聽一聽「日本軍閥對世界人民祈禱和平的反應是什麼!」[33]

《大學教授》的劇本的尾部附加〈後語〉,洋洋灑灑,長達35頁,介紹《王寶川》和《西廂記》的寫作翻譯、演出過程,以及《大學教授》的創作初衷和歷史背景。熊式一解釋道,1930年代,西方人對中國的了解不夠,存有很多誤解。他驚異地發現,一些「謬誤的觀念」已經根深蒂固,不少人認定中國是個「光怪陸離」之鄉,中國人是陰險凶殘的怪物。不僅出版物或者好萊塢影片在宣傳,即便學校的英文和地理教科書中,居然也在渲染荒謬絕倫之觀念,說「中國人喜歡吃腐爛了的臭魚,因為他們崇拜古物」等等。[34]熊式一打定主意,要寫一部戲,從新的角度來描寫中國社會,糾正那些誤解和偏見。他想讓西方的讀者看到,中國與世界上任何其他國家一樣,有善惡之分,有道德倫理,也有好人壞人。〈後語〉還詳盡介紹了中國的近代史,特別是辛亥革命後一些重大歷史轉折點,這些背景介紹有助於西方讀者對《大學教授》的理解和欣賞。

熊式一行文俏皮機智。他知道蕭伯納素以詼諧聞名,愛開玩笑,而且毫不介意別人與他開玩笑。「對於開玩笑的文章,無論是人笑他,或者是他笑人,都特別欣賞。」所以熊式一故意開了一個「大玩笑」。[35]他在《大學教授》的起首部分加了一篇〈獻詞〉,戲謔地宣布,這部戲是獻給蕭伯納的。「我親愛的蕭伯納:這一齣戲是您的戲!」[36]他解釋說,因為幾年前蕭伯納曾建議他要「專為這個戲劇節寫劇本」,於是,他遵命完成了此劇本。

我把這件小事宣布出來，也許有點自私自利，假如這齣戲不稱
人意，觀眾認為它荒廢了他們幾個鐘頭的光陰，那我便要把責
任全推到您寬大的肩上去；可是萬一它能博得蠅頭微利，那我
知道一定全歸我收穫的。這種辦法可能要算是不公道，不過我
仍請您原諒您的好朋友！[37]

熊式一在送書稿去梅休因書局前，給蕭伯納打了個電話，通知
他說這新的劇本是獻給他的，需要得到他的首肯。熊式一解釋道：
「在書首，我跟你開了個玩笑……」蕭伯納打斷他，說：「沒人有權拒
絕奉獻。至於開玩笑嚜，那是我最喜歡的遊戲。我倒希望你能盡力
而為。」[38]

摩爾溫戲劇節 8 月 7 日開幕，9 月 2 號閉幕，共四週。這每年一
度的戲劇節舉世聞名，原先僅演出蕭伯納的戲劇，後來開始也加演一
些英國以及世界名家的精品。該年度上演的，除了蕭伯納的《查理二
世快樂的時代》(In Good King Charles's Golden Days) 之外，還有五部其
他劇作家的戲，包括熊式一的《大學教授》。能夠獲遴選參加上演，
堪稱殊榮。就熊式一而言，他的作品五年內兩度獲選。真是無限榮
光！整整半個世紀後，他不無感慨地寫道：

那時蕭翁年將九十，而我才三十幾歲！這事我雖然認為我很替
我國掙了大面子，國內卻從來沒有過半字的報道，五十年以
來，很少有人提起過這件事，戲劇界好像不知道我寫過這一本
發乎愛國性的劇本！[39]

熊式一沒有提及，當年對於這部戲的評論幾乎全都是負面的。
《大學教授》採用了大量的對話，穿插其他內容，大量的歷史事件，
顯得過於「複雜」、枯燥、「難以理解」，令人困惑。[40] 熊式一的原意是
要展示張教授如何經歷了不同的歷史階段，最後演變成為民族英雄
人物，但觀眾實際上無法看出原委。劇中的政黨和派別，五花八

門、名目繁多，很不容易梳理。莫里斯・科利斯的評語是，它看上去「難以捉摸而且索然無味」。[41]難怪一些劇評家坦言，「那麼一大堆令人生厭、嘮嘮叨叨的對話，討論中國的戰爭政治」，他們渴望得到「符合邏輯的興奮點」。有的甚至質疑，這部戲是否夠格參加摩爾溫戲劇節。

很明顯，這部戲未能有效地擯除西方觀眾對中國和華人的誤解。相反，它被視為一場東方權術的演示，反而強化了中國人「神秘莫測」的形象。張教授的情婦接二連三，他投機鑽營、奸詐狡猾，甚至殘酷無比。看戲之後，觀眾的腦中一直縈繞著疑問：他究竟是個賣國賊、投機分子、惡棍，還是個英雄、愛國者、真正的革命者？間諜與反間諜，隱瞞和製造假象，偽裝和故設陷阱，這一系列錯綜複雜的重重疊疊，令人聯想起流行的華人虛假欺詐、居心叵測的刻板印象。澳大利亞記者哈羅德・廷珀利（Harold Timperley）同情中國，他直言相告：「許多人接受了日本對中國的看法，認為掌權的政治人物和軍閥投機取巧，我認為，你的戲雖然準確地描繪了中國某些特定階段的政治生活，但很不幸，它會給人以錯覺，以偏概全……作為朋友，我覺得自己必須坦誠相告。我認為，在目前的形勢下，這部戲如果上演，可能有損中國的事業，而且會使你在同胞中不受歡迎。」[42]

然而，這部愛國的戲絕不是輕率之舉或者粗製濫造的作品。它有精心構思的情節，生動有趣的舞台指示，內容詳盡的〈後語〉。熟悉中國歷史或者有興趣的人們，讀這部劇本相當容易。相對舞台表演而言，閱讀此劇本絕對更容易一些。要想確保舞台製作的成功，演員們需要有充分的排練時間，而且要得到熊式一或其他內行專家的指導。鑑此，詩人和戲劇家戈登・博頓利表示遺憾，他覺得摩爾溫戲劇節上，這部戲沒有達到水平的演出。他告訴熊式一：

> 無論是英國的觀眾還是英國的演員，都缺乏背景知識，表演過程中，他們無法欣賞您戲中的細微妙處：他們需要您的幫助。漢口和南京，於他們而言，並非如您所知道的重要象徵；他們

需要了解這兩個城市的危機背景的知識。我在想，要是戲中那斜體的舞台指示，能有一部分融入演員的台詞，那多好！[43]

《大學教授》生不逢時，上演近三週就遭封殺。歐洲局勢日緊，英國在緊急備戰，散發空襲的傳單，分發瓦斯面具，宣布燈火限制，並且準備疏散。《大學教授》問世第二週，各地的戲院已經門可羅雀。三週後，政府下令疏散，所有的戲院都奉命關閉。摩爾溫戲劇節提前結束。《大學教授》原定

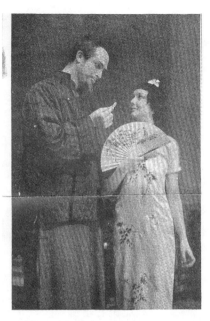

圖 10.4《大學教授》劇照，諾曼·伍蘭德（Norman Wooland）和瑪潔麗·皮卡德（Margery Pickard）分別演卞教授和柳春文。（由作者翻拍）

11月去波蘭首都華沙國立劇院開演，那隆重的盛局，也因此成為泡影。這部戲，在歐美幾乎沒有什麼報道，國內更是如此。1940年和1942年，它在英國兩個地區演出了幾場之後，如石沉大海，一晃就是半個世紀。1989年，熊式一親自將其譯成中文，並在台灣出版及上演，才算又獲新生。[44]

英國政府在1939年8月宣布，自9月1日起疏散婦孺。熊家的三個孩子，根據學校安排，需要到倫敦市外的寄宿家庭居住。

同一天，德國武裝部隊進攻波蘭。

圖 10.5《大學教授》節目單（由作者翻拍）

9月3日，熊式一去臨街的蔣彝家，一起守在無線電前，等著聽張伯倫首相的廣播講話。上午11時15分，張伯倫發表講話，宣布英國向德國宣戰。「你們不難想像，這對我來說是多麼可悲的打擊，我曾長期爭取和平的努力，徹底失敗了。」

熊式一匆匆趕回家。

他和蔡岱梅離開中國快兩年了，他們心裏一直牽掛著德海和德達，以及其他的親友。

1939年5月，南昌被佔領之後，更是憂心忡忡。原以為他們在英國和倫敦相對安全，不料，歐戰爆發，三個孩子因此疏散離開了倫敦，離開了他們的身邊。一家子東分西散的，真是糟透了。

「世界上還能找到一小片和平安寧的地方嗎？」他們不禁唶嘆。[45]

⣿⣿⣿⣿⣿⣿⣿⣿⣿⣿⣿

戰爭是殘酷的、血腥的，無辜的百姓喪生或流離失所。戰爭，卻為《王寶川》帶來了新生，如鳳凰涅槃。

英國政府宣戰之後，所有的劇院、電影院、公共娛樂場所，立即停止營業。後來，倫敦市中心地區的劇院逐步在指定的時間段內重新開放。12月7日，《王寶川》在西區的金斯威劇院上演。恰如熊式一回答記者所說的，人們渴望一些娛樂活動，以緩解戰爭時期的內心恐懼。《王寶川》備受歡迎，它「給人愉悅，忘卻戰爭和煩惱」。[46]參

加演出的包括一部分原來的主要演員。服裝是梅蘭芳新近在中國專門訂製的,他負責監督,由蘇州的刺繡工匠縫製了50套服飾,工藝精細,色彩典雅,趕在演出前運抵倫敦。熊式一寫信,邀請好友和名人蒞臨觀賞,包括皇家戲劇藝術劇院的主任肯尼斯·巴恩斯(Kenneth Barnes)、前英國首相鮑德溫(Stanley Baldwin),第一海軍大臣邱吉爾(Winston Churchill)、英國戲劇委員會負責人傑弗里·惠特沃斯、T·S·艾略特等等。為了應對德軍的空襲,劇院採取一些相應措施,節目單中印有附近防空掩體的介紹,以備萬一。公演一直持續到翌年1月27日,隨後,劇組去西南部的海濱城鎮托基繼續演出。至此,《王寶川》在倫敦已經公演了近900場。

〰〰〰〰〰〰〰〰〰

德蘭的寄宿家庭在聖阿爾般(St. Albans),那是倫敦北部三十多公里外的一個小城。房主是個汽車司機,為人親切善良。德威和德輗被安置住在另一個城市,後來德蘭幫助將他們一起轉移到了聖阿爾般,寄住在一位英國教會牧師家裏。新房主很喜歡這兩個孩子,他們懂事,又有禮貌。但可惜那牧師和他的姐姐都年邁體衰,沒有精力照顧兩個十來歲的男孩,所以他們不得不寫信給房屋委員會陳述了原因。同時,他們也給熊式一寫信,建議他設法與孩子們住一起,那年齡段的孩子需要父母的關心和指導,對孩子成長有利。[47]

熊式一聞訊,立刻搜尋聖阿爾般地區的出租物業,很快就租下了橡木街上一棟二層樓的房子。那是典型的郊區房,前面帶一個小花園,屋後有個大院子。

沒過多久,熊式一和蔡岱梅搬去聖阿爾般,與三個孩子團聚了。

熊式一給他們的新居起了個名字:「西廂居」。不久,這新居的雅號給醒目地印在了他的通信便箋上。

註　釋

1　Dymia Hsiung, *Flowering Exile*, p. 38.

2　Ibid., p. 49.

3　熊式一：〈懷念王禮錫〉，《宇宙風》，第100期（1940），頁135。

4　"China's Case," *Manchester Guardian*, April 7, 1938; "The War in China," *Manchester Guardian*, May 9, 1938.

5　"The War in China."

6　〈筆會十六屆萬國年會記〉，《時事月報》，第19卷，第2期（1938），頁31。

7　同上註，頁32。

8　同上註。

9　"Chinese Author Speaks in Swansea," *South Wales Evening Post*, October 1, 1938.

10　王禮錫：〈再會，英國的朋友們！〉，載氏著：《去國草》（重慶：中國詩歌社，1939），頁75–76。

11　同上註，頁80。

12　同上註，頁80–81。

13　Shih-I Hsiung to H. G. Wells, October 16, 1938, Rare Book and Manuscript Library, University of Illinois at Urbana-Champaign.

14　Ibid., October 16, 1938 and October 23, 1938.

15　William Butler Yates to Shih-I Hsiung, October 24, 1938, HFC.

16　熊式一：〈懷念王禮錫〉，頁135–137。

17　Shih-I Hsiung to Walter Simon, July 3, 1952, HFC.

18　李樹培夫人致熊式一，1938年11月21日，熊氏家族藏。

19　同上註。

20　同上註。

21　Earl of Longford to Shih-I Hsiung, October 15, 1938, HFC.

22　Ivor Brown, "The Western Chamber," *Observer*, December 11, 1938.

23　蔣彝：〈自傳〉，頁97。

24　Sydney Carroll to Shih-I Hsiung, February 6, 1939, HFC.

25　余上沅：〈第一屆戲劇節我們要完成雙重使命〉，《國民公報星期副刊》，1938年10月23日。

26　熊式一：《大學教授》，頁37。

27　同上註，頁89。

28　同上註，頁132、143。

29　同上註，頁148。

30　同上註，頁149。

31　同上註。

32 George Bishop, "Theatre Notes," *Daily Telegraph and Morning Post*, August 4, 1939.

33 熊式一：〈後語〉，載氏著：《大學教授》，頁180。

34 同上註，頁171–172。

35 熊式一：〈談談蕭伯納〉，頁95。

36 熊式一：〈獻詞〉，載氏著：《大學教授》，頁1。

37 同上註。

38 Shih-I Hsiung, "Bernard Shaw as I Knew Him," Far Eastern Service-Brown Network (BBC program, March 22, 1951), HFC.

39 熊式一：〈作者的話〉，載氏著：《大學教授》，頁1。

40 Philip Page, "Velly Tiedious This Chinese Play," *Daily Mail*, August 9, 1939; A.D., "The Professor from Peking," *Manchester Guardian*, August 9, 1939.

41 Collis, "A Chinese Prodigy."

42 Harold Timperley to Shih-I Hsiung, February 12, 1940, HFC.

43 Gordon Bottomley to Shih-I Hsiung, September 9, 1939, HFC.

44 熊式一：〈作者的話〉，載氏著：《大學教授》，頁4。

45 Dymia Hsiung, *Flowering Exile*, p. 83.

46 "Old Favorites Return," *Bolton Evening News*, December 18, 1939; "On Stage and Screen Next Week," *South Wales Echo*, February 3, 1940.

47 M. Symonds to Shih-I Hsiung, September 20, 1939, HFC.

十一
聖阿爾般

　　熊式一與聖阿爾般彼此之間並不陌生。1935年春天，聖阿爾般中心學校在校禮堂演過兩場《王寶川》，校長I‧M‧嘉頓小姐親自參與製作。首場演出後，嘉頓上台告訴觀眾，熊式一原來沒想到參加排練的都是這麼年輕的學生演員，他顯得不勝驚訝。嘉頓相信，要是熊式一再聽到演出精彩成功的消息，肯定非常高興，一定又會大吃一驚。[1]

　　如今，熊式一搬來聖阿爾般，當地的居民經常有機會見到這位家喻戶曉的華人作家，他們會打個招呼，或者聊上幾句。熊式一在聖阿爾般作講座，介紹現代中國，談談抗日戰爭，並且幫助為英國和中國的戰爭籌募資金。

　　1940年1月18日，熊家的小女兒在聖阿爾般出生。她的出生證上，英文名字一欄填著「Precious Stream」（寶川）。熊家好多朋友都知道這名字，包括當初主演王寶川的喬伊斯‧雷德曼和卡羅爾‧庫姆。梅休因書局的懷特主任得到這消息，大為讚賞：「聽到身邊有了一個活生生的『寶川』，實在是妙不可言！」[2]

　　過了幾個月，家裏要為小女兒起中文名字。她在咿呀學語，「我」字一直發成「yi」的音，熊式一翻檢字典，挑選「yi」音的字，最後為她起名「熊德夷」，其中的「德」字表示輩分；「夷」字，意謂外國或蠻人，她在海外出生，這字貼切自然。「德夷」這名字使用了好一陣，每次

家裏來了客人，聽到這名字，都大吃一驚，無一例外。小女兒長大後，蔡岱梅建議將「夷」字改成「荑」，發音不變。「荑」字表示茅草的嫩芽，多一點柔雅，更女性化。

<center>卍卐卍卐卍卐卍卐卍卐卍</center>

歐戰爆發後不久，熊式一開始為英國廣播公司 (BBC) 工作。1940 年 2 月中旬，夏晉麟約他和蔣彝去倫敦中山樓餐館，與聯合廣播委員會 (Joint Broadcasting Committee) 的 E·R·戴維斯 (E. R. Davies) 共進午餐，商談有關「英華的生活和思想」("The Life and Thought of England and China") 廣播節目的工作。幾天之後，戴維斯通知熊式一，情報部已經批准，請他和蔣彝合作，為「英華的生活和思想」節目準備六篇講話稿。同時，戴維斯還通知熊式一，情報部批准由他接替夏晉麟的工作，為「香港每週背景通訊」("Weekly Background Newsletter for Hong Kong") 撰稿。這些新聞通訊稿，每篇大約 1,800 到 2,000 字，除了中文原稿，還需要準備英文譯本。戴維斯就內容、風格、廣播對象作了一些具體的解釋：

> 這些新聞通訊是針對香港地區說中文和英文的聽眾，他們除了接觸一些廉價報紙外，很少有多餘的時間和其他機會，他們的想法往往相當模糊。這些新聞稿得使用簡單的日常語言，寫得輕鬆易懂，儘可能生動有趣，加上大量的例子，包括中國的思想內容，這樣的話，聽眾會感覺熟悉自然，就能很容易理解這些新聞通訊要傳達的信息。[3]

聯合廣播委員會是軍情六處的間諜和宣傳部新近在倫敦成立的秘密機構。戰爭爆發後，BBC 在政府的資助下，代表情報部與聯合廣播委員會協商，在海外推出了一系列新的節目，「香港每週背景通訊」便是其中之一。夏晉麟是外交史學者和立法院立法委員，最近接

到中宣部任命，要去美國負責中宣部駐美辦事處事務，因此，他在聯合廣播委員會的工作由熊式一接替。夏晉麟已經為「香港每週背景通訊」撰寫了九篇通訊稿，根據安排，他接下來完成第十篇稿件後，立即由熊式一接任。

鑑於文化背景、語言能力、社會聲譽，熊式一無疑是理想的人選。《王寶川》和《西廂記》都在上海、香港、檳城上演過，當地報紙也常有介紹他文學和戲劇方面的報道，他在那些城市是個知名人物。除此之外，他在寫作方面是個高手，他的文字清晰生動。帝國服務處總監麥格雷戈 (J. C. S. MacGregor) 對他的能力絕對滿意：「我再找不到第二個這樣出色的廣播人員了。」[4]

熊式一寫的第一篇每週背景通訊，開始部分介紹英國海軍不久前成功營救 300 名英國水兵俘虜的事。運載這些戰俘的德國補給艦阿爾特馬克號想偷偷地把他們運到俘虜營去，德方為了避免英軍攻擊，故意駛入挪威領海，想尋求中立國的庇護。英國皇家海軍的哥薩克號驅逐艦毅然出擊，迫使阿爾特馬克號擱淺，成功救出了船上所有的戰俘。

這一事件發生在挪威的水域，而挪威當時為中立國，因此此事頗有爭議。挪威政府抗議英國海軍違反了國際法，而英國政府則堅持那是正當的行動，沒有違反海牙公約。熊式一在敘述事情的大略經過後，援引孟子的觀點，來為英國辯護：

> 假定有強盜綁架了我們的孩子，正帶著他們穿過鄰家的院子逃竄。假定我們的鄰居不肯幫助我們營救孩子。要是我們為了救孩子而被迫闖入鄰居的家院，這算不算正當的行為？從原則上來講，闖入私宅無疑是不允許的，但遇到了這種緊急情況，我們就非得把孩子的生命放在首位。
>
> 至聖賢師孔子對這個問題的看法，我不清楚，但他的弟子孟子曾經遇到過類似的困境。有人與他爭辯說，既然男女授受不親，那要是看見嫂子掉進了河裏，伸手去救助算不算非禮呢？

孟子回答，那屬於緊急情況，那樣做是可以的，儘管有些人會認為不符合禮教，但要能變通。我覺得，哥薩克號的情況簡單說來與此相似。[5]

熊式一寫的第二篇通訊稿，介紹中英兩國人民不惜犧牲，反對侵略和維護正義。他稱讚英國的民眾對中國人民的同情和慷慨支持，英國慈善團體在不斷為中國的醫院籌募資金。他指出，中英兩國在為共同的事業而努力奮鬥：「即使在戰爭期間，我們的英國友人還在深切地關心我們，我想，香港人民聽到這一消息，一定會很感動的。」[6]

熊式一沒有受過新聞專業的訓練，除了在北京的一家報社當過短期的文學版編輯外，他在新聞寫作方面毫無經驗。一次，他甚至直言不諱：他瞧不起新聞寫作。[7]既然如此，他為什麼要接受BBC的工作？因為這提供穩定的收入，每週五個堅尼。[8]但更重要的是，強烈的道德義務和責任感促使他接受了這任務，並堅持到底。熊式一憑藉精湛的文字技巧和深厚的文學功底，成了一名優秀的新聞撰稿人。他遵循戴維斯為他制定的基本原則：內容翔實，使用口語，穿插中國的文化思想，使聽眾易於理解接受中心思想。這些通訊稿件，評論介紹戰爭時期的新聞時事和社會近況，如英國人民的民族獻身精神、民主制度、鄧寇克大撤退、英倫空戰、戰時物資配給供應等等。他運用了一些獨創的方法，在表述中加入文化內容，用中國歷史借鑑比較，借助新聞報道來敦促相互支持、共同奮戰和抗擊世界上的邪惡勢力。熊式一援引了一系列中國的文化典故，如合縱連橫、項羽烏江自刎、岳飛與秦檜、塞翁失馬、花木蘭和梁紅玉，還有伊索寓言中的國王分箭等等。

BBC的這份工作，需要自律、堅韌不拔的毅力、無私奉獻的精神。熊式一必須每週按時交出初稿和修改稿，每週要去倫敦與戴維斯會面，討論稿件。所有的稿子都得經過情報部的審查。[9]有些極為敏感的國際問題，諸如愛爾蘭問題、中日關係、滇緬公路等，都需要

按照規定，統一口徑，謹慎而行。審查人員的意見，並非一直與熊式一的看法一致，他的稿件時常被刪削或者要求修改，偶爾還會被徹底推翻、作廢放棄。熊式一為此難免極度的憤懣苦痛，並且深感無助。有一次，審查人員堅持要他把前法國總理皮埃爾·賴伐爾（Pierre Laval）的名字，改成其後任總理皮埃爾－埃蒂安·弗朗丹（Pierre-Étienne Flandin），熊式一憤怒之至，告訴戴維斯說，自己原來的寫法絕對正確，為了準備這篇文章，他做過不少研究，精心讀了五篇有關的文章，其中有幾篇是名記者的報道。他把這些文章都一一羅列出來，給戴維斯看，證明自己言之有據。他說道：「我真希望審查員將來能對我信任一點。」[10] 幸好戴維斯理解他的困境，常常耐心聽他訴說，表示同情，並給予安慰和鼓勵。這種近乎苛刻的工作條件，常人難以容忍，蔣彝就因此而婉言辭去。但熊式一明白，廣播公司這份工作有助於亞洲民眾了解歐洲戰場的新聞近況，意義重大，至關重要，即使不盡如人意，也絕不能半途而廢。他堅持不懈，連續工作了近兩年之久。

꘎꘎꘎꘎꘎꘎꘎꘎꘎꘎꘎

1940年5月24日，熊式一發了一封信給克萊門汀·邱吉爾（Clementine Churchill），祝賀她丈夫兩週前就任英國首相。「您丈夫就任首相時，我沒有機會祝賀他。我真摯地祝賀英國人民、英國、同盟國，終於有這麼一位英明的領袖執政，他一定能引導我們走向勝利。」熊式一深信，英國必將戰勝挫折，取得最後的勝利。「請代我轉告首相，我們中國人民堅信同盟國必定會日益壯大。」[11] 這封打字的信，使用彩色木刻水印信箋，熊式一用鋼筆在頂端補充了住址：「聖阿爾般橡木街西廂居」。[12]

熊式一寫信的主要目的，是建議BBC考慮製作一些介紹中國哲學家的節目。他認為，中國的古代聖賢，強調刻苦忍耐和堅韌不拔的品格，其中的道德精神內容，可以鼓舞士氣，振奮人心，奮勇抗

敵；同時，播放這一類節目，廣播內容上可以起到一個調節，不至於整天播放的全是戰況報道。克萊門汀同意熊式一的觀點，把信轉給了BBC。情報部和BBC也都表示贊同，可惜廣播公司沒法安排時間插進這節目，所以此事只得作罷。[13]

熊式一除了為「香港每週背景通訊」撰稿外，還為「英華的生活和思想」節目準備了三次廣播講話。此外，他為英國高小和初中學生的地理節目製作了廣播講話：〈北平〉、〈揚子江〉和〈北方的村莊〉。這些節目是向學生介紹世界上的多元文化，以及人類共有的價值。熊式一生動地介紹了中國的歷史、文化、地理，其中穿插入他的個人生活經歷。根據各地學校老師寫來的報告看，學生反應普遍滿意：「極其有趣，有地方色彩，很吸引人」；「有關華人生活的描述，給聽眾留下了深刻的印象」等等。[14]此外，熊式一還在廣播電台上多次發表專題講話，談蔣介石、中國戰爭文學、儒教、瑪麗王后、蕭伯納等。

7月，英國政府屈服於日本的外交壓力，同意關閉滇緬公路三個月。由於滇緬公路屬於重慶政府最重要的聯外通道，英國政府的這一決定，嚴重影響了戰爭物質的運輸，招致強烈的批評，許多人對此政策深以為憾，認為這是綏靖政策，無疑於遠東的慕尼黑。[15]全英援華運動委員會和其他社會團體組織了一系列講座，宣傳滇緬公路、介紹其重要性，爭取贏得英國更多的民眾同情和支持。《泰晤士報》（*The Times*）上刊登了一份公開信，要求政府恪守諾言，10月份重新開放滇緬公路，「恢復」與中國的友誼。信上署名的十位著名作家和文化人士，包括記者艾佛·布朗、監獄改革家馬傑里·弗萊（Margery Fry）、政治哲學家A·D·林賽（A. D. Lindsay）、演員西比爾·桑代克（Sybil Thorndike）、作家H·G·威爾斯等。[16]

熊式一對邱吉爾政府的決定非常失望。戰前，他曾經陪同國民政府立法院院長孫科去邱吉爾鄉間的住宅訪問，邱吉爾明確表示，他如果復出執政，一定會支持中國的抗戰事業。關閉滇緬公路，顯然與他當時的承諾自相矛盾。熊式一應中國政府要求，在三個月期滿

之前，與邱吉爾接洽，希望能重新開放滇緬公路。他在10月5日的信中，以尊敬但堅定的態度，敦促邱吉爾恪守諾言，支持中國：

親愛的首相：

　　日本最近的無恥之舉已經向全世界表明，英國對它的友善不僅無濟於事，而且有損長遠的民主事業。英國政府以前在奉行綏靖政策時，您是為數不多的政治家，認為日本必須受到制約。為此，我希望您現在能竭盡全力，幫助開放滇緬公路，為中國提供一切可能的援助。中國在浴血奮戰，不光是為了自身的自由，而且是為了全世界的自由。中國勝利了，民主事業將獲得進步；如果日本勝利的話，世界和平將受到巨大的威脅。目前這一重大決定的時刻，日後必將以每一種語言，永載史冊。[17]

　　就在同一天，熊式一還給英國政府其他一些首要寫信，包括前張伯倫內閣陸軍大臣萊斯利・霍爾－貝里沙（Leslie Hore-Belisha）和外交大臣哈利法克斯伯爵（Edward Wood, Earl of Halifax），敦促他們在行將舉行的辯論中，支持邱吉爾，重新開放滇緬公路。「中國在為世界和平奮戰，應該給中國大力幫助。」[18]「英國外交政策的變化將會給我們大家——我們和你們——帶來勝利！」[19]

　　令熊式一深感欣慰的是，哈利法克斯伯爵幾天後立即回覆，通知他說，首相已經在下議院宣布將於10月17日重新開放滇緬公路。

　　10月17日那天，克萊門汀・邱吉爾親自寫信給熊式一，與他分享喜訊：「我非常高興，滇緬公路又重新開放了。」[20]

⁂

　　1940年9月7日，德國開始閃電戰。連續兩個月，德國空軍每天晚上在倫敦上空狂轟濫炸，成千上萬的人死傷，一百多萬座房屋被毀

壞。熊式一在倫敦的住房不幸被炸毀並拆除，他家那些「漂亮的中式家具」和其他物品都蕩然無遺。[21]

相對而言，聖阿爾般還算相對安全，那裏沒有空襲。但是，熊式一夫婦心裏一直牽掛著國內的兩個孩子和其他親友的安全。早於1938年6月，馬當失守，南昌告急。蔡敬襄夫婦年已六旬，被迫撤離南昌。他們將所藏的地方志、珍本古籍、碑帖文物等，分裝數十箱，帶著德海和德達，還有幾個親戚，舟車困頓，輾轉四百公里，去贛南鄉下避難，住在古廟旁的土屋子裏。1939年5月，南昌淪陷，凌雲巷數百家房屋全部被焚毀，義務學校也遭罹難，化為一片焦土，蔡敬襄多年來精心構建的蔚挺圖書館成了凋零空屋。三百餘塊城磚，過於沉重，轉移不便，埋在了地窖下，倖免於難。可惜，蔡岱梅的母親不幸罹病，10月初殞逝他鄉。戰爭期間，通訊不便，一封信往往要花幾個月才能抵達英國。熊式一和蔡岱梅一直掛念著家人的安危，可是久久的音信杳無，免不了牽腸掛肚，常常心焦如焚。

何時回國定居，這是熊式一夫婦在認真考慮的問題。1940年初，來了個好機會，國立四川大學提出要聘請熊式一任英語系系主任。熊式一回覆，表示願意考慮去川大任職。

四川大學位於四川成都，屬於國立十大學府之一。校長程天放原來任職中國駐德國大使，與熊式一很熟。他接到熊式一願意來川大工作的消息後，欣喜萬分，「至為雀躍」，川大的教職員及學生也同樣表示熱忱歡迎。程天放相信，熊式一來川大，肯定會喜歡它的學術氛圍和舒適友好的校園環境。他特別提到，川大有不少熊式一的清華校友，如謝文炳、饒孟侃、饒餘威、羅念生等。川大在9月中旬開課，程天放建議，熊式一可以提前一兩個月去那兒，趁便先瀏覽一番峨眉秀色。[22]

中國亟需學者和文化工作人員參加抗戰工作。林語堂不久前剛回國，被大張旗鼓地宣傳。熊式一的一些朋友也都很關心他，鼓勵他趕緊回國。前《北京晚報》和《立報》編輯薩空了特意給他寫信，勸

他「與其在歐看他人戰鬥，何如歸來參加戰鬥」。國內「一切在進步中，新生蓬勃，可為之處極多，因之更須吾人努力」。[23]

川大的教職無疑是個佳選。熊式一反覆權衡，斟酌了許久，最後還是放棄了這個機會。他原以為這是個庚子賠款教授職務，薪金優渥，後來卻發現由於「國難」之故，僅350到400元而已，而且是國幣，不是英鎊。靠這菲薄的薪俸，在川大生活、維持生計，是不成問題的，可他在英國有家小，肯定都「難以糊口」。[24]當然，熊式一還有其他一些考慮。他在英國已經有了名氣，英國的文學市場給他以青睞，十分友善，憑他的英語水平和中國文化背景，在社會上和文學界遊刃有餘。他正在創作一部反映現代中國的小說《天橋》，很有可能會在西方大受歡迎。他雄心勃勃，一直計劃著把莎士比亞的作品翻譯成大學讀本和演出本。[25]要是他選擇回國，意味著必須放棄所有這一切，必須離開那麼多才華橫溢的文學出版界的好友，想到這些，心裏總難免依依不捨。

熊式一對朋友肝膽相照。他手頭雜事繁瑣，但如有需要，他總是慷慨相助。他會抽出時間，幫助朋友看稿子、提意見、寫序言，甚至與出版社牽線舉薦。蔣彝的《中國畫》和一些「啞行者」遊記作品，崔驥的《中國史綱》(*A Short History of Chinese Civilisation*)、唐笙的《長途歸來》(*The Long Way Home*)，還有王禮錫、郭鏡秋、羅燕、高準等人的作品。

他講義氣，為了朋友，會毫不猶豫拔刀相助，當然，這裏是指以筆作刀。他推崇文友的才能，為朋友仗義執言，他行文奇特，詞鋒尖銳，浩氣凜然。1942年，他在文學雜誌《時光與潮流》(*Time and Tide*) 上發表讀者來信，討論有關歐內斯特·理查德·休斯 (Ernest Richard Hughes) 的兩部書作的譯文質量，對有關的書評作了回應。在

信首，他彬彬有禮地寫道：「先生，我自小熟讀中國經典作品，請允許我為休斯先生說兩句。」他隨即切入正題，強調聲明：「我把他的翻譯與中文原文作了比較，發現休斯先生的翻譯獨具一格。」[26]他舉了三個例子，具體討論休斯的翻譯風格。他認為，譯文與原文似乎有明顯的出入，但那實際上並非是錯譯，而是不落窠臼、創意新穎的標誌，是譯者成功闖出蹊徑的標誌：

> 休斯先生在中國傳過教，在他的著述中處處可見這虔誠的傳教士的身影。我認為，在作品中能彰顯自己個性的，都屬於有獨特風格的作家。就此而言，休斯先生實際上屬於卓有成就的。誰會去相信，牛津這樣的名校會學術上毫無建樹；同樣，誰也不會相信，能巧妙地發明「世人凡心」、「拙劣行為」、「內蘊之力」這些詞匯的人會平淡無奇。目前紙張短缺，出版社絕不可能會推出缺乏學術價值或者寫作風格平平的作品。這兩部作品都是由登特書局(J. C. Dent & Sons) 推出，那家大出版社口碑良好，而且其中一本被收錄於《世人文庫》(Everyman's Library)，那真是很了不起的。[27]

另一次，熊式一寫信，為文友 J‧B‧普里斯特利辯護。普里斯特利是小說家、戲劇家，1940年英倫空戰期間，曾經為BBC作了一系列簡短但鼓舞人心的電台廣播講話，他的節目大受歡迎，僅次於邱吉爾。熊式一在信中提到，自己頭天晚上去劇院看了普里斯特利的《家事》(How Are They at Home)，非常喜歡。他「盡情地笑個不停」，而且「一次又一次地偷偷抹掉一兩滴眼淚」。他不同意其他一些批評家的見解，他覺得這部劇作是成功的「娛樂宣傳」。[28]

> 或許我應該提一句，我對劇院並不陌生，我在戲劇創作的藝術修煉方面也並非一事無成。為此，我希望您能垂詢拙見。那位才華橫溢的評論家的高見，我不敢苟同，他的劇評妙不可言，但可惜過於深奧，恕我才疏學淺，無法欣賞。[29]

熊式一的辛辣筆調，令人聯想到英國作家斯威夫特（Jonathan Swift）。
熊式一自嘲，說自己「生性愚鈍」，他針對《家事》的一些負面的批評
意見作出反駁。他援引蕭伯納、高爾斯華綏、易卜生等劇作家為例，
說明宣傳與劇作並非永遠相互排斥的。觀眾的反應才是試金石，那
「一直是我舞台藝術方面免費的、唯一的老師」。他認為《家事》是「一
部歡快的好戲！應當對所有設計這部戲的人表示衷心的祝賀。」[30]

1941年3月底，BBC計劃推出一檔新的中文節目，直接廣播新
聞評論，對象是遠東地區。這檔節目時長15分鐘，每星期二格林威
治時間10時30分播出，包括國語和粵語兩個部分，國語那部分由熊
式一製作。[31]

5月5日，「新聞評論」節目正式啟動。駐英大使郭泰祺首先致
詞，接著，熊式一宣布：「這是倫敦呼喚中國。我是熊式一先生，現
在作第一次新聞評論。」從1941年5月至12月，熊式一除了在10月間
休假外，每星期二都會播音，馬來亞和香港地區的民眾每星期都能收
聽到他的新聞評論。

至於「香港每週背景通訊」節目，1940年6月改名為「倫敦通訊」
（"London Letter for Hong Kong"）。[32] 一年之後，「新聞評論」推出之際，
聯合廣播委員會根據香港和新加坡方面的要求，決定依舊保留「倫敦
通訊」這個節目，讓它們共存。戴維斯對「倫敦通訊」的效果極為滿

圖 11.1 熊式一在BBC
播音，1941年（由作者
翻拍）

意，他有一次告訴熊式一：「香港的市民肯定很歡迎我們的通訊內容，儘管它們到達香港時有些內容不可避免地過時了。」[33]至於其影響究竟如何，沒有具體的統計數據或資料可以説明。不過，根據一封馬來亞聽眾的來信，可以一窺該節目對遠東地區的影響：

> 來自倫敦的中文時事通訊，對當地的馬來亞華人聽眾如雪中送炭。在他們看來，這是中英兩國之間的政治合作，而不是純粹的電台娛樂而已。[34]

戴維斯與熊式一分享了這封聽眾來信。「這實在有意思，太振奮人心了。」戴維斯對聽眾的反饋欣喜不已，他的自豪和成就感溢於言表。[35]

熊式一深知戰時新聞工作的重要性。正如夏晉麟在1970年代回憶道：整個戰爭期間，通訊是中國政府面臨的「最緊迫的問題」，也就是説，「如何讓中國政府和人民及時了解外界的情況」。[36]1940年至1941年熊式一為BBC工作期間，曾經探索在上海創辦一份題為《歐風》的刊物，專門報道介紹與歐洲相關的時事新聞和信息。[37]中文雜誌《宇宙風》和《天下事》編輯部原來在上海，因為親日勢力控制審查出版物，自由辦刊物已經不復可能，且有人身安全之虞，加上發行面臨阻擾困難，編輯部決定南遷去香港。但是在港辦雜誌，需要交一大筆保金，還要有人作保，而主編陶亢德手頭拮据，在香港又人生地不熟，他與熊式一聯繫，請他出面鼎力相助。

《宇宙風》是林語堂於1935年在上海發起的文藝期刊，辦得有聲有色，銷售量很大，影響也很廣。1941年春，主編陶亢德抵港後，馬上會晤香港遠東情報局秘書麥道高（D. M. MacDougall），商談在港辦雜誌的事。他告訴麥道高，這兩本雜誌一貫「親民主自由英國」，而且熊式一經常撰稿。麥道高同意可免交保金，但需要太平紳士之類的名人作保。情報局了解熊式一，作為變通，允許接受他作保。熊式一接到消息之後，馬上發電給情報局，作為「電報保」，幫助這兩本期刊順利在港完成登記註冊。[38]

自1940年到1942年初，熊式一在中國出版了近30篇中文文章，大都是基於他為BBC撰寫的通訊稿改編而成，它們介紹英國和歐洲的戰爭局勢，如戰時教育、徵兵制度、言論自由、宣傳出版等等，或者討論中英關係、分析遠東局勢。不少文章在上海的出版物上刊載，如《中美周刊》、《上海週報》等。這些刊物專注歐亞時事，都擁有一大批讀者群。他還在《宇宙風》和《天下事》上出版了一系列專題文章，如〈從凡爾賽到軸心〉、〈希特勒和希特勒主義〉、〈墨索里尼與法西斯主義〉、〈二十年來之法蘭西〉。

可以毫不誇張的說，熊式一的努力，使遠東的讀者和聽眾一直能保持對西方的戰事和近況的了解，他使西方成了「東方的緊鄰」。[39]

12月7日，日本偷襲珍珠港，隨即進犯馬來亞、新加坡和香港。美國和英國向日本宣戰。

12月底，BBC宣布取消「倫敦通訊」和「新聞評論」節目。熊式一對海外廣播的工作也就此告一段落。

註　釋

1　"Lady Precious Stream," *Heart Advertiser*, April 5, 1935.

2　J. Alan White to Shih-I Hsiung, February 6, 1940, HFC.

3　E. R. Davies to Shih-I Hsiung, February 20, 1940, HFC.

4　J. C. S. MacGregor, "BBC Internal Circulating Memo," April 4, 1940, Written Archives Centre, BBC.

5　Shih-I Hsiung, "Weekly Background Newsletter for Hong Kong, No. 11" (BBC Program, 1940), p. 1, HFC.

6　Shih-I Hsiung, "Weekly Background Newsletter for Hong Kong, No. 12" (BBC Program, 1940), p. 5, HFC.

7　Hsiung, *Professor from Peking*, pp. 178–179.

8　每堅尼折合為1.1英鎊。

9　Shih-I Hsiung to E. R. Davis, October 4, 1941, HFC.

10　Ibid.

11　Shih-I Hsiung to Clementine Churchill, May 24, 1940, RCONT1, Dr. S. I. Hsiung Talks File 1: 1939–1953, Written Archives Center, BBC.

12　Ibid.

13　Frederick Whyte to Shih-I Hsiung, May 24, 1940, HFC; Christopher Salmon to Shih-I Hsiung, June 4, 1940, HFC.

14　J. C. S. MacGregor to Shih-I Hsiung, June 3, 1940, HFC.

15　"Statement by The China Campaign Committee on the Burma Road and the Proposed 'Peace Terms,'" ca. August 1940; "The Burma Road," *The Times*, September 9, 1940.

16　"The Burma Road."

17　Shih-I Hsiung to Winston Churchill, October 5, 1940, HFC.

18　Shih-I Hsiung to Leslie Hore-Belisha, October 5, 1940, HFC.

19　Shih-I Hsiung to Earl of Halifax, October 5, 1940, HFC.

20　Clementine Churchill to Shih-I Hsiung, October 17, 1940, HFC.

21　V. E. Hawkes to Shih-I Hsiung, September 17, 1940, HFC.

22　程天放致熊式一，1940年4月9日，熊氏家族藏。

23　薩空了致熊式一，約1940年6月，熊氏家族藏。

24　程天放致熊式一，1940年4月9日；Shih-I Hsiung to B. Ifor Evans, 1940, HFC.

25　Shih-I Hsiung to B. Ifor Evans, 1940, HFC.

26　Shih-I Hsiung, letter to the editor, *Time and Tide* 22, no. 50 (December 12, 1942), p. 1002.

27　Ibid.

28　Shih-I Hsiung, letter to the editor, unpublished manuscript, March 29, 1944, HFC.

29　Ibid.

30　Ibid.

31　E. R. Davies to Shih-I Hsiung, March 20, March 25 and April 7, 1941, HFC.

32　由於去遠東的航空信郵服務中止了，通訊稿件往往要花數週才能抵達目的地，所以「背景通訊」改為「倫敦通信」，為此，熊式一在選材和寫作上也作了相應的調整。

33　E. R. Davies to Shih-I Hsiung, April 24, 1941, HFC.

34　Ibid., July 23, 1941.

35　Ibid.

36　Ching-lin Hsia, *My Five Incursions into Diplomacy and Some Personal Reminiscences* (New York, n.p., 1977), p. 98.

37　陶亢德致熊式一，1941年5月22日，熊氏家族藏。

38　同上註，1941年5月22日、1941年6月29日。

39　Wilfrid Goatman, "Many Tongues—One Voice," *London Calling*, no. 279 (1945), p. 6.

十二

異軍突起

　　熊式一在 BBC 工作，有穩定的收入得以應付房租和其他的家庭費用開支，但同時也為此耗費了大量的時間和精力。1941 年底，他的撰稿和廣播工作告一段落，謝天謝地，他因此贏得了自由和時間。

　　他在寫小說《天橋》，近三年了。1939 年 2 月，他與倫敦的出版商彼得・戴維斯 (Peter Davies) 簽了合約，年底之前完搞。戴維斯對這本小說寄予厚望，預付他 350 英鎊，並且在合約中明文寫定，今後如有新的小說作品，預付版稅分別為 500 和 750 英鎊。美國的一些出版商，如威廉・莫羅 (William Morrow)、諾夫 (Knopf)、利特爾・布朗公司 (Little, Brown & Company)，聽到這消息，紛紛表示有興趣，來函探詢小說的外國版權事宜。但是，熊式一卻遲遲沒能按時交稿，一拖再拖。戲劇活動、社交應酬、孩子家務、戰爭與疏散，加上 BBC 的廣播工作 —— 他疲於奔命，根本無法靜下心來寫作。1939年 11 月，他總算勉強交出了書稿，但那僅僅是小說開頭部分的初稿。

　　為了這部小說，熊式一承受著巨大的壓力，身心交瘁。他的家人也因此焦慮忐忑，蔡岱梅擔憂過度而失眠，健康受到影響。他們全家搬到聖阿爾般之後，特別是家裏添了位小女兒，這棟三臥室的房子顯得過於擁擠，噪雜不堪，在家寫作變得絕不可能。熊式一寫作需要安靜的環境，一個人獨處比較能集中精力，才思泉湧。於是，

他在本地的報紙上登廣告，就近租了一間房間，這樣他就可以享受寧謐，專注於寫作了。蔡岱梅覺得，那像世外桃源：「比自己家裏的書房更理想！可以避開電話、來客、孩子的干擾。」但租了這房間，並沒有徹底解決問題。BBC的工作，弄得他無法徹底沉浸於小說創作之中。儘管出版商不停地施壓、催促，小說的交稿限期還是被一次又一次的推延。出版商不得不反覆提醒他，那些「各種各樣的承諾」，從沒有「兌現」。[1]1942年，出版商終於忍無可忍，聲色俱厲，發出警告：他們預付了版稅，有權利按時收到書稿。「這本書多次被延誤，我們的耐心可不是沒有限度的。」[2]

彼得‧戴維斯書局的出版預告中，已經多次介紹《天橋》。1942年夏季的預告中刊登了這部小說的內容提要。「熊先生擅長人物刻劃。」小說中的男女主角大同和蓮芬，恰似他筆下的薛平貴和王寶川，「令讀者唏噓流淚或喜笑顏開」。「《天橋》這部小說，不同凡響，它層峰迭起，一波三折，作者的敏銳機智、優雅文采，發揮得淋漓盡致。」[3]1942年9月，戴維斯終於收到了期盼已久的書稿，書局立即著手出版工作，進行封面設計，1943年1月底，《天橋》正式出版。

《天橋》是一部以歷史為背景的社會諷刺小說。故事發生於1879年至1912年間，從滿清統治到民國初期的過渡時期。現代史中一系列重要的事件貫徹始終，小說中還穿插了不少著名的歷史人物，如慈禧、袁世凱、光緒皇帝、李提摩太 (Timothy Richard)、黃花崗七十二烈士等等。熊式一寫《天橋》，是為了要「改變西方人對中國的偏見」。[4]據他自述，當時在西方出版的介紹中國的書籍，除少數之外，基本上都是洋人寫的。他們往往都把中國說成是一個稀奇古怪的國家，華人與眾不同，難以捉摸。即使賽珍珠，她對華人可算是富有同情，她的暢銷小說《大地》，整體的描寫還算比較寫實逼真，但作品中突顯的是中國農民落後愚昧的一面，難以看到任何「希望和積極的東西」。[5]熊式一決計要寫「一本以歷史事實、社會背景為重的小說，把中國人表現得入情入理，大家都是完完全全有理性的動物，雖然其中有智有愚，有賢有不肖的，這也和世界各國的人一樣」。[6]

《天橋》一開始，讀者被帶到19世紀末中國江西南昌城外：

> 本書的開端，作者想要虔心沐手記一件善事。前清光緒五年
> （一八七九）七月間，在江西省南昌省進賢門外二十幾里，一條
> 贛江的分支小河上，有幾個工人，不顧烈日當頭，汗流浹背，
> 正在那兒盡心竭力的建造一座小橋。[7]

這座名為「天橋」的小橋，是李明的「善舉」。李明節儉精明，又
尖鑽刻薄，積攢了大量的地產，富甲一方，方圓幾十里的田地，全是
他的家產。可惜美中不足，他年近半百，卻膝下無子。為了求嗣，
延續香火，他立誓破財行善，為村民造橋，期許能感動神靈。

不久，妻子果真懷孕，但胎兒剛出世即死去。李明深感失望，
匆匆趕去天橋，那裏有一條小船停泊在橋下，漁夫的妻子剛分娩，生
了個男嬰兒。李明說服漁夫，把他妻子剛生下來的孩子買了下來，
作為自己的兒子，取名大同。他興沖沖地趕回去，踏進家門，卻發
現妻子懷的是雙胞胎，生下的第二個胎兒，也是個男嬰，取名小明。
於是，大同與小明成了名義上的孿生兄弟。

大同自小受冷眼相待，但刻苦好學、正直上進，深得其叔叔李
剛的扶掖，在私塾接受了傳統教育，隨後去南昌，進教會學校學習。
1898年，他北上京城，參加維新運動。戊戌變法失敗後，去香港加
入孫中山組織的反清秘密團體，歷經多次起義和挫折，十多年之後，
在南昌起義中被公推為總指揮，成功推翻了清朝的封建統治。小說
將大同這30年的坎坷經歷，置於波瀾壯闊的中國現代史中，既寫出
了清朝政府的腐敗以及民不聊生、怨聲載道的社會現狀，又反映了處
於社會變革轉型前夕的中國，其經濟、文化、宗教、政治方面的尖銳
矛盾和衝突。大同是這一段社會歷史的產物，在關鍵的時刻發揮了
領銜作用，促成了深刻的革命和社會的變化。

《天橋》中的人物，個個性格鮮明、栩栩如生，讀來給人呼之欲
出之感覺。小明的奸詐、傲慢、笨拙，與大同的憨厚、耿直、執

著，形成鮮明的對照，互為襯托。同樣，他們的父親李明，吝嗇成性，雖然是當地的首富，貌似仁慈，實際上刻薄尖刁。與之相比，李剛則曠達、超逸，視功名如浮雲，他秉性敦厚，見義勇為，敢於挺身而出，為秀才解圍或者替侄子大同打抱不平。此外，吳老太太，教會學校的馬克勞校長，傳教士李提摩太以及袁世凱，雖然著墨不多，卻個個形象突出。

熊式一不愧為敘事高手。他的作品，語言簡練生動，亦莊亦諧，故事波瀾起伏，扣人心弦，讀之難以釋手。小說中時而穿插一些中國古典詩文或典故，或者夾進一些江西本地的民俗和習語，增加了濃郁的鄉土色彩。例如，每章起首附有諺語警句：「種瓜得瓜，種豆得豆，天網恢恢，疏而不漏」；「畫虎畫皮難畫骨，知人知面不知心」；「射人先射馬，擒賊先擒王」。《天橋》發表後，有不少英國的評論家稱此為狄更斯式的作品。故事中，李明在梅家渡抱著大同冒雨匆匆回家、大同後來又被賣給凶煞惡神般的盜賊、大同與蓮芬和李明間的三角戀愛關係等等，這些坎坷遭際，驚心動魄，確實與《苦海孤雛》或《遠大前程》（*Great Expectations*）有幾分相似。

《天橋》作為一部社會諷刺小說，無論從藝術成就，還是從社會批評的意義上來看，絕不遜色於《儒林外史》或《官場現形記》。與之相比，它有兩個明顯的特點：第一，《天橋》是描寫近代中國砸碎封建桎梏、尋求自由、尋求思想上的獨立和解放的痛苦過程，具有歷史意義。作者以幾近於尖刻無情的幽默筆觸，對鄉民的愚昧閉塞、吳老太的自負和狂妄、官場的醜陋黑暗，作了犀利的剖析、深刻的批評和鞭撻。同時，作者借助大同在北京的經歷，表示了對維新立法的失望，對老奸巨猾的袁世凱玩弄權術、爭權奪利的憎恨。小說中，對西方傳教士的揶揄諷刺和逐步認識，是一個不容忽視的部分。那些傳教士表面上仁慈為懷，儼如耶穌再世，內心卻鄙視中國，咒罵華人是異端邪教徒，他們專橫跋扈，意在統治中國。值得一提的是，通過對會館或教會學校的門房、上海或香港市民的描述，作品刻劃了

一種普遍的「洋奴」和「奴才」的心態。第二，作品以歷史真實與藝術想像結合，豐富了作品的內涵和思想深度。整個故事，置於清末的歷史之中，有甲午海戰、戊戌變法，也有光緒皇帝的《明定國是詔》、六君子、袁世凱、孫文、容閎、黎元洪、武昌起義等歷史人物的真實姓名和歷史內容。熊式一認為：「歷史注重事實，小說全憑幻想。一部歷史，略略的離開了事實，便沒有了價值；一部小說，缺少了幻想，便不是好小說。」[8] 史實與文學虛構糅合相融，虛實參差，增加了閱讀的愉悅，也促使讀者對歷史的反芻和思考。有意思的是，在書名頁的英文書名《天橋》下，熊式一用中文題寫道：「熊式一造」。王士儀認為，這本《天橋》小說是熊式一以戲劇的結構精心「造」成的文學作品，作者以戲劇的形式，達成了對那些歷史人物和事件的諷刺。[9]

　　小說中，對西方傳教士李提摩太的描繪值得注意。李提摩太是基於歷史人物提摩太‧理查德塑造的。他心地善良，提攜大同，幫助其教育和反滿清活動。《中國近代史》中，李提摩太被譽為進步的傳教士，中國人民的朋友，熊式一最初就是從那本書中接觸到這人物的。後來，一個偶然的機會，他讀到了漢學家蘇慧廉（William Soothill）寫的傳記《李提摩太在中國》（Timothy Richard of China）。蘇慧廉認識理查德，他在傳記中詳盡介紹了理查德在中國戊戌變法中的角色和作用。熊式一發現，理查德曾擬訂奏摺，提出施行新政的七點綱要，明確規定內閣由八位大臣組成，其中半數成員須由洋人擔任，還須委任兩位洋顧問，輔助皇帝行使新政。[10] 顯而易見，理查德認為洋人明瞭世界的進步，中國應當依賴外國傳教士的管轄。看到傳記中這個細節以及其他一些內容，熊式一對理查德的性格、觀點、戊戌變法中起的歷史作用等有了截然不同的新認識。為了忠於歷史事實，他花了很大工夫，重新修改書中有關的部分。完稿後的《天橋》中，李提摩太和另一位傳教士馬克勞，表面上慈祥、和藹、熱忱、進步，實際上自高自大、刻薄虛偽。大同原先抱著希望，把他們看作救世主，最終看穿了他們，認清了他們「根本就瞧不起中國」，視中

國為一個「沒有文化的野蠻國家」，以至於他表示「寧可餓死，也不能同這種人在一塊兒做事」。[11] 他意識到，要拯救中國，只有靠中國人自己。熊式一從中也吸取了一個重要的教訓：處理歷史人物時必須慎之又慎，證據確鑿方可落筆。[12]

《天橋》的寫作，蔡岱梅功不可沒。熊式一把這部作品獻給她，獻詞如下：

> 謹獻給岱梅
> 有時是我嚴屬的批評家
> 有時是我熱情的合作者
> 但永遠是我的愛妻

蔡岱梅自幼受父母悉心培養，加上大學文史專業的訓練，具有良好的文學修養和造詣。她雖然不善於英文寫作，但富有見地，為《天橋》提供了不少相當中肯的意見。她讀完手稿的開首第一、二章之後，告訴熊式一「你的文字別有風味」，可是寫得比較鬆散，需要做一些修改。[13] 她認為，李明屬於當地的名士，對於這個人物，可以借助他在外熱心慈善公益但在家對僕人和窮人刻薄盤剝的反差，來突顯其吝嗇小氣的性格特點。初稿中，李明的雙胞胎是先女後男，所以去領養了大同，蔡岱梅覺得不妥，建議索性將此改為男嬰死產，「買了他人之子回家才知另有一個」。她解釋說：「我們中國雖重男輕女，也是指女兒多的人家，貧的家尤甚。頭一個女孩，無論如何不會那麼看不重。」她還對傳教士的描寫、作品人物的把握和刻劃等，談了自己的看法，她甚至考慮到中西方讀者在文化理念與文學欣賞方面的差異，以及與此相關的文學市場等因素。蔡岱梅的這些意見，對熊式一不無啟迪，他認真地逐一考慮，並作了相應的修改。[14]

《天橋》戲謔、吊詭，扣人心弦、峰巒疊起，讓讀者著迷，好評如潮。不少書評談到熊式一與狄更斯在人物描寫和寫作上的相似。[15]有的評論索性稱他為「中國狄更斯」。[16]《紐約客》（*New Yorker*）的書評稱：「小說中那些仁慈的挪揄，近於高德史密斯（Oliver Goldsmith）和伏爾泰（Voltaire），情節和人物間諷刺性的反差平衡，令人想起菲爾丁（Henry Fielding）。」[17]《泰晤士報文學副刊》（*The Times Literary Supplement*）推薦《天橋》，列為它們的首選。熊式一的文友紛紛向他祝賀，竭盡讚譽之詞。詩人約瑟夫・麥克勞德說自己從未讀過如此完美的作品，他認為熊式一的文字精美優雅，開卷展讀，「如鳥語啁啾，似仙瓊醉人」。[18]另一位文友寫道，看完這部小說，腦中留下的故事，像一座「精妙的水晶屋，那是歐洲或安格魯－撒克遜（Anglo-Saxon）作家絕對無法構建的。」[19]

就熊式一而言，令他最得意的，要數約翰・梅士菲爾（John Masefield）、H・G・威爾斯及陳寅恪的溢美讚詞。梅士菲爾是英國桂冠詩人，他專門為這部小說寫了序詩〈讀《天橋》有感〉。他歌頌大同，作為一個理想主義者，從小就懷有遠大的抱負和美麗的憧憬。「在狹小的綠地上種了／一株李樹或白玫瑰。」面對殘酷和黑暗的現實，堅韌不拔，始終追求自己的信念。詩人以激昂的激情，詠唱大同不屈不撓的英勇精神：

> 大同畢定能找到
> 心靈安寧的歸宿
> 李樹將盛開昂首怒放
> 如雪花飄揚純淨潔白
> 夜空中寧謐的明月，
> 彷彿在平靜的海洋中蕩漾。

威爾斯的回憶錄中，用了相當長的篇幅，談及這部描繪中國革命轉變時期的小說。威爾斯稱其為「一幅波瀾壯闊、震撼人心的畫面」，他讚賞熊式一，以「入木三分的針砭，插科打諢的筆觸」，唯妙唯肖地描摹那些自以為是的基督教徒，與西方傳教士一貫宣傳的所謂「貧窮、愚昧的中國人如何皈依基督教而獲救贖」的說法完全不同。[20]威爾斯認為，熊式一熟悉自己祖國的山山水水和人文生活，並且有深刻的理解，與此同時，對西方世界，也夠得上「稱職的裁判」。威爾斯斷言：很難在西方能找到與熊式一相匹敵的人。[21]

毋庸置疑，熊式一看到威爾斯的文字，喜出望外。他與蕭伯納的通信中，談及《天橋》時，提起威爾斯的評論：

> 您誇獎說《天橋》寫得很好，聽到這美言，我驚喜不已。我原以為您肯定會譴責它了，因為我希望它受歡迎暢銷，而它已經證明比不值一提的《王寶川》更受歡迎。儘管全世界都把那齣戲當作高雅的傑作，我們倆心裏明白，它不過是一部廉價的古代傳奇戲而已。
>
> 至於《天橋》，H·G·威爾斯說，他覺得那部小說「揭示了中國的發展趨勢，迴腸蕩氣，遠勝於任何研究報告或論述」……不知您意下如何？[22]

此外，史學家陳寅恪，寫了兩首七絕和一首七律，贈送給熊式一，盛讚他在文學上的成就。其中的兩首絕句如下：

其一
海外林熊各擅場，
盧前王後費評量，
北都舊俗非吾識，
愛聽天橋話故鄉。

其二

名列仙班目失明，

結因茲土待來生。

把君此卷且歸去，

何限天涯祖國情。[23]

陳寅恪是位備受推崇的學者，與梁啟超、王國維、趙元任並稱清華「四大導師」，他的評語自然有分量，但令熊式一最得意的，是第一首絕句中陳寅恪將他與名揚英美文壇的林語堂相提並論，並且坦承，相對《京華煙雲》（*Moment in Peking*），他更喜歡《天橋》，即「愛聽天橋話故鄉」。[24]值得注意的是，陳寅恪的詩中用了個「聽」字，而不是「讀」或「閱讀」。1945年底，陳寅恪到英國牛津任教時，受到熊式一的款待和幫助。陳寅恪當時患嚴重眼疾，視網膜剝落，雙目幾乎失明，他乘便去倫敦醫院找頂級的眼科專家診治，得到的結論卻是回天無術，無法救治。[25]正因為此，他在「聽」小說《天橋》之後，寫下了那些嘉許溢美的詩句。無庸置疑，陳寅恪對熊式一心存感激，其讚揚之詞，很可能夾雜有客氣的成分。[26]熊式一沾沾自喜，常常引用那首絕句，並多次用毛筆抄錄，作為禮物送給子女和親友。

在聖阿爾般，熊式一本來就是一位知名人物，1943年，他的小說《天橋》出版後，更是如此。那年當地最受讀者青睞的五、六本小說，其中包括《天橋》，還有海明威（Ernest Hemingway）的《喪鐘為誰而鳴》（*For Whom the Bell Tolls*）。[27]1944年1月，《天橋》出版一週年之際，彼得‧戴維斯印刷出版《天橋》第六版。1945年2月和7月，出了第九和第十版，分別為2,150和2,000冊。熊式一的版稅收入蔚為可觀。1945年春天，他的版稅收入為690英鎊。

美國地廣人多，國力蒸蒸日上，圖書市場潛力無限。《天橋》出版不久，熊式一與紐約的普特南出版社（G. P. Putnam's Sons），就美國版本簽了協議。普特南出版社已有百年歷史，他們贏得了這本小說

的美國版權，相當滿意，而熊式一能找到這聲譽良好的老字號出版社，也十分高興。他曾經在1942年10月與莊台 (John Day) 公司聯繫，因為那家書局出版林語堂的作品，但書局出版人理查德‧沃爾什反應冷淡。然而，普特南出版社同意出版《天橋》後，沃爾什改變了想法，寫信給熊式一，對先前的決定表示後悔。熊式一作的回覆，口氣謙恭，但不乏譏諷，令人聯想起著名的19世紀英國文人塞繆爾‧約翰遜 (Samuel Johnson) 博士，完成其獨力編出的字典後婉言謝絕切斯特菲爾德伯爵 (Philip Stanhope, Earl of Chesterfield) 贊助的信。「尊函敬悉，承蒙不棄，深感厚愛。拙作未能由貴書局付梓，誠以為憾。」他指出，自己曾經與莊台公司先後兩次聯繫過《王寶川》和《大學教授》的出版事宜，但均遭拒絕。這次《天橋》的美國版，他依舊率先與莊台公司接洽，但莊台還是一副不屑一顧的態度，於是，他與普特南談妥並簽了約。「今聞尊言，甚為喜悅，嘉許拙作，實以為幸。無尚榮耀，莫過於此矣。」[28]

　　1943年7月，《天橋》在美國出版之際，預定數高達4,500冊。熊式一在美國還夠不上頭牌作家，這又是他的第一部小說，居然能如此暢銷，夠令人振奮的！出版商信心十足，樂觀地預言，這部小說定將獲得「巨大的成功」。[29]

　　《天橋》被翻譯成了歐洲的主要語言，如瑞典語、法語、德語、西班牙語、捷克語、丹麥語等，在歐洲大陸暢銷。它帶來了豐厚的版稅收入，熊式一後來藉此解決了三個孩子上牛津大學的學費。

<div align="center">卍卐卍卐卍卐卍卐卍卐卍卐</div>

　　熊式一寫《天橋》的同時，還在暗地裏與莫里斯‧科利斯合作，創作劇本《慈禧》(The Motherly and Auspicious)。

　　科利斯畢業於牛津大學，歷史專業，考取印度高等文官職，被派去緬甸，在那裏工作了20年。1934年，他卸職回英國，之後不久，在都柏林邂逅熊式一。兩人惺惺相惜，成為好友。

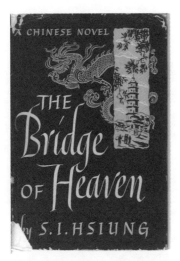

圖 12.1《天橋》(*The Bridge of Heaven*) 1943年美國版書封（由作者翻拍）

科利斯對歷史、文學、藝術均有涉獵，深諳亞洲的社會歷史文化，特別是緬甸和中國。他是位多產的作家，寫了不少散文、評論，還出了幾本暢銷書，如《暹羅懷特》（*Siamese White*）和《緬甸審判》（*Trials in Burma*）等。他的新書《大內》（*The Great Within*），1941年剛出版，描寫的是明清年間紫禁城內的宮廷秘聞軼事。科利斯知識淵博，為人謙恭，熊式一由衷傾慕；同樣，科利斯也欽佩熊式一，稱他「異軍突起，名震文壇」。[30]

1941年初，由熊式一提議他們倆見面，開始討論新劇本和分工合作的具體細節。慈禧這題目他們倆都很感興趣，熊式一認為，慈禧在1908年去世前掌權幾十年，是有史以來御座上「最殘酷、自私、卑劣的女人」。[31]熊式一曾經在1938年春天與倫敦書商聯繫，詢問有關慈禧的出版物，書商馬上為他提供了一份書目，開列了八本圖書，同意為他選購。[32]就在幾個月前，他還在與美國加州美高梅電影公司接洽，探討有關拍攝慈禧太后的影片。同樣，科利斯的歷史作品《日暮君主》（*Lords of the Sunset*）中，主角撣邦公主兩次攝政，「是個邪惡、機智、殘忍、可怕的女人，她能說會道，信口雌黃，豪放不羈，又自命不凡，她非常迷人，愚蠢但熟諳世事」。科利斯認為慈禧太后剛愎自用，權欲薰心，與緬甸的撣邦公主如出一轍，這兩個強勢的女性統治者之間存在本質上的相似之處。正因為此，1941年2月，科利斯聽到熊式一提出合作寫這劇本的想法，便欣然應允，一拍即合。

5月，兩人簽署了一份協議，便立即開始工作。熊式一主要負責閱讀有關的中文史料，如滿清宮廷的文獻和研究出版物，宮廷成員新近出版的回憶錄等等。他挑選有關的內容，譯成英語，提供給科利

斯參考使用。當時，雖然出版了一些介紹清宮祕史的英文作品，包括莊士敦的《紫禁城的黃昏》(*Twilight in the Forbidden City*)，但外界對清宮內情的了解還是非常有限，而那些中文史料中，包含著大量前所未聞、珍貴的原始資料和細節內容，對戲劇化構建這部宮廷祕史至關重要。他們倆決定，劇本的寫作，原則上基於事實，在允許的範圍內稍加發揮。他們擬定了輪廓概要，科利斯據此寫戲，完成的初稿給熊式一過目提意見，然後再作修改。他們有時信件往來，有時到倫敦在圖書館見面，交換意見。他們相互尊重，契合通融，合作得十分愉快。

他們希望，這部戲不僅能登台上演，最終還能搬上銀幕。1942年末，熊式一將劇本的副本寄給費雯‧麗，她讀了之後，表示非常喜歡這部「漂亮的劇作」。[33] 過了幾個星期，熊式一又給約翰‧吉爾古德送去一份副本，請他過目。吉爾古德是英國名演員，在演藝界紅極一時。他讀完劇本，激動不已，第二天就回覆，說這劇本寫得好極了。他指出，這戲可不能像《王寶川》那樣，採用極其精簡的道具佈景，應該請最近為芭蕾舞劇《鳥》(*The Birds*) 創作舞台佈景的蔣彝製作設計佈景。他還提出，戲中的女主角，扮演上有相當的難度，需要由年輕的女演員擔任，這樣才能演出逐漸成年、衰老的各個階段，如果選用中年演員，則開場部分就難以可信。吉爾古德答應，等劇院公司的經理賓基‧博蒙特 (Binkie Beaumont) 出差回來，立即幫助推薦。[34] 熊式一和科利斯都知道，如果能抓緊製作上演《慈禧》，將有助於宣傳，還能幫助促銷，因此他們馬上與博蒙特商洽影片和舞台製作的事。可惜，由於製作費用過於昂貴，加上一定的技術難度，談判都沒有成功，熊式一和科利斯為之大失所望。與此同時，在此後近20年中，他們不斷地與其他劇院公司聯繫。儘管這齣戲在各地上演過好幾次，但從來沒有機會打入西區的劇院。

《慈禧》這部三幕劇，時間的跨越度很長，藉由一連串精彩的情節，戲劇性地描寫慈禧這個傳奇人物，如何從一個普通滿清官員家庭

出生的少女，步步高陞，成為權傾朝野、炙手可熱的聖母皇太后。戲的開始，蘭兒與妹妹陪著母親，護送父親的棺木北上京城。半途中，她們所帶的盤纏已經用光。蘭兒年僅16歲，天生麗質但精明幹練，工於心計、野心勃勃，認為「人的命運掌握在自己的手中」。[35] 她從本地一名官員的兒子手裏騙得一筆借款，交付了船資，全家得以順利抵京。不久，蘭兒和妹妹被選中秀女，蘭兒繼而又與內監李蓮英勾結串通，為自己日後脫穎而出、入選並詔封成為懿嬪鋪平道路。她為了進一步鞏固自己的地位和權力，設計將一個男嬰秘密帶進宮內，作為她與咸豐皇帝所生的龍胎。咸豐得此獨子，對她寵愛有加，晉封為懿妃。不久，她派人除去孩子的母親，殺人滅口，以絕後患。幾年後，體弱虛虛的咸豐皇帝過量服用鹿茸血致死，幼子載淳繼位，登基時年僅五歲，改年號為「同治」，嫡母慈安太后、生母慈禧太后，正式垂簾聽政。此時，26歲的慈禧，已經平步青雲，成為中國最有權勢的人物。1872年後，同治皇帝成年，親理朝政，常與慈禧意見相左，且顯然不願聽憑擺布，慈禧便把他謀殺了，以咸豐帝的侄子載湉即位，改年號為「光緒」。光緒皇帝年幼，慈禧太后再度臨朝垂簾聽政。光緒成年後，力主維新強國，於1898年發布《明定國是詔》，開始戊戌變法，並授意組織兵變，迫使慈禧歸政。慈禧聞訊大怒，立即軟禁光緒帝，維新變法的重要人物被斬首或鎮壓。1908年11月15日，慈禧駕崩。前一天，她下詔毒死光緒，以免維新人士死灰復燃，釀成後患，並指定溥儀繼承大清皇位，即宣統皇帝。

1943年11月初，《慈禧》出版。書首附有科利斯寫的長篇序言，詳細介紹歷史背景與劇本中的場景內容、據以參考的主要文獻資料以及劇中人物等等。科利斯在序言末談到，慈禧這個人物，不同於歐洲歷史上的女君主，包括伊莉莎白女王（Queen Elizabeth I）或維多利亞女王（Queen Victoria）。她的身上，凝聚了女性的本質特點。她孜孜以求的，就是征服對手，她唯一的目標，就是制服掌控男性。而這正是她威勢的秘密所在。

序言後，附有道光和慈禧的家譜，以及15本權威的中文參考資料，包括薛福成的《慈安太后聖德》、羅惇曧的《庚子國變記》、王文韶的《王文韶家書》等。書中還有咸豐、同治、李蓮英、光緒、慈禧等八幅黑白水墨肖像插圖，作畫的是熊德蘭，書中僅列出她的筆名「雲煙」。這些插圖，並非出於專業畫家的手筆，顯得稚嫩，但人物的性格卻躍然紙上，實在難能可貴。熊式一為每幅插圖題字，還為劇本題寫了中文書目「慈禧」。

《慈禧》的封面上，劇作者的名字莫里斯·科利斯赫然醒目，但不見熊式一的名字。兩人合作的事，嚴守秘密，僅崔驥等少數親密好友知道內情，連費伯出版社都不知道熊式一是合作者。熊式一除了分獲一半版稅以外，絲毫沒有享受到聯合作者應得的榮譽，沒有沾到半分的光。他如此心甘情願、低調行事，明顯不同於他一貫的作風和性格。為什麼熊式一會如此心甘情願默默無名？連科利斯都百思不得其解。事過30年，這還是個謎。他私下揣測，或許是因為劇中沒有美化慈禧，熊式一心存顧慮，怕受到同胞們群起攻擊。

箇中的真實原因，其實與熊式一雄心勃勃的寫作計劃有關。《天橋》的書稿，一拖再拖，如果當時再另簽一份合約，有可能會因此招惹法律訴訟。這樣秘密合作完成《慈禧》一劇，既可以保證順利完成《天橋》，又可避免法律方面的糾纏。就熊式一而言，此舉一箭雙雕，他收集資料，研究慈禧，既利於劇作，小說的寫作也可獲益，因為《天橋》中有涉及清末歷史的部分。因此，向來喜歡主事的他，退居後線，由科利斯單獨掌舵。難怪科利斯感嘆，他以單一作者的身分亮相，但總感覺像在「代人捉刀」似的。[36]1970年，科利斯的回憶錄《奮力向上》(*The Journey Up*) 出版後，兩人秘密合作的真相才首次公諸於世。

《慈禧》出版後，兩個月內售出二千多冊，獲得了弗羅尼卡·韋奇伍德 (Veronica Wedgwood)、崔驥、翟林奈 (Lionel Giles) 等著名歷史學家和批評家的高度評價。翟林奈邀請科利斯去中華學會作專題演講，

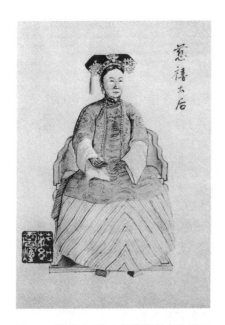

圖 12.2《慈禧太后》中熊德蘭所畫的插圖
之一。右上角的「慈禧太后」為熊式一所
書，左下角的印章的白文為「落紙雲煙」。
（由作者翻拍）

主持人是漢學家和中國藝
術考古家帕西瓦爾・耶茨
（Perceval Yetts）。中國大使顧
維鈞偕夫人黃蕙蘭也在座。
黃蕙蘭讀過《大內》，她很讚
賞《慈禧》，甚至當面告訴科
利斯，約翰・布蘭德（J. O. P.
Bland）這可要徹底完蛋了。
果然沒過多久，布蘭德真的
一命嗚呼了。[37]

布蘭德何許人也？為什
麼黃蕙蘭提起他？布蘭德是
個英國記者和作家，1893年
至1910年間，在中國生活工
作，後來與英國作家E・拜
克豪斯（Edmund Backhouse）
合著《慈禧統治下的中國》（*China Under the Empress Dowager*），1914年
出版，一時洛陽紙貴。其實布蘭德本人並不完全了解中國，他也不
知道書中有不少內容是拜克豪斯臆想編造的，但他洋洋得意，自以為
是。此後的30年中，儘管有不少新的資料出現，他沒有去留意或者
補充更新。《慈禧》的出版，運用了許多新的資料，佐以戲劇性的表
現，顛覆了布蘭德唯我獨尊的地位。科利斯又在序言中指出，布蘭
德的作品有其局限性，這一說法無疑觸動了布蘭德的神經，有損他的
聲譽。布蘭德氣急敗壞，專門去費伯出版社，大發雷霆，宣稱科利
斯的資料來源不實，《慈禧》不過是一部「好萊塢歷史」，屬憑空捏造，
而且威脅一定要科利斯供出幕後合作者的真實身分。[38]

熊式一沒有具名，確實也因此帶來了諸多不利。科利斯自己曾
預料，他作為這部劇本的單一作者，可能冒有一定的風險，因為他雖

然出版過好幾部作品，但從未涉獵戲劇。1943年末，普特南出版社考慮美國版《慈禧》，編輯部曾請理查德‧沃爾什審閱並提意見。沃爾什沒有推薦出版，他認為，劇中對慈禧的描寫「缺乏同情心」、「不可信」，究其原因，劇作者「從根本上缺乏對中國人的同情心，這部劇本是西方優越至上的觀念炮製的產物」。[39]

儘管沃爾什持反對意見，但普特南還是在美國出版了《慈禧》。不料，出版後銷路並不好。倫敦分社的編輯給熊式一寫信，談到熊式一沒有具名的事，表示遺憾和惋惜：

> 不用說，看到這些書評之後，我益發堅信，這部戲沒有列出您的大名，真是不幸之至。要不然，我想情況絕對大為改觀。一方面，寫書評的看到作者是中國人，肯定會接受它，認為真實可信；同時，您是《王寶川》的劇作者，他們一看到您的尊姓大名，就馬上會把它作為劇本來處理。[40]

註　釋

1　C. S. Evans to Shih-I Hsiung, August 27, 1940, HFC.

2　T. G. Howe to Shih-I Hsiung, October 20, 1942, HFC.

3　"Peter Davies Books, Autumn 1942," advertisement, 1942, HFC.

4　熊德輗：〈為沒有經歷大革命時代的人而寫〉，載熊式一著：《天橋》，頁7。

5　同上註。

6　熊式一：〈序〉，載氏著：《天橋》，頁22。

7　熊式一：《天橋》，頁25。

8　熊式一：〈序〉，載氏著：《天橋》，頁21。

9　王士儀：〈簡介熊式一先生兩三事〉，載熊式一：《天橋》，頁12。

10　William Soothill, *Timothy Richard of China* (London: Seeley, Service, 1924), p. 220; 熊式一：《天橋》，頁236–237。

11　熊式一：《天橋》，頁239。

12　熊式一：〈序〉，載氏著：《天橋》，頁23。

13　蔡岱梅致熊式一，約1940年，熊氏家族藏。

14 同上註。

15 "China, Gay and Grave," *Punch*, January 27, 1943, HFC.

16 "A Chinese Charles Dickens," *New York Post*, July 22, 1943.

17 "The Chinese and Others," *New Yorker*, July 24, 1943, p. 61.

18 Joseph Macleod to Shih-I Hsiung, January 3, 1948, HFC.

19 William [last name unknown] to Shih-I Hsiung, May 30, 1946, HFC.

20 H. G. Wells to Shih-I Hsiung, February 16, 1943, HFC.

21 H. G. Wells, *'42 to '44: a Contemporary Memoir Upon Human Behaviour During the Crisis of the World Revolution* (London: Secker & Warburg, 1944), p. 84. 事實上，威爾斯對熊式一不吝讚美的同時，對崔驥的才能和成就也十分欣賞，他認為崔驥的《中國史綱》(1942) 是記錄中國歷史的最佳讀本。

22 Shih-I Hsiung to George Bernard Shaw, March 9, 1943, 50523 f42 Shaw Papers 781A, British Library.

23 熊式一：〈序〉，載氏著：《天橋》，頁19。初唐有四位年輕有為的詩人，即王勃、楊炯、盧照鄰、駱賓王，人稱「王楊盧駱」。但楊炯對這樣的排名不以為然，他認為，「吾愧在盧前，恥居王後」。後來，「盧前王後」被用以表示名次排列的順序。

24 夏志清也十分欣賞《天橋》。1943年8月，他寫信告訴熊式一，指自己曾經與林語堂談起《天橋》，林語堂認為那是一部「佳作」，而且相對開首部分，他更喜歡它的中間和結尾部分。見夏志清致熊式一，1943年8月24日，熊氏家族藏。林語堂的小說《京華煙雲》又名《瞬息京華》。

25 倫敦醫院專家對陳寅恪眼疾的診斷書，由熊式一寄給胡適。胡適當時在紐約，他接到信後，與哥倫比亞大學醫學院的眼科專家聯繫，看看還有什麼辦法可以補救，但是那些專家醫生了解情況後都認為，既然英國的專家已有定論，實在愛莫能助了。胡適因此也無可奈何，只好如實轉告途經紐約回國的陳寅恪。見胡適著，曹伯言整理：《胡適日記全集》(台北：聯經出版公司，2004)，第8冊，頁223–225。

26 陳子善：〈關於熊式一《天橋》的斷想〉，《中華讀書報》，2012年9月12日。

27 *Hertz Advertiser*, St. Albans, January 14, 1944.

28 Shih-I Hsiung to Richard Walsh, May 9, 1943, HFC.

29 Earle H. Balch to Shih-I Hsiung, August 11, 1943, HFC.

30 Maurice Collis, *The Journey Up* (London: Faber and Faber, 1970), p. 58.

31 Hsiung, "Afterthought," in *The Professor from Peking*, pp. 187–188.

32 Arthur Probsthain to Shih-I Hsiung, April 7, 1938, HFC.

33 Vivien Leigh to Shih-I Hsiung, January 2, 1942, HFC.

34 John Gielgud to Shih-I Hsiung, May 29, 1943, HFC.

35 Collis, *The Journey Up*, p. 40.

36 Ibid, p. 62.

37 Ibid, pp. 65–66.

38 Ibid, pp. 64–65.

39 Stanley Went to Shih-I Hsiung, December 9, 1943, HFC.

40 Ibid., July 14, 1944.

十三
牛津歲月

　　1943年春天，倫敦計劃安排讓疏散各地的學生搬回倫敦。時間真快，一轉眼，熊式一全家搬去聖阿爾般三年多了，他們得趕緊決定下一步到哪裏生活。

　　三個大孩子兩年內都要上大學了。老大德蘭，1944年高中畢業，德威和德輗緊跟著在下一年畢業。他們最近不會回國，所以必須在英國完成大學教育。牛津與劍橋，這兩座大學城舉世聞名，搬到那兒，是理想的選擇。

　　德蘭從小聰明上進，品學兼優，在文學藝術方面才華出眾。她為《慈禧》畫過肖像插圖，她的國畫作品還參加過展覽會，參加義賣，幫助援華基金或者其他募款活動。[1]她接下來要準備高中畢業會考，因此得趕緊決定今後大學的專業方向。她在國會山學校上學，校方討論研究過她的情況，認為她在藝術方面才華出眾。她們一致認為，如果德蘭選擇將來學習藝術，那麼，倫敦的斯萊德藝術學院（Slade School of Fine Art）無疑是最適合於她的藝術學校。與此同時，她的老師們也堅信，德蘭在數學和英語方面成績優秀，要是她選擇這些大學專業，也必定能出類拔萃。

　　靠藝術混飯，不容易，熊式一不想讓德蘭選藝術專業。牛津或劍橋的文憑，響噹噹的，走遍天下都管用。為此，熊式一找英妮

絲‧韓登商量。英妮絲婚前名為英妮絲‧傑克遜（Innes Jackson），是熊家多年的朋友，三個大孩子剛到倫敦時，她為他們補習過英語，彼此相當熟悉。韓登是牛津畢業生，現在，她丈夫在劍橋大學教書，全家搬去了劍橋。熊式一向她打聽劍橋大學入學招生以及當地的住房情況，韓登回覆，說劍橋房源很緊，像他們這樣有四個孩子的家庭，要找房子更是難上加難。她還介紹說，要上劍橋，必須得通過「嚴格、競爭激烈的考試」，還得掌握拉丁文，大學會考後至少要接受一年輔導。劍橋大學格頓（Girton）學院是女子學院，韓登建議，要是德蘭想進格頓學院，最好同時報考幾所學院和大學，作為後備，以防萬一沒有被錄取。

熊式一權衡了一下，作出決定：他們搬去什麼地方，孩子們就去那裏上學。牛津與劍橋在學術聲譽上平分秋色。劍橋的數學和科學專業相對更強一些，而牛津的人文和社科專業獨佔鰲頭。要是能在牛津找到合適的房子，他們就搬去那裏，三個孩子全都選人文專業；要是劍橋成了他們的落腳之地，三個孩子就攻讀數學或科學專業。不管是在牛津還是劍橋，一家人得住在一起，孩子們在當地就近上學。這樣的安排，無疑是最經濟不過了。熊式一勝券在握，信心十足，似乎他的幾個孩子要考進這兩所競爭激烈的大學，根本不在話下。

7月間，經紀人通知熊式一，牛津南部有一棟兩層樓房出租，不帶家具，距市中心約三公里地。蔡岱梅在《海外花實》中這麼描述那房子：

> 六間寬敞的臥室，還有兩間傭人住的房間，樓下三間客廳也都很大。這棟獨立的樓房，佔地大約兩英畝，非常大。花園修剪整齊，有許多樹，還有果園，加上廚房花園。[2]

房子的四周參天的高樹林立，大草坪和花園都被精心的修剪打理，房子後一片蔥蔥郁郁的草地，星星點點散布著牛群。「看上去像

個小公園，漂亮極了。」[3]房租每年200英鎊，租價不菲，但憑著《天橋》的版稅，他們還是能承受得了。説實在的，這偌大的房子，兼帶花園和草坪，那房租根本不能算貴。

熊式一後來給這房子起名「逸伏廬」，它建於18世紀末，有一段重要歷史：紅衣主教約翰・亨利・紐曼（John Henry Newman）曾經在那裏住過。紐曼是思想家，倡導宗教改革，英國宗教史上的著名人物。1832年他去意大利，翌年返回英國，他母親和全家不久前剛搬去逸伏廬住，所以紐曼就住進了這房子。不久，紐曼領導發起了影響深遠的牛津運動。1879年，紐曼被教宗任命為紅衣主教。還有，1850年代，在牛津大學教數學的路易斯・卡羅（Lewis Carroll）也常常光顧逸伏廬，他喜歡攝影，而且還在附近的教堂裏當執事，後來他出版了膾炙人口的兒童作品《愛麗絲夢遊仙境》(Alice in Wonderland)。

對於熊式一家來説，唯一不夠理想的，就是七年固定租賃期。但蔡岱梅並不以為然，她覺得時間飛快，到三個孩子都大學畢業時，一晃四、五年就過去了。

8月間，熊家搬到了牛津。德蘭進韋奇伍德女校準備高中畢業會考，德威和德輗去聖愛德華中學繼續上學。

牛津比聖阿爾般熱鬧多了。在牛津這個萬人仰慕的文化重鎮，圖書館、博物館、劇院、美術館、音樂廳、書店，比比皆是，到處能讓人感受到深厚的文化底蘊和激情活力。沿著小巷街角或是經過中世紀的建築，聽見空中蕩漾的教堂鐘聲，瞥見大學牆垣內的校舍草地，盡是美麗和莊嚴，心中的敬畏之感便油然而生。這金燦燦的古老城市，見證了幾百年來人類文明史上的發現創造，它充滿青春活力，培育了一代又一代的莘莘學子，成為日後的國家棟梁。

搬到逸伏廬，去牛津市中心很方便，可以經常去那裏享受體驗文化生活，特別是戲劇表演。熊式一幾乎每週都去新劇院或其他戲院看戲。他鍾愛莎士比亞戲劇，如《哈姆雷特》、《奧賽羅》(Othello)、《第十二夜》(Twelfth Night)等等。他也欣賞其他英美劇作家，如桑頓・懷爾德（Thornton Wilder）、派屈克・漢密爾頓（Patrick Hamilton）、約

翰‧派屈克（John Patrick）、W‧S‧吉爾伯特（W. S. Gilbert）、湯姆斯‧布朗（Thomas Browne）等。

熊式一的興趣逐漸轉向現當代的社會政治題材，他計劃寫一本新書，題為《中國》（*The China War*），內容涵蓋自1894年甲午海戰到1941年珍珠港這段近代史。為此，他認真擬寫了一份提案，其中包括概要和大綱，還有書中採用的地圖和插圖的簡介。但這個寫作計劃後來沒有進行下去。[4]

他開始考慮蔣介石的傳記寫作。早在1938年初，他從中國回來後不久，就與倫敦一家小出版社訂了一份有關《蔣介石傳略》的「口頭協議」。根據這份協議，他在聖誕節前必須交稿，字數約22,000左右；出版社收到書稿，立刻編輯、排版、印刷，趕在1939年1月初出版。書價定為一先令，價格低廉有助於銷售，利於宣傳。當時，西安事變和盧溝橋事變剛發生，歐洲瀕臨戰爭的邊緣，世界動盪、前程撲朔迷離，正是出版的天賜良機。但是，那計劃沒有付諸實現。不過。熊式一並沒有完全放棄這個寫作題材。兩年後，他在BBC工作期間，寫了一篇介紹蔣介石的文章，題為〈遠東的邱吉爾〉，刊載在BBC的出版物《倫敦呼喚》（*London Calling*）上。那篇文章很受歡迎，被多次轉載，熊式一還在BBC電台和其他地方發言談過這個題目。1943年5月，熊式一與紐約的普特南出版社簽了一份正式協議，一年之內，完成《蔣介石傳》的書稿，出版社付了他250英鎊預付版稅。[5]蔣介石在國際上聲譽日隆，英美國家大力鼓吹蔣介石，稱他為亞洲的抗日英雄。熊式一寫蔣介石傳記，倒並非出於任何政治目的或者個人崇拜。他的動機「主要與經濟利益」有關，這部傳記肯定有市場，可以成功，而且賺許多錢。[6]

差不多與此同時，熊式一與彼得‧戴維斯簽了一份合約，答應在12個月之內交出《和平門》(*The Gate of Peace*)書稿，那是《天橋》的續集，力爭最早在1944年出版這部小說。熊式一獲得750英鎊預付版稅。

《和平門》的故事梗概如下：

> 和平門這座舊宅大院，坐落在南昌附近的一個小村莊裏。梅太年紀輕輕，卻已經守寡，她安守婦道，專心一意，盡力培育兩個幼兒。鄰村新來了大同、蓮芬，還有女兒亞輝(音譯)一家。看到他們新式開明的舉止行為，村上一時沸沸揚揚。梅太見了那京城來的姑娘，如此自由自在、無所拘束，自然難免驚訝；但她看到姑娘長得眉清目秀，聰慧伶俐，不禁歡喜不已。梅太後來發現自己的小兒子冀靈(音譯)對亞輝情有獨鍾，便主動提出，要為這小兩口子按傳統規矩訂婚。不料，麻煩事從此接踵而至，和平門內，再沒有了和順平安。
>
> 這些孩子長大成人，新老之間的矛盾日益加深，大同這老革命，漸漸地蛻變成為青年一代眼中的「反動派」。北京大學生發起學生運動之際，他成了進步學生的攻擊目標。學生組織的首領，不是別人，正是冀靈。亞輝既孝順父親，又暗戀年輕的冀靈，她崇尚自由，卻為此左右為難。她想方設法，爭取讓一方妥協，但沒有成功。最後，日軍入侵中國，他們所在的北京大學，在教學樓邊新建了一道城門，名叫「和平門」。他們面臨的種種頭痛麻煩問題，結果得到了圓滿的解決。[7]

據熊式一的說法，《和平門》這部小說，與其前面的《天橋》一樣，採用樸實自然的敘事風格，在介紹中國歷史的同時，還詮釋中國的文化習俗。

由於《天橋》的巨大成功，戴維斯和普特南都格外遷就熊式一。不料，熊式一沒有按時完成書稿，書商對此深感失望。儘管如此，戴維斯似乎仍然願意妥協包容，他甚至在1944年4月與熊式一簽訂了關於《蔣傳》(*The Life of Chiang Kai-shek*)的協議，其中的版稅條款十分慷慨：頭4,000冊20%；此後為25%；殖民地銷售15%；預付版稅350英鎊。至於普特南，9月份開始表示擔憂，因為熊式一搬去了牛津，而《蔣傳》遲遲不見進展。熊式一不斷作出承諾，延長期限，好像給他們希望和期盼，然而到期卻始終未能完成。如此拖沓，導致出版計劃一次又一次的拖延，書商變得怒不可遏，但又無計可施。1944年8月，熊式一告訴普特南，說自己會在三週內完成《蔣傳》，結果又沒能履行諾言。1944年10月，彼得・戴維斯在《時報週刊》(*Times Weekly Edition*)中刊登大幅廣告，宣傳這部「最精彩深刻的傳記」，「當今世界上風雲人物的最權威、最全面、最新穎的傳記作品」。[8]兩家出版社都做好了準備，於1945年1月左右推出這部新作；不幸的是，他們又空歡喜一場。到了1945年春天，彼得・戴維斯不得不再一次將此與其他五、六本出版物放在一起做新書預告。

熊式一實在太忙了，空閒難得。他參與各種各類的社會活動，支持幫助中國抗日救國。

他擔任好幾家組織的顧問，提供建議或指導。熊式一積極參與克里普斯夫人(Lady Cripps)領導下的全英助華聯合總會在各地宣傳動員、募捐籌款。至1944年6月，該組織募款總額高達1,210,943英鎊。1943年3月31日至5月25日，該組織在倫敦華萊士收藏館舉辦「藝術家援華展覽會」，畫展期間，每週舉辦一次講座，主講的嘉賓包括熊式一、蔣彝、藝術史學家肯尼斯・克拉克(Kenneth Clark)、克里斯瑪・韓福瑞(Christmas Humphreys)、蕭乾、阿瑟・韋利(Arthur Waley)、帕西瓦爾・耶茨。同年10月，由筆會贊助，全英助華聯合

總會舉辦「青年中國短篇故事大賽」，溝通東西方兒童的理解和友誼，收入全部作為募捐。熊式一擔任這場大賽的評委，其他的評委還有蔣彝、蕭乾、赫蒙‧奧爾德 (Hermon Ould) 等。[9]

戰爭時期，書籍出版受制，但這限制不了公眾對文學作品的熱情。全英婦女理事會下屬的文學藝術委員會在威格莫爾音樂廳舉辦了一場別開生面的詩歌朗誦會，收入所得，作為賑款，與全英助華聯合總會平分。9月14日下午，這座世界頂級的音樂廳內，座無虛席，參加詩歌朗誦會的聽眾興致勃勃，來親身體驗這一場「雄心勃勃的試驗」。文學評論家戴斯蒙德‧麥卡錫 (Desmond MacCarthy) 致開幕詞，隨後，十多位著名詩人輪流朗誦詩作，包括克利福德‧巴克斯 (Clifford Bax)、埃德蒙‧布倫登、塞西爾‧戴－劉易斯 (C. Day-Lewis)、路易‧麥克尼斯 (Louis MacNeice)、威廉‧燕卜蓀 (William Empson)、T‧S‧艾略特等等。登台參加朗誦的還有兩名中國詩人：葉公超和熊式一。葉公超是外交官詩人，他誦讀的是南唐後主李煜的詞。熊式一則選擇《西廂記》中的兩段曲文，以中國傳統讀詩的方式吟誦，抑揚頓挫，儼如一段精彩的文學演繹和表演。無線電台節目「倫敦致重慶」轉播分享了這場活動的錄音，聽眾反應熱烈。[10]

熊式一為中英團結合作吶喊奔走，為重慶的報紙撰稿，為中國的作家和政治人物牽線，與英國的名人接觸會晤。熊式一的同鄉好友桂永清來倫敦，任駐英武官，經熊式一安排，得以與H‧G‧威爾斯見面晤談，威爾斯「坦率地陳述了自己對歐洲目前形勢的看法」，桂永清也向對方介紹了「中國的近況」。[11]熊式一聽到蕭乾在與外國友人聯繫，請他們對努力抗戰的中國人民表示支持，便馬上寫信給威爾斯，敦促他考慮協助：「所有的中國人，都非常渴望聽到您在這場合要說些什麼。」威爾斯很快準備了短信，表達他對頑強不屈的中國人民表示敬佩和支持。熊式一把它轉給蕭乾，並立即電傳到中國。[12]

搬去逸伏廬，是個大膽的決定。熊家六口人，加上留在中國的兩個孩子，養家糊口，全靠熊式一的版稅收入。《天橋》和其他作品、演戲的版稅收入，還算不菲，但那畢竟不是穩定的收入，用於應付孩

子們的學費和房租之外，剩下的就不多了。正因為此，熊式一與書商簽了那些新書出版合同。熊式一平時出手大方，從不懂節儉，每次拿到版稅，便揮霍無度。他愛社交往來，熱情好客，全家現在搬到了逸伏廬，如此寬敞大氣的建築，交通又方便，熊家的住所便成了社交聚會的中心。每逢週末，家裏必有聚會，賓朋滿座。大家都愛來逸伏廬這個中國沙龍小聚，喝茶吃點心，討論一些感興趣的話題。熊式一夫婦熱情招待每一位來客，蔡岱梅忙著準備茶點和飯菜，熊式一則裏裏外外照應接待。

確實，逸伏廬成了聖地一般，也有人說像第二個中國大使館。中國學生、訪問學者、政要名流，都一定會來這裏，拜會房子的主人。熊式一在英國名震遐邇，能與他見面，談談教育、出版、工作、世事，得到他的指點，實在是一件幸事。除了牛津本地的客人，還有許多專程遠道趕來造訪的政府要員、外交官員和文化界名人，他們來參加聚會甚至過夜，總是無一例外受到熱情款待。訪問過熊家的客人包括方重、范存忠、王佐良、許淵沖、卞之琳、張歆海、吳世昌、陸晶清、陳源、凌叔華、唐笙、楊周翰、華羅庚、傅仲嘉、桂永清、衛立煌、段茂瀾、胡適、蔣夢麟、羅家倫、蔣廷黻、顧毓琇、袁同禮、王正廷、傅秉常、鄭天錫、朱家驊、程其保、李儒勉等等。

逸伏廬舒適靜雅，房子四周綠樹成蔭，花香鳥語，美不可言。平時，家裏來了客人，三個大孩子，加上聰明活潑的小德薤，還有著名的劇作家和溫善的主婦，一起殷勤招待。週末聚會後，除了德蘭、德威和德輗，其他的中國同學也幫著收拾整理，其樂融融。借用熊式一的評論：「想有牛津大批學生洗碗抹桌、爭先恐後者，只此一家也。」[13]每一個來訪的客人都有賓至如歸的感覺，熊家「幫助了所有途徑牛津的中國人」，主人的友善好客口碑極佳。[14]在許多華人朋友的心目中，逸伏廬像一個溫馨的港灣，是海外遊子的新家。唐笙在劍橋大學經濟系學習，她有志於文學創作，第一次拜訪熊家後寫信表達謝意。她的感受其實很有代表性：

能見到自己仰慕的作家，並受到您快樂的家庭的款待，我心中的喜悅，您是無法想像的。在您明亮歡快的家裏，聽到德薆悅耳的笑語，看到熊太太慈祥的顏容，我思鄉的苦楚，頓時雲消霧散，彷彿回到了自己中國的家裏一般。[15]

熊家在牛津屬於最有名的家庭之一。在車站，出租車司機見到中國人，就把他們拉到逸伏廬。給熊式一的信件，信封上的地址寫得不妥甚至寫錯，最後也都會送到他手中。他告訴一位BBC的朋友：「實際上，你只要寫牛津，熊，我就能收到」，「我收到過好幾封寄給我的信，上面除了『倫敦，牛津』，其他什麼都沒寫！英國郵局真夠得上世界上最佳機構的美譽。」在信紙旁邊的空白處，他補充寫道：「中國許多人都以為牛津在倫敦！」[16]

1945年，胡適去牛津，接受名譽法學博士學位，熊式一夫婦在家招待胡適。熊式一認為胡適去參加頒發儀式，應當穿學位服，那是最妥帖的服飾。不久，他居然奇跡般地弄到一件牛津大學大紅學位袍，還配有牛津絨帽，作為禮物送給胡適。當時物質緊缺，連日常生活用品都嚴格實行配給，要這麼快弄到一套牛津學位服，難以想像。胡適事後寫信，感謝熊式一夫婦的「厚待」，而且「費大力」幫助辦理此學位服。「朋友們見此紅袍，無不欣喜讚美……此袍此帽，是故人的厚誼，就使牛津之行增加一層特別意義，最為紀念。」[17]熊式一心裏頗覺得意。1930年代初，胡適曾勸他不要在英語世界出版寫作，但他成功證明自己有能力打出一片天地，他前幾年還寄了一本《大學教授》給胡適。僅僅十來年的工夫，他不

圖 13.1 熊德薆在牛津逸伏廬家中（熊德薆提供）

光在西方文壇站住了腳，還能在牛津盡一分地主之誼，招待胡適。熊式一豁達大度，不計恩怨。他甚至曾經推辭出任國際筆會副主席，改為推薦胡適。[18]

這段時期，熊式一為痼疾纏身，苦不堪言。1944年初，他的上嘴唇生了個外癰，皮膚紅腫，有黃色膿頭，看上去像一顆「晶亮的珍珠」。[19] 普特南出版社的編輯斯坦利・溫特 (Stanley Went) 是 3 月間得到這個消息的。他一直在盯著熊式一，想了解蔣介石傳記的寫作進展。他聽到熊式一的病況後，十分同情，馬上寫信表示關心：「我知道外癰疼痛刺心，難以忍受。可以想像上唇有了這麼一個外癰，必定痛苦萬分。」他幽默地補充說，希望熊式一順利康復，「尊容英俊，不至於永久受損」。[20] 外癰是一種癤子，灼熱疼痛，還會潰瘍流膿。沒想到熊式一的病久治未癒，年底反而益發嚴重。醫生給他用了盤尼西林，當時被視為特效藥，奇缺而且金貴，但不見任何起色。結果，他的疼痛加劇，雙腳都被感染，流血流膿，而且還會傳染，為此他去醫院住了一個星期。1945年2月，患病一年之際，普特南出版社依然在虔誠地祈禱，希望他早日康復。這真是一段倒霉的日子，他的生活和寫作無疑大受影響。

熊式一個子矮小，體魄並不健壯，人們往往因此而低估他。1923年，他在南昌省立第一中學教書，別人常誤以為他是學生。他寫了《王寶川》後，在倫敦四處奔走，找劇院上演。那些管事的經理見了他這麼個小個兒，不把他放在眼裏，誰都沒有去認真理會他。他父親42歲之前去世，他的哥哥42歲患病去世，星相家們早已異口同聲地斷定，他絕對活不過42歲，那是個坎兒。但出乎意料，看星相的居然失算。他不光活過了42歲，還活得有聲有色。如今，他成了三個牛津大學生的父親！德蘭通過了各門考試，1944年春天被聖安妮學院 (St. Anne's College) 錄取。那一年92名新生中，她是唯一的華人女學生。翌年，德威和德輗也分別考入新學院 (New College) 和彭布羅克學院 (Pembroke College)。一家出了三個牛津大學生，而且

同一時間在牛津上學——那簡直是前所未聞的事，更不要說，他們都是不久前剛從中國來的！

有一次，熊式一去聖安妮學院替德蘭交學費，在校門口被攔住。聖安妮學院是女子學校，門房以為熊式一是附近其他學校的大學生，不讓他進。可以想像，熊式一心中的得意勁兒！誰會想到，眼前這位面清目秀、青春煥發的男子，居然已經42歲，是六個孩子的父親！

戰爭的陰影籠罩英國，但大家依然為《王寶川》所吸引。1943年7月，倫敦攝政公園露天劇場（Regent's Park Open Air Theatre）公演《王寶川》。扮演王寶川和薛平貴的是西婭‧霍姆和斯坦福‧霍姆（Stanford Holme）。這對資深的夫婦演員，一直在嘗試和創作各種形式的戲劇。露天劇場沒有帷幕；場景移動微乎其微；身穿劇裝的檢場人上台搬移道具。開場時，紛紛揚揚的白色玫瑰花瓣，代表漫天大雪；兩個男孩，托著一塊紙板製作的門，代表雄偉的關隘。整場演出，堪稱完美。《笨拙》（Punch）雜誌的劇評人寫道：「再沒有能比這演出更具戲劇化了。」從嚴格意義上來看，《王寶川》屬於精湛純真的戲劇化表演，稱它戲劇化，是當之無愧的。劇評人甚至大呼：「我們真夠蠢的，以前怎麼會從來沒有想到這！」[21]

那年聖誕期間，科爾切斯特劇院（Colchester Repertory Theatre）演出《王寶川》。科爾切斯特在英國東南部，是英國最古老的城鎮。劇院創辦人羅伯特‧迪格比（Robert Digby）與熊式一聯繫，希望他能親臨指導，給這一台戲「地道的原汁原味」。[22]熊式一欣然應允，去科爾切斯特住了兩個星期，負責製作整個過程。12月22日，科爾切斯特扶輪社舉辦午餐聚會，熊式一與聽眾分享了自己早期經歷過的百般挫折、後來在西區和百老匯的光輝成功，順便聊聊自己與蕭伯納和巴蕾

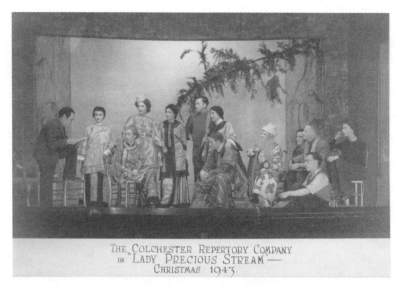

THE COLCHESTER REPERTORY COMPANY
IN LADY PRECIOUS STREAM——
CHRISTMAS 1943.

圖 13.2 1943 年 12 月，熊式一在指導排練《王寶川》（熊德荑提供）

的友情和交往。整整半小時內，他妙語連珠，場內的聽眾笑聲不斷。[23]那場演講精彩無比，熊式一精湛的英語技巧，尤其是他對習語的嫻熟使用，加上幽默和風趣，令人大開眼界。扶輪社社長雷金納德‧普羅特富德（Reginald Proudfoot）嘆為折服，稱讚道：熊式一不僅是個戲劇藝術家，還是一位偉大的盟友。[24]

　　科爾切斯特的演出圓滿成功，劇院和所有參與演出的人，都表示滿意，歡迎熊式一將來再光臨。熊式一因此也獲得83英鎊的演出版稅收入。

<center>〰〰〰〰〰〰〰</center>

　　第二次世界大戰於1945年結束。2月初，美英蘇三國首腦，在雅爾塔舉行會議，商定戰後世界新秩序和列強的利益分配方針。兩個月後，5月7日，德國簽署無條件投降書。

　　7月初，英國舉行戰後公投大選，選舉結果於7月26日宣布。溫斯頓‧邱吉爾仍然享有超高的支持率，但他麾下的保守黨通常被視

為反動派，已經不再受歡迎。克萊門特・艾德禮 (Clement Attlee) 為首的工黨提倡社會改革，鼓吹戰後共識，擴充社會服務系統，推進全民就業，大獲人心，結果贏得壓倒性勝利。7月23日，宣布選舉結果之前，熊式一寫信給菲利普・諾埃爾－貝克 (Philip Noel-Baker) 和 J・B・普里斯特利，預祝他們競選勝利成功。兩人都回信，對他的良好祝願表示感謝。[25] 諾埃爾－貝克事後被任命為艾德禮政府的外交事務大臣。

8月，美國在廣島和長崎投下原子彈。8月15日，日本昭和天皇宣布無條件投降。

在英國各地的華人，個個歡天喜地，笑逐顏開，像盛大喜慶節日一樣。在逸伏廬，中國朋友相聚一起，歡慶這盼望已久的歷史時刻。下面是崔驥的記錄：

> 太陽暖洋洋的。維多利亞李樹碩果累累，馥郁甘甜，盡情享受了陽光的呵護。蜜蜂在忙忙碌碌的嗡嗡飛舞，無論是屋子裏的女士，還是室外的客人，個個顯得異常的美麗。我們這些流亡海外的華人，難以抑制興奮之情，真想要互相擁抱。類似的場合，人生難逢，這一定要慶祝一番！[26]

值得注意的是：這段描述中，崔驥使用了「流亡」一詞。它表示遠離祖國，暗示著無盡的苦痛和鄉愁；同時，它也表示，與自己摯愛的祖國之間那種生死攸關的關聯，永遠不可斷捨。

同一天，蔣介石在重慶發表廣播講話，宣告中國抗戰的勝利。

9月，南昌市民舉行大規模遊行慶祝活動。

自抗戰爆發，熊式一夫婦帶著三個孩子去英國。德海和德達留在了南昌，由蔡岱梅的父母幫著照顧，後來他們又一起遷到贛南鄉村避難。蔡岱梅的母親劉崇秋不幸病逝他鄉，蔡敬襄將老伴的靈柩，置放在三寶佛堂旁側的土屋內，日夜為伴，整整六年。日本投降後，他將老伴葬於寺廟的地產下，然後打點行李，一家老小一路奔波，回到了南昌。

　　戰爭期間，義務學校由師範畢業生蔡方廉負責，在贛南繼續辦學。回南昌後，蔡敬襄想要復校，可是學校的原址已經被夷為平地，一片廢墟。熊式一是學校董事長，蔡敬襄希望熊式一能早日回來，幫助重建學校，重振舊日光彩。

　　熊氏一家在牛津瑞氣盈門，其樂融融，中西的文化、傳統與摩登，完美的融匯結合一體。他們吸引了公眾的關注，成為媒體的焦點。1945年聖誕節前，英國的《女王》(The Queen) 雜誌報道介紹牛津這一著名的家庭，題為〈中國作家之家〉。《女王》是份老牌雜誌，已有80年歷史，側重報道「上流社會與時尚名媛」。它採用整幅的版面，刊印了七張在逸伏盧拍攝的熊氏家庭黑白照片，例如四個孩子圍觀熊式一夫婦下圍棋、熊式一夫婦陪德荑讀書、熊式一與三個孩子騎自行車等等。照片中，熊式一夫婦和孩子們時而穿長衫或旗袍，時而西裝領帶；西式的寓所內，有圍棋、書畫、中國古籍，可作消遣娛樂，陶冶性情，又有打字機、自行車等西方的現代工具。在此之前，倫敦的《標準晚報》(Evening Standard) 也曾專欄報道過熊家。1946年，美國婦女雜誌《治家有方》(Good Housekeeping) 的系列專題「傑出外國人」中，刊登了大衛・米爾斯 (David Mills) 的文章〈快樂的熊家〉，同樣刊印了部分家庭照片，如熊式一推獨輪車、與子女一起幹園藝、全家在客廳裏讀書等等。熊式一與家人身居海外，事業有成，家庭和睦，繼承發揚了中國的文化傳統，又成功融入現代西方世界。這些報道宣傳，在歐美幫助推促了他們模範家庭的形象。

　　二戰結束後，英美兩國的書商，敏銳地看到眼前的機遇和挑戰。戰爭期間，實行紙張配給，圖書出版大大受限。社會公眾渴求書籍閱讀，那是生活中不可或缺的成分。由於紙張短缺、勞工不足，加上政府的支持乏力，書籍出版步調緩慢，難以滿足大眾的需

圖 13.3 1946 年，熊德蘭、熊德威、熊德輗同在牛津大學學習，熊式一與他們一起騎自行車。（熊德荑提供）

求。英國出版商史坦利・昂溫（Stanley Unwin）敦促政府，應竭盡全力「確保英國的圖書供應」。[27]

　　對於目前的形勢走向，彼得・戴維斯心中一清二楚。9 月 19號，他與妻子應邀去逸伏盧吃晚飯。翌日，他寫信給熊式一夫婦，感謝他們的熱情款待。信中，他敦促熊式一儘快抓緊完成傳記和小說。他直言不諱，提醒熊式一千萬不要延誤，機不可失，時不再來。

　　我深信不疑，《蔣傳》如果不能馬上問世，我們就會錯失天賜良機。不僅如此，你的生花妙筆，如果遲遲沒有新作出版，在讀者心目中的名聲也會有所挫損。至於你的那部小説，也絕對同樣如此。[28]

戴維斯重申，一旦勞工限制被解除，圖書出版將飛速加快，暢銷書的激烈競爭，馬上越演越烈。戴維斯強調，這「事關重大」，熊式一應當「火速行動」，儘早將兩份書稿交給書商。

對於蔣介石傳記，戴維斯和普特南的編輯溫特都忐忑不安。一年之前，道布爾戴出版社 (Doubleday) 推出張歆海的《蔣介石：亞洲人的命運》(*Chiang Kai-shek: Asia's Man of Destiny*)，後來《泰晤士報文學副刊》又有書評，他們倆都向熊式一提起過那部傳記作品，儘管它夠不上重磅級巨作，他們擔心要是再出現一兩本類似題材的傳記作品，即使是二流，甚至三流的，必然會危及熊式一的大作。

1945 年 10 月，戴維斯在信中再一次重申，各種各類的限制一結束，「你死我活的競爭」便接踵而至。他希望儘快接到這兩部書稿，能越快出版越好。[29]

註　釋

1　熊德蘭還為唐笙的小說 *The Long Way Home* (1949) 畫了三十多幅水墨插圖，她的畫風古樸典雅，相當成熟，明顯有了長進。後來，老舍《牛天賜》英譯本的封面插圖也出自於她的手筆。1947 年春，英國皇家水彩畫協會舉辦畫展，德蘭參加並展出五幅花鳥畫。

2　Dymia Hsiung, *Flowering Exile*, p. 140.

3　Ibid., p. 148.

4　Shih-I Hsiung, "Tentative Outline of *The China War*," manuscript, ca. 1943, HFC.

5　Stanley Went to Shih-I Hsiung, May 11, 1943, HFC.

6　熊德威，〈歷史思想自傳〉，打印稿，1964 年 6 月，頁 7，熊傑藏。

7　Shih-I Hsiung, "The Gate of Peace: A Novel," n.d., HFC.

8　"The Life of Chiang Kai-shek," *Times Weekly Edition*, October 11, 1944, p. 17; "Peter Davies Books, Spring 1945," advertisement, 1945, HFC.

9　"China Short Story Competition," *Time and Tide*, October 23, 1943.

10　Hsiung, trans., "A Feast with Tears" and "Love and the Lute," in *Poets' Choice*, ed. Short, pp. 1–6.

11　Shih-I Hsiung to H. G. Wells, January 16, 1945, Rare Book and Manuscript Library, University of Illinois at Urbana-Champaign.

12　Ibid., September 4 and September 13, 1944.

13　〈重洋萬里一家書〉，《文山報》，1948 年 5 月 1 日。

14　Munwah Bentley to Shih-I Hsiung, August 9, 1948, HFC.

15　唐笙致熊式一，1945年4月14日，熊氏家族藏。

16　Shih-I Hsiung to John Warrington, August 2, 1951, RCONT1, Dr. S. I. Hsiung Talks File 1: 1939–1953, Written Archives Centre, BBC.

17　胡適致熊式一，1946年4月17日，熊氏家族藏。

18　王士儀：〈簡介熊式一先生兩三事〉，載熊式一：《天橋》，頁9。

19　熊式一致蔡岱梅，日期不詳，熊氏家族藏。

20　Stanley Went to Shih-I Hsiung, March 24, 1944, HFC.

21　A. D., "Lady Precious Stream (Regent's Park)," *Punch*, July 21, 1943, p. 58.《王寶川》後來又分別於1944年6月和1947年6月在露天劇場演出。

22　Robert A. Digby to Shih-I Hsiung, October 14, 1943, HFC.

23　"Chinese Humorist and Playwright," *Essex County Standard*, December 24, 1943.

24　"Chinese Author's Sense of Humour," *Essex County Telegraph*, December 25, 1943.

25　Philip Noel-Baker to Shih-I Hsiung, July 24, 1945, HFC; J. B. Priestley to Shih-I Hsiung, July 25, 1945, HFC.

26　Chi Tsui, "Matthew Chrusaky," unpublished manuscript, ca. 1949, HFC.

27　Stanley Unwin, "Why That Book Is Still Not There," *Observer*, October 7, 1945.

28　Peter Davies to Shih-I Hsiung, September 20, 1945, HFC.

29　Ibid.

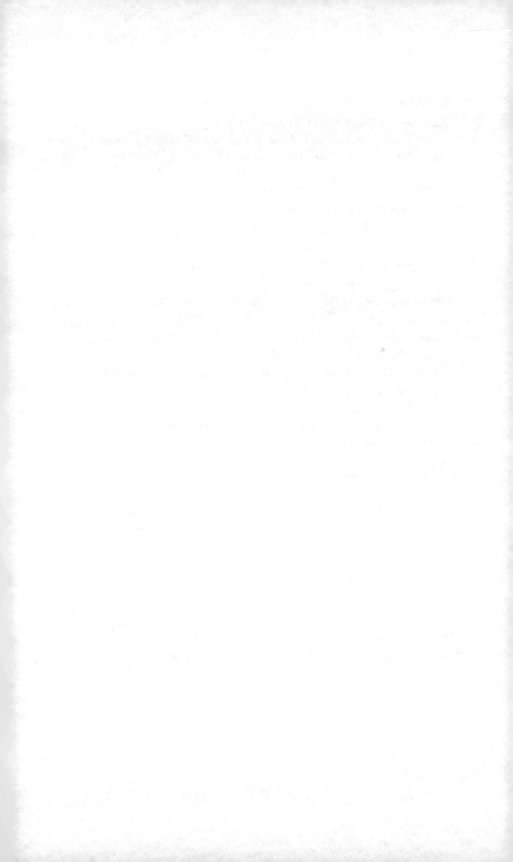

1945–1954

十字路口

十四
逸伏廬

逸伏廬成了海外華人聚會的場所，熊式一也因此結交了一大批達官貴人，包括國民政府的高官政要和駐歐美國家外交官員，如大使、公使、參贊、部長、軍長、駐聯合國代表等。憑著這些人脈交情，偶爾碰上一些困難的事情，只是舉手之勞而已，遊刃有餘，因此常常有朋友託他幫忙為孩子進牛津或者想申請獎學金，也有人託他幫助辦個簽證等等。倒過來，他也得到不少方便。他招待幫助了桂永清，後者感恩，投桃報李，替他獲取了「一些最有價值的資料和信息」，還有「好幾張照片」，供他寫蔣介石傳記使用。[1]

熊式一向來更傾向於國民黨，認同那些知書達禮、有教養的文人學者。但他盡力避免涉足政治，從來不想參政，不想謀個一官半職。在他的心目中，政治屬於低俗卑劣的行當，文學藝術才是崇高的追求。

不過，自恃清高、不涉政治，有時難以做到。熊式一有時會試圖巴結政府官僚，甚至會干預並強行要求子女協助。一次，教育部長朱家驊途經英國，來到牛津住在逸伏廬。熊式一要德蘭安排，請朱家驊到牛津大學的學生組織「中華俱樂部」作一次演講。德蘭任中華俱樂部的秘書，卻拒絕幫忙，熊式一夫婦大發雷霆，臭罵了女兒一頓。最後，他們讓德輗出面，與「中華俱樂部」主席說了，安排讓朱

家驊去演講。[2]牛津大學的學生思想活躍，有各種各樣的政治俱樂部和討論會，鼓吹或辯論社會主義、無政府主義、托洛茨基主義等各種政治思想。熊式一夫婦讓孩子們儘量遠離這些政治俱樂部。一次，德威從同學程鎮球那裏借了一本《中國的驚雷》（*Thunder Out of China*），書中描寫中國的抗戰和戰後國內的形勢，作者是美國記者白修德（Theodore H. White），傾向中共，同情延安政府，抨擊國民黨蔣介石政府政治腐敗、大失民心。熊式一在思想和感情上，偏向於國民黨政府，所以發現兒子在看這本進步書籍，便厲聲呵責，力圖予以阻止。[3]

逸伏廬環境幽靜，熊式一的文友曾預言，這裏將成為「逸伏廬文學工廠」，新作品會源源不斷。但結果卻恰恰相反，自從搬去新居之後，熊式一好像徹底放棄了寫作。他忙於社交、應酬，樂此不疲，對拍賣行的家具古董產生濃厚的興趣，雜貨店購物、廚房打雜、甚至養雞養狗，都成了新的嗜好。《天橋》的成功，賺了不少錢。「錢還沒有用完，他一般不到不得已時，是不肯動筆寫書的。」[4]蔡岱梅勸他，儘早放棄那些瑣碎的雜務，戒除那些無聊的嗜好，專注於有價值的追求，文學寫作是他的才華所在，應當靜下心來，認真開始《和平門》的寫作。[5]

《天橋》出版後的幾年之內，熊式一沒有寫出什麼重要的作品。不過，他寫了一些短篇散文，其中之一題為〈一個東方人眼中的蕭伯納〉，載於《蕭伯納九十華誕：蕭伯納的生平面面觀》（*G. B. S. 90: Aspects of Bernard Shaw's Life and Work*）。1946年7月，蕭伯納的一些朋友決定編輯製作這本紀念冊，慶祝蕭翁的九十壽秩，二十多位著名的文化界人士撰文，包括約翰·梅士菲爾、J·B·普里斯特利、H·G·威爾斯、奧爾德斯·赫胥黎（Aldous Huxley）、加布里埃爾·帕斯卡（Gabriel Pascal）等，熊式一是集子中唯一的非西方作家。十年前，戲劇界在摩爾溫歡慶蕭翁八十壽辰時，熊式一剛開始嶄露頭角；爾今，他已經躋身在最受尊敬的作家和評論家圈裏。

圖 14.1 熊式一家合影，1946年於逸伏廬。（熊德荑提供）

熊式一來自不同文化背景，既是蕭伯納的朋友，又是他的仰慕者。他在文中回憶自己與蕭伯納的友情，觀察到的點滴細節，以及對蕭伯納的評定。他觀察細緻，勾畫出蕭伯納奇特的個性，讀來耳目一新。其中有個細節，講到他陪伴中國駐英武官桂永清去拜訪蕭伯納，大家在談論政治時，蕭伯納快人快語，詞鋒犀利，短短數語，將大英帝國恃勢凌人的實質揭露無遺：

有一回，我帶著一位老友桂將軍去見他，這位客人照例向蕭恭維一番，讚美他豐滿的鬍子，閃爍的眼睛，突出的前額，鼻子和嘴巴，甚至讚美了他的牙齒。那就做得有點過分了，而蕭便以非常幽默而和善的方式阻止他說下去。他問：「你真的欣賞我的牙齒嗎？好吧，你可以更近一點來欣賞！」接著他從口中拿出假牙來，放在手心給桂將軍看。

桂將軍想知道蕭怎樣使自己在這樣的高齡還顯得這麼年輕，蕭回答說那非常簡單：你絕不能抽煙、喝酒、吃肉，十四歲以前則須戒女色。

然後輪到蕭問桂將軍一兩個問題了。他想知道身為中國訪英軍事代表團團長的桂將軍，逗留在英國期間想做些什麼事，桂說他最高的目的在促進中英合作。蕭回答說：「你會發現很容易就可達成使命，大英帝國最會跟別國合作了，只要這種合作對她自己有百分之百的利益。」當桂將軍回國見蔣介石的時候，

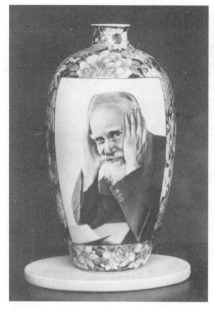

圖 14.2 熊式一在江西訂製了印有蕭伯納肖像的花瓶作為禮物，贈送給好友蕭伯納。（熊德荑提供）

正值戰爭最艱苦的時期，而蕭的那句話是唯一使委員長開懷大笑的事，他很久沒有這樣笑了。[6]

文章的結尾部分，作者俏皮機敏，口氣自謙，又不失自我宣傳：

現在我要說明，寫這篇東西，躋列於當代諸賢達的作品之中，並非我的主意。我在下筆前已經想了很久，一個人想讀一篇東西不外乎三個理由，最正當的理由是那篇文章寫得好；即使寫得不好，但如果是出於名家手筆，則仍有必要一讀；如果有一篇無名小卒寫了一篇蹩腳文章，而他的名字也無人會念，但是只要文章的主題沒有前人談過，倒也值得一讀。至於目前的情形，我是絕不可能使讀者相信我這篇文章是屬於這三者之一，我只要求讀者以最大的耐性來讀它，而這種耐性是在長年的戰爭歲月中好好培養出來的。[7]

這篇散文，得到許多文友的讚賞推崇。崔驥讀完稿子，寫信表示「大為佩服」。熊式一文中提到，巴蕾曾告訴他說，蕭伯納早上醒來時，一定會得意地振臂高呼：「好哇，我是蕭伯納！」熊式一覺得，凡自認為是世界上頂尖的人物，包括巴蕾在內，都會有這種感覺，那是理所當然的。[8]崔驥在信中補充道：「惟望一日，式一闔洪休之際，不欠伸曰：『Hurrah, I am Hsiung!』（好哇，我是熊式一！）」[9]

1946年，聯合國系列叢書《中國》（*China*）出版，這部論文集後來被譽為權威經典，成為戰後所有亞洲研究學者的必讀書。《中國》詳盡介紹中國的文化史，涵蓋歷史、政治、哲學、宗教、藝術、文學、經濟等各個方面，由傑出的中外學者行家撰文，其中包括陳榮捷、陳夢家、蔣彝、胡適、鄧嗣禹、賽珍珠、傅路德（Luther Carrington Goodrich）、何樂益（Lewis Hodous）、克拉倫斯·漢密爾頓（Clarence H. Hamilton）、賴德烈（Kenneth Latourette）、熊式一等。

論文集的編輯是哈雷·麥克奈爾（Harley F. MacNair），芝加哥大學的中國史專家教授。麥克奈爾與熊式一聯繫，請他為該集子寫一篇「中國戲劇」論文，熊式一慨然應允。十年前，《王寶川》獲得巨大的商業成功，熊式一無暇他顧，只好中途綴學，博士論文半途而廢，自然少不了諸多遺憾。這次寫學術文章，他得以再度審視一下原先的研究題材。他悉心準備，完成了「戲劇」章節，使用《禮記》、《詩經》、《史記》以及其他經典著述中的材料，梳理脈絡，細述了中國戲劇的起源、發展和至13世紀元代臻於成熟和完美的過程。熊式一認為，元代雜劇取材於歷史和小說，其目標明確，為的是「贏得觀眾的同情欣賞」，作為戲劇作品，已經成熟，成為嚴肅的文學形式。《趙氏孤兒》、《西廂記》、《琵琶記》為元代雜劇中一些最為典型的經典。繼元代雜劇後，19世紀昆曲和京劇的出現，標誌著又一個重大的變革創新階段，其「語言和音樂，相比較表演和背景，受到更多的重視」。[10]

麥克奈爾收到熊式一的文稿後，非常滿意，讚揚它「可圈可點……翔實有趣」，整個論文集因之而「增色」。[11]

作為作家，熊式一深知寫作出版的艱辛，完成一部書稿之後，還得四處聯繫出版。由於作品題材、市場銷路、作家名聲、出版利潤等因素，少不了碰釘子、受牽制，甚至挨白眼。熊式一認真探索，想成立一家出版公司，專門出版與中國有關的書籍或者中國作家的作品，為業已成名的作家服務，也扶持文壇新手，為他們提供方

便。銀行家李德岳（音譯）對此表示贊同，並獲得了專事雕版印刷業務的華德路父子公司（Waterlow & Sons）的支持。經過商量，熊式一、李德岳、蔣彝及華德路父子公司四方合伙成立公司，名字暫定為「中英出版公司」（Sino-British Publishing Company）。[12]他們與林語堂聯繫，表示有誠意出版他未來的新作。可惜，林語堂的作品版權全都給美國或英國的出版商買斷了，所以只好作罷。熊式一轉而決定考慮林語堂的女兒林太乙的小說《金幣》（The Golden Coin）。後來，他們發現有幾個問題頗為棘手，需要對付處理。例如，除了要解決資金，還得申請紙質配額，這是一件很頭疼的事。他們作了很大的努力，但創辦這出版公司，實在是困難重重，結果只得作罷。

在此期間，熊式一與好朋友崔驥發生齟齬，其中的原因與他自己出版物減少有關。崔驥的《中國史綱》和其他一些書籍，都是由熊式一幫助與英國和其他外國書商磋商談定的。對熊式一的大力扶掖，崔驥感恩戴德。他尊重熊式一，視其為師長，奉為楷模。在南昌，崔驥家與蔡岱梅家稔熟。到了英國後，崔驥與熊式一親如一家，在他的心目中，熊家就是自己的家。同樣，熊式一夫婦把他視為家人，熊家的孩子，特別是德薆，都親熱地稱呼他「叔叔」。

崔驥是位學者，在文史方面很有造詣，他始終埋首學問，心無旁騖。他搬離倫敦到聖阿爾般之後就一直獨居。1945年崔驥搬去牛津，不久經醫生檢查確診患腎結核，便馬上住院治療，後來轉去肯特的馬蓋特療養院住了兩年，又回到牛津繼續療養兩年。在此期間，他忍受了極度的孤獨寂寞，以驚人的毅力，堅持翻譯寫作，完成了好幾部作品，包括英譯謝冰瑩《一個女兵的自傳》（Autobiography of a Chinese Girl）、與傑拉爾德·布利特（Gerald Bullett）合作翻譯《范成大的金色年華》（The Golden Year of Fan Cheng-Ta），以及撰寫《中國文學史》（History of Chinese Literature）。他的《中國史綱》贏得英美和歐洲其他國家學術界的讚譽，多次再版，被大學用作教科書，並且譯成了各種歐洲語言。

在牛津，熊式一、蔣彝和崔驥是三個最出名的華人學者。崔驥的高產和聲望，導致了熊式一心中某種程度的嫉妒和焦慮。崔驥有一次隨口提醒熊式一，需要勤於寫作、多有新作問世，以保持其在英國文化學術界的領軍地位；否則的話，在眾人的心目中，蔣彝的地位會超過熊式一，排名成為蔣、熊、崔。這麼一句出於善意的忠告，卻被誤認為是無禮、蠻橫、顛覆性的挑釁。[13] 其實，崔驥從來無意自我標榜或者炫耀自己，更沒有企圖在學術界詆毀或者貶低熊式一。為此，崔驥寫了好幾封長信，反覆向熊式一和蔡岱梅解釋，力圖澄清真相。他崇拜熊式一，從熊式一去英國之前便一貫如此。他最喜歡熊譯的《西廂記》，去戲院看了七場演出。他佩服熊式一的英文語言能力，認為他勝過林語堂：「中國人寫英文的只有熊林［語堂］二先生。其餘我們 —— 好的是人修改了的，不好的是自己的。熊林之間，熊是真文人，《王寶川》印入 Modern Classic（現代經典），林是記者派。」[14] 他看了熊式一的《蔣傳》第一章初稿，讚美此「起首極好，無以復加，自是太史公派頭。」[15] 他甚至表示，如果熊式一為文學之王，他願追隨左右，甘任「執鞭之士」。[16] 可惜的是，崔驥原已不堪疾病和孤獨的折磨，為了這場誤解，他拚命辯解，費了好多口舌，平添了不少精神上的苦痛。

抗戰勝利後，國共之間多次舉行協商談判，但終未能達成和平協議。1946年中，內戰爆發，全國範圍內大規模的武裝衝突接連不斷。在此社會政治形勢動盪之際，南京國民黨政府又面臨經濟危機這一巨大的挑戰。通貨膨脹失控，1945年至1948年期間物價每月上漲30%。為了控制通貨膨脹，政府在1948年發行金圓券，但因為準備不足，未能嚴格實行發行限額，結果反而導致惡性通貨膨脹。1948年8月至1949年4月，上海物價指數上漲「天文數字135,742倍」。[17] 政

圖 14.3 蔡敬襄摘錄清姚鼐及唐杜甫詩句，1946年（熊德荑提供）

府的財政經濟政策不得人心，民不聊生，怨聲載道。

蔡敬襄回南昌之後，因為國內局勢混亂，各個方面都未能走上軌道，一直手頭拮据，度日維艱。熊式一在南昌北面禾州的稻田，一直是租給佃農，收來的租穀，部分給熊式一的兄姐家，剩餘的用於德海和德達的教育費用，以及全家的生活開支。由於自然災害，旱澇不定，遇上圩堤倒塌，有些農田顆粒未收。所幸的是，蔡敬襄多多少少有點租穀收入，加上熊式一夫婦偶爾寄一些匯款貼補，勉強支撐著對付。

重建義務學校，始終是一個難以揮去的夢想。蔡敬襄寄望於熊式一夫婦。所有的親朋好友，聽到熊式一在海外拚搏、名震西方文壇的故事，個個仰慕不已；看到熊式一家在牛津的全家照，人人欽羨讚佩，蔡敬襄同樣為此感到自豪。要從政府那裏獲得撥款或貸款，幾無可能，他想如果熊式一夫婦回到中國，他們就能幫著管理學校，籌集資金，提高其聲譽。

崔驥的岳父程臻，字擷泓，是位學者，通經史，工詩詞，在中正大學文史系任教。[18] 中正大學是國立綜合性大學，1940年創辦，原址在江西吉安，1945年抗戰結束，遷到南昌市郊。雖然建校不久，但校方尊賢納才，吸引了許多一流學者，實力雄厚，特別是文史系，

教師陣營尤為強大，有王易、姚名達、歐陽祖經等，加上學風嚴謹，學校辦得欣欣向榮。經程臻向校長林一民推薦介紹，1948年夏天，德威和德輗剛從牛津畢業，即被中正大學延聘為副教授。學校也發了聘書給崔驥和熊式一，前者任史學系教授，後者為文學系主任。

༄༅༄༅༄༅༄༅༄༅༄༅

1948年是不平靜的一年。

新年伊始，熊式一家收到了桂冠詩人約翰·梅士菲爾的賀信。他感謝熊式一家贈送的「珍貴禮物」，並寫了一首詩，祝願熊式一新年快樂，闔府安康：

嚴冬的清晨，格外的美麗，
迎來了你們精美的賀禮，
請接受我們由衷的謝意。
願歡樂的天堂中金燦的光輝
照耀你們，為你們全家帶來愉悅，
在新的一年中，天天如此。[19]

6月底，熊式一去捷克首都布拉格，參加首屆國際戲劇研究會，他任執委會成員，余上沅是另一位中國代表。

回英國後才一個月，德蘭便啟程回中國。她接受了北平師範大學的聘請，任英語系副教授。

德蘭回國的決定，並不是一蹴而就的容易事。蔣介石政權搖搖欲墜，北平古城及至整個中國，局勢動盪，極有可能失控，落入共產黨手中。德蘭1947年牛津畢業，熊式一想讓她在海外延長居留一段時間，通過關係，四處打聽，為她尋找獎學金機會，去美國或法國攻讀研究生，可惜都沒有成功。唐笙最近剛剛去了一趟中國，她建議

Telephone:
Clifton Hampden 77 BURCOTE BROOK ABINGDON

The winter morning was made pleasant
By your enchanting precious present,
For which our warmest thanks are given.
May the bright Sun in happy Heaven
Shine on you all and bring you cheer
Throughout the now beginning Year.

John Masefield

January. 948.

For Mr. Mrs Hsiung.

圖 14.4 桂冠詩人約翰‧梅士菲爾寄給熊式一家的賀年卡，1948年（熊德荑提供）

德蘭暫緩一下，等「局勢明朗之後」再做決定。她説不要動身，眼下很「不安全，一片混亂」。[20]

不過，也有一些朋友鼓勵並歡迎德蘭回國。最後，李效黎的勸告，起了關鍵性的作用。效黎以前是燕京大學學生，讀書期間認識了在那裏教政治經濟的英國老師林邁可（Michael Lindsay）。林邁可出生貴族家庭，父親是牛津大學貝利爾學院院長。他從牛津大學畢業後，1937年去燕京大學教書。在華期間，他利用假期，去過冀中抗日根據地，也到過聶榮臻的五台山司令部和山西八路軍總部，親眼目睹了游擊隊在物質短缺的艱苦條件下英勇奮鬥的革命氣概，他深受感動，同情共產黨，決定以實際行動來支持中國人民抗日救國的努力。林邁可與效黎1941年6月結婚後，幫助共產黨地下組織運輸醫療物資，還幫助操作管理無線電通信器材。不久，珍珠港事件爆發。林邁可從德語廣播上聽到這消息，立即和妻子一起，將隨身的皮箱塞滿收音機零件，逃離北京，又徒步走到平西根據地。隨後的幾年中，他們跟隨八路軍輾轉晉察冀，後來又去延安，在毛澤東和朱德的身邊工作，林邁可任部隊的無線電技術教官，效黎擔任翻譯和英語教

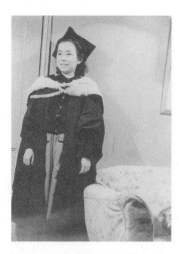

圖 14.5 熊德蘭牛津畢業照（熊德荑
提供）

師。[21]抗戰結束後，他們倆回到了牛津，成為熊家的常客。對效黎來說，去逸伏廬，就像回到了老家一樣。她給熊家介紹了許多中國的近況，宣傳延安、宣傳毛澤東和共產黨。她的思想和見解深深影響了德蘭。德蘭公開承認：效黎是促成她作出回國決定的關鍵。[22]

8月間，德蘭啟程回國，同行的還有霍克思（David Hawkes）、楊周翰以及其他幾位牛津的朋友。她到北平安頓下來，學校就開始上課了。

蔡敬襄一生致力於教育，看到德蘭任大學教授，激動不已。他寫道：「係其父求謀而不得者。今竟上達父志矣。」[23]她在父親的母校任教，「增光吐氣」，真是青出於藍，勝於藍。[24]德蘭寫信，安慰遠在牛津的父母，無須擔心，她一切安好。「北平雖然四邊在打仗，炮聲聽得很清[楚]，但學生還是安心上課，城裏一點也不亂，「無論如何北平不會兵慌馬亂」。她還說，北師大在舉辦校慶活動，校內有跳舞表演，氣氛十分熱鬧，不見任何戰亂跡象。師大的同事們都十分友好，學生與她也關係融洽，常常到她宿舍來玩，一起聊天，「大家真的像一家人似的」。[25]

1948年10月，《蔣傳》終於出版發行！出版商在收到熊式一的書稿以及附錄內容和照片資料後，立即著手編輯出版。熊式一對這本書的裝幀設計相當滿意。塵套封面上，印著蔣介石大元帥的照片，他身穿戎裝，面帶笑容，顯得堅毅穩重，照片上方是英語書名和作者

圖 14.6《蔣傳》書封（由作者翻拍）

名字，左側是中文書名《蔣傳》和「熊式一述」及印章。紫絳紅的底色，營造了一種典雅雍容的氣氛。熊式一收到樣書後，寄給他的好朋友約翰‧梅士菲爾、伯尼‧馬丁（Bernie Martin）等，還寄了一本給邱吉爾。

《蔣傳》從介紹傳主的家族歷史背景開始，漸漸鋪陳傳主的童年經歷，慈母撫養教育的艱辛。傳記的中心部分介紹了蔣介石在日本振武學校接受軍事訓練、參與推翻滿清、追隨孫中山、參與創建黃埔軍校、誓師北伐、統帥軍民抗擊日本侵略、處理複雜微妙的國共政治關係、制定中國政策，以及對付西方列強施壓等等。最後一章中，涵蓋了西安事變、抗日戰爭，直至最近第二次國共內戰的歷史，內容繁多，作者均作了簡略的概述。

熊式一得力於好友桂永清、國民黨元老張羣以及駐英大使館的幫助，獲得了許多前未出版的私人信件、日記、文件，因此得以提供不少精彩的細節，有助於對傳主的性格行為的闡釋。總體而言，《蔣傳》為讀者展現的是一幅恢弘的社會政治圖卷，傳主的私人生活很少涉獵。蔣介石本人曾表示，希望避免討論他的私生活，熊式一尊重他的要求，小心翼翼地不去談及。其實，恰如熊式一所言，他「在這方面也沒有太多的材料」。[26]

在《蔣傳》中，蔣介石被描寫成嘉言懿行、高風亮節的領袖人物，他尊奉儒家傳統，嚴於律己，精忠報國。在四十餘年的戎馬政壇生涯中，歷經艱辛，始終如一，忠於國家大業，為其統一和建設犧牲甘願犧牲一切，在所不惜。書中對西安事變、滇緬公路、美國史

迪威將軍 (Joseph Stilwell) 等，一系列重要的細節和人物作了細緻的描述，字裏行間，熊式一對蔣介石的敬崇溢於言表。熊式一直言批評國民政府的官員，因為中國依然局勢混亂，沒有能恢復安定秩序，但他寄希望於蔣介石，對他充滿了信心，認為他是民族的救星。

> 他還肩負著許多重任，他需要為之作出更多的努力和犧牲。今天，中國數萬萬同胞寄希望於他：他是中華民族無可爭議的領袖。他功不可沒，必定名垂史冊，但是，唯當他完成一生的奮鬥之後，歷史學家才能蓋棺定論。[27]

儒家思想的基本道德價值是「仁義」，其中，奉行孝道為仁之本。《蔣傳》以濃墨重彩，描寫蔣介石對母親的孝順敬奉，突出他一貫奉行的儒家的核心道德觀念。蔣介石七歲時，祖父去世；未滿八歲，又失去了父親。他的母親含辛茹苦，將撫養子女作為自己生命的唯一目的。母親培養他完成了學業，不為名，也不為利，為的是他將來能成為棟梁之材，服務社稷，贏得世人的尊重。在他奠定人生基礎的前 25 年中，母親相信他、支持他，給予他精神和物質上的幫助。蔣介石認為，他母親堪與中國歷史上最負盛名的孟母相比。[28] 1921 年，母親去世，蔣介石悲痛欲絕，擬就一篇祭文，表述自己的哀傷和對母親的感恩。15 年之後，他身任國家和民族的領袖，在 50 歲生日之際，又撰文回顧反思，表明自己不僅是一個愛國公民，而且是孝順父母的兒子。[29] 如果說他的前半生是成長時期，後半生則肩負起「救國的重任」。他致力於驅除韃虜，恢復中華，擔當起那義不容辭的責任，為了他自己，為了他的母親，為了他的同胞。[30]

熊式一把《蔣傳》敬獻給自己「敬愛的博學廣聞的母親」。這是一個值得注意的細節。在他的童年時代，母親是他的啟蒙老師，教他儒家經典。「當時我只能理解些許／欣賞甚微／但必須全部熟記在心」。[31] 作者頌揚母愛，強調儒家文化傳統，這與《蔣傳》中不惜筆墨

圖 14.7 邱吉爾收到贈書《蔣傳》後，寫信致謝。熊式一曾稱蔣介石是遠東的邱吉爾。（熊德荑提供）

地突出母親對傳主的童年和成長的影響有一定的共通之處。

1949年1月，《蔣傳》躋身於值得一讀的圖書之一。[32]可惜，它最終未能吸引大量的讀者，部分原因與內容有關。書中的政治事件與人物，對西方讀者來說，過於冷僻陌生，難以引起興趣。連他的兒子熊德威都覺得「枯燥無味」，僅僅看了頭兩章便擱下了，沒有再讀下去。但是，主要的原因與出版時間有關。幾年前，世界上都把蔣介石捧為遠東的邱吉爾；但眼下，大家都在琢磨，「大帥到底怎麼啦？」[33]國民黨政府一片烏煙瘴氣，貪污腐敗，全國範圍內通貨膨脹，民不聊生。新聞報道中，盡是負面的內容。杜魯門 (Harry S. Truman) 連任美國總統，國民黨政府獲得更多美元的夢想隨之破滅，蔣介石的前景黯淡，全世界的注意力已經轉移到毛澤東和共產黨軍隊。4月，人民解放軍百萬雄師渡過長江，解放了南京；5月，南昌、上海等許多周圍城市紛紛被攻佔；10月1日，毛澤東主席在天安門城樓上向全世界宣布：中華人民共和國成立。國民黨軍隊士氣頹喪，節節敗退，蔣介石倉促逃往台灣。在這當口出版的《蔣傳》，當然不會有市場，其失敗也可想而知。

彼得·戴維斯計劃，首版5,000冊《蔣傳》一俟售罄，立即加印。國內外已有預定3,150冊，除此之外，出版商估計應當能馬上賣掉至少1,000冊。沒料到，倫敦的書店和圖書館都小心翼翼，不敢多進書或者訂購。媒體的反響也不算熱鬧，書評中大捧特捧的寥寥無幾。《蔣傳》出版後一個月，僅賣掉一兩百本。出版商擔心之餘，還抱著

一絲希望，他們認為，要是蔣介石能出人意料，打一兩個勝仗，那肯定會引出新的書評，刺激這本書的銷售。[34]事實證明，那其實只是臆想而已。與此同時，鑑於中國局勢走向，普特南、莊台、麥米倫、普林斯頓大學出版社、耶魯大學出版社等美國出版商紛紛拒絕考慮這本書。瑞典語、荷蘭語、德語、西班牙語、印地語的外語翻譯也都被取消了。

熊式一錯失了良機。圖書經紀人阿米蒂奇・沃特金斯 (Armitage Watkins) 感到非常惋惜，他嘆息道：「要是三年前有這部書稿就好了。」[35]有人建議熊式一寫一本毛澤東傳記，被熊式一斷然拒絕。他的回應頗為憤世嫉俗：出版商的目光短淺，他們只關心書有沒有市場效應。[36]

《蔣傳》的銷路一直低迷，至1951年後，基本就無人問津了。出版商為了騰出倉庫裏的空間，不得不將庫存的部分進行處置。

1948年夏天，熊式一全家送別了德蘭，心頭沉甸甸的。就在這當口，突然接到通知：小說家格雷厄姆・格林 (Graham Greene) 已經買下了逸伏廬，送給他的妻子維薇安 (Vivian Greene)，因此，熊式一家必須抓緊搬走，騰出房子讓新主人搬進來。事實上，這消息是在德蘭離開的當天收到的。一家子本來都心亂如麻，這突如其來的消息，弄得大家措手不及，震驚不已。

熊式一以前與維薇安打過交道。1943年，他們搬進逸伏廬沒多久，便接到維薇安的來信。她自稱「非常膽怯、非常尷尬」，向熊式一表明了自己對逸伏廬的濃厚興趣。[37]這棟房子強烈地吸引她，主要是因為它的歷史，特別是它曾一度為約翰・紐曼紅衣主教的寓所。作為天主教徒，她迫切希望能在這房子裏居住；如果能住進逸伏廬，則無上榮幸。她說自己得到這房子在市上待租的消息時，偏偏晚了

一步，熊式一已經在四天前簽了租約，為此她懊惱不已。她特意寫
信，低三下四地懇求熊式一：「今後你們萬一不想繼續在逸伏廬住下
去，能不能首先考慮允許我做您的租客，或者說分租客？」[38]一晃五
年過去了，維薇安搖身一變，成了逸伏廬的房主。她與丈夫格林都
是天主教徒，從1949年1月兩人開始分居，格林買下了這棟房子，作
為禮物送給她，讓她日後居住。[39]

　　一兩個月內從這麼大的房子裏搬遷出去，根本不現實。附近一
下找不到不帶家具的出租房屋。在牛津倒是有一些待售物業，都在
4,000英鎊左右，熊式一買不起。他向維薇安說明了自己的困境，但
是維薇安本人也承受著重大壓力，她的房東要她必須在翌年3月底之
前搬離。她希望能儘早接手逸伏廬，在搬進去之前，做些修繕改
建。但她的計劃結果沒有能如期進行，熊式一家一直拖到翌年5月底
才搬出。

　　熊式一後來遷到海伏山房，位於牛津南部的海伏德，離牛津市
中心大約五里路。那是一棟獨立的老式房子，基本上是用石頭蓋
的，在泰晤士河上游的河畔，佔地一英畝。雖然名為海伏山房，其
實徒有虛名，不過是一座小山坡而已，上面幾顆松樹，後面便是這房
子，好像中國山上的古廟。海伏山房與逸伏廬有天壤之別，下面是
蔡岱梅的自述：

　　我們初次看見時又驚又喜。雖不像桃源，但頗像偵探電影中的
　　屋子，靜悄悄的向著河流，四面很遠才有住戶。我們立即租定
　　了。同時由各方打聽，是不是原住人被謀殺了。結果知是一位
　　老太太住此四十年，從未修理。自她死後又有一年多，鎖著無
　　人管理。屋內蛛網極豐富，糊牆紙裂破掉落，積塵之厚不可插
　　足。屋側屋後的草地，各有各的高低，頗似自有春秋，各不相
　　讓的態度。地鼠放肆其間，左右全是牠的洞府。園地要整頓，
　　後面的野草，都快有人一般高。[40]

　　5月中，熊式一搬進去前一個星期，寫信給經紀人求救：「這是S.O.S.」，房子裏沒有電，照明靠煤油燈。「晚上點煤油燈或者蠟燭，我沒法寫作。」[41]此外，他們得使用手泵從井裏汲水。差不多一年後，供電問題才總算得以解決。

　　生活上的艱辛困頓固然難熬，精神上的壓力苦痛更是不堪承受。自從1948年6月，德輗從牛津畢業後，去法國攻讀歷史研究生。家裏搬去海伏山房時，只剩下德威和九歲的德荑兩個孩子。1949年1月，北京解放，接下來連續好幾個月，德蘭和其他親友都音訊杳無。熊式一說：「中國來的消息全都令人堪憂。」4月，國民政府外交部長和駐英大使兩次去逸伏廬，從他們口中透露的消息來看，中國大事不妙，國民黨敗局已定。

　　熊式一家中的收入減少，經濟窘迫，常常捉襟見肘。熊式一向來習慣了揮霍錢財，從來不計較。在逸伏廬時，慷慨招待賓客，開銷很大，他欠了不少債，卻毫不在乎，滿以為《蔣傳》會暢銷，一旦出版就像《天橋》一樣，版稅會源源不斷。不料，《蔣傳》落得這麼個地步。家裏沒有任何積蓄可以機動，熊式一只好請一位銀行朋友出面斡旋，讓自己的銀行允許他透支，最高額150英鎊。《王寶川》偶爾還有一些版稅收入，但數目有限，絕對不夠對付生活開支。無奈之下，熊式一和蔡岱梅不得不變賣首飾、皮大衣、藏書等。夫妻之間開始經常為錢發生爭吵。

　　1949年8月，德威畢業，他也想回中國去工作。他沒法找工作掙錢解決旅費，而熊式一也無力為他提供幫助。事有湊巧，聯合國巴爾幹問題特別委員在招聘僱員，去希臘的視察小組裏任秘書翻譯，三個月的薪水足以應付回國的旅費。德輗剛從法國回來，熊式一決定由德輗去擔任這份工作，先節省下100英鎊給德威買船票，然後再花三個月積攢自己的旅費。

　　那年的節禮日，即聖誕節後的第二天，是一個有特別意義的日子。德海和德達從南昌來牛津，與家人團聚了。12年前，他們在南

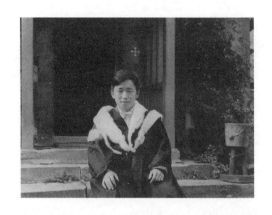

圖14.8　熊德威牛津畢業照
（熊德薆提供）

昌與父母兄姐告別，今天他們已經分別是19歲和17歲。他們還是第一次見到可愛的小妹妹德薆。一家人歡聚在海伏山房慶祝節日，暢敘家常。

　　德輗從希臘發來一封長信，充滿深情，追述了許多南昌童年時代的美好回憶。他寫道：「沒有比家更好的地方，沒有比回家更快樂的事，沒有比親情更甜馨的愛。」[42]

　　可惜，德蘭和德輗遠在北京和希臘，六個兄弟姐妹沒能聚在一起，與父母共度佳節。事實上，六個兄弟姐妹後來一直分散在世界各地，他們從來都沒有能共聚一堂。

註　釋

1　Shih-I Hsiung, *The Life of Chiang Kai-shek* (London: Peter Davies, 1948), pp. xii, xiv.
2　熊德威：〈歷史思想自傳〉，頁12。
3　同上註。
4　同上註。
5　蔡岱梅致熊式一，約1950年8月，熊氏家族藏。
6　熊式一著，炎炎譯：〈一個東方人眼中的蕭伯納〉，《中華雜誌》，第6期（1980），頁87。
7　同上註。

8　同上註，頁86。

9　崔驥致熊式一，1946年6月13日，熊氏家族藏。

10　Shih-I Hsiung, "Drama," in *China*, ed. Harley F. MacNair (Berkeley: University of California Press, 1946), p. 385.

11　Harley F. MacNair to Shih-I Hsiung, October 16, 1944, HFC.

12　他們後來又商量過，考慮選用「蓮花」、「東方」、「溫切斯特」或「獨角獸」等作為公司名字。

13　崔驥致蔡岱梅，約1946年，熊氏家族藏。崔驥看到刊物上朱尊諸的文章〈在英國的三個中國文化人〉，介紹都在牛津地區的熊式一、蔣彝、崔驥，便特意轉給熊式一。朱尊諸的文首介紹熊式一，其小標題為「熊式一唯一的毛病是『懶』」，介紹崔驥的部分，小標題是「崔驥集中全力於學術著作」。見《新聞天地》，第14期（1946），頁2–3。

14　崔驥致蔡岱梅，1946年6月8日，熊氏家族藏。

15　崔驥致熊式一，約1947年，熊氏家族藏。

16　崔驥致蔡岱梅，1946年6月8日，熊氏家族藏。

17　Hsu, *The Rise of Modern China*, p. 640; "What Ails the 'Gissimo'?" *News Review*, November 11, 1948, p. 15.

18　程臻又名程擷華。參見江西師範大學校慶辦公室編：《師大在我心中》（南昌：江西人民出版社，2010）。

19　John Masefield to Dymia and Shih-I Hsiung, greeting card, January 1948, HFC.

20　唐笙致熊德蘭，1948年5月20日，熊氏家族藏；唐笙致熊式一和蔡岱梅，1948年8月30日，熊氏家族藏。

21　Hsiao-li Lindsay, *Bold Plum* (North Carolina: Lulu Press, 2007); 陳毓賢：〈一位英國教授眼中的紅軍〉，《上海書評》，2015年6月12日。

22　熊德荑訪談，2009年8月22日。

23　蔡敬襄致熊式一和蔡岱梅，1948年11月4日，熊氏家族藏。

24　同上註。

25　熊德蘭致熊式一和蔡岱梅，1948年12月15日，熊氏家族藏。

26　Hsiung, *The Life of Chiang Kai-shek*, p. ix.

27　Ibid., pp. 359–360.

28　Ibid., pp. 21–22, 375.

29　Ibid., p. 319.

30　Ibid.

31　Ibid., p. iv.

32　"Some Books Worth Reading," *Highland News*, January 29, 1949.

33　"What Ails the 'Gissimo'?"

34　John Dettmer to Shih-I Hsiung, November 10, 1948, HFC.

35　Armitage Watkins to Shih-I Hsiung, April 26, 1948, HFC.

36　John Dettmer to Shih-I Hsiung, April 27, 1951 and November 9, 1951, HFC.

37　C. S. Evans to Shih-I Hsiung, November 12, 1943, HFC.

38　Vivien Greene to Shih-I Hsiung, November 11, 1943, HFC.

39　Sheila Fairfield and Elizabeth Wells, *Grove House and Its People* (Oxford: Iffley History Society, 2005), pp. 22–24.

40　蔡岱梅:〈鄉居瑣記〉,《天風》,第1卷,第1期 (1952),頁31–32。

41　Shih-I Hsiung to Noel Baker, May 18, 1949, HFC.

42　熊德輗致熊德海和熊德達,1950年1月15日,熊氏家族藏。

十五
海外花實

1950年1月，英國政府宣布，承認中華人民共和國中央人民政府為合法政府，並表示願意與其建立外交關係。國民黨政府隨即關閉了其在倫敦的使館。許多海外華人因此面臨困難的抉擇：回共產黨領導下的新中國，或者跟隨國民黨去台灣，再就是原地不動，滯留海外。決定留在英國的，都成了無國籍人士，他們原有的護照不再被認可。由於英國就業機會很少，大部分人從此轉入服務性行業，許多前外交服務人員，領了國民黨政府發的遣散費，只好去開餐館或者雜貨店，以維持生計。

熊家這原本幸福美滿的家庭，一度為眾人稱羨，如今卻風光不再。一家八口人，分散在世界各地，經濟拮据，加上前景莫測，像厚重的陰影，始終籠罩著他們的心頭。德威2月份回到中國，在北京文化部找了份工作；德輗從希臘回英國之後，年底也去了中國。

熊式一留在英國，他不想回國。國內的變化翻天覆地，新政府制定了一系列政策，對熊家來說，有不少是痛苦的，難以接受。全國開展土地改革運動，徹底取消土地私有制，取消不勞而獲和剝削行為，在農村劃分階級成分，地主的土地被沒收，歸集體所有。熊式一在禾州有農田，被劃為地主，成了階級敵人。過去幾年來，一直由蔡敬襄幫忙負責他監管租田和租穀。蔡敬襄寫信告訴熊式一，政

府沒收了田地，還命令要減租退租。他如果頑抗不從命，政府就要將他逮捕入獄。「既到現在時勢，沒奈何，只有聽天由命。」[1]他已75歲，靠東拼西湊，勉強掙扎著過日子。土改運動，造成了無盡的苦痛、焦慮、恐懼，有些親戚相鄰不堪折磨而自殺身亡。蔡敬襄雖然憂心忡忡，信中卻常常勸慰熊式一夫婦：「你夫婦幸在英國，託天福佑眷顧也。」[2]

熊式一確實夠幸運的。他在劍橋大學獲得一份教職，任現代漢語講師。中國語言歷史系主任霍古達（Gustav Haloun）是位捷克漢學家，是他推薦熊式一去劍橋大學教中國戲劇和當代文學，任期一年，經過批准可以延長一到兩次。

那不是一份長期的教職，也不是教授職位，薪資又薄得可憐。儘管如此，在劍橋大學任教，畢竟是一份十分光彩的工作。熊式一沒有博士學位，他的出版物很多，很有影響力，但其中扎扎實實的學術論文，只有〈中國戲劇〉這麼一篇。他心裏清楚，要想在學術界站住腳，就非得有更多的學術出版物。他在劍橋的伊甸樓租了個房間，這樣就可以安心教學研究，不必疲於往回奔波。能在劍橋任課，終日與文學為伍，可忘卻一切憂愁，而且掙面子，用蔡岱梅的話來說「精神愉快，也是幸事。」[3]她為之雀躍，鼓勵熊式一珍惜這機會，重新拿出當年寫《王寶川》的幹勁來。前些年，熊式一忙於應酬，受友人干擾，加上鄉居，受鄰居影響，糾纏於俗事：「終日弄狗弄貓，修理零件。直至今日，你又回到執教兼著作，如此，你的心境又可回到原來儒雅之氣度。」[4]蔡岱梅多次敦促他，利用劍橋圖書館豐富的藏書資料，完成《和平門》，寫一部中國戲曲史，然後分部寫中國小說、中國詩、中國散文。「目的不在賺錢，而可做不朽之作品，也算是一生弄筆的結束。」[5]

《和平門》的寫作一拖再拖。1948年底，《蔣傳》出版時，戴維斯向熊式一打聽這部小說的進展。他希望熊式一能「開誠布公」，老老實實地告訴他，這部小說究竟寫了多少，什麼時候能完成交稿。熊

式一的答覆毫不含糊：「下個月」，即1948年12月。但是，他再次違約，戴維斯根本沒有收到書稿。

1950年秋天，熊式一動手寫《和平門》，希望這部小說能幫助紓困，為家裏解決經濟問題。德輗12月動身回國之前，熊式一從劍橋寫信，向兒子道歉。他說，自己先前沒能幫德蘭付船費，心裏曾暗暗打算，日後要為德威付旅費；但德威動身時，他發現自己無能為力，只好靠德輗幫助解決。他暗自決定，在德輗出發前，一定要完成《和平門》。不料，這次德輗「又得完全靠自己解決旅費！」他告訴德輗，作為父親，他深感內疚。「我為此痛苦萬分！！！」[6]

熊式一向蔡岱梅保證，他會盡力抓緊完成《和平門》，既是為了履行合約義務，又可以掙點版稅養活家小。家裏缺錢，一直入不敷出。為了讓熊式一集中精力教書寫作，蔡岱梅留在了牛津獨自照顧三個孩子，並承擔了所有的家務瑣事。她給熊式一的信中，十之八九都涉及費用開支、賬單、孩子的學費、欠款、貸款。她一直處於擔憂、焦慮、恐懼之中。家裏的郵件中，她時而會收到「一堆可怕的索債信」，或者「近日賬單信特別多，叫人喘不過氣」。[7]有一次，駐法大使段茂瀾的夫人來訪，突然聽到外面有人猛敲大門，原來是電力公司的職員，上門來催討10磅多欠款。那人公然威脅，說如不當場付清，就立刻剪電線斷電。蔡岱梅拿不出錢，只好讓段夫人先借墊了10磅，她為此大失面子。[8]除了要對付牛津和劍橋方面，南昌的親友也常來信，要求借款幫助。國內的親友絕沒有想到，也不會相信，熊式一會10鎊錢都拿不出。

事實上，用蔡岱梅自己的話來說：「我們真窮。」[9]下面是熊式一1951年4月寫給蔡岱梅的一封信中的內容：

今日略略還賬，真可怕。劍橋房東廿八鎊。Gas公司十四鎊，吳素萱款（陳君來取去購書）十三鎊，Smith書店先付十鎊，德蘭 M. A.九鎊（再不能改期），李萍十鎊，老雜貨店十鎊。已九十三鎊

多，銀行只允透支百五十，前已達百九十，故已不能再開。不但梁款六十、海達學費共廿、老書店卅、牛津房東三月及六月底兩季；此外，肉店、素食、素菜、麵包（四磅）、牛奶（十三鎊）皆不能還；再有熱水機（廿七）及修椅（五鎊）二段尚在交涉中，亦須隨後設法，因開門七件家用不能中斷。若銀行一退票，則不堪設想也。我定下星期一起閉門將《和平門》趕完，蓋非兩三百鎊不能過此暑假也。心中甚急。[10]

那年夏天，熊式一並未能完成《和平門》。下一年，也未能完成。事實上，他一直沒有完成《和平門》的寫作，這部小說當然從未能付梓出版。可是，熊式一卻把它寫進了自己的履歷，1960和1970年代，《世界名人錄》（Who's Who）內，此小說也給列進了「熊式一」條目中。

〰〰〰〰〰〰〰〰〰〰

1950年，朝鮮半島燃起了戰火。6月底，北朝鮮大軍南下，越過三八線，直驅南韓境內。美國宣布正式參戰，指揮調動聯合國部隊，出動了三百多艘軍艦和幾百架飛機，登陸仁川。他們向北挺進，迅速扭轉戰局，逼近鴨綠江。美國悍然進犯朝鮮，衝突急劇升級，戰火延至中朝邊境，對中國的領土安全構成嚴重威脅。10月19日，中國人民志願軍為了保家衛國，跨過鴨綠江，參與艱苦卓絕的朝鮮戰爭。

二戰結束以來，崔驥在南昌的家人一再敦促他回國，但由於國內局勢不穩，加上他的身體狀況，回國的計劃一而再，再而三地被推遲。他患腎結核，在療養院裏住了將近五年，已經手術摘除了一個腎臟，但病情依然不見好轉。朝鮮戰爭爆發後，他的家人心焦如焚，催他趕緊動身回去。崔驥答應了，說已經訂了船票，12月與德輗一起動身。

然而，他始終未能成行。10月28日，他因腎結核醫治無效辭世，年僅41歲。

崔驥，字少溪，是南昌人，幼年即失去雙親，由舅舅程臻撫養長大。程臻的女兒程同榴是崔驥的表妹，兩人自小指腹為婚。他們結婚後，程臻成了崔驥的丈人。1937年，崔驥去英國，兩個幼兒留在了南昌，由程同榴照顧。崔驥出版《中國史綱》之後，聲名鵲起，廣受推崇，被公認為最優秀的中國史學家。可惜，他被診斷患腎結核，發現為時已晚。此後，他不顧重疾纏身，繼續翻譯、研究、寫作。在他旅英期間，妻子程同榴在國立中正大學（後改名為南昌大學）的圖書館工作，同時承擔繁重的家務，照顧兩個孩子以及年邁的父親。國內物價飛漲，加上政策多變，程同榴靠微薄的薪資根本難以維持生計。她患了肝病，還是堅持上下班，每天為工作和交通往來耗去十多個小時，疲勞過度，心力交瘁。1940年代末，她和父親出於無奈，多次給崔驥寫信，訴說家中的困境，向他求助，希望能接濟一下，紓緩燃眉之急。他們以為，崔驥出版發表了大量的著述文章，版稅收入一定豐厚，生活富裕。「如版稅所得，或有餘羨，能否酌籌一二百鎊寄歸，則我與同女母子一切問題暫可解決。」[11]南昌的親友萬萬沒有想到，學術出版有名無利。崔驥《中國史綱》的英文書稿，依靠韓登幫助修改和潤色，在文字上把關。這事很敏感，崔驥當然不會對外張揚，只有熊式一等少數人知道。稿酬本來不多，收到後按預先講定的與韓登平分，這樣所剩無幾，支付生活開支都不夠。他出國所帶的盤纏用完後，常常靠熊式一家接濟。崔驥心裏明白，自己作為丈夫和父親，贍養和幫助妻兒是不容推卸的義務，可他身在海外，貧病交加，連自己的醫療費用都無法付清。千里之外，妻小加上丈人面臨生活和經濟上的重重困難，他實在愛莫能助。為此，他深感無奈、慚惡、內疚，甚至絕望。

聞悉崔驥英年早逝的噩耗，中外文化友人都不勝痛惜。崔驥為人謙和，雖然學富五車，卻從不自矜自誇，而且從不計較名利，眾口稱道。他的詩人好友傑拉爾德・布利特專門寫詩，題為〈崔驥〉，以

茲紀念：「他飽受了頑疾苦痛的纏擾／站起身來，離我們而去……／他再也不用擔心黑夜的沉哀／他的臉上掛著孩童般的歡笑／無牽無掛地，奔向光明。」[12]熊式一和蔣彝組織安排葬禮，由熊式一主持，許多中外朋友應邀出席。熊式一和蔣彝為他在牛津博特利公墓買了一穴墓地，作為長眠之所。在晶瑩的白玉墓碑上，除了英文碑文，還鐫刻著凌叔華的行書碑文「崔少溪先生之墓」。

蔡岱梅感慨不已。崔驥與她家很熟，十多年前，崔驥作為公費生赴英國，壯志滿懷，一心想學熊式一出版寫作，在學術上做出一番成就。沒想到結果他「竟犧牲了，不能回去」。[13]寥寥數語，卻道盡了內中無限的蒼涼酸楚。

熊式一和蔡岱梅幫著料理後事，並委託許淵沖等人回國時，捎帶一些遺物和錢，去南昌給崔驥的家人。程臻和程同榴依然在焦急地盼著崔驥歸去，差不多整整一年，大家都沒有敢把這個噩耗透露給他們，生怕他們無力承受這精神上的打擊。[14]

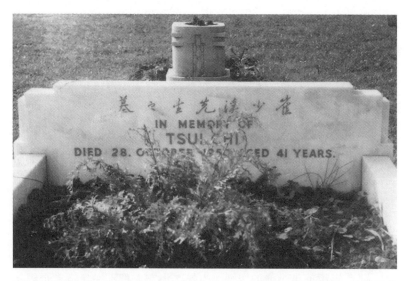

圖 15.1 崔驥之墓。墓碑上的中文碑文「崔少溪先生之墓」為凌叔華所書。（熊德達提供）

　　如前所述，熊式一在劍橋教書，蔡岱梅留在了牛津，照顧三個孩子，還要操持家務。熊式一在劍橋的住所沒有安裝電話，為的是節省開支和時間。因此，蔡岱梅差不多每隔一兩天要給他寫信，談談家裏的情況、日常費用開支、來客和鄰居的近況，甚至國內親友的消息等等。她關心熊式一的健康，信中也經常提醒丈夫要注意起居飲食。她寫信大都利用片刻的間隙，所以有時寫一封信要中斷十多次。但這樣繁忙的生活，反而激起了她熾烈的創作欲望。

　　1951年6月，蔡岱梅開始了自傳體小說的寫作。她見縫插針，只要有點滴空餘時間，就趕緊在臥室窗邊的小桌邊坐下，把腦中零星的思想和靈感匆匆記下來。對她來說，寫這部自傳體小說，不單單是為了給愛女德荑講述自己的經歷，更是為了釋放心頭的重負和憂悶，為了治療心靈的傷痛。她想念自己遠在千里之外的孩子，思念自己的父親和家鄉。當然，寫作還有重要的經濟原因，這本小說可以幫家裏掙一些版稅，可以幫著付清一些債務。

　　蔡岱梅喜歡文學。她愛讀英國小說，尤其喜歡暢銷女作家的作品，像梅佐・德・拉羅琦（Mazo de la Roche）的《惠特沃克一家》叢書（*Whiteoak Heritage*），或者羅伯特・亨瑞太太（Mrs. Robert Henrey）的《小馬德琳》（*The Little Madeleine*）。這些女作家的作品，文字簡易流暢，讀起來親切感人。她由衷地佩服那些女作家，希望自己的作品也同樣能引人入勝，受讀者歡迎。但她有自知之明，她知道婦女通常在社會地位和文化教育上不受尊重。作為一個普通的華人家庭主婦，她要想創作成功，談何容易？在英國，華人女作家屈指可數。她認識的有韓素音、凌叔華、唐笙，那都是佼佼者，或者飽學詩書，或者有西方教育的背景。她自己來英國已經十多年，除了極個別的例外情況，她寫東西都使用中文，那是她的母語，得心應手。英語水平的不足、文化的邊緣地位、加上女性的身分，多重因素像一道道

鎖鏈，阻礙了她的自信和能力。儘管如此，她還是開始用中文寫這部自傳體小說，堅持不斷，於10月中旬完成了初稿。

寒假期間，熊式一抓緊把蔡岱梅的中文稿譯成了英文，書名暫定為《遠離家鄉》(*Far from Home*)。1952年2月，熊式一開始與戴維斯洽談這部書稿的出版事宜。

蔡岱梅十分謙恭。出版社同意出版她的英文書稿之後，她寫信致謝。在信中，她首先表示對戴維斯的謝意，隨後，她感謝丈夫幫助把書稿譯成了英文，並補充道：「雖然他譯時我曾和他吵架數次，因為他喜歡用過火的字眼。」蔡岱梅解釋說，這部作品寫得比較匆忙，不是完全盡如人意。原先只是隨意為她的小女兒德荑寫的，結果自己成了作品的中心人物。她希望出版後，英國的婦女讀者會喜歡。最後，她寫道：

> 此部稿本來動機為我的小女孩Deh-E讀的，不知不覺偏向母親了。我希望有一批英國的母親喜歡就好。但是，我感覺歉然的，寫時寫得太快。同時式一警告我不能超過十萬字，故結尾兩章似乎太匆忙點。我是去年六月中才動筆，十月中即完稿。寒假裏式一才譯的，等打字的打完也就是二月了。
>
> 我準備第二本從緩慢慢的寫《我的父親》(*My Father*)。預備一年以上的時間寫完試試，或者比較滿意點。我知道我的作品比我的丈夫的差得遠，但我喜歡瞎寫，他總是別的事太忙。我要鼓勵他快把《和平門》寫完，中國有成語「拋磚引玉」，如果我的 *Far From Home* 是磚，他的《和平門》就是玉了！[15]

蔡岱梅的這封信風格奇特。它採用英文書信的格式，右上角註明寫信的日期，在左邊以「Dear Mr. Davies」(親愛的戴維斯先生)起首，信的末尾以「Sincerely, Dymia Hsiung」(誠摯地，黛蜜·熊)結束，這些都是用英文書寫的，但是信的全部內容卻都是用中文寫成。

圖 15.2 蔡岱梅寫給出版商戴維斯的信（熊德荑提供）

戴維斯當然不識中文，但他收到那字跡娟秀輕逸的信之後，必定大為驚喜。他迅速給蔡岱梅回覆道：

非常感謝您的中文來信，它看起來賞心悅目——這是我記憶中有幸收到的第一封中文信。您丈夫的英文寫得漂亮極了！但我懷疑他的英文是否真能及得上您那優雅的中文，這事恐怕更堅定了我長久以來所持的觀點：貴國要是亦步亦趨、模仿所謂的西方文明，其結果必然一無所得，只會損失慘重。[16]

熊式一代表蔡岱梅，出面與出版社商洽所有的細節，包括簽訂合同、決定書名、封面設計、廣告宣傳，甚至市場營銷等。關於作

者名字的形式，經過幾次三番的商量，最後決定採用熊式一的建議，用蔡岱梅的英文名字「Dymia Hsiung」。開始的時候，戴維斯曾提議用蔡岱梅的原名，附加熊式一的名姓，即「Dymia Tsai (Mrs. Hsiung)」。[17] 那時候，婦女作家的出版物使用丈夫全名的例子並不罕見，如通俗作家馬德琳・亨瑞 (Madeleine Henrey) 的作品都使用「羅伯特・亨瑞太太」這名字。因此，附加「Mrs. Hsiung」（熊式一太太）不算首創。再說，熊式一的知名度高，這有助於促銷。但「Dymia Tsai (Mrs. Hsiung)」這名字實在是過於笨拙，所以最後一致同意用「Dymia Hsiung」。

1952年9月，英文自傳體小説《海外花實》出版發行。書套封面的中間是牛津大學博得利圖書館的前景，包括三個學生——兩名男學生，中間一名女學生——朝它走去的背影。蔡岱梅看過《小馬德琳》，封面上是一座小矮屋，前面三個小孩和一條小狗，她受此啟發，請徐悲鴻的學生、畫家朋友費成武用彩色水墨繪製而成。封面的頂部印著黑色的英文書名，並鈐有紅印「熊岱梅」，作者的英文名字在下沿，用醒目的紅色字體。書套的底部是一張大幅的黑白照片，十多年前在紐約由著名攝影師阿諾德・根特 (Arnold Genthe) 拍攝的。蔡岱梅身穿繡花彩緞長袍，臉上帶著微笑，額頭掛著短短的劉海，光線柔和，襯著深色的背景，突顯出東方女性的迷人、溫柔、聰慧。封底裏頁，印有作者的簡介：「註：黛蜜・熊是作家熊式一的妻子，熊式一出版的作品包括著名戲劇《王寶川》、大獲成功的小説《天橋》，以及權威傳記《蔣傳》。」[18]

《海外花實》是一部海外離散的故事，講述羅幹一家在異國他鄉構建家園的種種努力，他們歷經顛簸輾轉，在陌生的社會政治和語言環境之中，不折不撓，終於成功開花結果。故事著眼於日常的生活細節、孩子的撫養教育，還有親朋好友的往來，外界社會政治活動也有提及。羅幹一家在英國十餘年間，因為戰爭、教育、經濟、政治等原因，在四個不同的地方住過。故事的結構，就是根據這四個地點——倫敦、聖安格斯、牛津及其郊外——組成，每一處地點標誌

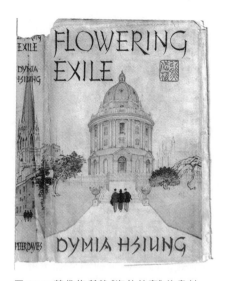

圖 15.3 蔡岱梅所著《海外花實》的書封。其中，上方印章的朱文為「熊岱梅」，下沿的作者姓名為「Dymia Hsiung」。（由作者翻拍）

著羅家在文化適應過程中的新階段。三個大孩子茁壯成長，從牛津大學畢了業，最後毅然選擇回國，參加建設新中國。聖安格斯出生的小女兒，在牛津郊外的家中，伴著父母一起生活。故事的女主角羅蓮，隨著故事的發展，性格和地位也發生了實質性的轉變，從一個恪守妻以夫貴、相夫教子的舊式理念的傳統主婦，成長為堅強、自信、有主見和能力的女性，她在牛津的家中建成了以母親為中心的空間，而且還關注外部世界的變化。

故事結尾處，羅幹夫婦接到三個大孩子從中國的來信。信中說，他們在北京都找到了工作，或者在大學教書，或者在中央研究院任編輯。大女兒羅玲帶著兩個弟弟參觀了北京，那是「天下最美麗雄偉的城市」。他們三姐弟去老家南昌探了親，鄉親們都盼著羅幹夫婦儘早回鄉。小妹妹羅瓏在旁邊聽了，插嘴說：「那不行，媽媽要等我得了牛津學位後才回國！」

> 羅太太聽了這話，不禁感慨萬千。她微笑著，望著小女兒，眼中噙著淚花。聽到在北京三個大孩子安好的消息，她甚覺寬慰。她疼愛他們，但也同樣地愛自己的小女兒和丈夫。確實，她不光愛自己的小女兒和丈夫，其中還兼有一種義務感。她希望不久的將來，等她丈夫擱筆退休，能帶著小女兒，一起回祖國，與三個大孩子團聚。[19]

圖15.4　蔡岱梅的這一幅黑白照片攝於1935年的紐約。1952年，她的自傳體小說《海外花實》出版時，書套背部印了作者的這張照片。（熊德荑提供）

蔡岱梅開始動筆寫《海外花實》時，崔驥剛去世半年左右，書中的宋華，原型便是崔驥。他是個主要人物，其淒慘的遭遇成為一條副線，隨著羅幹一家的故事平行發展，並形成明顯的反差。宋華與羅家一起坐遠洋輪來英國，他離開中國，為的是尋找自由。他未出生前，父母便與舅舅家說定，指腹為婚。他比表妹早六個月出世，小時候父母雙亡，後來在舅舅家長大。他對表妹並無惡感，但總覺得這樣的包辦婚約不合理，可又不敢明言反抗。去北京上大學後，他再不願意回舅舅家中去，不想當籠中之鳥。

他讀書用功，喜歡中西文學和哲學，詩詞根底扎實，出國給了他一個學術研究、寫作出版的大好機會。對他來說登上遠洋輪，踏足赴英的旅途，便好像獲得了「新生」。[20]更重要的是，出國給了他一個逃脫婚約的藉口。不過，他沒有勇氣反抗，他不敢違反父母之言，明確毀約。因此，他有意——也許是無意的——一再拖延回國之行。羅蓮曾一語點破他的癥結所在：「你舅舅讓你表妹等你回去成親，而你不敢明確告訴他你要廢除婚約。時間這麼一天天的流逝，你不斷受到良心上的責備，這就是你於心不安的主要原因。」[21]寫作不光是宋華實現學術夢想的一種手段，也成了他藉以規避道德困境的藉口。寫作為他提供了一個庇護掩體，使他暫時忘卻無法逃離的窘迫勢態。小說臨結尾時，宋華患了絕症，不治身亡，令人唏噓不已。

蔡岱梅開始動筆寫這部小說時，沒有太多的把握，本來想寫完之後，作為熊式一的作品發表，即可幫熊式一償還與出版社簽約之債，又可多賺點稿費。但寫著寫著，她發覺生活中的素材很豐富，就一直寫了下去，並決定用自己的名字出版。[22]不過，書中真人真事太多，雖然隱姓改名，或者涉及的是死者，蔡岱梅總感覺心有餘悸，

怕日後招人責罵，甚至被告上法庭。熊式一則不以為然，認為不必過於擔心，因為它畢竟是文學作品。「如怕得罪人，根本莫寫！現在的稿，已是處處忠厚，再改不如為他們寫『壽序』，則決無得罪人處。」「文學作品，好處在『描模深刻，入木三分』。若說入木三分，乃樹怕傷根，則不當寫了。」[23]

出版之前，戴維斯與熊式一認真商量研究書名，考慮了十多個選擇，如「Far from Home」（遠離家鄉）、「The House of Exile」（流亡之家）、「Forever China」（永遠中國）、「The House Far from Home」（遠離家鄉的房子）、「Far from Home」（長風破浪）、「Bird's Nest」（鳥巢）和「Fruits of Exile」（流亡之果實）等等。最後，戴維斯拍板決定選用「Flowering Exile」（海外花實），他認為這書名「聽上去吸引人」，「而且與書的內容珠聯璧合」。[24]熊式一的文友查爾斯‧達夫（Charles Duff）稱讚道：這書名「帶有詩意、神秘」，而且貼切。[25]不過，蔡岱梅本人更傾向於「鳥巢」，那是她最喜歡的書名。1960年代時，她和熊式一在香港和東南亞尋找機會出中文版，每次提到這書稿，她總是用「鳥巢」這書名。「鳥巢」一詞，可以指代家庭、孩子、母愛、家居，這些都是書中重要的方方面面。對於中國讀者來說，「鳥巢」蘊含豐富的含義，令人聯想到家鄉、遊子、思鄉、回鄉等，如陶淵明的〈歸去來兮辭〉中有「鳥倦飛而知返」句。換言之，《海外花實》中，作者要傳達的正是海外遊子堅毅、勇敢和執著奮鬥的精神。

蔡岱梅沒有料到，她的英語自傳體小說賣得不錯。出版後，她專門去牛津市中心最出名的布萊克威爾（Blackwell's）書店，怯生生地在那裏實地觀察，看到自己的書放在書架上出售，心裏甜滋滋的。《海外花實》得到中外朋友和評論家的一致好評。約瑟夫‧麥克勞德誇它「漂亮而名貴，如一幅精雅的水彩畫一般，用幽默和人情構成的。質樸中含蓄著真藝術，不多言處隱藏著深意。」[26]畫家朋友張蒨英

忙裏偷閒，認真讀完全書，寫信給蔡岱梅談她的讀後感。她的評價真誠中肯，很有見地：

> 讀完這本書以後，印象最深的當然是這位主婦Mrs. Lo。她並沒有做驚天動地的事情，也並沒有發表長篇大論自命不凡。可是在她每天繁忙瑣碎的家事中，無論對人對事、一言一動，感到她寬大真誠，精細周到、合情合理、忍苦耐勞，她是怎樣一個模範的主婦，而建築起一個模範家庭！！子女教育得個個成功，體貼著丈夫安心於寫書，她安慰和溫暖了多少寂寞孤單、無依無靠的朋友和青年學生！怎不使人垂拜而欽佩，使一般無論中外的主婦讀者們會感動而感到慚愧呢！我敬愛這位主婦的偉大，我慶祝你這本書的成功！[27]

然而，接下來的幾個月中，家中發生了一連串事情，蔡岱梅原先的興奮心情，因之大打折扣。首先，德海也決定要動身回國。她與德達一起在上高中，馬上要畢業了。她有志學醫。國內的三個哥哥姐姐都勸她回去，在那裏上醫學院或大學。德海與父母分離了12年，來英國團聚才短短的三個年頭，卻馬上又要分手了。蔡岱梅為她打點行裝時，心情十分沉重。

其次，蔡岱梅惦念著德威，為他的安危擔驚受怕。蔡岱梅準備了三本《海外花實》，作為禮物送給國內的三個孩子。她在上面題了字，給德蘭、德輗的兩本郵寄去了，但送給德威的那本，因為工作的原因，準備讓德海隨身帶著，到國內親手交給德威。朝鮮戰爭爆發後，德威去了朝鮮，在安東瀋陽空軍情報處任英文翻譯，後來又到安東中朝空軍聯合司令部情報處任英文偵聽員。他運用自己的語言優勢，勤奮工作，獲取了許多重要的情報。一次，他偵聽到美軍計劃轟炸水豐水電站，及時向上級報告，防止了一場毀滅性的大災難。德威立了大功，相當於打下兩架敵機，榮立二等功，出席空軍戰鬥英雄功臣代表大會。[28]熊式一接到這消息，興奮之餘，沒忘了立即提醒

圖15.5 1951年，熊德海在牛津的海伏山房寓所。身旁是家中的愛犬。（傅一民提供）

蔡岱梅，要格外謹慎，千萬別在外張揚。他們家客人多，有國民黨特務，也有國內的進步學生，稍有不慎被歪曲誇張，傳到台灣，後果便會不堪設想。[29] 這事後來連他們的親密好友都沒有敢透露。

還有，蔡岱梅最近接到一個痛心摧裂的消息：她父親於1952年10月間在南昌孺子亭寓所與世長辭。蔡岱梅為之哀慟欲絕。她原已計劃好，讓德海順便帶上一冊手簽本《海外花實》給父親，與他分享出版的喜悅。她要告訴父親，自己下一部作品是《我的父親》，而且已經開始動筆了。不難想像，父親聽到這一切，必然會感到無比的自豪和欣慰！遺憾的是，父親先走了一步，天人永隔，沒能分享到這歡樂的一刻。

〰〰〰〰〰〰〰〰

熊式一在此時出版的兩本書值得一提：

其中之一是老舍的英文版《牛天賜》（*Heavensent*），1951年由J·M·登特（J. M. Dent & Sons）出版。據書套封內的介紹所言，英文版作品「不是翻譯，而是作者本人用英語重新寫的」。[30] 它還附了一段熊式一氣勢豪邁的短評：

我讀到《牛天賜》的書稿時，思緒萬千，與當年約翰遜讀《韋克菲爾德的牧師》（*The Vicar of Wakefield*）書稿時的思緒一模一樣。我

很快意識到，儘管《牛天賜》可能成為又一部《韋克菲爾德的牧師》，鄙人卻不是那聲名顯赫的約翰遜博士。今天，出版商大力扶掖，《牛天賜》有幸與英國的讀者見面了。[31]

老舍，原名舒慶春，字舍予。他的作品多以平民生活為主，語言樸實、幽默、生動。1924年到1929年，老舍在倫敦東方學院任教。《牛天賜》的中文版原作，於1930年代出版。1940年代時，老舍去美國住過幾年。根據他的英文水平，在1940年代末用英語來寫這本小說也不是完全沒有可能。

但事實並非如此。那麼，作者究竟是誰呢？

那是熊式一，至少他在1948年底是這麼宣稱的。他告訴老舍，說自己剛把全書翻譯完畢，準備幫助宣傳那部小說。老舍當時在美國，通過他的文學經紀人，與熊式一簽了一份《牛天賜》在英國出版權的合同，其中規定，「作者所得的版稅，由兩人平均分配」。[32] 也就是說，應當歸老舍的版稅由老舍和熊式一平分。稍後，熊式一與登特出版商簽了合同。登特在計劃出版一組外國文學的系列作品，但這些作品都必須是未經翻譯的英語原作。正因為此，《牛天賜》不能作為翻譯作品出版，翻譯者熊式一的名字當然不能出現，署名「老舍」似也不妥，因為與事實不符。結果，英文版的作者名字列作「Shu She-yu」(舒舍予)，那是舒慶春的別名，但他此前的小說出版物上從未用過這個名字。[33]

可是，事情還不止於此。小說的譯者其實也不是熊式一，真正的譯者是他的兒子德輗。1948年夏天，德輗牛津畢業，準備秋天去法國讀研究生院，他在家閒著沒事，便把這部小說譯成了英文。事後，熊式一對譯稿做了修改。1986年，香港三聯書店重印這部英文作品時，譯者的真相才公諸於世。老舍的夫人胡絜青在〈序文〉中說明，《牛天賜》譯文絕佳，但這並非出自熊式一的手筆，德輗才是該

書的譯者，熊式一只是親自操辦了具體的出版事宜。當時，老舍已經辭世十年，他生前肯定一直深信無疑，《牛天賜》的譯者是熊式一。

另一部作品是小說《王寶川》，1950年11月出版。熊式一基於原劇的主題，進行發揮改編，以小說的形式再現。目的是什麼呢？伯納德·馬丁（Bernard Martin）的評論可能是最妥帖的詮釋：「許多沒有機會看這齣戲的人，會去讀這部小說，許多以前看過這齣戲但不想讀原劇本的人，也可以欣賞這部小說。」[34]書中附有21幅中國傳統水墨畫插圖，出自畫家張安治的畫筆。

作者把小說《王寶川》獻給小女兒德荑。當年她出生時，父親就給她起名「寶川」。

《王寶川》的文字輕鬆流暢，引人入勝。小說的形式，提供了馳騁發揮的自由空間，作者添加了不少細節，或者增加了描述。J·B·普里斯特利寫的前言中，稱熊式一是「東方的魔術師」，說他的敘事手法微妙機敏，巧奪天工，故事人物栩栩如生地呈現在「冷冰冰的印刷紙面上」，令所有讀者心馳神往。[35]熊式一看到普里斯特利的嘉許，喜不自勝。「這前言棒極了！」他說。「簡直無與倫比。我得一千次——甚至一百萬次地感謝您！」[36]

熊式一深諳媒體的宣傳作用。自從1935年以來，他一直沒有放棄對電影形式的探索。不久前，他的經紀人埃里克·格拉斯（Eric Glass）與伊林製片廠（Ealing Studios）、華特·迪士尼（Walt Disney）等單位接洽。格拉斯信心十足，他認為有了這本「迷人」的小說，電影拍攝權的事就能解決了。[37]

至於舞台劇《王寶川》，1936年以來，已經五度復演，在世界許多地方都搬上過舞台。1950年3月，BBC放映了新攝製的《王寶川》電視劇，一組全新的演員，片長90分鐘。BBC不惜工本，投入巨資，製作費用高達1,140英鎊。電視影響廣泛，可以深入千家萬戶，熊式一對這新媒體很有興趣。他的短劇《孟母三遷》，作了修改後成

為電視劇，於1951年底兩次在BBC播出。他還專門為BBC寫了兩個短劇：《金嘴男孩》（*The Boy with a Mouth of Gold*）和《孟嘗君和馮諼》（*The Merchant and the Mandolin*）。[38]

1950年聖誕期間，藝術劇院上演《王寶川》。劇院決心以「地道的一流手法」製作，而且有信心聖誕節後，可以移師去西區繼續上演。[39]熊式一滿心喜悅，演出版稅的收入可以幫助減輕家裏面臨的經濟困難。可惜，結果沒有能如願去西區繼續上演。不過，《王寶川》被譯成了希伯來語，1952年在以色列特拉維夫的室內劇院上演。從2月到10月，共上演了114場，平均每場售票1,000張。導演格爾雄‧克萊因（Gershon Klein）自豪地宣稱，《王寶川》在「希伯來語舞台上獲得圓滿成功」。毋庸贅言，這些演出版稅對熊家不無小補。他們缺錢，得到這筆收入，無異於雪中送炭。

1951年秋天，有消息稱，新近合併成立的新加坡馬來亞大學在計劃擴充院系，要成立中文系，任命一名教授系主任。如果能得到這份職務，工作有保障，家裏所有的經濟困難也都迎刃而解。熊式一與劍橋系主任霍古達商量，霍古達一聽，表示支持，鼓勵他去申請。要是能去南洋工作，有朝一日想重返劍橋講壇，絕對有幫助的。熊式一找了約翰‧梅士菲爾、J‧B‧普里斯特利、新加坡大學的湯姆斯‧西爾科克（Thomas Silcock）、倫敦大學的沃爾特‧西蒙（Walter Simon），請他們作推薦人。

劍橋的教職並非盡善盡美，那是個短期聘任，沒有工作保障。系主任霍古達是位謙謙君子，溫儒爾雅，與熊式一相當契合。不料，他在1951年12月猝然去世，熊式一原想轉為劍橋永久教職的一絲希望化為泡影。說實在的，劍橋的學術等級制度森嚴僵化，令人沮喪。後來成為外交官員的德里克‧布萊恩（Derek Bryan），當時在劍橋讀研究生，他想讓熊式一指導研究魯迅，憑熊式一的能力，指導

布萊恩綽綽有餘。但系裏卻不願意考慮安排。學校一般優先考慮教授，講師其次，再後才輪到副講師，而熊式一屬於合同副講師，似乎更低一級，不夠資格。[40]

1953年初，又有傳聞：馬來亞大學放棄了原先的計劃，打算僅僅聘請兩名講師而已。這兩個職位既無名望，薪水上也沒有吸引力。對於南洋的就職機會，熊式一原先就抱著「得之不喜，失之不憂」的態度，既然有了這變化，便不再考慮，徹底放棄。[41]蔡岱梅贊同熊式一的決定。

蔡岱梅想念兒女，也思念祖國。她說：「祖國總是可愛的」。中國這幾年日新月異，物價平穩，大力發展基本建設。她建議，全家一起回中國去。[42]熊式一不同意，也絕不願意這麼做。他對共產黨憤憤不滿，常常談到最近政治運動中自殺身亡的侄子冬保。他甚為惱怒，自己在中國的三個孩子都被洗腦，站在了共產黨一邊，反對他、檢舉揭發他，表示劃清界線。蔡岱梅不願苟同，她有自己的想法，認為對共產黨不能一筆抹煞。中國物價穩定，人民生活改善，那是共產黨的功勞。文化人士受到壓制，這事情要一分為二。她堅持自己所謂的「婦人之見」，不同意熊式一用「殺人」兩字來描述，甚至反問道：「哪個政府不殺人？」[43]

熊式一在劍橋的教學，合約至1953年春季期滿。蔡岱梅便提了個計劃：熊式一利用劍橋大學的研究圖書館做了許多筆記，收集了很多資料；他可以利用夏天，全力以赴，寫《中國文學簡史》或《中國近代百年史》，也可以把崔驥尚未完成的中國戲劇研究工作進行下去。她提醒熊式一，霍古達也提到過要他寫一兩本學術著作，因為要想在任何學術機構立足，必須得有學術出版物。而她自己，則著力於第二部小說。[44]

熊式一他們搬到斯塔夫頓樓，那棟磚木結構的二層樓房屬於牛津大學院的房產。能住進那小樓，實在不是件容易事。熊式一與牛津大學毫無任何官方的關係，但他通過人脈，竟然租到了二樓的寓所。樓下的鄰居是威廉・貝弗里奇（William Beveridge）夫婦。貝弗里

奇是著名的經濟學家，曾擔任牛津大學院的院長，他的經濟理論對英國戰後的福利政策和健保制度深具影響。斯塔夫頓樓在牛津市中心北面，交通便利，德薾在鄰近的中學就讀。他們搬到新址後，還保留著海伏山房，分租給其他房客，收點租金作為貼補。

蔡岱梅情緒低落。她覺得近幾年發生的所有一切，都與命運有關。人各有命，天意難違。多年前有個算命的老頭曾經預言，說熊式一50歲之後，便不再有好運了。蔡岱梅提醒熊式一，現在他應該面對現實，腳踏實地，靜下心來努力工作了。

人生像萬花筒，千變萬化。誰能斷言，一個人從此再無好運？熊式一的劍橋教職合同即將期滿之際，又傳來消息：英國殖民政府已經批准成立南洋大學。那將是中國境外第一所中文大學。

1953年12月，南洋大學執委會誠邀林語堂擔任首任校長，林語堂欣然應允。1954年5月，此任命得到了批准。

8月間，林語堂去英國，為南洋新校選聘教員和購買圖書。他專門到牛津拜望熊式一，兩位聞名海外的中國雙語作家首次見面。他們彼此間其實並不陌生，此前已經多次打過交道。1945年，熊式一準備創辦出版社，曾與林語堂聯繫，想出版他的作品。1951年，林語堂在紐約創辦文學月刊《天風》，曾向熊式一夫婦約稿，後來首期《天風》中刊載了熊式一的〈家珍之一〉和蔡岱梅的〈鄰居瑣記〉。自1935年以來，林語堂數次撰文高度評價熊式一的《王寶川》和他的英語語言能力，對小說《天橋》也是讚譽有加。林語堂這次牛津之行，為的是邀請熊式一去新加坡參加組建南洋大學，並擔任文學院院長。

熊式一坦率相告，自己沒有博士學位，也從未在牛津任教過。林語堂欽佩熊式一的才能和成就，在他看來衡量一個人，重要的是能力和建樹，不是學歷和地位。

南洋大學的職務會帶來穩定的收入，今後無須為經濟問題擔憂了。對熊式一夫婦而言，良機難得，他們喜出望外。

蔡岱梅心中始終擔心著家裏的經濟問題。在等南洋方面的批准決定時，蔡岱梅又提起了這事。他們倆都已經50歲上下，應該未雨綢繆，做個長期計劃安排，免得將來貧困潦倒，晚景淒涼。這些年來，家計蕭條，債務和費用開支，害得他們不堪重負，目前還欠著別人的債，沒有一點儲蓄，夫妻之間常常為了錢而發生爭吵，互相責怪。蔡岱梅建議，熊式一去南洋工作，他們應當根據預算額，從總收入中按相應的比例撥出一部分錢由兩人分管，各自力爭合理地節約使用，其餘的部分存儲下來。熊式一則堅持，將來的收入中，蔡岱梅分得三分之一，作為在牛津母子三人的生活費用；另外三分之一歸他用；至於剩下的三分之一，留在他那裏，用於償還債務。蔡岱梅不同意，熊式一獨得三分之二，這樣分配不公平，至於由他負責還債，那「等於要貓看守魚也！」[45]

9月3日，《南洋商報》宣布，校方批准聘任熊式一和胡博淵為南洋大學的文、理兩學院院長。

> 南大文學院院長熊式一博士為國際知名學者，曾著有英文名劇《王寶川》與《西廂記》，戰後曾擔任倫敦大學教授、及劍橋大學教授多年，其文學為英國人士所景仰，於中國時曾執教清華大學，熊博士將於本月底來星履新。
>
> 南大理學院院長胡博淵博士乃我國名學者，前任國立唐山交通大學校長，美國哥倫比亞大學研究專員，將於明年初始能來星視事。[46]

9月下旬，熊式一從倫敦出發，途經歐洲大陸赴新加坡。22年前，他從中國來倫敦；現在，他從倫敦啟程去東方，作為博士、學者、作家、教授和院長。

註　釋

1　蔡敬襄致熊式一和蔡岱梅，1951年4月2日，熊氏家族藏；蔡贊勛致熊式一和蔡岱梅，1951年5月25日，熊氏家族藏。

2　蔡敬襄致熊式一和蔡岱梅，1951年3月25日，熊氏家族藏。

3　蔡岱梅致熊式一，約1950年8月，熊氏家族藏。

4　同上註。

5　同上註；蔡岱梅致熊式一，1951年1月30日，熊氏家族藏。

6　熊德薆致熊德輅，約1950年12月，熊氏家族藏。熊德蘭回國的旅費是用自己的存款支付的。後來她在北京時，又用自己的存款幫助支付德海和德達赴英國的旅費。

7　蔡岱梅致熊式一，1951年2月1日、1951年5月2日，熊氏家族藏。

8　蔡岱梅致熊式一，1951年4月27日，熊氏家族藏。

9　蔡岱梅致熊式一，約1951年，熊氏家族藏。

10　熊式一致蔡岱梅，1951年4月，熊氏家族藏。

11　程臻致崔驥，1949年12月22日，熊氏家族藏。

12　Gerald Bullett, greeting card, Christmas 1951, HFC.

13　蔡岱梅致熊式一，1951年2月13日，熊氏家族藏。

14　許淵沖回國時，受熊式一和蔡岱梅委託去南昌崔驥家，遇見了程臻和程同榴，後者最近動了子宮瘤手術，剛出院。許淵沖因為考慮到程同榴的健康，沒有敢告訴他們有關崔驥的實情，只是將熊式一託他捎帶的十英鎊換成了人民幣，轉交他們。過了幾天，程臻放不下心，獨自一個人專程到許淵沖家，想打聽清楚是否他有凶信隱瞞，可是許淵沖還是不敢透露。見許淵沖致熊式一和蔡岱梅，1951年1月15日，熊氏家族藏。半個多世紀後，許淵沖回憶道，他當時只是把捎帶回去的崔驥大衣等遺物交給了他的家人。他去的時候，「崔父不在家，崔妻接了大衣，眼中含淚，似有預感」。許淵沖隨即便離開了，「報道死訊的信是託他的鄰居轉交的」。見許淵沖致作者，2014年4月8日。

15　Dymia Hsiung to Peter Davies, April 21, 1952, HFC.

16　Peter Davies to Dymia Hsiung, April 28, 1952, HFC.

17　Ibid., April 1, 1952.

18　Blurb, in Dymia Hsiung, *Flowering Exile*, back flap of the dust jacket.

19　Dymia Hsiung, *Flowering Exile*, p. 288.

20　Ibid., p. 22.

21　Ibid., p. 137.

22　蔡岱梅致熊式一，1952年，熊氏家族藏。

23　熊式一致蔡岱梅，1952年，熊氏家族藏。

24　Peter Davies to Deh-I Hsiung, April 8, 1952, HFC.

25 Charles Duff to Shih-I Hsiung, April 29, 1952, HFC.

26 Joseph MacLeod to Shih-I Hsiung, ca. 1952, HFC. 麥克勞德在信中寫了這一段評語，熊式一收信後，把原文譯成了中文，轉給蔡岱梅。

27 張蒨英致蔡岱梅，1952年11月19日，熊氏家族藏。

28 熊德輗致熊式一和蔡岱梅，1952年10月14日，熊氏家族藏；張華英編：《熊式一熊德威父子畫傳》(2013)，頁30。

29 熊式一致蔡岱梅，1952年10月28日，熊氏家族藏。

30 Blurb, in She-yu Shu, *Heavensent* (London: Dent, 1951), front flap of the dust jacket.

31 Ibid.

32 Memorandum of Agreement, ca. December 1948, HFC.

33 熊偉致作者，2011年8月25日。老舍在1940年代的一些譯作，如《駱駝祥子》和《貓城記》等，均署名「老舍」。1951年的譯本《四世同堂》，在「Lau Shaw」(老舍)後面，加署「S. Y. Shu」。不過，老舍此前僅在個別場合使用過「Shu Sheh-yu」，如1946年7月在紐約華美協進社的英文雜誌上發表的演講稿「論中國現代小說」。

34 Bernard Martin to Shih-I Hsiung, May 17, 1950, HFC.

35 J. B. Priestley, "Preface," in Shih-I Hisung, *The Story of Lady Precious Stream* (London: Hutchinson, 1950), p. 8.

36 Shih-I Hsiung, handwritten note on J. B. Priestley's letter to Shih-I Hsiung, August 1, 1950, HFC.

37 Eric Glass to Shih-I Hsiung, November 21 and 24, 1950, HFC.

38 BBC於1951年11月29日和12月2日先後兩次播放熊式一的短劇《孟母三遷》。此前，BBC還播放過熊式一專門創作的兩部廣播短劇：《金嘴男孩》(1951年9月18日)和《孟嘗君和馮諼》(1951年9月25日)。

39 Eric Glass to Shih-I Hsiung, November 13, 1950, HFC.

40 熊式一致蔡岱梅，約1952年春，熊氏家族藏。

41 熊式一致蔡岱梅，約1952年10月，熊氏家族藏；蔡岱梅致熊式一，約1953年春，熊氏家族藏。

42 蔡岱梅致熊式一，約1953年，熊氏家族藏。

43 熊偉訪談，2010年7月17日。

44 蔡岱梅致熊式一，約1953年春，熊氏家族藏。

45 同上註，約1954年。

46 〈南洋大學正式聘定熊式一、胡博淵分任文理兩學院院長〉，《南洋商報》，1954年9月3日。

1954–1955

新加坡

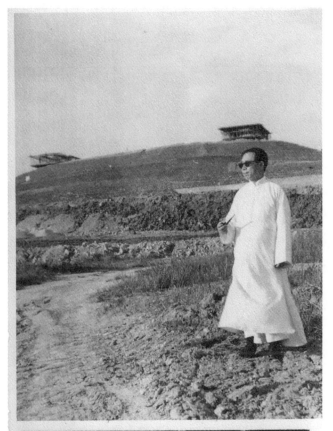

SEASONS GREETINGS
from S I HSIUNG
NANYANG UNIVERSITY-SINGAPORE

　　去新加坡，前後共花了將近三個星期。熊式一從倫敦出發，到意大利準備搭乘遠洋郵輪。登船前一刻，他才發現乘客必須持有新加坡的入境許可，自己意外疏忽了這事，於是趕緊辦理申請手續。新加坡那頭在盼著自己，他心裏焦急不已，但又萬般無奈，只好在意大利苦苦地等著。1954年10月16日，他終於登上飛機去新加坡。

　　熊式一坐的是頭等艙，旁座的乘客是個英國人，隨行的還有他的妻兒。那英國人從劍橋大學畢業，在新加坡政府的公共教育部工作多年，資歷很深。他富有教養，彬彬有禮，而且十分和善，向熊式一介紹了不少關於馬來亞的情況。當他把熊式一介紹給太太時，後者卻一副高傲的樣子，「簡直目中無人似的，愛理不理的答半句話」，熊式一「馬上感到英國人在殖民地看不起東方人的態度」。既然如此，他也就避免與他們交談。後來，那英國人問起熊式一的工作和去新加坡的目的，熊式一便自我介紹，告訴對方說自己是《王寶川》的作者，那英國人一聽，便告訴了旁邊的太太。「那太太態度大變，居然十分和氣」，並且主動找機會與熊式一搭訕了。[1]

　　熊式一在作品中很少談及種族歧視問題。他事後給蔡岱梅的信中敘及這一經歷時，也只是簡略地提了一下，一帶而過，沒有展開討論，更沒有因此而憤激不平。不過，熊式一肯定有所觸動，敏銳地

感覺到英國人眼中華人的地位和偏見的存在。那英國太太對他的態度發生戲劇性的變化，當然主要是因為他的名聲和地位，但與他的英語能力也有一定的關係。熊式一重視交流和理解，他常常強調英語語言的能力。正因為此，他對社會階層的區分和教育程度也比較敏感，尤其是人們的英語能力和發音。相對而言，他比較尊敬那些掌握和使用標準英語的人，因為那都是些相對有教養的人士，屬於上流或有教育的階層；聽到那些帶粗俗口音或者不標準英語的人，他暗暗有些不屑。

10月18日，熊式一抵達新加坡。南洋大學執委會主席陳六使及其他成員，南大校長林語堂、黎明、林太乙、林相如，以及當地僑領等數十人，前往機場熱烈歡迎熊式一。

在林語堂的寓所，他們向中外記者舉行了新聞發布會。林語堂先作介紹：

> 熊博士是聞名英國的作家，在牛津劍橋有廿年，歷任劍橋大學講師，專門教授元曲，及中國古典文學和戲劇，在英國學界，知識界及貴族界中，非常著名，他交往的公爵不下十餘位，而且是英國文學大師蕭伯納的廿年老友，英國桂冠詩人梅士菲氏和愛爾蘭詩人但薩妮氏（Dunsany）都特別作詩稱讚熊博士的作品。[2]

熊式一發表講話，讚揚南洋僑胞創建南洋大學的努力，稱它為里程碑式的創舉。作為高等學府，它秉持自由獨立、不涉及政治、不受政府指揮的原則，是「中國文化歷史的新紀元」的標誌，值得慶賀和紀念。他希望南洋大學昌盛興隆，將來能吸引歐洲和美國有志於研究中國文化的僑胞青年前來求學。[3]

熊式一抵達新加坡時，穿一身黃色的綢布長衫。他在英國平日穿的西服，大都是在倫敦龐德街賽斐爾巷的時髦服裝店買的。現在，他改穿長衫，因為新加坡氣候濕熱，穿長衫更舒服。然而，這

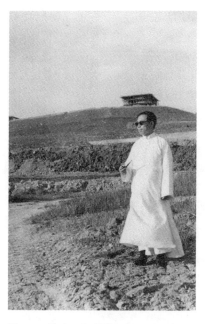

圖 16.1 熊式一在南洋大學，1955 年（熊
德荑提供）

種穿著風格與 1920 至 1930 年代中國的文人傳統相近，可是在 1950 年代的新加坡，卻顯得與眾不同，人們大多習慣穿淺色的短袖襯衫。熊式一矮小的身材，外面罩著綢布長衫，形象鮮明獨特。他的長衫打扮後來甚至在報上引起熱議：現代社會穿長衫是否適宜？長衫是否代表中國文化之精髓？中文專業的大學生是否應當穿長衫？理工學院院長胡博淵從紐約抵達新加坡時，熊式一去機場迎接。胡博淵西裝革履，左手拿著禮帽，而站在他旁邊的熊式一則身穿淺色的中式裝束，兩人形成有趣的反差。熊德荑看到父親從新加坡寄去的照片剪報，回信中寫道：「你的長衫打扮，看上去很酷啊！」[4]

在新加坡和馬來亞，很多人久仰熊式一的大名。新聞媒體經常有一些有關熊式一、《王寶川》以及他各種文學戲劇創作成就的報道。1930 年代中，一些學校和劇院曾上演過《王寶川》。1939 年 7 月底，檳華業餘劇團（僑生英語劇團）演出《王寶川》，籌賑支援祖國難民，共四個晚上，當地民眾踴躍捐贈，破空前之紀錄。太平洋戰爭爆發以前，新加坡電台播出的「倫敦通訊」和「新聞評論」節目備受歡迎。在當地華人民眾的心目中，熊式一不止是個名人，他贏得了西方世界的認可，他們以此為榮！

當地的華人社區和媒體熱忱歡迎熊式一。新加坡江西會館舉行盛大宴會，為這名震西方的同鄉接風，二百多名會員出席，共襄盛舉。各社團僑領和南洋大學執委會陳六使主席一致感謝林語堂和熊

式一來新加坡領導南洋大學，他們滿懷信心，期盼著它的光明前景。林語堂對熊式一精湛的英語造詣竭盡讚詞。熊式一致答詞，感謝江西會館的晚宴款待。他看到海外華人同心協力，熱心捐款，支持建立華文大學，深有感觸，感動不已。他特別提到計程車司機、三輪車伕、體力工人，他們用辛苦汗水換來微薄的收入，慷慨捐助建校，他表示欽佩。

熊式一接受報社記者的採訪，概述了自己的規劃設想。文學院現有中國語文及文學系、英法文系、教育系、新聞系，不久將增設馬來研究系。他強調指出，馬來亞的華文學校不重視英語教育，而私立學校的精英學生接受的是英語教育，但對中國文化知識的教育卻相當匱乏。他想設定一個雙語教育的高標準，以此來改變這一現狀。換言之，南洋大學將對英語和華文教育同等重視，所有的畢業生應該「對兩者都掌握足夠的知識，對其中之一更為精到」。[5]

華文教育，不僅僅是一個教育問題，它其實還是一個「敏感的政治議題」。[6]

馬來亞的人口總數約600萬，其中華人佔40%以上，新加坡有140萬居民，華人佔80%。那裏的華文中小學共有男女學生三、四十萬，初高中學生有兩萬以上。當地的學校分兩大類：英語系統和華文系統。前者都是公立學校，由政府撥款資助，沿用英語教育課程，教學語言為英語，學生畢業後一般都上馬來亞大學繼續深造。而華文系統的學校由華人社區管理，它們得不到任何公共資金。雖然有一部分學生想畢業後繼續深造，但真正能接受高等教育的為數不多，而且基本上都是到中國上大學。1949年政府迭更，華人高中生，特別是一些學生活動家，堅持「回祖國」上大學，他們畢業後要回馬來亞，卻遭到禁止，或者受到嚴格的審查甚至批評。因此，年輕人接受高等教育的前景變得十分渺茫。

為青年一代提供漢語教育和高等教育，成了迫在眉睫的首要任務。南洋企業家、新加坡福建會館主席陳六使深覺事不宜遲，他積極倡導，要創建一所為華僑子弟服務的華文大學：「大學在三年內辦不成，則應該在五年內辦成，五年內再辦不成功，馬來亞華人的文化程度只有日趨低落了。所以希望華僑同心合力創辦南洋大學，維護馬華文化永存，不致被時勢所淘汰。」[7]

在新加坡和馬來亞，華文學校的學生大多數為貧困的勞工家庭子女。他們經濟困難，受鄙視，通常與政府部門或者外國企業無緣。創辦華文大學，這一社會群體將受益無窮，他們能夠獲得專業工作所必須的技能和知識，日後在職場中有望晉升和成功。陳六使的倡導，獲得眾僑團和華僑的支持，大家齊心協力，呼籲建立華文大學。陳六使帶頭捐獻 500 萬坡幣，作為建校基金，同時，他又代表福建會館，捐出在裕廊律一片五百餘英畝土地作為建校用地。一些有經濟實力的企業家也積極響應，踴躍捐款。殖民地政府一開始對此舉竭力抵制。英國駐東南亞高級專員馬爾科姆‧麥克唐納（Malcolm MacDonald）認為此事欠妥，既然已有馬來亞大學，再創辦這樣一所華文大學，必然會引起與馬來亞大學之間無謂的競爭，還會「加劇華人與馬來人之間的種族摩擦」。[8]但是，新加坡和馬來亞的僑團和華僑民眾熱情高漲，堅持不懈，努力推動和宣傳，英國政府最後不得不讓步。1953 年 5 月，南洋大學獲馬來亞聯合邦政府批准註冊，首批執行委員會成立，由 11 名委員組成，繼而轉為董事會，負責處理南大的事務。

南洋大學的創辦人都明白，南大必須嚴格遵循政治中立的立場。共產黨和國民黨都在設法擴大在新加坡和馬來亞地區的影響勢力，所以政治傾向和立場成了一個極度敏感的問題。陳六使和執委會公開明確宣布，南大恪守政治中立的立場，避免涉足政治。[9]

關於這微妙複雜的情勢，熊式一早在牛津時已有所聞，他當時甚至有預感，南洋大學會演化成為一所「政治對立的私立大學」，認為此事「未可樂觀也」。[10]可他決沒有料到，自己的新加坡之行，居然會一步步捲入明爭暗鬥的政治漩渦之中。

　　這一系列的紛爭，始於1954年春季林語堂接受聘書、出任校長之際。林語堂一貫反共，他認為南大「可以協助阻擋共產黨侵入東南亞，從而對自由世界發生無可比擬的貢獻」。[11]他動身赴任之前，在紐約召開新聞發布會，宣稱自己要去東南亞建立一所「反共」大學，一座「自由大本營」，人們可以自由思考、自由地表達見解和思想。林語堂這番言論被外國新聞媒體紛紛轉載，一時沸沸揚揚。消息傳到新馬之後，陳六使和其他創辦人大為震驚，氣急敗壞，急電要求他撤回或修正這一聲明。[12]除此之外，林語堂發自紐約的來信上，署年寫「民國四十三年」，而不是1954年，那無異於贊同台灣國民黨政府，南大執委會對此不滿，嚴肅地給予批評。陳六使是決定選聘林語堂出任校長的關鍵人物，他與林語堂素未謀面，卻因此播下了意見不和、關係緊張的種子。

　　10月2日，林語堂抵達新加坡。他與陳六使在樓房安排、建築設計、發展規劃、資金分配等一系列問題上，顯示出巨大的分歧。林語堂構想宏偉，準備不惜斥巨資，吸引頂級師資，並購置擴充設備，把南洋大學建成世界一流的大學。陳六使這位馬來亞的巨富，作為商界的精英人物，素來重合理經營，強調減少浪費，與林語堂的理念價值相差甚遠，幾乎格格不入。林語堂提出要花坡幣100萬元為學校添置圖書，陳六使聽了大吃一驚，回答道：「什麼？買書花100萬元？學生不是都自己買書的嗎？」[13]林語堂的一些言論見解新穎獨特，甚至稱得上奇思怪想，陳六使和其他一些創辦人則認為聞所未聞，匪夷所思。林語堂平日煙斗不離嘴，有一次，他宣稱說吸煙有助於思考，認為大學圖書館應當允許吸煙。[14]他說培養學生和學習的過程，如燻火腿一樣，必須耐心持久，日積月累，通過潛移默化，生肉逐漸變成火腿，學習才會成功。

　　11月15日，南大召開首次校務會議，校長與各院長一起商討重要的議題，諸如學校行政機構、設施裝備、教師招聘、招生工作、課程安排和收支預算等。出席會議的除了林語堂、熊式一、胡博淵，

還有伍啟元、楊介眉、黎明等數人。胡博淵，麻省理工學院畢業，前國立交通大學校長，哥倫比亞大學研究員，現任理工學院院長；吳啟元，來自聯合國，幫助建立商學院；楊介眉，應林語堂的邀請，來南大擔任首席建築師和教授；黎明是林語堂的女婿，前聯合國同聲翻譯，現任大學的行政秘書。會議由林語堂主持，董事會成員均未受到邀請。

為期一週的行政會議上，具體討論了哪些內容？林語堂和與會的校方行政人員到底制定了什麼樣的預算方案？提出了什麼樣的發展規劃？如此重要的會議卻秘密進行，滴水不漏，學校的董事會被完全排斥在外。校董會急切想了解他們商討的具體內容，但又無計可施。

熊式一在忙著招募文學院的教師。他已經為英語系招聘了八位教師，包括他的兩個英國朋友，查爾斯·達夫和喬納森·費爾德。董作賓應招擔任中文系主任，還有張心滄、丁念莊、劉若愚等。歷史學家黎東方應聘來校教歷史，並在翌年春季任先修班主任。熊式一還計劃成立藝術系，其中包括戲劇、音樂、繪畫等專業。除此之外，他在忙著創辦一份雙語報紙《南洋大學公報》（*Nanyang University Gazette*）。

熊式一永遠是個活躍人物。他應馬來亞筆會之邀，在英國文化協會中心做了個演講，題為「一個外國作家在英國的經歷」。他協助馬來亞筆會排練演出英語舞台劇《西廂記》，選用了清一色的華人演員。他還在當地的廣播電台上，向聽眾介紹中國戲劇。

初始階段像一段蜜月期，可惜好景不長，稍縱即逝。隨即而來的是現實世界中不加粉飾的對峙、糾紛、交鋒和摩擦。

1955年2月中旬，林語堂向校董事會呈送了開辦費概算和1955年1月至8月的經費預算報告。

過去三個月內，校董會幾次三番提出，他們需要做規劃安排，希望儘早得到這兩份報告，以便開會研究討論。日盼夜盼，這兩份報告總算揭曉，送到了校董會手中。意想不到的是，這些文件居然同時也發給了地方報紙，董事會成員還沒有來得及審核、批准，有關的預算報告已經在媒體上先行公布了。董事會為之震驚，憤怒之極。此外，報告中羅列的開辦費用和年度預算，極度奢侈浪費，難以接受。蘊積已久的憤懣，如熾熱的火山岩漿，猛烈的迸發出來。

第一份開辦費用概算報告，總數為坡幣 5,611,131.89 元；其中，基建費用坡幣 2,241,375 元，圖書坡幣 1,636,200 元，設備坡幣 1,159,000 元。報告中還列出教員赴新加坡的旅費和津貼，計坡幣 240,000 元，他們大都乘坐飛機頭等艙，少數人從水路來，也是坐頭等艙席。至於 1955 年 1 月至 8 月的預算開支，總額為坡幣 480,635.68 元，其中最大的開支項目為薪金，計約坡幣 322,834.20 元，加上旅費坡幣 20,000 元。南大教員的薪資比英國和美國的大學都要高。例如，教授的年薪為坡幣 19,000 元，折合 2,200 英鎊，相當於英美大學教授的兩倍。熊式一和胡博淵兩個院長，年薪各坡幣 24,000 元。林語堂作為校長，年薪坡幣 36,000 元，另加坡幣 6,000 元辦公津貼，還配備專用汽車和司機，住房和服務人員。[15]

2 月 17 日，學校董事會召開會議，商討預算問題。陳六使在會上公開批評林語堂提出的預算，他認為那「並非普通大學應有的預算案，只有支出沒有收入，只著重教員的旅費及其他津貼，而開銷之大所定薪率之高非吾人能負擔」。他語重心長，沉痛表示這一切遠不同於他預期的情況，他擔心如此浪費揮霍，勢必有損華文教育和學校建設。他坦承，自己與林語堂在圖書館建築設計和校園安排等一些問題上，存在巨大的觀念差異。他心存恐懼，生怕事態惡化，一發不可收拾。[16]

2 月 19 日，林語堂和陳六使，各由五人陪同，私下會晤，磋商談判預算問題。雙方唇槍舌劍，互不相讓。結果他們被分隔開來，陳六使一方六人安排在一個房間裏，林語堂一方在另一個房間裏，新加

坡的名律師馬紹爾（David Marshell）應邀進行斡旋，來回穿梭，為雙方傳遞信息，試圖找到一個雙方可以接受的解決方案。林語堂堅持，他的目標是建立世界一流的大學，要實現這一目標，頂級的師資和完善的基礎設施至關重要。他指責陳六使出爾反爾，不願提供財務支持，他要求陳六使將許諾的2,000萬資金交給他支配。會議始於下午5時半，持續了四個半小時，雙方都不肯讓步，談判陷入僵局。沒有達成解決方案，日後妥協的可能看來幾近於零。

熊式一沒有出席參與談判。他前幾天去香港招聘教師和購置書籍。據他自稱，陳六使給他發了急電，指示他在香港暫留二、三個月，避避風頭。[17]但那電報抵達之前，他已經離開了香港，下午6點左右回到了新加坡。他一翻報紙，才知道陳林兩方開會討論預算問題的事，立刻意識到事態的嚴重性。他等到翌日凌晨2時，總算有機會與胡博淵電話上交談了一下。白天，他與林語堂見面，林語堂看上去十分沮喪，斬釘截鐵地表示要離開新加坡。

一時間，預算問題成為媒體的頭條新聞。林語堂的預算提案遭到輿論抨擊，南大陷入危機。廣大民眾希望這一爭端能和平解決，因為南大對於華人子弟和社區至關重要。可是，林語堂的奢華作風，受到普遍的嚴厲批評和指責。辦學的資金源自華僑的捐贈，都是勞動所得的血汗錢，應該受到尊重，應該節儉地使用，絕不容許揮霍浪費。大多數實業家，一貫克己儉約，為了建校，都盡心盡力，絕對不能容忍如此的奢侈糟蹋。

林語堂成了眾矢之的。他收到匿名信，威嚇要他辭職，否則有生命危險。為了安全，他只好搬家，到一處公寓裏住，並有便衣保鏢跟隨。[18]與此同時，熊式一似乎安然無事，很少有人攻擊他，他好像四平八穩，左右逢源。有人提議，讓他當副校長協助林語堂，更有謠傳，一旦林語堂辭職，校董會就會請熊式一出任校長。陳六使的侄子私下向他透露，陳六使有意要他接替林語堂。可是，熊式一當場拒絕，明確表示自己忠於林語堂。[19]

林語堂已經覺察到熊式一在當地僑眾中頗受歡迎，他心生戒備，兩人之間產生了微妙的裂痕。林語堂以及黎明和黎東方，見熊式一長袖善舞，對他漸生嫉意，開始疏遠他，不再信任他。同樣，熊式一對林語堂也失去了幻想，他告訴蔡岱梅，他「看穿了」林語堂和陳六使，「決不會上他們的當」，他會「潔身自守，不捲入漩渦之中的」。無論結果如何，他會照顧好那些他請來的教員，盡力保護他們的利益，「不會做對不起朋友的事」。[20]

南大的前景難以預料。熊式一的心中充滿了焦慮和忐忑。他盼著家中來信，它們給他帶來溫暖、慰藉、歡悅。女兒德荑愛在信中敘述一些近況或趣聞，熊式一看了，總是樂不可支。「對我來說，現在沒有比開懷大笑更快樂的事了。」他讓德荑多講些有趣的事，「就按你那一套有趣的方法講，儘量誇大渲染或者故意輕描淡寫。」[21]

陳林雙方的僵局持續，經過反覆交流商談、遊說調解，依舊不見任何效果。4月初，林語堂與校董會就辭職和遣散費問題達成了協議。

4月6日，雙方公開發表聯合聲明，宣布林語堂和南大的12名教職員集體辭職。學校發給每人一筆遣散費，其中包括薪資和旅費。根據《南洋商報》的報道，南大校董會遣散全體教育職員費用總額為坡幣305,203元，他們都各自領取了支票。[22] 林語堂得到坡幣72,241.50元，其中包括薪資坡幣63,000元。熊式一和胡博淵各得薪資坡幣20,000元以及旅費。

林語堂與全體教員與校董會之間的僵局，因此得以解決。至於巨額的遣散費，陳六使慷慨解囊，以私人資金全額墊付。

《聯合聲明》中提到：「該校若干教授已決定離此他任，其仍未決定行止之人員，尚由執委會分別與之洽商或願再行留校任職。」[23]

4月17日，林語堂夫婦攜女兒林相如乘飛機離開新加坡。南大董事會主席陳六使親赴機場歡送，眾多僑領、僑團代表、學生群眾也前往歡送。林語堂連聲道謝，與眾人握手告別。雙方和好如初，南洋大學的風波就此平息，成為歷史。

沒料到兩星期後，林語堂在紐約《生活》(*Life*) 雜誌上刊登長篇文章，其題目聳人聽聞：「紅色政權摧毀自由大本營之始末」。他在南洋前後六個月的經歷，儼如噩夢一場，他把南大的失敗歸咎於共產黨的阻撓破壞，他指責北京政府幕後密謀操縱，與他作對，原因是他想把南大辦成一所自由的大學，培養學生的自由思想。共產黨陰謀控制東南亞，視他為絆腳石。他去南洋就任之後不久，北京就下令「林語堂必須滾蛋」，董事會的所有成員都團在一起反對他。他認為，預算之爭只是一個「藉口」。幾個月來，騷擾和恐嚇不斷，弄得他惶恐不安，時時擔心自己的人身安全。在那樣一個充滿暴力、恐怖和陰謀的環境中，他實在無法再容忍下去了，他「不得不辭職」，套用一個軍事術語，只好「命令全體撤退」。24

林語堂曾信誓旦旦，說不會發表任何損壞南洋大學聲譽的負面評論，但剛離開便公然違諾。新加坡和馬來亞的僑團和華人社區都為之驚愕、忿怒和憤慨。林語堂出賣了他們，而且歪曲事實，肆意誹謗。新加坡、馬來亞和美國的華文報紙紛紛載文，狠批林語堂，駁斥其荒唐的論點，揭露其卑鄙無恥的行徑。

那陣子，熊式一從公眾的視野中消失了。4月13日，林語堂離開新加坡前幾天，熊式一就動身去香港，據稱是要前往東南亞，花兩個月的時間，考察文化教育，並為日後的文學創作收集資料。實際上，他已經受邀接替林語堂校長之職，想到別處避避風頭，等南洋大學一事塵埃落定後再回來。25

熊式一知道林語堂心存妒忌，因此他小心翼翼地周旋，始終鎮靜平和，以禮待人，避免發生衝突。他出發往香港之前，林語堂半夜來電，談有關劉若愚的事。熊式一從睡夢中驚醒，接了電話，沒有與林語堂爭辯，只是聽著，任他「一味地強調」。林語堂說完後，熊式一問道：「還有什麼？」對方回答：「沒有！」熊式一便說「Thank

you」，林語堂也接口説了句「Thank you！」熊式一在信中將此細節告訴蔡岱梅時，自詡道：「事後我頗佩服我的涵養！後來我們分別也客客氣氣。」熊式一自認為君子之風，無懈可擊。他覺得正是因為此，林語堂在《生活》雜誌的文章中沒有提他，也沒有攻擊他。[26]

其實，對林語堂索取天價遣散費的做法，熊式一是持有非議的。他認為，林語堂這做法「大不對」，不光自己拿了七萬多，還為女兒林太乙和女婿黎明開了高薪。至於三個院長，熊式一和胡博淵開得「特別少」，而伍啟元「則不開」。據熊式一稱，林語堂公布熊式一和胡博淵得遣散費，是為了「掩人耳目」，為自己開脱。熊式一在5月初明確告訴蔡岱梅，鑑於他仍要留在南大，他其實沒有得遣散費，因為他堅持「不肯得賠償費」。[27]

> 董方既留我等，我等當然不能要，要了也會被報上罵得一文不值，南大當未絕望，我之不肯得賠償費乃因我必須盡力維持我所請定之張劉 Field 台等，若何董方決裂，他們則落空，故必須做得有結果才行。[28]

他還強調，目前自己休假到香港考察教育期間，「月薪仍照支，即使將來不能幹下去，他們自然會送我津貼及川資，吃虧也不多」。[29]他已經名聲在外，陳六使與其兄長陳文確都推重他，校董事會也執意要挽留他，不讓他回英國。陳六使明確表示要讓他接任校長。要是他留在那裏，無論是任院長或校長，都一定能為南大作出貢獻。

保留南洋大學的工作，最大的優點就是收入穩定，每月可以匯款至牛津。他月薪坡幣2,000元，相當於233英鎊。他與蔡岱梅説定，每年給牛津家中1,100英鎊，即每月匯寄90英鎊。餘下的部分，他留著自己支配。

説實在的，對牛津的三口之家，每月90英鎊的收入，只夠勉強應付。蔡岱梅發的每一封信，都像是S.O.S.求救訊號，細數家中尷尬的財務困境。德薏平時幫著家裏記賬和寫英文信，蔡岱梅讓她幫忙開列了一份9月至11月的支出明細，並準備了一份年度預算，其中包括房租、電費、伙食雜費、德達費用、德薏費用、岱梅費用、園丁和冰箱等等，共計1,095英鎊。蔡岱梅把它們附寄給熊式一，並解釋說，以往在劍橋的通信中，十之八九是談家用開支，她決計以後不談，但她覺得有必要做個預算，先把這個事說清楚，雙方可以有個計劃。[30]

蔡岱梅深明大義，待人接物，四平八穩，考慮周到。熊式一去南洋後，她提醒丈夫，在財務開支上宜節儉為要，千萬別違反學校規定，並勸他盡力而為，不要辜負林語堂的一片厚望。聽到熊式一拒絕接受遣散費後，蔡岱梅表示支持，沒有半句怨言。「我聽到你沒有拿『遣散賠償費』，大為放心，否則真難聽。」[31]

4月23日，蔡岱梅五十壽誕。熊式一從香港給她匯去100英鎊，作為生日賀禮。

接下來的一兩個月中，熊式一的來信明顯減少。蔡岱梅憑著直覺，意識到其中有些蹊蹺，她感到不安，在信中連連打聽：「你在港約有多久耽擱，碰見什麼人？望抽暇談談。」[32]「你究竟在港有多久？南大有無頭緒？現推誰做校長？」[33]「你在港住什麼地方？生活如何？」[34]

7月初，蔡岱梅看到一篇《南洋商報》的剪報，題為〈林語堂一群昨日已遣散〉，是有關南洋大學校董會與校方教員處理糾紛的具體報道，其中載有陳六使與林語堂4月6日發表的《聯合聲明》，以及坡幣

305,203元遣散費的分配明細。文中白紙黑字，明明白白寫著：林語堂、胡博淵、熊式一等13人「簽收各人的津貼遣散費，事畢，諸教職員出來，均笑逐顏開。」[35]

蔡岱梅一看，怒不可遏。原來熊式一領了遣散費，放進腰包，獨自享用，真是太不負責任了。不僅如此，他還隱瞞事實，一派謊言，矇騙家人，實在是欺人太甚。她責問熊式一：

> 你沒有告訴我把款退回了南大，事實上也不會讓你一人不得，否則報紙也會登的，大概你的數是半年的薪水外加六千多津貼，讓你在港休息數月，再另聘你正式擔任什麼。[36]

蔡岱梅的心被深深地刺痛了。她在牛津照顧一家三口，每月靠90英鎊維持生活，而熊式一留下150英鎊獨自享用。她認為，家裏還欠著好幾筆朋友的舊債，已經拖了很久，從道義上來講，理當儘早還清為妥。她告訴熊式一，她4月份生日時收到100英鎊賀禮，想到丈夫「能在百忙中記得我的生日」，感動不已，可她隨即轉手匯去香港給朋友梁文華：「即日為你還債！並沒有留下一便士。」[37]

對於遣散費的事，熊式一一矢口否認，堅稱媒體報道純屬虛無。「我多次說過，並未得賠償。」他說，校董會根本沒有開過他的支票，他與胡博淵曾經去函報紙，要求更正，經再三交涉，結果主筆表示道歉，答應日後在「社論中頌揚院長」。[38]他再三強調，如果先前真接受了遣散費，扣除30%稅收，所剩不多，僅坡幣14,000元，還落得個臭名聲，絕不可能像眼下這樣每月仍有坡幣2,000元的薪水收入。蔡岱梅不相信，要去打聽證實。熊式一表示：「你要寫信去問董事會，當然無人能阻止你，不過丟我的臉，於你也不大好而已。」[39]

8月初，有消息傳來，董事會內部決定請熊式一接任校長職務。羅明佑剛從新加坡回香港，碰見熊式一，告訴他說，那裏人人都咒罵林語堂，稱讚熊式一。熊式一知道，自己在新加坡很有人氣。但接

任校長，他需要慎重考慮，因為當地華人的派系和學生質量，都是相當棘手的問題。

～～～～～～～～～～～～～

8月9日，熊式一從香港回到了新加坡。「我終於重新回新加坡了！」他給德蕪的信中，描述了自己與港督的午餐和離港前碼頭送行的盛況，其中不乏幽默和炫耀自誇。

> 索羅德先生（Anthony Thorold），或者說索羅德將軍，退休前任香港海軍和港口總司令，我們的郵輪啟航時，整個艦隊全體出動，為他送行。大家齊聲高呼，燃放煙花爆竹，震耳欲聾。那些艦艇和快艇尾隨我們普特洛克勒斯號，跟了很長一段，然後漸漸放慢速度，向右馳去離開了。景象十分壯觀！
>
> 我們的郵輪還在港灣內時，人們都以為海軍司令和我是香港兩個頭面人物，休息室內人滿為患，一半是來為我送行的，另一半是為他送行的。但後來船開了，我的朋友全都走了，而他的艦隊還繼續向他致敬。我不禁嫉妒萬分。
>
> ……對了，港督上週邀我共進午餐，我和倫諾克斯－博伊德先生（Alan Lennox-Boyd）坐貴賓席。駐菲律賓大使克魯頓先生（George Clutton）只輪到第三重要的席位。我在香港期間，根本沒有與港督電話聯繫或去找他。他說聽到我在香港，要與我見個面！他一定像你一樣在想，我是邱吉爾的好朋友！[40]

～～～～～～～～～～～～～

新加坡有幾十家華文小報，俗稱「蚊報」。它們專事小道八卦或者爆料內秘，迎合公眾讀者的好奇心態，其內容並非準確屬實，但具

有相當的市場，其中的惡意詆毀，常常會造成負面的影響。熊式一回到新加坡沒幾天，就發現自己成了蚊報的攻擊目標。《鋒報》刊載〈移民廳拒絕熊式一入口〉的報道；8月13日，《內幕新聞》(Facts Review) 載文，稱一名吉隆坡名望人士譴責熊式一為南洋大學風波之肇事元兇。

熊式一曾目睹林語堂受蚊報群起攻擊的情狀。他明白，一旦自己接任校長，肯定成為眾矢之的。可他沒料到，這些攻擊會如此無情、惡毒和迅猛。

他請律師協助處理此事。下面是律師給《內幕新聞》信件的部分摘錄：

> 該文章宣稱，陳六使與林語堂之間的爭端之所以落到此地步，完全是文學系主任熊教授的煽動所致。該文章還宣稱，熊式一煽動陳六使驅逐林語堂，旨在篡奪林語堂的大學校長職務。該文章甚至寫道，陳六使與林語堂之間談判的失敗，主要歸咎與熊式一，並把他定為南洋大學的肇事元兇。[41]

律師在信中還指出，《內幕新聞》的文章無視事實，純屬「虛假捏造、惡意誹謗」，其目的是要「詆毀」熊式一。熊式一是「公眾人物，享有國際聲譽」，律師責令報社收回其錯誤言論，「充分且無條件地道歉」，並支付「大筆賠償金」。[42]

《鋒報》和《內幕新聞》很快登載道歉啟事，承認前文與事實不符，表示歉意，並交付了賠償金。為了避免誹謗訴訟，他們隨即便關門大吉。[43]

蚊報肆虐，防不勝防。10月，記者何九叔寫了一篇洋洋十萬字的長篇報道，題為〈揭開南大四十層內幕〉，爆料「詭異、曲折的內幕秘辛」，在《夜燈筆》上系列登載。文章不僅大罵林語堂，熊式一也被描寫成投機分子，心口不一，專事破壞搗蛋。[44]

　　熊式一意識到，拒絕接受校長的委任是明智之舉。過去的幾個月中，南洋大學的變化太大了，現在一切都那麼糟糕，令人失望。校董會開始獨攬決策大權。學校從馬來亞、新加坡、香港等地低薪招聘了一批教師。熊式一覺得，這些新教師大多不夠格，他們會影響學校的聲譽，如果他當校長的話，自己的名聲會因此受損。此外，預科班已經錄取了200名新生，明年1月全部免考轉入南大。他對這做法很擔心，因為那些學生質量較差，離大學水平還有一段距離。另外，校董會不願在圖書和教學儀器上花錢。他在澳門時，與藏書人姚鈞石談妥了書價，準備購買其珍藏的「蒲坂藏書」。那套私人藏書包括八萬冊古籍稀世善本，彌足珍貴，可以成為南洋大學圖書館鎮館的核心藏書。熊式一回新加坡後，興沖沖地向校董會報告，以為自己煞費苦心談判所得，足以博得眾人的讚賞，沒料到卻遭到拒絕，如同當頭一盆冷水。[45]

　　幾星期後，校董會公布了一些新的規定。為了便於控管，防止重蹈覆轍，日後教員的聘任須每年續簽合同。新出籠的薪資標準為：校長月薪坡幣1,000元，坡幣院長800元，教授坡幣500到600元。據馬來亞任教的黃麗松說，這薪資水平僅相當於馬來亞大學的一半，以馬來亞的標準來看，也是相當低的。[46]此外，根據新規定，熊式一要是繼續當院長的話，除了行政工作之外，他還得兼課。

　　這一薪資標準成了壓倒駱駝的最後一根稻草。胡博淵通知校方，他決定不再留校工作。同樣，熊式一也提出了辭呈。

　　他告訴蔡岱梅，南洋大學待他十分客氣，付了他坡幣4,800元，相當於六個月的工資。按規定，類似的情況，校方至多只付三個月的工資。

　　那是一段極其焦慮不安的時期。1948年以來，為了應付共產黨暴力活動，新加坡一直處於緊急狀態，對任何可疑的政治活動，政府都予以打擊。有謠傳說熊式一通過自己在華的子女通共。他被懷疑與一名被捕的共黨激進分子有關係；他的信件受到檢查。有人甚至

向特務處告密，說他親共，結果他只好去移民局和內務所接受問話，以釋懷疑。[47]他告訴蔡岱梅，自己每天七時起床，忙到半夜一、兩點才能回家。加上過度的壓力，身體健康受影響，體重銳減，從134磅跌到了122磅。[48]

熊式一的簽證有效期為一年，他必須在10月18日之前離開新加坡。下一步去哪兒呢？

香港似乎更為合適，熊式一的理由是香港有許多熟人，找份工作絕無問題。工資低一點，也不失面子。要是留在了新加坡，當個廉價教授另加一個頭銜，那才「汗顏不好見人」呢。[49]

10月18日，熊式一離開新加坡去香港。

「熊式一拒絕南洋大學聘任」，地方報紙宣布。「原南洋大學文學院長熊式一博士接任林語堂博士校長職務的希望已於昨天徹底落空。」[50]

熊式一在臨行前發表了告別新加坡人士書，表明其永遠忠於南洋大學的拳拳愛意：

> 再見，新加坡——並不是永別了，當然我要回來的，常常會回來，也許很快就會回來的，我在這兒，耽得非常之好，結交了許多好朋友，而且我相信並沒有開罪什麼人——至少我自己不知道我得罪了任何人。
>
> 我對南大可告無憾，在位時候，我進了棉薄的力量，近來關心南大及我個人的朋友，不斷的徵詢我的意見，問我許多問題，可惜我不能遵他們的好意，絕對不能給他們一個滿意的答覆，我離開南大時，我和校董方面，毫無惡感，彼此仍是好朋友，我永遠是熱心贊助南大的人，陳林間的衝突，雖是件極不

幸的事，南大光明的前途，絕不因此而受影響，華僑高等教育
為當前的急務，大家必須抱著熱烈的決心，把南大造成一個東
南亞最偉大的最高學府。[51]

熊式一對熱心教育的僑胞慷慨捐助辦學，表示由衷的敬仰。那些捐
贈十萬百萬的，令他感動不已；那些只能以血汗換取幾毛錢來捐贈的
勞工車伕和平民百姓，也同樣欽佩無量。他最後表示：

> 我對南大及南大同人，決沒有也決不會說半句壞話，南大
> 初創時，我曾和他發生關係，這是我將永遠引為榮幸的事件，
> 以後我無論在什麼地方，我總會盡我小小的力量，為南大宣
> 傳，也極望常常聽見南大的好音，謹祝南大基礎穩固早日成功。
>
> 我現在呢，我總是不斷讀書和寫作的，近來寫作的時候極
> 少，讀書的時間也不多，所以現在要積極努力，略以彌補了，
> 但是最近我要到香港去導演「王寶川」的電影片，這是我最感興
> 趣的事，當然有一番忙碌，但是我認為那是值得的。[52]

註　釋

1　熊式一致蔡岱梅，1954年10月17日，熊氏家族藏。

2　〈南洋大學文學院長熊式一博士昨日抵星〉，《南洋商報》，1954年10月
　　19日，第5版。

3　同上註。

4　熊德荑致熊式一，1954年12月18日，熊氏家族藏。

5　"Trisha Riders Touched Heart of Dr. Hsiung," *Straits Times*, October 22, 1954.

6　黃麗松著，童元方譯：《風雨絃歌》(香港：香港大學出版社，2000)，
　　頁76。

7　新加坡南洋文化出版社編纂：《南洋大學創校史》(新加坡：南洋文化出
　　版社，1956)，頁1。

8 Yu-tang Lin, "How a Citadel for Freedom Was Destroyed by the Reds," *Life* 38, no. 18 (May 2, 1955), p. 138.

9 Rayson Huang, *A Lifetime in Academia* (Hong Kong: Hong Kong University Press, 2011), pp. 94–95.

10 熊式一致蔡岱梅，約1954年4月，熊氏家族藏。

11 林太乙：《林語堂傳》（台北：聯經出版公司，1989），頁267。

12 Lin, "How a Citadel for Freedom Was Destroyed by the Reds," p. 142.

13 Huang, *A Lifetime in Academia*, p. 96.

14 同上註，頁95。

15 新加坡南洋文化出版社編纂：《南洋大學創校史》，頁96。

16 同上註，頁18。

17 熊式一致蔡岱梅，1955年5月26日，熊氏家族藏。

18 林太乙：《林語堂傳》，頁273。

19 熊式一致蔡岱梅，1955年3月8日、1955年3月11日，熊氏家族藏。

20 同上註，1955年3月18日。

21 同上註，1955年3月29日。

22 〈林語堂一群昨日已遣散〉，《南洋商報》，1955年4月7日。

23 新加坡南洋文化出版社編纂：《南洋大學創校史》，頁161。

24 Lin, "How a Citadel for Freedom Was Destroyed by the Reds," pp. 138, 142, 145–146, 148, 154. 有關林語堂方面對南洋大學風波的觀點解釋，參見林太乙：《林語堂傳》，頁265–277；錢鎖橋：《林語堂傳：中國文化重生之道》（台北：聯經出版公司，2018）。

25 熊式一致蔡岱梅，1955年4月16日，熊氏家族藏。

26 同上註，1955年5月26日。

27 同上註，1955年5月5日。

28 同上註。其中的「張劉Field台」指張蒨英、劉若愚、Jonathan Field等人，熊式一原來已經與他們商定，擬聘請他們到南洋任教。

29 同上註。

30 同上註，1954年10月27日、1954年11月4日。

31 同上註，1955年5月9日。

32 同上註。

33 同上註，1955年5月19日。

34 同上註，1955年6月11日。

35 〈林語堂一群昨日已遣散〉。

36 蔡岱梅致熊式一，1955年7月9日，熊氏家族藏。

37 同上註。

38 同上註，1955年8月17日。

39　同上註，1955年7月24日。

40　熊式一致熊德輗，1955年8月9日。

41　N. N. Leicester and Y. F. Chen to *Facts Review*, August 22, 1955, HFC.

42　Ibid.

43　《內幕新聞》不久後遭到政府批評，指責其政治上的「不良行為」，責令禁止出版。見 "The Happy life Is Bad — Govt," *Strait Times*, September 17, 1955。

44　何九叔：〈揭開南大四十層內幕〉，《夜燈筆》，約1955年10月。

45　熊式一致蔡岱梅，1955年9月1日，熊氏家族藏。1958年底，加拿大不列顛哥倫比亞大學出資七萬美元，經由何炳棣牽線，購置了這套藏書中的65,000冊，如今這批書籍成為該館最重要的圖書收藏之一。見沈迦：〈蒲坂藏書的前世今生〉，載氏著：《普通人：甲乙堂收藏札記》（濟南：山東畫報出版社，2009），頁240–271。

46　Huang, *A Lifetime in Academia*, p. 97.

47　熊式一致蔡岱梅，1955年11月25日，熊氏家族藏。

48　同上註，1955年11月20日。

49　同上註，1955年10月9日。

50　"Hsiung Declines Nanyang U. Post," *Singapore Standard*, October 18, 1955.

51　〈熊式一告別新加坡表示始終愛護南大〉，剪報，1955年10月，熊氏家族藏。

52　同上註。

清 華 書 院

辦事處：九觀大子道二六一至二六三號
電話：八二○三○五

（手書函件）

先睹為快　敬泐

熊式一

　　1950年代初，大量難民從中國進入香港，導致人口總數劇增。
新的難民中，有很多作家、編劇、編輯、出版商、藝術家、音樂家、
電影製作者等等。他們來到香港之後的文化實踐，為當地的社會景
觀帶來了前所未有的多元變化，促使香港成為中西文化、風格、影響
相互交錯的樞紐，人們日常交流，大都使用粵語、國語、上海話或者
英語。在這樣一個多元文化的語言環境中，熊式一感覺自由自在，
如魚得水。

　　香港臨近中國，熊式一的四個孩子都在那裏工作生活。當然，他
是不會回去看望他們的，因為去了中國，將來要再回英國就多了一層
麻煩。再說，他對共產黨政府的嚴格控制難以接受，認為那不利於文
藝自由發展。他聽說，一些已經回國的作家、科學家朋友，如老舍、
華羅庚、葉君健、唐笙，再也無法做出什麼重大的發明或成就了。

　　就職業生涯而言，香港是個不錯的選擇，這是熊式一去香港的
理由，他對遠在牛津的妻子就是這麼說的。然而，他決定去香港，
其實主要與方召麐有關。他深深地愛上了方召麐。

　　熊式一與方召麐初次認識是1953年冬天。那時，方召麐與她的繪畫老師趙少昂在倫敦馬爾堡美術館舉辦聯合畫展。後來，方召麐和趙少昂應熊式一邀請，去他在牛津的寓所做客，蔡岱梅準備了豐盛的美餐招待遠道而來的客人，畫家朋友蔣彝和張蒨英也出席作陪。

　　方召麐出生於江蘇無錫，自幼習畫，曾受錢松嵒和陳舊村啟蒙。1937年，她赴英國留學，在曼徹斯特大學讀現代歐洲史。在學期間，認識了同學方心誥，兩人相愛並結了婚。1939年，歐戰爆發，他們帶著兒子方曼生一起回國。接下來的十年中，由於抗戰和國共內戰，他們顛沛流離，輾轉多地，相依為命。1949年，中國的政局動盪不定，他們便舉家移居到香港，在銅鑼灣與夫家一起居住，並經營進出口公司。但是命運多舛，到香港後不多久，丈夫不幸驟然去世，留下八個幼齡子女，最大的十一歲，最小的才三歲。如此沉重的打擊，常人難以應對，但方召麐勇敢地挺了過來。她挑起家庭重擔，接手經營進出口公司的業務，在婆婆方高玉昆的協助下，撫養家小，同時繼續書畫方面的藝術追求。經過幾年刻苦學習，她的書法和花鳥畫藝大有長進，在歐洲一些主要城市展出書畫作品，並獲牛津大學和其他博物館收藏。

　　1953年，方召麐雖是首次見到熊式一，但她十多年前在曼徹斯特讀書時，就已經耳聞熊式一以及他的劇作《王寶川》。同樣湊巧的是，熊式一1935年在紐約的社交場合結識抗日名將方振武，幾年之後，方振武的兒子與方召麐喜結良緣，方振武便成了她的公公。

　　1955年4月中旬，南洋大學教員集體辭職，此後，熊式一到香港作短暫居留，在那裏又遇到了方召麐，兩人很快墜入愛河。方召麐才41歲，寬寬的前額，濃眉下一對明眸，透露著靈氣。她性格爽直，文學藝術的稟賦出眾。熊式一比她年長十來歲，是著名的戲劇家，傑出的公眾人物，老成練達，在社會上甚有影響。熊式一意識到自己深深地愛上了對方：「親愛的，我愛你，深深地愛你，言語難以表達我的愛。你如此可愛，如此優雅，如此溫柔，如此善良，如此體貼，如此隨和，我覺得自己根本配不上你。」[1]同樣，方召麐也愛

上了熊式一，難以自己，她向對方傾訴自己熾烈的愛意，向他敘述自己坎坷的人生，讓他翻閱自己的私人日記。她告訴熊式一：「情愛之發生，往往是一個人對另一個人的憐惜，推崇，了解，同情，而漸漸得到心靈上的交流和身體上的結合。一個人得到了愛情，就彷彿得到了溫暖；反之，沒有了愛情，人生也就失去溫暖了。」她認為自己是值得熊式一「全心全意去愛的」，同時，她還坦言：「我需要一個能夠愛我，領略我愛的人；我認定你是這樣的一個人。因此，我便從接受你愛的那天起，把我整個的心和全部的愛都交給你了，請你永遠珍重它，寶貴它；我一定不會使你失望。一定做一個你值得愛的人。」[2] 方召麐的「真誠和坦率」，讓熊式一感動不已，他告訴對方：「我沒料到你會愛我這麼深。」[3] 方召麐在香港大學讀中國哲學及文學，畢業考試在即。熊式一敦促她盡一切努力，專心致志、全力以赴做準備，集中精力應考。方召麐順利通過了考試，5月底畢業，獲中國文學學士學位。

熊式一完全沉浸在熱戀的情感世界之中，愛得如痴如狂。從6月中旬至7月底，他每天寫一份情書，大多用英語，偶爾用中文，筆跡流暢快速，傾訴心中波濤起伏、無盡纏綿的情愫和愛意。他讚美方召麐，白晰的臉蛋上，明眸皓齒，風情萬種，充滿了好奇，透露出聰穎的稟賦。在他的心目中，方召麐的美麗遠遠勝過羅馬神話的愛神維納斯。他毫不隱瞞，告訴對方：「我從來沒有像這樣瘋狂熱戀過，因為我從來沒有遇到過像你這樣的女子。」[4]「你的情性，讓我陶醉，你的愛，讓我愧不敢當、受寵若驚。」[5]

熊式一慧眼識才，他看出方召麐具備「出類拔萃的天資稟賦」，是個「奇才，全才」。方召麐的文學藝術天賦深深吸引熊式一。[6]

> 多年來，我一直在尋找一個能夠理解我、鼓勵我、關心我、並且理解我的人，今天我找到了你，不光你能這樣做，而且還是當代的天才、天姿美貌的麗人、擁有一顆金子般的心。[7]

熊式一再三勸方召麐不要一味追隨現當代的書畫家或畫派。在他看來，像嶺南畫家趙少昂這樣的書畫名師頂多是個二類藝術家。熊式一在藝術品的鑑賞方面品味甚高，他在青少年時學習過書畫篆刻，曾經與一些名書畫家有過交往。他認為，方召麐應當取法於這三個方面：古人、自然、悟性。他堅信，方召麐如果這樣實踐，她的傑出才能必定能得到充分發揮，前程無量，不落窠臼，獨樹一幟，留下「不朽」的傳世名作。[8]熊式一願意助她一臂之力，讓她專心追求藝術上的完美，並幫著培養指導她的孩子。

可是，沒過多久，方召麐便感覺不妥，惴惴不安，提出要終止這段持續了一個多月的戀情。雖說她的丈夫已病逝好些年，但她生怕與熊式一的親密關係會引致旁人的流言蜚語。她自責沒有能把持住自己，以致落到「不易自拔」的地步。經過冷靜的思考之後，她作出決定，要「擺脫一切情絲的束縛」。她了解自己，只有在完全獨立的情況下，她才能真正「振作和堅強起來」。她與方心誥結婚的十多年裏，丈夫疼她愛她，百般地呵護，結果卻弄得她「幾乎一無所成」。她立志要在書畫藝術方面作出成就，為此她「要遠離一切人與事，去學習幾年，為自己奠定一個基礎」。她也勸熊式一振作精神，專心寫作，再創佳績。[9]然而，方召麐的解釋和勸告無濟於事。熊式一愛她，十萬分地愛她，即使為她獻身也在所不辭。[10]他認為，方召麐也真心愛他。他覺得，方召麐經歷了「那麼多悲傷痛苦的歲月」，應該追尋幸福，受之無愧。[11]他鼓勵方召麐不要畏怯，要敢於享受完美的生活。

方召麐心中憧憬的，是遠離人境，去一個平靜安謐、風景優美的環境，在那裏安心習字作畫。公司業務、家庭孩子、行旅安排，加上體質虛弱——都干擾並扼殺藝術創作的靈感。歐洲之行後，她一直渴望著能有一小段自由自在的空間。1955年8月，機會來了，她要去新加坡和馬來亞創作書畫，在那裏辦個展。

8月6日，熊式一動身去新加坡。他到那裏，除了處理南洋大學的事務，還馬上與當地的藝術家、有影響力的朋友和記者，以及政府

官員聯繫，為方召麐8月中旬前赴新加坡作安排，為她行將舉辦的書
畫個展作宣傳。熊式一在地方報刊上介紹方召麐的書畫，高度評價
她的藝術才能。「方召麐女士生長於大江之南——前賢顧愷之倪雲林
之故鄉，江蘇無錫——西濱太湖，北屏惠麓，得山川靈氣之所鍾，
書法繪畫，卓絕一代，宜其然也。」[12]「現當代畫家中，很少能見到具
備如此力度和激情、如此高才和執著追求。」[13]他預言，方召麐必將稱
雄書畫藝壇。經過精心的安排，10月6日至9日，方召麐的書畫個展
於新加坡中華總商會舉行，在媒體和藝術界引起很大的反響，獲得極
高的評價。

　　10月底，熊式一辭去南洋大學的職務，單獨離開新加坡，20日抵
達香港。第二天，他給方召麐寫信，告訴她：「我心中的愛意與日俱
增，天上人間沒有任何力量可以阻斷它，即使削弱它也絕無可能。」[14]

　　熊式一在構思一部英文小說，題目暫定為《阿卡迪亞插曲》
(*Acadian Interlude*)。[15]那是一個國際愛情故事，開始部分在香港南部

圖 17.1 熊式一在新加坡中華總商會舉辦的方召麐（穿旗袍者）書畫展覽會上評點作
品（熊德荑提供）

的淺水灣，敘述者是名畫家，與小提琴家女主角邂逅相遇。然後，故事追溯到幾年前，兩人在倫敦女王音樂廳女主角的音樂會上相識，女主角後來到男主角的鄉間別墅作客。在香港，他們的愛情之花燦然綻放，故事最後在峇里島結束。[16] 熊式一告訴方召麐，這故事基於他們倆的實際經歷，但他故意將主角人物的職業做了修改，現實中的作家和畫家改成了畫家和音樂家。他還透露，準備要添加一些真實的經驗和細節來充實故事，甚至打算引用一些他們倆往來信件中的內容。他回香港之前，起草了故事的開篇部分，讓方召麐先睹為快。方召麐讀完之後，饒有興趣，鼓勵他繼續寫下去。下面是初稿中的第一段：

> 大海出奇的平靜，南來的微風徐徐輕撫著我們的身體。我們倆懶洋洋地靠在躺椅上，注視著海浪接連不斷地拍打淺水灣的海灘，沉浸在無盡的遐思之中。五月的清晨，陽光明媚，我們這麼坐在樹蔭下，似乎在阿卡迪亞的入口之處。我們只是偶爾聊上幾句。我向來不善言辭，笨嘴拙舌的，對她的傾慕之意，連千萬分之一都沒法表達出來。我們倆都詞不達意，繞開腦中真實的思想：我聊上幾句藝術，她偶爾問問我現在創作些什麼作品。我們享用了一頓簡單但愉快的午餐之後，說定了第二天再見面。[17]

方召麐沒有馬上回香港。她從新加坡去馬來亞檳城，月底要在那裏舉辦個人書畫展，得趕緊作準備。後來，她在檳城的展覽又大獲成功，她的作品廣受歡迎，當地的美術評論家對她的書法造詣尤為讚賞。展覽結束後，她回到新加坡去處理一些收入所得稅的事，11月中旬才返抵香港。

新加坡和馬來亞的三個月之旅，為方召麐帶來一項意想不到的收穫：人生感悟。她明確了自己應該孜孜以求的目標，她下定了決心，要在今後的幾年內，「繼續請教於前輩大師，向其學習，並多觀

古代藝術精品，以資借鏡」。為此，她必須摒棄雜念，心無旁騖，潛
心學習書畫。她毫不含糊、斬釘截鐵地宣布：「無論何人亦不能更改
我已決定之主張。」[18]那無疑是一項困難的抉擇，但方召麐沒有絲毫的
猶豫。她直言不諱，告訴熊式一說，自己做此決定後，「感覺快樂、
自由，像林中的小鳥一樣」。她建議熊式一也專心致志，努力創作小
說和完成電影的製作。[19]

熊式一敬佩方召麐的才賦和毅力，認為她「得天獨厚，穎悟過
人，他日之成就古今人孰能望其肩背。」他也了解方召麐的性格，知
道此事已難以挽回，縱然再努力爭取，也終屬徒勞，枉費心機。他不
禁暗自愴然。與此同時，他十分驚訝，發現方召麐在藝術觀上與他相
左，堅持己見，認為應當享有獨立思考的自由，有時甚至在朋友面前
公然批評他。譬如，熊式一主張師法古人，即「今師不如古師」，方召
麐卻予以反駁，並援引孔子師郯子、萇弘、師襄、老聃，以此證明
「聖人且不以師今人為恥」，為何她非得「乞教於死之人耶」。[20]

熊式一尊重方召麐的選擇和決定，再沒有堅持。此後的多年
中，他們倆各自追求文藝創作的目標，但依然保持著友情，相互敬
重，在必要的時候，都樂意幫忙，為對方助上一臂之力。

圖 17.2 方召麐手跡（熊德薿提供）

熊式一開始投入電影《王寶川》的製作準備。

他自幼愛看電影，1920年代在北京和上海經管過時髦的電影院；1936年，他在倫敦郊外的梅德韋片場參與電影製作；1941年根據蕭伯納同名劇本拍攝電影《芭芭拉少校》時，他在影片中客串扮演一個唐人街華人的角色。熊式一因戲劇《王寶川》遐邇聞名，他的名字與《王寶川》形影相聯，《王寶川》似乎成了他的的代名詞。但熊式一始終懷有一個願望，也就是說，他要把《王寶川》搬上銀幕，借助現代的媒體工具，與世界上更多的觀眾分享這動人的故事。他在1953年曾公開宣布：

> 我只剩一個願望還沒有實現。我堅信這部戲本身就能拍成一部最具藝術性和最成功的電影，它無須像一般好萊塢電影所要求的那樣大刀闊斧進行改寫。至今為止，所有製片人都宣稱這不可能辦到，可是我有信心，總有一天會碰到一個人，能證明他們全都判斷錯誤。[21]

事實上，20年來，熊式一始終在四處尋找機會。1937年，普賴米爾－斯塔福德電影公司 (Premier-Stafford Productions) 曾同意拍攝《王寶川》彩色電影。1938年末，熊式一與維吉·紐文 (Widgey Newman) 簽訂了《王寶川》電影的合同。根據合同，熊式一得提供電影導演和技術方面的指導。影片的長度限於5,000英尺，即片長大約55分鐘。合同還規定在簽約後14天內就得開始拍攝工作。但是，由於某些未知的原因，該計劃後來不了了之。[22]熊式一還與其他電影製片人和公司有過聯繫，討論拍製電影的事，但一直沒能成功。

香港是實現這一夢想的理想之地。香港的電影業呈現爆炸性增長，數十家電影公司應運而生，它們大量製作電影，滿足民眾的需

要。所有這些電影，除少數例外，全都是國語或粵語。這些電影公司中有一部分非常成功，例如長城、中聯、新聯、華僑、電懋、邵氏等，邵氏甚至建立了邵氏影城，成為世界上最大的私人製片廠。新來香港的作家與本地作家，除了創作電影劇本以外，還以文學作品和傳統題材改寫電影劇本，而這些文學電影極為流行，刺激了香港的電影業。[23]

熊式一想要在香港大顯身手，準備親自編導拍攝《王寶川》電影。他充滿自信，這部戲可以拍成一部最具藝術性和最成功的電影。他到香港後才兩週，就舉辦新聞發布會，宣布拍攝彩色影片《王寶川》的計劃。他準備全部用華人演員；影片完全根據戲劇版本製作，不作任何改動；用伊士曼七彩膠捲拍攝，並且配有中文和英文兩種語言。熊式一雄心勃勃，堅信《王寶川》會成為票房大熱門，並且長驅直入，進軍國際電影市場，改變香港影片從未能打入歐洲或美國電影市場的現狀。

1955年12月13日，太平洋影業有限公司註冊成立，資金為50萬港元。熊式一和周昌盛擔任該公司的經理。熊式一的月薪為2,000港元，他還用《王寶川》的版權換得一股資金，價值一萬港元。1956年1月26日，太平洋影業公司購買了數萬尺伊士曼七彩膠捲，一俟攝影場接洽妥當和演員選定後，立即開拍七彩影片《王寶川》。

那年春天，香港正在籌備第二屆藝術節，音樂、美術、攝影、戲劇等各個領域的藝術人才踴躍參加。公演的戲劇節目中包括熊式一執導的《王寶川》和《西廂記》，兩齣戲都是用粵語演出。

熊式一抓緊把《王寶川》英文原著翻譯成中文，在香港出版。他在〈中文版序〉中興奮地指出，《王寶川》之前大多在英美演出，有些是他親自導演的，此外，在上海、天津及香港也曾演出過英語本。

這次他將中文劇搬上舞台,而且是首次與國人接觸。他自謙:「我是只略通文言,稍通國語,勉強可通英文的人。」他感謝演員們的支持配合。「我記得1935年在紐約演出此劇時在一個數千人的文藝場合的宴席上,主席要我報告那次我的成功秘訣,我說:我並沒有什麼秘訣,我只是幸運得到各位演員一致的合作,因此才有這美滿的成績。」這次在香港,他又得到了演員們的配合支持,包括戲劇界的同仁和粵語演員吳楚帆、梅綺、鄭孟霞等。[24]

1956年3月8日至14日,《王寶川》在香港利舞臺演出。方召麐專門撰文宣傳介紹:「我們有機會看到由熊先生親自導演的《王寶川》和《西廂記》在香港演出,這是香港人的眼福和耳福。」[25]方召麐充分肯定《王寶川》英文劇和中文劇的成就,尤其是緊湊的情節和精彩鮮明的人物形象。整個演出過程中,它牢牢地吸引住觀眾,無論是中外老少,或者被感動得流淚,或者在發噱的地方忍不住哈哈大笑。藝術作品,瑕疵難免,但《王寶川》能引起觀眾如此的興趣,成為港人街頭巷尾喜愛談論的話題,足見其成功。方召麐認為,《王寶川》給香港的戲劇界帶來了一服興奮劑。[26]

《王寶川》演出結束一週後,熊式一編導的古裝粵語話劇《西廂記》在香港皇仁書院上演。參加演出的是中英學會中文戲劇組的成員,他們全是業餘演員,但富有舞台表演經驗。《西廂記》保留了劇中一些重要的元劇詞曲,熊式一力求保留原劇中高雅優美的詩歌元素和字句氣氛,他要求演員在表演時,如同詩歌朗誦,像表演莎士比亞劇一樣,爭取逐字逐句都能清清楚楚地進入觀眾的耳朵。由於時限一些細節被刪去了,全劇在《長亭送別》結束,整個演出共三個小時。《西廂記》與《王寶川》一樣,沒有使用很多舞台背景和道具。三天的演出大獲好評。4月中旬,劇組又去九龍伊利沙伯中學做第二次公演。

熊式一常常應邀去學校、俱樂部、社團做演講。一次,他去扶輪社,演講的題目為「我不要任何人謀殺王寶川」。他指出,在當今充滿戰爭或者暴力事件的世界中,《王寶川》給人和平美好的期望。演講結束後,一位扶輪會員提問,「王寶釧」應當譯為「Precious Bracelet」,其

實英譯為「Baochuan」也可以，為何成了「Precious Stream」? 熊式一回答
說，解答這個問題需要收費十元錢，可以作為會員費收入。該會員按
數交付了之後，熊式一解釋道：如果把「王寶釧」英譯為「Baochuan」，
在英語世界沒人會聽得懂，所以就必須意譯！「釧」與「川」是諧音，
「Bracelet」(釧) 有兩個音節，而「Stream」(川) 是單音節詞，所以使用
「Stream」，它的發音、音調、意思都更勝一籌。[27]

戲劇節之後，熊式一馬不停蹄，馬上投入電影的製作。他招募
了十多位年輕的華人演員，其中包括李香君主演王寶川，魯怡演薛平
貴，繆海濤演王允，夏德華演代戰公主。熊式一對所謂的老牌影星
不感興趣，他聘用的演員都必須能說精準的國語而且具有良好的英語
水平。他滿懷信心，經過他的訓練指導，一旦電影成功，那些演員
都會一夜成名，就像他當年在西區和百老匯執導的舞台劇中那些外國
演員一樣。李香君新近從中國遷居香港，獲選擔綱主演。她年僅21
歲，卻具有精湛的京劇表演技能和豐富的舞台經驗。這部電影的經
歷，開始了她的影業人生的關鍵一步，後來果然成為邵氏電影公司當
家花旦，成為香港最耀眼的女明星之一。

作為電影題材，《王寶川》是不錯的選擇。《紅鬃烈馬》的故事幾
乎家喻戶曉，而熊式一的《王寶川》又榮獲國際聲譽，這部電影的成
功可謂十拿九穩。事實上，香港許多人相當熟悉《王寶川》。早在
1935年，香港大學就上演過這部戲，此後的20年裏，新聞媒體時常
有關於它和熊式一的報道。在香港，熊式一廣為人知，深受尊敬，
有眾多粉絲，其中包括不少歐美國家的外交人員和外國公司的職員。
熊式一曾經自豪地宣稱：「他們都是《王寶川》的仰慕者。」[28]

從政治角度來看，《王寶川》應該也是一個穩妥的選擇。香港與
大陸和台灣相鄰，在冷戰期間，成為左右兩派勢力激烈爭鬥的敏感前
沿。在香港，既有受美國新聞署資助的文化機構，如亞洲出版社和

友聯書報發行公司；也有左翼親華的《文匯報》和《大公報》。正因為此，許多作家必須在這兩個陣營之間作一抉擇。英國殖民政府試圖保持中立，避免政治干預，但親台和親華勢力之間的小規模衝突司空見慣。1956年「雙十日」那天，爭鬥發展為武裝暴力，成為香港歷史上最血腥的一天，即所謂的「雙十暴動」。熊式一試圖不去介入政治，他在不同的政治派別之間斡旋，謹慎行事。對於所謂的「進步影人」和「自由影人」之間的紛爭，他敬而遠之，不想去冒犯任何政治團體。他的目標是製作電影、推介中國歷史文化，他希望「專門致力於戲劇和電影藝術」。他有好幾部電影製作的計劃，包括《孫中山》、《孔子》，還想根據韓素音的小說改編一部電影《目的地：重慶》。[29]

6月間，電影《王寶川》在九龍啟德機場附近的鑽石片場正式開拍。熊式一用兩台攝影機拍片，一台使用黑白膠捲，另一台用伊士曼七彩膠捲。使用黑白膠捲是為了保險，膠捲在香港沖印，第二天就可以知道結果，萬一拍攝有差錯，馬上可以重拍。而彩色膠捲必須送到英國的蘭克沖印公司（Rank Film Laboratories）作沖洗處理，一般得等20天左右才有消息，萬一出了差錯，再要重新拍攝，就非常困難了。當然，這麼一來，製作成本增高了很多。

11月中旬拍攝工作完成，片長大約一個小時三刻鐘。熊式一趕緊製作英文配音，隨即動身去英國，與倫敦電影學院和電影界接洽。他對此行寄予厚望，深信能獲得放映商的認可。

聖誕前，熊式一抵達牛津。

三個月前，方召麐帶著大兒子曼生去牛津，她要在牛津大學的瑪格麗特夫人學堂（Lady Margaret Hall）研習楚辭。熊式一與蔡岱梅商量好，讓方召麐在他們牛津家中先小憩幾天，然後搬去海伏山房住。蔡岱梅辦事細心，考慮周到。海伏山房有一對老夫婦住著，蔡岱梅預先讓那兩個房客遷走，騰出了房子，還特意添置了幾件家具，為的

是讓方召麐住得安逸一些。沒想到，方召麐在海伏山房才住了幾天，覺得那裏交通不方便，也不舒服，就搬了出去。這一來，蔡岱梅只好趕緊重新找房客。不巧，新房客十分挑剔，鬧了許多不愉快，弄得很頭疼。

熊式一這次回牛津，蔡岱梅想要和他好好商量一下女兒德薾的大學教育。她認為，德薾高中快畢業了，應當像她哥哥姐姐一樣，在英國上大學。德薾喜歡歷史、英語、拉丁文，還沒有決定選哪一項專業，但這幾項都應該是理想的專業。蔡岱梅同意熊式一的一貫主張，孩子的專業應該由他們自己決定。

熊式一回家後一兩天，在牛津任教的王浩來訪，兩人就德薾的大學專業作了長談。王浩從哈佛獲得博士學位，對哲學、數學、數理邏輯都深有興趣。他和熊式一都認為，德薾上大學，應當選數學專業，將來路子較寬。客人離開後，熊式一就向德薾和蔡岱梅宣布了這一消息。沒想到，那是最終的決定，他違背了自己一貫的主張，一錘定音，沒有傾聽考慮女兒的意見，也由不得任何討價還價。蔡岱梅表示反對，但熊式一置之不理。母女倆感到萬般無助，她們倆抽泣了整整一個晚上。

第二天，熊式一去德薾的中學，與校長見面，通知校方家長的決定。校長聽了，表示有幾分擔憂。她先前與德薾談過，認為數學專業對女孩來說太難。德薾在普通教育證書考試中雖然表現不錯，但數學不是她的強項，而且，她還錯過了一個學期。校長認真地提醒熊式一，要是德薾真要選數學專業的話，她很可能進不了牛津。

熊式一沒有退卻。他答道：「那我就孤注一擲吧。」

幾個月之後，他在給一位銀行家朋友的信中，生動地敘述了這一決定：

> 至於她〔德薾〕接下來學什麼專業，我可以讓你猜三次，但我敢肯定你絕對不會猜到的，因為她是我們家的孽種——作為熊家的一員，居然去從事數學專業！我很氣惱，我妻子也嚇壞了，

這麼個嬌嫩的姑娘去涉足那艱深無比的領域。但老實告訴你，是我好說歹說鼓勵她大膽背離我們家的傳統。這麼一個大家庭，都是藝術家之類的，能出個小科學家，也不錯。[30]

為了準備入學考試，德荑跟數學輔導老師學了一年。她順利通過了考試，進入牛津大學。

熊式一非常自豪。他一有機會，就會吹噓說，1956年那次飛回牛津，為了女兒大學專業的事，與妻子大吵一場，可那是他一生做過的最大的好事。[31]德荑在牛津大學接受了數學專業教育，後來到美國，從事計算機程序的職業生涯，並參與阿波羅計劃。熊式一喜歡得意洋洋地誇耀：「瞧，要不是我，你現在不會在美國。」[32]

熊式一的英國之行，主要是為了處理電影《王寶川》的事，但結果並沒有預料中那麼順利。他與電影學院（Academy Cinemas）、英國聯合影業公司（Associated British Picture）等一些主要電影放映商和發行商談判，可是沒有能達成雙方滿意的協議。原定的短期旅行，轉眼延長到了八個月。熊式一陷入了僵局，就好像當年寫完《王寶川》劇本後在倫敦四下找戲院上演的那一陣子。然而，相較而言，眼下的境遇更為糟糕：熊式一的太平洋影業公司資金短缺，陷入了財務危

圖 17.3 熊式一夫婦和小女兒
熊德荑在牛津家中，1957年
（熊德荑提供）

機；電影的製作大大超出預算；聘用的演員在等著薪水；倫敦的蘭克沖印公司也在索取欠款；更有甚者，謠諑紛紜，說電影《王寶川》已經失敗告終，電影公司將破產。

　　拍攝《王寶川》本來就是一場大賭博。蔡岱梅希望這部電影能帶來豐厚的利潤，幫助紓緩家中的財務困難。她對熊式一理財的方式極度不滿。據她保守的計算，從1955年5月至1956年4月，熊式一在香港花了1,800英鎊，而牛津家裏三口子的開銷只有1,200英鎊，其中包括用於還債的100英鎊。有朋友告訴蔡岱梅，說熊式一在香港生活奢侈，有汽車還有司機。他很可能把南洋的遣散費全都揮霍清光了。與此同時，他們母子三人在牛津，苦苦地掙扎度日。德達去斯萊德藝術學院上學，學費昂貴。蔡岱梅只好將自家公寓房間出租，為的是有點收入貼補。她不得不經常借用德薆的儲蓄存款墊付賬單。要是熊式一稍稍有點積蓄，那多好？[33]

　　熊式一身為一家之主，如此不顧念家人，毫無責任心。蔡岱梅憤怒極了，她忍無可忍，譴責熊式一是「髒人」，是「無良心的人」。[34]他們倆之間的裂痕難以彌補，他們的婚姻實際上已經名存實亡。[35]

　　　　　　　　〰〰〰〰〰〰〰〰〰〰

　　1957年8月，熊式一回到了香港。

　　對他而言，那可是生死存亡的關鍵時刻。左右兩派都散播流言蜚語，詆毀太平洋影業公司和《王寶川》，甚至有人預測說他不會再回香港。但事實證明，他們的猜測和判斷都是無中生有。熊式一不僅製作了電影，而且回到了香港。不過他亟需資金，需要付賬單，支付工作人員的薪水，還得解決其他雜項開支。安排放映一場《王寶川》，無疑是最有效的方法，它可以馬上消除眾人的顧慮，增添信心，對於那些騎牆觀望、遲疑不決的投資人，更是如此。

　　1957年9月30日，熊式一寫信給港督葛量洪（Alexander Grantham），
告訴他說彩色電影《王寶川》已經製作完成，配有英語對話，將於明
年初在倫敦的電影學院舉行正式公映。現擬在香港先舉辦一場慈善
義映，他強調那是在香港「唯一的一場特映」。葛量洪在年底將卸職
離港，熊式一表示這場活動可以根據他的時間舉辦。[36] 葛量洪欣然接
受了邀請，並覆信道：「您在本地拍攝製作了面向世界市場的彩色影
片，這是香港歷史上的一件大事。我非常高興能在香港一睹為快。」[37]

　　熊式一急切地期盼義映活動，如果電影《王寶川》受到觀眾的歡
迎、獲得好評，等於為影片進軍國際市場鳴鑼開道，而且香港的投資
人也可能會馬上慷慨解囊，融資的困難便迎刃而解。10月30日，他
在寓所招待葛量洪港督和夫人以及其他幾位客人，包括英國駐菲律賓
大使喬治·克魯頓以及民航局長Ｍ·Ｊ·馬斯普拉特－威廉姆斯（M. J.
Muspratt-Williams）夫婦。有關的新聞報道中，含有如下幽默的細節：

　　[馬斯普拉特－威廉姆斯的] 兄弟托尼在不列顛戰役期間駕駛一架
　　噴火戰鬥機，那架戰機的名字叫「王寶川」。他用油漆把這名字
　　寫在機身上，分別寫了中文和英文兩種。熊博士笑著介紹說：
　　「那中文名字寫得倒是挺漂亮的，但那是托尼自己拼造出來的
　　字，要不是有下面那英文名字，誰都沒法破譯解讀。」[38]

　　11月4日的義映晚會，可謂盛況空前，名流咸集，熱鬧非凡。
樂聲戲院是二戰後在香港建造的第一座現代豪華劇院，坐落在新近發
展的娛樂商業區銅鑼灣。熊式一身穿長衫，神采奕奕，迎接嘉賓。
葛量洪夫婦光臨時，他上前恭候，陪同入座。

　　電影《王寶川》配有英語字幕，還伴有音樂，整體而言，它猶如
舞台戲劇《王寶川》在銀幕上的複製品。它一共由七個場景組成，最
開始的兩個場景是相府庭園；第三、第四、第六個場景在寒窰外；第
五個場景在西域；最後是西涼國王的行宮內部。舞台的周邊按中國

的傳統風格設計，精心彩繪的宮殿式建築顯得富麗堂皇，舞台前沿設有欄杆，兩側是立柱。舞台的佈景採用大型中國山水畫，王允相府庭園的場景，畫的是一座亭閣，四周有假山石、花草和樹木點綴。身穿彩緞服飾的演員們運用抽象的戲劇表演手法，譬如在輀子中趨步向前代表馬車行駛；手持鞭子急步向前表示飛馬疾馳。簡而言之，這是一部舞台劇電影，觀眾在銀幕上欣賞舞台表演。

　　熊式一對《王寶川》的義映晚會頗為滿意，他告訴蔡岱梅：「義映相當成功，各方面的評價也不錯。」「最令人滿意的是場內觀眾的反應，他們在快樂和悲傷的時刻都作出了相應的反應。」[39]義映活動結束之後，他的朋友紛紛寫信祝賀：「一個十分愉快的夜晚」；「令人難忘」；「表演精彩」；「難得一見，令人耳目一新」；「風格獨特，豐富多彩，給人無限啟迪」。香港新成立的電視台「麗的映聲」節目主管羅伊‧鄧洛普(Roy Dunlop)讚不絕口。他表示，製作這樣一部電影，難免要經歷無數的「頭痛和心痛」；他預言，這部「美妙絕倫、扣人心弦的影片一定能在世界各地遍受歡迎」。[40]

　　可惜，媒體各界的反應相當冷淡。義映之後，這部電影幾乎立刻銷聲匿跡。戲劇《王寶川》依然在世界各地的舞台上有演出，但它的電影版本猶如流星，稍縱即逝，僅僅留下瞬間的炫目光彩。

　　那麼，到底是什麼原因導致了電影《王寶川》如此令人失望的結局呢？細細看來，可能有多方面的因素，而其中之一無疑與激烈的競爭有關。在放映《王寶川》的那個星期，除了附近的劇院在上演的各種舞台戲劇外，周邊的電影院有幾十部好萊塢電影和國產電影在上映。《紅鬃烈馬》這齣戲家喻戶曉，普受歡迎，因此同時有幾部據此攝製的影片。就在《王寶川》義映前兩個月，粵語電影《薛平貴與王寶釧》在香港發行；1959年6月10日，又推出了另一部彩色粵劇戲曲片《王寶釧》。[41]

　　《王寶川》沒有成功，也可以歸咎於戰後觀眾的新品味。自1930年代以來，劇院一直受到電影業和日漸普及的電視機的威脅。光顧

劇院的人數不斷減少，越來越多的人選擇去電影院，或者在家裏舒適地坐在電視機前欣賞節目。電視電影的發展，不可避免地導致大眾在審美趣味和觀賞要求的改變。電影電視可以變換節奏，可以運用特技，可以對感官造成強烈的刺激和興奮，更容易吸引觀眾。在劇院看舞台上的表演，需要認真聆聽對話，細細地琢磨品味，舞台劇《王寶川》中輕步慢移的優雅適合這樣的表演方式；而電影《王寶川》完全按照舞台劇拍攝，銀幕上的一些近鏡頭對話和動作就顯得單調呆板。武打和唱腔屬於京劇的基本要素，當年在英文劇中，熊式一刪除了這些內容，是為了讓《王寶川》更符合西方的戲劇慣例，讓那些沒有京劇表演訓練基礎的西方演員不至於望而卻步。熊式一在準備拍攝電影時，蔡岱梅曾經建議他考慮增補武打和唱段，這樣的話，就會更加生動和精彩，但她的建議沒有得到重視和採納。熊式一畢竟不是一個電影製作方面的專業人員，他根據戲劇版本拍攝電影，完全依賴對話和舞台劇的表演形式，結果，這部電影顯得節奏緩慢，乏味無聊，難以扣住觀眾的注意力。

最重要的是，戲劇和電影之間存在根本的差異，戲劇《王寶川》本身不適合在銀幕上表演。其實《王寶川》在戲劇舞台上取得成功的原因，恰恰就是它在電影院失敗的關鍵。這部戲使用極端虛擬象徵的表演手法，它需要觀眾的參與，需要觀眾運用想像來建構場景等等。這種象徵和極簡的舞台表現曾經在1930及1940年代為西方觀眾帶來全新的體驗，使他們眼界大開，簡約的舞台風格和設計成為其成功的秘訣。南希・普萊斯曾經一語道破天機：「佈景的缺乏，使觀眾有了個任務。看戲的時候，他們得在腦中繪製佈景，他們得運用自己的想像力，他們會發現自己在看戲的時候思想會變得活躍，就像在電影院裏思想會變得不活躍一樣。」[42] 電影與戲劇截然不同，它可以運用特寫鏡頭、變速跳躍、改換角度、快速移動等各種技術手法，把戲劇改編成電影，要是不作重大改變，其魅力肯定會大打折扣。蘭克公司當年拒絕參與拍《王寶川》電影，其理由與此有關：「電影的功能是將劇院擴大展現，並不惜一切代價來避免僅僅拍攝舞台表演而

已。」安東尼‧阿斯奎斯(Anthony Asquith)和西德尼‧科爾(Sidney Cole)也持有相似的觀點：《王寶川》的舞台表演很大程度上依賴舞台幻覺，一旦拍成了電影，就失去了實際舞台表演的那種效果。正因為此，儘管不少電影製片人對這部迷人的戲劇表示極大興趣，但因為意識到改編工作的困難，先後拒絕合作拍攝。當然也有個別製片人表示願意按原樣拍攝《王寶川》，可是，最終沒有一個人答應接手攝製任務。[43]

　　總之，電影《王寶川》在義映之後，從未公開發行，也從未在世界任何地方再放映過。攝製組和演員很快被解散，李香君接受邀請去邵氏公司拍片。太平洋影業公司始終沒有能徹底擺脫財務困境。熊式一作為公司經理，自1957年1月以後的幾年裏，除了享受免費住房外，一直沒有領薪水。為了拍攝電影，他把自己的積蓄幾乎全都投了進去。好幾個朋友在他的鼓動下，也投入不少錢。大家都深信不疑，這電影一定會大獲成功。不幸的是，他們的希望落空了。一些朋友知道熊式一無法歸還欠款，也就不再向他索還。他的多年至交威廉‧阿爾貝特‧羅賓森(William Albert Robinson)曾經借給他1,300元美金，幫助解決經費。他後來寫信告訴熊式一，既然這筆借款無望收還，他已經在聯邦稅單中申明列為壞賬作處理了。[44]

　　熊式一的電影實踐無疑是一次大膽的嘗試，他的奮鬥精神可欽可佩。電影《王寶川》的失敗令人惋惜，但熊式一絲毫不見氣餒，重整旗鼓，振作精神，繼續在文學、戲劇、教育等領域進行新的開拓。

註　釋

1　熊式一致方召麐，1955年5月15日，熊氏家族藏。
2　方召麐致熊式一，1955年5月，熊氏家族藏。
3　熊式一致方召麐，1955年6月9日，熊氏家族藏。
4　同上註，1955年6月16日、1955年6月30日。
5　同上註，1955年6月16日。

6　同上註，1955年6月26日。

7　同上註。

8　同上註，1955年6月19日。

9　方召麐致熊式一，1955年6月初、1955年6月10日，熊氏家族藏。

10　熊式一致方召麐，1955年7月17日、1955年8月7日，熊氏家族藏。

11　同上註，1955年6月19日、1955年6月22日。

12　熊式一：〈方召麐女士之書畫〉，《南洋商報》，1955年10月6日。

13　"She Paints in Poems in a Waning Art," *Singapore Free Press*, September 30, 1955.

14　熊式一致方召麐，1955年10月21日，熊氏家族藏。

15　「阿卡迪亞」原為古希臘一地名，人們在那裏安居樂業，故常常被喻為遠避災難、生活安定的世外桃源。

16　熊式一致方召麐，1955年10月19日，熊氏家族藏。

17　Shih-I Hsiung, "Acadian Interlude," unpublished manuscript, ca. October 1955, HFC.

18　方召麐致熊式一，1955年12月，熊氏家族藏。

19　同上註，1955年12月12日。

20　同上註，1955年12月15日。

21　Shih-I Hsiung, "All the Managers Were Wrong about Lady Precious Stream," *Radio Times*, July 31, 1953, p. 19.

22　Widgey R. Newman to Shih-I Hsiung, November 1, 1938, HFC.

23　梁秉鈞、黃淑嫻主編：《香港文學電影片目》（香港：嶺南大學人文學科研究中心，2005）。

24　熊式一：〈中文版序〉，載氏著：《王寶川》，頁3–4。

25　方召麐：〈熊式一和他的《王寶川》〉，手稿，約1956年，熊氏家族藏。

26　方召麐：〈寫在西廂記上演之前〉，手稿，約1956年，熊氏家族藏。

27　〈王寶釧譯王寶川，問題回答要十元〉，剪報，1956年1月5日，熊氏家族藏。

28　批評熊式一和《王寶川》的作家也有，包括著名作家姚克和一些親台作家。熊式一認為這類敵意情有可原，大都是出於嫉妒。熊式一致蔡岱梅，1956年5月20日，熊氏家族藏。

29　熊式一幾次談到過他的計劃，但後來那些電影都沒有具體製作過。

30　Shih-I Hsiung to K. C. Li, September 7, 1957, HFC.

31　熊式一致熊德荑，1966年5月4日，熊氏家族藏。

32　熊德荑訪談，2011年8月23日。

33　蔡岱梅致熊式一，1956年4月27日，熊氏家族藏。

34　蔡岱梅致熊式一，1955年11月21日，熊氏家族藏。

35　熊德薳致作者，2011年8月22日。

36　Shih-I Hsiung to Alexander Grantham, September 30, 1957, HFC.

37　"'Lady Precious Stream' Was a Spitfire," manuscript, ca. November 1957, HFC.

38　"World Premiere of Lady Precious Stream Eastman Colour Film," n.p., November 1957, HFC.

39　熊式一致蔡岱梅，1957年，熊氏家族藏。

40　Helen and Roy Dunlop to Shih-I Hsiung, November 15, 1957, HFC.

41　與此同時，台灣的電影業也迅猛發展。1956年發行的閩南方言電影《薛平貴與王寶釧》，被譽為帶領台灣電影藝術的先行者，並促成了當地的電影市場。

42　"Rejected All Round," *Evening Standard*, February 20, 1936.

43　1935年8月，威廉·威廉姆斯（William E. Williams）在討論戲劇所面臨的嚴峻挑戰時，曾談到戲劇受限於慢節奏和道具場景的限制，也提到電影的優勢，如快節奏、蒙太奇、人群效應等等。威廉姆斯認為，劇院靠「精明的資源」生存下來，他特別以《王寶川》為例，強調了它在克服舞台戲劇表演的局限性方面的「精明獨創性」。不過，威廉姆斯亦指，不能把《王寶川》看作是「當代劇院的典範」，因為它無法真正對抗電影現實主義的衝擊。他的結論是，《王寶川》屬於「令人愉悅的博物館藏品」。「博物館藏品」這詞語肯定了這部戲劇的高度文化價值，與此同時，似乎也在含蓄地暗示它未來的歸屬，多多少少預示了電影版注定失敗的命運。見William E. Williams, "Can Literature Survive?" *The Listener*, August 28, 1935, p. 370。

44　William Albert Robinson to Shih-I Hsiung, March 22, 1961, HFC.

十八
拓展新路

　　熊式一出國後，在歐美居住了二十多年，一直以「賣英文糊口」，現在到了香港，身處一個新的語言文化環境，周圍大多是中國同胞，他「自然不免要想重新提起毛筆，寫點中文東西」。[1]

　　他的文學創作激情，像噴泉一般激湧迸發；他的文學生涯，發生了戲劇性的轉折，進入了一個新階段。首先，他用中文寫劇本和小說，全都是反映當代香港社會文化生活的題材內容。他還把自己以前出版的幾部英語作品譯成了中文。第二，他積極參與戲劇工作。香港的戲劇雖然面臨影視業的嚴峻挑戰，但依然十分興盛，有普遍的群眾基礎。熊式一去各劇團、組織做演講，並幫助指導戲劇排演。第三，粵語是當地使用最多的方言，在日常生活交流中，大部分香港人講粵語，媒體、舞台、戲劇和電影表演，也有不少使用粵語。熊式一不熟悉粵語，但要想在香港文化舞台上站住腳，必須得借助那關鍵的語言媒介。因此，1956年至1962年，他不畏艱難，除了導演《王寶川》和《西廂記》兩部粵語劇外，還寫了兩部粵語戲劇。上演《王寶川》、《西廂記》，以及後來的《樑上佳人》，都沒有排演稅收入，他希望這些戲能幫助做做廣告，像開路先鋒，為自己闖出一條大道。

　　《樑上佳人》是熊式一於1959年初創作的三幕喜劇。故事發生在香港跑馬地麗雲大廈中司徒大維的公寓內，年輕美貌的盜賊趙文瑛入室行竊，被主人逮個正著。司徒大維出生富裕，揮霍無度，但他頭腦簡單，心地善良。他看見眼前的趙文瑛，雖然以行竊為生，卻長得機靈貌美，還有膽識，因此被她吸引，並深表同情。他沒有去報警，不想讓趙文瑛鋃鐺入獄。他希望趙文瑛能從此改邪歸正，找個如意郎君，重新生活。他陪著趙文瑛一起離開大廈，掩護她安然脫身。同樣，趙文瑛也被司徒大維的善意而感動，鼓勵他自食其力，找一份工作，爭取經濟獨立，而不是依賴闊綽的叔叔幫助。

　　第二天早上，趙文瑛來向司徒大維辭行。她決定把偷竊的首飾珠寶上交警方，搬去新界農鄉，開始新的生活。

　　司徒大維已經訂婚，未婚妻張海倫是富家女，生性高傲。那天，她恰好來訪，碰見趙文瑛在司徒大維的寓所，頓時醋意發作，大發雷霆。她無法容忍自己的未婚夫讓卑劣的盜賊在寓所勾留，她一口咬定他們倆必有姦情。趙文瑛發現，司徒大維並沒有真心愛自己的未婚妻，他與張海倫的關係完全建立在金錢名利之上。趙文瑛對司徒大維已經萌生好感，便設計與司徒壽年爵士見面，向他表白自己對其侄子司徒大維的愛慕之情。

　　劇末，趙文瑛將所竊的首飾珠寶全部交給了警探，由他幫助歸還給物主。趙文瑛的誠實、美麗、純真，打動了司徒壽年，他專程去看望侄子，勸他放棄寄生蟲生活，爭取獨立自主，追求真正的愛情。司徒大維翻然醒悟，自己原先追求基於金錢的婚姻實在不是明智之舉。最後，他與趙文瑛結為情侶。

　　這齣戲觸及香港社會日常生活中一些熟視無睹的詬病，如商業主義、拜金主義、貧富差別、婚姻交易等。劇作家以輕鬆明快的筆觸，摻以喜劇的詼諧滑稽，針砭諷刺，入木三分。劇情此起彼落，高潮迭起，令人聯想到熊式一早期的短劇作品《財神》，以及巴蕾和蕭伯納的劇作。趙文瑛這個角色，個性鮮明，她雖然是個女竊賊，

卻樸實俠義，不善矯揉造作，勇於挑戰社會的習俗觀念，敢於夢想，敢於追求美好的未來。

1959年4月底，中英學會中文戲劇組用粵語上演此劇。風趣的表演，緊緊扣住觀眾，整個表演過程中，全場觀眾竟哄堂大笑七十餘次。[2]三場表演之後，興猶未盡，又在九龍加演兩場，不久還專門為學校教師演出一場。6月中旬，廣播電台播放了《樑上佳人》。7月初，當地的電視台分三次播出。

歐陽天是香港有名的電影製作人，一直在苦苦尋找創新題材的劇本。當他發現《樑上佳人》後，垂以青睞，馬上決定將它搬上銀幕。歐陽天與知名作家易文聯繫，請他改寫電影劇本，又邀請王天林導演，由影星林黛領銜主演趙文瑛，雷震演男主角司徒大維。林黛年僅25歲，卻已經出演了許多膾炙人口的影片，如《金蓮花》、《貂蟬》等，剛剛在1957年和1958年連獲兩屆亞洲影展女主角獎，紅透半邊天。11月底，國語影片《樑上佳人》公演，第一週場場滿座，轟動香港，佳評如潮。其盛況空前，為近年來國語片所罕見。

熊式一的下一部劇作《女生外嚮》，再次由中文戲劇組排練上演。盛志雲出生貧寒，但胸懷大志，好學上進，得到經營石礦業的張家的資助，完成學業，並成功當選立法委員。盛志雲平步青雲，一躍成為眾人矚目的風頭人物，頓時，金錢和權力地位開始對他包圍和誘惑。他迷上了摩登美麗的歐陽西壁，相比之下，自己妻子張阿梅長相平平，無異於鄉下大姑娘。他開始追求歐陽西壁，並決定與妻子離婚，以為這新的關係將有助於自己在仕途上步步高陞。張阿梅相貌普通，但聰明穩重，精明幹練，其實是盛志雲的賢內助。盛志雲在社區、政府會議上的發言講話，全都得力於她的反饋和點撥，換言之，他的成功離不開張阿梅的幫助。後來，盛志雲要去新加坡參加東南亞經濟協商會演說，他為此精心準備，殫竭神思，卻依然靈感全無，其演說稿再也達不到原有的水平，上級領導對此大為失望，盛志雲也無計可施。幸好張阿梅見機，暗中為他的演說稿作了修

改，及時挽救了他的政治生涯。盛志雲終於認識到自己的錯誤，看清了阿梅純真善良的高尚品格，遂與妻子和好如初。[3]

《女生外嚮》後來被改編成小說，於1962年出版。至此，熊式一在香港已經生活了六年多，小說中對香港的描述和評論，透露出作者對這城市充滿了複雜矛盾的看法。香港是「上帝給人類的恩物 —— 東方的明珠」，是「人類理想的天堂」，「世界上最民主的地方」，而且是一切「希望」都能成真的地方。[4]熊式一在讚美之餘，點出了金錢萬能的真諦：

> 香港是一個優勝劣敗，自由競爭，自由發展的天堂！你運土起家也好，你聚賭起家也好，你賣淫起家也好，你窩娼起家也好，你剝削勞工起家也好，你貪污賣國起家也好，只要你腰裏纏了十萬貫，一切都由你說！處處受人歡迎！各慈善團體請你當主席！各文化機關請你當董事長！你不敢接受，他們越不肯放手，說你過於謙虛！[5]

在社會政治生活中，金錢操縱一切，物質主義，腐敗墮落，權色誘惑，比比皆是，對民主和道德價值觀構成嚴重的挑戰。故事中的張

圖 18.1《女生外嚮》的劇照（熊繼周提供）

阿梅，出淤泥而不染，是真善美的象徵。她與王寶川一樣，集堅毅、忍耐、力量、智慧於一身，可謂女性美德的化身。

《事過境遷》是一部三幕喜劇，背景為香港山頂的一座花園洋房，氣派十足，其主人是太平紳士包仁翰。一天，史健旺從澳門來拜望包仁翰，談話間，史健旺說起上個月在澳門時遇見宇文得標，包仁翰一聽，頓時大驚失色，如坐針氈。宇文得標是包夫人的前夫，原是國軍的營長，二十多年前，他在抵抗日軍、保衛南京的戰鬥中，不幸英勇捐軀。如果史健旺所說的故事屬實，那麼宇文得標應該還活著。包仁翰已經與妻子結婚、生活了20年之久，突然發現自己身邊的女人實際上與第一任丈夫還存在著合法的婚姻關係。包仁翰為之坐立不安，他害怕自己受眾人譴責和唾棄，害怕自己的良好聲譽從此被玷污。無論從倫理道德還是社會法律來看，重婚都是不允許的。他的姑媽何勛爵夫人義憤填膺，譴責包夫人行為不端、不守道德，要包仁翰立刻與包夫人斷絕關係，說她不是「我們包家的人了！」[6]

幸好，這一切不過是一場鬧劇而已。說話顛三倒四的史健旺，後來突然記了起來，上個月他在澳門遇見的其實是聞人得標，不是宇文得標，而且聞人得標事後在澳門死於交通事故。他趕緊把這消息告訴包夫人，澄清自己先前的謬誤。籠罩著包氏花園洋房的驚恐愁緒剎那間雲消霧散，一切都「事過境遷」。儘管如此，傷害已經鑄就，包仁翰與自己的夫人之間的裂痕難以彌合。劇作者給觀眾留下了一系列難以迴避的嚴肅問題，包括虛偽與真情、愛情與婚姻、金錢與地位等等。

1962年5月25日，《事過境遷》在規模宏偉的香港大會堂劇場首演，演出單位是南國實驗劇團，其首屆學生進行結業公演，《事過境遷》是演出的劇目之一。南國實驗劇團一年前由邵逸夫組建，為香港訓練培養戲劇表演人才。5月25日晚上，邵逸夫親自率領公司各部門高級主管蒞臨觀劇，出席的還有許多文化電影界的名流，可謂明星薈萃。

《事過境遷》是用國語演出的，熊式一為之興奮不已。他在自己的手稿裝訂本的簡序中，特別提到此事。以前在英國，他寫的都是英語戲，演的也是英語戲；到了香港，前幾部劇作都是用粵語，原作的意思有時不能完全表達出來，其中一些細微蘊含的情趣也常常被打了折扣。

> 一個作家，閉門謝客，一個人在屋子裏把他平日所見所聞，蘊藏在胸中的一點點小東西用筆墨把它表現出來，總有一種奢望，很想看見他自己所創作的人物，在他所計劃的環境之中，變成有肉體，有機能，有情感的活人。假如他的人物，一下地便說一口不是他給他的口音，自然使他有些驚惶，好像父母看見他們的子女，皮膚是白的或黑的，頭髮是黃的，眼睛是藍的，那怕這種孩子多麼好，多麼美麗，總不至於相信他們是自己的孩子。[7]

這次南國劇團能用國語演出《事過境遷》，他興奮地說，那「是我在香港看見我自己的孩子的真面目第一個機會」。[8]

在此期間，熊式一將自己的小說《天橋》翻譯成中文。自從《天橋》出版後，它雖然已經被譯成了所有主要的歐洲語言，但一直沒有機會與中文世界的讀者見面。熊式一親自動手，前前後後花了一整年時間，完成了這部譯作，成為香港文學界一部扛鼎作品。它先在香港地方報紙上連載，1960年，高原出版社將其收入《中國當代文藝叢書》出版發行。

熊式一當然不會錯過任何可以提升自己的機會。中文版小說的書首印著H・G・威爾斯在回憶錄《我們如何面對未來》(How We Face the Future) 中有關的評論文字以及約翰・梅士菲爾的序詩複印件。熊式一在中文版的〈序〉中，又特意介紹了上述「大文豪」和「當代英國桂冠詩人」的讚詞以及陳寅恪的贈詩。

中文版《天橋》大體上忠於原作，但為了迎合熟悉中國文化的讀者的口味，也略作了些改動。這部小說引人入勝，作者嫻熟精湛的中文語言技巧，使它增色不少。就文體風格和筆調手法而言，它近似於世紀之交的通俗小說，活潑風趣、波瀾起伏，令讀者難以釋卷。出版後再版三次，台灣和大陸後來也相繼出版。這部小說被學術界評為1960年代最有影響力的12部香港文學作品之一。[9]

那無疑是熊式一寫作生涯中最高產的階段，他在創作和改寫三部戲劇以及翻譯《天橋》之後，又馬上出版了小說《萍水留情》，描寫流落海外的一對青年男女的愛情故事。[10]男主角王樂水是位天才畫家，某星期六晚上，他在九龍尖咀碼頭與一位豐姿綽約的女子邂逅相遇。王樂水身上沒有足夠的錢付渡輪費，那女子主動替他付了，而且還讓他搭乘出租車回家。其後的幾個月中，那位女子的情影始終縈繞在王樂水心際，弄得他幾乎神魂顛倒。沒料到，一天晚上，他跟隨朋友去新開的夜總會消遣，在那裏發現台上的歌手竟是那位他日思夜想的女子，即故事的女主角吳萍。

原來，吳萍一直在躲避王樂水。她知道王樂水對自己有情愫，自己也對王樂水有好感，但因為自己從事歌舞行業，怕難以獲得別人的理解，也不想玷污對方的清白，因此選擇躲避再三。她三歲時，跟著父母逃難到南方，途中父親遭遇空襲喪生，到了香港後，母親患肺炎病逝。為了替母親治病和辦理後事，她被迫去舞廳當歌女。王樂水和吳萍一樣，也「漂泊了半生」。他自幼失去父母，大學後去英國，後來又來到香港生活，「萍水相逢似的」遇見了吳萍，兩人一見鍾情。[11]

他們倆有共同的漂泊流離的經歷，同是天涯淪落人，相依相惜，很快墜入愛河，並決定結為連理。王樂水決定替人畫肖像，積

攢一些錢，應付婚禮和日後共同生活的費用開支。他受商業主義的
鐐銬禁錮，不得不屈從於闊佬客戶的壓力，為了滿足他們的虛榮心，
根據他們的要求，美化他們的形象。吳萍親眼目睹這一切，看到王
樂水不得不低三下四放棄自己的藝術標準和道德操守，心情沉痛，憤
慨不已。為了逃脫商業主義的羈絆、享受生活的自由，她不辭而
別，前往歐洲學習音樂。同時，她勸王樂水不要再從事商業繪畫，
應別無旁騖，沉浸於藝術的追求。可惜，吳萍去倫敦的途中，飛機
失事，不幸罹難身亡。故事以這悲劇性的消息收尾。

小說的後續部分，出現了一個出人意外的轉折：吳萍經歷了空
難，卻倖免於劫。幾年後，他們倆又在香港重逢。吳萍事業有成，
已經成為著名的音樂演唱家，這次重返香港在大會堂演出；王樂水也
名震藝壇，剛在那裏開辦過一場個人畫展。

毫無疑問，這故事在熊式一腦中醞釀已久，其原型就是《阿卡迪
亞插曲》。當然，兩者之間存有一些明顯的差異，包括語言和故事結
構。但其中一些關鍵的成分顯而易見：王樂水如痴如醉的愛情；對
嶺南畫大師的蔑視；對飽經憂患和困頓的吳萍所表示的真切同情。
男女主角，一個是藝術家，另一個是音樂家，與原來的構想完全一
致。中文書名《萍水留情》中，「萍」和「水」分別代表浮萍和流水，兩
者相遇，通常是偶然的、短暫的，暗喻流放和離散，他們是書中主角
人物吳萍和王樂水的象徵。「留情」則暗示他們相遇之後纏綿無盡的
情思愁緒。

小說的尾部，寫兩人從九龍尖沙咀渡口坐小汽船渡海去香港。
吳萍望著香港的夜景，熱淚盈眶。兩岸的霓虹燈光，模糊不清，卻
「美麗極了」。她已經皈依天主教，而且每天替她心愛的王樂水禱
告，希望他早日歸主，早日得救，而王樂水不信天主教，勸她脫離天
主教。吳萍接下來要前往日本表演，而王樂水要動身去印度演講。
作者寫道：兩人「暫時必須離別，卻永遠相愛」。[12] 但他們日後真的會
結合嗎？他們應該結合嗎？他們在一起會幸福嗎？小說沒有提供明確

的結論。作者故意留下一個開放式的、模棱兩可的結尾，讓讀者去自由思考這些問題和可能的結局。

小說中談及真實生活中許多的人物細節，還有香港、歐洲無數的具體地點。它不留情面地批判當代社會，尖刻地譏諷權貴和地位。小說觸及到一些重要的核心問題：現實與想像、藝術與自由、金錢與道德。作者通過故事人物的經歷提出了一些耐人深思的問題：藝術家能否獲得絕對意義上的自主和自由？他們能否擺脫市場的操弄和控制？愛情與藝術追求是否相互排斥？家在何方？

熊式一在大陸的四個孩子，除了德蘭，都已經成了家，有了孩子。最小的兩個孩子在英國也都已獨立生活：德達從倫敦斯萊德美術學院畢業後，1959年與同學塞爾瑪．蘭伯特（Thelma Lambert）結婚成了家；德荑最近從牛津大學畢業。

圖18.2 1959年，熊德達從倫敦斯萊德美術學院畢業，與同學塞爾瑪．蘭伯特結婚。（熊德荑提供）

香港大學和新亞書院恰好都在招聘理論數學副講師，熊式一讓德荑報名申請。她剛獲得牛津的文憑，絕對是搶手的資格人選。如果她能去香港教書，對熊家每一個人來説都是好事。她成為「熊家的紐帶」，蔡岱梅可以搬去一起住，其他的哥哥姐姐也都能來走動走動。除此之外，香港有很多中國大學畢業生，德荑到香港工作，婚姻問題很容易解決，不至於像德蘭一樣被耽擱。

圖 18.3 熊德荑從牛津大學畢業時與母親合影（熊德荑提供）

但是，德荑選擇了去劍橋大學，學習數值分析和自動化計算。隨後，她到倫敦一家英國計算機公司工作。

熊式一想讓她在香港或倫敦找一份計算機工作。他提醒德荑，在求職面試時，應當精神十足，擺出牛津畢業、劍橋受訓的氣派，與外人打交道時，要像個地地道道的數學家，絕不能像一個羽毛未豐的小寶貝。「說話辦事，必須得充滿自信，毫不猶豫，不說『我不太清楚』之類的話。自信，甚至帶一點點大膽和狂妄，都要比膽小畏怯強。你的大姐和我就是這樣的，我們大多情況下都受益無窮。」[13]

1962年秋天，熊式一在德明學院教書，兼任英語系主任。才工作了兩個月，他就開始發牢騷，學校一直沒有發薪資，他懷疑這份工作是否會幹得長久。第二年春天，情況變得更糟：每週17個課時；教課分量太重；學校拖欠薪資，教員士氣低落；師生怨聲載道；他的講課受歡迎，但學生不夠努力；他努力敬業，但校方領導似乎並不器重他。熊式一後來甚至參與罷課，要求校方按時發薪。[14]

熊式一年屆六十，明顯感到上了年紀，精力不足。他的信中多次談到自己「做事不如前」，他好像有一種緊迫感。[15]

下一步該怎麼辦？應該去哪裏？他沒有英國大學文憑，年紀又上了60歲，要想在香港公立大學找教職絕無可能。況且香港狹小，又面臨各種具體問題，包括缺水和供水限制，「苦不堪言」；他不想回中國，而台灣「亦非樂土」。他淒涼地嘆息：「天涯何處可安居？」[16]

　　1963年7月，熊式一做了個大膽的決定。7月30日，《華僑日報》宣布：〈熊式一博士辦清華書院〉。1949年政局變化後，香港的年輕人很難去大陸上大學，而因為香港大學用英語教學，除非英語過硬，否則他們大都又無法進香港大學。熊式一想辦一所專上學院，提供文商教育以及中學英語課程，收費低廉，為有志繼續深造的香港學生提供機會。[17]熊式一知道，辦學是一件艱苦卓絕、吃力虧本的工作，但是辦學是榮譽之舉，是「作育人才的神聖工作」，他的岳父蔡敬襄曾為此奉獻終身，樂此不疲，矢志不悔。[18]

　　幾十年來，香港大學一直是當地唯一的大學，它獲得政府撥款，仿照英國教育體系，服務對象是一小部分特權精英青年學生。儘管近年來香港創辦了不少小型的專上院校，以填補滿足社區的教育需要，但依然供不應求。香港政府經過研究考察，計劃將崇基學院、新亞書院、聯合書院合併，成立一所新的大學，即後來的香港中文大學。說來也巧，1963年秋季，清華書院與香港中文大學同時建校。

　　半個世紀前，熊式一在北平上清華學校，那是一所文科預備學校。1928年，它易名為「國立清華大學」，將重點轉移到自然科學、工程技術及人文學科，逐步發展成為中國的一流學府，培養成千上萬的著名科學家、工程師、企業家和軍政領導人。1956年，前國立清華大學校長梅貽琦在台灣新竹復校，沿用原名，但獨立於大陸的清華大學。

　　熊式一與清華有不解之緣。開辦清華書院，讓「清華」兩個字在香港出現，並不完全是出於依戀或懷舊，更是為了繼承發揚優良的傳統和推促文科教育。清華書院沿襲原清華學校學術精進、立德樹人的實踐原則，保留原有的校訓「自強不息」。[19]同時，清華書院有別於國立清華大學，它的重點在文商學科，而不是科學教育。在香港，中西文化交匯，中外人士薈萃，清華書院利用這得天獨厚的地理優勢，力求將中國傳統與西方現代教育相結合。

　　在香港的清華校友聞訊，無不歡欣雀躍。熊式一邀請熱心教育事業、愛護清華的校友以及學術藝術界名流參加籌建，7月初校董會成立。

　　8月1日，清華書院開始招生；9月7日，正式開課。清華書院設有中文系、英文系、音樂系、社會教育系、藝術系、會計銀行系、工商管理系和經濟系等。學校計劃在今後幾年內再增加一些學系，並增設理工學院，學術和教學上更趨完善，「成為海外之清華大學」。[20]

　　在短短幾個月內，熊式一成功説服並延聘了一批馳名學者到清華任教，包括涂公遂、左舜生、徐訏、林聲翕等。熊式一出任校長，兼任英文系主任。英文系共有18位教授，大都是歐美人士，他們有牛津、劍橋、哈佛、耶魯、普林斯頓等教育背景，或教育經驗豐富。熊式一得意地誇耀：「那可是香港實力最強的英文系。」[21]

　　清華書院開辦時，學生有200人，大部分是學習英語的。熊式一將自己收藏的數千冊中西典籍撥歸學校圖書館，供學生和教師使用。學校還得到亞洲基金會贊助，獲贈數百冊各類學術圖書。

　　自1964年5月起，每星期日上午，清華書院在香港大會堂的演講廳舉辦學術講座，既為學生增加課外知識，又能提升社會的學術風氣，還可以擴大學校的影響。熊式一作首場演講，題為「英美文壇的中國文學」。其他的演講，主題涉及音樂、銀行、電影、近代史、香港紡織業、中國文學、中國書法和建築等等。熊式一後來又作了一場「中西藝術比較」的演講。

　　清華書院租賃太子道261至263號兩座洋樓，作辦公室和圖書館，以及音樂教室。此外，還在附近的嘉林邊道上租用一棟五層樓房，共14間教室。開學不久，熊式一即著手建校擴展項目。他與香港政府接洽，計劃在九龍的郊區購置地皮，建築師李為光設計了新校的校舍圖。晴空藍天下，寬敞的現代教學大樓，背襯壯美的山巒，交相輝映。

　　萬事開頭難。熊式一日理萬機，每天早上7時起床，一直忙到凌晨2時才得以休息，只睡5個小時。校務千頭萬緒，瑣事繁冗，弄得

他疲憊不堪。他後來索性在學校圖書館裏搭張行軍床，差不多每天24小時都泡在那裏。[22]他希望能做出些成績，得到社會的承認。所幸的是，學校「開始小有名氣」。他告誡自己，「必須再接再厲，戒驕戒躁」。[23]同時，他信心十足，來年準能招到更多的新生。

熊式一準備去東南亞、歐洲和美國，為清華書院籌款和招生。

他已經想好了，一旦清華書院走上了正軌，馬上「退休，讓年輕人接手」。[24]

熊式一在組建清華書院時，一定想到新亞書院。1949年，大陸政權易手，錢穆和其他一些學者到香港，在九龍開辦了新亞書院，教授文商專科，宣傳中國儒家傳統和人文主義。新亞書院渡過了一段動盪歲月，至1965年，發展成為一所精良優質的私立高等學府。1950年代，新亞書院先後獲得台灣蔣介石政府以及美國雅禮協會（Yale-China Association）和福特基金會（Ford Foundation）的撥款資助，得以保證維持運行。那種模式，熊式一肯定心儀並力圖仿效。

但真要實踐，卻難上加難。清華書院創辦沒多久，馬上面臨資金短缺、資源不足的問題，想要擺脫財務困境，絕非易事。學生開

圖 18.4 李為光設計的香港清華書院校舍圖（熊德荑提供）

始退學或者轉學;部分教員辭職,或者為了高薪轉去其他學校任教。[25]1964年春季,清華書院決定為中學生開設初級英語課程,還增設了便於商業人員業餘進修的短期商務課程,這些新課程都很受歡迎,而且賺錢。[26]

為了籌建校舍,清華書院開始募款。校方制定了一套捐款紀念的方法,例如,捐款不論多少,均按相應的具體標準公開表彰,以誌紀念;凡捐贈港幣五萬元以上者,成為永久名譽董事,並以其姓名為某獨立建築命名。[27]

1964年,熊式一將其珍藏的書畫古玩悉數捐出,作為校產,義賣所得,作為學校經費。據《逸齋收藏書畫目錄》,其中列出書畫作品計二百餘件,大多為明清現當代名家所作,如金農、乾隆、翁方綱、何紹基、趙之謙等人的書法作品,王翬、任伯年、吳湖帆、劉海粟等人的山水、花鳥、人物畫,還包括十多件徐悲鴻的畫作。除此之外,還有玉器、印章、青銅器、鼻煙壺、扇面、硯台等。熊式一自撰如下啟事:

> 敬啟者:余夙好古今字畫,展閱名作,輒忘寢食;搜羅庋藏,傾囊為快。惟旅居英倫且三十載,真跡不多覯。偶有所獲,亦常轉贈同好。今港寓逸齋所存者,約式百餘件,大抵為近十餘年來所得明清及近人之作,其中類皆名家精品,且多故人遺墨與良朋佳構。摩挲嘆賞,彌堪珍惜。顧余年逾耳順,近以創辦清華書院,每感力不從心,因念人之歲月易逝,物之聚散無常,與其聚之以償私嗜,何如散之以成盛業?乃將全部收藏,盡以捐為校產。庶可易取資金,以為學校經費。茲編列目錄,標明時代,公之於世。深願社會耆賢,工商鉅子,鑑其誠悃,惠予選購,既得保存國粹,又復澤潤清華,則感當無既矣!
>
> 此啟
>
> 清華書院校長熊式一[28]

圖 18.5 熊式一義賣書畫資助清華書院啟事（熊德薆提供）

1964年11月29日，這些書畫古玩在希爾頓酒店陳列展出，第一天參觀人數高達1,000人以上，熊式一興奮地告訴德薆：「社會公眾為了幫助清華書院，他們有的出價比標價高十倍，甚至一百倍。」[29]賣掉的書畫作品中，包括徐悲鴻的《王寶川》封面畫和奔馬，以及傅抱石、齊白石、張大千的畫作等。[30]翌年3月，八百多件字畫古玩運到台北，在國立歷史博物館展出，反應熱烈，原定的展期為兩週，結果被延長至三個月。8月，又去曼谷展覽，得到海外華人的熱情支持。這些展覽幫助籌措資金，同時也宣傳了清華書院。

熊式一頻頻出訪，到台灣、日本、東南亞等國家，探尋經費和資助來源以及校際合作的可能。1959年10月，熊式一作為香港文化

人訪問團的成員，首次到台北，參加雙十慶典，並考察台灣的大學教育、戲劇電影等文化事業。[31]1960年代初，他多次去台灣，到東海大學講演。1962年，張其昀創辦中國文化學院，熊式一被聘為名譽教授，並榮任其戲劇電影研究所名譽理事。

1965年6月，好運不期從天而降。熊式一在東京的亞洲電影節任評委，突然接到消息，夏威夷大學邀請他擔任1965至1966年度的客座教授。他又驚又喜，因為他從來沒有主動提出過申請，他知道那個職位競爭激烈，每年只有一名幸運兒脫穎而出。他告訴女兒德荑，他「不會去爭取任何職務，但要是有人主動邀請，那他當然會欣然接受的」。這次夏威夷大學誠摯地提出邀請，但為什麼會選上了他呢？後來他才明白其中的原委。「音樂系主任經常去香港，她認為我是個大學者，而且副校長也認識我，可我發誓根本記不起哪裏見過他。」[32]

在夏威夷的一年訪問期間，清華書院辦得欣欣向榮，增設了工科和海洋專修科，招聘了一些知名教授教英語和商科課程，還為學生開設了一些到英、法、美等國留學交流的項目。地方報紙常常有關於清華書院的報道。英國文化協會的專員布魯士（R. Bruce）到清華書院參觀，看到學校經過短短的幾年竟獲得如此大的發展，不由地驚嘆「真是個奇跡」。[33]學校提供優質的課程項目，致力於學生教育，獲得業界人士的交口讚譽。不用說，最高興的莫過於熊式一了。1966年春季，清華在辯論賽中贏得冠軍，擊敗中文大學！他得意地宣布：「人人都歡欣雀躍。我們作出了巨大的成就，當之無愧！」[34]

1966年6月，訪學結束之前，熊式一在夏威夷中國領館的中山紀念堂舉辦了一場中國藝術展。

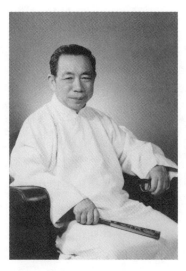

圖 18.6 熊式一在泰國曼谷，1965 年
（熊德荑提供）

他原定7月份返回香港的，但一再推遲，誰也不知道他到底什麼時候回去。學校的教職工感到焦慮，忐忑不安。

7月至9月間，教務主任周以瑛每週給他寫信，詳盡報告學校的事務，敦促他盡力趕緊回香港。信件中大都涉及頭痛的財務困境，如銀行投資、貸款逾期、拖欠了四個月的租金等等。台灣方面提供的資金，只夠維持一兩個月。一半學生已經退學，剩下的僅80人左右。甚至有謠傳，說熊式一不回來了，他打算以港幣五萬元的價賣掉清華。[35] 學校亟需熊式一回來拍板定策；學生和教工迫切需要見到他的身影；校董會也催促他儘速歸來。如果他能帶些錢回來，紓解眼下的財務困境，證明他在海外卓有成效，不虛此行，那更是好上加好。[36]

熊式一去海外，風塵僕僕，四處奔走，確是為了籌措經費。夏威夷訪學一結束，他就前往舊金山、洛杉磯、芝加哥、華盛頓和紐約，想找些大學與清華建立校際交流項目。他與中華民國駐美大使周書楷共進午餐，商討資助的可能。他還與一些慈善基金組織接洽，如洛克菲勒基金會 (Rockefeller Foundation)、福特基金會、卡內基基金會 (Carnegie Foundation) 等。可惜，他作了這些努力，結果卻一事無成。

熊式一理當8月底之前趕回香港，迎接清華的新學年。相反，他啟程去歐洲，先是英國，然後到巴黎、羅馬、希臘。8月中旬，他到倫敦與家人大團聚。距離上次回倫敦，一晃十年過去了，德荑已經

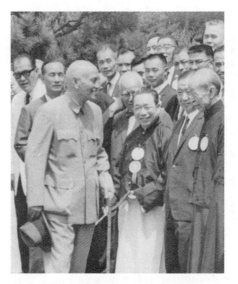

圖 18.7 1959年，熊式一在台灣。他曾於1948年出版了《蔣傳》。這次他以香港文化代表團成員身分，赴台灣參加雙十慶典活動。（熊德荑提供）

成了一名年輕的專業人士，不久要到美國一家計算機諮詢公司就職。她替蔡岱梅在倫敦的瑞士屋地區買了一套公寓，這是他們家在英國首次擁有房產。熊式一見到了德達，還有外國媳婦塞爾瑪和孫女兒愷如。他現在已經有十個孫輩孩子！可這些孩子中，他只見到過愷如，還是第一次！

10月24日，他從歐洲乘飛機回到香港；29日，又趕去台灣參加蔣介石八十壽秩大慶，順便與有關當局商討發展校務和捐助的事。

12月3日，清華書院在香港大會堂舉辦建校三週年的慶祝典禮，數百人出席，並設宴招待。熊式一發表講話，感謝社會各界襄力支持，簡要介紹了赴亞、美、歐等地考察訪問的結果。他告訴大家，夏威夷大學、哥倫比亞大學、東京大學和新德里大學等都同意接受清華的轉校學生及畢業生前往就讀。尤其可嘉的是，牛津大學聖安東尼學院下一學年接受清華書院英文系的學生去研究生院深造。他還宣布，加拿大華僑詹勵吾已答應捐地皮二十餘萬尺，作為發展建築校舍使用。[37]

學校慶典原定於11月15日舉行，為了配合熊式一的旅程，推遲了幾週。兩年前，清華書院在校慶一週年之際，確定以後每年於11月15日舉辦校慶活動。由於那日子接近熊式一的生日，學校決定以11月15日作為熊式一的官方生日一起慶祝。從此，一年一度的校慶

活動，既是歡慶學校的週年，也是為創始人祝壽。校方總是精心準備一個巨大的蛋糕，與教職員工、學生和來賓一起分享，那成了清華書院的傳統。不用說，熊式一樂不可支。他頗為自負地宣稱：「這做法跟英國慶祝國王和女王的生日一個樣。」[38]

註　釋

1　熊式一：〈序〉，載氏著：《天橋》，頁1。

2　歐陽天：〈我為什麼要拍《樑上佳人》〉，《樑上佳人》電影特刊，出版資料不詳，香港電影資料館藏。

3　據陳曉婷研究，此劇非熊式一原創，其實是根據巴蕾的劇本《每個女子所知道的》改編重寫而成。參見陳曉婷：〈熊式一《女生外嚮》研究 ──「英國戲」的香港在地化〉，載《大學海》，第7期（2019），頁119–131。

4　熊式一：《女生外嚮》（台北：世界書局，1962），頁54–55。

5　同上註。

6　熊式一：《事過境遷》（香港：中英學會中文戲劇組，1962），頁2A–59。

7　熊式一：〈談談事過境遷〉，作者手稿裝訂本，熊氏家族藏。

8　同上註。

9　黃淑嫻編：《香港文學書目》（香港：青文書屋，1996），頁36。香港在1960年代出版的大約80部文學作品中，包括了熊式一的《天橋》、《女生外嚮》和《萍水留情》。據1995年的研究表明，《天橋》屬於香港近百位文化工作者推薦的1960年代最重要的十部文學作品之一，其他還有向夏的《掌上珠》、劉以鬯的《酒徒》、舒巷城的《太陽下山了》等。同上註，頁35–36、41、43、264。

10　熊式一後來又試圖將此小說改編成電影劇本，題為〈萍水留情，又名風塵佳人〉，手稿，熊氏家族藏。然而，此劇本未有出版或搬上銀幕。

11　熊式一：《萍水留情》（台北：世界書局，1962），頁104–105。

12　同上註，頁226。

13　熊式一致熊德荑，1962年3月26日，熊氏家族藏。

14　同上註，1961年10月2日、1963年1月9日、約1963年，熊氏家族藏；熊式一致蔡岱梅，1963年6月1日，熊氏家族藏。

15　熊式一致熊德荑，1966年5月4日，熊氏家族藏；熊式一致蔡岱梅，1963年6月1日，熊氏家族藏。

16　同上註。

17 〈熊式一博士辦清華書院〉,《華僑日報》,1963年7月30日。

18 馬炳南:〈在成長中的清華書院〉,清華書院音樂會海報,1964年4月19日。

19 《香港清華書院一覽》(出版資料不詳,1964)。

20 英先:〈熊式一博士在港創設清華書院〉,《南洋商報》,1963年11月7日。

21 熊式一致熊德薰,1963年9月15日,熊氏家族藏。

22 同上註,1963年12月1日。

23 同上註,1963年9月15日、1964年9月18日。

24 同上註,1964年6月17日。

25 Shirley Yang to Chow Yat Ying Yang, January 25, 1964, HFC.

26 〈清華書院增辦中學及商業班〉,《華僑日報》,1964年5月1日。

27 〈清華書院為籌建校舍捐款紀念辦法〉,清華書院文件,約1964年。

28 《逸齋收藏書畫目錄》,印刷品,約1964年,熊氏家族藏。

29 熊式一致熊德薰,1965年1月31日,熊氏家族藏。

30 熊式一致朱匯森,1980年5月15日,熊氏家族藏。

31 〈港文化人飛台北:熊式一表示將考察教育影劇〉,剪報,1959年10月,熊氏家族藏。該訪問團一行九人,均為報人和作家。訪問團原定的成員中還包括作家姚克,但他「臨時因事」未能同行。

32 熊式一致熊德薰,1965年8月16日,熊氏家族藏。

33 〈英文化協會布魯士參觀清華書院〉,《華僑日報》,1966年6月9日。

34 熊式一致蔡岱梅,1966年6月7日,熊氏家族藏。

35 周以瑛致熊式一,1966年7月16日、1966年7月26日、1966年8月23日、1966年9月21日、1966年9月28日,熊氏家族藏。

36 同上註,1966年9月28日。

37 〈清華書院校慶〉,《香港中商日報》,1966年12月9日。

38 熊式一致蔡岱梅,1964年11月3日,熊氏家族藏;Hsiung, "Memoirs," p. 6.

十九
清華書院

　　1960年代中期，香港政局動蕩，治安不穩，社會面臨一系列政治和意識形態引起的爭鬥。1966年初，發生了旺角暴動，接下來的天星小輪加價事件引致六六暴動。平息後不到一年，又爆發了六七暴動。事實上，暴亂接二連三，常常有大規模的示威遊行、罷工，人們甚至與香港警方發生武裝衝突。中國大陸的文化大革命也直接影響到香港，左翼分子受到煽動，訴諸武力、毆打和恐怖襲擊，使用武器、炸彈，甚至暗殺等手段。

　　熊式一在家信中表露出對香港局勢的擔憂，他在考慮日後的去向安排。1967年5月19日，他寫信給德葳，談到自己的焦慮和不安：

圖 19.1 熊式一在香港寓所（熊德葳提供）

簡單寫幾句，讓你知道我一切安好，但這裏許多蠢人到處在高呼口號，揮舞旗幟和小紅書！但願這局勢能很快得到控制。人們不應該一直像瘋子一樣、無法無天。要是形勢變

得不堪收拾的話，我只好離開香港，現在唯一可去的地方就是台灣。[1]

8月31日，他又在信中坦率地陳述心中的煩惱：

> 香港情況一團糟……但我們所有人——那些身居要職的人——全都裝成好像平安無事，不會出什麼亂子。共黨分子組織的大規模暴亂天天都發生，民眾要麼被自製的炸彈炸死——那些無辜的孩子或者反共人士，或者被警察和暴徒槍殺！親共的報紙繼續在譴責政府和愛好和平的人民。他們號召鬧革命，要驅逐英國人和他們的從屬，甚至宣布一些反共的領導人員應該處以極刑。[2]

熊式一憂心忡忡，要是政府不能控制局勢，香港會變得混亂不堪，「所有安分守己的人都會離開香港」。[3]

熊式一在思考將來應去哪裏。萬一形勢完全失控，他就去台灣。他會放棄一切，把所有的一切都撂下。他告訴德荑「身外之物都是垃圾」，如果真要是去了台灣，他應該能找到一份「低薪教職」來養活自己。相對而言，他更喜歡英國。不過，美國應當是最好的選擇，他相信自己在哪裏謀生沒什麼問題。「我不想成為任何人的累贅！」[4]

熊式一在物色人選，接他的班，執掌清華書院。他希望能早日退休，卸去種種行政職責，集中精力完成寫作計劃。他要寫回憶錄。牛津大學出版社早已表示對此有興趣，並且讓他不用設限，「要是非得寫兩、三卷的話，越長越好！」《天橋》的續集《和平門》拖了

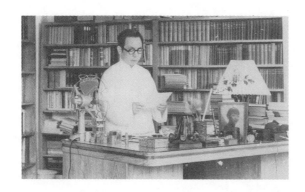

圖 19.2 熊式一在清
華書院的辦公室，
約1960年代（熊德荑
提供）

十多年，應該把它寫完。此外，他與夏威夷大學出版社談了，準備
寫一部關於元代雜劇的研究著作。[5]

可是，退休只是他嚮往的目標而已。他沒有退休，還是繼續為
學校的工作忙個不停。

1968年秋天，清華書院開辦計算機專科，講授計算機基本原
理、程序編製、IBM 360體系機器以及打孔機和驗孔機的知識。熊式
一認為，計算機代表商業世界的發展趨勢，社會上亟需大量的計算機
專業的技術人才。他專程去台灣，聘請教師來清華教授計算機課
程。他寫信給德荑，與她分享這好消息。熊式一向她介紹了開課的
計劃和師資情況，還告訴她說，第一期已經有大約100名學生註
冊。[6]清華書院確實走在了前面，不失時機，為香港的企業員工提供
培訓課程，1960、1970年代，英國倫敦城市行業協會舉辦的年度計
算機編程考試中，清華的學生表現出色，始終名列前茅。

年底，熊式一去美國作巡迴講演，先去阿肯色大學、田納西州
的孟菲斯州立大學，然後到麻州的劍橋停留了幾天，看望女兒德荑和
蔡岱梅。德荑在麻省理工學院工作，蔡岱梅恰好從英國過來探親，
所以小聚了一番。元旦後，熊式一又去倫敦，住了三天，與何思
可、張蒨英、費成武等老朋友敘舊。

1969年6月，熊式一終於找到了合適的接班人。德荑去信祝
賀：「我敢肯定，放掉那份頭痛的差事，你可以多活至少20年。」[7]熊

式一馬上解釋，說自己沒有完全脫身。台灣東海大學的張翰書教授
受聘擔任新校長，而他自己接下來任校監，相當於最高行政首長。
校董會決定，關於熊式一的職務，英文的稱謂用「President」，換言
之，他還是校長，而張翰書為「Dean」，相當於院長。清華書院計劃
不久將增加一個學院，屆時學校會升級成為大學。每個學院分別有
各自的校監，熊式一則擔任新大學的校長。總之，熊式一沒有退
休，張翰書的聘任只是為了讓熊式一解脫繁冗的校務，得以有空出差
或從事活動，不受任何牽制。

開拓財政資源一直是熊式一致力的主要任務。他在台灣與蔣介
石總統會面時，表示清華書院面臨資金短缺的緊迫困難，希望台灣政
府能每月撥款2,000美元給清華，作為財政幫助。因為《蔣傳》的緣
故，蔣介石與熊式一有私交，他同意台灣政府應當予以支持，結果答
應每年撥款5,000港元給清華書
院。[8]可是，學校的運營和基本建
設，需要大量的資金，構想了多年
的新校園還在籌劃之中，具體的實
施看來遙遙無期。

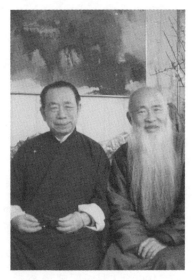

清華書院啟動了新的一輪籌
款活動，雄心勃勃，力爭募集50
萬港元。1970年10月，熊式一的
藝術藏品在香港大會堂展售，收入
15萬港元。1971年12月，又在大
會堂舉辦「張大千父子近作展覽
會」。張大千素有「東方畢加索」之
美譽，熊式一與他有多年交情。清

圖19.3 熊式一與張大千，約1972年
（熊德荑提供）

華書院創辦初期，校方曾設宴款待張大千，席間張大千許諾，日後會抽空提供一些繪畫作品，讓熊式一主持一個展覽會，義賣興學。張大千一諾千金，這次特意捐贈了數十幅書畫。展覽會的作品，除了張大千和其兒子畫家張心一，還有其他著名藝術家和學者的幾十幅作品。扣除各項開支費用後，共籌得22,000多港元。

張大千不久前從巴西搬到美國加州卡梅爾居住，熊式一曾到他的寓所造訪多次。為了幫助清華書院募款，張大千特意創作了三大巨幅潑墨山水畫。熊式一把它們從美國帶回香港，讚不絕口，稱它們是「精心傑構，熔中西藝事於一爐的傳世之作」，是「價值連城之國寶！」[9]1972年5月，它們在中華航空公司辦公大樓的櫥窗內展出，其中一幅以11.5萬港元售出。

熊式一常常去台灣訪問、籌款及進行學術交流。1970年6月，他到台北參加國際筆會第三屆亞洲作家會，一百六十多名來自亞洲和其他國家的代表出席，大都是國際知名的小說家、詩人、劇作家和散文家。中華民國筆會會長林語堂主持會議，並致開幕詞。日本諾貝爾文學獎得主川端康成發表主題演講，宣告「亞洲世紀」即將來臨。熊式一作為中國筆會的創始人，曾多次參加國際會議。他在發言中回顧了國際筆會的初創史，並歡迎世界各地的作家光臨台灣，共聚一堂。他看到世界各地的作家「努力維護言論自由，消除各民族之間的誤解」，表示樂觀，充滿喜悅。[10]會後，蔣介石總統伉儷在陽明山中山樓舉辦茶會，招待出席會議的代表，並親切交談。

在台灣文化界，熊式一算是德高望重的知名人物，備受尊敬。亞洲作家會議後一週，他在台北出席陳源追悼會。陳源是作家、教育家及外交家，3月底因病逝世。治喪委員會由36名成員組成，都是耳熟能詳的文學家和學者，除了熊式一，還有陳紀瀅、錢思亮、林語

堂、張其昀、溫源寧、錢穆、梁實秋、張羣、葉公超、蔣復璁、蘇雪
林等。熊式一躋身其中，必定感慨萬千。40年前，他在大學教書，
初出茅廬，默默無聞，承蒙陳源登門來訪，一次短暫的交談，導致他
出國留洋、旅居海外，徹底改變了他的命運。1943年，陳源調到駐
英使館工作，熊式一與他經常聯繫，他們相互尊重，共同合作，成了
多年的好朋友。

熊式一不是政客，他素來不喜歡參與政治。他時而去台灣做演
講，凡涉及政治題材時，他愛引經據典，援引史料，或者講一些自己
的所見所聞。他的政治觀點大都偏向台灣政府，他會批評蘇共和中
共的政策，倡導自由和民主。不過，總體來說，他避免任何偏激的
言詞和觀點，從來不會盛氣凌人地攻訐指責。

1971年7月，基辛格（Henry Kissinger）秘密訪華，爾後中美政府
宣布尼克松總統將於翌年春天訪華。10月25日，第26屆聯合國大會
表決通過決議，恢復中華人民共和國在聯合國的合法席位。這一系
列形勢發展出人意料，在全世界引起軒然大波，台灣朝野輿論嘩然，
震驚不已。尼克松訪華的前景如何？新的美中關係會對台灣產生什
麼影響？如何應對中國未來的威脅？

熊式一應邀在台灣發表講話「中華民國在國際上的地位」，他回
顧了中國半個多世紀的外交史，強調蘇共一貫的欺騙性，認為台灣政
府是「三民主義的模範」，「政治清明，經濟繁榮，人民康樂，言論自
由」，應該勵精圖治，希望早日統一，重建家邦。[11]他在講話中提到
牛津的老朋友林邁可，後者曾經獻身於抗日大業，為中共裝設無線電
設備，提供了巨大的技術幫助。1954年，林邁可應英國艾德禮政府
邀請，作為顧問人員，隨工黨代表團出訪中國。行前，熊式一提醒
他，與中共打交道須謹慎，但林邁可自認為與毛澤東、周恩來有舊
交，不理會熊式一的規勸。結果，不出熊式一所料，林邁可對訪華
的結果相當失望。他後來又兩次去中國訪問，依然不盡如人意，甚
至護照也被吊銷。[12]

　　後來，熊式一在國立中興大學作了題為「世界大戰及其前因與後果」的演講，同樣，他談到自己對蘇共和中共都持懷疑態度。他提到老舍和華羅庚，說兩人都曾給他去信，勸他離開英國，回新中國參加建設。但結果兩人均遭厄運。熊式一說，「華羅庚已跳樓兩次而死，老舍則被紅衛兵打死」。[13]事實上，熊式一的講法不盡準確：老舍不甘受辱而投河自盡，而華羅庚尚未離世。熊式一受政治觀點的影響，加上文革期間信息阻隔，所以沒能完全了解事實真相。

　　1960年代，台灣中華航空公司擴展海外業務，增設了飛往南越、香港、日本和舊金山的航線。熊式一和拉塞爾‧蘭德爾（Russell Randell）大力協助，幫助中華航空成功完成業務談判。蘭德爾是退役空軍將軍，在1930、1940年代擔任美國空軍要職，到過世界上許多地方，立下了赫赫戰功。為了感謝熊式一和蘭德爾的幫助，航空公司授予他們倆免費乘坐飛機的待遇。熊式一成了環球旅行者，自由自在地周遊世界。不用說，只要有可能，他總是選擇坐頭等艙。

　　1970年11月30日，他寫信給德薆，說自己下月10日左右去舊金山，他「希望」能到波士頓與她一起過聖誕和元旦。

　　德薆此前已經計劃於12月19號去倫敦看望母親，接到父親的來信後，便通知父母雙方，可以先與父親見上一面，然後按原計劃去倫敦與母親一塊兒過聖誕和元旦。她搭乘麻省理工學院的包機，那樣的話，價格相對便宜很多。沒想到，航空公司臨時來通知，說航班取消了。德薆只好改變原計劃，將倫敦之行推遲到元旦以後。這樣的話，父親來波士頓，她也可以隨便陪著玩玩，招待一番。她知道，母親和德達一家以及許多親友都在盼著她去倫敦共度佳節，她得趕緊把這消息通知母親。她也知道，母親聽到她改變日程的消息，必然會大失所望，心碎腸斷。她倒了一杯蘇格蘭威士忌，一口灌下

肚，為自己壯壯膽，然後拿起話筒，給母親撥了通遠洋電話。即使
如此，她還是怯生生的。果然，她母親一聽，立刻就泣不成聲。母
親已經準備了許多好吃的，日盼夜盼，等著德薾歸來。她責怪德
薾，認定她背叛了自己，一定是故意作此選擇，想與父親一起過節。
「你跟你爹去玩吧」，她氣憤地嘟噥。[14]

　　結果，熊式一並沒有像事先說定的那樣去波士頓與德薾一起過
聖誕和元旦。他於聖誕前夕才到德薾那裏，說是在加州給耽擱了。
住了才一兩天，就匆匆離開，趕到台灣出席「一個重要會議」。事
後，他又去紐約和華盛頓，1月10日，打電話給德薾，說第二天要去
她那裏。停留了幾天，又馬上前往加州，到那裏作一場演講。[15]

　　對德薾來說，那假期真是一團糟。原定的度假計劃被徹底打亂
了不算，整個假期中，她一個人呆在公寓裏，既傷心又沮喪，形影孤
單，心情十分壓抑。她取消了原定的假期計劃，得罪了母親，傷透
了母親的心。即使如此，她心裏依舊抱著希望，要儘快去一趟倫
敦，作為彌補。她答應過母親：「爹爹一走，我就馬上抽空來你這
兒。」[16]她打算2月份去倫敦看母親，但結果沒去成。一直拖到了夏天
過後，才總算成行。她可真是倒霉透頂。她怎麼也無法讓母親相
信，那不是她的過錯，也不是她故意更改計劃，取消倫敦之行。她
感到愧疚，不斷自責，難以釋懷。

　　不過，與父親的短暫相聚，卻是機會難得。多年來，她與父親
聚少離多，心目中慈祥的父親，已經變了像個陌生人一般。德薾在
信中坦率地告訴父親：

　　　下次我要是能再聽你多講一些自己的事，那是再好不過的
　　了——自從你離開家去新加坡以後，我們很少見面，關於你的
　　事，我知道的很少很少。太棒了，我快中年的時候，能重新認
　　識父親——我很高興，你能樂意接受我的信任，不知道「樂意」
　　這詞兒用得是否妥當——但我的意思你是明白的。[17]

　　德薆親眼目睹，過去的熊家，親密無間，如今變得四分五裂，貌合神離，她的心裏很難過。近年來，她幾次想寫封信，發給分散在世界各地的父母親和哥哥姐姐們，談談自己的想法。1974年3月11日，她終於寫了一封長信，寄發給大家。那是一封充滿了複雜情感的家信，德薆傷感地談到，他們家「一度融合快樂，現在卻如同一盤散沙，分散在東西南北，形同陌人」。「我知道，我們都應該以不同的方式繼續彼此相愛，但是由於具體環境，由於遙距千里，我們已經很久沒有能表示心中的愛意了，這實在太可悲了。」[18]

　　熊式一與蔡岱梅之間常年不斷的批評與指責，對德薆的心理上造成了難以彌合的創傷。她愛母親，一直無私地奉獻和幫助母親。為了讓母親能在倫敦的公寓裏過得舒適安逸，她省吃儉用，每個月寄給母親250美元，用於付房貸和生活開支。蔡岱梅覺得，德薆像個兒子，既孝順又體貼。但是，德薆對父親也懷著深厚的愛。凡父親的生日或者重要節慶日，她從來也不會忘記給父親寄張賀卡，而且一直在努力緩解父母之間的怨恨。當然，她無法原諒父親肆意揮霍、不顧家人的做法，可是每次聽到母親喋喋不休地數落父親的種種不端行為，她覺得厭煩、難過，「十分的揪心」。[19]長期以來，她心頭積聚了許許多多的憂悶和憤懣，過度的壓抑，弄得她鬱鬱寡歡，苦痛不堪。

〰〰〰〰〰〰〰〰〰〰

　　1972年4月，熊式一專程去華盛頓首府，觀摩《烏龍院》(*Black Dragon Residence*) 的演出。那是一部英語話劇，根據同名京劇傳統戲改編而成，類似於熊式一在1930年代改編的《紅鬃烈馬》一樣。幾個月前，夏威夷大學戲劇專業的學生在學校劇院演出這戲的時候，熊式一也在場，他看得非常激動。此劇的編導和作者是一位名叫楊世彭的客座教授。楊世彭出身名門，從小受家庭影響，耳濡目染，掌握了京劇的精湛技藝和知識。大學畢業後，他到美國留學，先後在夏

威夷大學和威斯康辛大學的研究生院學習，獲戲劇專業的碩士及博士學位。他鍾情於中西戲劇，才能非凡，畢業後在科羅拉多大學戲劇系任教。對楊世彭來說，有幸能結識熊式一這位戲劇界的傳奇大師，得到他的首肯，可謂莫大的榮幸。熊式一也異常的興奮，能在美國遇上這麼一位才華橫溢的青年戲劇教授、舞台導演和戲劇翻譯，實屬難得。他們志同道合，彼此之間相互欣賞，一下就成了無話不談的好朋友。

楊世彭告訴熊式一，《烏龍院》如果能在一年一度的全美大專院校戲劇比賽中脫穎而出，下一年春季就會到華盛頓首府公演。熊式一答道，要是《烏龍院》獲選，他一定前往觀摩。

來自全美國的330所大專院校參加戲劇比賽，《烏龍院》獲得首獎，成為最佳十部戲劇之一，去華府剛落成的肯尼迪演藝中心獻演。兩場演出，座無虛席，《時代週刊》(*Time*)、《華盛頓郵報》(*The Washington Post*) 等媒體好評如潮，美國之音 (Voice of America) 和美國新聞署向中國和東南亞國家轉播了整場演出，美國公共電視網也兩次在全國聯播演出專輯。

熊式一信守諾言，真的專程趕到華府，親臨劇場，觀摩演出。不僅如此，他還幫著四處宣傳介紹。他在台灣機場轉機時，向記者介紹他這次美國之行的目的，讚揚楊世彭令人驕傲的成就。因為他的宣傳，《烏龍院》在華府公演的當天，台北所有的報紙和電視台都作了重點報道。不少記者還蜂擁去楊世彭在台灣的家裏，採訪他的父母。

華府公演之後，《烏龍院》與一些製作人接洽，看看下一步在百老匯上演的可能。熊式一對楊世彭說：要是《烏龍院》獲選，他還會去出席觀摩。不過，他補充道：「我自己解決旅費，你替我付酒店房費，因為你那時候會有版稅收入。」他們就這麼一言而定。可惜，《烏龍院》落選，沒能在百老匯上演。楊世彭後來成為活躍在世界舞台上的著名戲劇導演，他與熊式一的忘年之交延續了多年。[20]熊式一對後輩大力扶掖，慷慨支持，楊世彭對此印象深刻。

1972年，熊式一的獨幕劇《無可奈何》在香港出版。封面上的劇名，是作者用流暢的行書書法題寫的，旁邊抄錄了詩句「無可奈何花落去，似曾相識燕歸來」。劇中的主角燕冠雄，任廣慈醫院總經理，是個企業家和慈善家，在香港赫赫有名。那天，他在家中設宴，招待回港探親的小學同學陳鈺明。他正忙著精心準備時，與妻子何振坤發生口角，不可開交。何振坤年輕漂亮，又有文化，她突然意識到自己與燕冠雄之間毫無愛情可言，他們的婚姻不過是金錢交易，她決心脫離這「地獄裏邊的生活」，去追求自由和幸福。[21] 她摘下結婚戒指，到銅鑼灣找心愛的情人李子谷，兩人當機立斷，準備動身去粉嶺農場養雞、當農民，開始新生活。李子谷興沖沖地衝出家門，冒雨去僱出租車。五分鐘後，一個陌生人將他的屍體抬進來，解釋說李子谷被大巴士撞倒，不幸身亡。聽到這突如其來的噩耗，何振坤驚得目瞪口呆，六神無主，喃喃地説道：「我已經沒有了家，沒有了人，沒有了可以去的地方！我成了無家可歸的人。」[22] 無奈之下，她只好趕緊回藍塘道燕冠雄的花園洋房，將戒指重新戴上，剛才發生的一切，被成功掩蓋，似乎從未發生。出乎意外的是，客人陳鈺明醫生竟然就是那個將李子谷的屍體抬進來的陌生人。陳醫生也一眼認出了何振坤，但他沒有説穿其中的秘密。

《無可奈何》幽默諷刺，有精彩的對話，絲絲入扣的情節。清華書院的學生曾先後於1968年和1972年上演過兩場，但這戲從未正式公演過。

沒人注意到，這部短劇與巴蕾的《半個鐘頭》有驚人的相似。《半個鐘頭》中，金融家高遜（Garson）先生的妻子麗蓮（Lilian）決定逃脱不幸的婚姻，去找心上人休·佩頓（Hugh Paton），一起去埃及開始新生活。佩頓冒雨出去找出租車，不幸被汽車撞倒身亡。麗蓮一時不知所措：「叫我上哪去呢？」「我沒有地方可以去 —— 無家可歸。」[23] 出於無奈，她只得急速趕回家中，把戒指重新戴上，裝作什麼事情都

沒有發生的樣子。沒想到,來家作客的柏祿醫生 (Dr. Brodie) 正是先前目擊佩頓遇難並將屍體送進來的陌生人。柏祿醫生對麗蓮的困境表示同情,替她嚴守秘密。面對殘酷的現實生活,他們倆似乎都認為,委屈妥協是上策,儘管麗蓮出於無奈,回到了丈夫身邊,「怪孤苦伶仃的」,但總比獨立自由地打拚要好一些。[24]

　　熊式一翻譯的《半個鐘頭》曾於1930年刊登在《小說月報》上,是他繼《可敬的克萊登》之後發表的第二部巴蕾劇本。他熟悉這劇本,而且明顯受它的影響。《無可奈何》的基本情節與此大同小異,其中不少細節也都十分相似。但是,《無可奈何》具有鮮明的個性特點,它的地方風味濃郁,反映的是今日香港,其中引用了大量的真實人名、地名、機構、事件,是個地道的香港故事。何振坤與麗蓮一樣,下決心放棄舒適安逸、寄生蟲式的生活,去追求自由和愛情。但她的性格更為堅強,她完全清楚,自己離開丈夫後會「做苦工,苦一輩子,窮一輩子」,她已經有了心理準備,為了精神上的自由,她心甘情願如此。[25]最重要的是,《無可奈何》中有許多滑稽、誇張的細節部分,構成深刻的社會批判。例如,燕冠雄之所以精心設宴,款待陳鈺明,是因為聽說在英國學醫行醫的陳鈺明出入上流社會,是英國首相的好友,他想借機重敘舊情,拉攏關係,日後能讓陳鈺明在女王前美言兩句,封個爵士頭銜。劇末才真相大白,陳鈺明並不認識首相,那純屬誤會。燕冠雄煞費心機,到頭來卻空歡喜一場。

　　1970年代初期,中國開始對外開放,海外華人陸續回國探親訪問。蔣彝於1975年春天訪華,與闊別42年之久的妻子女兒團聚。德輗和德蘭在吳作人、蕭淑芳夫婦的家中與他也見了一面。

　　蔡岱梅多次提過希望有機會回中國看看,國內的不少親友也都懇切邀請他們回國一遊。1970年後,蔡岱梅認真計劃申請回國探親

訪問。她在海外生活了半輩子，回國探親訪問是她多年以來尚未實現的夙願。

與此同時，他們在中國的孩子都分別出國與家人團聚。首先是德蘭，1978年到倫敦探望母親；翌年，德輗到香港、英國、美國看望父母和弟妹；德威於1982年後數次去英國和香港；而德海則已於1978年去世。德薆於1978年5月首次訪華，她先到香港，探望父親，然後去中國，逗留了七個星期。

那幾次家庭團聚充滿了溫馨，大家都激動萬分，但也暴露出他們之間無形的、難以癒合的裂痕與鴻溝。幾十年來，他們生活在不同的政治文化環境中，突然間，他們痛苦地意識到，昔日幸福快樂的熊家已經不復存在。德蘭探親的一個月期間，與母親多次發生爭吵。原先蔡岱梅還在考慮回國與德蘭一起生活，這一來，她徹底打消了那念頭。[26]事後，德蘭直言不諱，向德薆道出了自己的想法：

> 上次見面之後，我發現我們倆確實喜歡相互之間有接觸——但可惜，只能夠那麼一點點！你，爹爹，媽媽，還有我，都有自知之明，選擇「單身獨居」；我們無論哪兩個人聚在一起生活，必定會劍拔弩張。啊，不過，這就是生活吧！[27]

圖19.4 蔡岱梅晚年在倫敦的寓所（熊德薆提供）

德輗去倫敦探母的時候，熊式一和德薆也一起去了。德輗和德薆知道，父母倆是絕對不可能長期相互容忍、住在一起的，但他們暗中希望父母能珍惜這一機會，至少能平安無事，和平共處。[28]結果卻令

人失望到極點。德軨離開倫敦後，悲哀地承認：「要想看到我們父母之間能夠達成某種妥協和解，那是絕對不現實的。」[29] 同樣，德薆直截了當地批評父親，認為他不應該對母親「無理」發火和攻訐，那本來是一場「快樂的家庭團聚」，到頭來卻弄得不歡而散。她批評父親20年來沒有幫助過母親，並懇求他不要再繼續尋釁吵架。「我已經受夠了！」[30]

꧁꧂꧁꧂꧁꧂꧁꧂꧁꧂꧁꧂

1975年，熊式一休假一年，周遊歐洲和南亞等地，講學交流，順便為清華書院爭取經費。1976年7月18日，他在學校的畢業典禮上宣布，新校建設計劃即將實施，不久就要開工。他聲稱「得力於各方的支持，新校園應很快就能竣工」。[31] 可是，新校園無異於海市蜃樓。清華書院資金短缺，連維持日常運行都有困難。

1977年，資深教育家許衍董應聘擔任清華書院校長。11月15日，許衍董在百樂酒店組織聯歡晚會，慶祝建校15週年，暨校監熊式一壽誕。熊式一捐贈港幣5,000元，作為清華建校基金，並紀念其先母劬勞之恩。[32]

1978年，熊式一又休假一年，去歐洲和北美訪學，其間，清華書院的一切具體校務均由許衍董負責處理。

1979年9月2日，校董會在界限街的辦公室召開年度會議，討論研究學校面臨的嚴峻形勢。近兩年來，學生人數銳減，校務散渙，管理不力，而且學校連年負債。至1978年8月31日，學校的債務高達港幣19,000元；1978至1979學年度，又增加港幣604.77元赤字。為了扭轉頹勢，校董會通過決議，免除許衍董的校長職務，復請熊式一出任校長一職。

年度會議前兩天，熊式一和盧仁達已經商洽，並簽訂了《香港清華書院校董會改組合約》，其目的是擴充校務、擴大招生，繼續開辦

中學，繼續作為不牟利的教育機構。盧仁達同意付給熊式一10萬港元，作為支付清華書院所負債務及遷校的費用。校董會改組後，由五人組成，除了熊式一和盧仁達，另外三人由盧仁達提名。翌年9月1日，正式辦理移交手續。屆時盧仁達任校監，校長人選由盧仁達物色，熊式一則永遠擔任清華書院的「創辦人兼常務校董召集人（或兼名譽董事長）」。[33]

許衍董被罷職之後，憤憤不平，向台灣教育部及僑委等政府機構告狀，自稱遭非法罷免，認為清華書院的校領導改組手續不符合有關規定。教育部接受其一面之詞，沒有做調查，也沒有預先通知，迅速終止了對學校的財政經費撥款。

清華書院每年從台灣教育部獲得港幣35,000元，相當於學校四分之一的年度收入。終止這筆撥款補助，無異於「最狠毒之殺手鐧」，足以致使學校癱瘓。許衍董還在香港四處散發傳單，揚言自己仍然是清華書院的合法校長，並要求香港的大專聯考委員會在招生廣告上剔除清華書院。[34]熊式一忍無可忍，給台灣教育部的朱匯森部長寫了長信，陳述多年來為清華書院不辭辛勞，苦心經營，並得到台灣政府的一貫支持。而許衍董因泄私憤，「捏造事實」，肆意「誣告濫告」，他敦促教育部切勿「挑剔作難」，應妥善查辦此事。[35]

從1963年建校至1979年，清華書院為社會培育了一大批人才，歷屆畢業生共計186名，其中，英語專業和商業管理專業分別為59人和54人，社會及社工專業24人，音樂專業23人，中文專業12人，會計銀行專業7人，經濟專業4人，藝術專業3人。部分畢業生進研究生院或到國外繼續深造。此外，清華書院還為當地的數百名專業人士和中學生提供了培訓課程和語言課程。

熊式一已經年屆八旬。近20年來，他為學校事務煞費苦心，四處奔波，尋找財源，籌集資金，開展校際合作。他心力交瘁，疲憊不堪，而最近家裏又遇上「傷心透頂」的事。他的養女熊紹芬，於1975年清華書院中文專業畢業以後，前往美國舊金山州立大學研究

生院學習。紹芬嚮往自由，要自主決定人生道路。1979年，她不顧熊式一的反對，與同學結婚。同時，她疏遠了熊式一，並且恢復原姓「黃」。[36]熊式一為此黯然神傷。除此之外，1981年6月4日，熊式一在界限街住所附近搭乘巴士，不料發生交通事故，巴士與貨車相撞，他的頭部和右腰受傷，被送往醫院治療。[37]

此後不久，熊式一便正式退休了。清華書院一年一度的畢業同學錄上依然刊印他的近照和題詞，但他不再是「校長」了。他的稱號是「創辦人」，與清華書院的昔日歷史連結在一起。

註 釋

1　熊式一致熊德荑，1967年5月19日，熊氏家族藏。
2　同上註，1967年8月31日。
3　同上註。
4　同上註。
5　同上註，1965年10月5日。
6　同上註，1968年5月30日、1968年8月30日。
7　熊德荑致熊式一，1969年6月15日，熊氏家族藏。
8　Shih-I Hsiung to Jiagan Yan, May 12, ca. 1968, HFC; Shih-I Hsiung to Zhenxing Yan, May 12, ca. 1968, HFC; Shih-I Hsiung to Huisen Zhu, May 15, 1980, HFC.
9　熊式一：〈漫談張大千──其人其書畫〉。
10　Shih-I Hsiung, handnote, unpublished, ca. 1970, HFC.
11　熊式一：〈中華民國在國際上的地位〉，手稿，約1971年，熊氏家族藏。
12　熊式一稱，林邁可訪華後告知，他在北京沒能見到毛澤東主席，與周恩來總理也只是在宴會上見到一面，握了下手，沒有說話，見同上註。但是，熊式一的說法與史實可能不符，因為工黨代表團在華訪問期間提出要求後，經安排，毛澤東主席接見了他們。見〈林邁克爵士與中共交往的故事〉，《聯合報》，約1975年。
13　熊式一：〈世界大戰及其前因與後果〉。
14　熊德荑訪談，2009年8月13日。
15　熊德荑致蔡岱梅，1970年12月27日，熊氏家族藏。
16　同上註。

17　熊德薾致熊式一，1971年1月29日，熊氏家族藏。

18　熊德薾致熊式一、蔡岱梅和其所有兄弟姊妹，1974年3月11日，熊氏家
　　族藏。

19　熊德薾致蔡岱梅，1972年7月5日，熊氏家族藏。

20　楊世彭訪談，2011年2月6日；楊世彭致熊式一，1972年3月3日、1972
　　年3月24日、1972年5月2日，熊氏家族藏。

21　熊式一：《無可奈何》，出版品，約1972年，熊氏家族藏，頁17。

22　同上註，頁21。

23　巴蕾著，熊式一譯：〈半個鐘頭〉，《小説月報》，第21卷，第10期(1930)，
　　頁1497。

24　同上註，頁1500。

25　熊式一：《無可奈何》，頁13。

26　熊偉訪談，2013年2月1日。

27　熊德蘭致熊德薾，1980年10月，熊氏家族藏。

28　熊德輗致熊德薾，1970年11月28日，熊氏家族藏。

29　同上註，1980年1月13日。

30　熊德薾致熊式一，1980年12月11日，熊氏家族藏。

31　〈清華書院公告〉，清華書院文件，約1977年11月。

32　同上註。

33　〈香港清華書院校董會改組合約〉(清華書院文件)，1979年8月31日。

34　熊式一致朱匯森，信件複印本，1980年5月15日，熊氏家族藏。

35　同上註。

36　黃紹芬訪談，2011年9月24日。

37　〈名學者熊式一受傷〉，剪報，1981年6月5日，熊氏家族藏。

二十
落葉飄零

　　1966年，熊式一在夏威夷大學的客座教授任職結束之前，曾接受記者吉恩‧亨特（Gene Hunter）的採訪。亨特的報道，內容詳盡生動，像一幅生動的人物肖像：中華民國公民，矮小的個子，身穿中式長衫，精通並收藏書畫古玩；在英國文壇嶄露頭角，一躍成為享譽世界的劇作家和小說家，名噪一時；現任夏威夷大學亞洲研究客座教授和香港清華書院校長；有六個子女，其中四個在大陸工作生活，另外兩個和他的妻子一起住在倫敦。[1]簡言之，熊式一是個地地道道的「世界公民」。[2]

　　「世界公民」一詞，精確概括了這位跨國跨文化人物的內質。頗為樂觀的文字描摹，為讀者展示了一個自由歡快的人物形象：臉上掛著燦爛的笑容，優雅和藹，漫遊世界，或者在教室裏講課，或者在書房內悠閒地寫作。不過，那快樂無憂的形象背後，其實還有隱隱的焦慮和游移不定的成分。事實上，那是一個躕躕彷徨的老人，在尋覓一方樂土，為了安頓身心，為了靜享餘生。

　　他，像一片落葉飄零，在苦苦尋覓。歸宿何在？

卸任清華書院校長並退休後，熊式一終於可以無憂無慮、輕鬆自在地生活了。除了看書、寫作、翻譯之外，他可以去各地旅行，拜訪朋友，參與社交活動。與此同時，他在考慮到哪裏安度晚年。

人的一生中，每十年相當於一個里程碑。過了70歲，閱歷豐富，便能「從心所欲，不逾矩」。熊式一寫過一首七絕，既為自己進入大徹大悟的境界暗自慶幸，又因為看清了身上許許多多的不足之處，深感慚恧愧疚。

> 岳軍人生七十始，
>
> 尼父從心不逾矩。
>
> 八十我方知昨非，
>
> 自愧今無一是處。[3]

張羣，字岳軍，係國民黨元老，是熊式一的故交。張羣曾有詩句「人生七十方開始」自勉，以期老當益壯、樂觀長壽。熊式一在詩中借引張羣以及孔子所言，卻話鋒一轉，自嘲「今無一是處」。他對此詩相當滿意，用毛筆抄錄，作為墨寶，贈送給家人和朋友留念。

熊式一年老心不老，依然胸懷壯志，在海外弘揚中華文化。1984年，他去加州參加私人聚會，席間他向《世界日報》記者郭淑敏透露，正考慮在洛杉磯創辦一所新的清華書院，他在與當地有興趣的人士商談。「等籌備有個眉目了，就正式會對外公布。」[4]

熊式一精力充沛，一般年輕人都自嘆不如。舉個例子，1984年1月中旬，他去華盛頓首府，慶祝女兒德薇的生日；然後，去紐約看望朋友；接下來，飛到洛杉磯為他的舊房東歡慶五十壽誕；隨後又坐長途汽車到加州首府薩克拉門托看紹芬，慶祝她三十歲生日；2月初，飛回香港，去澳門趕赴鄭卓的百歲壽慶。

鄭卓早年追隨孫中山，走南闖北，任侍從武官，人稱「德叔」。他比熊式一年長整整20歲，近年定居澳門。經朋友介紹，兩人在澳

門結識，一見如故，成為知己。熊式一每年都接到請帖，受邀請參加鄭卓的生日活動。鄭卓與世無爭，視功名富貴如過眼雲煙。熊式一佩服鄭卓的人生哲學，但更敬佩的是鄭卓多年奉行的「法乎自然」的養生之道。「他也不吃補藥，以求長壽，不求醫，不打針，不做健身運動，以圖延年。他也不禁生冷，不忌口，不持齋吃素；有什麼吃什麼，葷素不拘：四隻腳的只是不吃桌椅，兩條腿的只是不吃人！」熊式一驚喜地發現，自己的生活實踐居然與此不謀而合，如出一轍。他不僅「瞠乎其後」，卻也信心倍增。他有把握，可以成為百歲人瑞。[5]

與鄭卓相識，獲益非淺，但同時也帶來一絲驚詫和愕然。他無意中意識到，「老朋友和同齡人都一個一個走了」，一小部分「比自己年紀輕的也走了！」他向來喜歡交友，現在更是如此。只要有可能，他會隨時隨地結交新朋友。[6]

巴瑞·斯佩格爾（Barry Spergel）就是他新交的青年朋友之一。斯佩格爾是個律師，畢業於芝加哥大學和耶魯法學院。他才思敏捷，博學多聞，對世界文化懷有濃厚的興趣。一次，他去德薇家，在那裏認識了熊式一，兩人談得十分投契。斯佩格爾有語言天賦，掌握了法語、德語、西班牙語、葡萄牙語等多種語言。他好奇地問熊式一：「中文難嗎？」「很容易，你一個月就能掌握。」熊式一還說，將來要是斯佩格爾去香港，歡迎到他那兒住。

後來，斯佩格爾果真去了香港，成為熊式一的客人。他先到台灣，在輔仁大學學習中國文化；然後到北京大學，成為首批學習法律的外國學生。去北京前，他在香港逗留了四個月，住在熊式一的寓所。他們倆無話不談，特別是哲學、歷史、文學等領域。兩人常常討論一些歷史和文學人物，談談中國的詩歌，兩人也少不了爭辯。斯佩格爾記憶力過人，但熊式一的博聞強記，使他由衷地佩服。在談話中，熊式一喜歡尋章摘句，或者追憶一些微小的細節內容，似乎漫不經心，信手拈來，卻隻字不差，準確無誤。

　　1984年，斯佩格爾開始在東京從事法律工作。他寫信告訴熊式一，並邀請他去玩。沒料到才過了幾天，熊式一從香港給他打電話，說下個星期就會去他那兒，隨行的還有一位年輕的女伴。斯佩格爾的公寓過於狹小，無法接待他們倆，於是，他就去找朋友楊·范·里吉 (Jan van Rij) 商量。里吉是歐洲經濟共同體駐日本大使，他與妻子珍妮 (Jeanne) 的住宅是一棟漂亮的五層樓房，還有幾個花園。他們聽了斯佩格爾的介紹，了解到熊式一的傳奇經歷和高深的文學造詣，肅然起敬，欣然邀請熊式一住他們家，還決定舉辦晚會表示歡迎，邀請外交使節、日本文化教育部的官員和記者等一起出席。

　　斯佩格爾為熊式一的東京之行做了精心安排，介紹他認識了各界人士，包括《經濟學人》(*The Economist*) 和《金融時報》(*Financial Times*) 的記者、BBC分部的主管、律師朋友等等。最精彩的亮點，要數里吉夫婦主辦的招待晚會。那場活動「熱鬧極了」，所有的來賓，見到了熊式一，都欽佩不已，讚不絕口。[7]下面是斯佩格爾事後為德薾描述的有關晚會的情況：

> 你父親像往常一樣，談笑風生，應對如流，在場的人都為之折服。酒會上還有這麼一段小插曲：有個大型化工公司的總裁跪倒在地，為你父親穿拖鞋。眼前這麼一位年高德劭的長者，每一個人見了都畢恭畢敬。你父親說，這好像又回到了從前的風光年華，他那時紅得發紫，無人不曉。[8]

　　里吉夫婦非常高興有幸接待熊式一，他們想安排讓他再來日本，組織一次《王寶川》的舞台表演。兩年後，熊式一果真應邀又去了次日本，當地的英語劇團在里吉的寓所舉辦了演出活動，珍妮也參與其中。導演是名年輕的荷蘭學生，名叫安妮·M·海伊 (Anne M. Hey)。她寫道：52年過去了，但這齣戲還是「確確實實值得上演」，「就此而言，這戲真可謂『常青夫人』」。[9]

〰〰〰〰〰〰〰〰〰〰〰

　　1977年，中國恢復高考，數以百萬計的青年人踴躍報名，參加考試。德輗的兩個孩子，熊心和熊偉，通過考試，進入北京外國語學院，主修英語。接下來的幾年內，他們的妹妹和堂弟堂妹也先後考入大學，主修工程、商業和其他學科。

　　改革開放為中國的全面發展開啟了光明的新篇章，青年一代的目光逐漸延伸至海外。他們希望去美國或歐洲國家，開闊眼界，探索世界，提高語言技能，豐富文化知識和生活經驗，改善職業前景。

　　對於熊式一的孫輩來說，出國還有一層特殊的原因：他們可以有機會見見祖父母。在他們的童年時代，從來就沒有聽到父母談起熊式一和蔡岱梅，彷彿他們根本不存在似的。祖父母的出版物，家裏片紙未留，生怕受到政治上的株連和影響。由於意識形態的原因，國內的書店和一般圖書館都見不到祖父母的出版物。據熊偉回憶，1976年文化大革命結束之後，他才從父親那裏偶爾聽到有關祖父母的點點滴滴。熊偉的父親德輗在北京外國語學院英語系任教授，熊偉用父親的圖書證，進到學校的書庫，在書架上發現《王寶川》和《天橋》。這些書不對外開放，因為有了父親的圖書證，他得以躲在書庫裏偷偷閱讀了這些書。[10]德海的女兒傅一民，是從美國記者埃德加‧斯諾 (Edgar Snow) 的《西行漫記》(*Red Star Over China*) 中了解到熊式一的。1979年，三聯書店出版了由董樂山翻譯的《西行漫記》中譯本，國內讀者競相閱讀，一時洛陽紙貴。[11]斯諾在書中談及《王寶川》，董樂山專門加了個譯註，說明《王寶川》的劇作者是熊式一。據此，傅一民驚喜地發現，外祖父近半個世紀前就已經聞名西方文壇。[12]同樣，德威的兒子熊傑也是從《西行漫記》中了解到熊式一和《王寶川》的。如今，這些孫兒後輩都能與熊式一和蔡岱梅通訊聯繫，迫切希望多了解一些老前輩的故事，能有機會出國學習，能與他們見上一面。

不用説，熊式一和蔡岱梅都知道，負笈異國他鄉，不等於享樂，去一個陌生的語言和社會環境，必然面臨困難重重，但前途是光明的。熊式一明確表示：「我本人親歷此境，故年逾卅時，子女已成行而毅然決定破釜沉舟出國，否則焉有今日子女皆能出人頭地機會也。」[13]他和蔡岱梅都樂意竭盡所能，全力相助。熊式一和德薆與海外的學校聯繫，詢問大學申請報名的信息，盡力提供資助。第一個出國的是熊心，她1980年去倫敦蔡岱梅那裏，並開始在當地入學。翌年，熊偉轉學到美國華盛頓喬治城大學專攻語言學。幾年後，熊傑和傅一民大學畢業，分別在美國讀研究生院繼續深造。

熊式一的身體總算還硬朗，但畢竟已屆耄耋之年，他需要有人陪伴照顧。

德薆的女兒熊繼周主動提出，願意前往香港，幫助照顧祖父。1984年9月10日，她從北京飛抵廣州，次日過境到了九龍。德薆剛從香港看望熊式一返京，特意畫了一份路線圖給她做參考，繼周順利找到了祖父在界限街的住址。年邁的祖父在門口迎候，身上穿著綢布長衫。他一見孫女，眉開眼笑，飽經風霜的臉上布滿皺紋，高興得嘴都合不攏。

第二天，兩人一早起床，便開懷暢聊。他們講各自的經歷、家人的情況，以及中國和海外的種種見聞。他們談個沒完，不知不覺，太陽悄悄地下了山，兩人談興正濃，連燈都忘了開。倒是熊式一頓了一下，高興地説：「行了！我們現在相互了解了！」他帶上繼周，到香港最出名的半島酒店吃晚飯。身邊有23歲的孫女伴著，他得意非凡。熟人見了他，尊敬地稱呼他「熊博士」，他向大家介紹繼周，說是自己的「手杖」。[14]

繼周從中國初來香港，耳聞目睹的種種現象，與學校接受的教育內容形成鮮明的反差，感受到強烈的文化衝擊和心理變化。熊式一讓她幫助謄寫譯稿，要求她使用繁體中文字。自1950年代起，中國政府推行簡化漢字，而香港和台灣，依舊流行繁體字，又稱正體。

熊式一認為，中國漢字蘊含著精深的文化內涵，推行簡體字，無疑破壞了文化，是背叛中華傳統文化之舉。每次看到繼周寫的簡體字，他總免不了失望。一次，他指著「廣闊天地」的「廣」字，問道：「這是哪家的中文字？」繼周寫成了「广」字，其正體是「廣」，兩者在形體上差別很大。繼周得意地回答：「廣州的廣啊，一點一橫一撇到南洋呀！」她心裏嘀咕著：「這麼簡單的字還問我！」熊式一一聽了，哭笑不得，一拍桌子，喝道：「那你何必還學寫中文字呢，以後就學狗『汪汪』叫幾聲表達意思就算了。」[15]

關於一些歷史問題的闡釋和理解，他們之間存在巨大的分歧，突顯了文化鴻溝的存在。熊式一在翻譯《大學教授》時，該劇呈現的近代歷史及其政治角度，在繼周看來似乎有悖於常識。在學校課堂上，她學到的都是共產黨人抗擊日本侵略者，國民黨則一味退讓、委曲求全。她與熊式一討論抗日話題時，偶爾會爭得面紅耳赤。繼周愛固執己見，自信地堅持，共產黨八年抗日，國民黨則禍國殃民。[16]見孫女兒如此執拗，熊式一有時會十分氣惱，大聲喝道：「狗屎！」、「你在中國學到的是共產黨歷史！」[17]他會意味深長地解釋：對歷史的評論需要公允，不可偏激，偏激的說法不能盡信。正因為此，他不屬於任何政治黨派！[18]熊式一敬崇蔣介石，繼周去香港後不久，恰逢雙十節，熊式一帶她去參加慶祝活動，並讓她在蔣介石畫像前鞠躬致敬。[19]對於初到香港的繼周來說，反差太大了。

熊式一瀟灑自如，無所羈絆。他不富裕，但手頭有錢、朋友需要的時候，只要向他開口，即使他知道這錢有去無回，也會爽快地答應。在他眼裏，物質財富並不重要。一次，他帶繼周去銀行，兌現德薰寄來的200美金支票。他把錢隨手揣進衣兜裏，打車去看畫展。到了渡輪碼頭，下了出租車，熊式一發現兜裏的錢包不見了。這一定是剛才從兜裏掉在了車上，但出租車早已沒了蹤影。繼周傷心不已，連連抱怨，那畢竟是一大筆錢呀！熊式一平靜地勸她，安慰道：「錢重要，但它是身外之物。我丟失的錢很多很多。」如果為此而過

於傷心，不值得。那天晚上，熊式一告訴繼周，他一生中丟失的錢和受騙賠錢的事不計其數。「要是我每次都被弄得心煩意亂，生活就沒什麼意義了。」[20]

<p style="text-align:center">ぞぞぞぞぞぞぞぞぞ</p>

自從遷居香港後，熊式一基本上沒有再創作過重要的英文文學作品，興辦清華書院之後，他的中文創作也基本上停止了，只是偶爾寫一些散文。

1975年2月，熊式一與徐訏和沃德·米勒（Ward Miller）一起創辦了香港英文筆會。這一文化組織的成立，喚醒了他心中沉睡已久的舊夢，他開始認真撰寫回憶錄。許多好友，包括瑪麗王后學院的院長B·伊佛·埃文斯（B. Ifor Evans），都曾經敦促他早日完成這項計劃。埃文斯甚至預言，他的回憶錄肯定是一部「佳作」，必定暢銷，他的生花妙筆，加上「獨具特色，細膩含蓄」的語言，必然能讓林語堂「相形見絀」。[21]不少人都盼著他能抓緊時間，完成回憶錄，為後人留下一部富有價值的文學作品。紹芬寫道：如果您「這些年都用在寫作上，我們中國文壇上定然光輝不少，我們這些晚輩也不知會受惠多少！」[22]

1977年8月，熊式一卸去清華書院校長職務，開始寫回憶錄。他模仿富蘭克林，從歷經滄桑的老前輩的角度，回顧人生，為後代傳授一些重要的經驗教訓。回憶錄採用書信體形式，日期為1977年8月11日，地點是香港界限街的寓所。作者一開始便表達自己感念慈母養育之恩以及深深的崇敬之情。他的母親省吃儉用，拉拔他長大，又使他啟蒙，奠定了日後文學生涯的堅實基礎，終生受益。接下來，他簡述了自己主要的文學成就，介紹自己的家族世系和童年經歷。作者坦誠直率，婉婉而述，很像富蘭克林的《自傳》。不過，回憶錄讀來更是幽默、戲劇化和引人入勝，其中的許多細節描述活靈活現，給人留下難忘的印象。

熊式一的「回憶錄」不同於富蘭克林的《自傳》，兩者追求的目標不同。富蘭克林寫《自傳》是為了評估生活經歷和如何知錯改錯，借用他的比喻，如同作者在糾正印刷排版中的「錯誤」或者勘誤。而熊式一的回憶錄是一部反敘述，他目的明確，為了釐清事實，還原歷史真相，糾正不實之詞、無稽之談或者誹謗謠言。下列文字值得一提，作者後來把它添加在回憶錄的首段：

> 我覺得有些人是天才的專欄作家，他們誇大其詞，言過其實，或者信口開河，憑空捏造。那些饒舌擺弄八卦的可以算得上是天才，他們幹這一行全憑本能。但我總是偏愛事實，而不是靠幻想；正因為此，我創作的劇本和小說中，許多人物和事件都源於生活，我通常都盡力將他們改得低調一點，為的是更令人信服。[23]

1984年，熊式一宣稱，他的「回憶錄」完稿的話，估計要100萬字，他已經寫了20萬字，寫到了20世紀30年代。但事實上，他的英語「回憶錄」僅寫到1911年，手稿經過了幾次修改、謄寫，1985年的打字稿接近兩萬字。與最初的手稿相比，打字稿有一個明顯的改變：初稿開首部分的書信日期、地址、稱呼全都刪除了。令人遺憾的是，「回憶錄」一直沒有能寫完，當然從來沒有能出版。許多真相未能釐清，大量的軼事舊聞將永遠被湮沒塵封了。

不過，熊式一倒是出版了四篇中文的自傳體文章，刊載於《香港文學》上。它們詳細記錄了作者早年的文學生涯、為何決定出國求學、創作和上演《王寶川》的過程，以及他與巴蕾和蕭伯納的友情。《香港文學》於1985年1月創刊，是文學月刊，旨在「提高香港文學的水平」，「為了使各地華文作家有更多發表作品的園地」。[24]創刊一週年前夕，劉以鬯向熊式一約稿。熊式一將巴蕾《難母難女》的中文譯稿寄了去，並寫了一篇長文，介紹巴蕾以及自己與巴蕾的文學因緣，刊登在1986年的1月號，題為〈「難母難女」前言〉，劇本分四期隨後

登載。然後，熊式一又應邀投寄了上述四篇回憶文章，其中的〈初習英文〉、〈出國鍍金去，寫王寶川〉和〈談談蕭伯納〉等三篇，冠以標題「八十回憶」。熊式一在文壇久負盛名，但香港的許多讀者，特別是年輕人，卻從未有機會接觸過他的作品。這些自傳回憶文章，立即引起了讀者的關注，他們爭相閱讀，一睹前輩作家的文采和清新悅人的創作風格。熊式一的文字，明快獨特，令人嘆為觀止。劉以鬯認為，它們全然不同於時下的文章，它們給人以啟示：嚴肅的文學並不等於非得呆板沉悶。據林融的評論：「作者憶作家，四篇長短不一，卻有共同點，可讀性高。熊式一寫作業已不多，近期卻有三篇「八十回憶」陸續交該刊發表，可說是該刊讀者之幸。」[25] 劉以鬯誠邀熊式一繼續賜稿，每月寫 5,000 到 6,000 字，可惜熊式一事情繁多，後來就沒有寫下去。

〰〰〰〰〰〰〰〰〰〰

1985 年 5 月，繼周與譚安厚訂了婚。譚安厚是個年輕的銀行家，溫文儒雅，說一口流利的漢語。他的英文名字是休·托馬斯（Hugh Thomas），在加拿大長大，大學畢業後，到北京和南京學習中國語言和歷史，隨後又獲得香港中文大學的工商管理碩士學位。

繼周與譚安厚是在聖誕活動時認識的，兩人談得很融洽，不久便開始約會。4 月間，熊式一得知這一消息，聽到譚安厚才三十出頭，居然已經任英國米特蘭銀行香港分行中國部經理，擔心其中有詐，便親自前往譚安厚的工作地點探個究竟。他穿著長衫，去中環太子大廈，直奔 24 樓，在那裏確確實實看到了譚安厚的銀行辦公處，才算信服。他後來又了解到，譚安厚的父母和家人，雖然是西方人士，卻都熟悉中國的文化歷史，而且在中國長期生活及工作過。譚安厚的父親還在倫敦西區看過《王寶川》，甚至曾看到熊式一上台接受鮮花和掌聲的一幕。熊式一算是放了心，而且覺得稱心滿意，對繼周說：「你如果不跟他結婚，我就把你送回北京去。」

　　繼周和譚安厚籌劃在8月舉辦婚禮，共發出了一百多份請柬。邀請出席的客人，一半是熊式一的朋友。這還是他首次參加後輩的婚禮，他樂不可支。

　　婚禮那天，熊式一出席結婚儀式，作為見證人在結婚證書上簽字。當晚，婚宴在海外銀行家會所舉行。熊式一事先有約，只好先去參加港督的活動，然後從那裏匆匆趕去赴宴。他遲到了一會兒，滿身大汗，快步流星地走進宴會廳。在場的賓客見了，興奮地鼓掌，熱烈歡迎。熊式一身穿白色長衫，手臂上的玉鐲瓏玲作響，朝著主桌徑直走去，一邊氣派十足地向著大家招手。熊式一事後告訴德荑：「婚禮的排場很大。結婚儀式後，港灣上空呈現雙重彩虹，巨大無比，久久懸在空中，向前去參加婚宴的賓客表示歡迎！真是太神妙了！」[26]

　　翌年3月初，譚安厚夫婦遷到山頂，搬進工作單位的住房。事有湊巧，熊式一界限街寓所的房東要求他立即搬遷，因此他與繼周和譚安厚商量，徵得同意，也搬到了山頂，與他們合住。他大量的藏書，必須馬上處理，經過漢學家閔福德（John Minford）的牽線，將大部分中文書籍賣給了新西蘭奧克蘭大學（University of Auckland），還有一部分英文書籍，捐給了香港大學圖書館。[27]

　　山頂是太平山的俗稱，位於香港島中西部，屬於高檔住宅和風景區，居民大都是外籍人士。山頂是權貴的象徵。熊式一的香港作品，幾乎都有所提及，甚至以此為背景。搬到山頂「重享英國式生活方式」，理應心情恬適，安然度日了。[28]不料，搬到新居才一個月，熊式一就開始抱怨，說到

圖 20.1 熊式一參加孫女熊繼周的婚禮，右邊是新郎譚安厚。（熊德荑提供）

那兒住是「最不明智」的決定，他「極度的孤獨和淒慘」，一心想要離開山頂。[29]

這與他的年紀和身體狀況有一定的關係。他的手指僵硬，書寫的字體很大，筆跡顫抖，歪歪扭扭的。從前，執筆寫字是種樂趣，現在卻成了痛苦的負擔。[30]他的視力也大不如前，有些報紙字體太小，都沒法看了。除此之外，他喜歡熱鬧，想念朋友，可是山頂的交通不便，很難四處走動，他感到與世隔絕。他給蔡岱梅的信中曾感嘆道：「『衣不如新，人不如故！』到我們這種年齡，老朋友越來越少了！」[31]現在，年紀八十近九十，他的朋友都比他年輕，老朋友或者走了，或者都不再記得他了。[32]

好景不長，搬到山頂沒幾個月，譚安厚做了一個重要的決定：回學校去攻讀金融博士學位。1987年5月，他辭去了銀行的工作，帶著繼周和剛出生不久的兒子，舉家遷居紐約。這一來，熊式一需要重新選擇去向。由於《中英聯合聲明》，香港將於1997年回歸中國。許多人對香港未來的局勢發展心存疑慮，有不少人遷移出走。熊式一比較看好洛杉磯和舊金山，他認為自己可以在那裏安身，教教中文，做些翻譯工作。不過，他想在搬到那兒之前，先去一趟台灣，處理《大學教授》中文版的事，再爭取到北京和江西看一看。總之，生活還沒有完全安定下來。

1986年底，蔡岱梅的身體日漸衰弱。1987年1月11日，她在倫敦醫院平靜地辭別人世。

家屬和好友出席她的葬禮，包括德達全家、德黃和她的伴侶喬治、熊心、熊偉。漢學家吳芳思與熊家相識多年，擔任司儀，張蒨英和德達致悼詞。[33]

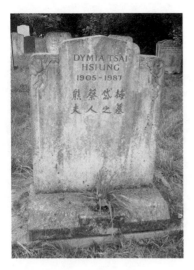

圖 20.2　蔡岱梅之墓（作者攝）

蔡岱梅生前寬厚待人，真誠體貼，她善解人意，是一位仁慈溫和的長者。聽到她去世的噩耗，朋友們都哀痛極了，他們從世界各地紛紛發來慰問卡和信件，表達心中的悲慟和哀思。

蔡岱梅愛看小說。十年前，她看了一本小說，講的是一個西方家庭在中國的故事。蔡岱梅很喜歡，給德黃的信中，她特意抄錄了小說的結尾部分，其中包括這麼幾句：「女人能饋贈的最佳禮物，不是她的愛，而是她貼心的溫柔和無私的奉獻。它們維繫家庭，一起同甘共苦。」[34] 這些話說到了蔡岱梅的心坎上，半個世紀以來，無論是在中國，還是在海外，她為家裏留下的正是這份最好的禮物。她無私地奉獻，如熊家的中流砥柱，給每一個孩子以慈愛和溫暖，關心他們，幫助他們，鼓勵他們。借用德輗的話：「她這一生，都是為了我們。」[35]

蔡岱梅病重時，熊式一提出要到倫敦探望，但給她拒絕了。熊式一前一次回倫敦時，兩人吵得不歡而散，蔡岱梅心存芥蒂，餘怒未消。蔡岱梅去世後，熊式一也沒有能去參加葬禮，他年邁體弱，家人一致勸他不要前往，擔心他難以承受倫敦的冬寒。

結縭六十餘年了，蔡岱梅勤儉持家，奉獻一生，她的離去，無疑是一個沉重的打擊。熊式一哀慟欲絕，不思飲食，在床上躺了整整三天。

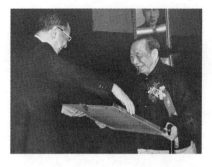

圖 20.3　1988 年，熊式一獲頒受台灣第 14 屆國家文藝獎特別貢獻獎（熊德荑提供）

熊式一把所有的家當，包括藏書、書信手稿、書畫古玩和家具用品，通通運去紐約。7月18日，他隻身前往台灣。他向台灣當局提出了定居申請，得到批准後，11月7日在台北購買了一套公寓。

他在世界上闖蕩了一輩子，現在，第一次有了房產。他似乎心滿意足，終於找到了歸宿。他甚至洋洋得意地宣布：我有了「自己的一塊小天地」。[36]

但真要在台灣生活，可不容易。熊式一屬於「無業無退休金」類人員。台灣的生活費「高得離譜」，靠寫作謀生幾無可能。[37]最難熬的是冷清淒涼。他到台北後，第一個月內參加了十多場追悼會，整日心情抑鬱寡歡。[38]他期盼收到家人和朋友的消息，即使是隻字片語，也能給他帶來片刻的欣喜，紓緩一下內心孤寂落寞的感覺。他一次又一次地懇求德荑，要她常去信；他要求孫輩每週必須寫一封信，讓他「開心開心」。[39]

台灣並非盡善盡美，它不是理想的安居樂土。熊式一不適應當地的自然氣候，更不喜歡嚴格管控的政治氣候。他發現一些來自海外的信件拖延很久才送抵，他估計台灣審查機構在檢查他的往來信件。他很氣惱，一定是台灣當局在懷疑他，把他看作是個「不受歡迎的壞分子」。[40]另外，他覺得台方對自己很冷淡，沒有給予應有的重視。林語堂在台灣待遇優渥，備受尊敬。他認為自己應該享有與林語堂同等的榮譽和推崇。

1988年3月，熊式一把四個月前買進的公寓售出。他作了一個大膽的決定：搬去美國，或者與德荑住，或者與孫輩一起住。

熊式一永遠給人們帶來驚訝。

7月中旬，他從台北回北京省親。他可能意識到，年歲不饒人，這事再不能拖延。蔡岱梅幾十年來一直想回國看看，但結果始終未能成行，抱憾終生。

他的北京之行十分圓滿。他住在德輗家裏，與親友見面暢談。全國人大常委會副委員長、民盟中央主席費孝通和畫家吳作人設宴熱情歡迎。熊式一與費孝通是多年的故交，1930年代，費孝通在倫敦經濟學院求學時，兩人就認識了。這次舊友重逢，話舊敘新，一言難盡。熊式一還去老朋友冰心的家中做客，在那裏見到了一些翻譯出版界的朋友，相談甚歡，席間他與冰心一起吟誦唱和古詩文，兩人都記憶驚人，十分盡興。

近兩個月的訪問轉眼結束，它改變了熊式一對中國的看法。幾十年來，他一直拒絕回中國。他親國民黨，批評共產黨和毛澤東的政策和實踐，認為他們破壞了中國的文化傳統，包括語言文字。他慶幸自己沒有返回，否則的話，「我所有的聰明才智全都喪失殆盡了」。[41]這次訪華，使他得以目睹中國的經濟發展和文化生活，打開了眼界。他看到北京市容整潔乾淨，治安良好，他基本上沒有負面的評論。他接受《人民日報》記者採訪，介紹自己在海外的歷程，並談到了回國訪問的觀感：

> 這次北京省親，給他的印象是「現代」與「古代」的疊影，他覺得在台灣聽到的宣傳跟大陸的宣傳不大一樣。不盡人意的地方雖還不少，但北京的變化之快之大，令人驚嘆！他幾乎尋不見舊時老北京的蹤影。他最滿意的是醫療保健。[42]

　　年底，熊式一又去台北，住在中國文化大學校園內的大忠館。文化大學坐落在著名的陽明山公園附近，校園內主要的建築全都沿用古色古香的中國傳統風格，整個校區像個中國建築的博物館。學校創辦人張其昀是熊式一的老朋友，熊式一每次去那裏，總是受到熱情的招待，文化大學溫暖如家，賓至如歸。1984年，張其昀去世後，兒子張鏡湖接任學校董事長。張鏡湖是地理學家，曾在夏威夷大學執鞭二十多年。1960年代熊式一去夏威夷大學任客座教授時，認識了張鏡湖。熊式一尊敬他，甚至還有些妒忌，因為他精明能幹，接下父親的班，擔負起文化大學的重任，鞠躬盡瘁，無怨無悔。「我如果有個兒子，像他一樣，執掌清華書院，把它繼續辦下去，那多好？」[43]

　　4月，《大學教授》中譯本由文化大學出版社出版，書首附有熊式一特意寫的〈作者的話〉，介紹該劇本的創作背景。1939年8月8日，《大學教授》問世，有幸參加摩爾溫戲劇節。不幸的是，三週後戰爭爆發，戲院關門，全民疏散，《大學教授》從此沉默無聞。不料，半個世紀之後重獲新生，在台灣與同胞相見；4月底，台北真善美劇團又將它搬上舞台。熊式一感慨萬端：「真是命也，運也！」[44]

　　在台灣，熊式一也有失望，甚至心寒的遭遇。孫兒熊偉想到台灣探望他，向有關方面提出申請。按政府規定，凡在海外居住五年以上的中國公民，均可獲得簽證。熊偉在美國、英國、法國學習生活了八年，絕對符合此條件，但他的申請卻遭到拒絕。熊式一聞訊，怒不可遏：政府當局「對自己的同胞如此偏見，種族歧視」，實在無理至極。[45]

　　熊式一的六個孩子全都大學畢業，可惜沒有一個獲得博士學位。他鼓勵孫輩進一步深造，攻讀博士學位，甚至提出幫助牽線搭

橋。他的清華校友顧毓琇原為賓州大學電機工程系教授。熊式一相信，要是自己與顧毓琇聯繫，定能幫助熊傑考進賓州大學。熊偉文質彬彬，有語言天賦，文化基礎扎實，學習成績一貫優秀。喬治城大學畢業後，他到英國倫敦大學學院和法國巴黎高等社會科學院攻讀碩士和博士學位。熊式一為他在文化大學爭取到一份教師職務，可是因簽證遭拒，只得作罷。熊式一自詡人脈廣通，從前幫許多高官友人的孩子進了牛津或劍橋，他深信那些人際關係依然靈驗有效。

　　然而，「時代變了」。德�┤在熊式一訪華之後作的這個評論，可謂語重心長。[46]熊式一愛追述自己在1930、1940年代的輝煌，他津津樂道當年與邱吉爾、羅斯福夫人、駱任庭爵士、葛量洪港督、蔣介石等名人的往來。在他的心目中，時光荏苒，應無礙人際關係。可悲的是，他錯了。他生活在昔日的泡沫空間裏，他沒有意識到，自己「已經老了，幾乎被人遺忘了」。[47]

<center>᠎᠎᠎᠎᠎᠎᠎᠎᠎᠎᠎᠎᠎</center>

　　1990年春天，熊傑從紐約州立大學水牛城分校畢業，獲工程碩士學位。熊式一去水牛城出席他的畢業典禮。

　　人人都喜歡熊式一，同樣，熊式一也愛熱鬧，喜歡與人交往。前些年，他去喬治城大學，熊偉把他介紹給同學和朋友，他與大家聊天，侃侃而談。學校的一位非裔保安見了熊式一，印象深刻，事後常常向熊偉打聽：「你爺爺好嗎？」[48]這次，熊式一訪問水牛城，一位台灣教授久仰大名，聞訊專門組織了一個大型聚會，邀請幾十位知名學者和專業人士出席。大家慕名而來，想見見這位文壇大師。熊式一談笑風生，思維敏捷，機智幽默，像一名高明的表演者，如磁鐵一般，把在場的聽眾牢牢吸引住。他閱歷豐富，知識廣博，加上非凡的口才和語言能力，人人為之折服。一位美國朋友，聽到熊式一優雅的英語，竟然大吃一驚，倏地站了起來。[49]

　　熊傑是德威的長子,德威又是熊式一的長子,祖孫三人都是虎年出生。熊傑的專業是工程,但他對歷史、政府和政治素有興趣,特別是世界各國的文化歷史。作為海外留學生,他關心祖國的發展,關心中國的前途。一次,他接受電視台記者採訪,熊式一在台灣,恰好在電視上看到熊傑,激動地大喊:「那是我的孫子!」[50]

　　熊式一與孫子之間偶爾會發生摩擦衝撞。一次,他自吹自擂,《王寶川》流行全世界,千千萬萬的人都知道那戲,除了《聖經》,再沒有其他什麼書比它的印數更多,更出名了。熊傑一聽,不假思索,隨口反駁:「不對,《毛主席語錄》比它印的更多、更出名!」那可是不爭的事實啊!熊式一聽了,怏怏不樂,垂頭喪氣。

　　熊式一兩年前去過一次水牛城,他對那城市印象不錯,他喜歡水牛城寬闊的街道,景色旖旎的伊利湖,還有美麗的公園。他也很高興,兩次在水牛城都得到熊傑和妻子董紅的款待和照顧。他們家務很忙,女兒不滿兩歲,經濟條件不太好,但十分快活,而且熱情地歡迎熊式一在家裏住。熊式一覺得,自己需要有貼心的人在身邊侍奉。他不久前談到自己何去何從的問題,曾這麼說道:「……我現在發現,關鍵的因素是身邊的人,而不是住什麼地方或者氣候如何。」[51]如果日後能與兒孫輩住一起,那是再理想不過的了。

　　這次去水牛城,熊式一帶著一位台灣女伴。她是前國民黨軍官的遺孀,比熊式一年輕三十來歲,打扮入時,據說兩人已經訂婚。一天,他們外出散步,途徑大學校園附近的高門街,看見一棟單戶獨立房屋前掛著「代售」的牌子。熊式一見了,十分中意,一打聽,房價才七萬美元,實在便宜。他沒有討價還價,當場簽署要約,並交付了4,000美元訂金。他準備買下房子,與女友一起住。他和女友都以為對方經濟富裕,但很快發現其實他們倆都沒有錢可以買下那房子。「真相大白,兩人立刻解除了婚約。」[52]熊式一受合同制約,別無選擇,只好放棄了訂金。

1991年7月，熊式一準備再度前往中國訪問。

動身之前，他想在台灣提前舉辦九十壽慶。他與朋友王士儀談了自己的想法，王士儀慨然應允，讓妻子悉心準備了一桌可口的菜餚，還專門為熊式一做了一道他愛吃的獅子頭。那天晚上，王士儀把珍藏的陳年佳釀拿出來，與熊式一分享。他們開懷暢飲，海闊天空，聊得十分盡興。熊式一衷心感謝王士儀伉儷的熱情款待，同時緬懷自己已故的老伴，對她讚美有加，誇她相夫教子，克勤克儉，不愧為賢內助。他告訴王士儀，說在北京的三個孩子都歡迎他回國。王士儀看著眼前這位海外漂泊了多年、「孑然一身的九十老翁」，完全能感受到他的「孤獨」，也為他行將回國團圓、享受天倫之樂而高興。[53]

熊式一的心態還很年輕，他有自己的計劃，有許多的事情要做。他告訴王士儀，說要完成「回憶錄」的寫作，甚至想再來台灣與他合作。熊式一喜愛印章，收藏過許多金石古印，不少捐給了歷史博物館。此前他委託王士儀求篆刻家王壯為治印，王壯為欣然應允，刻了一方石印相贈，雄健拙樸，刀法老辣，熊式一愛不釋手。這方白文印章的印文「式一九十以後書」，暗喻老驥伏櫪，志在千里，恰如其分地反映了他的精神面貌。

王士儀在中國文化大學戲劇系任教，對戲劇很有研究。1960年代，他負笈法國、希臘、牛津，師從漢學家龍彼得（Pier van der Loon），涉獵文學、戲劇、哲學、宗教和美學等領域，尤精戲劇理論。他對中國的戲劇文化和書法藝術情有獨鍾，且從事戲劇和書法的創作，造詣高深。熊式一與王士儀是1970年代相識的，兩人志趣相投，成為忘年之交，常常一起探討中西文化藝術，以及古代與現代的傳承發展。

王士儀認為，熊式一通過自己的劇作，讓西方了解中國的文化、人物性格、戲劇和文學傳統：《王寶川》精確地介紹了中國戲劇的程式和傳統，使西方得以有一個基本了解；《西廂記》表現了中國舞台戲劇藝術表現的精妙；《大學教授》不容忽視，是以戲劇形式反映中國現代歷史和現實生活的重要嘗試。王士儀用亞里士多德（Aristotle）的戲劇理論，分析討論《大學教授》，指出其中的得失，並且點出劇中蕭伯納和巴蕾創作影響的痕跡。對於熊式一的才情，王士儀讚不絕口。當年熊式一去英國，為的是掙個博士學位，《王寶川》一舉成名後，他不得不放棄學業，改變初衷，走上另一條道路。王士儀為此深感惋惜，認為那是一個大錯。否則的話，熊式一很可能成為漢學界的大人物。[54]

෴෴෴෴෴෴෴෴෴෴෴

「我終於回來了！」[55] 熊式一1991年8月初回到北京，住在德輗家，一切安好。他興高采烈，告訴遠在美國的德荑：「真是天壤之別！那麼多年了，我一直孤單一人，但現在兒孫繞膝。」[56] 他珍惜這次難得的機會，年紀大了，長途旅行越來越不方便。他非常高興，能回國看看孩子，特別是自己最疼愛的女兒德蘭。他想遊覽北京，還想回去一趟南昌，到故鄉看看。

他喜歡德輗的小女兒熊強。熊強大學畢業後，在中學教了幾年書。1988年她曾到香港看望熊式一，在那裏住了一陣，兩人相處得很融洽。熊強性格隨和，耐心體貼。熊式一愛跟她聊天，給她講述昔日的輝煌歲月。熊式一計劃，接下來讓她陪著，一起去國外生活。

可是，兩三個星期後，熊式一便感覺身體不適。9月8日，他突然昏迷不醒，家人趕緊送他到北京第三醫院診治。經檢查，發現患的是急性顆粒性白血病。第二天，醫院發了病危通知單。

熊式一並不清楚自己病重，他不願拖累大家，堅持要出院回家。但病情驟然惡化，大家都不禁愕然，連熊式一也大吃一驚。他躺在病

床上，昏昏沉沉的，時醒時睡。他變得煩悶焦躁，常常咕噥道：「狗屎」，「你們都是狗屎」。他不一定是在詛咒，不一定是針對某人或者某事發脾氣，他喃喃自語，多半是在宣泄心際的不滿、沮喪和無奈。[57]

他可能意識到，黑夜即將來臨。他一向躊躇滿志，多次斷言，自己可以活到108歲，至少能活過100歲，成為百歲老人。現在看來連89歲都撐不過，這讓他失望透頂，絕對難以接受。

他可能在與衰竭疲弱的病體奮力搏擊。很久以前，遠在千里之外，他翻譯了巴蕾的《潘彼得》，把這部名劇介紹給中國的讀者。其實他本人就一直像潘彼得，在幻想的世界中無拘無束地遨遊。[58]他是名夢想家！童年時代，他愛遐想，在房子裏，在鄰家的屋頂上，飛啊飛的，在無垠的藍天，像飛鳥展翅，穿過田野和城市，飛得很遠很遠。1915年，他正是潘彼得的年紀，居然夢想成真。他乘坐雙座飛機，坐在飛行員身旁，飛過北京的上空，把雄偉壯麗的古都，還有廣袤的山川田野，盡收眼底。那麼多年過去了，當時的驚喜和亢奮，卻依然記憶猶新。

他可能知道，這次重訪南昌的願望恐怕難以實現了。上次回南昌，是1937年。半個世紀以來，他雖然遠在海外，家鄉的山山水水，卻一直魂牽夢繞。他渴望能重返家鄉，舊地重遊。如果能再回家鄉看看，那多好！他想去進賢門城樓邊走走，到蔡家坊附近轉轉，在義務女校的校址附近看看，或許還能找到一些親朋舊友，聚一聚，聊聊天，追憶一些陳年舊事。他想要去贛江河畔漫步，瞻仰巍峨的滕王閣，在小巷街角盤桓，尋覓童年時代斑斕的夢想。他要回味一番兒時的見聞，重溫那些荒誕不經、勾人心弦的傳說；或者到舊城遺址，再體驗一遍《天橋》中的場景、人物、故事。他並非豪門出身，但抱負遠大，勤奮刻苦，終於出類拔萃，成績斐然。如今，他垂垂老矣，所幸兒孫輩都兢兢業業，各有千秋。不過他略有遺憾，因為論成就和名聲，他們似乎都沒能超過他。

他可能記起了那些文人雅士，曾經對他不屑一顧，斷言他不堪造就、難成大器。他以實際行動證明，他們低估了他的才華，他們

全錯了。他有幸成為最受歡迎的劇作家之一，贏得了世界上無數皇親貴族、政府首腦、社會名流的尊敬和禮遇；他與蕭伯納和巴蕾結為摯友，與成百上千的著名作家演員和文化界人士交往；他享盡了聚光燈下明星的輝煌和榮耀。他深感自豪，絕無半點怨言。

他可能心存遺憾，沒有能贏得諾貝爾文學獎，離世界最高的文學獎僅咫尺之遙，可偏偏始終與之無緣。他蜚聲文壇，萬眾矚目，有人曾經把他比作英語小說家約瑟夫·康拉德。那位非母語的波蘭裔小說家是文學界的黑馬，二十來歲開始自學英語，三十多歲創作小說，一舉成為現代主義的先驅。康拉德在文學界口碑極佳，卻終未獲得諾貝爾獎，實在太不公平。熊式一認為，自己應該得諾貝爾獎，就好像康拉德一樣。[59]

他可能覺得壯志未酬，不甘罷休。他的「回憶錄」還沒有完成，人生途中一些鮮為人知的細節沒有被記錄下來，一些錯誤的傳聞，甚至惡意的誹謗，都沒能澄清或者反駁。

但是，總體來說，他沒有虛擲光陰。他度過了充實的一生，多姿多彩，足以感到欣慰。

莎士比亞有名句：世界是個大舞台，世上的男男女女只是演員；他們有上場的機會，也有下場的一刻。他在舞台上扮演過各種各樣的角色，施展了自己的才華。作為演員，他贏得了喝彩、掌聲、歡笑聲，為世界增添了歡樂、光明、寬容和希望，讓人生的舞台變得更加絢麗多彩。

現在該退場了。人生那一段紛繁複雜、雲譎波詭的歷史即將告一段落，終場的時刻到了。

9月15日，夕陽西下，夜色黑沉沉的。醫院的病房內，出奇地安謐。

熊式一靜靜的躺在病床上。

他可能意識到，自己將退出人生的舞台，閃光的時刻快結束了。舞台上，他煢煢孑立，四周空蕩蕩的。

　　眼前的寂靜，也許是雷鳴般的掌聲和歡呼聲的前奏，他可能感到難忍的孤獨和沉悶，幾近於窒息，莫名的害怕揪住了他的心頭。他希望能再延宕一會，他不想退場，不想讓黑暗吞噬明亮的時光。

　　他躑躅猶豫了一陣子。

　　可是，時不待人。他萬般的無奈，最後，只好黯然地離去，揣著餘下的記憶、故事、驕傲、才華、喜悅、智慧、苦澀、缺憾。

　　他吐出了最後一句台詞，聲音細弱，卻依稀可辨：「狗屎！」

　　帷幕徐徐落下，燈光漸暗。

註　釋

1　Gene Hunter, "Long Robes Add Stature to Diminutive Scholar," *Honolulu Advertiser*, June 16, 1966.

2　"Old Chinese Art Objects on Display at Consulate," n.p., n.d, HFC.

3　熊式一的這首七絕，有時略作修改。例如，他贈送給兒子熊德威的內容為：「人生七十方開始，從心所欲不逾矩。八十漸知昨多非，但愧今亦鮮是處。」見張華英：《熊式一熊德威父子畫傳》，頁2。

4　郭淑敏：〈熊式一教授名聞中外，保存中華文化不遺餘力〉，《世界日報》，1984年2月1日。

5　熊式一：〈養生記趣〉，《中央日報》，1987年10月18日；熊式一：〈代溝與人瑞〉，頁18–19。

6　熊式一致熊德荑，1988年3月23日，熊氏家族藏。

7　Barry Spergel to Shih-I Hsiung, June 19, 1984, HFC.

8　Ibid, May 16, 1984.

9　Playbill of *Lady Precious Stream*, Hong Kong, April 6, 1986, HFC.

10　熊偉訪談，2010年7月7日。

11　1979年版本的封面上，書名為《西行漫記》，並有標註「原名：紅星照耀中國」。

12　傅一民訪談，2019年5月26日。

13　熊式一致萬惠真，1983年9月3日，熊氏家族藏。

14　熊繼周訪談，2011年1月8日。

15　熊繼周訪談，2011年1月8日；　熊繼周：〈懷念爺爺熊式一〉，《大公報》，2016年11月9日。

16　熊繼周：〈懷念爺爺熊式一〉。

17　Marianne Yeo and Joanna Hsiung, "*Lady Precious Stream*—A Chinese Drama in English," in *Friends Newsletter*, [Friends of the Art Museum, The Chinese University of Hong Kong] (Autumn 2014), p. 21；熊繼周訪談，2011年1月8日。

18　熊繼周：〈懷念爺爺熊式一〉。

19　熊繼周訪談，2011年1月8日。

20　Yeo and Hsiung, "*Lady Precious Stream*—A Chinese Drama in English," p. 21; 熊繼周和譚安厚致作者，2019年3月1日。

21　B. Ifor Evans to Shih-I Hsiung, March 16 and September 1, 1949, HFC.

22　黃紹芬致熊式一，1978年2月28日，熊氏家族藏。

23　Hsiung, "Memoirs," p. 1.

24　劉以鬯：〈發刊詞〉，《香港文學創刊號》，第1期 (1985)，頁1。

25　劉以鬯：〈我所認識的熊式一〉，《文學世紀》，第2卷，第6期 (2002)，頁55。

26　Yeo and Hsiung, "*Lady Precious Stream*—A Chinese Drama in English," p. 21.

27　龔世芬：〈熊式一的藏書〉，《文訊》，第140期 (1997)，頁10–13。

28　Yeo and Hsiung, "*Lady Precious Stream*—A Chinese Drama in English," p. 21.

29　熊式一致熊德荑，1986年7月9日、1986年8月1日、1986年9月8日，熊氏家族藏。

30　同上註，1988年2月3日、1988年3月3日。

31　熊式一致蔡岱梅，1967年11月7日，熊氏家族藏。

32　熊式一致熊德荑，1986年8月1日，熊氏家族藏。

33　熊偉訪談，2013年5月25日；熊德荑訪談，2019年4月18日。

34　蔡岱梅致熊式一，1976年3月31日，熊氏家族藏。

35　熊德輗致熊式一，1987年1月20日，熊氏家族藏。

36　熊式一致熊德荑，1988年3月5日，熊氏家族藏。

37　同上註，1988年2月1日。

38　熊式一致熊德荑，1988年3月5日，熊氏家族藏。

39　同上註，1988年3月3日、1988年3月23日。

40　同上註，1988年3月5日。

41　熊偉訪談，2013年2月1日。

42　張華英：〈葉落歸根了夙願〉，《人民日報》(海外版)，1991年10月15日。

43　熊式一致熊德荑，1989年10月31日，熊氏家族藏。

44　熊式一：〈作者的話〉，載氏著：《大學教授》，頁3。

45　熊德荑致熊式一，1989年9月11日，熊氏家族藏。

46　熊德輗致熊德荑，1989年1月26日，熊氏家族藏。

47 同上註。熊式一未能成功幫助熊強延長香港簽證,他也沒能幫助自己的其他孫輩進入研究院。

48 熊偉訪談,2010年7月17日。

49 熊傑訪談,2016年3月16日。

50 同上註。

51 熊式一致蔡岱梅,1989年10月31日,熊氏家族藏。

52 熊德達致熊德輗,1992年2月4日,熊氏家族藏。

53 王士儀:〈簡介熊式一先生兩三事〉,載熊式一著:《天橋》,頁10。

54 王士儀訪談,2013年6月13日、2015年6月25日。

55 熊式一致熊德荑,1991年8月8日,熊氏家族藏。

56 同上註。

57 熊強訪談,2012年7月12日;熊傑訪談,2016年3月17日;熊繼周訪談,2016年4月12日。

58 熊德荑訪談,2009年8月22日;閔福德訪談,2011年1月13日。

59 閔福德訪談,2011年1月13日。

後記

熊德荑、傅一民

自上世紀30年代初期遠赴英倫，熊式一生前曾走過萬水千山；去世後，他的骨灰也在近20年的時間裏，幾度飄洋過海，橫跨三大洲，宛如追溯他昔日的諸多旅程，直到最終下葬在北京八寶山人民公墓，他的安息之地。

1991年9月15日，熊式一在回國探親時突然病逝於北京，這讓他在海外的子女及孫輩們措手不及，甚至沒人來得及安排回國去醫院探視或參加追悼會。好在熊式一此番回國探望的三個子女，長女熊德蘭、長子熊德威、次子熊德輓，都居住在北京，能夠為他料理後事。從1980年代末開始，熊式一的幾次歸國探親之旅都屬於私人行為，並未受到任何官方邀請，因而他在京逝世的消息沒有得到任何官方媒體報道，西方主流媒體的訃聞版面也沒有任何提及。

熊家的傳統一貫是不管私底下有多少不同意見，表面上仍維持一團和氣。熊式一住院期間，幾位子女及其家庭成員因為看護排班時間等問題，已產生了些許小矛盾，家庭內部的溝通交流也不再順暢。因而熊式一的遺體火化後，對於如何安置他的骨灰，幾位子女竟一時無法達成共識。當然他仍在世的五個子女還有十幾個孫輩們散布在亞歐美三大洲，也使得這一決策流程變得更為複雜棘手。

時光飛逝。裝有熊式一骨灰的高檔骨灰盒，頭幾年一直被存放於北京。1990年代中期，熊德威的長子熊傑在某次回國探親後，自作主張把爺爺的骨灰帶去了他當時所居住的紐約上州水牛城。然而熊式一只是在晚年去過水牛城幾次，在長孫家小住過一段時光，大家都認為選擇那裏作為他的長眠之地顯然不太合適。幾番來來回回，熊傑想辦法把骨灰盒轉送到了三姑熊德荑手上。但出於同樣考慮，熊德荑也覺得並不應該把父親的骨灰安葬在華盛頓首府的任何公墓。

熊德荑與在倫敦的三哥熊德達商量過後，決定把熊式一的骨灰帶往英國，先由熊德達保管，再等家人們最終達成共識，或許可以安葬在英國某處。這已是1990年代中後期了，在九一一事件之前，當時美國機場安檢雖然較為嚴格，但跟現下的安檢標準相比簡直是小巫見大巫了。熊德荑帶著父親的骨灰盒，準備從華盛頓杜勒斯國際機場登機。過安檢時機場工作人員問她容器裏裝著什麼，她回答說是她父親的骨灰。經傳輸帶過完安檢掃描儀後，安檢人員堅持說骨灰盒必須改為隨機托運行李，因為通過掃描儀根本看不清裏面是什麼。這時候熊德荑差一點急眼了：「這是我九十歲老父親的骨灰，你們給弄丟了怎麼辦？我會起訴航空公司，索賠一百萬美金！」無須贅言，骨灰盒就這樣過了安檢，被帶上了飛機，平安抵達倫敦。在熊德達家中，骨灰盒被放進了樓梯下的小壁櫥。所有人重新投身於忙碌的日子，漸漸遺忘了它的存在。

2006年秋，熊式一的長子熊德威病逝於北京，享年80歲。這次熊德達和熊德荑分別從英國和美國飛赴北京，到場參加了大哥的追悼會。熊德威上世紀50年代初歸國不久，即響應「抗美援朝，保家衛國」的號召，投筆從戎，並以自己的專業技能為空軍某部門作出了卓越貢獻。追悼會上很多老戰友老同事對他的回憶感人至深，給二位定居海外的弟弟和妹妹留下了深刻的印象。這其實是幾位熊家的兄弟姐妹的第一次，也是最後一次聚首在一起。

快進到2008年，仍在世的幾位熊家兄弟姐妹按照年齡順序，先後身染重疾。先是大姐熊德蘭，那年春天獨自一人在家中摔倒，導

致後背受傷，入院治療長期臥床後健康全面惡化；然後是二哥熊德輗，夏天的晚上在家裏中風，康復後再也未能完全恢復行走功能；接下來是三弟熊德達，已計劃好在初秋舉行再婚婚禮（他的第一任妻子塞爾瑪已於十幾年前因癌症病逝），就在婚禮前夕突患輕度中風。那一年的最後幾個月，熊德薆疲於奔命趕赴中國和英國去探望康復中的姐姐和哥哥們，等她終於回到美國，得到的又是壞消息，她的乳腺癌確診復發了。所以2008年對熊家四兄弟姐妹來説真的是流年不利，加倍的流年不利。

這時，突然有人想到了那個骨灰盒，這些年一直安放在熊德達家樓梯下壁櫥裏的那個骨灰盒。當熊德薆對熊德達的新任妻子朱莉婭（Julia）提及此事時，出生於哥斯達黎加的朱莉婭馬上説道，難怪她每次經過那個壁櫥都感覺有點「毛骨悚然」。朱莉婭強烈建議把骨灰下葬，遵循基督教義裏所謂的「塵歸塵，土歸土」。當然中國自古就有入土為安的習俗。各種計劃被討論來討論去，又逐一被放棄，其中包括把熊式一的骨灰撒到攝政公園（Regents Park），因為他的成名劇作《王寶川》1940年代曾在該公園的露天劇場上演過。熊家子女也覺得不應該將熊式一與蔡岱梅在倫敦的亨普斯特德公墓（Hempstead Cemetery）並排合葬，因為二老畢竟已自願選擇分居了幾十年。

2009年12月，熊德蘭在北京病逝，享年85歲。六個子女當中，多才多藝的大女兒德蘭絕對是熊式一和蔡岱梅的最愛。熊式一對德蘭的繪畫天賦推崇備至，以至於一直將她與上一世紀的幾位著名國畫大家相提並論。熊德蘭也曾經在跟晚輩的閒聊中承認自己在很多方面最像父親（「當然道德水準方面要比他高很多」）。因為熊德蘭終身未嫁，並無家庭，大家一致認為將熊式一和熊德蘭的骨灰合葬於北京這個主意非常不錯。登記一年多後，熊德威的大女婿王緒章幫忙，終於在八寶山人民公墓租到了合適的墓穴。2011年冬，熊德輗的二兒子熊偉將熊式一的骨灰從倫敦送回北京。他選乘的是國泰航空公司的航班，經香港轉機，因而熊式一的骨灰得以在香港作短暫停留，並最後一次從空中擁抱了香港，這座在他的後半生樂居了將近30年的城市。

2011年3月下旬，熊家在北京八寶山人民公墓舉行了簡單的骨灰下葬儀式。熊德荑專程從美國趕來參加儀式；代表熊德威出席的包括妻子張華英、大女兒熊曉蘭和女婿王緒章、二女兒熊繼周也特別從香港飛來，還有在北京的小兒子熊英；代表熊德輗出席的是熊偉；熊德海的女兒傅一民也專程從上海趕來參加儀式。另外來到現場見證下葬儀式的，還有幾位來自南昌的熊家遠親。熊式一和熊德蘭的骨灰被安葬後，大家又

圖 21.1 熊式一和熊德蘭之墓（作者攝）

漫步到同一公墓的不遠處，在熊德威的墓前聊表敬意。一天後，熊德達和朱莉婭在倫敦的家中也舉辦了一個小型的聚會以誌紀念。參加者包括熊德達的大女兒熊愷如、兒子熊蔚明、熊德輗的女兒熊心和熊堅，還有當時在英國留學的熊德威的外孫女王瑾。

最終，熊式一與他的長女德蘭、長子德威相伴，安眠在了故都北京，這片他青少年時期求學的熱土，也可以說是他夢想開始的地方。熊家父母與這幾位學成歸國的子女，半個多世紀之前，曾在多封跨洋家書裏，殷切討論而又無比期盼的大團圓，生前一直無法實現，就此在他們過世後，終於半團圓似的相守在一起了。

這就是熊式一的骨灰最後一次周遊世界的故事，一如他生前多少次如穿越時空般的探險。很難想像還會有比這更加精彩或恰如其分的結局了。

正可謂：劇終戲未了，傳奇永不息。

2022年2月16日定稿

附　錄

爲什麽要重新發現熊式一
——答編輯問

問　熊式一是20世紀最重要的中英雙語作家之一，編寫的劇本《王寶川》在英美上演一千多場；曾被《紐約時報》喻為「中國狄更斯」和「中國莎士比亞」。但他雖然曾經風靡英美，現在卻幾乎無人記得。我們重新發現熊式一的意義在哪裏？

　　熊式一的《王寶川》是個現象，也是一段歷史。熊式一和這部戲劇，廣受讚譽，上至英國王室，下至平民百姓，家喻戶曉。《王寶川》的出現絕非偶然，它屬於包括中西文化、傳統與現代、戲劇與電影等多維因素交錯碰撞下的產物。可惜在20世紀中外跨文化交流史中，熊式一和他的成就被忽略了，這段史實沒有得到應有的研究和宣傳。王德威教授在《哈佛新編中國現代文學史》（*A New Literary History of Modern China*）中提出「世界中」的中國文學這一重要概念，打破固定的文化和地理疆界的局限，挑戰傳統的文學觀念和定義，它對我們重新認識中國現代文學史、中國與世界文化互動的歷史不無啟發。正因如此，今天我們重新發現熊式一是挖掘歷史，填補空闕，為文學史和文化史補上重要的遺缺。同時他的經驗為中國文化怎樣走向世界提供了極其成功的先例和啟發，是非常值得我們重新關注和研究的。

豆 《王寶川》改編自中國傳統戲劇《紅鬃烈馬》，熊式一除了翻譯之外，還根據西方文化特點對劇本做了很大改編，使其更符合西方觀眾的價值觀和接受度。可是熊式一在英國稱《王寶川》是純正的中國戲劇，但在中國上演時則被稱為「叛逆的作品」，怎樣理解這種矛盾？

《王寶川》在英國上演後，熊式一宣稱那是純正的中國戲劇，原因是它保留了京劇表演的精髓和規範程式，例如採用虛實結合、象徵藝術手法，簡約的舞台布置，左方出場右方下場的習慣，以及負責更換道具的檢場人角色。此外，《王寶川》的故事主題，既有其現代性，又表現了傳統的理念和思想。劇中的女主角與舊劇中三從四德、夫唱婦隨的舊女子不同，她是一位優美的現代女性，勇敢機智、鄙視權貴、崇尚獨立、追求理想、敢於為自己的命運抗爭，展現了中國婦女智慧、沉穩、善良的傳統美德。

1935年6月底，由萬國藝術劇社策劃，在上海的卡爾登大戲院上演《王寶川》，觀眾大都是在華外商、外企僱員、駐華外交人員，其餘是懂外語的華人。無庸置疑，許多人對原劇《紅鬃烈馬》已經耳熟能詳。眼下它被改成了英語話劇《王寶川》，全場採用對話，傳統京劇的武打和唱段不見了，劇首增加了一段賞雪論嫁的內容，劇末添加了外交大臣迎接代戰公主的調侃，還有報告人從頭到尾作解釋。因此，這齣重返故國的現代新戲必然讓觀眾驚詫，給他們一種既陌生又似曾相識的感覺。相對傳統的舊劇，它似乎離經叛道，像一部「叛逆的作品」。

《王寶川》的上演確實引起了中外人士的興趣，甚至希望能藉此機會看看京劇舊本與英文新版的區別。同年7月初，中外戲劇研究社宣布將在黃金大戲院公演京劇舊本《紅鬃烈馬》，整套班子均為專業演員，領銜扮演主角的是麒派名角周信芳和新秀華慧麟。當然，那是原汁原味的京劇表演，包括服飾行頭、臉譜化妝、武打唱腔等等，目的是為了以「真面目」展示「西人」。這一演出涵蓋了自《彩樓配》至

《大登殿》的主要內容，但像《王寶川》一樣，四、五個小時的內容被壓縮為兩個多小時，「不良處改善之，繁雜處刪減之，以為改進京劇之試驗」。事後有媒體報道認為，與《王寶川》相比，《紅鬃烈馬》的演出在尊嚴、力度、美感諸方面均略勝一籌，可謂「傳統擊敗了現代」。

亞 熊式一創作的高峰是在什麼時候？其間最重要的作品有哪些？

熊式一的創作大略有三個高峰期：1933年至1934年是第一個高峰期，代表作是《王寶川》，同期他還出版了英語短劇《財神》和《孟母三遷》，英譯古典名劇《西廂記》；第二個高峰期是1942年至1943年，他出版了小說《天橋》，同時還有與莫里斯·科利斯合著的歷史劇《慈禧》；1959年至1962年在香港期間，是他創作的第三個高峰期，他發表的作品包括戲劇《樑上佳人》以及小說《女生外嚮》和《萍水留情》，均以香港的當代社會為題材。

英語劇《王寶川》和小說《天橋》是熊式一留下的兩部最重要的作品。熊式一寫《王寶川》，花了六個星期，似乎信手拈來，不費功夫，其實並非如此。此前他對中西戲劇已有相當程度的了解，對中西文字和文學已能熟練駕馭，加上天資聰穎，厚積薄發，因此一蹴而就。《王寶川》的故事性很強，細節環環緊扣，講的是中國古代的愛情故事，卻能跨越時空，打動不同文化語言背景的觀眾，雅俗共賞，老少皆宜。《王寶川》劇本出版時贏得所有評論家的一致好評，如筆會秘書長赫曼·奧爾德把它評為「文學中罕見的馨香，我們同時代作品中幾乎很難覓到」；該劇於美國公演時，則被評論報道為「深思熟慮的簡約藝術」。

《天橋》是一部歷史小說，寫清朝末年處於社會變革轉型之際的中國，政府腐敗、民不聊生、怨聲載道的社會現狀，在經濟、文化、宗教、政治等方面的種種矛盾和衝突。小說中的人物個個性格鮮明，栩栩如生，呼之欲出。整部作品氣勢恢弘，讀來迴腸蕩氣，欲

罷不能。熊式一曾有言，「歷史注重事實，小說全憑幻想」。作為社會諷刺小說，作者成功地將歷史真實與藝術想像結合，虛實參差，豐富了作品的內涵和思想深度，促使讀者對歷史的反芻。無論從藝術成就，還是其社會批評的角度來看，絕不遜色於《儒林外史》或《官場現行記》。熊對於歷史真實性的要求也一絲不苟，他根據掌握的資料，刻劃出一個慈悲為善、熱忱進步的傳教士李提摩太。後來一個偶然的機會，他讀到漢學家蘇慧廉寫的李提摩太傳記，發現自己原先的認識與事實大不一樣，便毅然推翻重寫，更改了許多相關的內容。他對此毫無怨言，堅持認為「處理歷史人物時必須慎之又慎，證據確鑿方可落筆。」此書出版後，洛陽紙貴，先後發行十餘版，翻譯成多種歐洲語言。不少評論家冠之為狄更斯或高德史密斯式的作品，有的索性稱作者為「中國狄更斯」。陳寅恪也曾為之感佩不已，認為《天橋》足以與林語堂的《京華煙雲》媲美。

荳　作為中西文化橋梁／文化大使，熊式一在他的年代發揮了什麼樣的影響？

英語劇《王寶川》於1934年和1936年分別在倫敦西區和紐約百老匯首次上演，具有開創性的歷史意義，在此之前，西方的舞壇上從未上演過中國劇作家的英語劇。《王寶川》轟動一時，在西區演了約900場，在美國各地的劇院也演了兩個演出季。同時，許多學校和業餘劇院紛紛上演，BBC也幾次播出。熊式一紅極一時，應邀在各地作演講，街頭巷尾隨處可見印有他的照片的宣傳品。《王寶川》激起了歐美各界對中國的興趣，也促成了更多的圖書、畫展、影戲的出現，宣傳介紹中國歷史文化，成為轟轟烈烈的現象。

《王寶川》的成功，幫助西方的民眾看到了中國戲劇文化的精美之處，也宣傳了中國的傳統理念，如不甘命運、追求幸福、懲惡揚善、堅貞不渝等等。華人的形象因此得到了一定程度的改變，許多

英國人因而對華人刮目相看，認識到華人不盡是餐館或洗衣坊的工人。以前華人寫的英語著作幾乎鳳毛麟角，以至於一位所謂的中國通聽到熊式一寫了《王寶川》，不屑一顧，輕蔑地說：「黃臉人也能寫書？」當然，他不久便改變了這錯誤的想法。

繼《王寶川》，許多華人作者紛紛在西方出版專著，包括蔣彝、崔驥、蕭乾、葉君健、蕭淑芳、唐笙等。蔣彝認為，熊式一為華人作者寫書出版開了路，是有功之臣。

二戰時期，熊式一在英國除了參加各種援華籌款募捐活動之外，還大量撰文並且在BBC廣播，又於國際筆會上譴責揭露日本侵華的罪行，爭取國際人士的同情支持，表現了中華民眾不甘侵略的民族精神。

포 離散的經驗如何影響熊式一的創作？

熊式一於1932年底去英國留學，1936年末回中國探親訪問一年，此後，他在海外漂泊闖蕩了半個多世紀，直至1988年夏才再次回到中國。其間，他去過歐洲、美國、東南亞、台灣、香港等地，經歷了第二次世界大戰、中華人民共和國成立、韓戰、冷戰、越戰、文革、中美建交等重要的歷史性事件。離散的經歷，影響了熊式一的創作。他遠離祖國，離開了熟悉的母語文化的環境，在海外面對全新的讀者群。他們在語言、文化、思想、歷史、地域、政治制度等方面全然不同——他面臨諸多前所未有的挑戰和困難。但同時，他也因此擺脫掉許多無形的框架和束縛，獲得了創作上的自由，游移於中西文化之間，以新的角度審視兩種文化的異同，感受到強烈的創作欲望。《王寶川》的寫作便是最佳的例子。熊式一在倫敦選擇改寫傳統戲劇《紅鬃烈馬》時，擺脫了語言、細節、人物發展等種種的約束，基於該劇的主要情節和大綱，大膽增刪其中的內容，改變人物的描述和行動，修改對話，略去武打和唱段，添加了報告人的角色，摻

入西方戲劇的元素。結果，《紅鬃烈馬》幾乎脫胎換骨，成為一齣現代西方觀眾易於接受的英語話劇《王寶川》。

1950年代中期，他移居香港，從此基本上改用中文寫作。根據他在香港創作發表的作品，可以看出他清楚自己面對的是當地的民眾、大陸新移民以及台灣的觀眾和讀者，這些群體全然不同於原先歐美的對象，也與國內的讀者不同，所以他在題材和語言上都作了相應的調整。

亘　熊式一和其他離散文學作家（如林語堂、蔣彝）的異同點是什麼？

熊式一、林語堂與蔣彝是20世紀中國在海外最成功的英語作家，他們是同代人，而且都創作了大量膾炙人口的作品。他們走過的人生和創作道路各有特點：林語堂大學畢業後留學美國和德國，回國後在大學任教並主辦編輯文學期刊。良好的教育背景，加上對中西文學和文化的觀察和感悟，使他後來在法國創作《京華煙雲》時得心應手。他的作品幽默輕鬆，但富於哲理。蔣彝的創作生涯，嚴格說來始於倫敦的留學階段。他初抵英國時，幾乎沒有英語基礎，全靠自學，努力奮追。他擅長書畫，藉英國舉辦國際中國藝術展覽會的機會，在友人韓登的幫助下，寫了一本《中國畫》。後來又以遊記作為切入口，從東方人的角度評點西方世界，他的「啞行者」遊記系列狀寫世事百態，並與東方文化相比評點，作品中夾雜詩書畫，獨具特色，遐邇聞名。熊式一則憑藉廣博的戲劇知識以及生花妙筆，改寫《紅鬃烈馬》、英譯《西廂記》，從而在文壇嶄露頭角，成為歐美戲劇舞台上的新星。

這三位離散文學作家儘管各有千秋，但他們之間存有值得注意的共同點。首先，他們都學貫中西，有堅實的語言根底和文化基礎知識。第二，他們勤於鑽研，善於發揮利用自己的長處和技能，目光敏銳，捕捉機會，並勇於面對挑戰。第三，他們善於交流和交

際，接觸各類社會人士，擴大知識面和信息來源。第四，他們相互
扶掖，支持鼓勵，而且宣傳推介，鼎力相助。

問 作為旅居海外的華人，熊式一甚少談及種族歧視的問題，是因
為他很少遇上嗎？他是如何看待這個問題的？

20世紀30年代，熊式一初到英國時，在西方許多人的心目中，
中國是個封建落後的國家，華人被視為卑弱的民族。電影、戲劇和
出版物中，華人常常被描繪成愚昧無知或者邪惡陰險的形象。熊式
一和蔣彝都是江西人，曾合住一處，他們都發現西方對華人的偏見、
歧視、誤解，比比皆是。他們外出時，經常在附近的街區遇到調皮
的頑童，學著影劇中學到的腔調，模仿華人的「洋涇浜」英語，嘲笑
他們。熊式一在後來的幾十年中，包括在英國、美國、東南亞，都
有過種族歧視的親身經歷。他和蔣彝一樣，認為這是錯誤的、不公
平的社會現象。但他們並未因此而氣餒，而是借助文字、交流、演
講、交友，讓民眾認識到世人的膚色、信仰、語言各不相同，卻都有
許多共同之處，應當互相尊重、平等對待。熊式一的《王寶川》劇作
以及此後一系列的作品，確實大大改變了西方對華人的認識，宣傳了
中國文化的精深和悠遠。

問 熊式一的名字和事跡被現今大多數人遺忘（包括他在香港拍過電
影、導演過舞台劇，還辦過**20**年學校，但知道他的香港人不多），原
因何在？

熊式一在上個世紀30年代紅極一時，這與他身處的歷史環境有
很大的關係。那時，歐美對東方的文化興趣日增，英語劇《王寶川》
的出現受到各界民眾的歡迎。但是，歐戰和太平洋戰爭的爆發，徹
底打破了社會的秩序和生活節奏。戰爭期間，戲院一度關閉，出版
業受到限制。二戰結束後，電視機的普及，電影業以及其他各類文

娛形式的發展，無疑對戲劇舞台形成了新的衝擊和挑戰。與此同時，新一代作家大量湧現，讀者觀眾的審美趣味和對題材的需求都有了改變。

熊式一是1955年末遷居香港的，當時他已經年過半百。他在歐美雖然出了名，來到香港卻是人生地不熟，要想打出一塊新天地，非得重新奮鬥一番。在香港，中西混雜，有許多來自大陸的新移民，日常生活中，廣東和上海方言、國語和英語，兼而有之。抵港後，熊式一立即開始電影《王寶川》的拍攝工作，幫助排練粵語劇《王寶川》和《西廂記》在文藝節上演，還創作出版了其他幾部相當成功的戲劇和小說作品。然而，自從1963年創辦清華書院後，他忙於校務，出差東南亞、台灣和歐美，為捐款而四處奔波，難以靜下心來繼續寫作。清華建校後的20年中，經歷了文革、越戰、中美建交等，與此同時，香港雖然經濟快速發展，社會局勢卻一直動盪不穩，加上熊式一年事已高，再沒有重要作品問世，也無法重享當年在西方文壇的榮耀。

问 熊式一在英國生活二十多年，又於香港生活三十多年，這兩個地方各給予熊式一什麼樣的影響？而他對香港的影響和貢獻是什麼？

熊式一在英國闖出名堂——英國發現了他，他也發現了自己。我想，英國的經歷給了他自信，讓他看到了自己的潛能，也探尋到成功之路。

香港這一包容和多元文化的環境，給了他重拾舊夢的機會。他樂此不疲，幾十年如一日，在文學、電影、戲劇、教育諸領域努力實踐，都作出了貢獻。

问 您認為熊式一的性格如何影響到他在事業上的成功和失敗？

熊式一最大的特點就是堅忍不拔，鍥而不捨。蔣彝曾經說過：「我個人對於熊氏自信力之強及刻苦奮鬥向前、百折不撓而終達成功

的精神是很佩服的。」此外，他聰明好學，善於交友，豁達慷慨，這一性格為他贏得成功，然而也從某種程度上導致他的失敗。他愛參與社會活動，愛交際，樂於助人，所以常常不得閒暇，過於分心，甚至難以集中精力完成寫稿。據他女兒介紹，熊式一需要在安靜環境下才能寫作。當年歐戰爆發不久，他們家從倫敦搬遷到聖阿爾般橡木街的新居，那是一棟三臥室、單浴間的房子，可是家裏有三個小孩，加上不久又添了個新生女兒，熊式一的創作大打折扣。而且他往往手頭拮据時，才會被逼著寫作。他在1940年代創作最高峰的時期，因社會活動、家庭雜務、人際往來，忙得不可開交，結果常常拖稿，影響了寫作，非常可惜。

回 **熊式一退休後，他一手創辦的香港清華書院的後續發展如何？**

熊式一於1981年正式卸任校長之後，清華書院依然招生開課。根據1988年6月出版的《香港成人教育指南》，清華書院的校址為香港九龍佐敦道炮台街11至17號。其辦學宗旨為「培養專業人才以適應社會需要」，招收的對象為「有志求學人士」，包括中學畢業生、預科畢業生和在職人士。學校的大專部，提供「四年學分制學士課程（由中華民國教育部頒發學位證書）」。共設有11個學系：音樂、藝術、文史、經濟、工商管理、會計銀行、社會工作、社會教育、電腦、英國語文和數理。學校的電腦部提供電腦專業的文憑課程，畢業生可獲取英國電腦學會和機構的文憑證書。學校的商科部設有商務專業的課程，頒發商科文憑和會計文憑。除此之外，學校開設的日間課程中，包括英國倫敦大學預科課程，和英國倫敦商會文憑班。

回 **您認為熊式一這輩子的憾事是什麼？**

熊式一家最大的三個子女從牛津畢業後，分別於1947、1948、1949年回國工作，老四熊德海在英國短期居住了幾年，也於1952年

回國。由於政治原因，他們與海外的父母弟妹長期分離，甚至斷絕聯繫和交流。直到 1970 年代末，國內開放，他們才總算有機會重新相聚，但由於長時期的分離，他們之間在思想感情上已經發生了難以彌合的鴻溝。此外，熊德海因病去世，與家人天人永隔，再也沒能見上一面。這三十多年中，國內國際的政治氣候多變，熊式一夫婦常常憂心忡忡，他們與親生骨肉 —— 特別是愛女熊德蘭 —— 如遠隔天涯，只能苦苦馳念，這大概是他們最大的憾事。

熊式一作品列表

(按出版時序排列)

英語著作

Lady Precious Stream. London: Methuen & Co. Ltd., 1934.

Mencius Was a Bad Boy. London: Lovat Dickson & Thompson, 1934.

"Mammon." *The People's Tribune* 8, no. 2 (January 16, 1935): 125–151.

The Romance of the Western Chamber. Translation. London: Methuen & Co. Ltd., 1935. Reprinted with a foreword by William Theodore de Bary and a critical introduction by C. T. Hsia. New York: Columbia University Press, 1968.

The Professor from Peking: A Play in Three Acts. London: Methuen & Co. Ltd., 1939.

The Bridge of Heaven. New York: G. P. Putnam's Sons, 1943; Beijing: Foreign Language Teaching and Research Press, 2012.

Motherly and Auspicious: Being the Life of the Empress Dowager Tzu Hsi in the Form of a Drama, with an Introduction and Notes. (anonymously coauthor with Maurice Collis). London: Faber and Faber, 1943.

The Life of Chiang Kai-shek. London: Peter Davies, 1948.

The Story of Lady Precious Stream: A Novel. London: Hutchinson, 1950.

中文著作

《佛蘭克林自傳》，佛蘭克林著，熊式一翻譯。上海：商務印書館，1929。

《可敬的克萊登》，巴蕾著，熊式一翻譯。上海：商務印書館，1930。

《我們上太太們那兒去嗎？》，巴蕾著，熊式弌翻譯。北平：星雲堂書店，1932。

《財神》。北平：立達書局，1932。

《王寶川》(劇本)。香港：戲劇研究社，1956；北京：商務印書館，2006。

《樑上佳人》。香港：戲劇研究社，1959。

《天橋》。香港：高原出版社，1960；台北：正中書局，2003。

《女生外嚮》。台北：世界書局，1962。

《事過境遷》。香港：中英學會中文戲劇組，1962。

《萍水留情》。台北：世界書局，1962。

《無可奈何》。香港(出版資料不詳)，1972。

《大學教授》。台北：中國文化大學出版部，1989。

英文散文

"Some Conventions of the Chinese Stage." *People's National Theatre Magazine* 1, no. 13 (1934): 3–5.

"No-Chinese Plays Do Not Last a Week." *Manchester Evening News*, November 30, 1934.

"Cups of Tea for Actors." *Malay Mail*, January 11, 1935.

"Why Shaw Is Popular in China." *Straits Times*, August 12, 1935.

"Preface." In *The Chinese Eye: An Interpretation of Chinese Painting* by Yee Chiang, vii–x. London: Methuen, 1935.

"My Confessions." N.p. ca. 1936.

"Occidental Fantasy: Dr. Hsiung Cites the West's Reaction to 'Lady Precious Stream'." *New York Times*, February 9, 1936.

"Barrie in China." *Drama* (March 1936): 97–98.

"The Teachings of Confucius and His Followers." In *Faiths and Fellowships: Being the Proceedings of the World Congress of Faiths held in London July 3rd–17th, 1936*, edited by A. Douglas Millard, 249–263. London: J. M. Watkins, 1936.

"English Tea." *Habits* (ca. 1936): 60.

"The Author in China." *The Author* 50, no. 2 (Christmas, 1939): 32–34.

"The Churchill of the Far East." *London Calling* 99 (July 31, 1941): 11.

"China Fights on." N.p. (ca. 1941): 19–23.

"Review of *The Great Within*, by Maurice Collis." *Man and Books*, ca. 1942.

"Letter to the Editor." *Time and Tide* 22, no. 50 (December 12, 1942): 1002.

"Chiang Kai-shek." In *China Today*, 8–12. London: Central Union of Chinese Students in Great Britain and Ireland, ca. 1942; In *The Big Four: Churchill, Roosevelt, Stalin, Chiang Kai-Shek*, edited by Miron Grindea, 25–30. London: Practical Press, 1943.

"China Fights On." *World Review* (ca. 1945): 19–23.

"The Birth of the Chinese Republic." *Oxford Mail*, October 10, 1945.

"Drama." In *China*, edited by Harley MacNair, 372–386. Berkeley, CA: University of California Press, 1946.

"Through Eastern Eyes." In *G.B.S. 90: Aspects of Bernard Shaw's Life and Work*, edited by S. Winsten, 194–199. London: Hutchingson, 1946.

"Introduction." In *The Long Way Home,* by Tang Sheng, 7–8. London: Hutchinson, 1949.

"My Wife." *The Queen* (December 31, 1952): 24, 42.

"I Daren't Praise My Wife." *The English Digest* 42, no. 1 (May 1953): 39–43.

"All the Managers Were Wrong about 'Lady Precious Stream.'" *Radio Times* (July 31, 1953): 19.

"Introduction." In *Daughter of Confucius: A Personal History* by Su-ling Wang and Earl Herbert Cressy, v–vi. London: Victor Gollancz Ltd., 1953.

"Foreword." In *Romance of the Jade Bracelet, and Other Chinese Operas* by Lisa Lu, 5–8. San Francisco, CA: Chinese Materials Center, 1980.

中文散文

〈決戰隊〉,《北平新報‧北新副刊》,1932年4月9日。

〈巴蕾及其著作〉,《北平新報‧北新副刊》,1932年5月8日,頁2。

〈論巴蕾二十齣戲〉,《北平新報‧北新副刊》,1932年5月8日,頁2；1932年5月9日,頁2；1932年5月10日,頁2。

〈《潘彼得》的介紹〉,《北平新報‧北新副刊》,1932年5月8日,頁2；1932年5月9日,頁2；1932年5月10日,頁2。

〈談談《火爐邊的愛麗絲》〉,《北平新報‧北新副刊》,1932年5月10日,頁2。

〈文章與太太〉,剪報,1937年1月1日。

〈恭喜不發財〉,《時事新報》,約1937年。

〈筆會十六屆萬國年會記〉,《時事月報》,第19卷,第2期(1938年7月),頁29–33。

〈歐戰觀感錄〉,《改進》,第2卷,第4期(1939),頁160–162。

〈懷念王禮錫〉,《宇宙風》,第100期(1940),頁135–137。

〈中國與英國〉,《中美週刊》,第2卷,第1期(1940),頁17–18。

〈歐洲的「光榮和平」〉,《中美週刊》,第2卷,第2期(1940),頁8–9。

〈這次歐戰中的愛爾蘭問題〉,《中美週刊》,第2卷,第3期(1940),頁11。

〈木屑竹頭〉,《中美週刊》,第2卷,第8期(1940),頁10–11。

〈英國為民主而戰〉,《中美週刊》,第2卷,第11期(1940),頁8。

〈英國人的戰爭觀〉，《天地間》，第2期（1940），頁29–30。

〈英國的孩子們〉，《天地間》，第3期（1940），頁13–15。

〈戰時倫敦雜記〉，《天地間》，第5期（1940），頁4。

〈邱吉爾六六壽序〉，《天下事》，第2卷，第5期（1941），頁9–12。

〈張伯倫蓋棺論定〉（崔驥共著），《天下事》，第2卷，第8期（1941），頁15–19。

〈海軍威力可操勝算〉，《天下事》，第2卷，第9期（1941），頁8–10。

〈二十年來之法蘭西〉，《天下事》，第2卷，第9期（1941），頁2–11。

〈漫談英國的廉價刊物〉，《國際間》，第3卷，第1–2期（1941），頁42–43。

〈談談價廉物美的英國刊物〉，《中美周刊》，第2卷，第16期（1941），頁12。

〈英國的企鵝叢書和塘鵝叢書〉，《中美周刊》，第2卷，第23期（1941），頁18–19。

〈嶄新的英國軍事教育〉，《中美周刊》，第2卷，第44期（1941），頁18。

〈誓與納粹不兩立的一群〉，《中美周刊》，第3卷，第1期（1941），頁44–45。

〈從凡爾賽到軸心〉，《宇宙風》，第115期（1941），頁217–221。

〈希特勒和希特勒主義〉，《宇宙風》，第117期（1941），頁325–327；第118期（1941），頁377–379。

〈墨索里尼與法西斯主義〉，《宇宙風》，第119期（1941），頁3–7。

〈遠東局勢〉，《半月文摘》，第16期（1941），頁16–18。

〈希特勒忘記了一個高度文化的民族是不畏轟炸的〉，《上海週報》，第3卷，第11期（1941），頁310、312；第3卷，第12期（1941），頁331–332。

〈談談德國在挪威的第五縱隊〉，《上海週報》，第2卷，第13期（1941），頁348–349。

〈墨索里尼的沒落〉，《上海週報》，第3卷，第15期（1941），頁403；第3卷，第16期（1941），頁425。

〈南非洲的民族英雄斯末資將軍〉，《上海週報》，第3卷，第17期（1941），頁452–453。

〈希特勒的封鎖政策〉，《上海週報》，第3卷，第25期（1941），頁635–636。

〈波蘭的抗戰精神〉，《上海週報》，第4卷，第13期（1942），頁394–395。

〈宣傳與事實〉，《上海週報》，第4卷，第20期（1942），頁589–590。

〈熊式一家珍之一〉，《天風》，第1卷，第1期（1952年4月），頁53、56–59。

〈家珍之二〉，《天風》，第1卷，第10期（1953年1月），頁18–21。

〈論新詩與文學〉，《自由報》，1970年10月21日；載《翻譯典範》，頁1–5。台北：騰雲出版社，1970。

〈序〉，載高準：《高準詩抄》，頁9–17。台中：光啟出版社，1970。

〈回憶陳通伯〉，《中央日報》，1970年4月4日。

〈漫談張大千——其人其書畫〉，《中央日報》，1971年12月13日，頁9。

〈《真理與事實》讀後感〉，載熊式一等：《真理與事實論集》，頁11–20。台北：香港自由報台北社，1972年。

〈贈老友胡秋原七十壽序〉,《中華雜誌》,第18卷,第6期(1980),頁30–31。

〈代溝與人瑞〉,《香港文學》,第19期(1986),頁18–19。

〈初習英文〉,《香港文學》,第20期(1986),頁78–81。

〈出國鍍金去,寫王寶川〉,《香港文學》,第21期(1986),頁94–99。

〈談談蕭伯納〉,《香港文學》,第22期(1986),頁92–98。

〈看看蕭伯納遊戲人間的面目〉,《中央日報》,1987年9月24日,頁10。

〈養生記趣〉,《中央日報》,1987年10月18日。

〈談笑説養生〉,《外交部通訊》,第17卷,第11期(1990),頁39–43。

英文翻譯

"Poems from the Chinese." In *People's National Theatre Magazine* 1, no.13 (1934): 6–10.

"A Feast with Tears" and "Love and the Lute" (from *The Romance of The Western Chamber*, part 2, act 4, and part 4, act 3). In *Poets' Choice*, edited by Dorothy Dudley Short, 37–38. Winchester: Warren & Son, 1945.

中文翻譯

詹姆斯 · 巴蕾:〈可敬的克萊登〉,《小説月報》,第20卷,第3期(1929),頁509–527; 第20卷, 第4期(1929), 頁701–714; 第20卷, 第5期(1929),頁857–71;第20卷,第6期(1929),頁1007–1018。

——:〈半個鐘頭〉,《小説月報》,第21卷,第10期(1930),頁1491–1501。

——:〈七位女客〉,《小説月報》,第21卷,第10期(1930),頁1503–1512。

——:〈我們上太太們那兒去嗎?〉,《小説月報》,第22卷,第1期(1931),頁131–142。

——:〈給那五位先生〉,《小説月報》,第22卷,第2期(1931),頁307–317。

——:〈潘彼得〉,《小説月報》,第22卷,第2期(1931),頁318–332;第22卷,第3期(1931),頁468–78;第22卷,第4期(1931),頁597–603;第22卷,第5期(1931),頁707–16;第22卷,第6期(1931),頁827–840。

——:〈十二鎊的尊容〉,《小説月報》,第22卷,第11期(1931),頁1383–1396。

——:〈遺囑〉,《小説月報》,第22卷,第12期(1931),頁1503–1519。

——:〈洛神靈〉,《申報月刊》,第3卷,第1期(1934),頁131–139;第3卷,第2期(1934),頁122–130。

——：〈難母難女〉，《香港文學》，第13期(1986)，頁119–128； 第14期 (1986)，頁90–99；第15期(1986)，頁92–99；第16期(1986)，頁94–99；第17期(1986)，頁92–99。

喬治・伯納德・蕭伯納：〈「人與超人」中的夢境〉，《新月》，第3卷，第11期(1931)，頁1–36；第3卷，第12期(1931)，頁1–36。

——：〈安娜珍絲加〉，《現代》，第2卷，第5期(1933)，頁753–767。

托馬斯・哈代：〈贈巴蕾〉，《北平新報・北新副刊》，1932年5月8日。

瑪麗亞・赫胥黎：〈英國婦女生活〉，《讀者文摘》，第2期(1941)，頁103–110。

參考文獻

英文文獻

Anonymous. "Dr. Hsiung—a Successful Cultural Bridge Builder." *South China Morning Post*, April 19, 1973.

Barrie, James Matthew. *The Plays of J. M. Barrie*. New York: Charles Scribner's Sons, 1928; 1956.

Bevan, Paul, Annie Witchard, and Da Zheng, eds. *Chiang Yee and His Circle: Chinese Artistic and Intellectual Life in Britain, 1930–1950*. Hong Kong: Hong Kong University Press, 2022.

Chang, Dongshin. *Representing China on the Historical London Stage*. New York: Routledge, 2015.

Ch'en, Li-li. *Master Tung's Western Chamber Romance: A Chinese Chantefable*. New York: Columbia University Press, 1994.

Cosdon, Mark. "'Introducing Occidentals to an Exotic Art': Mei Lanfang in New York." *Asian Theatre Journal* 12, no. 1 (Spring 1995): 175–189.

Du, Weihong. "S. I. Hsiung: New Discourse and Drama in Early Modern Chinese Theatrical Exchange." *Asian Theatre Journal* 33, no. 2 (Fall 2016): 347–368.

Fairfield, Sheila, and Elizabeth Wells, *Grove House and Its People*. Oxford: Iffley History Society, 2005.

Gimpel, Denise. *Lost Voices of Modernity: A Chinese Popular Fiction Magazine in Context*. Hawaii: University of Hawai'i Press, 2001.

Harbeck, James. "The Quaintness—and Usefulness—of the Old Chinese Traditions: *The Yellow Jacket* and *Lady Precious Stream*." *Asian Theatre Journal* 13, no. 2 (Fall 1996): 238–247.

Hawkes, David. *Classical, Modern, and Humane: Essays in Chinese Literature*. Edited by John Minford and Siu-kit Wong. Hong Kong: Chinese University of Hong Kong Press, 1989.

Hsiung, Dymia. *Flowering Exile*. London: Peter Davies, 1952.

Hsü, Immanuel C. Y. *The Rise of Modern China*. New York: Oxford University Press, 2000.

Huang, Rayson. A *Lifetime in Academia*. Seattle, WA: University of Washington Press, 2005.

Idema, Wilt, and Stephen West. "The Story of the Western Wing." In *Masterworks of Asian Literature in Comparative Perspective: A Guide for Teaching*, edited by M. Barbara Stoler, 347–60. Armonk: M.E. Sharpe, 1994.

Lee, Leo Ou-fan. *Shanghai Modern: The Flowering of a New Urban Culture in China, 1930–1945*. Cambridge, MA: Harvard University Press, 1999.

Lin, Yutang. "How a Citadel for Freedom Was Destroyed by the Reds." *Life* 38, no. 18 (2 May 1955): 138–154.

Liu, Lydia Ho. *Translingual Practice: Literature, National Culture, and Translated Modernity— China 1900–1937*. Stanford, CA: Stanford University Press, 1995.

Luk, Yun-tong, ed. *Studies in Chinese-Western Comparative Drama*. Hong Kong: Chinese University Press, 1990.

Shen, Kuiyi, et al. *Painting Her Way: The Ink Art of Fang Zhaoling*. Hong Kong: Hong Kong University Press, 2017.

Shen, Shuang. "S. I. Hsiung's *Lady Precious Stream* and the Global Circulation of Peking Opera as a Modernist Form." *Genre* 39 (Winter 2006): 85–103.

Shih, Shu-mei. *The Lure of the Modern: Writing Modernism in Semicolonial China, 1917–1937*. Berkeley: University of California Press, 2001.

Shu, She-yu [a.k.a. Lao She]. *Heavensent*. London: Dent, 1951. Reprinted with preface by Hu Jieqing and foreword by Howard Goldblatt. Hong Kong: Joint Publishing, 1986.

Spence, Jonathan. *The Search for Modern China*. 2nd ed. New York: Norton, 1999.

Thorpe, Ashley. *Performing China on the London Stage: Chinese Opera and Global Power, 1759–2008*. London: Palgrave Macmillan, 2016.

Wang, David Der-wei, ed. *A New Literary History of Modern China*. Cambridge, MA and London, England: The Belknap Press of Harvard University Press, 2017.

Wang, Shifu. *The Story of the Western Wing*. Translated by Stephen West, and Wilt Idema. Berkeley: University of California Press, 1995.

Whittingham-Jones, Barbara. *China Fights in Britain: A Factual Survey of a Fascinating Colony in Our Midst*. London: W. H. Allen & Co., Ltd., 1944.

Yeh, Diana. *The Happy Hsiungs: Performing China and the Struggle for Modernity*. Hong Kong: Hong Kong University Press, 2014.

Yeo, Marianne, and Joanna Hsiung. "*Lady Precious Stream*—A Chinese Drama in English." *Friends Newsletter* (Autumn 2014): 20.

Zheng, Da. *Chiang Yee, The Silent Traveller from the East: A Cultural Biography*. NJ: Rutgers University, 2010.

——. "Creative Re-creation in Cultural Migration." *Metacritic Journal for Comparative Studies and Theory* 3, no. 1 (2017): 26–44. https://doi.org/10.24193/mjcst.2017.3.02.

——. "*Flowering Exile*: Chinese Housewife, Diasporic Experience, and Literary Representation." *Journal of Modern Life Writing Studies* 5 (Autumn 2015): 160–81. Reprint with revision. "*Flowering Exile*: Chinese Diaspora and Women's Autobiography." In *Transnational Narratives in Englishness of Exile*, edited by Catalina Florina Florescu and Sheng-mei Ma, 41–59. MD: Rowman and Littlefield, 2017.

——. "*Lady Precious Stream*, Diaspora Literature, and Cultural Interpretation." In *Culture in Translation: Reception of Chinese Literature in Comparative Perspective*, edited by Kwok-kan Tam and Kelly Kar-yue Chan, 19–32. Hong Kong: Open University of Hong Kong Press, 2012.

——. "*Lady Precious Stream* Returns Home." *Journal of the Royal Asiatic Society China* 76, no. 1 (August 2016): 19–39.

——. "Peking Opera, English Play, and Hong Kong Film: *Lady Precious Stream* in Cultural Crossroads." *FilmInt* 17, no. 3 (2019): 37–48.

——. "Performing Transposition: *Lady Precious Stream* on Broadway." *New England Theatre Journal* 26 (2015): 83–102.

——. "Shih-I Hsiung on the Air: A Chinese Pioneer at the BBC During World War II." *Historical Journal of Film, Radio, and Television* 38, no. 1 (2018): 163–178.

中文文獻

王迪諏：〈記蔡敬襄及其事業〉，載南昌市文史資料研究委員會編：《南昌文史資料》，第2輯。南昌：南昌市文史資料研究委員會，1984。

冉彬：《上海出版業與三十年代上海文學》。上海：上海文化出版社，2012。

安克強：〈把中國戲劇帶入國際舞台〉，《文訊》，第25期（1991），頁115–120。

朱尊諸：〈在英國的三個中國文化人〉，《新聞天地》，第14期（1946），頁2–3。

李歐梵：《李歐梵論中國現代文學》。上海：三聯書店，2009。

李韡玲：〈戲劇一代宗師熊式一教授〉，《公教報》，1984年4月20日，頁12。

戔子：〈熊式一在南京〉，《汗血週刊》，第8卷，第4期（1937），頁74–75。

林太乙：《林語堂傳》。台北：聯經出版公司，1989。

洪深：〈辱國的《王寶川》〉，載氏著：《洪深文集（四）》。北京：中國戲劇出版社，1988。

胡慧禎：〈令英國人流淚的熊式一〉，《講義》，第5期（1988），頁116–123。

凌雲：〈蕭伯納與熊式一〉，《汗血週刊》，第6卷，第18期（1936），頁354–355。

陳子善：〈關於熊式一《天橋》的斷想〉，載熊式一著：《天橋》。北京：外語教學與研究出版社，2012。

陳文華、陳榮華：《江西通史》。南昌：江西人民出版社，1999。

陳平原、陳國球、王德威編：《香港：都市想像與文化記憶》。北京：北京大學出版社，2015。

陳曉婷：〈熊式一《女生外嚮》研究 ——「英國戲」的香港在地化〉，《大學海》，第7期（2019），頁119–131。

孫玫：《中國戲曲跨文化研究》。北京：中華書局，2006。

都文偉：《百老匯的中國題材與中國戲曲》。上海：三聯書店，2002。

莊婉芬：〈絲絲回憶幕幕溫馨，熊式一寫作不退休〉，《快報》，1984年3月24日，頁7。

張華英：〈葉落歸根了夙願〉，《人民日報》（海外版），1991年10月15日，頁2。

理霖：〈眷戀故土的海外文化老人〉，《人民日報》（海外版），約1989。

黃淑嫻：《香港文學書目》。香港：青文書屋，1996。

黃淑嫻、孫海燕、宋子江、鄭政恆編：《也斯的五〇年代：香港文學與文化論集》。香港：中華書局，2013。

賈亦棣：〈香港話劇風華錄〉，《能仁學報》，第8期（2001），頁155–169。

——〈熊式一的生與死〉，《傳記文學》，第63卷，第4期（1993），頁30–32。

新加坡南洋文化出版社編纂：《南洋大學創校史》。新加坡：南洋文化出版社，1956。

熊式一：《八十回憶》。北京：海豚出版社，2010。

熊繼周：〈懷念爺爺熊式一〉，《大公報》，2016年11月7日–9日。

鄭達：〈百老匯中國戲劇導演第一人 —— 記熊式一在美國導演《王寶釧》〉，《美國研究》，第108期（2013），頁127–132。

——〈徜徉於中西語言文化之間 —— 熊式一和《王寶川》〉，《東方翻譯》，第46卷，第2期（2017），頁77–81。

——〈《王寶川》：文化翻譯與離散文學〉，《中華讀書報》（國際文化版），2012年10月24日。

——〈《王寶川》回鄉：文化翻譯中本土語言和傳統文化的作用〉，《中華讀書報》（國際文化版），2015年7月22日。

——〈文化十字路口的香港電影《王寶川》〉，《西北工業大學學報（社會科學版）》，第4期（2019），頁50–56。

——《西行畫記：蔣彝傳》。北京：商務印書館，2012。

——：〈熊式一和《天橋》〉，《中華讀書報》（國際文化版），2012年9月12日。

鄭卓：〈一位重信義的朋友〉，剪報，1984年3月22日。

劉以鬯：〈我所認識的熊式一〉，《文學世紀》，第2卷，第6期（2002），頁
　　52–55。

劉宗周：〈熊式一先生和他的著作〉，《聯合報》，1961年9月11日，頁2。

德蘭：《求》。北京：北京出版社，1982。

錢濟鄂：〈熊式一博士珍藏書畫展讀後記〉，《青年戰士報》，1976年10月16
　　日；1976年10月17日，頁11。

錢鎖橋：《林語堂傳：中國文化重生之道》。台北：聯經出版公司，2018。

蕭軼：〈熊式一藏書與蔚挺圖書館〉，《澎湃》，2020年11月13日。

應平書：〈熊式一享譽英美劇壇〉，《中華日報》，1988年1月12日。

譚旦冏：〈熊式一其人其事〉，《聯合報》，1954年10月2日，頁6。

羅璿：〈訪熊式一，談天說地〉，《聯合報》，1961年8月31日，頁2。

蘇雪林：〈王寶川辱國問題〉，載氏著：《風雨雞鳴》。台北：源成文化圖書供
　　應社，1977。

龔世芬：〈關於熊式一〉，《各國現代文學研究叢刊》，第2期（1996），頁260–
　　274。

——：〈熊式一的藏書〉，《文訊》，第140期（1997），頁10–13。